Doctrina
BÍBLICA

Doctrina BÍBLICA

Enseñanzas esenciales

de la

fe cristiana

WAYNE GRUDEM

Vida®

La misión de Editorial Vida es ser la compañía líder en comunicación cristiana que satisfaga las necesidades de las personas, con recursos cuyo contenido glorifique a Jesucristo y promueva principios bíblicos.

DOCTRINA BÍBLICA
Edición en español publicada por
Editorial Vida – 2005
Nashville, Tennessee

©2005 por Wayne Grudem

Originally published in the USA under the title:
 Bible Doctrine
 © 1999 by Wayne Grudem
 Por The Zondervan Corporation
Published by permission of Zondervan, Grand Rapids, Michigan

Traducción: *Dr. Miguel A. Mesías*
Edición: *Rojas & Rojas Editores, Inc.*
Diseño interior: *A&W Publishing Electronic Services, Inc.*
Diseño de cubierta: *Tobías Design*

A menos que se indique lo contrario, todas las citas bíblicas han sido tomadas de la Santa Biblia, Nueva Versión Internacional. ©1999 por La Sociedad Bíblica Internacional.

ISBN: 978-0-8297-6971-5
CATEGORÍA: Teología cristiana / General

IMPRESO EN ESTADOS UNIDOS DE AMÉRICA
PRINTED IN THE UNITED STATES OF AMERICA

18 19 20 21 22 ❖ 6 5 4 3 2 1

A
Dave y Peggy Ekstrom,
Tom y Kaye Forester,
y
Michael y Susie Kelley
cuya amistad es una dádiva especial de Dios.

CONTENIDO

ABREVIATURAS

LXX	Septuaginta
NVI	Nueva versión internacional
RVR	Versión Reina Valera, Revisión 1960
DHH	Dios Habla Hoy

PREFACIO

Este libro es una versión condensada de mi libro *Systematic Theology*[1] de 1,264 páginas (en inglés). Tiene el propósito de servir como libro de texto para un semestre de doctrina cristiana, pero espero que también será útil para clases de adultos de la Escuela Dominical y estudios bíblicos en el hogar en los que los creyentes quieren trabajar con un estudio de la doctrina cristiana legible y basado en la Biblia.

Jeff Pursweel, graduado con honores de Trinity Evangelical Divinity School (donde él fue mi asistente en la enseñanza y también profesor adjunto de Griego del Nuevo Testamento) realizó el arduo trabajo de recortar 740 páginas de mi *Systematic Theology*. Consultó conmigo regularmente, y convinimos en eliminar secciones enteras que eran más relevantes para seminaristas (capítulos sobre el gobierno de la iglesia, disciplina eclesiástica, por ejemplo, y la mayoría de las detalladas notas al pie de la página que tratan de puntos finos de interpretación de versículos bíblicos). En las secciones restantes, dejó intacta la mayor parte de la argumentación, pero halló que en los puntos subsidiarios a menudo podía resumir largas explicaciones reduciéndolas a una o dos oraciones claras. Para mantener el libro dentro de un tamaño manejable también eliminó las bibliografías y (con lamentación) el himno al final de cada capítulo. Luego añadió un glosario de términos especiales y preguntas de revisión para cada capítulo. Cuando leí el manuscrito resultante y añadí algunos toques finales, hallé que Jeff había hecho un maravilloso trabajo al preservar el carácter esencial y el tono general del libro más voluminoso. El resultado es un libro más compacto que cubre todo lo que constituye las doctrinas cristianas esenciales.

En los cinco años que han pasado desde que apareció *Systematic Theology*, los dos comentarios más frecuentes que he oído son: «Gracias por escribir un libro de teología que puedo entender», y «este libro me ayuda en mi vida cristiana». Doy gracias a Dios por haberme permitido ser útil de estas maneras. Hemos intentado preservar en este libro estas dos características: claridad y aplicación a la vida.

En lo que se refiere a mi método general de escribir sobre teología, mucho de lo que he dicho en el prefacio al libro más grande se puede decir también de este, y se resume en lo que sigue.

No he escrito este libro para otros profesores de teología (aunque espero que muchos lo lean). Lo he escrito para estudiantes, y no sólo para estudiantes, sino para todo creyente que tenga hambre de saber las doctrinas centrales de la Biblia con mayor profundidad.

He tratado de hacer *Doctrina Bíblica* comprensible incluso para creyentes que nunca han estudiado teología. He evitado usar términos técnicos sin primero explicarlos. La mayoría de los capítulos se pueden leer por sí solos, de modo que el lector puede empezar en cualquier capítulo y comprenderlo sin tener que leer el material anterior.

Los estudios introductorios no tienen que ser superficiales ni simplistas. Estoy convencido de que la mayoría de cristianos son capaces de comprender las enseñanzas doctrinales de la Biblia a considerable profundidad, siempre y cuando se presenten claramente y sin un lenguaje altamente técnico. Por consiguiente, no he vacilado en tratar disputas teológicas con algún detalle en donde nos pareció necesario.

Los siguientes seis rasgos distintivos de este libro brotan de mis convicciones de lo que es la teología sistemática y cómo se la debe enseñar.

[1] *Systematic Theology: An Introduction to Biblical Doctrine*, Inter-Varsity Press, Leicester y Zondervan, Grand Rapids, 1994.

1. Una base bíblica clara para las doctrinas. Debido a que estoy convencido de que la teología debe basarse explícitamente en las enseñanzas de la Biblia, en cada capítulo he intentado mostrar dónde la Biblia da respaldo a las doctrinas que se están considerando. De hecho, debido a que creo que las palabras de la Biblia por sí mismas tienen mayor poder y autoridad que cualquier palabra humana, no sólo doy las referencias bíblicas, sino que frecuentemente *cito* pasajes bíblicos extensos para que los lectores puedan examinar por sí mismos la evidencia bíblica y de esa manera ser como los nobles bereanos que escrudiñaban «cada día las Escrituras para ver si estas cosas eran así» (Hch 17:11). Esta convicción en cuanto a la naturaleza única de la Biblia como palabra de Dios también me ha llevado a la inclusión de un pasaje bíblico para aprender de memoria al final de cada capítulo.

2. Claridad en la explicación de las doctrinas. No creo que la intención de Dios fue que el estudio de la teología resulte en confusión y frustración. El estudiante que sale de un curso de teología lleno sólo con incertidumbre doctrinal y mil preguntas sin contestación difícilmente podrá «exhortar con sana enseñanza y convencer a los que contradicen» (Tit 1:9). Por consiguiente he procurado indicar las posiciones doctrinales de este libro claramente y mostrar los pasajes bíblicos en donde hallo evidencia convincente para esas posiciones. No espero que toda persona que lea este libro concuerde conmigo en todo punto de doctrina. Lo que sí pienso es que todo lector entenderá las posiciones que apoyo y dónde en la Biblia se puede hallar respaldo para esas posiciones.

Pienso que es justo para los lectores de este libro decir al principio mis propias convicciones respecto a ciertos puntos que se disputan dentro del cristianismo evangélico. Sostengo una posición conservadora en cuanto a la inerrancia bíblica, bastante de acuerdo con la Declaración del Concilio Internacional de Chicago sobre la Inerrancia Bíblica (apéndice I, pp. 474–478). Sostengo una posición reformada tradicional respecto a las cuestiones de la soberanía de Dios y la responsabilidad del hombre (cap. 8), y la cuestión de la predestinación (cap. 18). Según el punto de vista reformado, sostengo que los que verdaderamente han nacido de nuevo nunca perderán la salvación (cap. 24). Con respecto a las relaciones entre hombre y mujer, mantengo una posición que no es ni tradicional ni feminista, sino «complementaria», es decir, que Dios creó al hombre y a la mujer iguales en valor y personalidad e iguales en llevar su imagen, pero que tanto la creación como la redención indican algunos papeles diferentes para hombres y mujeres (cap. 12). Abogo por el concepto bautista del bautismo, es decir, que hay que bautizar a los que han hecho una profesión creíble de fe personal (cap. 27). Sostengo que todos los dones del Espíritu Santo mencionados en el Nuevo Testamento todavía son válidos para hoy, pero que los creyentes deben ser cautos y seguir las sabias direcciones de la Biblia, y evitar los abusos en este aspecto controvertido (caps. 29, 30). Creo que la segunda venida de Cristo puede ocurrir cualquier día, que será premilenial, o sea, que marcará el principio del reinado de mil años de perfecta paz sobre la tierra, pero que será postribulacionista, es decir, que muchos cristianos atravesarán la gran tribulación (caps. 31, 32).

Esto no quiere decir que pase por alto otros puntos de vista. En donde hay diferencias doctrinales dentro del cristianismo evangélico, he tratado de representar con equidad otras posiciones y explicar por qué discrepo respecto a ellas. También debo decir que no pienso que todas las doctrinas mencionadas arriba son doctrinas que deban dividir a los cristianos. Por eso, al hablar de algunas de ellas digo que no me parecen doctrinas de primordial importancia. Por tanto, será saludable para todos nosotros como cristianos que reconozcamos que tenemos comprensión limitada y certeza limitada en muchas cuestiones en disputa, y que expresemos tolerancia y buena voluntad de ministrar a los que sostienen puntos de vista diferentes.

3. Aplicación a la vida. No creo que la intención de Dios haya sido que el estudio de la teología sea seco y aburrido. La teología ¡es el estudio de Dios y todas sus obras! La teología ¡hay que *vivirla, cantarla,* e incluirla al *orar!* Todos los grandes escritos doctrinales de la Biblia (como la epístola de Pablo a los Romanos) están llenos de alabanza a Dios y aplicación personal a la vida. Por eso he incorporado «Preguntas para la aplicación personal» al final de cada capítulo. La verdadera teología es «doctrina que se ciñe a la verdadera religión» (1Ti 6:3), y la teología, cuando se estudia como es debido, conducirá al crecimiento en nuestra vida cristiana y a adorar.

4. Enfoque en el mundo evangélico. No pienso que se puede construir un verdadero sistema de teología dentro de lo que se podría llamar la tradición de teología «liberal», es decir, por personas que niegan la absoluta veracidad de la Biblia, o que no piensan que las palabras de la Biblia son palabras de Dios (vea el cap. 2 sobre la autoridad de las Escrituras). Por eso los otros escritores con quienes interactúo en este libro proceden en su mayoría de lo que hoy se llama tradición «evangélica conservadora» más amplia; desde los grandes reformadores Juan Calvino y Martín Lutero, hasta los escritos de los eruditos evangélicos de hoy. Escribo como evangélico y para evangélicos. Esto no quiere decir que los que sostienen una tradición liberal no tengan nada valioso que decir; simplemente significa que las diferencias con ellos casi siempre se reduce a diferencias sobre la naturaleza de la Biblia y su autoridad. La cantidad de acuerdo doctrinal que se puede lograr con personas de bases ampliamente divergentes de autoridad es en extremo limitada.

Por supuesto, los instructores casi siempre pueden asignar lecturas suplementarias de teólogos liberales de interés actual, si lo desean, y estoy agradecido por amigos evangélicos que escriben extensos comentarios críticos de la teología liberal. Pero no pienso que todos están llamados a hacer eso, ni que el extensivo análisis de conceptos liberales es la manera más útil de construir un sistema positivo de teología basado en la total veracidad de toda la Biblia. Es más, de cierta manera como el niño del cuento de Hans Christian Andersen que gritó: «¡El emperador no tiene ropa!» pienso que alguien debe decir que es dudoso que los teólogos liberales nos hayan dado algo significativo en cuanto a las enseñanzas doctrinales bíblicas que no se hallen ya en los escritores evangélicos. (Por cierto, nadie me ha dado un ejemplo al contrario en los cinco años desde que apareció mi *Systematic Theology*). Hay algo de valor en el intercambio académico con eruditos liberales y en el examen de sus obras, pero los beneficios de largo alcance para la iglesia son limitados. Pero debido a conceptos de la mayordomía del tiempo y los talentos académicos, pienso que los eruditos evangélicos serían más sabios si prestan menos atención a los teólogos liberales y más atención a la tarea positiva y constructiva de buscar respuestas en las Escrituras a las preguntas apremiantes y éticas que la iglesia enfrenta hoy.

No siempre se aprecia que el mundo de la erudición evangélica conservadora es tan rica y diversa que otorga amplia oportunidad para la exploración de diferentes puntos de vista y conceptos bíblicos. Pienso que a la larga obtendremos mucha más profundidad de comprensión de las Escrituras cuando podamos estudiarla en compañía de un gran número de eruditos que empiezan con la convicción de que la Biblia es completamente veraz y absolutamente autoritativa.

5. Esperanza de progreso en la unidad doctrinal de la iglesia. Creo que todavía hay mucha esperanza para que la Iglesia logre una comprensión doctrinal más honda y pura, y que supere viejas barreras, incluso algunas que han persistido por siglos. Jesús está perfeccionando su iglesia «para presentársela a sí mismo como una iglesia radiante, sin mancha ni arruga ni ninguna otra imperfección, sino santa e intachable»

(Ef 5:27), y que ha dado dones para equipar a su iglesia, y «de este modo, todos llegaremos a la unidad de la fe y del conocimiento del Hijo de Dios» (Ef 4:13). Aunque algunas discrepancias persistentes pueden desanimarnos, las Escrituras siguen siendo fieles, y creo que la historia de la Iglesia es en su mayor parte una historia de desarrollo gradual de una comprensión más honda y más precisa de la Biblia entre los cuerpos principales y centrales del pueblo de Dios, que han insistido en creer que toda la Biblia es la inerrante palabra de Dios y que no se han desviado a ningún error doctrinal de importancia.

Por consiguiente, no debemos abandonar la esperanza de un mayor acuerdo incluso al presente. De hecho, en este siglo ya hemos visto una comprensión mucho mayor y algún acuerdo doctrinal mayor entre los teólogos del pacto y los dispensacionales, y entre carismáticos y no carismáticos; todavía más, pienso que la comprensión de la Iglesia de la inerrancia bíblica y de los dones espirituales también han aumentado significativamente en las últimas décadas. Creo que el debate actual respecto a los papeles apropiados para hombres y mujeres en el matrimonio y en la iglesia a la larga resultará en una comprensión mucho mejor de la enseñanza bíblica igualmente, por dolorosa que la controversia pueda ser al presente. Una de las sorpresas teológicas más interesantes en mucho tiempo es la declaración de octubre de 1997 que indica alguna posibilidad de un acuerdo más amplio entre los evangélicos y católicos romanos sobre la naturaleza de la salvación y especialmente respecto a la doctrina de la justificación solo por la fe (véase p. 319).

Puesto que el Señor todavía está en el proceso de dar una mejor comprensión doctrinal a su iglesia, en este libro no he vacilado en levantar de nuevo algunas de ls viejas diferencias (sobre el bautismo, la Cena del Señor, el milenio y la tribulación, y la predestinación, por ejemplo), con la esperanza de que, en algunos casos por lo menos, un nuevo vistazo a la Biblia pueda provocar un nuevo examen de estas doctrinas y tal vez impulse un movimiento no sólo a una mejor comprensión y tolerancia de otros puntos de vista, sino hacia un mayor consenso doctrinal.

6. Un sentido de la urgente necesidad de una mejor comprensión doctrinal en toda la iglesia. Estoy convencido de que hay una urgente necesidad en la Iglesia de hoy de una mejor comprensión de la doctrina cristiana o teología sistemática. No solo los pastores y maestros necesitan comprender la teología con mayor profundidad, sino que *la Iglesia entera* lo necesita. Ojalá que un día por la gracia de Dios podamos tener iglesias llenas de creyentes que puedan debatir, aplicar y *vivir* la enseñanza doctrinal bíblica tan prontamente como pueden conversar sobre los detalles de sus trabajos o pasatiempos, o las fortunas de sus equipos deportivos favoritos o programas de televisión predilectos. No es que a los cristianos les falte la *capacidad* de comprender la doctrina, sino que deben tener acceso a ella en una forma entendible. Una vez que eso suceda, pienso que muchos creyentes hallarán que comprender (y vivir) las doctrinas bíblicas es uno de los mayores gozos.

Quiero expresar mi aprecio a mis estudiantes en la Trinity Evangelical Divinity School (de 1981 al presente). Sus comentarios sólidos y penetrantes sobre las varias secciones de *Systematic Theology* resultaron en numerosas pequeñas mejoras en la forma en que se expresan las cosas en este libro (y sus comentarios incluso me llevaron a cambiar mi posición respecto a un aspecto del concepto del juicio final; véase la página 455).

No pienso que hubiera emprendido la preparación de este libro condensado de teología si no hubiera sido por el estímulo persistente de Jack Kragt, gerente de ventas de obras académicas de Zondervan, que insistía en decirme que había necesidad de un libro así. En el proceso editorial y el concepto global del libro ha sido otra vez un placer trabajar con Jim Ruark y Stan Gundry de Zondervan. Además, Laura Weller hizo un trabajo

sobresaliente en su papel como correctora de estilo, pues encontró numerosos errores diminutos.

Mi esposa, Margaret, ha sido una voz constante de estímulo y fuente de gran alegría para mí mientras trabajaba en esta revisión, tal como lo ha sido en nuestros veintinueve años de matrimonio. En este, el año cincuenta de mi vida, agradezco grandemente al Señor por ella. Ella «es más valiosa que las piedras preciosas! Su esposo confía plenamente en ella» (Pr 31:10-11).

«Den gracias al SEÑOR, porque él es bueno; su gran amor perdura para siempre" (Sal 118:29).

«La gloria, SEÑOR, no es para nosotros; no es para nosotros sino para tu nombre, por causa de tu amor y tu verdad» (Sal 115:1).

<div align="right">

WAYNE GRUDEM
TRINITY EVANGELICAL DIVINITY SCHOOL
2065 HALF DAY ROAD
DEERFIELD, ILLINOIS 60015
Estados Unidos de América

</div>

Capítulo Uno

Introducción a la teología sistemática

+ *¿Qué es la teología sistemática?*
+ *¿Por qué deben estudiarla los cristianos?*
+ *¿Cómo debemos estudiarla?*

I. EXPLICACIÓN Y BASE BÍBLICA

A. Definición de teología sistemática

¿Qué es la teología sistemática? Se han dado muchas definiciones, pero para los propósitos de este libro se usará la siguiente: *La teología sistemática es cualquier estudio que responde a la pregunta: «¿Qué nos enseña hoy toda la Biblia?» respecto a un tema dado.*[1] Esta definición indica que la teología sistemática incluye la recolección y comprensión de todos los pasajes bíblicos relevantes a varios temas y luego resume sus enseñanzas claramente para que podamos saber qué creer respecto a cada tema.

1. Relación con otras disciplinas. El énfasis de este libro no recaerá sobre la *teología histórica* (estudio histórico de cómo los cristianos en diferentes períodos de tiempo han comprendido los varios temas teológicos) ni en la *teología filosófica* (estudio de temas teológicos principalmente sin el uso de la Biblia, utilizando las herramientas y métodos del razonamiento filosófico, y lo que se puede conocer de Dios al observar el universo) ni en la *apologética* (proveer una defensa de la veracidad de la fe cristiana con el propósito de convencer a los no creyentes). Estos tres temas, que son temas válidos que los creyentes deben estudiar, a veces se incluyen en una definición más amplia del término *teología sistemática*. De todas maneras, algo de consideración de asuntos históricos, filosóficos y apologéticos se hallarán en diferentes puntos en todo este libro. Esto se debe a que el estudio histórico nos informa de las nociones adquiridas y errores que otros cometieron en el pasado al tratar de comprender la Biblia; el estudio filosófico nos ayuda a comprender las formas correctas y erradas del pensamiento común en nuestra cultura y otras; y el estudio de la apologética nos ayuda a ver cómo las enseñanzas bíblicas se relacionan con las objeciones que esgrimen los que no son creyentes. Pero estos aspectos de estudio no son el enfoque de este volumen, que más bien interactúa directamente con el texto bíblico a fin de entender lo que la Biblia nos dice respecto a varios temas teológicos. Aunque estos otros aspectos de estudio nos ayudan a entender las cuestiones teológicas, solamente la Biblia tiene la autoridad final para definir lo que debemos creer, y es por consiguiente apropiado pasar algún tiempo enfocando la enseñanza de las Escrituras a sí misma.

[1] Esta definición de teología sistemática fue tomada del profesor John Frame, que ahora enseña en el Seminario Westminster en Escondido, California, con quien tuve el privilegio de estudiar en 1971–1973 (en el Seminario Westminster, Filadelfia).

Este libro tampoco recalca la *ética cristiana*. Aunque hay inevitablemente alguna superposición entre el estudio de la teología y de la ética, he tratado de mantener una distinción de énfasis. El énfasis de la teología sistemática recae en lo que Dios quiere que *creamos* y *sepamos*, en tanto que el énfasis de la ética cristiana recae en lo que Dios quiere que *hagamos* y las *actitudes* que quiere que tengamos. Tal distinción se refleja en la siguiente definición: *La ética cristiana es cualquier estudio que responda a la pregunta: «¿Qué requiere Dios que hagamos y qué actitudes requiere que tengamos hoy?» respecto a una situación dada*. Así que la teología enfoca ideas mientras que la ética enfoca circunstancias. La teología nos dice cómo debemos pensar mientras que la ética nos dice cómo debemos vivir. Un libro de texto de ética, por ejemplo, tratará de temas tales como el matrimonio y el divorcio, la pena capital, la guerra, el control de la natalidad, el aborto, la eutanasia, la homosexualidad, mentir, la discriminación racial, el uso de licor, el papel del gobierno civil, el uso del dinero y la propiedad privada, la atención a los pobres y cosas por el estilo. Tales temas pertenecen al estudio de la ética y no se cubren en este libro. Sin embargo, este libro no vacilará en sugerir la aplicación de la teología sistemática a la vida en donde tal aplicación venga al caso.

La teología sistemática, según se definió anteriormente, también difiere de la *teología del Antiguo Testamento*, de la *teología del Nuevo Testamento* y de la *teología bíblica*. Estas tres disciplinas organizan sus temas históricamente y en el orden en que la Biblia los presenta. Por consiguiente, en la teología del Antiguo Testamento uno preguntaría: «¿Qué enseña Deuteronomio respecto a la oración?» o «¿Qué enseña Salmos sobre la oración?» o «¿Qué enseña Isaías respecto a la oración?» o incluso «¿Qué enseña todo el Antiguo Testamento sobre la oración, y cómo se desarrolló esa enseñanza en la historia del Antiguo Testamento?» En la teología del Nuevo Testamento uno preguntaría: «¿Qué enseña el Evangelio de Juan acerca de la oración?» o «¿Qué enseña Pablo respecto a la oración?» o incluso «¿Qué enseña todo el Nuevo Testamento sobre la oración y cuál fue el desarrollo histórico de esa enseñanza según se le ve progresar en el Nuevo Testamento?»

La *teología bíblica* tiene un significado técnico en los estudios teológicos. Es la categoría más amplia que contiene tanto la teología del Antiguo Testamento como la teología del Nuevo Testamento. La teología bíblica da especial atención a las enseñanzas de los *autores individuales y secciones* de la Biblia y al lugar de cada enseñanza en el *desarrollo histórico* de las Escrituras. Así que uno podría preguntarse: «¿Cuál es el desarrollo histórico de la enseñanza sobre la oración según se ve en toda la historia del Antiguo Testamento y luego del Nuevo Testamento?» Por supuesto, esta pregunta se parece mucho a la que dice: «¿Qué nos enseña hoy toda la Biblia sobre la oración?» (que sería *teología sistemática*, según la definición anterior). Se hace evidente, entonces, que los límites entre las varias disciplinas a menudo se superponen, y algunas partes de un estudio se mezclan con el siguiente. Sin embargo, hay una diferencia, porque la teología bíblica traza el desarrollo histórico de una doctrina y la manera en que el lugar en que uno está en cierto punto de ese desarrollo histórico afecta la comprensión. La teología bíblica también enfoca la comprensión de cada doctrina que los autores bíblicos y sus oyentes y lectores originales poseyeron.

La teología sistemática, por otro lado, se concentra en la compilación y luego el resumen de la enseñanza de todos los pasajes bíblicos sobre un tema en particular. Por consiguiente hace uso de los resultados de la teología bíblica y con frecuencia se desarrolla a base de ellos. La teología sistemática pregunta, por ejemplo: «¿Qué nos enseña hoy toda la Biblia sobre la oración?» Intenta resumir la enseñanza bíblica en una afirmación breve, comprensible y formulada muy cuidadosamente.

2. Aplicación a la vida. Todavía más, la teología sistemática enfoca el resumen de cada doctrina según debe ser entendida por los cristianos de hoy. Esto a veces incluye el uso de términos e incluso conceptos que no usó ningún autor bíblico individual, pero

que son el resultado apropiado cuando se combinan las enseñanzas de dos o más autores bíblicos sobre un tema en particular. Los términos *Trinidad, encarnación* y *deidad de Cristo*, por ejemplo, no se hallan en la Biblia, pero resumen con propiedad los conceptos bíblicos. Definir la teología sistemática para incluir «lo que la Biblia como un todo *nos enseña* hoy» implica que la aplicación a la vida es una parte necesaria de la correcta búsqueda de la teología sistemática. Por tanto, toda doctrina debemos verla en términos de su valor práctico para vivir la vida cristiana. En ninguna parte de la Biblia hallamos que se estudió la doctrina por amor a la doctrina en sí y aislada de la vida. Los escritores bíblicos siempre aplicaban a la vida sus enseñanzas. Por consiguiente, cualquier cristiano que lea este libro deberá hallar que su vida cristiana se enriquece y profundiza durante este estudio; es más, si no ocurre crecimiento personal, el autor no ha escrito el libro apropiadamente o el lector no ha estudiado el material como es debido.

3. La teología sistemática y la teología desorganizada. Si usamos este término de teología sistemática, se verá que la mayoría de los cristianos hacen teología sistemática (o por lo menos hacen afirmaciones teológicamente sistemáticas) muchas veces por semana. Por ejemplo: «La Biblia dice que todo el que cree en Jesucristo será salvo». «La Biblia dice que Jesucristo es el único camino a Dios». «La Biblia dice que Jesús viene otra vez».

Todos estos son sumarios de lo que dice la Biblia y, como tales, son afirmaciones teológicamente sistemáticas. De hecho, cada vez que un creyente dice algo respecto a lo que dice la Biblia, en cierto sentido está haciendo «teología sistemática» —de acuerdo a la definición que se dio anteriormente— al pensar en varios temas y responder a la pregunta: «¿Qué nos enseña hoy toda la Biblia?»

¿De qué manera se diferencia este libro de esta clase de «teología sistemática» que hacen la mayoría de los cristianos? Por lo menos en cuatro maneras. Primero, este libro trata los temas bíblicos de una manera *cuidadosamente organizada* para garantizar que todos los temas importantes reciban amplia consideración. Esta organización también ayuda a prevenir el análisis inexacto de temas individuales, porque quiere decir que todas las doctrinas que se tratan se pueden comparar con cada tema por uniformidad en la metodología y ausencia de contradicciones en las relaciones entre las doctrinas. Esto también ayuda a asegurar una consideración balanceada de doctrinas complementarias: la deidad de Cristo y su humanidad se estudian juntas, por ejemplo, así como también la soberanía de Dios y la responsabilidad del hombre, a fin de que no se deriven conclusiones equivocadas debido a un énfasis fuera de equilibrio de un aspecto cualquiera de la presentación bíblica total.

Realmente, el adjetivo *sistemática* en teología sistemática quiere decir algo así como «cuidadosamente organizada por temas», con el entendimiento de que se verá que los temas estudiados siempre encajan unos con otros, e incluirá todos los temas doctrinales principales de la Biblia. Así que se debe tomar «sistemática» como lo opuesto de «arreglada al azar» o «desorganizada». En la teología sistemática los temas se tratan de una manera ordenada o «sistemática».

Una segunda diferencia entre este libro y la manera en que la mayoría de los cristianos hacen teología sistemática es que trata los temas *con mucho mayor detalle* que la mayoría de los creyentes. Por ejemplo, el creyente regular, como resultado de la lectura regular de la Biblia, puede hacer la siguiente afirmación teológica: «La Biblia dice que todo el que cree en Jesucristo será salvo». Eso es un sumario perfectamente cierto de una enseñanza bíblica principal. Sin embargo, en este libro dedicamos varias páginas a elaborar con mayor precisión qué quiere decir «creer en Jesucristo»,[2] y se dedicarán nueve capítulos (caps. 20—28) a explicar lo que quiere decir «ser salvo» en todas las muchas implicaciones de ese término.

[2] Vea el cap. 21, pp. 307-309, sobre la fe que salva, y caps. 14—16, sobre la persona y obra de Cristo.

Tercero, un estudio formal de teología sistemática hará posible formular sumarios de enseñanzas bíblicas con *mucha mayor precisión* que aquella a la que los cristianos normalmente llegarían sin tal estudio. En la teología sistemática los sumarios de las enseñanzas bíblicas deben ser expresados con precisión para evitar todo malentendido y excluir las enseñanzas falsas. En verdad, una de las características en cuanto a entender la teología sistemática es la precisión en el uso de las palabras para resumir las enseñanzas de la Biblia.

Cuarto, un buen análisis teológico debe hallar y tratar equitativamente *todos los pasajes bíblicos relevantes* a cada tema en particular, y no solamente algunos o unos pocos de los pasajes pertinentes. Esto a menudo quiere decir que debe depender de los resultados de la cuidadosa exégesis o interpretación de la Biblia aceptada en general por los intérpretes evangélicos o, en donde hay diferencias significativas de interpretación, la teología sistemática incluirá interpretación detallada de los versículos bíblicos en ciertos puntos.

Debido al gran número de temas que se cubren en un estudio de teología sistemática y debido al gran detalle con que se analizan estos temas, es inevitable que alguien que estudia por primera vez teología sistemática vea que sus propias creencias enfrentan un reto, se modifican, se refinan o enriquecen. Es de suprema importancia, por consiguiente, que cada persona que empiece tal curso resuelva firmemente abandonar como falsa toda idea que la enseñanza de la Biblia contradice claramente. Pero también es muy importante que cada persona resuelva no creer ninguna doctrina individual simplemente porque este libro de texto o cualquier otro libro de texto o maestro dice que es cierta, a menos que este libro o el instructor de una clase pueda convencer al estudiante partiendo del mismo texto bíblico. Es solo la Biblia, y no ninguna autoridad humana, la que debe funcionar como autoridad normativa para la definición de lo que debemos creer.

4. ¿Qué son las doctrinas? En este libro la palabra *doctrina* se entenderá de la siguiente manera: *Una doctrina es lo que la Biblia como un todo nos enseña hoy sobre un tema en particular*. Esta definición se relaciona directamente con nuestra definición anterior de teología sistemática, puesto que muestra que una doctrina es simplemente el resultado del proceso de hacer teología sistemática respecto a algún tema en particular. Entendidas de esta manera, las doctrinas pueden ser muy amplias o muy limitadas. Podemos hablar de «la doctrina de Dios» como una categoría doctrinal principal, incluyendo un sumario de todo lo que la Biblia nos enseña hoy respecto a Dios. Tal doctrina sería excepcionalmente grande. Por otro lado, también podemos hablar más limitadamente de la doctrina de la eternidad de Dios, la doctrina de la Trinidad o la doctrina de la justicia de Dios.

El libro se divide en siete secciones principales de acuerdo a las siete doctrinas o aspectos principales de estudio:

Parte 1:	La doctrina de la Palabra de Dios
Parte 2:	La doctrina de Dios
Parte 3:	La doctrina del hombre
Parte 4:	La doctrina de Cristo
Parte 5:	La doctrina de la aplicación de la redención
Parte 6:	La doctrina de la Iglesia
Parte 7:	La doctrina del futuro

Dentro de cada una de estas categorías doctrinales principales se han incluido muchas enseñanzas específicas. Por lo general estas satisfacen por lo menos uno de los siguientes tres criterios: (1) son doctrinas que reciben mayor énfasis en la Biblia; (2) son doctrinas que han sido las más significativas en toda la historia de la Iglesia y han sido importantes para todos los cristianos en toda época; (3) son doctrinas que han

llegado a ser importantes para los cristianos en la situación presente en la historia de la Iglesia. Algunos ejemplos de doctrinas de la tercera categoría serían la doctrina de la inerrancia de la Biblia, la doctrina del bautismo en el Espíritu Santo, la doctrina de Satanás y los demonios con referencia en particular a la guerra espiritual, la doctrina de los dones espirituales en la era del Nuevo Testamento y la doctrina de la creación del hombre, como hombre y mujer, en relación a los papeles apropiados de hombres y mujeres hoy. Debido a su pertinencia a la situación contemporánea, doctrinas como estas han recibido mayor énfasis en el volumen presente que en la mayoría de libros de texto tradicionales de teología sistemática.

5. Doctrinas mayores y menores. La gente a veces pregunta cuál es la diferencia entre una «doctrina mayor» y una «doctrina menor». Los cristianos a menudo dicen que quieren buscar consenso en la Iglesia respecto a las doctrinas mayores, pero también permitir diferencia respecto a las doctrinas menores. He hallado útil la siguiente pauta:

> Una doctrina mayor es la que tiene un impacto significativo en nuestro pensamiento sobre otras doctrinas o que ejerce un impacto significativo en la manera en que vivimos la vida cristiana. Una doctrina menor es la que tiene poco impacto en cómo pensamos de otras doctrinas o muy poco impacto en cómo vivimos la vida cristiana.

Según esta norma, doctrinas tales como la autoridad de la Biblia (cap. 2), la Trinidad (cap. 6), la deidad de Cristo (cap. 14), la justificación por fe (cap. 22) y muchas otras son apropiadamente consideradas doctrinas mayores. Los que no están de acuerdo con el concepto evangélico histórico sobre cualquiera de estas doctrinas tendrán amplias diferencias con los creyentes que afirman estas doctrinas. En contraste, me parece que las diferencias respecto a las formas de gobierno de la iglesia, en cuanto a algunos detalles de la Cena del Señor (cap. 28) o en cuanto al tiempo de la gran tribulación (cap. 32) tienen que ver con doctrinas menores. Los cristianos que difieren respecto a estas cosas pueden concordar tal vez en los demás aspectos doctrinales, y pueden vivir vidas cristianas que no difieren de ninguna manera importante, y pueden tener genuina comunión unos con otros.

Por supuesto, hallamos doctrinas que caen en algún punto entre «mayores» y «menores» según esta norma. Esto es natural, porque muchas doctrinas tienen alguna influencia sobre otras doctrinas y la vida, pero podemos diferir respecto a si pensamos que será una influencia «significativa». En tales casos los cristianos deben pedir a Dios que les dé sabiduría madura y juicio sano al tratar de determinar hasta qué punto una doctrina debe ser considerada mayor en sus circunstancias en particular.

B. Presuposiciones iniciales de este libro

Empezamos con dos presuposiciones o cosas que se dan por sentado: (1) que la Biblia es cierta y que es, de hecho, nuestra única norma absoluta de verdad; (2) que el Dios de quien se habla en la Biblia existe, y que es quien la Biblia dice que es: Creador del cielo y de la tierra y de todo lo que hay en ellos. Estas dos presuposiciones, por supuesto, siempre están abiertas a reconsideración posterior o confirmación más profunda, pero en este punto, estas presuposiciones forman el punto desde el que empezamos.

C. ¿Por qué deben los cristianos estudiar teología?

¿Por qué deben los cristianos estudiar teología sistemática? En otras palabras, ¿por qué debemos tomar parte en el proceso de recoger y resumir las enseñanzas de muchos pasajes bíblicos individuales sobre temas particulares? ¿Por qué no seguir simplemente leyendo la Biblia regularmente todos los días de nuestra vida?

1. La razón básica. La razón más importante para estudiar la teología sistemática es que nos capacita para obedecer el mandamiento de Jesús de *enseñar* a los creyentes a observar todo lo que él nos mandó: «Por tanto, vayan y hagan discípulos de todas las naciones, bautizándolos en el nombre del Padre y del Hijo y del Espíritu Santo, *enseñándoles* a obedecer todo lo que les he mandado a ustedes. Y les aseguro que estaré con ustedes siempre, hasta el fin del mundo» (Mt 28:19-20).

Enseñar todo lo que Jesús nos mandó quiere decir mucho más que meramente enseñar las palabras que dijo mientras anduvo en la tierra. Lucas implica que el libro de Hechos contiene la historia de lo que Jesús *continuó* haciendo y enseñando por medio de los apóstoles después de su resurrección (note que Hechos 1:1 dice que el Evangelio de Lucas registra «todo lo que Jesús *comenzó* a hacer y enseñar»). «Todo lo que Jesús mandó» puede también incluir las Epístolas, puesto que fueron escritas bajo la supervisión del Espíritu Santo y también se tenían como «mandamiento del Señor» (1Co 14:37; vea también Jn 14:26; 16:13; 1Ts 4:15; 2P 3:2; Ap 1:1-3). Así que, en un sentido más amplio, «todo lo que Jesús mandó» incluye todo el Nuevo Testamento.

Es más, cuando consideramos que los escritos del Nuevo Testamento muestran la absoluta confianza que Jesús y los escritores del Nuevo Testamento tenían en la autoridad y confiabilidad de las Escrituras del Antiguo Testamento como palabras de Dios (vea cap. 2), se hace evidente que no podemos enseñar «todo lo que Jesús mandó» sin incluir igualmente todo el Antiguo Testamento (entendido como es debido en las varias maneras en que se aplica a la era del nuevo pacto en la historia de la redención).

La tarea de cumplir la Gran Comisión incluye, por consiguiente, no sólo la evangelización sino también *la enseñanza.* La tarea de enseñar todo lo que Jesús nos mandó es, en un sentido más amplio, la tarea de enseñar lo que nos enseña hoy toda la Biblia. Ahí es donde la teología sistemática se vuelve necesaria: Para enseñarnos efectivamente a nosotros y a otros todo lo que la Biblia completa dice, es necesario *compilar* y preparar un *sumario* de todos los pasajes bíblicos respecto a un tema en particular.

Debido a que nadie tendrá el tiempo para estudiar lo que la Biblia como un todo dice respecto a toda cuestión doctrinal que pudiera surgir, es muy útil tener el beneficio del trabajo de otros que han estudiado la Biblia y han hallado respuestas a varios temas. Esta obra nos permite enseñar a otros más efectivamente al dirigirlos a los pasajes más pertinentes y sugerir un sumario apropiado de las enseñanzas de esos pasajes. Luego, la persona que nos pregunta puede inspeccionarlos rápidamente por sí misma y aprender mucho más rápidamente qué es lo que la Biblia enseña sobre un tema en particular. De este modo, la necesidad de la teología sistemática para enseñar lo que la Biblia dice surge primordialmente debido a que somos finitos en nuestra memoria y en la cantidad de tiempo de que disponemos.

La razón básica para estudiar la teología sistemática, entonces, es que nos permite enseñarnos a nosotros mismos y a otros lo que la Biblia como un todo dice, cumpliendo así la segunda parte de la Gran Comisión.

2. Beneficios para nuestra vida. Aunque la razón básica para estudiar la teología sistemática es que es un medio de obediencia al mandamiento de nuestro Señor, hay algunos beneficios específicos adicionales que brotan de tal estudio.

Primero, estudiar teología nos ayuda a *superar nuestras ideas erróneas.* Debido a que hay pecado en nuestro corazón, y debido a que tenemos un conocimiento incompleto de la Biblia, todos nosotros nos resistimos o rehusamos de tiempo en tiempo a aceptar ciertas enseñanzas de la Biblia. Por ejemplo, tal vez tengamos solamente una vaga noción de cierta doctrina, lo que hace más fácil la resistencia, o tal vez sabemos solamente un versículo sobre un tema y entonces tratamos de descartarlo. Es útil vernos frente al peso total de la enseñanza de la Biblia sobre ese tema a fin de que podamos ser persuadidos más fácilmente, incluso contra nuestras inclinaciones equivocadas iniciales.

Segundo, el estudio de la teología sistemática nos ayuda a *tomar mejores decisiones más adelante* sobre nuevas cuestiones de doctrina que pudieran surgir. No podemos saber cuáles nuevas doctrinales controversiales surgirán en el futuro. Estas nuevas controversias a veces incluirán cuestiones que nadie ha enfrentado muy cuidadosamente antes. Para responder apropiadamente a esas cuestiones los cristianos se preguntan: «¿Qué dice la Biblia como un todo respecto a este tema?»

Sea las que sean las controversias doctrinales en el futuro, los que han aprendido bien teología sistemática podrán contestar mucho mejor las nuevas preguntas que surjan. Esto se debe a la gran coherencia de la Biblia; todo lo que la Biblia dice se relaciona de alguna manera a todo lo demás que dice la Biblia. Por eso, la nueva pregunta se relacionará a mucho de lo que ya se ha aprendido de las Escrituras. Mientras mejor se haya aprendido el material anterior, más capaces seremos para lidiar con esas nuevas preguntas.

Este beneficio se extiende incluso más. Enfrentamos problemas al aplicar la Biblia a la vida en muchos más contextos que los debates doctrinales formales. ¿Qué enseña la Biblia en cuanto a las relaciones entre esposo y esposa? ¿Qué enseña en cuanto a criar a los hijos? ¿Qué enseña en cuanto a testificar en el trabajo? ¿Qué principios nos da la Biblia para estudiar psicología, economía o ciencias naturales? ¿De qué manera nos guía en cuanto a gastar dinero, ahorrarlo o dar el diezmo? La Biblia nos da principios para aplicarlos a todos los aspectos de nuestra vida, y los que han aprendido bien las enseñanzas teológicas de la Biblia podrán además tomar decisiones mucho mejores que serán agradables a Dios en estos aspectos éticos prácticos.

Tercero, el estudio de la teología sistemática *nos ayudará a crecer como creyentes*. Mientras más sepamos de Dios, de su Palabra y de sus relaciones con el mundo y la humanidad, más confiaremos en él, más plenamente le alabaremos y más rápidamente le obedeceremos. Estudiar teología sistemática como es debido nos hará creyentes más maduros. Si no hacemos esto, no estaremos estudiándola como Dios quiere.

Por cierto, la Biblia a menudo conecta la sana doctrina con la madurez del creyente. Pablo habla de «*la doctrina que se ciñe a la verdadera religión*» (1Ti 6:3), y dice que su obra como apóstol era que «mediante la fe, los elegidos de Dios [llegaran] a conocer *la verdadera religión*» (Tit 1:1). En contraste, indica que toda clase de desobediencia e inmoralidad «está en contra de la sana doctrina» (1Ti 1:10).

D. ¿Cómo deben los cristianos estudiar la teología sistemática?

¿Cómo debemos, entonces, estudiar la teología sistemática? La Biblia provee algunas pautas para responder a esta pregunta.

1. Debemos estudiar la teología sistemática con oración. Si estudiar teología sistemática es simplemente una cierta manera de estudiar la Biblia, los pasajes bíblicos que hablan de la manera en que debemos estudiar la Palabra de Dios nos guían en la tarea. Así como el salmista ora en el Salmo 119:18: «Ábreme los ojos, para que contemple las maravillas de tu ley», debemos orar y buscar la ayuda de Dios para comprender su Palabra. Pablo nos dice en 1 Corintios 2.14: «El que no tiene el Espíritu no acepta lo que procede del Espíritu de Dios, pues para él es locura. No puede entenderlo, porque hay que discernirlo espiritualmente». Estudiar teología es por consiguiente una actividad espiritual en la que necesitamos la ayuda del Espíritu Santo.

Si el estudiante, por inteligente que sea, no continúa orando y pidiendo a Dios que le dé una mente entendida y un corazón creyente y humilde, y si no mantiene un andar personal con el Señor, entenderá mal y no creerá las enseñanzas de la Biblia, surgirán errores doctrinales, y la mente y el corazón del estudiante no cambiará para mejor, sino para peor. Los que estudian teología sistemática deben resolver al principio mantenerse libres

de toda desobediencia a Dios y lejos de cualquier pecado que pudiera interrumpir su relación con él. Deben proponerse mantener con gran regularidad una vida devocional. Deben continuamente orar por sabiduría y comprensión de la Biblia.

Puesto que es el Espíritu Santo quien nos da la capacidad para entender la Biblia, necesitamos percatarnos que lo apropiado para hacer, particularmente cuando no podemos comprender algún pasaje o alguna doctrina bíblica, es pedir en oración la ayuda de Dios. A menudo lo que necesitamos no es más datos sino una mejor perspectiva de los datos que ya tenemos a nuestra disposición. Esta perspectiva la da solamente el Espíritu Santo (cf. 1 Co 2:14; Ef 1:17-19).

2. Debemos estudiar teología sistemática con humildad. Pedro nos dice: «Revístanse todos de humildad en su trato mutuo, porque "Dios se opone a los orgullosos, pero da gracia a los humildes"» (1 P 5:5). Los que estudian teología sistemática aprenderán muchas cosas en cuanto a las enseñanzas bíblicas que tal vez otros creyentes en sus iglesias o familiares que tienen más tiempo de conocer al Señor no conozcan o no conozcan bien. También hallarán que comprenden cosas de la Biblia que algunos de los dirigentes de su iglesia no entienden, y que incluso su pastor tal vez se haya olvidado o nunca aprendió bien.

En todas estas situaciones, será muy fácil adoptar una actitud de orgullo o superioridad hacia otros que tal vez no hayan hecho tal estudio. Pero qué horrible sería si todos usaran este conocimiento de la Palabra de Dios simplemente para ganar debates o denigrar a otro creyente al conversar, o hacer que el otro se sienta insignificante en la obra del Señor. El consejo de Santiago es bueno para nosotros en este punto: «Todos deben estar listos para escuchar, y ser lentos para hablar y para enojarse; pues la ira humana no produce la vida justa que Dios quiere» (Stg 1:19-20). Nos está diciendo que lo que uno entiende de la Biblia debe impartirlo con humildad y amor. «¿Quién es sabio y entendido entre ustedes? Que lo demuestre con su buena conducta, mediante obras hechas con la humildad que le da su sabiduría. ... En cambio, la sabiduría que desciende del cielo es ante todo pura, y además pacífica, bondadosa, dócil, llena de compasión y de buenos frutos, imparcial y sincera. En fin, el fruto de la justicia se siembra en paz para los que hacen la paz» (Stg 3:13,17-18). La teología sistemática estudiada como es debido no llevará a un conocimiento que «envanece» (1 Co 8:1), sino a humildad y amor por los demás.

3. Debemos estudiar y razonar la teología sistemática. Hallamos en el Nuevo Testamento que Jesús y los autores del Nuevo Testamento a menudo citaban algún versículo de las Escrituras y luego sacaban de él conclusiones lógicas. *Razonaron* desde las Escrituras. No está mal, por tanto, usar el entendimiento humano, la lógica humana y la razón humana para sacar conclusiones de las afirmaciones bíblicas. No obstante, cuando razonamos y sacamos lo que pensamos que son deducciones lógicas correctas de la Biblia, a veces cometemos equivocaciones. Las conclusiones que sacamos de las afirmaciones bíblicas no son iguales a las afirmaciones bíblicas en certeza y autoridad, porque nuestra capacidad para razonar o sacar conclusiones no son la suprema norma de verdad, pues solamente la Biblia lo es.

¿Cuáles son, entonces, los límites para el uso de nuestras capacidades de razonamiento para sacar conclusiones de las afirmaciones bíblicas? El hecho de que utilizar la razón para sacar conclusiones que van más allá de las afirmaciones bíblicas es correcto al estudiar la Biblia, y el hecho de que la Biblia en sí misma es la autoridad suprema de verdad, se combinan para indicarnos que *podemos usar nuestras capacidades de razonamiento para sacar deducciones de cualquier pasaje bíblico siempre y cuando esas deducciones no contradigan la enseñanza clara de algún otro pasaje bíblico.*[3]

[3] Esta pauta también la adopté del profesor John Frame en el Seminario Westminster (vea la p. 17).

Este principio pone una salvaguarda en nuestro uso de lo que pensamos que pueden ser deducciones lógicas de lo que dice la Biblia. Nuestras deducciones supuestamente lógicas pueden estar erradas, pero la Biblia en sí misma no puede estar errada. Por ejemplo, podemos leer la Biblia y hallar que a Dios el Padre se le llama Dios (1 Co 1:3), que a Dios Hijo se le llama Dios (Jn 20:28; Tit 2.13), y que a Dios Espíritu Santo se le llama Dios (Hch 5:3-4). Podríamos deducir a partir de esto que hay tres Dioses. Pero luego hallamos que la Biblia enseña explícitamente que Dios es uno (Dt 6:4; Stg 2:19). Así, concluimos que lo que *pensábamos* que era una deducción lógica y válida en cuanto a tres dioses estaba errada y que la Biblia enseña que (a) hay tres personas separadas —Padre, Hijo y Espíritu Santo—, cada una de las cuales es plenamente Dios, y (b) que hay solamente un Dios.

No podemos entender exactamente cómo estas dos afirmaciones pueden ser verdad a la vez, así que juntas constituyen una *paradoja* («una afirmación al parecer contradictoria pero que de todas maneras puede ser verdad»).[4] Podemos tolerar una paradoja (como la de que «Dios es tres personas y un solo Dios») porque confiamos en que al final de cuentas Dios sabe plenamente la verdad respecto a sí mismo y en cuanto a la naturaleza de la realidad, y que en su entendimiento quedan reconciliados plenamente los diferentes elementos de una paradoja, aunque en este punto los pensamientos de Dios son más altos que los nuestros (Is 55:8-9). Pero una verdadera contradicción (tal como «Dios es tres personas y Dios no es tres personas») implicaría una contradicción fundamental en la comprensión de Dios respecto a sí mismo y a la realidad, y eso no puede ser.

Cuando el salmista dice: «*La suma de tus palabras es la verdad*; tus rectos juicios permanecen para siempre» (Sal 119:160), está diciendo que las palabras de Dios no son verdad sólo individualmente sino también juntas como un todo. Vistas colectivamente, su «suma» es también «verdad». En fin, que no hay contradicción interna ni en la Biblia ni en los propios pensamientos de Dios.

4. Debemos estudiar teología sistemática con la ayuda de otros. Debemos estar agradecidos porque Dios ha puesto maestros en la Iglesia («En la iglesia Dios ha puesto, en primer lugar, apóstoles; en segundo lugar, profetas; en tercer lugar, *maestros*» [1Co 12:28]). Debemos permitir que los que tienen dones de enseñanza nos ayuden a entender la Biblia. Esto quiere decir que debemos hacer uso de las teologías sistemáticas y otros libros que han escrito algunos de los grandes maestros que Dios ha dado a la Iglesia en el curso de su historia. También quiere decir que *nuestro* estudio de la teología debe incluir *hablar con otros cristianos* sobre las cosas que estudiamos. Entre aquellos con quienes hablamos a menudo habrá algunos con dones de enseñanza que pueden explicarnos bien las enseñanzas bíblicas y ayudarnos a entenderlas más fácilmente. Por cierto, algo del aprendizaje más efectivo en los cursos de teología sistemática en universidades y seminarios a menudo tiene lugar fuera del salón de clases en las conversaciones informales entre estudiantes que tratan de comprender las doctrinas bíblicas por sí mismos.

5. Debemos estudiar teología sistemática compilando y entendiendo todos los pasajes bíblicos relevantes al tema en consideración. Este punto se mencionó en nuestra definición de teología sistemática al principio del capítulo, pero aquí hay que mencionar el proceso en sí. ¿Cómo procede uno a hacer un sumario doctrinal de lo que enseñan todos los pasajes bíblicos en referencia a un tema determinado? En cuanto a los temas que se cubren en este libro, muchos pensarán que estudiar los capítulos de este libro y leer los versículos bíblicos anotados en esos capítulos será suficiente. Pero algunos querrán estudiar más la Biblia sobre un tema en particular o estudiar algún nuevo tema que no se cubre

[4]The *American Heritage Dictionary of the English Language*, ed. William Morris, Houghton-Mifflin, Boston, 1980, p. 950 (primera definición).

aquí. ¿Cómo puede el estudiante proceder a usar la Biblia para investigar sus enseñanzas sobre algún tema nuevo, que no se consideró tal vez explícitamente en ninguno de los textos de teología sistemática que ha consultado?

El proceso sería algo así como este: (1) Busque todos los versículos pertinentes. La mejor ayuda en este paso es una buena concordancia, que le permite a uno buscar palabras clave y hallar los versículos que tratan del tema. Por ejemplo, para estudiar lo que significa que el hombre fue creado a imagen y semejanza de Dios, uno debe hallar todos los versículos en los cuales aparecen los términos *imagen, semejanza* y *crear*. (Las palabras *hombre* y *Dios* aparecen con demasiada frecuencia para ser útiles en una búsqueda con una concordancia.) Al estudiar la doctrina de la oración se podrían buscar muchas palabras (*orar, oración, interceder, petición, súplica, confesar, confesión, alabanza, acciones de gracias, dar gracias*, et ál.), y tal vez la lista de versículos sería demasiado larga para ser manejable, así que el estudiante tendría que examinar la lista de la concordancia sin buscar los versículos, o probablemente tendría que dividir su búsqueda en secciones, o limitarla de alguna otra manera. También uno puede hallar versículos al pensar en toda la historia de la Biblia, y luego buscar las secciones donde podría haber información sobre el tema que se tiene entre manos; por ejemplo, la persona que quiera estudiar sobre la oración tal vez querrá leer pasajes tales como la oración en que Ana pide un hijo (en 1 S 1), la oración de Salomón en la dedicación del templo (en 1 R 8), la oración de Jesús en el huerto de Getsemaní (en Mt 26 y paralelos), y así por el estilo. Luego, además del trabajo de buscar en la concordancia y de leer otros pasajes que uno pueda hallar sobre el tema, examinar las secciones relevantes de algunos libros de teología sistemática a menudo arrojará luz sobre versículos que a uno tal vez se le hayan pasado por alto, quizá porque en esos versículos no aparece ninguna de las palabras clave que se usaron al buscar en la concordancia.[5]

(2) El segundo paso es leer, tomar notas y tratar de resumir los puntos que hacen los versículos relevantes. A veces un tema se repite a menudo y el resumen de los varios versículos será relativamente fácil. Otras veces habrá versículos difíciles de entender, y el estudiante tendrá que dedicar tiempo para estudiar un versículo a profundidad (tal como leer el versículo en contexto una vez tras otra o usando herramientas especializadas tales como comentarios y diccionarios) hasta que se logre un entendimiento satisfactorio.

(3) Finalmente hay que resumir las enseñanzas de los varios versículos en uno o más puntos que la Biblia afirme respecto al tema entre manos. El sumario no tiene que tomar la forma exacta de las conclusiones de otro individuo sobre el tema, porque cada uno puede ver en la Biblia cosas que otros no hayan captado, o podemos organizar el tema de forma diferente o recalcar cosas distintas.

Por otro lado, en este punto también es útil leer secciones afines, si se puede hallar alguna, en varios libros de teología sistemática. Esto constituye una verificación útil contra el error y las cosas que se pasan por alto, y a menudo hace que uno se dé cuenta de otras perspectivas y argumentos que pueden llevarnos a modificar o fortalecer *nuestra* posición. Si el estudiante encuentra que otros han sostenido conclusiones fuertemente diferentes, hay que enunciar esas otras ideas con pulcritud y luego refutarlas. A veces otros libros de teología nos alertarán en cuanto a consideraciones históricas o filosóficas que han sido cultivadas previamente en la historia de la Iglesia, y estas proveerán ideas adicionales o advertencias contra el error.

[5] He leído muchos de ensayos de estudiantes que me dicen que el Evangelio de Juan no dice nada en cuanto a cómo deben orar los creyentes; por ejemplo, han buscado en una concordancia y han hallado que en Juan no aparece la palabra *oración,* y que la palabra *orar* aparece sólo cuatro veces en referencia a la oración de Jesús en Juan 14, 16 y 17. Se les pasó por alto el hecho de que Juan contiene varios versículos importantes en donde aparece la palabra *pedir* en lugar de la palabra *orar* (Jn 14:13-14; 15:7, 16, et ál.)

El proceso anteriormente bosquejado es adecuado para cualquier creyente que pueda leer la Biblia y buscar palabras en una concordancia. Por supuesto, la gente aprenderá a realizar este proceso más rápido y con mayor precisión con el tiempo, la experiencia y la madurez cristiana, pero sería una tremenda ayuda para la Iglesia si los creyentes en general dedicaran más tiempo a buscar por sí mismos temas en la Biblia y sacar conclusiones de la manera que acabamos de señalar. El gozo de descubrir temas bíblicos será bien enriquecedor. Especialmente los pastores y los que dirigen estudios bíblicos hallarán frescura adicional en su entendimiento de las Escrituras y en su enseñanza.

6. Debemos estudiar teología sistemática con regocijo y alabanza. El estudio de la teología no es un ejercicio meramente intelectual o mental. Es un estudio del Dios vivo y de las maravillas de sus obras en la creación y en la redención. No podemos estudiar este tema como si no tocara *nuestro* corazón y nuestra vida. Debemos amar todo lo que Dios es, todo lo que dice y todo lo que hace. «Ama al SEÑOR tu Dios con todo tu corazón y con toda tu alma y con todas tus fuerzas» (Dt 6:5). Nuestra respuesta al estudio de la teología de la Biblia debería ser la del salmista que dijo: «¡Cuán preciosos, oh Dios, me son tus pensamientos! ¡Cuán inmensa es la suma de ellos!» (Sal 139:17). En el estudio de las enseñanzas de la Palabra de Dios no debería sorprendernos si a menudo nuestros corazones prorrumpen en expresiones espontáneas de alabanza y deleite como las del salmista:

> Los preceptos del SEÑOR son rectos:
> traen alegría al corazón. (Sal 19:8)

> Me regocijo en el camino de tus estatutos
> más que en todas las riquezas. (Sal 119:14)

> ¡Cuán dulces son a mi paladar tus palabras!
> ¡Son más dulces que la miel a mi boca! (Sal 119:103)

> Tus estatutos son mi herencia permanente;
> son el regocijo de mi corazón. (Sal 119:111)

> Yo me regocijo en tu promesa
> como quien halla un gran botín. (Sal 119:162)

A menudo en el estudio de la teología la respuesta del creyente debe ser similar a la de Pablo al reflexionar en la prolongada argumentación teológica que acababa de terminar al final de Romanos 11:32. Pablo irrumpe en alabanza gozosa de las riquezas de la doctrina que Dios le ha permitido expresar:

> ¡Qué profundas son las riquezas de la sabiduría y del conocimiento de Dios! ¡Qué indescifrables sus juicios e impenetrables sus caminos!

>> «¿Quién ha conocido la mente del Señor,
>> o quién ha sido su consejero?»
>> «¿Quién le ha dado primero a Dios, para que luego Dios le pague?»

> Porque todas las cosas proceden de él, y existen por él y para él. ¡A él sea la gloria por siempre! Amén. (Ro 11:33-36)

II. PREGUNTAS DE REPASO

1. Defina *teología sistemática* y explíquela en relación con otras disciplinas teológicas (teología histórica, teología filosófica, apologética, teología del Antiguo Testamento, teología del Nuevo Testamento y teología bíblica).

2. ¿Qué es una «doctrina», y cómo se relaciona esto con el estudio de la teología sistemática?

3. Dé cuatro razones por las que los cristianos deben estudiar teología sistemática.

4. Mencione seis actitudes o actividades que deberían caracterizar o acompañar al estudio de la teología sistemática.

III. PREGUNTAS PARA LA APLICACIÓN PERSONAL

Debido a que creo que la doctrina debe sentirse a nivel emocional tanto como entenderse a nivel intelectual, en muchos capítulos he incluido algunas preguntas respecto a cómo el lector se siente respecto a un punto de doctrina. Pienso que estas preguntas demostrarán ser muy valiosas para los que se toman el tiempo para reflexionar en ellas.

1. ¿De qué maneras (si acaso) este capítulo ha cambiado lo que creía que era la teología sistemática? ¿Cuál era su actitud hacia el estudio de la teología sistemática antes de leer este capítulo? ¿Cuál es su actitud ahora?

2. ¿Qué es lo más probable que le suceda a una iglesia o denominación que abandona el aprendizaje de la teología sistemática por una generación o más? ¿Ha sido esto cierto en su iglesia?

3. ¿Hay alguna doctrina o doctrinas mencionadas en la tabla de contenido respecto a las cuales una comprensión más completa le ayudaría a resolver alguna dificultad personal en su vida al momento presente? ¿Cuáles son los peligros espirituales y emocionales de los que usted debe estar consciente al estudiar la teología sistemática?

4. Ore pidiéndole a Dios que haga de este estudio de las doctrinas cristianas básicas un tiempo de crecimiento espiritual y una comunión más honda con él, así como un tiempo en el que usted entienda y aplique correctamente las enseñanzas bíblicas.

IV. TÉRMINOS ESPECIALES

apologética	presuposición
contradicción	teología bíblica
doctrina	teología del Nuevo Testamento
doctrina mayor	teología del Antiguo Testamento
doctrina menor	teología filosófica
ética cristiana	teología histórica
paradoja	teología sistemática

V. LECTURA BÍBLICA PARA MEMORIZAR

Los estudiantes repetidamente han mencionado que una de las partes más valiosas de sus cursos en la universidad o seminario han sido los pasajes bíblicos que se vieron obligados a aprender de memoria. «En mi corazón atesoro tus dichos para no pecar contra ti» (Sal 119:11). En cada capítulo, por consiguiente, he incluido una lectura bíblica apropiada para memorizar de modo que los instructores puedan incorporar la memorización de la Biblia en los requisitos del curso siempre que sea posible. (Muchas de las lecturas bíblicas para memorizar al final de cada capítulo se toman de la NVI, que es la versión que más se usa en este libro, pero algunos tal vez prefieran otras versiones.)

MATEO 28:19-20

Por tanto, vayan y hagan discípulos de todas las naciones, bautizándolos en el nombre del Padre y del Hijo y del Espíritu Santo, enseñándoles a obedecer todo lo que les he mandado a ustedes. Y les aseguro que estaré con ustedes siempre, hasta el fin del mundo.

V. LECTURA BIBLICA PARA MEMORIZAR

Los estudiosos especialistas han mencionado que una de importancia relevancia de sus ...

MATEO 20:19-20

La doctrina de la Palabra de Dios

CAPÍTULO DOS

La autoridad e inerrancia de la Biblia

+ *¿Cómo sabemos que la Biblia es la Palabra de Dios?*
+ *¿Hay errores en la Biblia?*

Puesto que hemos afirmado en el capítulo 1 que la teología sistemática intenta resumir la enseñanza de toda la Biblia sobre varios temas, debemos pasar a las cuestiones concernientes a la naturaleza de la Biblia de la que obtenemos la información para la teología sistemática. ¿Qué nos enseña la Biblia respecto a sí misma?

Las principales enseñanzas de la Biblia respecto a sí misma se pueden clasificar en cuatro categorías: (1) la autoridad de la Biblia, (2) la claridad de la Biblia, (3) la necesidad de la Biblia y (4) la suficiencia de la Biblia.

Con respecto a la primera característica la mayoría de los cristianos están de acuerdo en que la Biblia es nuestra autoridad en algún sentido. Pero, ¿exactamente en qué sentido afirma la Biblia ser nuestra autoridad? Y, ¿cómo podemos persuadirnos de que las afirmaciones de la Biblia de que es la Palabra de Dios son verdad? Estas son las preguntas que se consideran en este capítulo.

I. EXPLICACIÓN Y BASE BÍBLICA

La autoridad de la Biblia quiere decir que todas las palabras de la Biblia son palabras de Dios de una manera tal que no creer o desobedecer alguna de ellas es no creer o desobedecer a Dios. Ahora podemos examinar esta definición en sus varias partes.

A. Todas las palabras de la Biblia son palabras de Dios

1. Esto es lo que la Biblia afirma de sí misma. Hay frecuentes afirmaciones en la Biblia de que todas las palabras de las Escrituras son palabras de Dios (así como palabras escritas por hombres). En el Antiguo Testamento eso se ve a menudo en la frase introductoria: «Así dice el SEÑOR», que aparece cientos de veces. En el mundo del Antiguo Testamento, esta frase se habría reconocido como idéntica en forma a la frase «Así dice el rey» que se usaba para encabezar el edicto de un rey a sus súbditos; edicto que no podía ser cuestionado ni puesto en tela de duda, sino obedecerse.[1] Por consiguiente, cuando los profetas dicen: «Así dice el SEÑOR», están afirmando ser mensajeros del Rey soberano de Israel, Dios mismo, y están afirmando que sus palabras son palabras absolutamente autoritativas de Dios. Cuando un profeta hablaba en el nombre de Dios de esta

[1]Vea de Wayne Grudem, *The Gift of Prophecy in 1 Corinthians*, University Press of America, Lanham, MD, 1982, pp. 12-13; también de Wayne Grudem, «Scripture's Self-Attestation», en *Scripture and Truth*, ed. D. A. Carson and J. Woodbridge, Zondervan, Grand Rapids, 1983, pp. 21-22.

manera, toda palabra que decía tenía que proceder de Dios, o de lo contrario era un falso profeta (cf. Nm 22:38; Dt 18:18-20; Jer 1:9; 14:14; 23:16-22; 29:31-32; Ez 2:7; 13:1-16).

Es más, a menudo se decía que Dios hablaba «por intermedio» del profeta (1 R 14:18; 16:12,34; 2 R 9:36; 14:25; Jer 37:2; Zac 7:7,12). Por tanto, lo que el profeta decía en el nombre de Dios, Dios lo había dicho (1 R 13:26 con v. 21; 1 R 21:19 con 2 R 25-26; Hag 1:12; cf. 1 S 15:3,18). En estos y otros ejemplos del Antiguo Testamento, las palabras que los profetas dijeron también puede decirse que son palabras que Dios mismo habló. Por consiguiente, no creer o desobedecer algo que un profeta dice es no creer o desobedecer al mismo Dios (Dt 18:19; 1 S 10:8; 13:13-14; 15:3, 19,23; 1 R 20:35,36).

Estos versículos en sí mismos no aducen que *todas* las palabras del Antiguo Testamento son palabras de Dios, porque estos versículos en sí mismos se refieren solamente a secciones específicas de palabras dichas o escritas en el Antiguo Testamento. Pero la fuerza acumulativa de estos pasajes, incluyendo los cientos de pasajes que empiezan con «Así dice el SEÑOR», demuestran que en el Antiguo Testamento tenemos registros escritos de palabras de las que se dijo que eran las palabras del mismo Dios. Estas palabras constituyen porciones extensas del Antiguo Testamento. Cuando nos damos cuenta de que todas las palabras que fueron parte de la «ley de Dios» o del «libro del pacto» se consideraban palabras de Dios, vemos que el Antiguo Testamento afirma tal autoridad (vea Éx 24:7; Dt 29:21; 31:24-26; Jos 24:26; 1 S 10:25; 2 R 23:2-3).

En el Nuevo Testamento, varios pasajes indican que todos los escritos del Antiguo Testamento se consideraban palabras de Dios. Segunda de Timoteo 3:16 dice: «Toda la Escritura es inspirada por Dios y útil para enseñar, para reprender, para corregir y para instruir en la justicia». Aquí «Escritura» (gr. *grafé*) se debe referir a la Escritura escrita del Antiguo Testamento, porque a eso es a lo que la palabra *grafé* se refiere todas las demás veces que aparece en el Nuevo Testamento. Además, a las «Sagradas Escrituras» del Antiguo Testamento es a lo que Pablo se acaba de referir en el versículo 15.

Pablo afirma aquí que todos los escritos del Antiguo Testamento son *deopneustós*, «exhalados por Dios». Puesto que es de los *escritos* que se dice que son «exhalados», esta exhalación se debe entender como una metáfora de la pronunciación de las palabras de las Escrituras. Este versículo así indica en forma breve lo que era evidente en muchos otros pasajes del Antiguo Testamento: Las Escrituras del Antiguo Testamento se consideran Palabra de Dios en forma escrita. Toda palabra del Antiguo Testamento Dios la habló (y todavía la habla), aunque Dios usó agentes humanos para poner por escrito esas palabras.[2]

Una indicación similar del carácter de todos los escritos del Antiguo Testamento como palabras de Dios se halla en 2 Pedro 1:21. Hablando de las profecías de las Escrituras (v. 20), que quiere decir por lo menos las Escrituras del Antiguo Testamento a las que Pedro anima a sus lectores a prestar cuidadosa atención (v. 19), Pedro dice que ninguna de esas profecías jamás vino por «la voluntad humana, sino que los profetas hablaron de parte de Dios, impulsados por el Espíritu Santo». No es intención de Pedro negar completamente el papel de la voluntad y personalidad humana en la escritura de la Biblia (dice que los hombres «hablaron»), sino más bien afirmar que la fuente suprema de toda profecía nunca fue la decisión de un hombre en cuanto a lo que quería escribir, sino más

[2]Teologías sistemáticas anteriores usaban las palabras *inspirada* e *inspiración* para hablar del hecho de que las palabras de las Escrituras fueron dichas por Dios. Yo prefiero la forma en que la NVI traduce [en inglés] 2 Tim. 3:16, «God-breathed» [exhaladas por Dios], y he usado otras expresiones para decir que las palabras de la Biblia son las mismas palabras de Dios. Eso se debe a que la palabra *inspirada* tiene un sentido debilitado en el uso ordinario de hoy (por ej., un poeta estuvo «inspirado» para componer, o un basquetbolista jugó un partido «inspirador»).

bien la obra del Espíritu Santo en la vida del profeta, llevada a la práctica de maneras no especificadas aquí (y, por cierto, en ninguna parte de la Biblia). Esto indica una creencia de que todas las profecías del Antiguo Testamento (y, a la luz de los vv. 19-20, esto probablemente incluye todo el Antiguo Testamento) fueron dichas «por Dios»; o sea, que son palabras del mismo Dios.

Se podrían citar muchos otros pasajes (vea Mt 19:5; Lc 1:70; 24:25; Jn 5:45-47; Hch 3:18, 21; 4:25; 13:47; 28:25; Ro 1:2; 3:2; 9:17; 1 Co 9:8-10; He 1:1-2, 6-7), pero el patrón de atribuir a Dios las palabras de las Escrituras del Antiguo Testamento debe ser muy claro. Es más, en varios lugares se dice que todas las palabras de los profetas o las palabras de las Escrituras del Antiguo Testamento son para imponer creencia y proceden de Dios (vea Lc 24:25, 27, 44; Hch 3:18; 24:14; Ro 15:4).

Pero si en 2 Timoteo 3:16 Pablo se refería únicamente a los escritos del Antiguo Testamento cuando dice que la «Escritura» es inspirada por Dios, ¿cómo se puede aplicar este versículo a los escritos del Nuevo Testamento igualmente? ¿Dice eso algo respecto al carácter de los escritos del Nuevo Testamento? Para contestar esa pregunta debemos darnos cuenta de que la palabra griega *grafé* («escritura») era un término técnico de los escritores del Nuevo Testamento y tenía un significado muy especializado. Aunque se usa cincuenta y una veces en el Nuevo Testamento, en cada uno de esos casos se refiere a los escritos del Antiguo Testamento, no a ninguna otra palabra o escrito fuera del canon de las Escrituras. En otras palabras, todo lo que pertenecía a la categoría de «Escritura» tenía el carácter de «inspirado por Dios»: sus palabras eran palabras de Dios mismo.

Pero en dos lugares del Nuevo Testamento vemos que también se llama «Escrituras» a escritos del Nuevo Testamento, junto con los escritos del Antiguo Testamento. En 2 Pedro 3.15-16 Pedro dice: «tal como les escribió también nuestro querido hermano Pablo, con la sabiduría que Dios le dio. En *todas sus cartas* se refiere a estos mismos temas. Hay en ellas algunos puntos difíciles de entender, que los ignorantes e inconstantes tergiversan, *como lo hacen también con las demás Escrituras*, para su propia perdición».

Aquí Pedro muestra no sólo estar consciente de la existencia de las epístolas de Pablo, sino también una clara disposición a clasificar «todas sus cartas [de Pablo]» con «las demás Escrituras». Esto es una indicación de que muy temprano en la historia de la Iglesia todas las epístolas de Pablo se consideraron palabras de Dios en el mismo sentido que lo eran los textos del Antiguo Testamento. Similarmente, en 1 Timoteo 5:18 Pablo escribe: «Pues la Escritura dice: "No le pongas bozal al buey mientras esté trillando", y "El trabajador merece que se le pague su salario"». La primera cita es de Deuteronomio 25:4, pero la segunda no aparece en ninguna parte del Antiguo Testamento. Es más bien una cita de Lucas 10:7. Pablo aquí cita las palabras de Jesús que se hallan en el Evangelio de Lucas, y las llama «Escrituras».

Estos dos pasajes tomados juntos indican que durante el tiempo en que se escribieron los documentos del Nuevo Testamento había una consciencia de que se estaban haciendo *adiciones* a esta categoría especial de escritos llamada «Escrituras», los que tenían el carácter de ser palabras de Dios mismo. Así que, una vez que establecemos que los escritos del Nuevo Testamento pertenecen a esta categoría especial de «Escrituras», tenemos razón para aplicar 2 Timoteo 3:16 también a esos escritos, y decir que tienen también el carácter que Pablo atribuye a «toda la Escritura»: Es «inspirada por Dios», y todas sus palabras son las mismas palabras de Dios.

¿Hay alguna evidencia adicional de que los escritores del Nuevo Testamento pensaban que sus propios escritos (no los del Antiguo Testamento solamente) eran palabras de Dios? En algunos casos la hay. En 1 Corintios 14:37 Pablo dice: «Si alguno se cree profeta o espiritual, reconozca que *esto que les escribo es mandato del Señor*». Pablo ha instituido aquí varias

reglas para la adoración en la iglesia de Corinto, y ha dicho que sus palabras son «mandato del Señor».

Uno pensaría que Pablo sentía que sus mandamientos eran inferiores a los de Jesús, y que por consiguiente no había que obedecerlos con igual cuidado. Por ejemplo, en 1 Corintios 7:2 distingue entre sus propias palabras y las de Jesús: «A los demás les digo yo (no es mandamiento del Señor) ...» Esto, sin embargo, simplemente significa que él no tenía en posesión *palabra terrenal alguna que Jesús hubiera hablado en cuanto a ese tema.* Podemos ver que este es el caso, porque en los versículos 10-11 simplemente repitió la enseñanza terrenal de Jesús de que «el hombre no se divorcie de su esposa». En los versículos 12-15, no obstante, da sus propias instrucciones sobre un tema que Jesús al parecer no trató. ¿Qué le dio el derecho de hacerlo? Pablo dice que hablaba «como quien por la misericordia del Señor es digno de confianza» (1 Co 7:25). Parece implicar aquí que sus juicios debían ser considerados tan autoritativos ¡como los mandamientos de Jesús!

Indicaciones de una noción similar de los escritos del Nuevo Testamento se hallan en Juan 14:26 y 16:13, donde Jesús prometió que el Espíritu Santo les haría recordar a los discípulos todo lo que él había dicho, y que les guiaría a toda la verdad. Esto apunta a la obra del Espíritu Santo al capacitar a los discípulos para recordar y anotar sin error todo lo que Jesús había dicho. Indicaciones similares también se hallan en 2 Pedro 3:2; 1 Corintios 2:13; 1 Tesalonicenses 4.15 y Apocalipsis 22:18-19.

2. Nos convencemos de las afirmaciones de la Biblia de que son la palabra de Dios al leer la Biblia. Una cosa es afirmar que la Biblia afirma ser la Palabra de Dios. Otra es convencerse de que esas afirmaciones son verdad. Nuestra convicción suprema de que las palabras de la Biblia son palabras de Dios nace solamente cuando el Espíritu Santo habla a nuestro corazón *en* las palabras de la Biblia y *mediante* esas palabras, y nos da la seguridad interior de que son palabras que nuestro Creador nos está diciendo. Aparte de la obra del Espíritu de Dios, una persona ni recibirá ni aceptará la verdad de que las palabras de las Escrituras son en verdad palabras de Dios.

Pero en aquellos en quienes el Espíritu de Dios está obrando hay el reconocimiento de que las palabras de la Biblia son palabras de Dios. Este proceso es estrechamente análogo a aquel por el que los que creen en Jesús saben que sus palabras son verdad. Él dijo: «Mis ovejas oyen mi voz; yo las conozco y ellas me siguen» (Jn 10:27). Los que son ovejas de Cristo oyen las palabras de su gran Pastor al leer las palabras de la Biblia, y están convencidos de que estas palabras son en verdad las palabras de su Señor.

Es importante recordar que esta convicción de que las palabras de la Biblia son palabras de Dios no viene *aparte de* las palabras de la Biblia ni *en adición* a las palabras de la Biblia. No es como si el Espíritu Santo un día susurrara en nuestros oídos: «¿Ves la Biblia empolvándose en ese escritorio? Quiero que sepas que las palabras de esa Biblia son palabras de Dios». Es más bien que conforme las personas leen la Biblia, oyen la voz de su Creador que les habla en las palabras de la Biblia y se dan cuenta de que el libro que están leyendo no es como otro libro cualquiera, y que es de verdad un libro de palabras de Dios mismo que les habla al corazón.

Un influyente movimiento teológico del siglo veinte recibió el nombre de *neortodoxia*. El representante más prominente de ese movimiento fue el teólogo suizo Karl Barth (1886–1968).[3] Aunque muchos de sus escritos proveyeron una bienvenida reafirmación de las enseñanzas de la Biblia a diferencia de la incredulidad de la teología alemana liberal, Barth con todo no afirmó que todas las palabras de la Biblia son palabras de Dios en el sentido que hemos explicado aquí. Más bien, dijo que las palabras de la Biblia *llegan a ser las palabras de Dios para nosotros* conforme las encontramos. Esta fue la razón primordial

[3] Para una introducción al pensamiento de Barth, vea de David L. Mueller, *Karl Barth*, Word, Waco, Tex., 1972.

por la que los evangélicos no pudieron respaldar de corazón la neortodoxia de Barth, aunque sí apreciaron muchas de las cosas individuales que enseñó.

3. Otra evidencia es útil pero no definitivamente convincente. La sección previa no pretende negar la validez de otras clases de argumentos que se podría usar para respaldar la afirmación de que la Biblia es la Palabra de Dios. Es útil que aprendamos que la Biblia es históricamente acertada, que es internamente congruente, que contiene profecías que se han cumplido cientos de años después, que ha influido el curso de la historia humana más que cualquier otro libro, que ha continuado cambiando la vida de millones de individuos en toda su historia, que mediante ella las personas hallan salvación, que tiene belleza majestuosa y profundidad de enseñanza no igualada por ningún otro libro, y que afirma cientos de veces ser palabra de Dios mismo. Todos estos argumentos son útiles para nosotros y eliminan todos los obstáculos que de otra manera pudieran interponerse en nuestro camino a creer en la Biblia. Pero todos estos argumentos tomados individualmente o juntos no pueden ser finalmente convincentes. Como lo dijo la Confesión de Westminster en 1643–46:

> Podemos ser conmovidos e inducidos por el testimonio de la Iglesia a una estimación más alta y más reverente de las Sagradas Escrituras. Lo celestial que es, la eficacia de la doctrina, la majestad del estilo, el consenso de todas las partes, el propósito del todo (que es, dar toda la gloria a Dios), el pleno descubrimiento que hace del único camino para la salvación del hombre, las muchas otras incomparables excelencias, y la entera perfección resultante, son argumentos por los que da evidencia abundante de sí misma en cuanto a que es la palabra de Dios; sin embargo a pesar de todo eso, nuestra plena persuasión y seguridad de la infalible verdad y autoridad divina consiguiente nos llega de la obra interna del Espíritu Santo que da testimonio a nuestros corazones por medio de la Palabra y con la Palabra. (cap. 1, párr. 5).

4. Las palabras de la Biblia son testimonio de sí misma. Puesto que las palabras de la Biblia «dan testimonio de sí mismas», no se puede «probar» que son palabras de Dios apelando a una autoridad superior. Si hiciéramos nuestra última apelación, por ejemplo, a la lógica humana o a la verdad científica para probar que la Biblia es la Palabra de Dios, daríamos por sentado que la cosa a que apelamos es una autoridad superior a las palabras de Dios y que es más cierta o más confiable. Por consiguiente, la suprema autoridad por la que se demuestra que la Biblia es palabra de Dios debe ser las mismas Escrituras.

5. Objeción: Esto es argumentación circular. Alguien pudiera objetar diciendo que decir que las Escrituras demuestran por sí mismas que son palabras de Dios es usar una argumentación circular: Creemos que la Biblia es la Palabra de Dios porque así lo afirma la Biblia. Y creemos lo que afirma porque la Biblia es la Palabra de Dios. Y creemos que es la Palabra de Dios porque afirma ser eso, y así por el estilo.

Hay que reconocer que es una especie de argumento circular. Sin embargo, eso no invalida su uso, porque todos los argumentos de una autoridad absoluta deben en última instancia apelar a esa autoridad en cuanto a comprobación, de otra manera la autoridad no sería autoridad absoluta ni la más alta. Este problema no es único para el creyente que argumenta a favor de la autoridad de la Biblia. Bien sea implícita o explícitamente, toda persona usa algún tipo de argumento circular al defender su autoridad suprema en materia de fe.

Unos pocos ejemplos ilustrarán los tipos de argumentos circulares que las personas usan para respaldar la base de sus creencias.

«Mi razón es mi suprema autoridad porque me parece que es lo razonable».

«La coherencia lógica es mi autoridad suprema porque eso es lógico».

«Los hallazgos de las experiencias sensoriales humanas son la suprema autoridad para descubrir lo que es real y lo que no lo es, porque nuestros sentidos humanos nunca han descubierto otra cosa: Por eso, la experiencia sensorial humana me dice que mi principio es verdad».

Cada uno de estos argumentos utiliza razonamiento circular para establecer su norma suprema de verdad.

¿Cómo escoge entonces el cristiano, o cualquiera otra persona, entre las varias afirmaciones en cuanto a autoridades absolutas? En definitiva, la veracidad de la Biblia dirá de sí misma que es mucho más persuasiva que otros libros religiosos (tales como el *Libro del Mormón* o el *Corán*), o que cualquier otra construcción intelectual de la mente humana (tales como la lógica, la razón humana, la experiencia sensorial, la metodología científica, etc.). Será más persuasiva porque, en la experiencia real de la vida, se ve que todos los demás candidatos a autoridad suprema son incongruentes o tienen puntos débiles que los descalifican, en tanto que se ve que la Biblia está en pleno acuerdo con lo que todos sabemos respecto al mundo que nos rodea, respecto a nosotros mismos y respecto a Dios.

La Biblia dice de sí misma que es persuasiva de esa manera, es decir, si estamos pensando como es debido respecto a la naturaleza de la realidad, nuestra percepción de ella y de nosotros mismos, y nuestra percepción de Dios. El problema es que, debido al pecado, nuestra percepción y análisis de Dios y de la creación son defectuosos. Por consiguiente se requiere la obra del Espíritu Santo, que supera los efectos del pecado, para capacitarnos a estar persuadidos de que la Biblia es en verdad la Palabra de Dios y que lo que afirma de sí misma es verdad.

En otro sentido, entonces, la argumentación de que la Biblia es la Palabra de Dios y nuestra autoridad suprema no es una argumentación circular típica. El proceso de persuasión tal vez sea más semejante a una espiral en la que un conocimiento creciente de la Biblia y un entendimiento cada vez más correcto de Dios y de la creación tienden a suplementarse de manera armoniosa, y cada uno tiende a confirmar la exactitud del otro. Esto no es decir que nuestro conocimiento del mundo que nos rodea sirve como una autoridad más alta que la Biblia, sino que tal conocimiento, si es conocimiento correcto, continúa dando una seguridad cada vez mayor y una convicción más honda de que la Biblia es la única y verdadera autoridad suprema, y que las otras afirmaciones rivales en cuanto a autoridad suprema son falsas.

6. *Esto no implica que el dictado fue el único medio de comunicación que utilizó Dios.* En este punto es necesario dar una palabra de precaución. El hecho de que todas las palabras de la Biblia sean palabras de Dios no debe llevarnos a pensar que Dios les dictó a los autores humanos cada palabra de la Biblia.

Cuando decimos que todas las palabras de la Biblia son palabras de Dios estamos hablando del *resultado* del proceso de dar existencia a la Biblia. La cuestión del dictado considera el proceso que llevó a ese resultado, o la manera en la que Dios actuó a fin de asegurar el resultado que se propuso. Hay que enfatizar que la Biblia no habla de un solo tipo de proceso ni de una sola manera por la que Dios les comunicó a los autores bíblicos lo que quería que se dijera. Es más, hay indicación de *una amplia variedad de procesos* que Dios utilizó para producir el resultado que deseaba.

En la Biblia se mencionan unas pocas instancias dispersas de dictado. Cuando el apóstol Juan vio al Señor resucitado en una visión en la isla de Patmos, Jesús le dijo: «*Escribe* al ángel de la iglesia de Éfeso...» (Ap 2:1); «*Escribe* al ángel de la iglesia de Esmirna...» (Ap 2:8); «*Escribe* al ángel de la iglesia de Pérgamo...» (Ap 2:12). Estos

son ejemplos de dictado puro y simple. El Señor resucitado le dice a Juan qué escribir, y Juan escribe las palabras que oyó de Jesús.

Pero en muchas otras secciones de la Biblia un dictado tan directo de Dios ciertamente no es la manera en que las palabras de la Biblia llegaron a existir. El autor de Hebreos dice que Dios habló a nuestros padres por medio de los profetas «muchas veces y de varias maneras» (He 1.1). Al otro extremo del espectro del dictado tenemos, por ejemplo, la investigación histórica ordinaria de Lucas para escribir su evangelio. Lucas dice: «Muchos han intentado hacer un relato de las cosas que se han cumplido entre nosotros, tal y como nos las transmitieron los que desde el principio fueron testigos presenciales y servidores de la palabra. Por lo tanto, yo también, excelentísimo Teófilo, habiendo investigado todo esto con esmero desde su origen, he decidido escribírtelo ordenadamente (Lc 1:1-3).

Esto claramente no es un proceso de dictado. Lucas usó el proceso ordinario de hablar con los testigos oculares y reunir datos históricos para poder escribir un relato exacto de la vida y enseñanzas de Jesús. Hizo una exhaustiva investigación histórica, escuchando los informes de muchos testigos oculares y evaluando con cuidado la evidencia. El evangelio que escribió recalca lo que él pensó que era importante recalcar y refleja su propio estilo de escribir.

Entre estos dos extremos de dictado por un lado e investigación histórica ordinaria por el otro, tenemos muchas indicaciones de las varias maneras en que Dios se comunicó con los autores humanos de la Biblia. En algunos casos la Biblia habla de sueños, de visiones y de oír la voz de Dios. En otros casos habla de hombres que estuvieron con Jesús y observaron su vida y escucharon su enseñanza, hombres cuyo recuerdo de esas palabras y obras fue completamente acertado gracias a la obra del Espíritu Santo al traer él las cosas a su memoria (Jn 14:26). Evidentemente se usaron muchos métodos diferentes, pero no es importante que descubramos precisamente cuáles fueron estos en cada caso.

En instancias en las que la personalidad humana y estilo de escribir del autor intervienen prominentemente, como parece ser el caso de la mayor parte de la Biblia, todo lo que podemos decir es que la supervisión providencial de Dios y su dirección de la vida del autor fueron tales que la personalidad y habilidades de ellos fueron exactamente lo que Dios quería que fueran para la tarea de escribir la Biblia. Su trasfondo y preparación (tal como la educación rabínica de Pablo, o la preparación de Moisés en la casa del faraón o el trabajo de David como pastor), sus capacidades para evaluar los acontecimientos del mundo que los rodeaba, su acceso a información histórica, su juicio respecto a la exactitud de la información y sus circunstancias individuales cuando escribieron, fueron exactamente lo que quería que fueran, así que cuando ellos llegaron en la práctica al punto de poner la pluma sobre el papel, las palabras eran plenamente suyas pero también plenamente las palabras que Dios quería que escribieran, palabras que Dios seguirá afirmando que son suyas.

B. Por tanto, no creer o desobedecer cualquier palabra de las Escrituras es no creer o desobedecer a Dios

La sección que antecede ha argumentado que todas las palabras de la Biblia son palabras de Dios. Consecuentemente, no creer o desobedecer cualquier palabra de la Biblia es no creer o desobedecer a Dios mismo. Por eso Jesús puede reprochar a sus discípulos por no creer en las Escrituras del Antiguo Testamento (Lc 24:25: «¡Qué torpes son ustedes ... y qué tardos de corazón *para creer todo lo que han dicho los profetas!*»). Los creyentes deben guardar u obedecer las palabras de los discípulos (Jn 15:20: «Si han obedecido mis enseñanzas, también obedecerán las de ustedes»). A los creyentes se les insta a recordar «el mandamiento que dio nuestro Señor y Salvador por medio de los apóstoles» (2 P 3:2). Desobedecer a los escritos de Pablo era exponerse uno mismo a la disciplina eclesiástica, tal como la excomunión (2 Ts 3:14) y el castigo espiritual (2 Co 13:2-3),

incluyendo el castigo de Dios (este es el sentido evidente del verbo pasivo «será reconocido» en 1 Co 14:38). En contraste, Dios se deleita en todo el que «tiembla» ante su palabra (Is 66:2).

En toda la historia de la Iglesia los más grandes predicadores han sido los que han reconocido que no tienen ninguna autoridad en sí mismos, y han visto que su tarea es explicar las palabras de la Biblia y aplicarlas claramente a la vida de sus lectores. Su predicación ha recibido su poder no de la proclamación de sus propias experiencias cristianas o de las experiencias de otros, ni tampoco de sus propias opiniones, ideas creativas o talento retórico, sino de las poderosas palabras de Dios. Esencialmente se pararon tras el púlpito, señalaron el texto bíblico y le dijeron a la congregación: «Esto es lo que significa este versículo. ¿Ven también ese significado aquí? Entonces deben creerlo y obedecerlo de todo corazón, porque Dios mismo, su Creador y Señor, ¡se los está diciendo hoy!» Únicamente las palabras escritas de la Biblia pueden dar esta clase de autoridad a la predicación.

C. La veracidad de las Escrituras

1. Dios no puede mentir ni hablar falsedades. La esencia de la autoridad de la Biblia es su capacidad para impulsarnos a creer y a obedecerla, y a hacer que tal creencia y obediencia sean equivalentes a creer y a obedecer a Dios mismo. Debido a que esto es así, es necesario considerar la veracidad de la Biblia, porque si pensamos que alguna parte de la Biblia no es verdad, por supuesto que no podremos creer en esa parte.

Puesto que los escritores bíblicos repetidas veces afirman que las palabras de la Biblia, aunque humanas, son palabras de Dios mismo, es apropiado mirar pasajes bíblicos que hablan del *carácter de las palabras de Dios* y aplicarlos al carácter de las palabras de la Biblia. Específicamente hay un buen número de pasajes bíblicos que hablan de la veracidad de las palabras de Dios. Tito 1:2 habla de «Dios, que no miente», o (traducido más literalmente) «el Dios no mentiroso». Debido a que Dios es un Dios que no puede decir mentiras, siempre se puede confiar en sus palabras. Puesto que toda la Biblia fue dicha por Dios, toda la Biblia debe ser «no mentirosa», tal como Dios mismo. No puede haber falsedad en la Biblia.

Hebreos 6:18 menciona dos cosas inmutables (el juramento de Dios y su promesa) «en las cuales es imposible que Dios mienta». Aquí el autor no dice meramente que Dios no miente, sino que para él no es posible mentir. Aunque la referencia inmediata es solamente a juramentos y promesas, si es imposible que Dios mienta en estos pronunciamientos, ciertamente es imposible que mienta en algo.

2. Por consiguiente, todas las palabras de la Biblia son completamente verdad y sin error en ninguna parte. Puesto que las palabras de la Biblia son palabras de Dios, y puesto que Dios no puede mentir ni hablar falsamente, es correcto concluir que no hay falsedad ni error en ninguna parte de las palabras de la Biblia. Hallamos que varios lugares de la Biblia afirman esto. «Las palabras del SEÑOR *son puras*, son como la plata refinada, siete veces purificada en el crisol» (Sal 12:6). Aquí el salmista usa una imagen vívida para hablar de la pureza no diluida de las palabras de Dios; no hay imperfección en ellas. También en Proverbios 30:5 leemos: «*Toda palabra de Dios es digna de crédito*; Dios protege a los que en él buscan refugio». No simplemente que algunas de las palabras de la Biblia son verdad, sino que todas las palabras lo son. En realidad, la palabra de Dios está fija en el cielo por toda la eternidad. «Tu palabra, SEÑOR, es eterna, y *está firme en los cielos*» (Sal 119:89). Jesús puede hablar de la naturaleza eterna de sus palabras: «El cielo y la tierra pasarán, pero mis palabras jamás pasarán» (Mt 24:35). Estos versículos afirman explícitamente lo que estaba implícito en el requisito de que creamos todas las palabras de la Biblia, es decir, que no hay falsedad ni mentira en las afirmaciones de la Biblia.

3. Las palabras de Dios son la norma suprema de verdad. En Juan 17 Jesús ora al Padre: «Santifícalos en la verdad; tu palabra es la verdad». Este versículo es interesante porque Jesús no usa un adjetivo, *alédsinos* o *aledsés* («verdadero»), que se esperaría usara para decir «tu palabra es verdadera». Más bien usa un sustantivo, *aledséia* («verdad»), para decir que la palabra de Dios no es simplemente «verdadera», sino verdad en sí misma.

La diferencia es significativa, porque esta afirmación nos insta a pensar en cuanto a la Biblia no simplemente que es «verdadera» en el sentido de que se ajusta a cierta norma suprema de verdad, sino más bien a pensar que la Biblia es en sí misma la norma suprema de verdad. La Biblia es la Palabra de Dios, y la Palabra de Dios es la definición suprema de lo que es verdadero y de lo que no es verdadero: la Palabra de Dios es *verdad* en sí misma. Por esto debemos pensar que la Biblia es la norma suprema de verdad, el punto de referencia por el que se debe medir toda afirmación. Las aseveraciones que se ajustan a la Biblia son «verdaderas» en tanto que las que no se conforman a la Biblia no lo son.

¿Qué, pues, es verdad? Verdad es lo que Dios dice, y tenemos lo que Dios dice (exactamente pero no exhaustivamente) en la Biblia.

Esta doctrina de la veracidad absoluta de la Biblia se levanta en claro contraste con el punto de vista común de la sociedad moderna que a menudo se llama *pluralismo*. Pluralismo es la noción de que toda persona tiene una perspectiva de la verdad que es tan válida como la de cualquier otro individuo; por consiguiente, no debemos decir que la religión de algún otro individuo o su norma ética sea equivocada. Según el pluralismo, no podemos saber ninguna verdad absoluta; solamente podemos tener nuestros propios conceptos y perspectivas. Desde luego, si el pluralismo es cierto, la Biblia no puede ser lo que dice ser: las palabras que el único Dios verdadero, Creador y Juez de todo el mundo, nos ha dicho.[4]

El pluralismo es un aspecto de toda una noción contemporánea del mundo llamada *postmodernismo*. El postmodernismo no sostendría simplemente que nunca podemos hallar la verdad absoluta; diría que no existe la verdad absoluta. Todos los intentos de declarar que es verdad una idea u otra son resultado de nuestro propio entorno, cultura, prejuicios y agendas personales (especialmente nuestro deseo de poder). Tal noción del mundo está, por supuesto, en directa oposición a la noción bíblica, que ve la Biblia como verdad que Dios nos ha dado.

4. ¿Podría algún nuevo dato alguna vez contradecir la Biblia? ¿Se descubrirá alguna vez alguna nueva información científica o histórica que pudiera contradecir la Biblia? Aquí podemos decir con confianza que esto jamás sucederá; es realmente imposible. Si alguna vez se descubre algo y se dice que contradice la Biblia, ese «dato» (si entendemos correctamente la Biblia) debe ser falso, porque Dios, el autor de la Biblia, sabe todo lo que es cierto (pasado, presente y futuro). Ningún dato aparecerá jamás que Dios no haya sabido edades atrás o que no tomó en cuenta cuando hizo que se escribiera la Biblia. Todo dato verdadero Dios lo ha conocido desde toda la eternidad y es algo que por consiguiente no puede contradecir lo que Dios dice en la Biblia.

No obstante, hay que recordar que el estudio científico o histórico (tanto como otros tipos de estudio de la creación) pueden llevarnos a reexaminar la Biblia para ver si en realidad enseña lo que pensábamos que enseñaba. Por ejemplo, la Biblia no enseña que el sol gire alrededor de la tierra, porque solamente usa descripciones de los fenómenos según los vemos desde nuestro punto de observación y no trata de describir los procesos del universo desde un punto arbitrario «fijo» en algún punto en el espacio. Sin embargo,

[4]Para un examen detallado de las formas modernas de pluralismo y una respuesta cristiana, vea de D. A. Carson, *The Gagging of God: Christianity Confronts Pluralism*, Zondervan, Grand Rapids, 1996.

hasta que el estudio de la astronomía avanzó lo suficiente para demostrar la rotación de la tierra sobre su eje, la gente daba por sentado que la Biblia enseñaba que el sol giraba alrededor de la tierra. Luego el estudio de la información científica atizó un nuevo examen de los pasajes bíblicos apropiados. Por lo tanto, cada vez que nos veamos frente a algún «dato» que se dice que contradice la Biblia, no sólo debemos examinar la información que se dice que demuestra el hecho en cuestión; también debemos volver a examinar los pasajes bíblicos apropiados para ver si la Biblia en realidad enseña lo que pensábamos que enseñaba. Podemos hacerlo con confianza, porque ningún hecho verdadero podrá jamás contradecir las palabras del Dios que sabe lo que hay y jamás miente.

D. La inerrancia de las Escrituras

1. Significado de inerrancia. La sección previa trata de la veracidad de la Biblia. Un componente clave de este tema es la inerrancia de la Biblia. Este asunto es de gran preocupación en el mundo evangélico actual, porque en muchos frentes se ha puesto en tela de duda o se ha tirado a un lado el concepto de la veracidad de la Biblia.

Con la evidencia que se ha dado anteriormente respecto a la veracidad de la Biblia, ahora estamos en posición de definir la inerrancia bíblica. *Inerrancia de la Biblia quiere decir que la Biblia en los manuscritos originales no puede afirmar nada que sea contrario a la realidad.*

Esta definición enfoca la cuestión de la veracidad o falsedad del lenguaje de la Biblia. La definición en términos sencillos simplemente quiere decir que la Biblia siempre dice la verdad y que siempre dice la verdad respecto a todo lo que considera. Esta definición no quiere decir que la Biblia nos dice todo lo que se puede conocer sobre cualquier tema, pero sí afirma que lo que en efecto dice respecto a cualquier tema es verdad.

Es importante darse cuenta desde el principio de esta consideración que el enfoque de esta controversia recae sobre la cuestión de veracidad en lo que dice. Hay que reconocer que la absoluta veracidad en lo que se dice concuerda con otros tipos de afirmaciones, tales como las que siguen:

a. *La Biblia puede ser inerrante y así y todo hablar en el lenguaje ordinario del pueblo.* Esto es especialmente cierto en las descripciones «científicas» o «históricas» de hechos o eventos. La Biblia puede decir que el sol se levanta o que la lluvia cae porque desde la perspectiva del que habla esto es exactamente lo que sucede. Desde el punto de vista del que habla, el sol en efecto se levanta y la lluvia en realidad cae, y estas son descripciones perfectamente veraces de los fenómenos naturales que observa el que habla.

Una consideración similar se aplica a los números que se usan para contar o medir. Un reportero puede decir que 8.000 hombres murieron en cierta batalla sin implicar con eso que los contó uno por uno y que no hubo 7.999 o 8.001 soldados muertos. Esto es también cierto en cuanto a las medidas. Si yo digo: «No vivo lejos de la biblioteca», o «vivo como a un kilómetro de la biblioteca», o «vivo a kilómetro y cuarto de la biblioteca», o «vivo a 1,287 kilómetros de la biblioteca», las cuatro afirmaciones son aproximaciones con cierto grado de exactitud. En estos dos ejemplos y en muchos otros que se podrían obtener de la vida diaria, los límites de veracidad dependerán del grado de precisión que sugiere el que habla y que sus oyentes esperan. No debería ser problema para nosotros afirmar que la Biblia es absolutamente veraz en todo lo que dice y que usa el lenguaje ordinario para describir fenómenos naturales o darnos aproximaciones o cifras redondas cuando son apropiadas en el contexto.

b. *La Biblia puede ser inerrante y con todo incluir citas libres o aproximadas.* El método por el cual una persona cita las palabras de otra es un procedimiento que en gran parte

varía de cultura a cultura. En tanto que en la cultura contemporánea en los Estados Unidos o Inglaterra estamos acostumbrados a citar las palabras exactas de una persona cuando encerramos entre comillas la afirmación, el griego escrito del tiempo del Nuevo Testamento no tenía comillas ni ninguna forma equivalente de puntuación, y una cita acertada de lo que dijo otra persona necesitaba solamente una representación correcta del contenido de lo que esa persona dijo (más bien como nuestro uso de citas indirectas); no se esperaba que se citara exactamente cada palabra. La inerrancia, pues, encaja bien con las citas libres del Antiguo Testamento o de las palabras de Jesús, por ejemplo, en tanto y en cuanto el contenido no sea infiel a lo que se dijo originalmente. El escritor original ordinariamente no implicaba que estaba usando las palabras exactas del que hablaba y exclusivamente esas palabras, ni los oyentes originales esperaban citas al pie de la letra en tales informes.

c. *Encaja con la inerrancia tener construcciones gramaticales inusuales o nada comunes en la Biblia.* Algo del lenguaje de la Biblia es elegante y excelente en estilo. Otros escritos bíblicos contienen el lenguaje rústico del pueblo común. A veces esto incluye un desvío de las «reglas» comúnmente aceptadas de expresión gramatical (tal como el uso de un verbo plural en donde las reglas gramaticales exigirían un verbo en singular). Las declaraciones escritas en un estilo gramaticalmente incorrecto (varias de las cuales se hallan en el libro de Apocalipsis) no deberían ser problema para nosotros, porque no afectan la veracidad de las mismas; una afirmación puede que no sea gramaticalmente correcta, pero así y todo enteramente verdad. Por ejemplo, un leñador sin mucha escuela en alguna zona rural puede ser el hombre de mayor confianza en la región aunque su gramática sea calamitosa, porque se ha ganado la reputación de nunca decir una mentira. De forma similar, hay algunas afirmaciones en la Biblia (en los idiomas originales) que no son gramaticalmente correctas (según las normas de la correcta gramática en ese tiempo) pero que así y todo son inerrantes porque son completamente veraces. Dios usó a personas regulares que usaron su propio lenguaje regular. La cuestión no es la elegancia en estilo sino la veracidad de lo que se dice.

2. Algunos retos actuales a la inerrancia. En esta sección examinaremos algunas de las principales objeciones que se presentan comúnmente contra el concepto de inerrancia.

a. *La Biblia es autoritativa solamente para «la fe y práctica».* Una de las objeciones más frecuentes a la inerrancia la levantan los que dicen que el propósito de la Biblia es enseñarnos cuestiones que tienen que ver únicamente con la «fe y práctica»; o sea, cuestiones que tienen que ver directamente con nuestra fe religiosa o nuestra conducta ética. Esta posición daría lugar a la posibilidad de declaraciones falsas en la Biblia, por ejemplo, en cuestiones tales como detalles históricos menores o datos científicos; esas cosas, se dice, no atañen al propósito de la Biblia, que es instruirnos en lo que debemos creer y en cómo debemos vivir. Los que abogan esta posición prefieren a menudo decir que la Biblia es *infalible*, pero vacilan para usar la palabra *inerrante*.[5]

La respuesta a esta objeción se puede dar como sigue: La Biblia repetidamente afirma que *toda* la Escritura es útil para nosotros y que *toda* ella es «inspirada por Dios» (2 Ti 3:16). Por tanto, es completamente pura (Sal 12:6), perfecta (Sal 119:96) y veraz (Pr 30:5). La Biblia en sí misma no hace ninguna restricción en cuanto al tipo de asuntos de los que habla con veracidad.

[5] Hasta los años de 1960 o 1965 la palabra *infalible* se usaba en forma intercambiable con la palabra *inerrable*. Pero en años más recientes, por lo menos en los Estados Unidos, la palabra *infalible* se ha usado en el sentido más débil para querer indicar que la Biblia no nos hará desviar en cuestiones de fe y práctica.

El Nuevo Testamento contiene más afirmaciones de la confiabilidad de todas las partes de la Biblia. En Hechos 24:14, Pablo dice que adoramos a Dios «*de acuerdo con todo lo que* enseña la ley y creo lo que está escrito en los profetas». En Lucas 24:25 Jesús dice que los discípulos son «torpes» porque son «tardos de corazón para creer *todo lo que* han dicho los profetas». En Romanos 15:4 Pablo dice que «*todo* lo que se escribió» en el Antiguo Testamento «se escribió para enseñarnos». Estos pasajes no dan indicación alguna de que haya alguna parte de la Biblia en que no se debe confiar o apoyarse por completo.

Un rápido vistazo a los detalles históricos del Antiguo Testamento que se citan en el Nuevo Testamento indica que los escritores del Nuevo Testamento estaban dispuestos a confiar en la veracidad de todas las partes de las narraciones históricas del Antiguo Testamento. Ningún detalle es demasiado insignificante como para no usarse en la instrucción de los creyentes del Nuevo Testamento (vea, por ejemplo, Mt 12:3-4,41; Lc 4:25-26; Jn 4:5; 1 Co 10:11; He 11; 12:16-17; Stg 2:25; 2 P 2:16; et ál.). No hay indicación de que pensaran que ciertas categorías de afirmaciones bíblicas no eran confiables (como las afirmaciones «históricas y científicas» a diferencia de pasajes doctrinales y morales). Parece claro que la Biblia misma no apoya ninguna restricción del tipo de temas de los que habla con absoluta autoridad y verdad; a decir verdad, muchos pasajes bíblicos en realidad excluyen la validez de esta clase de restricción.

Una segunda respuesta a los que limitan la necesaria veracidad de la Biblia a cuestiones de «fe y práctica» es señalar que dicha posición confunde el propósito *principal* de la Biblia con el propósito *total* de la misma. Decir que el propósito principal de la Biblia es enseñarnos en cuestiones de «fe y práctica» es hacer un sumario útil y correcto del propósito de Dios al darnos la Biblia. Pero como *sumario* incluye solamente el propósito más prominente de Dios al darnos la Biblia. No es, sin embargo, legítimo usar este sumario para negar que sea *parte* del propósito de la Biblia hablarnos de detalles históricos menores, o respecto a algunos aspectos de astronomía o geografía, y cosas por el estilo. No se puede usar apropiadamente un sumario para negar una de las cosas que está resumiendo. Es mejor decir que *todo el propósito* de la Biblia es decir todo lo que dice, sobre cualquier tema. Dios considera cada palabra suya como importante para nosotros. Por eso Dios dicta severas advertencias contra toda persona que se atreva a quitar una sola palabra de lo que él ha dicho (Dt 4.2; 13:32; Ap 22:18-19). No podemos añadir a las palabras de Dios, ni quitarles tampoco, porque todas son parte de su principal propósito al hablarnos. Todo lo que consta en la Biblia está allí porque Dios quiso que estuviera allí. Dios no dice nada sin intención.

b. *El término inerrancia es un término pobre.* Los que hacen esta segunda objeción dicen que el término *inerrancia* es demasiado preciso y que en el uso ordinario implica una precisión científica absoluta que no queremos aplicar a la Biblia. Todavía más, los que hacen esta objeción notan que la misma Biblia no usa el término *inerrancia*. Por consiguiente, dicen, es probable que estemos insistiendo en un término inapropiado.

La respuesta a esta objeción puede ser algo así: Primero, los eruditos han utilizado esta palabra por más de cien años, y siempre han concedido lugar para «limitaciones» que se adosan a la expresión en el lenguaje ordinario. Todavía más, hay que notar que a menudo usamos términos que no son bíblicos para resumir una enseñanza bíblica. La palabra *Trinidad* no aparece en la Biblia, ni tampoco la palabra *encarnación*. Sin embargo estos dos términos son muy útiles porque nos permiten resumir en una palabra un concepto bíblico verdadero, y son por consiguiente útiles para permitirnos debatir una enseñanza bíblica con mayor facilidad. Finalmente, en la Iglesia actual parece que no somos capaces de debatir este tema sin usar tal término. La gente puede objetar el término si lo desea, pero, les guste o no, este es el término en torno al cual ha girado el debate y casi

con certeza seguirá siendo el enfoque en las próximas décadas. Parece por tanto apropiado mantener su uso en el debate sobre la completa veracidad de la Biblia.

c. *No tenemos manuscritos inerrantes; por consiguiente, hablar de una Biblia inerrante es equivocado.* Los que hacen esta objeción señalan el hecho de que siempre se ha declarado que las primeras copias u originales de los documentos bíblicos eran inerrantes. Pero ninguno de ellos ha sobrevivido; tenemos solamente copias de copias de lo que Moisés, Pablo o Pedro escribieron. ¿De qué sirve, entonces, dar tanta importancia a una doctrina que se aplica únicamente a manuscritos que nadie tiene?

En respuesta a esta objeción, podemos pensar primero en una analogía de la historia de los Estados Unidos. La copia original de la constitución de los Estados Unidos se halla en un edificio llamado Archivos Nacionales ubicado en Washington, D.C. Si por algún terrible acaecimiento ese edificio quedara destruido y la copia original de la constitución se perdiera, ¿se podría averiguar lo qué decía la constitución? Por supuesto; compararíamos cientos de copias, y en lo que todas concordaran tendríamos razón para tener confianza en que tenemos las palabras exactas del documento original.

Un proceso similar se ha seguido para determinar las palabras originales de la Biblia. Para más del noventa y nueve por ciento de las palabras de la Biblia *sabemos* lo que decía el manuscrito original. Incluso para muchos de los versículos en que hay variantes textuales (es decir, palabras diferentes en diferentes copias antiguas del mismo versículo), la decisión correcta es a menudo muy clara (puede haber habido un obvio error de copia, por ejemplo), y hay en realidad muy pocos lugares donde la variante textual sea a la vez difícil de evaluar y significativa para determinar el significado. En el reducido porcentaje de casos en donde hay una incertidumbre significativa respecto a lo que decía el texto original, el sentido general de la frase por lo general es muy claro en el contexto.

No estoy diciendo que el estudio de las variantes textuales no es importante, sino que el estudio de las variantes textuales no nos ha dejado en confusión respecto a lo que decían los manuscritos originales.[6] Más bien nos ha llevado bien cerca del contenido de esos manuscritos originales. En general, entonces, *los actuales textos eruditos publicados* del Antiguo Testamento hebreo y del Nuevo Testamento griego *son los mismos que el de los manuscritos originales.* Por consiguiente, la doctrina de la inerrancia afecta la forma en que pensamos no sólo de los manuscritos originales sino también de los manuscritos presentes por igual.

d. *Los escritores bíblicos «acomodaron» sus mensajes en detalles menores a las ideas falsas corrientes de su día y afirmaron o enseñaron esas ideas de una manera incidental.* Los que sostienen esta opinión arguyen que habría sido difícil para los escritores bíblicos comunicarse con las personas de su tiempo si hubieran tratado de corregir toda la información histórica y científica falsa que sus contemporáneos creían (tales como un universo de tres pisos, o una tierra plana, y cosas por el estilo). Por consiguiente, dicen, cuando los autores de la Biblia intentaban martillar un punto bien importante, a veces *sin querer afirmaban alguna falsedad* que la gente de su tiempo creía.

A esta objeción a la inerrancia podemos replicar que Dios es el Señor del lenguaje humano y puede usar lenguaje humano para comunicarse perfectamente sin tener que afirmar ninguna idea falsa que pudiera haber sostenido la gente durante el tiempo en que se escribió la Biblia. Es más, tal «acomodo» de parte de Dios a nuestros malos entendidos implicaría que Dios actuó al contrario de su carácter como «Dios que no miente» (Nm

[6] Un excelente estudio del trabajo de estudiar las variantes textuales en los manuscritos existentes del Nuevo Testamento es Bruce M. Metzger, *The Text of the New Testament: Its Transmission, Corruption, and Restoration*, 2ª ed., Clarendon Press, Oxford, 1968.

23:19; Tit 1:2; He 6:18). Aunque Dios en efecto condesciende para hablar el lenguaje de los seres humanos, ningún pasaje bíblico enseña que él «condescienda» como para actuar al contrario de su carácter moral. Por tanto, esta objeción en su raíz malentiende la pureza y unidad de Dios que afectan todas sus palabras y obras.

e. *Hay algunos errores claros en la Biblia.* Para muchos que niegan la inerrancia, la convicción de que hay algunos errores en la Biblia es un factor principal para persuadirlos a cuestionar la doctrina de la inerrancia. En cada caso, no obstante, lo primero que hay que hacer es preguntar dónde están tales errores. ¿En cuál versículo específico, o versículos, aparecen estos «errores»? Es sorprendente lo frecuente que uno halla que esta objeción la hacen personas que no tienen ni idea de dónde están los errores específicos, pero que creen que hay errores porque otros les han dicho que los hay.

En otros casos, sin embargo, hay algunos que mencionan uno o más pasajes específicos en los que, aducen, hay una afirmación falsa en la Biblia.[7] En muchos casos un examen prolijo del texto bíblico en sí mismo arrojará luz sobre una o más soluciones posibles a la dificultad. En unos pocos pasajes tal vez no haya solución inmediatamente aparente partiendo de la lectura del texto en español. En ese punto es útil consultar algunos comentarios sobre el pasaje. Hay unos pocos pasajes en donde será necesario saber hebreo o griego para hallar una solución, y los que no tienen acceso de primera mano a estos idiomas tendrán que hallar respuestas bien sea de un comentario más técnico o preguntando a alguien que sí tenga esa preparación.

Por supuesto, nuestra comprensión de la Biblia nunca es perfecta, y eso quiere decir que puede haber casos en los que por ahora no podremos hallar una solución a algún pasaje difícil. Esto puede deberse a que en el presente desconocemos la evidencia lingüística, histórica o contextual que necesitamos para entender correctamente el pasaje. Esto no debería ser problema para nosotros en un pequeño número de pasajes siempre que el patrón general de nuestra investigación de esos pasajes haya demostrado que, en verdad, no hay error donde se ha alegado que existe.

Finalmente, una perspectiva histórica de esta cuestión es útil. En realidad no hay ningún «nuevo» problema en la Biblia. La Biblia en su totalidad ya tiene más de dos mil años, y los «pasajes problemáticos» han estado allí todo ese tiempo. Sin embargo, en toda la historia de la Iglesia ha habido una firme creencia en la inerrancia de la Biblia en el sentido en que se define en este capítulo. Además, durante esos cientos de años, eruditos bíblicos altamente competentes han leído y estudiado esos pasajes problemáticos y así y todo no han hallado dificultad para sostener la inerrancia de las Escrituras. Esto debería darnos confianza de que hay soluciones disponibles a estos problemas y que la creencia en la inerrancia es congruente por entero con toda una vida de atención detallada al texto de la Biblia.

3. Problemas al negar la inerrancia. Los problemas que surgen al negar la inerrancia bíblica no son insignificantes, y cuando entendemos la magnitud de estos problemas, recibimos no solamente un estímulo para afirmar la inerrancia sino también para afirmar su importancia para la Iglesia. Aquí se indican algunos de los problemas más serios.

a. *Si negamos la inerrancia nos vemos frente a un serio problema moral: ¿Podemos imitar a Dios e intencionalmente mentir también en cuestiones pequeñas?* Efesios 5:1 nos dice que debemos imitar a Dios. Pero negar la inerrancia y a la vez afirmar que las palabras de

[7]Algunos «textos problemáticos» que se menciona comúnmente son pasajes tales como Mt 1:1-17 con Lc 3:23-38; Mt 4:1-11 con Lc 4:1-13; Mt 20:29-30 con Mr 10:46; y Mt 21:18-21 con Mr 11:12-14,20-24; Mt 27:5 con Hch 1: 16-25. Hay soluciones razonables para todos estos en los comentarios, pero los estudiantes pueden hallar útil primero examinar los pasajes por sí mismos para ver si pueden descubrir maneras razonables para reconciliarlos.

la Biblia son palabras que Dios inspiró necesariamente implica que Dios intencionalmente nos habló con falsedad en algunas de las afirmaciones que son menos centrales en la Biblia. Y si es correcto que Dios haga eso, ¿por qué va a ser malo para nosotros? Tal línea de razonamiento ejercería, si lo creemos, fuerte presión sobre nosotros para empezar a hablar falsedades en situaciones en que estas pudieran sernos útiles para comunicarnos mejor. Esta posición sería una cuesta muy resbaladiza con resultados cada vez más negativos en nuestra vida.

b. *Segundo, si se niega la inerrancia empezamos a preguntarnos si podemos de veras confiar en Dios en todo lo que dice.* Si nos convenciéramos de que Dios nos ha dicho falsedades en asuntos menores en la Biblia, pensaríamos que Dios es capaz de decirnos falsedades. Eso tendría un efecto perjudicial en nuestra capacidad de creer a Dios en cuanto a su Palabra y confiar en él completamente, y obedecerle plenamente en cuanto al resto de la Biblia. Podríamos entonces empezar a desobedecerle en las secciones bíblicas que menos queremos obedecer, y a desconfiar inicialmente de las secciones que menos inclinados estamos a confiar. Tal procedimiento irá aumentando, para gran detrimento de nuestra vida espiritual.

c. *Tercero, si negamos la inerrancia esencialmente estamos haciendo de nuestra mente humana una norma más alta de verdad que la misma palabra de Dios.* Usamos la mente para juzgar algunas de las secciones de la palabra de Dios y determinamos que son erradas. Pero esto es en efecto decir que sabemos la verdad con mayor certeza y mayor exactitud que la Palabra de Dios (o que Dios mismo), por lo menos en estos aspectos. Tal procedimiento, de hacer de nuestra propia mente una norma más alta de verdad que la Palabra de Dios es la raíz de todo pecado intelectual.

d. *Cuarto, si negamos la inerrancia también debemos decir que la Biblia se equivoca no solamente en detalles menores sino también en algunas de sus doctrinas.* Negar la inerrancia es decir que la enseñanza bíblica sobre la *naturaleza de la Biblia* y sobre la *veracidad y confiabilidad de las palabras de Dios* también es falsa. Estos no son detalles menores sino cuestiones doctrinales de importancia en la Biblia.[8]

E. La Biblia escrita es nuestra autoridad final

Es importante darnos cuenta de que la forma final en que la Biblia es autoritativa es su forma *escrita*. Fueron las palabras de Dios *escritas* en las tablas de piedra lo que Moisés depositó en el arca del pacto. Más adelante Dios ordenó a Moisés y a profetas que surgieron después que *escribieran* sus palabras en un libro. Fueron las Escrituras *escritas* (gr. *grafé*) las que Pablo dijo que eran «inspiradas por Dios» (2 Ti 3:16). Esto es importante porque algunos a veces (intencionalmente o sin intención) intentan sustituir las palabras escritas en la Biblia con alguna otra norma final. Por ejemplo, algunos a veces se refieren a «lo que Jesús de veras dijo» y aducen que cuando traducimos las palabras griegas de los Evangelios al arameo que Jesús habló, podemos tener una mejor comprensión de las palabras de Jesús que la que nos dan los escritores de los Evangelios. En otros casos algunos aducen saber «lo que Pablo de veras pensaba» aunque sea diferente del significado de las palabras que Pablo escribió. Incluso hablan

[8] Aunque las indeseables posiciones mencionadas arriba se relacionan lógicamente a la negación de la inerrancia, está en orden una palabra de precaución: No todos los que niegan la inerrancia adoptarán también las conclusiones indeseables mencionadas. Algunos (probablemente en inconsistencia) negarán la inerrancia pero no darán estos pasos lógicos que siguen. En los debates sobre la inerrancia, como en otros debates teológicos, es importante criticar a las personas en base a las nociones que en realidad sostienen y que distingamos esas nociones claramente de las posiciones que pensamos que ellos sostendrían si fueran consistentes con sus nociones enunciadas.

de «lo que Pablo habría dicho si se hubiera apegado al resto de su teología». En forma similar, otros hablan de «la situación de la iglesia a la que Mateo estaba escribiendo» e intentan dar fuerza normativa bien sea a esa situación o a la solución que piensan que Mateo estaba intentando dar a esa situación.

En todos estos casos debemos reconocer que hacer preguntas sobre las palabras o las circunstancias que están detrás del texto bíblico a veces puede ser útil para que comprendamos lo que ese pasaje quiere decir. Sin embargo, nuestras hipotéticas reconstrucciones de estas palabras o situaciones jamás pueden reemplazar ni competir con la Biblia misma como autoridad final, ni tampoco debemos permitirles que contradigan o pongan en tela de duda la exactitud de alguna de las palabras de la Biblia. Debemos continuamente recordar que tenemos en la Biblia las mismas palabras de Dios, y no debemos tratar de «mejorarlas» en manera alguna, porque eso es imposible. Más bien debemos tratar de entenderlas, confiar en ellas y obedecerlas de todo corazón.

II. PREGUNTAS DE REPASO

1. Defienda la siguiente afirmación: «Todas las palabras de la Biblia son palabras de Dios».

2. ¿Explique el concepto de que las palabras de la Biblia «dan testimonio de sí mismas»?

3. ¿Cómo podemos saber que las palabras de Dios son veraces?

4. Defina el término *inerrancia* y expliqué cómo esta idea puede encajar bien con el uso de la Biblia del lenguaje ordinario y la forma de hablar de todos los días.

5. Mencione y responda a tres objeciones al concepto de la inerrancia de la Biblia.

6. Mencione cuatro posibles problemas que pueden resultar de una negación de la inerrancia bíblica.

III. PREGUNTAS PARA LA APLICACIÓN PERSONAL

1. ¿Quién va a tratar de que la gente no crea y desobedezca algo de la Biblia? ¿Hay algo en la Biblia que usted no quisiera creer u obedecer? Si sus respuestas a estas dos preguntas son positivas, ¿cuál sería la mejor manera de enfocar y lidiar con esos deseos?

2. ¿Sabe usted de algún hecho probado en toda la historia que haya demostrado que algo de la Biblia es falso? ¿Puede decirse lo mismo de otros escritos religiosos tales como el *Libro del Mormón* o el *Corán*? Si ha leído otros libros como estos, ¿puede describir el efecto espiritual que surtieron en usted? Compare eso con el efecto espiritual que ha ejercido en usted la lectura de la Biblia.

3. ¿Se halló alguna vez creyendo algo no por la evidencia externa a favor de eso, sino simplemente porque está escrito en la Biblia? ¿Es esa una fe apropiada según Hebreos 11:1? ¿Piensa usted que confiar y obedecer todo lo que afirma la Biblia le llevará a pecar o alejará las bendiciones de Dios en su vida?

4. Si usted pensara que hay algunos pequeños errores que la Biblia afirma, ¿cómo pensaría que eso afectaría la manera en que la lee? ¿Afectaría eso su cuidado en cuanto a la veracidad en su andar diario?

IV. TÉRMINOS ESPECIALES

argumentación circular	inerrante
autoridad absoluta	infalible
autoridad de la Biblia	inspiración
dictado	neortodoxia
Escrituras	testimonio de sí misma
fe y práctica	variante textual

V. LECTURA BÍBLICA PARA MEMORIZAR

2 TIMOTEO 3:16

Toda la Escritura es inspirada por Dios y útil para enseñar, para reprender, para corregir y para instruir en la justicia.

Capítulo Tres

Claridad, necesidad y suficiencia de la Biblia

+ *¿Pueden solamente los eruditos bíblicos entender correctamente la Biblia?*

+ *¿Para qué es necesaria la Biblia?*

+ *¿Es la Biblia suficiente para saber lo que Dios quiere que pensemos o hagamos?*

Tras hablar en el capítulo 2 de lo que dice la Biblia en cuanto a su autoridad, ahora pasamos a las otras tres características de las Escrituras para terminar nuestra consideración de lo que la Biblia enseña respecto a sí misma.

I. EXPLICACIÓN Y BASE BÍBLICA

Cualquier persona que haya empezado a leer la Biblia en serio se dará cuenta de que algunas partes se pueden entender muy fácilmente, en tanto que otras parecen un acertijo. Aunque debemos reconocer que no todas las partes de la Biblia se pueden entender fácilmente, sería un error pensar que en su mayor parte, o en general, las Escrituras son difíciles de entender. Es más, el Antiguo y el Nuevo Testamento frecuentemente afirman que la Biblia fue escrita de tal manera que sus enseñanzas las pueden entender los creyentes regulares. Por consiguiente, examinaremos primero la doctrina de la claridad de la Biblia.

Más allá del asunto de nuestra capacidad de entender la Biblia está la cuestión de su necesidad. ¿Necesitamos en realidad saber lo que la Biblia dice para saber que Dios existe, o que somos pecadores en necesidad de salvación? Esta es la clase de preguntas que intenta responder una investigación de la necesidad de la Biblia.

Finalmente, veremos la suficiencia de la Biblia. ¿Debemos buscar otras palabras de Dios en adición a las que tenemos en la Biblia? ¿Es la Biblia suficiente para saber lo que Dios requiere que creamos y hagamos? La doctrina de la suficiencia de la Biblia considera estas preguntas.

A. Claridad de la Biblia

1. La Biblia con frecuencia afirma su propia claridad. La Biblia a menudo habla de su propia claridad y de la responsabilidad del creyente de leerla y entenderla. En un pasaje muy conocido, Moisés le dice al pueblo de Israel: «Grábate en el corazón estas palabras

que hoy te mando. *Incúlcaselas continuamente a tus hijos. Háblales de ellas* cuando estés en tu casa y cuando vayas por el camino, cuando te acuestes y cuando te levantes» (Dt 6:6-7). Se esperaba que todo el pueblo de Israel pudiera entender las palabras de las Escrituras lo suficiente para poder «inculcarlas continuamente» a sus hijos. Esta enseñanza no consistía en pura memorización de la Biblia sin entenderla, porque el pueblo de Israel debía *hablar* de la Biblia durante sus actividades al estar en su casa, o andando, o al irse a la cama, o al levantarse por la mañana. Dios esperaba que *todo* su pueblo supiera y fuera capaz de hablar de su palabra con aplicación apropiada a las situaciones ordinarias de la vida.

Del carácter de la Biblia se dice que es tal que incluso las personas más «sencillas» pueden entenderla y hacerse sabias. «El mandato del SEÑOR es digno de confianza: da sabiduría al sencillo» (Sal 19:7). De nuevo leemos: «La exposición de tus palabras nos da luz, y da entendimiento al sencillo» (Sal 119:130). Aquí la persona «sencilla» no es meramente un individuo al que le falta capacidad intelectual, sino uno al que le falta juicio sano, que es proclive a cometer errores, y al que fácilmente se le hace descarriarse. La Palabra de Dios es tan entendible, tan clara, que incluso una persona de estas podía adquirir sabiduría. Esto debería ser de gran estímulo para todos los creyentes; ningún creyente debe pensar que es demasiado torpe para leer la Biblia y entenderla lo suficiente para que la Biblia lo haga sabio.

Hay un énfasis similar en el Nuevo Testamento. Jesús, en sus enseñanzas, sus conversaciones, y sus disputas, nunca respondió a ninguna pregunta con algún indicio de acusar a las Escrituras del Antiguo Testamento de ser oscuras. Más bien, sea que esté hablando con eruditos o personas del pueblo sin educación académica, sus respuestas siempre dan por sentado que la culpa de los malos entendidos respecto a alguna enseñanza de las Escrituras no la tienen las mismas Escrituras, sino los que malentendieron o no quisieron aceptar lo que está escrito. Una vez tras otra contesta a las preguntas con afirmaciones tales como «¿No han leído...?» (Mt 12:3,5; 19:14; 22:31), «¿No han leído nunca en las Escrituras...» (Mt 21:42), o incluso «Ustedes andan equivocados porque desconocen las Escrituras y el poder de Dios» (Mt 22:29; vea también Mt 9:13; 12:7; 15:3; 21:13; Jn 3:10; et ál.).

Para que no pensemos que el entender la Biblia fue de alguna manera más fácil para los cristianos del primer siglo que para nosotros, es importante que nos demos cuenta de que en muchos casos las epístolas del Nuevo Testamento fueron escritas a iglesias que tenían una proporción grande de cristianos gentiles. Eran cristianos relativamente nuevos que no tenían trasfondo en ninguna clase de sociedad cristiana, y que tenían muy poco o ningún conocimiento previo de la historia y cultura de Israel. Los hechos de la vida de Abraham (alrededor del 2000 a.C.) estaban para ellos tan lejos en el pasado como los hechos del Nuevo Testamento lo están para nosotros. No obstante, los autores del Nuevo Testamento no vacilaron en esperar que incluso estos cristianos gentiles pudieran leer una traducción del Antiguo Testamento en su propio idioma y comprenderlo correctamente (vea Ro 4:1-25; 15:4; 1 Co 10:1-11; 2 Ti 3:16-17; et ál.).

2. Cualidades morales y espirituales necesarias para entender correctamente. Los escritores del Nuevo Testamento con frecuencia indican que la capacidad de entender correctamente las Escrituras es más moral y espiritual que intelectual: «El que no tiene el Espíritu no acepta lo que procede del Espíritu de Dios, pues para él es locura. No puede entenderlo, porque hay que discernirlo espiritualmente» (1 Co 2:14; cf. 1:18—3:4; 2 Co 3:14-16; 4:3-4, 6; He 5:14; Stg 1:5-6; 2 P 3:5; cf. Mr 4:11-12; Jn 7:17; 8:43). Así que, aunque los autores del Nuevo Testamento afirman que la Biblia *en sí misma* está escrita con claridad, también afirman que no la puede entender correctamente el que no esté dispuesto a recibir sus enseñanzas. La Biblia la puede entender cualquier incrédulo que la lee sinceramente buscando salvación, y los creyentes que la leen buscando la ayuda de

Dios para entenderla. En ambos casos se debe a que el Espíritu Santo obra para vencer los efectos del pecado, que de otra manera harían que la verdad parezca necedad (1 Co 1:18-25; 2:14; Stg 1:5-6, 22-25).

3. Definición de la claridad de la Biblia. A fin de resumir este material bíblico, podemos afirmar que la Biblia está escrita de tal manera que todas las cosas necesarias para nuestra salvación y para nuestra vida y crecimiento cristiano constan claramente en las Escrituras. Aunque los teólogos a veces han limitado un tanto la claridad de la Biblia (han dicho, por ejemplo, solamente que la Biblia es clara al enseñar el camino de salvación), los pasajes citados arriba se aplican a muchos aspectos diferentes de la enseñanza bíblica y no parecen respaldar tal limitación a aspectos de los que se puede decir que las Escrituras hablan claramente. Parece ser más fiel a esos pasajes bíblicos definir la claridad de la Biblia como sigue: *La claridad de la Biblia quiere decir que las Escrituras están escritas de tal manera que sus enseñanzas las puede entender todo el que la lee buscando la ayuda de Dios y estando dispuesto a seguirla.* Una vez que hemos indicado esto, sin embargo, debemos también reconocer que muchos, incluso dentro del pueblo de Dios, en efecto malentienden la Biblia.

4. ¿Por qué algunos malentienden la Biblia? Durante el mismo tiempo de Jesús, sus propios discípulos a veces no entendían el Antiguo Testamento ni las propias enseñanzas de Jesús (vea Mt 15:16; Mr 4:10-13; 6:52; 8:14-21; 9:32; Lc 18:34; Jn 8:27; 10:6). Aunque a veces esto se debía al hecho de que todavía no habían acaecido ciertas cosas en la historia de la redención, y especialmente en la vida del mismo Cristo (vea Jn 12:16; 13:7; cf. Jn 2:22), también hubo ocasiones cuando esto se debió a su propia falta de fe o dureza de corazón (Lc 24:25). Es más, hubo ocasiones en la iglesia primitiva cuando los cristianos no entendían o no estaban de acuerdo con las enseñanzas del Antiguo Testamento o con las cartas que escribieron los apóstoles: nótese el proceso de crecimiento en su comprensión respecto a las implicaciones de la inclusión de los gentiles en la Iglesia (culminando en «larga discusión» [Hch 15:7] en el concilio de Jerusalén, según Hechos 15), y nótese el malentendido de Pedro respecto a este asunto, según Gálatas 2:11-15. De hecho, en toda la historia de la Iglesia, los desacuerdos doctrinales han sido muchos, y el progreso para resolver las diferencias doctrinales a menudo ha sido lento.

Para ayudar a las personas a evitar errores al interpretar la Biblia, muchos maestros bíblicos han desarrollado «principios de interpretación», que son pautas para estimular el desarrollo de la capacidad de interpretar correctamente. La palabra *hermenéutica* (de la palabra griega *jermenéuo*, «interpretar», es el nombre más técnico que se le da a este campo de estudio: *la hermenéutica es el estudio de los métodos correctos de interpretación* (especialmente de interpretación de las Escrituras).

Otro término técnico que se usa a menudo en los debates de interpretación bíblica es *exégesis*, término que se refiere a la práctica misma de interpretar la Biblia, no a las teorías y principios referentes a cómo se debe hacer: *Exégesis es el proceso de interpretar un pasaje bíblico.* Consecuentemente, cuando uno estudia los principios de interpretación, se le llama «hermenéutica»; pero cuando uno aplica esos principios y empieza a explicar el texto bíblico, uno está haciendo «exégesis».

La existencia en toda la historia de muchos desacuerdos respecto al significado de las Escrituras nos recuerda que la doctrina de la claridad de la Biblia no sugiere que todos los creyentes van a concordar en todas las enseñanzas de las Escrituras. No obstante, sí nos dice algo muy importante, y es que el problema no siempre está en la Biblia sino en nosotros mismos. Afirmamos que todas las enseñanzas de las Escrituras son claras y se pueden entender, pero también reconocemos que las personas a menudo (debido a sus propias debilidades) malentienden lo que está escrito claramente en la Biblia.

Por consiguiente, conforme la persona crece en la vida cristiana, y va adquiriendo más conocimiento de las Escrituras al estudiarlas, entenderá mejor la Biblia. La doctrina de la claridad de la Biblia dice que la Biblia *se puede entender* no que todos la entienden igualmente bien.

5. *Estímulo práctico de esta doctrina.* La doctrina de la claridad de la Biblia tiene una implicación práctica muy importante y a fin de cuentas muy alentadora. Nos dice que en donde hay aspectos de desacuerdo doctrinal o ético (por ejemplo, respecto al bautismo, a la predestinación o al gobierno de la Iglesia), hay solamente dos causas posibles de estos desacuerdos: (1) Por un lado, pueden deberse a que *estamos tratando de hacer afirmaciones en donde la Biblia guarda silencio.* En tales casos debemos estar más que dispuestos para reconocer que Dios no nos ha dado la respuesta a nuestra búsqueda, y a permitir diferentes puntos de vista dentro de la Iglesia. (Esto ha sido a menudo el caso con asuntos prácticos, tales como los métodos de evangelización, los estilos de estudio bíblico o el tamaño apropiado de una iglesia.) (2) Por otro lado es posible que hayamos cometido *errores en nuestra interpretación* de la Biblia. Esto podría haber sucedido debido a que la información que usamos para decidir un asunto de interpretación fue imprecisa o incompleta. O pudiera deberse a que hubo ineptitud de nuestra parte, sea, por ejemplo, orgullo personal, codicia, falta de fe, egoísmo o incluso no haber dedicado tiempo suficiente para leer y estudiar las Escrituras con oración.

Pero en ningún caso podemos decir que la enseñanza de la Biblia sobre algún tema es confusa o que no se puede entender correctamente. En ningún caso debemos pensar que los desacuerdos persistentes respecto a algún asunto en toda la historia de la Iglesia quieren decir que somos incapaces de llegar a una conclusión correcta respecto a este tema por nosotros mismos. Más bien, si en nuestra vida surge un genuino interés en cuanto a tales asuntos, debemos pedir con sinceridad la ayuda de Dios y entonces acudir a la Biblia, y examinarla con toda nuestra capacidad, en la confianza de que Dios nos capacitará para entenderla correctamente.

6. *El papel de los eruditos.* ¿Hay algún papel para los eruditos bíblicos o los que tienen conocimiento especializado del hebreo (para el Antiguo Testamento) y griego (para el Nuevo Testamento)? Con certeza hay un papel para ellos por lo menos en cuatro aspectos.

Por un lado, ellos pueden *enseñar* claramente la Biblia, comunicando a otros su contenido y cumpliendo así el oficio de «maestro», que se menciona en el Nuevo Testamento (1 Co 12:28; Ef 4:11).

Segundo, pueden *explorar* nuevos aspectos de comprensión de las enseñanzas de la Biblia. Esta exploración rara vez (si es que ocurre) incluye la negación de las enseñanzas principales que la Iglesia ha sostenido a través de los siglos, pero a menudo incluirá la aplicación de la Biblia a nuevos aspectos de la vida, la respuesta a preguntas difíciles que han formulado tanto creyentes como incrédulos en cada nuevo período de la historia, y la continua actividad de refinar y hacer más precisa la comprensión de la Iglesia respecto a puntos detallados de interpretación de versículos individuales o cuestiones de doctrina o ética.

Tercero, pueden *defender* las enseñanzas de la Biblia contra los ataques de otros eruditos o de personas con preparación técnica especializada. El papel de enseñar la Palabra de Dios a veces también incluye corregir enseñanzas falsas. Uno debe poder «exhortar a otros con la sana doctrina» y también «refutar a los que se opongan» (Tit 1:9; cf. 2 Ti 2:25, «Así, humildemente, debe corregir a los adversarios»; y Tit 2:7-8). A veces los que atacan las enseñanzas bíblicas tienen preparación especializada y conocimiento técnico en estudios históricos, lingüísticos o filosóficos, y usan esa preparación para montar ataques más bien sofisticados contra la enseñanza de la Biblia. En tales casos los creyentes con destreza especializada pueden usar su preparación para entender y responder a tales ataques.

Finalmente, pueden *suplementar* el estudio de la Biblia para beneficio de la Iglesia. Los eruditos bíblicos a menudo tienen preparación que les permite relacionar las enseñanzas de la Biblia con la rica historia de la Iglesia, y hacer más precisa la interpretación de las Escrituras y su significado más vívido con un mayor conocimiento de los lenguajes y culturas en que se escribió la Biblia.

Estas cuatro funciones benefician a la Iglesia como un todo, y todos los creyentes deben estar agradecidos a los que las desempeñan. Sin embargo, estas funciones no incluyen el derecho a decidir por la Iglesia como un todo lo que es doctrina verdadera o falsa o lo que es la conducta apropiada en una situación difícil. Si un derecho así fuera prerrogativa de los eruditos bíblicos con preparación formal, se convertirían en una casta gobernante de la Iglesia, y el funcionamiento ordinario del gobierno de la Iglesia según se describe en el Nuevo Testamento cesaría. El proceso de toma de decisiones de la iglesia debe dejarse a los oficiales de la iglesia, sean eruditos o no (y, en iglesias en las que hay una forma congregacional de gobierno, no solamente a los oficiales sino también a la gente de la iglesia como un todo).

B. Necesidad de la Biblia

La necesidad de las Escrituras se puede definir como sigue: *La necesidad de las Escrituras quiere decir que la Biblia es necesaria para el conocimiento del evangelio, para mantener la vida espiritual y para el conocimiento cierto de la voluntad de Dios, pero no es necesaria para saber que Dios existe ni para saber algo en cuanto al carácter de Dios y las leyes morales.* Esta definición ahora se puede explicar en sus varias partes.

1. La Biblia es necesaria para el conocimiento del evangelio. En Romanos 10:13-17 Pablo dice: «Porque "todo el que invoque el nombre del Señor será salvo". Ahora bien, ¿cómo invocarán a aquel en quien no han creído? *¿Y cómo creerán en aquel de quien no han oído?* ¿Y cómo oirán si no hay quien les predique? … Así que *la fe viene como resultado de oír el mensaje*, y el mensaje que se oye es la palabra de Cristo».

Esta afirmación indica la siguiente línea de razonamiento: (1) Primero da por sentado que uno debe invocar el nombre del Señor para poder ser salvo. (En el uso paulino generalmente, tanto como en este contexto específico [véase v. 9], «el Señor» se refiere al Señor Jesucristo.) (2) La gente puede invocar el nombre de Cristo solamente si cree en él (o sea, que él es un Salvador digno de invocar, y que responde a los que le invocan). (3) La gente no puede creer en Cristo a menos que oigan de él. (4) No pueden oír de Cristo a menos que alguien les hable de Cristo (un «predicador»). (5) La conclusión es que la fe que salva resulta al oír, o sea, al oír el mensaje del evangelio, y este oír el mensaje del evangelio resulta de la predicación de Cristo. La implicación parece ser que sin oír la predicación del evangelio de Cristo, nadie puede ser salvo.

Este pasaje es uno de los varios que muestran que la salvación eterna se alcanza únicamente mediante la fe en Jesucristo, y no hay otra manera. Hablando de Cristo, Juan 3:18 dice: «El que cree en él no es condenado, pero *el que no cree ya está condenado* por no haber creído en el nombre del Hijo unigénito de Dios». En forma similar, en Juan 14:6, Jesús dice: «Yo soy el camino, la verdad y la vida … *Nadie llega al Padre sino por mí*».[1]

Pero si las personas solo pueden salvarse mediante la fe en Cristo, alguien pudiera preguntar cómo pudieron ser salvos los creyentes bajo el antiguo pacto. La respuesta debe ser que los que fueron salvos bajo el antiguo pacto también fueron salvos al confiar en Cristo, aunque su fe era una fe que miraba hacia delante basada en la promesa de la Palabra de Dios de que vendría un Mesías o un Redentor. Hablando de creyentes del

[1]Respecto a la cuestión de si es justo que Dios condene a las personas que nunca han oído de Cristo vea la explicación del cap. 10, pp. 170-171, y el cap. 18, pp. 289-290.

Antiguo Testamento tales como Abel, Enoc, Noé, Abraham y Sara, el autor de Hebreos dice: «*Todos ellos vivieron por la fe, y murieron* sin haber recibido las cosas prometidas; más bien, *las reconocieron a lo lejos*, y confesaron que eran extranjeros y peregrinos en la tierra» (He 11:13). Y Jesús puede decir de Abraham: «Abraham, el padre de ustedes, se regocijó al pensar que vería mi día; y lo vio y se alegró» (Jn 8:56). Esto de nuevo al parecer se refiere al gozo de Abraham al mirar hacia delante al día del Mesías prometido. Así que incluso los creyentes del Antiguo Testamento tuvieron fe salvadora en Cristo, a quien miraban en el futuro, no con el conocimiento exacto de los detalles históricos de la vida de Cristo, sino con gran fe en la absoluta confiabilidad de la promesa de Dios.

La Biblia es necesaria para la salvación en este sentido: Uno debe leer el mensaje del evangelio en la Biblia por uno mismo u oírlo de otra persona. Incluso los creyentes que llegaron a la salvación en el antiguo pacto lo hicieron confiando en las palabras de Dios que prometían la llegada de un Salvador.

Hay otros puntos de vista que difieren de esta enseñanza bíblica. *Inclusivismo* es la noción de que la gente puede salvarse por la obra de Cristo sin que lo conozcan y confíen en él, sino siguiendo simple y sinceramente la religión que conocen. Los inclusivistas a menudo hablan de «muchos caminos diferentes a Dios» aunque recalquen que personalmente creen en Cristo. *Universalismo* es la noción de que todas las personas a la larga serán salvas.[2] A la noción que se mantiene en este capítulo, de que las personas no pueden ser salvas sin saber de Cristo ni confiar en él, a veces se le llama *exclusivismo* (aunque la palabra en sí misma es desdichada porque sugiere el deseo de excluir a otros, y por eso no conlleva el tema misionero que es tan fuerte en el Nuevo Testamento).

2. La Biblia es necesaria para mantener la vida espiritual. Jesús dijo en Mateo 4:4 (citando Dt 8:3): «Escrito está: "No sólo de pan vive el hombre, sino de toda palabra que sale de la boca de Dios"». Aquí Jesús indica que nuestra vida espiritual se mantiene mediante la nutrición diaria con la Palabra de Dios, tal como nuestra vida física se mantiene mediante la nutrición diaria con alimento físico. Descuidar la lectura regular de la Palabra de Dios es perjudicial para la salud de nuestra alma tal como el descuido del alimento físico es perjudicial para la salud de nuestro cuerpo.

3. La Biblia es necesaria para el conocimiento cierto de la voluntad de Dios. Se explicará más adelante que toda persona nacida tiene *algún* conocimiento de la voluntad de Dios mediante su conciencia. Pero este conocimiento a menudo es indistinto y no puede dar certeza. En realidad, si no existiera la Palabra de Dios escrita, no podríamos tener certeza en cuanto a la voluntad de Dios mediante otros medios tales como el consejo de otros, un testimonio interno del Espíritu Santo, circunstancias cambiadas o el uso de razonamiento santificado o sentido común. Todo esto puede darnos una aproximación a la voluntad de Dios de manera más o menos confiable, pero mediante estos medios por sí solos nunca se puede obtener certeza respecto a la voluntad de Dios, por lo menos en un mundo caído en el que el pecado distorsiona nuestra percepción del bien y del mal, produce razonamiento defectuoso en nuestros procesos de pensamiento, y nos hace suprimir de tanto en tanto el testimonio de nuestras conciencias (cf. Jer 17:9; Ro 2:14—15; 1 Co 8:10; He 5:14; 10:22; también 1 Ti 4:2; Tit 1:15)

En la Biblia, sin embargo, tenemos afirmaciones claras y definitivas sobre la voluntad de Dios. Dios no nos ha revelado todas las cosas, pero sí nos ha revelado lo suficiente para que conozcamos su voluntad: «Lo secreto le pertenece al SEÑOR nuestro Dios, pero *lo revelado nos pertenece a nosotros y a nuestros hijos para siempre*, para que obedezcamos todas las palabras de esta ley» (Dt 29:29). Como lo fue en tiempos de Moisés, así es con

[2]Vea el cap. 10, pp. 170-171, y el cap. 18, pp. 291-292, respecto al hecho de que no todas las personas serán salvadas.

nosotros ahora: Dios nos ha revelado sus palabras a fin de que podamos obedecer sus leyes y por ello hacer su voluntad. Ser «perfecto» a los ojos de Dios es andar «conforme a la ley del SEÑOR» (Sal 119:1). «Dichoso» es el hombre que no sigue la voluntad de los malos (Sal 1:1) sino que «*en la ley del SEÑOR se deleita*» y en la ley de Dios medita «día y noche» (Sal 1:2). Amar a Dios (y por eso actuar de una manera que le agrada) es «guardar sus mandamientos» (1Jn 5:3). Si hemos de tener conocimiento cierto de la voluntad de Dios, debemos procurarlo mediante el estudio de la Biblia.

Dado lo expresado, en cierto sentido se puede decir que la Biblia es necesaria para cierto conocimiento de cualquier cosa. El filósofo pudiera argumentar como sigue: El hecho de que no lo sabemos todo nos exige que tengamos cierta incertidumbre respecto a todo lo que aducimos saber. Eso se debe a que pudiera asomar algún hecho que no conocíamos y que prueba que lo que pensábamos que era cierto en realidad era falso. Sin embargo, Dios sabe todo lo que ha sido y lo que será. Y este Dios, que nunca miente, nos ha hablado en la Biblia, en la que él nos ha dicho muchas cosas en cuanto a sí mismo, a nosotros y al universo que él hizo. Nada podrá aparecer jamás que contradiga la verdad que ha expresado el Dios omnisciente.

Así que es correcto que tengamos *más certeza* respecto a las verdades que leemos en la Biblia que respecto a cualquier otro conocimiento que tengamos. Si vamos a hablar de grados de certeza del conocimiento que tenemos, el conocimiento que adquirimos de la Biblia tiene el más alto grado de certeza. Si la palabra *certeza* se puede aplicar a cualquier clase de conocimiento humano, se puede aplicar a este conocimiento. Los cristianos que toman la Biblia como la Palabra de Dios escapan del escepticismo filosófico respecto a la posibilidad de obtener conocimiento cierto con mentes finitas. En este sentido es correcto decir que para las personas que no son omniscientes, la Biblia es necesaria si han de tener cierto conocimiento respecto a cualquier cosa.

4. Pero la Biblia no es necesaria para saber que Dios existe ni para saber algo en cuanto al carácter de Dios y las leyes morales. ¿Qué de los que no leen la Biblia? ¿Pueden ellos obtener algún conocimiento de Dios? ¿Pueden saber algo de sus leyes? Sí, sin la Biblia es posible algún conocimiento de Dios, aunque no sea conocimiento absolutamente cierto.

a. *Revelación general y revelación especial.* Las personas pueden obtener un conocimiento *de que Dios existe* y un conocimiento de *algunos de sus atributos* simplemente observándose a sí mismos y al mundo que los rodea. David dice: «*Los cielos cuentan la gloria de Dios,* el firmamento proclama la obra de sus manos» (Sal 19:1). Mirar el cielo es ver evidencia del poder infinito, sabiduría e incluso belleza de Dios; es observar un testigo majestuoso de la gloria de Dios.

Incluso los que por su maldad suprimen la verdad no pueden evadir las evidencias de la existencia y naturaleza de Dios en el orden creado:

> Me explico: *lo que se puede conocer acerca de Dios es evidente para ellos,* pues él mismo se lo ha revelado. Porque desde la creación del mundo *las cualidades invisibles de Dios,* es decir, su eterno poder y su naturaleza divina, *se perciben claramente a través de lo que él creó,* de modo que nadie tiene excusa. A pesar de *haber conocido a Dios,* no lo glorificaron como a Dios ni le dieron gracias, sino que se extraviaron en sus inútiles razonamientos, y se les oscureció su insensato corazón. (Ro 1:19-21)

Aquí Pablo no dice solamente que la creación da evidencia de la existencia y carácter de Dios, sino también que incluso los malos reconocen esa evidencia. Lo que se puede conocer de Dios «es evidente para ellos» y en verdad ellos «conocieron a Dios»

(evidentemente sabían quién es Dios), pero «no lo glorificaron como a Dios ni le dieron gracias». Este pasaje nos permite decir que cualquier persona, incluso la más perversa, tiene algún conocimiento interno o percepción de que Dios existe y que es un Creador poderoso. Este conocimiento se ve «a través de lo que él creó», frase que se refiere a toda la creación, incluyendo a la humanidad.

Pablo sigue hablando en Romanos 1 para mostrar que incluso los incrédulos que no tienen registro escrito de las leyes de Dios con todo tienen en su conciencia alguna comprensión de las demandas morales de Dios. Hablando de una larga lista de pecados («envidia, homicidios, disensiones, engaño y malicia»), Pablo dice que los malos que practican tales cosas «*saben bien que, según el justo decreto de Dios, merecen la muerte*; sin embargo, no sólo siguen practicándolas sino que incluso aprueban a quienes las practican» (Ro 1:32). Los malos saben que su pecado está mal, por lo menos hasta cierto punto.

Pablo luego habla de la actividad de la conciencia en los gentiles que no tienen la ley escrita: «De hecho, cuando los gentiles, que no tienen la ley, cumplen por naturaleza lo que la ley exige, ellos son ley para sí mismos, aunque no tengan la ley. *Éstos muestran que llevan escrito en el corazón lo que la ley exige*, como lo atestigua su conciencia, pues sus propios pensamientos algunas veces los acusan y otras veces los excusan» (Ro 2:14-15).

La conciencia de los incrédulos da testimonio de las normas morales de Dios, pero a veces distorsiona o suprime esta evidencia de la ley de Dios en el corazón de los incrédulos. A veces sus pensamientos los «acusan» y a veces sus pensamientos los «excusan», dice Pablo. El conocimiento de las leyes de Dios derivado de tales fuentes nunca es perfecto, pero es suficiente para dar una conciencia de las demandas morales de Dios a toda la humanidad. (Y es sobre esta base que Pablo arguye que la humanidad es considerada culpable ante Dios por el pecado, incluso los que no tienen las leyes de Dios escritas en la Biblia.)

Al conocimiento de la existencia, carácter y ley moral de Dios, que viene mediante la creación a toda la humanidad, a menudo se le llama «revelación general» (porque nos llega a todos en general). La revelación general viene mediante la observación de la naturaleza, al ver la influencia directriz de Dios en la historia y mediante un sentido interno de la existencia de Dios y las leyes que él ha puesto en toda persona. La revelación general es distinta de la *revelación especial*, que se refiere a las palabras de Dios dirigidas a personas específicas, tales como las palabras de la Biblia, las palabras de los profetas del Antiguo Testamento y los apóstoles del Nuevo Testamento, y las palabras de Dios dichas en forma personal, tales como las del monte Sinaí o en el bautismo de Jesús.

El hecho de que toda persona sabe algo de las leyes morales de Dios es una gran bendición para la sociedad, porque de no ser así, no habría restricción social al mal que la gente haría ni restricción alguna que brotara de su conciencia. Debido a que hay algún conocimiento común del bien y del mal, los creyentes a menudo pueden hallar mucho consenso con los incrédulos en asuntos de la ley civil, las normas de la comunidad, la ética básica en los negocios y la actividad profesional, y en cuanto a patrones aceptables de conducta en la vida ordinaria. El conocimiento de la existencia y carácter de Dios también provee base de información que permite que el evangelio tenga sentido en el corazón y mente del que no es cristiano; los incrédulos saben que Dios existe y que han roto sus normas, así que las nuevas de que Cristo murió para pagar por sus pecados les deben sonar como *buenas nuevas*.

b. *La revelación especial es necesaria para la salvación*. Sin embargo, hay que enfatizar que la Biblia no indica en ninguna parte que las personas pueden conocer el evangelio, ni el camino de salvación, mediante tal revelación general. Pueden saber que Dios existe,

que es su Creador, que le deben obediencia y que han pecado contra él. Pero cómo podemos reconciliar *la santidad y la justicia* de Dios con *su disposición a perdonar pecados* es un misterio que jamás ha sido resuelto por ninguna religión aparte de la Biblia. Tampoco la Biblia nos da esperanza alguna de que un día pueda ser descubierto aparte de la revelación específica de Dios. Es la gran maravilla de nuestra redención que Dios mismo abrió el camino de la salvación al enviar a su propio Hijo, que es a la vez Dios y hombre, para que sea nuestro representante y lleve la pena de nuestros pecados, combinando así la justicia y el amor de Dios en un acto infinitamente sabio y de gracia asombrosa. Este hecho, que a los oídos del cristiano parece ser cosa de todos los días, no debería dejar de asombrarnos jamás. Jamás podría haberlo concebido el hombre aparte de la revelación especial y verbal de Dios.

C. La suficiencia de la Biblia

Podemos definir la suficiencia de la Biblia como sigue: *La suficiencia de la Biblia quiere decir que la Biblia contenía todas las palabras que Dios quería que su pueblo tuviera en cada etapa de la historia de la redención, y que ahora contiene todo lo que necesitamos que Dios nos diga para la salvación, para confiar perfectamente en él, y para obedecerle perfectamente.*

Esta definición martilla el hecho de que es solamente en la Biblia en dónde debemos buscar las palabras de Dios para nosotros. También nos recuerda que Dios considera que lo que nos ha dicho en la Biblia nos debe bastar, y que debemos regocijarnos en la gran revelación que nos ha dado y que está contenida en ella.

En las palabras de Pablo a Timoteo se halla significativo respaldo bíblico y explicación de esta doctrina: «Desde tu niñez conoces las Sagradas Escrituras, *que pueden darte la sabiduría necesaria para la salvación* mediante la fe en Cristo Jesús» (2 Ti 3:15). Esto es una indicación de que las palabras de Dios que tenemos en la Biblia son las palabras de Dios que necesitamos para ser salvos; estas palabras pueden hacernos sabios «para la salvación».

Otros pasajes indican que la Biblia es suficiente para equiparnos para vivir la vida cristiana. El Salmo 119:1 dice: «Dichosos los que van *por caminos perfectos*, los que andan *conforme a la ley del SEÑOR*». Este versículo muestra una equivalencia entre ser «perfecto» y «andar en la ley del SEÑOR»; los que son perfectos son los que andan en la ley del Señor. Aquí tenemos una indicación de que todo lo que Dios requiere de nosotros se halla escrito en su Palabra. Simplemente hacer todo lo que la Biblia nos ordena es ser perfectos ante los ojos de Dios. Más adelante leemos que el joven puede «llevar una vida íntegra viviendo conforme a tu palabra» (Sal 119:9). Pablo dice que Dios dio la Biblia a fin de que podamos estar «enteramente capacitados para toda buena obra» (2 Ti 3:17).

1. Podemos hallar todo lo que Dios ha dicho sobre temas particulares, y podemos hallar respuestas a nuestras preguntas. Por supuesto, nos damos cuenta de que nunca obedeceremos perfectamente toda la Biblia en esta vida (vea Stg 3:2; 1 Jn 1:8-10; y el cap. 13 de este libro). Así que tal vez al principio no parezca muy significativo decir que todo lo que tenemos que hacer es lo que Dios nos manda en la Biblia, puesto que de todas maneras nunca podremos obedecerlo todo en esta vida. Pero la verdad de la suficiencia de la Biblia es de gran significación para nuestra vida cristiana, porque nos permite *enfocar* nuestra búsqueda de las palabras de Dios para nosotros solamente en la Biblia y nos ahorra la interminable tarea de buscarla en todos los escritos cristianos en toda la historia, o mediante todas las enseñanzas de la Iglesia, o en todos los sentimientos subjetivos e impresiones que nos vienen a la mente día tras día, a fin de hallar lo que Dios requiere de nosotros. En un sentido muy práctico quiere decir que podemos llegar a conclusiones claras sobre muchas de las enseñanzas de la Biblia.

Esta doctrina quiere decir, además, que es posible compilar todos los pasajes que se relacionan directamente con asuntos doctrinales tales como la expiación, la persona de Cristo o la obra del Espíritu Santo en la vida del creyente actual. En estas y otros cientos más de cuestiones morales y doctrinales, la enseñanza bíblica de la suficiencia de la Biblia nos da confianza de que *podremos hallar* lo que Dios requiere que pensemos o hagamos en estos aspectos. En muchos de estos asuntos podemos lograr confianza de que nosotros, junto con la vasta mayoría de la Iglesia en toda la historia, hemos hallado y formulado correctamente lo que Dios quiere que pensemos o hagamos. Dicho sencillamente, la doctrina de la suficiencia de la Biblia nos dice que es posible estudiar teología sistemática y ética, y hallar respuestas a nuestras preguntas.

2. Los pasajes que nos fue dando fueron suficiente en cada etapa de la historia de la redención. La doctrina de la suficiencia de la Biblia no implica que Dios no pueda añadir más palabras a las que ya ha dicho a su pueblo. Más bien implica que los seres humanos no pueden añadir por iniciativa propia alguna palabra a las que Dios ya ha dicho. Todavía más, implica que de hecho *Dios no le ha hablado* a la humanidad ninguna palabra más de lo que él requiere que creamos u obedezcamos que las que ya tenemos ahora en la Biblia.

Este punto es importante, porque nos ayuda a entender cómo Dios podría decirle a su pueblo que sus palabras a ellos fueron suficientes en muchos puntos diferentes de la historia de la redención y cómo él pudo así y todo añadir más adelante otras palabras. Por ejemplo, en Deuteronomio 29:29 Moisés dice: «Lo secreto le pertenece al SEÑOR nuestro Dios, pero lo revelado nos pertenece a nosotros y a nuestros hijos para siempre, para que obedezcamos todas las palabras de esta ley».

Este versículo nos recuerda que Dios siempre ha tomado la iniciativa al revelarnos cosas. Él siempre ha decidido qué revelar y qué no revelar. En cada etapa de la historia de la redención, las cosas que Dios había revelado eran para su pueblo en ese tiempo, y ellos pudieron estudiar, creer y obedecer esas cosas. Al haber más progreso en la historia de la redención, se añadieron más palabras de Dios, y se registró e interpretó esa historia.

3. Aplicaciones prácticas de la suficiencia de la Biblia. La doctrina de la suficiencia de la Biblia tiene varias aplicaciones prácticas en nuestra vida cristiana. La siguiente lista tiene el propósito de ser útil pero no exhaustiva.

a. *Un estímulo para examinar la Biblia en busca de respuestas.* La suficiencia de la Biblia debería animarnos al tratar de descubrir lo que Dios quiere que *pensemos* (en cuanto a algún asunto doctrinal en particular) o que *hagamos* (en alguna situación en particular). Debe animarnos el que *todo* lo que Dios quiere decirnos acerca de ese asunto se halla en la Biblia. Esto no quiere decir que la Biblia contesta todas las preguntas que pudiéramos formular, porque «lo secreto le pertenece al SEÑOR nuestro Dios» (Dt 29:29). Pero sí significa que cuando nos vemos frente a algún problema de genuina importancia en nuestra vida cristiana, podemos abordar la Biblia con la confianza de que en ella Dios nos orientará en cuanto a ese problema.

Habrá, por supuesto, algunas ocasiones en que lo único que hallemos es que la Biblia no responde directamente nuestra pregunta. (Este sería el caso, por ejemplo, si tratamos de hallar en la Biblia qué orden del culto debemos seguir los domingos por la mañana, o si debemos arrodillarnos o estar de pie cuando oramos, o a qué hora debemos comer nuestras comidas durante el día, y cosas por el estilo.) En esos casos podemos concluir que Dios no nos exige que pensemos o actuemos de cierta manera con respecto a ese asunto (excepto, tal vez, en términos de principios más generales en cuanto a nuestras actitudes y metas). Pero en muchos otros casos hallaremos dirección clara y directa del Señor que nos equipará para «toda buena obra» (2 Ti 3:17).

b. *Una advertencia de no añadir a la Biblia.* La suficiencia de la Biblia nos recuerda que *no debemos añadir nada a la Biblia*, y que *no debemos considerar ningún otro escrito como de igual valor a la Biblia.* La mayoría de las sectas falsas violan este principio. Los mormones, por ejemplo, aducen creer en la Biblia, pero también afirman que el *Libro del Mormón* tiene autoridad divina. Los adeptos a la Ciencia Cristiana de modo similar aducen creer en la Biblia, pero en la práctica sostienen que el libro *Ciencia y salud con clave de las Escrituras* de Mary Baker Eddy está a la par de la Biblia o por encima de ella en autoridad. Puesto que estas afirmaciones violan el mandamiento de Dios de no añadir a sus palabras, no debemos pensar que podemos hallar alguna palabra adicional de Dios para nosotros en esos escritos. Incluso en algunas iglesias cristianas a veces se comete este error cuando algunos van más allá de lo que la Biblia dice y aseveran con gran confianza nuevas ideas en cuanto a Dios o al cielo, basando sus enseñanzas no en la Biblia sino en su propia especulación, o incluso en experiencias aducidas de morir y volver a vivir.

c. *Una advertencia de no tomar ninguna otra dirección de Dios igual a la Biblia.* La suficiencia de la Biblia nos dice que *no se debe colocar ninguna revelación moderna de Dios en igual nivel de autoridad que la Biblia.* En varias ocasiones en la historia de la Iglesia, y particularmente en el movimiento carismático moderno, ha habido algunos que han aducido que Dios ha dado revelaciones por medio de ellos para beneficio de la Iglesia. Incluso algunos en iglesias no carismáticas a menudo dicen que Dios «les guió» o «dirigió» de cierta manera. Sin embargo, comoquiera que evaluemos tales afirmaciones,[3] debemos tener cuidado de nunca permitir (ni en teoría ni en la práctica) que se coloquen tales revelaciones en igual nivel que la Biblia. Debemos insistir en que Dios no nos exige que creamos nada en cuanto a sí mismo o su obra en el mundo que esté contenido en esas revelaciones y no en la Biblia. Y debemos insistir que Dios no nos exige que obedezcamos ninguna directiva moral que nos venga por tales medios y que la Biblia no confirme. La Biblia contiene todas las palabras de Dios que necesitamos para confiar en él y obedecerle perfectamente.[4]

d. *Una advertencia a no añadir más pecados ni requisitos que los mencionados en la Biblia.* Con respecto a vivir la vida cristiana, la suficiencia de la Biblia nos recuerda que *nada es pecado si no está prohibido en la Biblia bien sea explícitamente o por implicación.* Andar en la ley del Señor es ser «perfecto» (Sal 119:1). Por consiguiente, no debemos añadir prohibiciones a las que ya constan en las Escrituras. De tiempo en tiempo pueden surgir situaciones en las que sería incorrecto, por ejemplo, que el creyente individual tome café o Coca-Cola, o que vaya al cine, o que coma carne ofrecida a los ídolos (vea 1 Co 8—10), pero a menos que se pueda mostrar alguna enseñanza específica o algún principio general de la Biblia que prohíba estas cosas (o alguna otra actividad) para todos los creyentes de toda época, debemos insistir en que esas actividades no son pecado en sí mismas, y que Dios no siempre se las prohíbe a su pueblo.

El descubrimiento de esta gran verdad podría dar tremendo gozo y paz a la vida de miles de creyentes que gastan incontables horas buscando la voluntad de Dios fuera de la Biblia y a menudo no saben a ciencia cierta si la han hallado. Más bien, los creyentes que están convencidos de la suficiencia de la Biblia deben empezar con ansias a buscar y hallar

[3]Vea el cap. 29, pp. 402-406, respecto a la posibilidad de alguna clase de revelación de Dios continuando hoy cuando el canon está cerrado, y especialmente el cap. 30, pp. 408-415, sobre el don de profecía.

[4]No quiero implicar en este punto que estoy adoptando una creencia «cesacionista» de los dones espirituales (es decir, una creencia que sostiene que ciertos dones, tales como el de profecía y hablar en lenguas, cesaron cuando los apóstoles murieron). Solo deseo en este punto indicar que hay un peligro al darles a estos dones, explícita o incluso implícitamente, un estatus que en la práctica desafía la autoridad o la suficiencia de la Biblia en la vida del creyente.

la voluntad de Dios en la Biblia. Deben crecer con entusiasmo y regularmente en obediencia a Dios, y con mayor libertad y paz en la vida cristiana. Entonces podrán decir con el salmista:

> Por toda la eternidad
> obedeceré fielmente tu ley.
> *Viviré con toda libertad,*
> *porque he buscado tus preceptos. ...*
> *Los que aman tu ley disfrutan de gran bienestar,*
> y nada los hace tropezar. (Sal 119:44-45,165)

e. *Un estímulo para estar contentos con la Biblia.* La suficiencia de la Biblia nos recuerda que en nuestra enseñanza doctrinal y ética debemos *enfatizar lo que la Biblia enfatiza y estar contentos con lo que Dios nos ha dicho en ella.* Hay algunos temas respecto a los cuales Dios nos ha dicho muy poco o nada en la Biblia. Debemos recordar que «lo secreto le pertenece al SEÑOR nuestro Dios» (Dt 29:29), y que Dios nos ha revelado en la Biblia exactamente lo que él consideró apropiado para nosotros. Debemos aceptar esto y no pensar que la Biblia es menos de lo que debería ser, ni empezar a desear que Dios nos hubiera dado mucha más información sobre temas de los cuales hay muy pocas referencias bíblicas.

Los asuntos doctrinales que han dividido a las denominaciones evangélicas protestantes entre sí casi uniformemente han sido cuestiones sobre las que la Biblia pone relativamente escaso énfasis, y asuntos en los que nuestras conclusiones deben derivarse de inferencia experta mucho más que de afirmaciones bíblicas directas. Por ejemplo, persistentes diferencias denominacionales han ocurrido y se han mantenido respecto a la forma «apropiada» de gobierno de la iglesia, la naturaleza exacta de la presencia de Cristo en la Cena del Señor y la secuencia exacta de los acontecimientos en torno al regreso de Cristo.

No debemos decir que estos asuntos carecen de importancia, ni tampoco que la Biblia no nos da solución a ninguno de ellos (en verdad, respecto a muchos de ellos se defenderá una solución específica en capítulos subsiguientes de este libro). Sin embargo, puesto que todos estos temas reciben *relativamente poco énfasis directo en la Biblia*, es irónico y trágico que los dirigentes denominacionales a menudo dediquen gran parte de sus vidas a defender precisamente los puntos doctrinales menores que hacen que su denominación sea diferente de las demás. ¿Es tal esfuerzo motivado por un deseo de lograr unidad de comprensión en la Iglesia, o brota en alguna medida del orgullo humano, del deseo de retener poder sobre otros, y de un intento de autojustificación que desagrada a Dios y a la larga no edifica a la Iglesia?

II. PREGUNTAS DE REPASO

1. Defina «claridad de la Biblia». ¿Por qué podemos decir que la Biblia es clara?

2. Dada la definición anterior, ¿por qué algunos a veces malentienden la Biblia?

3. Mencione y describa por lo menos tres cosas para las que la Biblia es necesaria.

4. ¿Puede alguien saber algo de Dios aparte de la Biblia? Si es así, ¿qué puede conocer de Dios?

5. Puesto que Dios añadió las palabras de las Escrituras en un período largo de tiempo, ¿se aplica la doctrina de la suficiencia de la Biblia a las personas del Antiguo Testamento que tenían solamente porciones de lo que nosotros llamamos Biblia? ¿Por qué sí o por qué no?

6. ¿Hay algo que Dios nos exija o nos prohíba que no esté ordenado o prohibido en la Biblia? Explique.

III. PREGUNTAS PARA LA APLICACIÓN PERSONAL

1. Si la doctrina de la claridad de la Biblia es verdad, ¿por qué parece haber tanta discrepancia entre los cristianos respecto a la enseñanza de la Biblia? Observando la diversidad de interpretaciones de la Biblia, algunos concluyen: «La gente puede hacer que la Biblia diga lo que se les antoje». A su modo de pensar, ¿cómo respondería Jesús a esta afirmación?

2. ¿Piensa usted que hay interpretaciones correctas y equivocadas de la mayoría de los pasajes de la Biblia? Si usted pensara que la Biblia es generalmente oscura, ¿cómo cambiaría su respuesta? ¿Afectaría una convicción respecto a la claridad de la Biblia la atención que pone al estudiar un texto de las Escrituras? ¿Afectaría esto la manera en que aborda la Biblia al tratar de adquirir una respuesta bíblica para algún problema doctrinal o moral difícil?

3. Al testificar a una persona inconversa, ¿qué cosas por sobre todas las demás debería usted querer que lea? ¿Conoce a alguna persona que alguna vez llegó a ser creyente sin leer la Biblia o sin oír que alguien le diga lo que la Biblia dice? ¿Cuál es, entonces, la tarea primordial del misionero evangelizador?

4. Cuando estamos procurando activamente saber la voluntad de Dios, ¿a qué deberíamos dedicar la mayor parte de nuestro tiempo y esfuerzos? En la práctica, ¿qué hace usted? ¿Parecen en algún momento los principios bíblicos estar en conflicto con la evidente dirección que recibimos de nuestros sentimientos, conciencia, consejo, circunstancias, razonamiento humano o de la sociedad? ¿Cómo deberíamos tratar de resolver el conflicto?

5. ¿Ha deseado alguna vez que la Biblia dijera más de lo que dice respecto a algún tema? ¿O menos? A su modo de pensar, ¿qué le motivó a desear eso? Después de leer este capítulo, ¿cómo respondería usted a alguien que expresa tal deseo hoy?

IV. TÉRMINOS ESPECIALES

claridad de la Biblia
exégesis
hermenéutica
necesidad de la Biblia
perfecto

revelación especial
revelación general
revelación natural
suficiencia de la Biblia

V. LECTURA BÍBLICA PARA MEMORIZAR

DEUTERONOMIO 6:6-7

Grábate en el corazón estas palabras que hoy te mando. Incúlcaselas continuamente a tus hijos. Háblales de ellas cuando estés en tu casa y cuando vayas por el camino, cuando te acuestes y cuando te levantes.

PARTE II

La doctrina de Dios

Capítulo Cuatro

El carácter de Dios:
Atributos "incomunicables"

+ *¿Cómo sabemos que Dios existe?*
+ *¿Podemos en realidad conocer a Dios?*
+ *¿De qué manera es Dios diferente de nosotros?*

I. EXPLICACIÓN Y BASE BÍBLICA

Este capítulo será una introducción a la doctrina de Dios, o a lo que a veces se llama «teología propiamente», puesto que la palabra teología literalmente significa «el estudio de Dios».[1] En este capítulo y el que sigue examinaremos varios aspectos del carácter de Dios, que tradicionalmente se conocen como sus «atributos».

Antes de considerar el carácter de Dios es necesario empezar con la pregunta básica de ¿cómo sabemos que Dios existe? Esta pregunta no es el principal enfoque de este texto y se trata más completamente en cursos de apologética. Sin embargo, una introducción a algo de la evidencia de la existencia de Dios proveerá un cimiento útil para el estudio del carácter de Dios. Más allá de esto, también podemos preguntar que si Dios existe, ¿es posible que realmente le conozcamos?

A. La existencia de Dios

La respuesta a la primera pregunta que antecede se puede dar en dos partes: Primero, todo ser humano siente por dentro que hay un Dios. Segundo, creemos la evidencia que se halla en la Biblia y en la naturaleza.

1. La humanidad siente a Dios en su fuero interno. Todas las personas en todas partes sienten en su fuero interno que Dios existe, que somos sus criaturas y que él es el Creador. Pablo dice que incluso los gentiles incrédulos conocieron a Dios, pero no le honraron como a Dios ni le dieron gracias (Ro 1:21). Dice que los incrédulos perversos «cambiaron la verdad de Dios por la mentira» (Ro 1:25), implicando que activamente y a propósito rechazaron algo de la verdad en cuanto a la existencia y el carácter de Dios que conocían. Pablo dice que «lo que se puede conocer acerca de Dios es evidente para ellos», y que esto es así «pues él mismo se lo ha revelado» (Ro 1:19).

Sin embargo, la Biblia también reconoce que algunos niegan sentir en su fuero interno a Dios e incluso niegan que exista Dios. Es «el *necio*» el que dice en su corazón «no hay Dios» (Sal 14:1; 53:1). Es el malo el que «maldice y renuncia al SEÑOR» y luego repetidamente

[1]La palabra *teología* viene de las palabras griegas *teos* («Dios») y *logos* («palabra, dicho»).

piensa con orgullo «no hay Dios» (Sal 10:3-4). Estos pasajes indican que el pecado conduce a las personas a pensar irracionalmente y a negar la existencia de Dios, y que es el que piensa irracionalmente o que ha sido engañado el que dice: «No hay Dios».

En la vida del creyente esta conciencia interna de Dios se vuelve cada vez más fuerte y distinta. Empezamos a conocer a Dios como nuestro amante Padre celestial (Ro 8:15); el Espíritu Santo da testimonio a nuestro espíritu de que somos hijos de Dios (Ro 8:16); y llegamos a conocer que Jesucristo vive en nuestro corazón (Fil 3:8,10; Ef 3:17; Col 1:27; Jn 14:23). La intensidad de esta conciencia para el creyente es tal que aunque no hayamos visto a nuestro Señor Jesucristo, en verdad le amamos (1 P 1:8).

2. La evidencia que está en la Biblia y en la naturaleza. Además de la conciencia interna de Dios que tienen las personas y que da claro testimonio del hecho de que Dios existe, en la Biblia y en la naturaleza se ve también clara evidencia de su existencia.

La evidencia de que Dios existe se halla, por supuesto, en toda la Biblia. A decir verdad, la Biblia da por sentado por todas partes que Dios existe. El primer versículo de la Biblia no trata de demostrar la existencia de Dios, sino que empieza de inmediato a decirnos lo que él ha hecho: «Dios, en el principio, creó los cielos y la tierra». Si estamos convencidos de que la Biblia es verdad, sabemos por la Biblia no solamente que Dios existe, sino también mucho en cuanto a su naturaleza y sus acciones.

El mundo también da abundante evidencia de la existencia de Dios. Pablo dice que la naturaleza eterna de Dios y su deidad «se perciben claramente a través de lo que él creó» (Ro 1:20). Esta amplia referencia a «lo que él creó» sugiere que en de alguna manera todo lo creado da evidencia del carácter de Dios. No obstante, es el hombre mismo, creado a imagen de Dios, el que da más abundante testimonio de la existencia de Dios: cada vez que nos encontramos con otro ser humano debemos (si nuestra mente piensa como es debido) darnos cuenta de que una criatura tan intrincada, hábil, comunicativa y viva solamente pudo haber sido creada por un Creador infinito y omnisciente.

Además de la evidencia que se ve en la existencia de seres humanos vivos, hay excelente evidencia adicional en la naturaleza. Pablo y Bernabé dicen que las «lluvias del cielo y estaciones fructíferas», así como la «comida y alegría de corazón» que benefician a todas las personas, son testigos de Dios (Hch 14:17). David nos habla del testimonio de los cielos: «Los cielos cuentan la gloria de Dios, el firmamento proclama la obra de sus manos. Un día comparte al otro la noticia, una noche a la otra se lo hace saber» (Sal 19:1-2). Mirar al cielo de día o de noche es ver al sol, la luna, las estrellas, el firmamento y las nubes declarando continuamente la existencia, belleza y grandeza de un Creador poderoso y sabio que las ha hecho y las sostiene en orden.

Así que, para los que evalúan correctamente la evidencia, *todo* en la Biblia y *todo* en la naturaleza prueba claramente que Dios existe y que es el Creador poderoso y sabio que la Biblia dice que es. Por consiguiente, cuando creemos que Dios existe estamos basando nuestra creencia *no* en alguna esperanza ciega aparte de toda evidencia, sino en *la abrumadora y abundante evidencia fidedigna de las palabras y las obras de Dios*. Es una característica de la verdadera fe que su confianza se basa en evidencia confiable, y la fe en la existencia de Dios tiene también esta característica.

Además, estas evidencias se pueden ver todas como pruebas válidas de la existencia de Dios, aunque algunos las rechacen. Su rechazo de la evidencia no quiere decir que la evidencia en sí misma sea inválida, sino que los que la rechazan la están evaluando incorrectamente.

B. La cognoscibilidad de Dios

Incluso si creemos que Dios en efecto existe, esto no nos dice si es posible conocer a Dios, ni tampoco nos dice cuánto de Dios podemos conocer. En muchas culturas es muy

aceptable profesar fe en la existencia de Dios, pero las opiniones en cuanto a si uno puede conocer a Dios son mucho más diversas. Ahora pasamos a considerar estas cuestiones.

1. Nunca podremos entender plenamente a Dios. Debido a que Dios es infinito y nosotros somos finitos y limitados, nunca podremos entender plenamente a Dios. En este sentido se dice que Dios es *incomprensible*, usando el término «incomprensible» en el sentido de «que no se puede entender completamente». Hay que distinguir claramente este sentido del significado más común de «que no se puede entender». No es cierto decir que no se puede comprender a Dios, pero sí es verdad decir que no se le puede entender completa o exhaustivamente.

El Salmo 145:3 dice: «Grande es el SEÑOR, y digno de toda alabanza; *su grandeza es insondable».* La grandeza de Dios está más allá de la búsqueda y del descubrimiento; es demasiado grande para que se le pueda jamás conocer completamente. Respecto al entendimiento de Dios, el Salmo 147:5 dice: «Excelso es nuestro SEÑOR, y grande su poder; *su entendimiento es infinito».* Nunca podremos medir y conocer completamente el entendimiento de Dios: es demasiado grande para que lo igualemos o lo entendamos. De forma similar, al pensar en que Dios conoce sus caminos, David dice: «Conocimiento tan maravilloso rebasa mi comprensión; tan sublime es que no puedo entenderlo» (Sal 139:6; cf. v. 17).

Pablo implica esta incomprensibilidad de Dios cuando dice que «el Espíritu lo examina todo, hasta las profundidades de Dios», y luego pasa a afirmar que «nadie conoce los pensamientos de Dios sino el Espíritu de Dios» (1 Co 2:10-12). Al final de una larga explicación de la historia del gran plan divino de redención, Pablo irrumpe en alabanza: «¡Qué profundas son las riquezas de la sabiduría y del conocimiento de Dios! ¡Qué indescifrables sus juicios e impenetrables sus caminos!» (Ro 11:33).

Estos versículos nos permiten avanzar un paso más en nuestra comprensión de la incomprensibilidad de Dios. No solamente es verdad que nunca podremos entender completamente a Dios, sino que también es verdad que *nunca podremos entender plenamente nada referente a Dios.* Su grandeza (Sal 145:3), su entendimiento (Sal 147:5), su conocimiento (Sal 139:6), sus riquezas, sabiduría, juicios y caminos (Ro 11:33) están más allá de nuestra capacidad de entenderlos plenamente. Así, pues, podemos saber *algo* del amor de Dios, su poder, sabiduría, etc. Pero nunca podremos saber, por ejemplo, cómo se relaciona el amor de Dios con cada uno de los demás atributos de Dios, y con cada cosa en el universo, ¡por toda la eternidad! Nunca podremos conocer ni completa ni exhaustivamente ninguno de los atributos de Dios.

Esta doctrina de la incomprensibilidad de Dios tiene mucha aplicación positiva en nuestra vida. Quiere decir que nunca podremos saber «demasiado» de Dios, porque nunca agotaremos lo que hay que aprender acerca de él, y por eso nunca nos cansaremos de deleitarnos al descubrir más y más de su excelencia, de su grandeza y de sus obras.

2. Sin embargo, sí podemos conocer de veras a Dios. Aunque no podemos conocer a Dios exhaustivamente, sí podemos conocer *verdades* acerca de Dios. Concretamente, *todo lo que la Biblia nos dice* acerca de Dios es verdad. Es verdad decir que Dios es amor (1 Jn 4:8), que Dios es luz (1 Jn 1:5), que Dios es espíritu (Jn 4:24), que Dios es justo (Ro 3:26), etc. Decir esto no implica ni exige que lo sepamos todo acerca de Dios o en cuanto a su amor, su justicia y cualquier otro atributo. Cuando digo que tengo tres hijos, esta afirmación es enteramente cierta, aunque no lo sé todo en cuanto a mis hijos, y ni siquiera en cuanto a mí mismo. Lo mismo sucede con nuestro conocimiento de Dios: tenemos conocimiento verdadero de Dios en la Biblia, aunque no tenemos conocimiento exhaustivo. Podemos saber algunos de los pensamientos de Dios, e incluso muchos de ellos, en la Biblia, y cuando los sabemos, como David, hallamos que son «preciosos» (Sal 139:7).

Lo más importante es que conocemos a *Dios mismo*, no simplemente información acerca de él y lo que hace. En el uso ordinario del idioma, hacemos una distinción entre *tener datos* sobre una persona y conocer a la *persona*. Sería verdad si digo que tengo muchos datos acerca del presidente de los Estados Unidos, pero no sería verdad si dijera que *le* conozco. Decir que le conozco implicaría que me he encontrado con él y he hablado con él, y que he cultivado por lo menos algún grado de relación personal con él.

Algunos dicen que no podemos conocer a Dios mismo, sino solamente datos sobre él o lo que hace. Otros han dicho que no podemos conocer a Dios como es en sí mismo, sino únicamente en la manera en que se relaciona con nosotros (y hay una implicación de que de alguna manera estas dos cosas son diferentes). Pero la Biblia no habla de esa manera. Varios pasajes hablan de *conocer a Dios mismo*. Leemos las palabras de Dios en Jeremías:

> Así dice el SEÑOR: «Que no se gloríe el sabio de su sabiduría, ni el poderoso de su poder, ni el rico de su riqueza. Si alguien ha de gloriarse, que se gloríe *de conocerme* y de comprender que yo soy el SEÑOR, que actúo en la tierra con amor, con derecho y justicia, pues es lo que a mí me agrada afirma el SEÑOR. (Jer 9:23-24)

Aquí Dios dice que la fuente de nuestro gozo y sentido de importancia debe partir, no de nuestras propias capacidades o posesiones, sino del hecho de que le conocemos a él. Similarmente, al orar a su Padre, Jesús puede decir: «Y ésta es la vida eterna: que *te conozcan a ti*, el único Dios verdadero, y a Jesucristo, a quien tú has enviado» (Jn 17:3). La promesa del nuevo pacto es que todos conoceremos a Dios, «desde el más pequeño hasta el más grande» (He 8:11), y la Primera Epístola de Juan nos dice «que el Hijo de Dios ha venido y nos ha dado entendimiento para que conozcamos al Dios verdadero» (1 Jn 5:20; vea también Gá 4:9; Fil 3:10; 1 Jn2:3; 4:8). Juan puede decir: «Les escribo a ustedes, padres, porque han conocido al que es desde el principio» (1 Jn 2:13).

El hecho de que en efecto conocemos a Dios mismo se demuestra además al darnos cuenta de que las riquezas de la vida cristiana incluyen una relación personal con Dios. Como implican estos pasajes, tenemos un privilegio mucho mayor que simplemente tener información sobre Dios. Hablamos con Dios en la oración, y él nos habla mediante su Palabra. Tenemos comunión con él en su presencia, le cantamos alabanzas, y estamos conscientes de que él mora personalmente entre nosotros y en nosotros para bendecirnos (Jn 14:23). En verdad, se puede decir que esta relación personal con Dios Padre, con Dios Hijo y con Dios Espíritu Santo es la mayor de todas las bendiciones de la vida cristiana.

C. Introducción al estudio del carácter de Dios: Los atributos de Dios

Al llegar a hablar del carácter de Dios nos damos cuenta de que no podemos decir de una sola vez todo lo que la Biblia nos enseña respecto al carácter de Dios. Necesitamos alguna manera de decidir qué aspecto del carácter de Dios consideraremos primero, cuál aspecto trataremos en segundo lugar, etc. En otras palabras, necesitamos alguna manera de catalogar los atributos de Dios. Esta cuestión no es tan trivial como pudiera parecer. Hay la posibilidad de que adoptemos un orden erróneo de los atributos o que recalquemos tanto algunos que no presentemos apropiadamente los demás.

Se han usado varios métodos diferentes para clasificar los atributos de Dios. En este capítulo adoptaremos probablemente la clasificación que se usa más comúnmente: los *atributos incomunicables* de Dios (o sea, los atributos que Dios no «comunica» a otros), y los *atributos comunicables* de Dios (o sea, los que Dios nos «comunica»).

Ejemplos de los atributos incomunicables son la eternidad de Dios (Dios ha existido por toda la eternidad pero nosotros no), inmutabilidad (Dios no cambia pero nosotros

sí) y omnipresencia (Dios está en todas partes pero nosotros estamos presentes únicamente en un solo lugar en un mismo momento). Ejemplos de los atributos comunicables son el amor (Dios es amor y nosotros podemos amar), conocimiento (Dios tiene conocimiento y nosotros también podemos tener conocimiento), misericordia (Dios es misericordioso y nosotros también podemos serlo) y justicia (Dios es justo y nosotros también podemos serlo). Esta clasificación de los atributos de Dios en dos categorías es útil, y la mayoría de las personas tienen un sentido inicial de cuáles atributos específicos se pueden llamar incomunicables y cuáles se deben llamar comunicables. Así que tiene sentido decir que el amor de Dios es comunicable pero su omnipresencia no.

Sin embargo, al reflexionar un poco más nos damos cuenta de que esta distinción, aunque útil, no es perfecta. Esto se debe a que no hay atributo de Dios que sea *completamente* comunicable, y no hay atributo de Dios ¡que sea *completamente* incomunicable! Esto será evidente si pensamos por un momento en algunas de las cosas que ya sabemos de Dios.

Por ejemplo, la *sabiduría* de Dios por lo general se podría catalogar como atributo comunicable, porque nosotros también podemos ser sabios. Pero nunca seremos infinitamente sabios como Dios lo es. Es lo mismo con todos los atributos que normalmente se llaman «atributos comunicables»: Dios nos los da *en cierto grado*, pero hay que decir que ninguno de estos atributos es completamente comunicable. Es mejor decir que esos atributos que llamamos «comunicables» son los que Dios *comparte más* con nosotros.

Por otro lado, es mejor definir los atributos que llamamos «incomunicables» diciendo que son los atributos de Dios que *comparte menos* con nosotros. Ninguno de los atributos incomunicables de Dios está completamente sin por lo menos alguna semejanza en el carácter de los seres humanos. Por ejemplo, Dios es inmutable, en tanto que nosotros cambiamos. Pero no cambiamos completamente, porque hay algunos aspectos de nuestro carácter que permanecen sin cambio en su mayor parte: nuestra identidad individual, muchos de nuestros rasgos de personalidad, y algunos de nuestros propósitos de largo alcance permanecen sustancialmente sin cambio por muchos años (y seguirán en su mayor parte sin cambio una vez que seamos hechos libres del pecado y empecemos a vivir en la presencia de Dios para siempre).

Usaremos las dos categorías de atributos «incomunicables» y «comunicables» dándonos cuenta a la vez de que no son clasificaciones enteramente precisas, y que hay en realidad mucha superposición entre ellas.

D. Atributos incomunicables de Dios

1. Independencia. La independencia de Dios se define como sigue: *Dios no nos necesita a nosotros ni al resto de la creación para nada, pero nosotros y el resto de la creación le glorificamos y le damos gozo.* Este atributo de Dios a veces se le llama su autoexistencia, o su *aseidad* (de las palabras latinas *a se*, que quiere decir «de sí mismo»).

La Biblia enseña en varios lugares que Dios no necesita de ninguna parte de la creación para existir ni por alguna otra razón. Dios es absolutamente independiente y autosuficiente. Pablo proclama a los hombres de Atenas: «El Dios que hizo el mundo y todo lo que hay en él es Señor del cielo y de la tierra. No vive en templos construidos por hombres, *ni se deja servir por manos humanas, como si necesitara de algo. Por el contrario, él es quien da a todos la vida, el aliento y todas las cosas*» (Hch 17:24-25). La implicación es que Dios no necesita nada de la humanidad. (Vea también Job 41.11; Sal 50:10-12.)

A veces algunos han pensado que Dios creó a los seres humanos porque se sentía solo y necesitaba comunión con otras personas. Si esto fuera cierto, significaría que Dios no es completamente independiente de la creación. Significaría que *tuvo* que crear a las personas a fin de ser completamente feliz o completamente realizado en su existencia personal.

Sin embargo, hay indicaciones específicas en las palabras de Jesús que muestran que tal idea es inexacta. En Juan 17:5 Jesús ora: «Y ahora, Padre, glorifícame en tu presencia con *la gloria que tuve contigo antes de que el mundo existiera*». Aquí hay una indicación de que el Padre y el Hijo compartían la gloria antes de la creación. Luego, en Juan 17:24, Jesús habla al Padre de «la gloria *que me has dado porque me amaste desde antes de la creación del mundo*». Había amor y comunicación entre el Padre y el Hijo antes de la creación, y en esta comunión no había ni falta ni defecto que requiriera la creación de la humanidad.

Con respecto a la existencia de Dios, esta doctrina también nos recuerda que sólo Dios existe en virtud de su propia naturaleza, que él nunca fue creado y que nunca empezó a existir. Siempre fue. Esto se ve en el hecho de que todas las cosas que existen fueron hechas por él («Digno eres, Señor y Dios nuestro, de recibir la gloria, la honra y el poder, porque tú creaste *todas las cosas*; por tu voluntad existen y fueron creadas» [Ap 4:11]; esto también se afirma en Jn 1:3; Ro 11:35-36; 1 Co 8:6). Moisés nos dice que Dios existió antes de que hubiera cualquiera otra creación: «*Desde antes* que nacieran los montes y que crearas la tierra y el mundo, desde los tiempos antiguos y hasta los tiempos postreros, *tú eres Dios*» (Sal 90:2). Dios siempre ha sido y siempre será exactamente lo que es. Su existencia o naturaleza no dependen de nada de la creación.

El ser de Dios es también totalmente único. No es simplemente que Dios *no* necesita a la creación para nada; Dios *no podría* necesitar a la creación para nada. La diferencia entre la criatura y el Creador es una diferencia inmensamente vasta, porque Dios existe en un orden de existencia fundamentalmente diferente. No es simplemente que nosotros existimos y que Dios siempre ha existido; es también que Dios *necesariamente* existe en una manera infinitamente mejor, más fuerte, más excelente. La diferencia entre el ser de Dios y el nuestro es más que la diferencia entre el sol y una vela, es más que la diferencia entre el océano y una gota de lluvia, más que la diferencia entre el casco de hielo del Ártico y un copo de nieve, más que la diferencia entre el universo y el cuarto en donde estamos sentados: El ser de Dios es *diferente cualitativamente*. Ninguna limitación o imperfección de la creación se debe proyectar sobre nuestro pensamiento de Dios. Él es el Creador; todo lo demás es criatura. Todo lo demás puede desaparecer en un instante; él necesariamente existe para siempre.

La consideración de equilibro respecto a esta doctrina es el hecho de que *nosotros y el resto de la creación en efecto glorificamos a Dios y le damos gozo*. Esto debe afirmarse a fin de guardarnos contra toda idea de que la independencia de Dios nos deja sin significado. Alguien pudiera preguntarse: «Si Dios no nos necesita para nada, ¿ somos importantes en algún sentido? ¿Tiene algún significado nuestra existencia o a la existencia del resto de la creación?» En respuesta hay que decir que, en efecto, somos significativos porque Dios nos creó y ha determinado que *debemos ser significativos para él*. Esta es la definición final de significación genuina.

Dios se refiere a sus hijos de todos los términos de la tierra como «todo el que sea llamado por mi nombre, al que yo he creado para mi gloria, al que yo hice y formé» (Is 43:7). Aunque Dios no tenía que crearnos, determinó hacernos en una decisión totalmente libre. Decidió crearnos para que le glorifiquemos (cf. Ef 1:11-12; Ap 4:11).

También es verdad que podemos dar gozo y deleite real a Dios. Es uno de los hechos más sorprendentes de la Biblia que Dios en realidad se deleita en su pueblo y se regocija por ellos. Sofonías profetiza que el Señor «se deleitará en ti con gozo, te renovará con su amor, *se alegrará por ti con cantos como en los días de fiesta*» (Sof 3:17-18; cf. Is 62:3-5). Dios no nos necesita para nada, y sin embargo, el hecho asombroso de nuestra existencia es que él quiere deleitarse en nosotros y permitirnos darle gozo a su corazón. Esta es la base para la significación personal en la vida del pueblo de Dios: ser significativo para Dios es ser significativo en el supremo sentido. Es inconcebible una significación personal mayor.

2. Inmutabilidad. Podemos definir la inmutabilidad de Dios como sigue: *Dios es inmutable en su ser, perfecciones, propósitos y promesas; sin embargo, Dios actúa y siente emociones, y actúa y siente diferente en respuesta a circunstancias diferentes.*[2] A este atributo de Dios se le llama *inmutabilidad.*

a. *Evidencia en la Biblia.* En el Salmo 102 hallamos un contraste entre las cosas que pensamos que son permanentes, tales como la tierra o los cielos, por un lado, y Dios, por el otro. El salmista dice:

> En el principio tú afirmaste la tierra,
> y los cielos son la obra de tus manos.
> Ellos perecerán, pero tú permaneces.
> Todos ellos se desgastarán como un vestido.
> Y como ropa los cambiarás,
> y los dejarás de lado.
> Pero tú eres *siempre el mismo*,
> y tus años no tienen fin. (Sal 102:25-27)[3]

Dios existía antes de que fueran hechos los cielos y la tierra, y existirá mucho después de que todo haya sido destruido. Dios hace que el universo cambie, pero en contraste a este cambio él es «el mismo».

Refiriéndose a sus propias cualidades de paciencia, magnanimidad y misericordia, Dios dice: «*Yo, el SEÑOR, no cambio*. Por eso ustedes, descendientes de Jacob, no han sido exterminados» (Mal 3:7). Aquí Dios usa una afirmación general de su inmutabilidad para referirse a algunas maneras específicas en las que él no cambia.

La definición que se dio anteriormente especifica que Dios no cambia, no de cualquier manera que pudiéramos imaginar, sino solamente de las maneras en que la misma Biblia afirma. Los pasajes bíblicos ya citados se refieren bien al propio ser de Dios y a algún atributo de su carácter. De estos podemos concluir que Dios es incambiable por lo menos respecto a su «*ser*», y con respecto a sus «*perfecciones*» (o sea, sus atributos o varios aspectos de su carácter).

La definición anterior también afirma la inmutabilidad o inalterabilidad de Dios con respecto a sus *propósitos.* «Pero los planes del SEÑOR quedan firmes para siempre; los designios de su mente son eternos» (Sal 33:11). Esta afirmación general sobre el consejo de Dios recibe respaldo de varios versículos específicos que hablan de planes o propósitos individuales de Dios que él ha tenido por toda la eternidad (Mt 13:35; 25:34; Ef 1:4,11; 3:9,11; 2 Ti 2:19; 1 P 1:20; Ap 13:8). Una vez que Dios ha determinado con certeza que va a hacer algo, su propósito no cambia y eso se cumple.

Todavía más, Dios no cambia en sus *promesas.* Una vez que ha prometido algo, no será infiel a esa promesa. «Dios no es un simple mortal para mentir y cambiar de parecer. ¿Acaso no cumple lo que promete ni lleva a cabo lo que dice?» (Nm 23:19; cf. 1 S 15:29).

b. *¿Cambia a veces Dios de parecer?* Sin embargo, cuando hablamos de que Dios no cambia en sus propósitos tal vez nos preguntemos respecto a algunos lugares de la Biblia en donde Dios dice que juzgará a su pueblo y luego, debido a la oración o al arrepentimiento del pueblo (o a ambas cosas), cedió y no los castigó como dijo que lo haría.

[2] Estas cuatro palabras *(ser, perfecciones, propósitos, promesas)* que se usan para resumir las maneras en que Dios es inmutable son tomadas de Louis Berkhof, *Systematic Theology*, Eerdmans, Grand Rapids, 1939, 1941, p. 58.

[3] Es significativo que este pasaje se cita en He 1:11-12 y se lo aplica a Jesucristo. He 13:8 también aplica a Cristo el atributo de inmutabilidad: «Jesucristo es el mismo ayer y hoy y por los siglos». Así, Dios el Hijo participa plenamente de este atributo divino.

Ejemplos de tales retraimientos del castigo incluyen la intervención exitosa de Moisés en la oración para prevenir la destrucción del pueblo de Israel (Éx 32:9-14), la añadidura de otros quince años a la vida de Ezequías (Is 38:1-6), o el hecho de que cuando el pueblo se arrepintió no hizo hacer caer sobre Nínive el castigo prometido (Jon 3:4,10). ¿No son estos casos en los que los propósitos de Dios cambiaron?

Estas instancias se deberían entender como verdaderas expresiones de la actitud *presente* de Dios o su intención *con respecto a la situación según existe al momento*. Si la situación cambia, por supuesto la actitud de Dios o la expresión de intención también cambiará. Esto es simplemente decir que *Dios responde de forma diferente a situaciones diferentes*. El ejemplo de Jonás predicando a Nínive es útil aquí. Dios ve la maldad de Nínive y manda a Jonás a proclamar: «¡Dentro de cuarenta días Nínive será destruida!» (Jon 3:4). La posibilidad de que Dios suspendiera el castigo si el pueblo se arrepentía no se menciona explícitamente en la proclamación de Jonás según consta en la Biblia, pero está por supuesto *implícita* en esa advertencia: el *propósito* para la proclamación de la advertencia es producir arrepentimiento. Una vez que el pueblo se arrepintió, la situación fue diferente, y Dios respondió de otra manera a esa situación cambiada: «*Al ver Dios lo que hicieron*, es decir, que se habían convertido de su mal camino, *cambió de parecer y no llevó a cabo la destrucción que les había anunciado*» (Jon 3:10). Como en muchos otros lugares de la Biblia, Dios respondió en forma diferente a la nueva situación, pero con todo permaneció inmutable en su ser y sus propósitos. (En verdad, si Dios *no* respondiera diferente cuando el pueblo actuaba de otra manera, las acciones de la gente no harían ninguna diferencia ante Dios, y él no sería el Dios justo y misericordioso que se describe en la Biblia; inmutable en sus atributos de justicia y misericordia.)

c. *La cuestión de la impasibilidad de Dios*. A veces al hablar de los atributos de Dios los teólogos han hablado de otro atributo, al que denominan la impasibilidad de Dios. Este atributo, si fuera cierto, querría decir que Dios no tiene ni pasiones ni emociones, sino que es «impasible», no sujeto a pasiones. Por supuesto, Dios no tiene pasiones o emociones *pecaminosas*. Pero la idea de que Dios no tenga *ninguna* pasión o emoción claramente está en conflicto con mucho del resto de la Biblia, y por esa razón no he presentado la impasibilidad de Dios en este libro. Más bien, lo opuesto es verdad, porque Dios, que es el origen de nuestras emociones y que creó nuestras emociones, claro que siente emociones: Dios se regocija (Is 62:5), siente aflicción (Sal 78:40; Ef 4:30), su ira arde contra sus enemigos (Éx 32:10), se compadece de sus hijos (Sal 103:13), ama con amor eterno (Is 54:8; Sal 103:17). Es un Dios cuyas pasiones habremos de imitar por toda la eternidad: nosotros, como nuestro Creador, aborrecemos el pecado y nos deleitamos en la justicia

d. *Dios es a la vez infinito y personal*. A diferencia de otros sistemas de teología, la Biblia enseña que Dios es a la vez *infinito* y *personal*. Es infinito en que no está sujeto a ninguna de las limitaciones de la humanidad, o de la creación en general; es mucho más grande que todo lo que ha hecho, mucho más grande que todo lo demás que existe. Pero también es personal: interactúa con nosotros como persona, y podemos relacionarnos con él como personas. Podemos orarle, adorarle, obedecerle y amarle, y él puede hablarnos, regocijarse en nosotros y amarnos.

Aparte de la verdadera religión que se halla en la Biblia, ningún sistema de religión tiene un Dios que es a la vez infinito y personal. Por ejemplo, los dioses de la mitología antigua griega y romana eran *personales* (interactuaban frecuentemente con la gente), pero no eran infinitos: tenían debilidades y caídas morales frecuentes, incluso rivalidades insulsas. Por otro lado, el deísmo pinta a un Dios que es *infinito* pero demasiado distante del mundo para intervenir personalmente en él. Similarmente, el panteísmo sostiene que

Dios es infinito (puesto que se piensa que todo el universo es Dios), pero tal Dios no puede ser personal ni relacionarse con nosotros como personas.

Muchas de las objeciones que se levantan contra el cristianismo bíblico tratan de negar una u otra de estas verdades. Algunos dicen que si Dios es infinito no puede ser personal, o dicen que si Dios es personal no puede ser infinito. La Biblia enseña que Dios es a la vez infinito y personal. Debemos afirmar tanto que Dios es infinito (o ilimitado) con respecto al cambio que ocurre en el universo (nada cambiará el ser, ni las perfecciones, propósitos o promesas de Dios), y que Dios también es personal, y que se relaciona con nosotros en forma personal y nos considera valiosos.

e. *Importancia de la inmutabilidad de Dios.* Si hacemos un alto para imaginarnos lo que sería si Dios *pudiera* cambiar, la importancia de esta doctrina se hace más clara. Por ejemplo, si Dios *pudiera* cambiar (en su ser, perfecciones, propósitos o promesas), cualquier cambio pudiera ser para bien o para mal. Pero si Dios cambia para bien, no era lo mejor que podía ser cuando confiamos en él. Y, ¿cómo podríamos estar seguros ahora de que es lo mejor que puede ser? Pero si Dios pudiera cambiar para mal (en su mismo ser), ¿qué clase de Dios pudiera volverse? ¿Podría convertirse, por ejemplo, en un poquito malo antes que en totalmente bueno? Si pudiera volverse un poquito malo, ¿cómo sabemos que no va a cambiar para hacerse más malo, o *totalmente* malo? Es difícil imaginarse un pensamiento más aterrador. ¿Cómo podríamos jamás confiar en un Dios que pudiera cambiar? ¿Cómo podríamos entregarle nuestra vida?

Además, si Dios pudiera cambiar respecto a sus propósitos, ¿cómo podemos confiar en la promesa de Dios, por ejemplo, de que Jesús volverá para reinar sobre un nuevo cielo y una nueva tierra? Si Dios puede cambiar sus propósitos, tal vez ya ha abandonado ese plan a estas alturas, y nuestra esperanza en el retorno de Jesús es vana. O, si Dios pudiera cambiar respecto a sus promesas, ¿cómo podríamos confiar en él completamente en cuanto a la vida eterna, o para todo lo demás que la Biblia dice?

Una breve reflexión como esta muestra cuán absolutamente importante es la doctrina de la inmutabilidad de Dios. Si Dios no es inmutable, la base total de nuestra fe empieza a desmoronarse, y nuestra comprensión del universo empieza a deshilvanarse. Esto se debe a que nuestra fe, esperanza y conocimiento depende a fin de cuentas de una *persona* que es *infinitamente digna de confianza*, porque es *absoluta* y *eternamente* inmutable en su ser, perfecciones, propósito y promesas.

3. Eternidad. La eternidad de Dios se puede definir como sigue: *Dios no tiene principio, ni fin, ni sucesión de momentos en su propio ser, y ve todos los tiempos con la misma agudeza; sin embargo, ve los acaecimientos en el tiempo y actúa en el tiempo.*

A veces a esta doctrina se le llama doctrina de la infinitud de Dios con respecto al tiempo. Ser «infinito» es ser ilimitado, y esta doctrina enseña que el tiempo no limita a Dios ni le cambia de ninguna manera.

a. *Dios es atemporal en su propio ser.* El hecho de que Dios no tiene ni principio ni fin se ve en el Salmo 90:2: «Desde antes que nacieran los montes y que crearas la tierra y el mundo, *desde los tiempos antiguos y hasta los tiempos postreros, tú eres Dios*». Similarmente, en Job 36:26 Eliú dice de Dios: «¡Incontable es el número de sus años!»

La eternidad de Dios también la sugieren pasajes que hablan del hecho de que Dios siempre es o siempre existe. «*Yo soy el Alfa y la Omega* —dice el SEÑOR Dios—, el que es y que era y que ha de venir, el Todopoderoso» (Ap 1:8; cf. 4:8).

El hecho de que Dios nunca empezó a existir también se puede deducir del hecho de que Dios creó todas las cosas y que él es en sí mismo un espíritu inmaterial. Antes de que Dios hiciera el universo no había materia, pero entonces él creó todas las cosas

(Gn 1:1; Jn 1:3; 1 Co 8:6; Col 1:16; He 1:2). El estudio de la física nos dice que la materia, el tiempo y el espacio deben ocurrir juntos: si no hay materia no puede haber ni espacio ni tiempo. Así que antes de que Dios creara el universo no había «tiempo», por lo menos no en el sentido de una sucesión de momentos consecutivos. Por consiguiente, cuando Dios creó el universo, también creó el tiempo. Pero antes de que hubiera un universo, y antes de que hubiera tiempo, Dios siempre existía, sin principio y sin ser influido por el tiempo.

En algunos lugares la Biblia habla de que Dios existía o actuaba «antes» de que existiera la creación o el tiempo. El Salmo 9:2 habla de Dios *«antes* que nacieran los montes» y «[antes] que crearas la tierra y el mundo». Efesios 1:4 dice que Dios nos escogió en Cristo*«antes* de la creación del mundo». Más notablemente Judas 25 dice esto:

> ¡Al único Dios, nuestro Salvador ... sea la gloria, la majestad, el dominio y la autoridad, por medio de Jesucristo nuestro Señor, antes de todos los siglos, ahora y para siempre! Amén.

Aquí Judas atribuye gloria, majestad, dominio y autoridad a Dios *«antes de todo el tiempo.* Es significativo que los tres descriptivos que usa Judas indican una secuencia de pasado, presente y futuro («antes de todo el tiempo», «ahora», «para siempre»), indicando así que la frase está traducida correctamente como «antes de todo el tiempo».

Los pasajes bíblicos antedichos, y el hecho de que Dios siempre existió, incluso antes de que hubiera tiempo, se combinan para indicarnos que el propio ser de Dios no tiene sucesión de momentos o ningún progreso de un estado de existencia a otro. Para Dios toda su existencia siempre es de alguna manera «presente», aunque hay que reconocer que para nosotros la idea es extremadamente difícil de entender, porque es una clase de existencia diferente de la que nosotros experimentamos.

b. *Dios ve todo tiempo con la misma agudeza.* Leemos en el Salmo 90:4: *«Mil años,* para ti, son como *el día de ayer,* que ya pasó; son como *unas cuantas horas* de la noche». En el Nuevo Testamento Pedro nos dice «que para el Señor *un día es como mil años, y mil años* como un día» (2 P 3:8). Estos versículos en conjunto nos ayudan a imaginarnos la manera en que Dios ve el tiempo. Por un lado Dios ve mil años «como el día de ayer». Él puede recordar con detalles todo lo acaecido hace mil años por lo menos tan claramente como nosotros podemos recordar lo que sucedió «ayer». Cuando nos damos cuenta de que «mil años» no implica que Dios se olvida de las cosas después de mil cien o mil doscientos años, sino que solo es una figura de dicción para denotar un período de tiempo extremadamente largo, tan largo como podamos imaginarlo, se hace evidente que *toda la historia pasada* Dios la ve con perfecta claridad y viveza: todo el tiempo desde la creación es para Dios como si acabara de ocurrir.

Por otro lado, para Dios «un día es como mil años»; o sea, cualquier día desde la perspectiva de Dios parece durar «mil años». Es como si el día nunca terminara, sino que siempre está siendo experimentado. De nuevo, puesto que «mil años» es una figura de dicción que quiere decir «toda la extensión de tiempo que podamos imaginar», o «toda la historia», podemos decir a partir de este versículo que en su conciencia y por la eternidad cualquier día le parece a Dios como presente. Estas dos afirmaciones juntas muestran una asombrosa manera de ver el tiempo: toda la amplitud de la historia es tan vívida como si fuera un breve hecho que acaba de suceder, pero cualquier breve hecho ¡es como si durara para siempre! Ningún acontecimiento se diluye de la conciencia de Dios. Podemos concluir, por consiguiente, que Dios ve y sabe con igual intensidad todos los acontecimientos pasados, presentes y futuros.

Podemos imaginarnos la relación de Dios con el tiempo como lo indica la figura 4.1. Este diagrama tiene el propósito de mostrar que Dios creó el tiempo y es Señor del

tiempo. Por consiguiente puede ver todos los acontecimientos con igual intensidad, y sin embargo, puede ver los acontecimientos en el tiempo y actuar en el tiempo.

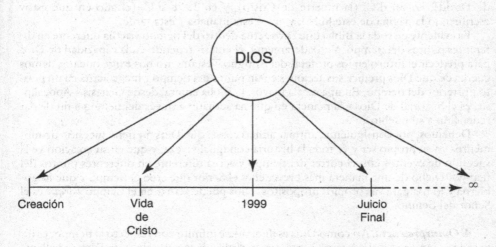

Relación de Dios con el tiempo

figura 4.1

El diagrama también preludia la explicación que sigue, puesto que indica que Dios sabe los hechos del futuro, incluso el infinitamente largo futuro eterno. Con respecto al futuro, Dios frecuentemente dice por los profetas del Antiguo Testamento que *solamente él sabe y puede declarar acontecimientos futuros*. Leemos en Isaías:

> Yo soy Dios, y no hay ningún otro,
> yo soy Dios, y *no hay nadie igual a mí.*
> *Yo anuncio el fin desde el principio;*
> *desde los tiempos antiguos, lo que está por venir.*
> Yo digo: Mi propósito se cumplirá,
> y haré todo lo que deseo (Is 46:9-10).[4]

Así que Dios de cierta manera está por encima del tiempo y es capaz de verlo todo como presente en su consciencia.

c. *Dios ve los hechos en el tiempo y actúa en el tiempo.* Sin embargo, debemos guardarnos en contra de malos entendidos completando la definición de la eternidad de Dios: «*sin embargo, Dios ve los hechos en el tiempo y actúa en el tiempo*». Pablo escribe: «*Pero cuando se cumplió el plazo, Dios envió a su Hijo*, nacido de una mujer, nacido bajo la ley, para rescatar a los que estaban bajo la ley» (Gá 4:4-5). Dios observó claramente y sabía exactamente lo que estaba sucediendo en su creación conforme los hechos se sucedían en el tiempo. Podemos decir que Dios observaba el progreso del tiempo conforme los hechos se sucedían en su creación. Entonces, en el momento apropiado, «cuando se

[4]Una lista de pasajes bíblicos en los que se indica que Dios sabía lo que iba a pasar en el futuro contendría varios cientos de versículos. Por esto él demuestra que es el único Dios verdadero.

cumplió el plazo», Dios envió a su Hijo al mundo. No debemos pensar que Dios ve todos los acontecimientos como si se sucedieran al mismo tiempo, ni que no sabe la diferencia entre las cosas que sucedieron en 2000 a.C. (la vida de Abraham), en 1000 a.C. (la vida de David), en 30 d.C. (la muerte de Cristo), y en 1998 d.C. (el año en que estoy escribiendo la página de este libro), y entre esta mañana y esta tarde.

Es evidente en toda la Biblia que Dios actúa dentro del tiempo y actúa diferente en diferentes puntos del tiempo. Verdaderamente, el énfasis repetido en la capacidad de Dios para predecir el futuro en los profetas del Antiguo Testamento nos exige que nos demos cuenta de que Dios predice sus acciones en un punto del tiempo y luego actúa en un punto posterior del tiempo. En una escala mayor, la Biblia entera, desde Génesis a Apocalipsis, es el historial de Dios y la manera en que ha actuado a través del tiempo a fin de dar redención a su pueblo.

Debemos, por consiguiente, afirmar ambas cosas: que Dios no tiene sucesión de momentos en su propio ser y ve toda la historia con igual viveza, y que en su creación ve la sucesión de eventos con el correr del tiempo y actúa diferente en diferentes puntos del tiempo. Dicho de una manera más breve, él es el Señor que creó el tiempo y que lo gobierna y lo usa para sus propios propósitos. Dios puede actuar en el tiempo *porque* es el Señor del tiempo.

4. Omnipresencia. Así como Dios es ilimitado e infinito con respecto al tiempo, es ilimitado con respecto al espacio. A esta característica de la naturaleza de Dios se le llama omnipresencia de Dios (el prefijo latino *omni* quiere decir «todo»). La omnipresencia de Dios se puede definir como sigue: *Dios no tiene ni tamaño ni dimensiones espaciales, y está presente en todo punto del espacio con todo su ser, y sin embargo, Dios actúa diferente en diferentes lugares.*

El hecho de que Dios es el Señor del espacio y no puede ser limitado por el espacio es evidente primero por el hecho de que él lo creó, porque la creación del mundo material (Gn 1:1) implica igualmente la creación del espacio. Moisés le recordó al pueblo el señorío de Dios sobre el espacio: «Al SEÑOR tu Dios le pertenecen los cielos y lo más alto de los cielos, la tierra y todo lo que hay en ella» (Dt 10:14).

a. *Dios está presente en todas partes.* Sin embargo, hay también pasajes específicos que hablan de la presencia de Dios en todas partes del espacio. Leemos en Jeremías que el Señor dice: «¿Soy acaso Dios sólo de cerca? ¿No soy Dios también de lejos? … ¿Podrá el hombre hallar un escondite donde yo no pueda encontrarlo? … ¿Acaso no soy yo el que llena los cielos y la tierra?» (Jer 23:23-24). Dios aquí está regañando a los profetas que piensan que sus palabras o pensamientos están escondidos de Dios. Él está en todas partes y llena cielos y tierra.

David expresa hermosamente la omnipresencia de Dios:

¿A dónde podría alejarme de tu Espíritu?
¿A dónde podría huir de tu presencia?
Si subiera al cielo,
allí estás tú;
si tendiera mi lecho en el fondo del abismo,
también estás allí.
Si me elevara sobre las alas del alba,
o me estableciera en los extremos del mar,
aun allí tu mano me guiaría,
¡me sostendría tu mano derecha!
 (Sal 139:7-10)

No hay ninguna parte en el universo, ni en tierra ni en mar, ni en el cielo ni en el infierno, adonde uno pueda huir de la presencia de Dios.

Debemos también notar que no hay indicación de que sencillamente una parte de Dios está en un lugar y otra parte de él en otro. Es Dios *mismo* que estaba presente dondequiera que David pudiera ir. No podemos decir que algo de Dios o solo una parte de Dios está presente, porque eso sería pensar en cuanto a su ser en términos espaciales, como si estuviera limitado por el espacio. Parece más apropiado decir que Dios está presente *con todo su ser* en toda parte del espacio. Para nosotros es difícil imaginar eso, porque el ser de Dios es cualitativamente diferente de todo en la creación.

b. *Dios no tiene dimensiones espaciales.* Si bien parece necesario decir que todo el ser de Dios está presente en toda parte del espacio, o en todo punto en el espacio, también es necesario decir que *ningún espacio puede contener a Dios*, por grande que sea. Salomón dice en su oración a Dios: «Pero ¿será posible, Dios mío, que tú habites en la tierra? *Si los cielos, por altos que sean, no pueden contenerte, ¡mucho menos este templo que he construido!*» (1 R 8:27). Los cielos y los cielos más altos no pueden contener a Dios; ni el espacio más grande imaginable puede contenerlo (cf. Is 66:1-2; Hch 7:48).

Debemos guardarnos de que Dios se extiende infinitamente en todas direcciones de modo que existe en una especie de espacio infinito e interminable. Tampoco debemos pensar que Dios es algo así como un «espacio más grande» o un área más grande que rodea el espacio del universo que conocemos. Todas estas ideas sitúan a Dios en términos espaciales, como si simplemente fuera un ser extremadamente grande. Más bien, debemos tratar de no pensar en Dios en términos de tamaño o dimensiones espaciales. Dios es un ser que existe *sin* tamaño ni dimensiones de espacio.

También debemos tener cuidado de no pensar que Dios es equivalente a alguna parte de la creación o a toda ella. El panteísta cree que todo es Dios, y que Dios es todo lo que existe. La perspectiva bíblica es más bien que Dios está *presente* en toda su creación, pero también que es *algo aparte* de su creación. ¿Cómo puede ser esto? La analogía de una esponja llena de agua no es perfecta, pero útil. El agua está presente en todas las partes de la esponja, pero el agua sigue siendo algo completamente distinto de la esponja. Esta analogía no sirve en pequeños puntos de la esponja, en donde podríamos decir que hay esponja en alguna parte pero no agua, o agua pero no esponja. Sin embargo, esto se debe a que la analogía está tratando con dos materiales que tienen características y dimensiones espaciales, en tanto que Dios no las tiene.

c. *Dios puede estar presente para castigar, sustentar o bendecir.* La idea de la omnipresencia de Dios a veces es un problema para algunos que se preguntan cómo puede estar presente, por ejemplo, en el infierno. ¿No es el infierno lo opuesto de la presencia de Dios o la ausencia de Dios? Esta dificultad se puede resolver al percatarse de que *Dios está presente de diferentes maneras en diferentes lugares.* Otra manera de entender esto es decir que Dios actúa en forma diferente en diferentes lugares de su creación. A veces Dios está *presente para castigar*, y pareciera que así es como Dios está presente en el infierno. Un aterrador pasaje de Amós pinta vívidamente esta presencia de Dios juzgando:

Ni uno solo escapará,
ninguno saldrá con vida.
Aunque se escondan en lo profundo del sepulcro,
de allí los sacará mi mano.
Aunque suban hasta el cielo,
de allí los derribaré.

Aunque se oculten en la cumbre del Carmelo,
allí los buscaré y los atraparé.
Aunque de mí se escondan en el fondo del mar,
allí ordenaré a la serpiente que los muerda.
Aunque vayan al destierro arriados por sus enemigos,
allí ordenaré que los mate la espada.
Para mal, y no para bien,
fijaré en ellos mis ojos. (Am 9:1-4)

En otras ocasiones Dios está presente, no para castigar ni para bendecir, sino *para sustentar*, o para mantener el universo en existencia y funcionando de la manera en que él propuso que funcionara. En este sentido la naturaleza divina de Cristo está presente en todas partes: «Él es anterior a todas las cosas, que por medio de él forman un todo coherente» (Col 1:17). El autor de Hebreos dice que Dios Hijo (continuamente) «sostiene todas las cosas con su palabra poderosa» (He 1:3).

Sin embargo, en otras ocasiones y lugares Dios está *presente para bendecir.* David dice: «Me llenarás de alegría en tu presencia, y de dicha eterna a tu derecha» (Sal 16:11). Aquí David no habla de la presencia de Dios para castigar ni solo para sostener, sino de la presencia de Dios para bendecir.

Aquí debemos reconocer que podemos usar las mismas palabras de diferentes maneras. A veces cuando hablamos de que Dios está «presente» simplemente queremos decir que su ser es omnipresente en el universo. Pero en otras ocasiones cuando decimos que Dios está «presente» queremos decir que está presente para dar bendición, o darle a su pueblo una conciencia positiva de su presencia. De hecho, la mayoría de las veces en que la Biblia habla de la presencia de Dios se refiere a la presencia de Dios para dar bendición. Por ejemplo, así es como debemos entender la presencia de Dios sobre el arca del pacto en el Antiguo Testamento. Leemos del «arca del pacto del SEÑOR Todopoderoso, que *reina entre los querubines*» (1 S 4:4; cf. Éx 25:22), que es una referencia al hecho de que Dios dio a conocer su presencia y actuó de una manera especial para bendecir y proteger a su pueblo en el lugar que había designado como su trono, es decir, el lugar encima de las dos figuras de oro de los seres celestiales («querubines») que estaban sobre la tapa del arca del pacto. No es que Dios no haya estado presente en todo otro lugar, sino más bien que dio a conocer su presencia de manera especial allí y allí manifestó de manera especial su carácter y dio bendición a su pueblo. Es en este sentido que los autores bíblicos por lo general se refieren a la «presencia» de Dios.

En una expresión paralela, cuando la Biblia habla de que Dios estaba «lejos» por lo general quiere decir que «no está presente para bendecir». Por ejemplo, Isaías 59:2 dice: «Son las iniquidades de ustedes las que los separan de su Dios», y Proverbios 15:29 declara: «El SEÑOR se mantiene lejos de los impíos, pero escucha las oraciones de los justos». Estos versículos no quieren decir que Dios no esté allí de ninguna manera, sino que no está allí para dar bendición al pueblo y dar evidencia de su presencia.

En resumen, Dios está presente en todas partes del espacio con todo su ser, y sin embargo, Dios actúa en forma diferente en diferentes lugares. Es más, cuando la Biblia habla de la presencia de Dios por lo general no se refiere a su omnipresencia en todo punto, ni a su presencia para castigar o sustentar. Más bien, por lo general quiere indicar su presencia para bendecir, y es totalmente normal que nuestro hablar se ajuste al uso bíblico.

Herman Bavinck, en *The Doctrine of God*, cita un hermoso párrafo que ilustra la aplicación práctica de la doctrina de la omnipresencia de Dios.

Cuando usted quiere hacer algo malo, se retira del público a su casa donde ningún enemigo puede verlo; de estos lugares de su casa que están abiertos y visibles a los ojos de los

hombres usted se aleja a su propio dormitorio; incluso en su cuarto uno teme algún testigo de otro sector; se retira a su propio corazón, y allí medita: él está más interno que su corazón. Adondequiera, por consiguiente, que usted haya huido, él está allí. De usted mismo, ¿adónde puede huir? ¿No se seguirá usted mismo adondequiera que huya? Pero puesto que hay uno más dentro incluso que usted mismo, no hay lugar donde usted pueda huir de un Dios colérico sino a un Dios reconciliador. No hay absolutamente ningún lugar adonde usted pueda huir. ¿Va a huir de él? Huya hacia él.[5]

5. Unidad. La unidad de Dios se define como sigue: *Dios no está dividido en partes; sin embargo, vemos diferentes atributos de Dios recalcados en ocasiones diferentes.*

Cuando la Biblia habla de los atributos de Dios, nunca señala un atributo de Dios como más importante que el resto. Se da por sentado que todo atributo es completamente cierto en cuanto a Dios y es cierto en cuanto a todo el carácter de Dios. Por ejemplo, Juan puede decir que «Dios es luz» (1 Jn 1:5), y apenas un poco más adelante decir que «Dios es amor» (1 Jn 4:8). No hay sugerencia alguna de que parte de Dios es luz y parte de Dios es amor, ni de que Dios es en parte luz y en parte amor. Tampoco debemos pensar que Dios es más luz que amor, ni que es más amor que luz. Más bien es *Dios mismo* que es luz, y *Dios mismo* que es amor a la vez. *Todo el ser* de Dios incluye todos sus atributos: es *por entero* amor, *por entero* misericordioso, *por entero* justo, y así por el estilo. Todo atributo de Dios que hallamos en la Biblia es cierto de *todo* el ser de Dios, y por consiguiente podemos decir que *todo atributo de Dios también califica a todo otro atributo*.

¿Por qué, entonces, la Biblia habla de estos diferentes atributos de Dios? Probablemente porque somos incapaces de captar todo el carácter de Dios a la vez, y necesitamos aprenderlo desde diferentes perspectivas en tiempos diferentes. Sin embargo, nunca hay que colocar estas perspectivas en oposición una contra otra, porque son nada más que diferentes maneras de ver la totalidad del carácter de Dios.

En términos de aplicación práctica esto quiere decir que nunca debemos pensar, por ejemplo, que Dios es un Dios de amor en un punto de la historia y un Dios justo y colérico en otro punto de la historia. Siempre es el mismo Dios, y todo lo que dice o hace es plenamente congruente con todos sus atributos. No es apropiado decir, como algunos han dicho, que Dios es un Dios de justicia en el Antiguo Testamento y un Dios de amor en el Nuevo Testamento. Dios es y siempre ha sido infinitamente justo e infinitamente amoroso por igual, y todo lo que hace en el Antiguo Testamento y en el Nuevo Testamento es completamente congruente con estos dos atributos.

Ahora bien, es cierto que en algunas de las acciones de Dios se destacan ciertos atributos suyos. En la creación se destaca su poder y sabiduría, en el castigo de Sodoma y Gomorra se destaca su santidad, justicia e ira, en la expiación se destaca su amor y justicia, y en el esplendor del cielo se destaca su gloria y belleza. Pero en todo esto de alguna manera u otra *también* se destacan su conocimiento y santidad, su misericordia y verdad, su paciencia y soberanía, etc. Sería difícil en verdad hallar algún atributo de Dios que no se refleje por lo menos en algún grado en cualquiera de sus actos de redención. Esto se debe al hecho mencionado anteriormente: Dios es una unidad y todo lo que hace es un acto de la persona total de Dios.

Por otra parte, la doctrina de la unidad de Dios debe prevenirnos en contra de señalar alguno de los atributos de Dios como más importante que los demás. En varias ocasiones algunos han intentado ver la santidad de Dios, su amor, su autoexistencia, su justicia o algún otro atributo como el atributo más importante de su ser. Pero tales

[5] Herman Bavinck, *The Doctrine of God*, trad. por William Hendriksen, Banner of Truth, Edinburgh, 1977, reimpresión de la ed. de 1951, p.164. Esta cita aparece en el libro sin indicación de su fuente.

intentos parecen concebir equivocadamente a Dios como una combinación de varias partes, y que algunas partes son de cierta manera más grandes o más influyentes que las demás. Además, es difícil entender exactamente qué podría querer decir eso de «más importante». ¿Quiere decir que hay algunas acciones de Dios que no son plenamente congruentes con alguno de sus otros atributos? ¿Qué hay algunos atributos que Dios de cierta manera a veces deja a un lado a fin de actuar de maneras ligeramente contrarias a esos atributos? Por cierto que no se puede mantener ninguno de esos conceptos, porque significaría que Dios no actúa siempre conforme a su propio carácter y que cambia y de alguna manera se hace diferente a lo que había sido previamente. Más bien, cuando vemos todos los atributos como meramente varios aspectos del carácter total de Dios, una cuestión así se vuelve innecesaria y descubrimos que no hay atributo alguno que se pueda señalar como más importante. *Dios mismo en su ser total* es lo que es supremamente importante, y es Dios mismo en su ser total a quien debemos tratar de conocer y amar.

II. PREGUNTAS DE REPASO

1. Además de la Biblia, ¿qué evidencia tenemos de que Dios existe?

2. ¿Cómo reconciliaría usted la incomprensibilidad de Dios y el hecho de que podemos conocer verdaderamente a Dios?

3. Distinga entre los atributos incomunicables de Dios y los atributos comunicables de Dios.

4. Defina la «independencia» de Dios. ¿Cómo se puede reconciliar las dos partes de esta definición?

5. A la luz de la inmutabilidad de Dios, ¿qué quiere decir la Biblia cuando habla de que Dios cambia de parecer?

6. ¿Ejerce el tiempo algún efecto en Dios? Explique.

7. Si Dios está presente en todas partes, ¿cómo puede estar presente en el infierno si es un lugar de terrible sufrimiento?

8. ¿Hay algún atributo de Dios que es *más* cierto que los demás atributos? Explique.

III. PREGUNTAS PARA LA APLICACIÓN PERSONAL

1. En la actualidad, ¿creen la mayoría de las personas en la existencia de Dios? ¿Ha sido esto cierto en toda la historia? Si creen que Dios existe, ¿por qué no lo adoran como es debido? ¿Por qué algunos niegan la existencia de Dios? ¿Sugiere Romanos 1:18 que hay a menudo un factor moral que influye en su negación intelectual de la existencia de Dios (compare Sal 14:1-3)?

2. A su modo de pensar, ¿por qué Dios decidió revelarse a nosotros? ¿Aprende usted más acerca de Dios a través de su revelación en la naturaleza que de su

revelación en la Biblia? A su modo de pensar, ¿por qué los pensamientos de Dios son «preciosos» para nosotros (Sal 139:17)? ¿Diría usted que su relación presente con Dios es una relación personal? ¿De qué manera es esa relación similar a su relación con otras personas, y de qué manera es diferente? ¿Qué podría mejorar su relación con Dios?

3. Al pensar en la independencia de Dios, su inmutabilidad, eternidad, omnipresencia y unidad, ¿puede ver algunos destellos tenues de estos cinco atributos incomunicables en usted mismo según Dios lo creó a usted? ¿Qué quiere decir esforzarse por ser más como Dios en estos aspectos? ¿En qué punto estaría mal querer ser como Dios en cada uno de estos aspectos porque eso significaría intentar usurpar su papel único como Creador y Señor?

4. Explique cómo la doctrina de la inmutabilidad de Dios ayuda a responder a las siguientes preguntas: ¿Podremos desempeñar bien la tarea de criar hijos en un mundo tan perverso como el que tenemos hoy? ¿Es posible tener la misma comunión estrecha con Dios como la tuvieron algunos durante los tiempos bíblicos? ¿Qué podemos pensar o hacer a fin de que las historias bíblicas sean más reales y menos ajenas a nuestra vida presente? ¿Piensa usted que Dios está menos dispuesto a contestar las oraciones hoy que lo que estaba dispuesto en tiempos bíblicos?

5. Si usted peca contra Dios hoy, ¿cuándo empezaría eso a entristecer el corazón de Dios? ¿Cuándo *dejaría* eso de entristecer el corazón de Dios? ¿Le ayuda esta reflexión a entender por qué el carácter de Dios exige que él castigue el pecado? ¿Por qué Dios mandó a su Hijo para que llevara el castigo del pecado, en lugar de simplemente olvidarse del pecado y acoger a los pecadores en el cielo sin tener que aplicarle a nadie el castigo del pecado de otro? ¿Piensa Dios ahora que sus pecados están perdonados o no perdonados?

IV. TÉRMINOS ESPECIALES

aseidad	infinito
atributos comunicables	infinito con respecto al espacio
atributos incomunicables	infinito con respecto al tiempo
autoexistencia	inmutabilidad
cognoscible	invariabilidad
eternidad	omnipresencia
incomprensible	sentir a Dios en nuestro fuero interno
independencia	unidad

V. LECTURA BÍBLICA PARA MEMORIZAR

SALMO 102:25-27

En el principio tú afirmaste la tierra,
y los cielos son la obra de tus manos.
Ellos perecerán, pero tú permaneces.
Todos ellos se desgastarán como un vestido.
Y como ropa los cambiarás,
y los dejarás de lado.
Pero tú eres siempre el mismo,
y tus años no tienen fin.

CAPÍTULO CINCO

Los atributos "comunicables" de Dios

+ *¿En qué sentido es Dios como nosotros?*

I. EXPLICACIÓN Y BASE BÍBLICA

En este capítulo consideramos los atributos de Dios que son «comunicables», o que comparte más con nosotros que los mencionados en el capítulo anterior. Hay que recordar que esta división entre «incomunicables» y «comunicables» no es absoluta, y que hay campo para diferencias de opinión respecto a cuáles atributos deben caer en cada categoría. La lista de los atributos que se ponen aquí en la categoría de «comunicables» es común, pero hay que entender que la definición de cada atributo es más importante que poder catalogar los atributos de la manera exacta en que se presentan en este libro.[1]

Este capítulo divide los atributos «comunicables» de Dios en cinco categorías principales.

- A. Atributos que describen el ser de Dios
 - 1. Espiritualidad
 - 2. Invisibilidad
- B. Atributos mentales
 - 3. Conocimiento (u omnisciencia)
 - 4. Sabiduría
 - 5. Veracidad (incluyendo fidelidad)
- C. Atributos morales
 - 6. Bondad (incluyendo misericordia, gracia)
 - 7. Amor
 - 8. Santidad
 - 9. Justicia (o rectitud)
 - 10. Celos
 - 11. Ira
- D. Atributos de propósito
 - 12. Voluntad (incluyendo libertad)
 - 13. Omnipotencia (o poder, incluyendo soberanía)
- E. Atributos «en resumen»
 - 14. Perfección
 - 15. Bendición
 - 16. Belleza

[1] Esta lista es bastante completa pero no cubre todo lo que se dice en la Biblia respecto al carácter de Dios. Debido a que la excelencia de Dios es tan rica y plena, se pudieran mencionar otros atributos aparte de los indicados, y algunos de estos se pudieran subdividir en otros atributos específicos.

Debido a que debemos imitar en nuestra vida los atributos comunicables de Dios (Ef 5:1 nos dice: «imiten a Dios, como hijos muy amados»), algunas de estas secciones incluirán una breve explicación de la manera en que debemos imitar el atributo en cuestión.

A. Atributos que describen el ser de Dios

1. Espiritualidad. Algunos a menudo se preguntan: ¿De qué está hecho Dios? ¿Está hecho de carne y sangre como nosotros? Por cierto que no. ¿Cuál es entonces el material que forma su ser? ¿Está Dios hecho de materia alguna? ¿Acaso es energía pura? ¿Acaso es en algún sentido pensamiento puro?

La respuesta de la Biblia es que Dios no es nada de esto. Más bien, leemos que «Dios es *espíritu*» (Jn 4:24). Esta afirmación la dice Jesús en el contexto de su conversación con la mujer junto al pozo en Samaria. La conversación se refiere al *lugar* donde se debe adorar a Dios, y Jesús le dice que la verdadera adoración a Dios no requiere que uno esté *presente* ni en Jerusalén ni en Samaria (Jn 4:21), porque la verdadera adoración no tiene que ver con un lugar físico sino con la condición espiritual de uno. Esto se debe a que «Dios es espíritu» y al parecer significa que Dios no está limitado de ninguna manera a un lugar espacial. No debemos, por consiguiente, pensar que Dios tiene *tamaño* o *dimensiones*, ni siquiera infinitas (vea en el capítulo anterior la explicación sobre la omnipresencia de Dios).

También hallamos que Dios prohíbe que su pueblo piense que *su ser* es similar a *algo que existe* en la creación física. El segundo mandamiento (Éx 20:4) nos prohíbe adorar o servir a «ídolos» o «cualquier cosa que guarde semejanza» con algo en el cielo o en la tierra. Esto es un recordatorio de que el ser de Dios es diferente de todo lo que él ha creado. Pensar en cuanto a su ser en términos de cualquier otra cosa en el universo creado es conceptuarlo erróneamente, limitarlo, pensar que es menos de lo que realmente es. Ciertamente, si bien debemos decir que Dios ha hecho toda la creación de modo que cada parte de ella refleje algo de su propio carácter, también debemos afirmar que describir a Dios como si existiese en una forma o modo de ser que se asemeje a algo en la creación es describirlo de una manera horriblemente equivocada y deshonrosa.

Así que Dios no tiene cuerpo físico, ni está hecho de ninguna clase de materia como casi todo el resto de la creación. Todavía más, Dios no es energía, pensamientos ni ningún otro elemento de la creación. Mas bien debemos decir que Dios es *espíritu*. Sea lo que sea que eso signifique, es una clase de existencia que no se parece a ninguna otra cosa en la creación. Es una existencia muy superior a nuestra existencia material. En este punto podemos definir la espiritualidad de Dios: *Cuando se habla de espiritualidad de Dios se quiere decir que Dios es un ser que no está hecho de ninguna materia, no tiene partes ni dimensiones, no lo pueden percibir nuestros sentidos corporales y es más excelente que toda otra clase de existencia.*

Pudiera parecer que la espiritualidad de Dios se clasificaría mejor como un atributo «incomunicable», puesto que el ser de Dios es completamente diferente al nuestro. No obstante, subsiste el hecho de que Dios nos ha dado espíritus para adorarlo (Jn 4:24; 1 Co 14:14; Fil 3:3), en los cuales estamos unidos al Espíritu del Señor (1 Co 6:17), con el que el Espíritu Santo se une para dar testimonio de nuestra adopción en la familia de Dios (Ro 8:16), y en el que pasamos a la presencia del Señor cuando morimos (Ec 12:7; Lc 23:46; He 12:23; cf. Fil 1:23-24). Por consiguiente, es obvio que hay alguna comunicación entre Dios y nosotros de una naturaleza espiritual que es de alguna manera similar a nuestra propia naturaleza, aunque por cierto no en todo respecto. Por eso también parece apropiado concebir la espiritualidad de Dios como un atributo comunicable.

2. Invisibilidad. Relacionado con la espiritualidad de Dios está el hecho de que Dios es invisible. Sin embargo, también debemos hablar de las maneras visibles en que Dios se

manifiesta. La invisibilidad de Dios se puede definir como sigue: *La invisibilidad de Dios quiere decir que nosotros nunca podremos ver la esencia total del ser espiritual de Dios, aunque Dios se nos muestra mediante cosas creadas y visibles.*

Muchos pasajes hablan del hecho de que no se puede ver a Dios. «A Dios nadie lo ha visto nunca» (Jn 1:18). Jesús dice: «No que alguno haya visto al Padre, sino aquel que vino de Dios; éste ha visto al Padre» (Jn 6:46). Pablo habla de Dios como el «único inmortal, que vive en luz inaccesible, *a quien nadie ha visto ni puede ver*» (1 Ti 6:16).

Debemos recordar que estos pasajes fueron escritos después de muchos acontecimientos de la Biblia en los que el pueblo vio manifestaciones externas de Dios. Por ejemplo, muy temprano en la Biblia leemos: «Y hablaba el SEÑOR con Moisés cara a cara, como quien habla con un amigo» (Éx 33:11). Sin embargo, Dios le dijo a Moisés: «No podrás ver mi rostro, nadie puede verme y seguir con vida» (Éx 33:20). El Antiguo Testamento también registra varias teofanías. Una *teofanía* es una «aparición de Dios». En estas teofanías Dios asumió varias formas visibles para mostrarse a algunas personas. Dios se le apareció a Abraham (Gn 18:1-33), a Jacob (Gn 32:28-30), al pueblo de Israel (como columna de nube de día y de fuego de noche (Éx 13:21-22), a los ancianos de Israel (Éx 24:9-11), a Manoa y su esposa (Jue 13:21-22), a Isaías (Is 6:1), y a otros.

Una manifestación visible de Dios mejor que estas teofanías del Antiguo Testamento la hallamos en la persona de Jesucristo mismo. Él pudo decir: «El que me ha visto a mí, ha visto al Padre» (Jn 14:9). Juan contrasta el hecho de que nadie ha visto jamás a Dios con el hecho de que el unigénito Hijo de Dios le ha dado a conocer: «A Dios nadie lo ha visto nunca; el Hijo unigénito, que es Dios y que vive en unión íntima con el Padre, nos lo ha dado a conocer» (Jn 1:18). Por tanto, en la persona de Jesús tenemos una manifestación visible única de Dios en el Nuevo Testamento, que no estuvo disponible para los creyentes que vieron teofanías en el Antiguo Testamento.

Es correcto, por consiguiente, decir que aunque nunca podremos ver la *esencia total* de Dios, Dios nos muestra algo de sí mismo mediante cosas visibles, creadas, y especialmente en la persona de Cristo.

Pero, ¿cómo veremos a Dios en el cielo? Nunca podremos ver ni conocer todo de Dios, porque «su grandeza es insondable» (Sal 145:3; cf. Jn 6:46; 1 Ti 1:17; 6:16; 1 Jn 4:12). Y no podremos ver, por lo menos con nuestros ojos físicos, todo el ser espiritual de Dios. Sin embargo, la Biblia dice que veremos a Dios mismo. Jesús dice: «Dichosos los de corazón limpio, *porque ellos verán a Dios*» (Mt 5:8). Tal vez no sabremos la naturaleza de este «ver» sino hasta que lleguemos al cielo.

Aunque lo que veremos no será una visión exhaustiva de Dios, será completamente una visión de Dios verdadera, clara y real. Le veremos «cara a cara» (1 Co 13:12), y «lo veremos tal como él es» (1 Jn 3:2). En la ciudad celestial «sus siervos lo adorarán; lo verán cara a cara» (Ap 22:3-4).

Cuando nos damos cuenta de que Dios es la perfección de todo lo que anhelamos o deseamos, que es el resumen de todo lo hermoso y deseable, nos comprendemos que el mayor gozo en la vida venidera será que «veremos su cara». Mirar a Dios nos cambiará y nos hará semejantes a él. «Seremos semejantes a él, porque lo veremos tal como él es» (1 Jn 3:2; cf. 2 Co 3:18). Esta visión de Dios nos dará pleno deleite y gozo por toda la eternidad.

B. Atributos mentales

3. Conocimiento (omnisciencia). El conocimiento de Dios se puede definir como sigue: *Dios se conoce plenamente a sí mismo y todas las cosas reales y posibles en un acto singular y eterno.*

Eliú dijo que Dios tiene «*conocimiento perfecto*» (Job 37:16), y Juan dice que Dios «*lo sabe todo*» (1 Jn 3:20). La cualidad de saberlo todo se llama omnisciencia, y debido a que Dios lo sabe todo se dice que es omnisciente (o sea «todo sapiente»).

La definición anterior explica la omnisciencia en mayor detalle. Dice primero que Dios se conoce plenamente a sí mismo. Este es un hecho asombroso puesto que el propio ser de Dios es infinito e ilimitado. Por supuesto, solamente el que es infinito puede conocerse plenamente a sí mismo en todo detalle. Pablo implica este hecho cuando dice: «Ahora bien, Dios nos ha revelado esto por medio de su Espíritu, pues el Espíritu lo examina todo, hasta las profundidades de Dios. En efecto, ¿quién conoce los pensamientos del ser humano sino su propio espíritu que está en él? Asimismo, nadie conoce los pensamientos de Dios sino el Espíritu de Dios» (1 Co 2:10-11).

La definición también dice que Dios sabe «todas las cosas *reales y posibles*». Esto quiere decir todas las cosas que existen, todas las cosas que suceden y todas las cosas que pudieran suceder. El conocimiento de Dios de todas las cosas *reales* se aplica a la creación entera, porque Dios es ante quien «ninguna cosa creada escapa a la vista de Dios. Todo está al descubierto, expuesto a los ojos de aquel a quien hemos de rendir cuentas» (He 4:13; cf. 2 Cr 16:9; Job 28:24; Mt 10:29-30). Dios sabe todas las cosas *posibles*, incluyendo cosas que pudieran suceder pero que en realidad no suceden. Por ejemplo, Jesús pudo decir que Tiro y Sidón *no se habrían arrepentido* aunque los milagros de Jesús se hubieran hecho allí antes (Mt 11:21; cf. 1 S 23:11-13; 2 R 13:19, donde Eliseo dice lo que hubiera pasado si el rey Joás hubiera golpeado la tierra cinco o seis veces con las flechas).

Nuestra definición del conocimiento de Dios habla de que Dios sabe todo en «un solo acto singular». Aquí la palabra *singular* se usa en el sentido de «no dividido en partes». Esto quiere decir que Dios siempre está consciente de todo. Si él quisiera decir el número de granos de arena de la orilla del mar, o el número de las estrellas de los cielos, no tendría que contarlas lo más rápido posible como lo haría una computadora gigantesca, ni tampoco tendría que hacer memoria de la cifra como si fuera algo en lo que no hubiera pensado por un buen tiempo. Más bien, él siempre lo sabe todo al instante. No tiene que razonar conclusiones ni meditar con cuidado antes de responder, porque él sabe el fin desde el principio, y nunca aprende o se olvida de algo (cf. Sal 90:4). Todo ápice del conocimiento de Dios está siempre presente en su conciencia; nunca se nubla ni se desvanece en una memoria inconsciente.

Finalmente, la definición habla del conocimiento eterno de Dios como un acto singular, y también como un «acto eterno». Esto simplemente quiere decir que el conocimiento de Dios nunca cambia ni crece. Si aprendiera algo nuevo, no hubiese sido omnisciente anteriormente. Así que desde toda la eternidad Dios ha sabido todo lo que sucedería y todo lo que haría.

4. Sabiduría. *La sabiduría de Dios quiere decir que Dios siempre escoge las mejores metas y los mejores medios hacia estas metas.* Esta definición va más allá de la idea de que Dios sabe todas las cosas y especifica que las decisiones de Dios en cuanto a lo que va a hacer son siempre decisiones sabias; es decir, que siempre producen los mejores resultados (desde la suprema perspectiva de Dios), y que producen esos resultados mediante los mejores medios posibles.

La Biblia afirma en varios lugares la sabiduría de Dios en general. Se le llama el «único sabio Dios» (Ro 16:27). Job dice de Dios que «profunda es su sabiduría» (Job 9:4), y que «con Dios están la sabiduría y el poder; suyos son el consejo y el entendimiento» (Job 12:7). La sabiduría de Dios se ve específicamente en la creación. El salmista exclama: «¡Oh SEÑOR, cuán numerosas son tus obras! ¡Todas ellas las hiciste con sabiduría! ¡Rebosa la tierra con todas tus criaturas!» (Sal 104:24). Cuando Dios creó el universo lo hizo

perfectamente apropiado para que le dé gloria, tanto en sus procesos de todos los días como en los objetivos para los que lo creó. Incluso ahora, aunque vemos los efectos del pecado y la maldición en el mundo natural, debemos asombrarnos de lo armoniosa e intrincada que es la creación divina.

La sabiduría de Dios también se ve en nuestra vida como individuos. «Dios dispone todas las cosas para el bien de quienes lo aman, los que han sido llamados de acuerdo con su propósito» (Ro 8:28). Aquí Pablo afirma que Dios en efecto obra sabiamente en todo lo que nos sucede en nuestra vida, y que mediante todas estas cosas nos hace avanzar hacia la meta de conformarnos a la imagen de Cristo (Ro 8:29). Cada día de nuestra vida podemos acallar nuestro desaliento con el consuelo que viene del conocimiento de la sabiduría infinita de Dios. Si somos sus hijos, podemos saber que él está obrando sabiamente en nuestra vida para llevarnos a una mayor conformidad a la imagen de Cristo.

La sabiduría de Dios, por supuesto, es en parte comunicable a nosotros. Podemos pedir con confianza a Dios sabiduría cuando la necesitamos, porque él nos promete en su palabra: «Si a alguno de ustedes le falta sabiduría, pídasela a Dios, y él se la dará, pues Dios da a todos generosamente sin menospreciar a nadie» (Stg 1:5). Esta sabiduría, o habilidad para vivir una vida que agrada a Dios, viene primordialmente por la lectura y obediencia a su Palabra: «El mandato del SEÑOR es digno de confianza: da sabiduría al sencillo» (Sal 19:7; cf. Dt 4:6-8). En cuanto a la motivación para adquirir verdadera sabiduría, «el principio de la sabiduría es el temor del SEÑOR» (Sal 111:10; Pr 9:10; cf. Pr 1:7), porque si tememos deshonrar a Dios o desagradarle, y si tememos su disciplina paternal, tendremos la motivación que nos hace querer seguir sus caminos y vivir de acuerdo a sus sabios mandamientos.

Sin embargo, también debemos recordar que la sabiduría de Dios no es enteramente comunicable; nunca podemos participar plenamente de la sabiduría de Dios (Ro 11:33). En términos prácticos, esto quiere decir que habrá frecuentes ocasiones en esta vida cuando no podremos comprender por qué Dios permite que suceda algo. Entonces tendremos simplemente que confiar en él y seguir obedeciendo sus mandamientos sabios para nuestra vida: «Así pues, los que sufren según la voluntad de Dios, entréguense a su fiel Creador y sigan practicando el bien» (1 P 4:19; cf. Dt 29:29; Pr 3:5-6). Dios es infinitamente sabio y nosotros no, y le agrada cuando tenemos fe para confiar en su sabiduría aunque no entendamos lo que él está haciendo.

5. Veracidad (incluyendo fidelidad). *La veracidad de Dios quiere decir que es el Dios verdadero, y que todo su conocimiento y palabras son a la vez verdad y norma suprema de verdad.* La primera parte de esta definición indica que el Dios revelado en la Biblia es el Dios verdadero y real, y que todos los otros que se llaman dioses son ídolos. «Pero el SEÑOR es el Dios verdadero, el Dios viviente, el Rey eterno. ... Los dioses que no hicieron los cielos ni la tierra, desaparecerán de la tierra y de debajo del cielo» (Jer 10:10-11). Jesús le dijo a su Padre: «Y ésta es la vida eterna: que te conozcan a ti, *el único Dios verdadero*, y a Jesucristo, a quien tú has enviado» (Jn 17:3; cf. 1Jn 5:20).

La definición que antecede también afirma que todo el *conocimiento* de Dios es verdad y norma suprema de verdad. Job nos dice que Dios tiene «conocimiento perfecto» (Job 37:16; vea también los versículos citados bajo la explicación de la omnisciencia de Dios). Decir que Dios lo sabe todo y que su conocimiento es perfecto es decir que nunca se equivoca en su percepción o comprensión del mundo. Todo lo que sabe y piensa es verdad y es una comprensión correcta de la naturaleza de la realidad. De hecho, puesto que Dios lo sabe todo infinitamente bien, podemos decir que la norma del conocimiento verdadero es conformidad al conocimiento de Dios. Si pensamos lo mismo que Dios piensa acerca de algo en el universo, estamos pensando lo correcto respecto a eso.

Nuestra definición también afirma que las palabras de Dios son *verdad* y *norma suprema de verdad*. Esto quiere decir que Dios es confiable y fiel en sus palabras. Con respecto a sus promesas, Dios siempre hace lo que promete hacer, y podemos confiar en que nunca será infiel a sus promesas. «Dios es fiel» (Dt 32:4). Es más, este aspecto específico de la fidelidad de Dios a veces se ve como un atributo distinto: *La fidelidad de Dios quiere decir que Dios siempre hará lo que dice y cumplirá lo que prometió* (Nm 23:19; cf. 2 S 7:28; Sal 141:6; et ál.). Se puede confiar en él, y él jamás será infiel a los que confían en lo que él ha dicho. En verdad, la esencia de la verdadera fe es tomarle la palabra a Dios y confiar en que hará lo que ha prometido.

La veracidad de Dios también es comunicable en que podemos imitarla en parte tratando de tener verdadero conocimiento acerca de Dios y de su mundo. Es más, al empezar a tener pensamientos verdaderos sobre Dios y la creación, pensamientos que aprendemos de la Biblia y al permitir que la Biblia nos guíe en nuestra observación e interpretación del mundo natural, empezamos a pensar los pensamientos de Dios como los piensa él. El crecimiento en el conocimiento es en parte el proceso de llegar a ser más semejantes a Dios. Pablo nos dice que nos vistamos de la «nueva naturaleza», la cual, dice, «se va renovando en conocimiento a imagen de su Creador» (Col 3:10).

En una sociedad a la que le importa extremadamente poco la verdad de las palabras habladas, nosotros como hijos de Dios debemos imitar a nuestro Creador y prestar mucha atención para asegurarnos de que nuestras palabras siempre sean ciertas. «Dejen de mentirse unos a otros, ahora que se han quitado el ropaje de la vieja naturaleza con sus vicios, y se han puesto el de la nueva naturaleza, que se va renovando en conocimiento a imagen de su Creador» (Col 3:9-10). Es más, debemos imitar la veracidad de Dios en nuestra reacción emocional a la verdad y a la falsedad. Como Dios, debemos *amar* la verdad y *aborrecer* la falsedad. El mandamiento de no dar falso testimonio contra el prójimo (Éx 20:16), como los demás mandamientos, exige no una simple conformidad externa sino también conformidad en la actitud del corazón. El que agrada a Dios «de corazón dice la verdad» (Sal 15:2), y procura ser como el justo que «aborrece la mentira» (Pr 13:5).

C. Atributos morales

6. Bondad (incluyendo misericordia, gracia). La bondad de Dios quiere decir que *Dios es la norma suprema de lo bueno, y que todo lo que Dios es y hace es digno de aprobación.* En esta definición «bueno» se puede entender como «digno de aprobación», pero esto nos lleva a la pregunta, ¿aprobación de quién? Debido a que no somos mas que criaturas, no tenemos libertad de decidir lo que merece aprobación y lo que no la merece. A fin de cuentas, y por consiguiente, el ser y las cosas que Dios hace son perfectamente dignos de su aprobación. Él es, por tanto, la norma definitiva de lo bueno. Jesús implica esto cuando dice: «Nadie es bueno sino solo Dios» (Lc 18:19). Los Salmos frecuentemente afirman que «el SEÑOR es bueno» (Sal 100:5), o exclaman: «Den gracias al SEÑOR, porque él es bueno» (Sal 106:1; 107:1, et ál.). Por consiguiente, podemos decir que «bueno» es lo que Dios aprueba, porque no hay norma más alta de bondad que el propio carácter de Dios y su aprobación de lo que sea que concuerda con ese carácter.

Nuestra definición también afirma que todo lo que Dios *hace* es digno de aprobación. Vemos evidencia de esto en la narración de la creación: «Dios miró todo lo que había hecho, y consideró que era muy bueno» (Gn 1:31). La Biblia también nos dice que Dios es fuente de todo lo bueno en el mundo: «Toda buena dádiva y todo don perfecto descienden de lo alto, donde está el Padre que creó las lumbreras celestes, y que no cambia como los astros ni se mueve como las sombras» (Stg 1:17; cf. Sal 145:9; Hch 14:17). Todavía

más, Dios solo hace buenas cosas por sus hijos. Leemos: «El SEÑOR brinda generosamente su bondad a los que se conducen sin tacha» (Sal 84:11). Jesús enseña que mucho más que un padre terrenal, nuestro Padre celestial «dará cosas buenas a los que le pidan» (Mt 7:11), y el escritor de Hebreos observa que incluso su disciplina paternal es una manifestación de su amor y es para nuestro bien (He 12:10).

En imitación a este atributo comunicable, debemos también hacer el bien (o sea, hacer lo que Dios aprueba) y por consiguiente imitar la bondad de nuestro Padre celestial. Pablo escribe: «Por lo tanto, siempre que tengamos la oportunidad, hagamos bien a todos, y en especial a los de la familia de la fe» (Gal 6:10; cf. Lc 6:27,33-35; 2 Ti 3:17). Es más, cuando nos damos cuenta de que Dios es la definición y fuente de todo bien, reconoceremos que Dios es el supremo bien que buscamos. Diremos con el salmista:

> ¿A quién tengo en el cielo sino a ti?
> Si estoy contigo, ya nada quiero en la tierra.
> Podrán desfallecer mi cuerpo y mi espíritu,
> pero Dios fortalece mi corazón; él es mi herencia eterna.
> (Sal 73:25-26; cf. 16:11; 42:1-2)

La bondad de Dios se relaciona estrechamente con varias otras características de su naturaleza. Por ejemplo, la *misericordia* y la *gracia* pueden verse como dos atributos separados, o como aspectos específicos de la bondad de Dios. *Misericordia* es la bondad de Dios hacia los que se hallan en miseria y aflicción. *Gracia* de Dios quiere decir bondad de Dios hacia los que solo merecen castigo.

Estas dos características de la naturaleza de Dios a menudo se mencionan juntas, especialmente en el Antiguo Testamento. Cuando Dios proclamó su nombre a Moisés, proclamó: «El SEÑOR, el SEÑOR, Dios clemente y compasivo, lento para la ira y grande en amor y fidelidad» (Éx 34:6). David dice en el Salmo 103:8: «El SEÑOR es clemente y compasivo, lento para la ira y grande en amor».

La gracia como la bondad de Dios mostrada especialmente a los que no la merecen se ve frecuentemente en los escritos de Pablo. Él recalca que la salvación por gracia es lo opuesto a salvación mediante el esfuerzo humano, porque la gracia es algo que se otorga gratuitamente: «Todos han pecado y están privados de la gloria de Dios, pero por su gracia son justificados gratuitamente mediante la redención que Cristo Jesús efectuó» (Ro 2:23-24).

7. Amor. *El amor de Dios quiere decir que Dios se da eternamente a otros.*

Esta definición entiende el amor como darse a uno mismo desprendidamente para beneficio de otros. Este atributo de Dios muestra que es parte de su naturaleza darse a sí mismo a fin de dar bendición o bien a otros.

Juan nos dice que «Dios es amor» (1 Jn 4:8). Vemos evidencia de que este atributo de Dios estaba activo entre los miembros de la Trinidad incluso antes de la creación. Jesús le habla a su Padre de «mi gloria, la gloria que me has dado porque me amaste desde antes de la creación del mundo» (Jn 17:24), indicando así que había amor y una entrega de honor de parte del Padre al Hijo desde toda la eternidad. Este amor también es recíproco, porque Jesús dice: «Pero el mundo tiene que saber que amo al Padre, y que hago exactamente lo que él me ha ordenado que haga» (Jn 14:31). El amor entre el Padre y el Hijo también presumiblemente caracteriza su relación con el Espíritu Santo, aunque no se dice explícitamente. Este amor eterno entre el Padre, el Hijo y el Espíritu Santo hacen del cielo un mundo de amor y gozo porque cada persona de la Trinidad trata de dar gozo y felicidad a los otros dos.

Este dar de sí mismo que caracteriza a la Trinidad halla clara expresión en la relación de Dios con la humanidad, y especialmente con los pecadores. «En esto consiste el amor: no en que nosotros hayamos amado a Dios, sino en que él nos amó y envió a su Hijo para que fuera ofrecido como sacrificio por el perdón de nuestros pecados» (1 Jn 4:10). Juan también escribe: «Tanto amó Dios al mundo, que dio a su Hijo unigénito, para que todo el que cree en él no se pierda, sino que tenga vida eterna» (Jn 3:16). Debería ser causa de gran gozo para nosotros saber que es el propósito de Dios el Padre, Hijo y Espíritu Santo darse a sí mismos a fin de darnos verdadero gozo y felicidad. Es naturaleza de Dios actuar de esta manera hacia aquellos sobre quienes ha puesto su amor, y continuará actuando de esa manera hacia nosotros por toda la eternidad.

Nosotros imitamos este atributo comunicable de Dios, primero amando a Dios en reciprocidad, y segundo amando a los demás en imitación de la manera en que Dios los ama. Todas nuestras obligaciones ante Dios se pueden resumir en esto: «Ama al Señor tu Dios con todo tu corazón, con todo tu ser y con toda tu mente ... Ama a tu prójimo como a ti mismo» (Mt 22:37-38). Si amamos a Dios, obedeceremos sus mandamientos (1 Jn 5:3) y haremos lo que le agrada. Amaremos a Dios y no al mundo (1 Jn 2.15); y haremos esto porque él nos amó primero (1 Jn 4:19).

8. Santidad. *La santidad de Dios quiere decir que él está separado del pecado y dedicado a buscar su propio honor.* Esta definición contiene una cualidad relacional (separación de) y una cualidad moral (la separación es del pecado o del mal, y la devoción tiene como propósito dar honor y gloria a Dios). El concepto de la santidad como separación del mal y devoción a la gloria de Dios se halla en varios pasajes del Antiguo Testamento. Por ejemplo, la palabra *santo* se usaba para describir ambas partes del tabernáculo. El tabernáculo en sí mismo era un lugar separado del mal y del pecado del mundo, y el primer recinto se llamaba «Lugar Santo». Estaba dedicado al servicio de Dios. Pero luego Dios ordenó que hubiera un velo o cortina, «la cual separará el Lugar Santo del Lugar Santísimo, y coloca el arca del pacto detrás de la cortina» (Éx 26:33). El Lugar Santísimo, en donde se guardaba el arca del pacto, era el lugar más separado del mal y del pecado, y más completamente dedicado al servicio de Dios.

Dios mismo es el Santísimo. Se le llama el «Santo de Israel» (Sal 71:22; 78:41; 89:18; Is 1:4; 5:19,24; et ál.). Los serafines alrededor del trono de Dios claman: «Santo, santo, santo es el SEÑOR Todopoderoso; toda la tierra está llena de su gloria» (Is 6:3). «Exalten al SEÑOR nuestro Dios; adórenlo en su santo monte: ¡Santo es el SEÑOR nuestro Dios!» (Sal 99:9; cf. 99:3,5; 22:3).

La santidad de Dios es el modelo que su pueblo ha de imitar. Les ordena: «Sean santos, porque yo, el SEÑOR su Dios, soy santo» (Lev 19:2; cf. 11:44-45; 20:26; 1 P 1:16). Cuando Dios sacó a su pueblo de Egipto, los acercó a él y les ordenó que obedecieran su voz, les dijo: «Ustedes serán para mí un reino de sacerdotes y *una nación santa*» (Éx 19:4-6). En este caso la idea de separación del mal y del pecado (que aquí incluyó de una manera muy contundente la separación de la vida en Egipto) y la idea de devoción a Dios (al servirle y obedecer sus estatutos), se ven en el ejemplo de una «nación santa». Los creyentes del nuevo pacto también deben buscar «la santidad, sin la cual nadie verá al Señor» (He 12:14) y saber que la disciplina de Dios se nos aplica «a fin de que participemos de su santidad» (He 12:10). No solamente los individuos, sino también la misma Iglesia debe crecer en santidad (Ef 5:26-27), hasta el día cuando todo en la tierra estará separado del mal, purificado del pecado y dedicado al servicio de Dios con verdadera pureza moral (Zac 14:20-21).

9. Rectitud (o justicia). En español los términos *rectitud* y *justicia* son palabras diferentes, pero lo mismo en el hebreo del Antiguo Testamento que en el griego del Nuevo

Testamento hay solamente un grupo de palabras detrás de estos dos vocablos del español. Por consiguiente, se considerará que estos dos términos se refieren a un solo atributo de Dios. *La rectitud de Dios es el concepto de que el Señor siempre actúa de acuerdo a lo que es correcto y es en sí mismo la norma suprema de lo que es recto.*

Hablando de Dios, Moisés dice: «Todos sus caminos son *justos*. Dios es fiel; no practica la injusticia. Él es *recto* y *justo*» (Dt 32:4). Abraham apela con éxito al carácter recto de Dios cuando dice: «Tú, que eres el Juez de toda la tierra, ¿no harás justicia?» (Gn 18:25). Dios mismo dice: «Yo, el SEÑOR, digo lo que es justo, y declaro lo que es *recto*» (Is 45:19). En virtud de su rectitud, Dios tiene que tratar a las personas de acuerdo a lo que se merecen. Es necesario que Dios castigue el pecado, porque el pecado no merece premio; es malo y merece castigo.

Cuando Dios no castiga el pecado, nos parece que es injusto, a menos que se vea que hay otra manera de castigar el pecado. Por esto Pablo dice que cuando Dios envió a Cristo como sacrificio para que llevara el castigo del pecado, fue «para así *demostrar su justicia*. Anteriormente, en su paciencia, Dios había pasado por alto los pecados; pero en el tiempo presente ha ofrecido a Jesucristo para manifestar su justicia. De este modo Dios es justo y, a la vez, el que justifica a los que tienen fe en Jesús» (Ro 3:25-26). Cuando Cristo murió para pagar la pena de nuestros pecados, mostró que Dios era verdaderamente recto, porque en efecto aplicó el castigo apropiado al pecado, aunque en efecto perdonó a su pueblo sus pecados.

Con respecto a la definición de rectitud dada anteriormente, podemos preguntar: ¿Qué es «recto»? En otras palabras ¿qué *debe* suceder y qué *debe* ser? Aquí debemos responder que *todo lo que se conforma al carácter moral de Dios es recto*. Pero, ¿por qué es recto todo lo que se conforma al carácter moral de Dios? ¡Es recto porque se conforma a su carácter moral! Si en verdad Dios es la norma suprema de rectitud, no puede haber una norma fuera de Dios por la que midamos la rectitud o justicia. Él mismo es la medida suprema.

En respuesta a las preguntas de Job sobre si Dios había sido recto en sus tratos con él, Dios le responde: «¿Corregirá al Todopoderoso quien contra él contiende? ... ¿Vas acaso a invalidar mi justicia? ¿Me harás quedar mal para que tú quedes bien?» (Job 40:2,8). Luego Dios no le responde en términos de explicación que le permitirían a Job entender por qué las propias acciones de Dios eran rectas, sino más bien en términos de ¡una afirmación de la majestad y poder de Dios! Dios no necesita explicarle a Job la rectitud de sus acciones, porque Dios es el Creador y Job es la criatura (cf. Job 40:9ss).

No obstante, debe ser motivo de acción de gracias y gratitud darnos cuenta de que Dios tiene rectitud y omnipotencia. Si fuera un Dios de perfecta rectitud sin el poder de llevar a la práctica esa rectitud, no sería digno de adoración y no tendríamos ninguna garantía de que la justicia a la larga prevalecerá en el universo. Pero si fuera un Dios de poder ilimitado, y no hubiera rectitud en su carácter, ¡cuán impensablemente horrible sería el universo! Habría injusticia en el centro de toda existencia y no habría nada que pudiera cambiarla. Debemos por consiguiente agradecer y alabar continuamente a Dios por lo que él es: «Todos sus caminos son justos. Dios es fiel; no practica la injusticia. Él es recto y justo» (Dt 32:4).

10. Celos. Aunque la palabra *celos* se usa con frecuencia en sentido negativo en español, también a veces toma un sentido positivo. Por ejemplo, Pablo les dijo a los corintios: «El celo que siento por ustedes proviene de Dios» (2 Co 11:2). Aquí el sentido es «fervientemente protector y vigilante». Tiene el significado de estar profundamente comprometido a buscar el honor y bienestar de alguien, sea de uno mismo o de algún otro.

La Biblia dice que Dios es celoso de esta manera. Continua y fervientemente protege su honor. Le ordena a su pueblo no postrarse ante ídolos ni servirlos, diciendo: «Yo, el SEÑOR tu Dios, soy un Dios celoso» (Éx 20.5). Él desea que se le rinda adoración a él y no a dioses falsos (Éx 34:14, cf. Dt 4:24; 5:9). El celo de Dios se puede definir entonces como sigue: *El celo de Dios significa que Dios continuamente busca proteger su honor.*

A algunas personas les cuesta trabajo pensar que el celo es un atributo deseable en Dios. Esto se debe a que el celo por su propio honor como seres humanos siempre es errado. No debemos ser orgullosos, sino humildes. Sin embargo debemos darnos cuenta de que el orgullo es malo por una razón teológica: Es que no merecemos el honor que pertenece solamente a Dios (cf. 1 Co 4:7; Ap 4:11).

Sin embargo, no es incorrecto que Dios busque honor porque se lo merece plenamente. Dios reconoce abiertamente que sus hechos en la creación y la redención fueron por su propio honor. Hablando de su decisión de retener el castigo de su pueblo, Dios dice: «Y lo he hecho por mí, por mí mismo. ¿Cómo puedo permitir que se me profane? ¡No cederé mi gloria a ningún otro!» (Is 48:11). Es saludable para nosotros espiritualmente cuando entendemos en nuestro corazón el hecho de que Dios merece todo honor y gloria de su creación, y que es correcto que él busque este honor. Sólo él es infinitamente digno de ser alabado. Darnos cuenta de este hecho y deleitarnos en él es hallar el secreto de la verdadera adoración.

11. Ira. Tal vez nos sorprenda descubrir cuán frecuentemente la Biblia habla de la ira de Dios. Sin embargo, si Dios ama todo lo que es recto y bueno y todo lo que se conforma a su carácter moral, es lógico que aborrezca todo lo que se opone a su carácter moral. Por consiguiente, la ira de Dios dirigida contra el pecado se relaciona estrechamente con la santidad y justicia de Dios. La ira de Dios se puede definir como sigue: *La ira de Dios significa que él aborrece intensamente el pecado.*

Se hallan frecuentes descripciones de la ira de Dios cuando el pueblo de Dios peca grandemente contra él. Dios ve la idolatría del pueblo de Israel y le dice a Moisés: «Ya me he dado cuenta de que éste es un pueblo terco … No te metas. Yo voy a descargar mi ira sobre ellos, y los voy a destruir» (Éx 32:9-10). Más adelante Moisés le dijo al pueblo: «Recuerda esto, y nunca olvides cómo provocaste *la ira* del SEÑOR tu Dios en el desierto. … A tal grado provocaste su *enojo* en Horeb, que estuvo a punto de destruirte» (Dt 9:7-8; cf. 29:23; 2 R 22:13).

Sin embargo, la doctrina de la ira de Dios en la Biblia no se limita al Antiguo Testamento, como algunos han imaginado falsamente. Leemos en Juan 3:36: «El que cree en el Hijo tiene vida eterna; pero el que rechaza al Hijo no sabrá lo que es esa vida, sino *que permanecerá bajo el castigo de Dios*». Pablo dice: «Ciertamente, la ira de Dios viene revelándose desde el cielo contra toda impiedad e injusticia de los seres humanos, que con su maldad obstruyen la verdad» (Ro 1:18; cf. 2:5,8; 5:9; 9:22; Col 3:6; 1 Ts 1:10; 2:16; 5:9; He 3:11; Ap 6:16-17; 19:15).

Este también es un atributo por el que debemos agradecer y alabar a Dios. Tal vez no comprendamos de inmediato cómo se puede hacer esto, puesto que la ira parece ser un concepto negativo. Sin embargo, es útil preguntarnos qué sería Dios si fuera un Dios que no aborreciera el pecado. Sería entonces un Dios que se deleitaría en el pecado o por lo menos no se molestaría por el pecado. Tal Dios no sería digno de adoración, porque el pecado es aborrecible y *digno* de ser aborrecido. El pecado no debería ser. Es en verdad una virtud aborrecer el mal y el pecado (cf. Zac 8:17; He 1:9, et ál.), y nosotros imitamos correctamente este atributo de Dios cuando sentimos aborrecimiento contra el gran mal, la injusticia y el pecado.[2]

[2] Es apropiado en este respecto que nosotros «aborrezcamos el pecado pero amemos al pecador», como dice el dicho popular.

Además, como creyentes no debemos sentir temor de la ira de Dios, porque aunque «como los demás, éramos por naturaleza objeto de la ira de Dios» (Ef 2:3), ahora hemos confiado en Jesús, «que nos libra del castigo venidero» (1 Ts 1:10; cf. Ro 5:10). Cuando meditemos en la ira de Dios, nos asombraremos al pensar que nuestro Señor Jesucristo llevó la ira de Dios que era producto de nuestro pecado, a fin de que nosotros pudiéramos ser salvos (Ro 3:25-26).

Es más, al pensar en la ira de Dios debemos también tener presente su presencia. La paciencia y la ira se mencionan juntas en el Salmo 103: «El SEÑOR es ... *lento para la ira* y grande en amor. No sostiene para siempre su querella ni guarda rencor eternamente» (Sal 103:8-9). Por consiguiente, la demora en la ejecución de la ira de Dios sobre el mal tiene el propósito de llevar a su pueblo al arrepentimiento (vea Ro 2:4).

Cuando pensamos en la ira de Dios que vendrá, debemos simultáneamente estar agradecidos por su paciencia al esperar para ejecutar esa ira a fin de que incluso más personas puedan salvarse: «El Señor no tarda en cumplir su promesa, según entienden algunos la tardanza. Más bien, él tiene paciencia con ustedes, porque no quiere que nadie perezca sino que todos se arrepientan» (2 P 3:9-10). La ira de Dios debería motivarnos a la evangelización y debería también hacernos estar agradecidos porque Dios finalmente castigará toda maldad y reinará sobre nuevos cielos y una nueva tierra en donde no habrá injusticia.

D. Atributos de propósito

En esta categoría de atributos hablaremos primero de la voluntad de Dios en general, y luego de la omnipotencia (o poder infinito) de la voluntad de Dios.

12. Voluntad. *La voluntad de Dios es el atributo por el que Dios aprueba y determina toda acción necesaria para la existencia y actividad de sí mismo y de toda la creación.* Esta definición indica que la voluntad de Dios tiene que ver con decidir y aprobar las cosas que Dios es y hace. Tiene que ver con las decisiones que Dios toma en cuanto a qué hacer y qué no hacer.

a. *La voluntad de Dios en general.* La Biblia frecuentemente indica que la voluntad de Dios es la razón definitiva o suprema de todo lo que sucede. Pablo se refiere a Dios como «aquel que hace todas las cosas conforme al designio de su voluntad» (Ef 1:11). La frase que aquí se traduce «todas las cosas» (*ta panta*) la usa Pablo con frecuencia para referirse a todo lo que existe o a toda la creación (vea, por ejemplo, Ef 1:10,23; 3:9; 4:10; Col. 1:16 [dos veces], 17; Ro 11:36; 1 Co 8:6 [dos veces]; 15:27-28 [dos veces]). La palabra que se traduce «hace» (*energeo*, «obra, realiza, hace, produce») es un participio presente y sugiere actividad continua. La frase se podría traducir más explícitamente como «que continuamente lo realiza todo en el universo de acuerdo al consejo de su voluntad».

Más específicamente, todas las cosas fueron creadas por la voluntad de Dios: «Tú creaste todas las cosas; *por tu voluntad existen y fueron creadas*» (Ap 4:11). Tanto el Antiguo como el Nuevo Testamento afirman que el gobierno humano existe en conformidad con la voluntad de Dios (Dan 4:32; Ro 13:1). Incluso los hechos conectados con la muerte de Cristo fueron conforme a la voluntad de Dios. La iglesia de Jerusalén creía esto, porque en su oración dijeron: «En efecto, en esta ciudad se reunieron Herodes y Poncio Pilato, con los gentiles y con el pueblo de Israel, contra tu santo siervo Jesús, a quien ungiste *para hacer lo que de antemano tu poder y tu voluntad habían determinado que sucediera*» (Hch 4:27-28). Esto implica que la voluntad Dios predestinó que ocurrieran no solo el hecho de la muerte de Jesús, sino todos los acontecimientos conectados con ella.

Santiago nos anima a entender que todos los acontecimientos de nuestra vida están sujetos a la voluntad de Dios. A los que dicen: «Hoy y mañana iremos a tal ciudad, y estaremos allá un año, y traficaremos, y ganaremos», Santiago les dice: «No sabéis lo que será mañana. ... En lugar de lo cual deberíais decir: *Si el Señor quiere, viviremos y haremos esto o aquello*» (Stg 4:13-15). A veces es la voluntad de Dios que los creyentes sufran, como se ve en 1 Pedro 3:17, por ejemplo: «*Si es la voluntad de Dios*, es preferible sufrir por hacer el bien que por hacer el mal». Sin embargo, atribuir todos los acontecimientos, incluso los malos, a la voluntad de Dios, a menudo produce malos entendidos y dificultades para los cristianos. Algunas de las dificultades conectadas con este tema se tratarán aquí y otras las veremos en el capítulo 9 sobre la providencia de Dios.

b. *Distinciones en aspectos de la voluntad de Dios. Voluntad secreta y voluntad revelada:* A veces se hacen distinciones entre diferentes aspectos de la voluntad de Dios. Tal como nosotros podemos escoger algo lo mismo anhelante que renuentemente, alegremente o lamentándolo, secretamente o en público, también Dios, en la infinita grandeza de su personalidad, puede escoger o querer diferentes cosas de diferentes maneras.

Una distinción útil que se aplica a los diferentes aspectos de la voluntad de Dios es la distinción entre la *voluntad secreta* de Dios y su *voluntad revelada*. Incluso en nuestra propia experiencia sabemos que somos capaces de querer algunas cosas en secreto y luego más adelante dar a conocer esta voluntad a otros. A veces les decimos a otros lo que queremos antes de que tenga lugar, y en otras ocasiones no revelamos nuestro secreto sino hasta que el asunto en cuestión ha sucedido.

Es cierto que una distinción entre varios aspectos de la voluntad de Dios es evidente en muchos pasajes bíblicos. Según Moisés: «*Lo secreto* le pertenece al SEÑOR nuestro Dios, pero *lo revelado* nos pertenece a nosotros y a nuestros hijos para siempre, para que obedezcamos todas las palabras de esta ley» (Dt 29:29). Las cosas que Dios ha revelado nos son dadas con el propósito de que obedezcamos la voluntad de Dios «para que obedezcamos todas las palabras de esta ley». Sin embargo, había muchos otros aspectos de su plan que no les había revelado: muchos detalles de hechos futuros, detalles específicos de la adversidad o bendición en sus vidas, y cosas por el estilo. Con respecto a estos asuntos, simplemente debían confiar en él.

Debido a que la voluntad revelada de Dios por lo general contiene sus mandamientos o «preceptos» para nuestra conducta moral, a la voluntad revelada de Dios a veces se le llama la *voluntad de precepto* o *voluntad de mando*. Esta voluntad revelada de Dios es la voluntad declarada de Dios respecto a *lo que debemos hacer* o lo que Dios *nos ordena* hacer.

Por otro lado, la voluntad secreta de Dios por lo general también incluye sus decretos ocultos por los que gobierna el universo y determina lo que sucede. Ordinariamente no nos revela estos decretos (excepto en profecías sobre el futuro), así que estos propósitos o planes son realmente la voluntad «secreta» de Dios. No hallamos lo que Dios se ha propuesto secretamente sino hasta que lo que quería que sucediera sucede. Debido a que esta voluntad secreta de Dios tiene que ver con su manera de decretar los acontecimientos del mundo, a este aspecto de la voluntad de Dios a veces se le llama la *voluntad de decretar* de Dios.

Hay varias instancias en las que la Biblia menciona la voluntad revelada de Dios. En el Padrenuestro la petición «*hágase tu voluntad* en la tierra como en el cielo» (Mt 6:10) es una oración en que se pide que la gente obedezca la voluntad *revelada* de Dios, sus mandamientos, en la tierra tal como se hace en el cielo (es decir, total y completamente). Esta no pudiera ser una oración de que se cumpla la voluntad secreta de

Dios (o sea, sus decretos en cuanto a cosas que ha planeado), porque lo que Dios ha decretado es un secreto que con certeza sucederá. Pedirle a Dios que haga que se realice lo que él ha decretado que va a suceder sería simplemente orar: «Que lo que va a suceder suceda». Esa sería una oración en verdad hueca, porque no pediría nada. Es más, puesto que no sabemos la voluntad secreta de Dios respecto al futuro, la persona que eleva una oración porque se haga la voluntad secreta de Dios nunca sabría por qué está orando. Sería una oración sin contenido entendible y sin efecto. Más bien, la oración «hágase *tu voluntad*» se debe entender como una apelación a que se siga en la tierra la voluntad *revelada* de Dios.

Por otro lado, muchos pasajes hablan de la voluntad secreta de Dios. Cuando Santiago nos dice que digamos: «Si el Señor quiere, viviremos y haremos esto o aquello» (Stg. 4:15), no puede estar hablando de la voluntad revelada de Dios ni de su voluntad de precepto, porque con respecto a muchas de nuestras acciones *sabemos* que es de acuerdo al mandamiento de Dios que hagamos una u otra actividad que hemos planeado. Más bien, confiar en la voluntad secreta de Dios supera el orgullo y expresa humilde dependencia en el control soberano de Dios sobre los sucesos de nuestra vida.

Otro ejemplo hallamos en Génesis 50:20. José le dice a sus hermanos: «Es verdad que ustedes pensaron hacerme mal, pero *Dios transformó ese mal en bien* para lograr lo que hoy estamos viendo: salvar la vida de mucha gente». Aquí la voluntad *revelada* de Dios a los hermanos de José era que debían amarle y no robarle, venderle como esclavo ni planear asesinarlo. Pero la voluntad *secreta* de Dios fue que en la desobediencia de los hermanos de José se hiciera un mayor bien cuando José, habiendo sido vendido como esclavo a Egipto, adquiriera autoridad sobre aquel país y pudiera salvar a su familia.

Revelar a algunos las buenas nuevas del evangelio y ocultarlas a otros es algo conforme a la voluntad de Dios. Jesús dice: «Te alabo, Padre, Señor del cielo y de la tierra, porque habiendo escondido estas cosas de los sabios e instruidos, se las has revelado a los que son como niños. Sí, Padre, porque *esa fue tu buena voluntad*» (Mt 11:25-26). Esto, de nuevo, debe referirse a la voluntad secreta de Dios, porque su voluntad revelada es que todos se salven. En verdad, solamente dos versículos más adelante Jesús ordena a todos: «Vengan a mí *todos* ustedes que están cansados y agobiados, y yo les daré descanso» (Mt 11:28). Y Pablo y Pedro nos dicen que Dios quiere que todos los hombres sean salvos (vea 1 Ti 2:4 y 2 P 3:9). Por tanto, el hecho de que algunos no serán salvos y para algunos el evangelio seguirá oculto se debe entender como algo que está de acuerdo con la voluntad secreta de Dios, desconocida para nosotros y que es inapropiado que tratemos de fisgonearla.

Hay peligro en atribuir sucesos malos a la voluntad de Dios, aunque a veces vemos que la Biblia habla de ellos de esta manera. Un peligro es que podemos empezar a pensar que Dios encuentra placer en el mal, lo que no es cierto (vea Ez 33:11: «Tan cierto como que yo vivo —afirma el SEÑOR omnipotente—, que no me alegro con la muerte del malvado, sino con que se convierta de su mala conducta y viva»), aunque él puede usar el mal para sus buenos propósitos (como lo hizo en la vida de José y en la muerte de Cristo).[3] Otro peligro es que podemos empezar a culpar a Dios por el pecado, en vez de a nosotros mismos, o pensar que nos tenemos la culpa de nuestras maldades. La Biblia, sin embargo, no vacila en unir afirmaciones de la voluntad soberana de Dios con afirmaciones de la responsabilidad del hombre por el mal. Pedro pudo decir en la misma frase que Jesús fue «entregado según el determinado propósito y el previo conocimiento de Dios» y también que «por medio de gente malvada, *ustedes lo mataron, clavándolo en la cruz*» (Hch 2:23). La voluntad secreta de Dios de decretar

[3] Vea el cap. 8 para más explicación.

y la maldad deliberada de la «gente malvada» se reiteran en la misma declaración. Como quiera que entendamos la forma en que se ejecuta la voluntad secreta de Dios, nunca debemos concluir que implica que somos libres de culpa en cuanto al mal, ni que se puede culpar a Dios por el pecado. La Biblia nunca habla de esa manera, y tampoco debemos hacerlo nosotros, aun cuando esto continúe siendo un misterio para nosotros en esta edad.

También consideraremos la libertad de Dios como parte de la voluntad de Dios, pero se pudiera considerar como un atributo separado. *La libertad de Dios es ese atributo de Dios mediante el cual hace lo que quiere.* Esta definición implica que nada en la creación puede impedirle a Dios hacer su voluntad. Dios no está restringido por nada externo, y puede hacer todo lo que quiera hacer. Ninguna persona ni fuerza puede jamás dictarle a Dios lo que debe hacer. Él no está bajo ninguna autoridad ni restricción externa.

La libertad de Dios se menciona en el Salmo 115, en donde se hace un contraste entre su gran poder y la debilidad de los ídolos: «Nuestro Dios está en los cielos y *puede hacer lo que le parezca*» (Sal 115:3). Los gobernantes humanos no pueden ponerse contra Dios y oponerse efectivamente contra su voluntad, porque «en las manos del SEÑOR el corazón del rey es como un río: sigue el curso que el SEÑOR le ha trazado» (Pr 21:1). De manera similar, Nabucodonosor aprende en su arrepentimiento que es verdad decir de Dios: «*Dios hace lo que quiere* con los poderes celestiales y con los pueblos de la tierra» (Dn 4:35). Nosotros imitamos la libertad de Dios cuando ejercemos nuestra voluntad y tomamos decisiones, una capacidad esencial de la naturaleza humana de la que a menudo se abusa debido al pecado.

Puesto que Dios es libre, no debemos tratar de buscar otra explicación definitiva a las acciones de Dios en la creación que el hecho de que él quiso hacer algo y que su voluntad tiene perfecta libertad (en tanto y en cuanto las acciones que hace concuerdan con su propio carácter moral). A veces algunos tratan de descubrir la razón por la que Dios ha hecho algo (tal como crear el mundo o salvarnos). Es mejor limitarnos a decir que en definitiva fue en su voluntad libre (obrando en armonía con su carácter) que Dios creó el mundo, salvó a los pecadores y con ello se glorificó.

13. Omnipotencia (o poder, incluyendo soberanía). *La omnipotencia de Dios quiere decir que Dios puede hacer toda su santa voluntad.* La palabra *omnipotencia* se deriva de dos palabras latinas: *omni* que quiere decir «todo», y *potens*, que quiere decir «poderoso», y significa «todopoderoso». No hay límites al poder de Dios para hacer lo que decide hacer.

Este poder se menciona con frecuencia en la Biblia. La pregunta retórica: «¿Acaso hay algo imposible para el SEÑOR?» (Gn 18:14; Jer 32:27) por cierto implica (en el contexto en que aparece) que nada es demasiado difícil para el Señor. Jeremías le dice a Dios: «Para ti *no hay nada* imposible» (Jer 32:17). En el Nuevo Testamento Jesús dice: «Para Dios *todo es posible*» (Mt 19:26); y Pablo dice que Dios «puede hacer muchísimo más que todo lo que podamos imaginarnos o pedir» (Ef 3:20; cf. Lc 1:37; 2 Co 6:18; Ap 1:8). En verdad, el firme testimonio de las Escrituras es que el poder de Dios es infinito.

Hay, sin embargo, algunas cosas que Dios no puede hacer. Dios no puede querer ni hacer nada contrario a su carácter. Por eso la definición de omnipotencia se da en términos de la capacidad de Dios para hacer «su santa voluntad». No se trata de todo lo que Dios es capaz de hacer, sino de todo lo que es congruente con su carácter. Por ejemplo, Dios no puede mentir (Tit 1:2), no puede ser tentado por el mal (Stg 1:13) y no puede negarse a sí mismo (2 Ti 2.13). Aunque el poder de Dios es infinito, el uso de ese poder queda calificado por sus otros atributos (tal como todos los atributos de Dios califican

todas sus acciones). Esto es, por consiguiente, otro caso en donde resultaría un malentendido si se aislara un atributo del resto del carácter de Dios y se martillara de una manera desproporcionada.

Al concluir nuestra consideración de los atributos de propósito de Dios, es apropiado comprender que él nos ha hecho de tal manera que mostramos en nuestra vida algún reflejo tenue de cada uno de estos atributos. Dios nos ha hecho como criaturas con voluntad, y ejercemos nuestra capacidad de tomar decisiones reales respecto a lo que nos sucede en la vida. Por supuesto, no tenemos poder infinito u omnipotencia, pero Dios nos ha dado el poder de producir resultados, tanto poder físico como de otras clases de poder: poder mental, poder espiritual, poder de persuasión y poder en varias clases de estructuras de autoridad: familia, iglesia, gobierno civil, etc. En todos estos aspectos el uso de poder de maneras que agradan a Dios y armonizan con su voluntad es algo que le da gloria pues reflejan su carácter.

E. «Resumen» de atributos

14. Perfección. La perfección de Dios quiere decir que Dios posee por completo todas las cualidades de excelencia y no le falta ninguna parte de ninguna cualidad que sería deseable para él. Es posible incluir estos atributos en la descripción de los otros atributos. Sin embargo, hay pasajes que nos dicen que Dios es «perfecto» o «completo». Por ejemplo, Jesús nos dice: «Por tanto, sean perfectos, así como su Padre celestial es perfecto» (Mt 5:48; cf. Dt 32:4; Sal 18:30). Parece apropiado entonces indicar de manera explícita que Dios posee completamente todos los atributos excelentes y no le falta nada en su excelencia.

15. Bendición. Ser «bendito» es ser dichoso en un sentido muy pleno y rico. La Biblia a menudo habla de la bienaventuranza de los que andan en los caminos del Señor. En 1 Timoteo Pablo llama a Dios «único y *bendito Soberano*» (1 Ti 6:15) y habla del «glorioso evangelio que el *Dios bendito* me ha confiado» (1 Ti 1:11). En ambos casos la palabra no es *eulógetos* (que a menudo se traduce «bendito»), sino *makarios* («feliz»).

Así pues, la bendición que tiene Dios se puede definir como sigue: *La bendición de Dios quiere decir que Dios se deleita plenamente en sí mismo y en todo lo que refleja su carácter.* En esta definición la idea de la felicidad o dicha de Dios está conectada directamente con su propia persona como foco de todo lo que es digno de gozo o deleite. Esta definición indica que Dios es perfectamente feliz, que tiene plenitud de gozo en sí mismo.

La definición también refleja el hecho de que Dios se complace en todo lo de su creación que refleja su propia excelencia. Cuando terminó su obra creadora miró todo lo que había hecho y vio que era «muy bueno» (Gn 1:31). Esto indica el deleite de Dios en su creación y su aprobación de ella. Luego en Isaías leemos una promesa del regocijo futuro de Dios en su pueblo: «Como un novio que se regocija por su novia, así tu Dios se regocijará por ti» (Is 62:5; cf. Pr 8:30-31; Sof 3:17).

Nosotros somos benditos como Dios cuando hallamos deleite y dicha en todo lo que agrada a Dios, tanto en los aspectos de nuestra vida que agradan a Dios como en las obras de otros. Es más, cuando estamos agradecidos y nos deleitamos por la manera específica en que Dios nos ha creado como individuos, también somos benditos. Somos benditos como Dios al regocijarnos en la creación conforme ella refleja varios aspectos del excelente carácter divino. Hallamos nuestra mayor bienaventuranza, nuestra mayor felicidad, al deleitarnos en la fuente de todas las buenas cualidades, que es Dios mismo.

16. Belleza. La belleza de Dios es ese atributo de Dios por el cual él es la suma de todas las cualidades deseables. Este atributo de Dios se relaciona especialmente con la perfección de Dios. «Perfección» quiere decir que a Dios no le falta nada deseable; «belleza» quiere decir que Dios tiene todo lo deseable. Estas son dos maneras diferentes de afirmar la misma verdad.

No obstante, tiene valor el afirmar que Dios posee todo lo que es deseable. Nos recuerda que todos nuestros deseos buenos y justos, todos los deseos que realmente deben estar en nosotros o en cualquier otra criatura, hallan su suprema realización en Dios y en nadie más.

En el Salmo 27:4 David habla de la belleza del Señor:

> Una sola cosa le pido al SEÑOR,
> y es lo único que persigo:
> habitar en la casa del SEÑOR
> todos los días de mi vida,
> para contemplar *la hermosura del SEÑOR*
> y recrearme en su templo.

Una idea similar se expresa en otro salmo: «¿A quién tengo en el cielo sino a ti? Si estoy contigo, ya nada quiero en la tierra» (Sal 73:25). En ambos casos el salmista reconoce que su deseo de Dios, quien es la suma de todo lo deseable, supera con mucho todos los demás deseos.

II. PREGUNTAS DE REPASO

1. Diga e indique la diferencia entre dos atributos que describen el ser de Dios.

2. ¿Qué quiere decir que Dios sabe todas las cosas «reales y posibles»?

3. Explique la diferencia entre los atributos de Dios de misericordia, gracia y paciencia.

4. ¿Por qué es apropiado que Dios sea celoso de su propio honor?

5. ¿Es la ira de Dios congruente con su amor? Explique

6. ¿Cuál es la diferencia entre la voluntad secreta de Dios y su voluntad revelada?

7. ¿Hay alguna limitación al poder de Dios? Explique usando la definición de su atributo de omnipotencia.

III. PREGUNTAS PARA LA APLICACIÓN PERSONAL

1. (Espiritualidad) ¿Por qué Dios se disgusta tan profundamente por los ídolos e imágenes, incluso los que pretenden representarlo? ¿Cómo podemos entonces imaginarnos a Dios o pensar en Dios cuando le oramos?

2. (Conocimiento) Con respecto a las circunstancias de su vida, ¿cometerá Dios alguna vez alguna equivocación, no planeará de antemano o no tomará en cuenta todas las eventualidades? ¿Cómo es la respuesta a esta pregunta una bendición en su vida?

3. (Sabiduría) ¿De veras cree usted que Dios está obrando sabiamente en su vida hoy? ¿Y en el mundo? Si halla difícil creer esto a veces, ¿qué pudiera hacer usted para cambiar su actitud?

4. (Veracidad) ¿Por qué la gente de nuestra sociedad, incluso a veces los cristianos, son tan descuidados respecto a la veracidad al hablar? ¿Necesita usted pedir la ayuda de Dios para reflejar más completamente su veracidad al hablar en alguno de los siguientes aspectos: prometer orar por alguien, decir que estará en cierto lugar a cierta hora, exagerar los sucesos a fin de hacer más emocionante el cuento, preocuparse por recordar y luego hacer fielmente lo que dijo que haría en sus compromisos de trabajo, informar lo que otros han dicho o lo que usted piensa que alguna otra persona está pensando, representar equitativamente el punto de vista de su oponente en alguna discusión?

5. (Amor) ¿Es posible decidir amar a alguien y luego llevar a la práctica esa decisión, o acaso el amor entre seres humanos simplemente depende de los sentimientos espontáneos? ¿De qué maneras podría usted imitar el amor de Dios hoy?

6. (Misericordia) Para reflejar más completamente la misericordia de Dios, ¿a quién entre sus conocidos mostraría especial atención durante la próxima semana?

7. (Santidad) ¿Hay actividades o relaciones personales en su patrón presente de vida que están estorbando su crecimiento en santidad debido a que le hacen difícil separarse del pecado y dedicarse a buscar honrar a Dios?

8. (Rectitud) ¿Se halla usted alguna vez deseando que algunas de las leyes de Dios fueran diferentes de lo que son? Si es así, ¿refleja tal deseo un disgusto por algún aspecto del carácter moral de Dios? ¿Qué pasajes bíblicos podría usted leer para convencerse más plenamente de que el carácter de Dios y sus leyes son las justas en estos aspectos?

9. (Celos) ¿Refleja usted instintivamente el celo de Dios por su propio honor cuando oye que lo deshonran en la conversación, en la televisión o en algún otro contexto? ¿Qué podemos hacer para ahondar nuestro celo por el honor de Dios?

10. (Ira) ¿Debería encantarnos el hecho de que Dios es un Dios de ira que aborrece el pecado? ¿De qué maneras está bien que imitemos esta ira, y de qué maneras no está bien que lo hagamos?

11. (Voluntad) Conforme los hijos crecen, ¿cuáles son algunas maneras apropiadas e impropias en que ellos muestran en sus vidas un cada vez mayor ejercicio de su voluntad y libertad del control de los padres? ¿Se debe esperar esto como evidencia de que somos creados a imagen de Dios?

12. (Poder) Si el poder de Dios es su capacidad de hacer todo lo que quiere hacer, ¿es poder para nosotros la capacidad de obedecer la voluntad de Dios y producir

los resultados en el mundo que le agradan a él? Mencione varias maneras en las que podemos aumentar tal poder en nuestra vida.

13. (Perfección) ¿Cómo nos recuerda el atributo divino de perfección de que nunca podremos quedar satisfechos con el reflejo de sólo una parte del carácter de Dios en nuestra vida? ¿Puede describir algunos aspectos de lo que quiere decir «ser perfecto» como nuestro Padre celestial es perfecto, con respecto a su propia vida?

14. (Bendición) ¿Está usted feliz por la manera en que Dios lo creó, con los rasgos físicos, emocionales, mentales y relacionales que le dio? ¿De qué manera está bien ser feliz con nuestras propias personalidades, características físicas, capacidades, posición, etc.? ¿De qué maneras no está bien sentirse complacido o feliz por estas cosas? ¿Seremos en algún momento completamente «benditos» o felices? ¿Cuándo será eso y por qué?

15. (Belleza) Si rehusamos aceptar la definición de belleza que da nuestra sociedad, o incluso las definiciones que nosotros mismos hemos forjado previamente, y decidimos que lo que es verdaderamente hermoso es el carácter del mismo Dios, ¿cómo será nuestra noción de belleza diferente de la que sosteníamos previamente? ¿Podremos aplicar apropiadamente nuestra nueva idea de belleza a algunas de las cosas que anteriormente considerábamos hermosas? ¿Por qué sí o por qué no?

IV. TÉRMINOS ESPECIALES

amor	ira
atributos comunicables	justicia
atributos de propósito	libertad
atributos en cuanto a su ser	misericordia
«atributos en resumen»	omnipotencia
atributos mentales	perfección
atributos morales	poder
belleza	rectitud
bendición	sabiduría
bondad	santidad
celos	soberanía
conocimiento	teofanía
espiritualidad	veracidad
fidelidad	voluntad
gracia	voluntad revelada
invisibilidad	voluntad secreta

V. LECTURA BÍBLICA PARA MEMORIZAR

ÉXODO 34:5-7

El Señor descendió en la nube y se puso junto a Moisés. Luego le dio a conocer su nombre: pasando delante de él, proclamó: El SEÑOR, el SEÑOR, Dios clemente y compasivo, lento para la ira y grande en amor y fidelidad, que mantiene su amor hasta mil generaciones después, y que perdona la iniquidad, la rebelión y el pecado; pero que no deja sin castigo al culpable, sino que castiga la maldad de los padres en los hijos y en los nietos, hasta la tercera y la cuarta generación.

CAPÍTULO SEIS

La Trinidad

+ *¿Cómo puede Dios ser tres personas y a la vez un solo Dios?*

Los capítulos precedentes han tratado de muchos atributos de Dios. Pero si comprendemos sólo esos atributos no entenderíamos correctamente a Dios de ninguna manera, porque no entenderíamos que Dios, en su mismo ser, siempre ha existido como más de una persona. En efecto, Dios existe como tres personas, y sin embargo es un solo Dios.

La doctrina de la Trinidad es una de las más importantes de la fe cristiana. Estudiar las enseñanzas bíblicas sobre la Trinidad nos da una honda noción del asunto que es central en toda nuestra búsqueda de Dios: ¿Cómo es Dios en sí mismo? Aquí aprendemos que en sí mismo, en su propio ser, Dios existe en las personas de Padre, Hijo y Espíritu Santo, y sin embargo es un solo Dios.

I. EXPLICACIÓN Y BASE BÍBLICA

Podemos definir la doctrina de la Trinidad como sigue: *Dios existe eternamente en tres personas: Padre, Hijo y Espíritu Santo, y cada persona es plenamente Dios y hay sólo un Dios.*

A. La doctrina de la Trinidad se revela progresivamente en la Biblia

1. Revelación parcial en el Antiguo Testamento. La palabra *trinidad* no se halla en la Biblia, aunque la idea que representa la palabra se enseña en muchos lugares. La palabra *trinidad* quiere decir «triunidad», o «tres en uno». Se usa para resumir la enseñanza bíblica de que Dios es tres personas y sin embargo un solo Dios.

A veces algunos piensan que la doctrina de la Trinidad se halla solamente en el Nuevo Testamento, y no en el Antiguo. Pero si Dios ha existido eternamente como tres personas, sería sorprendente si no hubiera ninguna indicación de eso en el Antiguo Testamento. Aunque la doctrina de la Trinidad no se halla explícitamente en el Antiguo Testamento, varios pasajes sugieren e incluso implican que Dios existe como más de una persona.

Por ejemplo, según Génesis 1:26, Dios dijo: «*Hagamos* al ser humano a *nuestra* imagen y semejanza». ¿Qué quiere decir el verbo en plural «hagamos» y el pronombre en plural «nuestra»? Algunos han sugerido que son plurales de majestad, una forma de hablar que el rey usa para decir, por ejemplo: «Nos complace conceder su petición». Sin embargo, en el hebreo del Antiguo Testamento no hay otros ejemplos de casos en que un monarca use verbos plurales o pronombres plurales para referirse a sí mismo como «plural de majestad», de modo que esta sugerencia no tiene evidencia que la respalde.

Otra sugerencia es que Dios está hablando con los ángeles. Pero los ángeles no participaron en la creación del hombre, ni tampoco el hombre fue creado a imagen y semejanza de los ángeles, así que esta sugerencia no es convincente. La mejor explicación, y que sostienen casi unánimemente los padres de la Iglesia y los primeros teólogos, es que ya en el primer capítulo de Génesis tenemos una indicación de la pluralidad de personas en Dios mismo. No se nos dice cuántas personas, y no tenemos nada que se acerque a la doctrina completa de la Trinidad, pero se implica que hay más de una persona que interviene. Lo mismo se puede decir de Génesis 3:22 («El ser humano ha llegado a ser como uno de nosotros, pues tiene conocimiento del bien y del mal»), Génesis 11:7 («Será mejor que *bajemos* a confundir su idioma»), e Isaías 6:8 («¿A quién enviaré? ¿Quién irá por *nosotros*?»). (Nótese la combinación del singular y el plural en la misma oración en este último pasaje.)

Es más, hay pasajes en que a una misma persona se le llama «Dios» o «el Señor», y se le distingue de otra persona a la que también se le llama Dios. En el Salmo 45:67 el salmista dice: «Tu trono, oh Dios, permanece para siempre; … Tú amas la justicia y odias la maldad; por eso Dios te escogió a ti y no a tus compañeros, ¡tu Dios te ungió con perfume de alegría!» Aquí el salmo va más allá de lo que pudiera ser cierto de algún rey terrenal y llama «Dios» al rey (v. 6), cuyo trono permanece «para siempre». Pero luego, todavía hablando a la persona a la que llamó «Dios», el autor dice que «Dios te escogió a ti y no a tus compañeros, ¡tu Dios…!») (v. 7). Así que a dos personas separadas se les llama «Dios» (heb. *Elojim*). En el Nuevo Testamento el autor de Hebreos cita este pasaje y lo aplica a Cristo: «Tu trono, oh Dios, por el siglo del siglo» (He 1:8).

Similarmente, en el Salmo 101:1 David dice: «Así dijo el SEÑOR a mi Señor: "Siéntate a mi derecha hasta que ponga a tus enemigos por estrado de tus pies"». Jesús correctamente entiende que David se refiere a dos personas separadas como «Señor» (Mt 22:41-46), pero, ¿quién es el «Señor» de David si no es Dios mismo? ¿Y quién podría estarle diciendo a Dios: «Siéntate a mi diestra», excepto alguien que también sea plenamente Dios? Desde la perspectiva del Nuevo Testamento podemos parafrasear este versículo como «Dios Padre le dijo a Dios Hijo: "Siéntate a mi diestra"». Pero incluso sin la enseñanza del Nuevo Testamento sobre la Trinidad, parece claro que David estaba consciente de una pluralidad de personas en un Dios.

Isaías 63:10 dice del pueblo de Dios que «se rebelaron y afligieron a su santo Espíritu», al parecer sugiriendo que el Espíritu Santo es distinguible de Dios mismo (es «su santo Espíritu»), y que se le puede «afligir», lo que sugiere capacidades emocionales características de una persona particular.

Todavía más, varios pasajes del Antiguo Testamento sobre «el ángel del SEÑOR» sugieren una pluralidad de personas en Dios. La palabra que se traduce «ángel» (heb. *malak*) significa simplemente «mensajero». Si este ángel del Señor es un «mensajero» del Señor, no es el mismo Señor. Sin embargo, en otros puntos al ángel del Señor se le llama «Dios» o «el SEÑOR» (vea Gn 16:13; Éx 3:2-6; 23:20-22; Nm 22:35 con 38; Jue 2:1-2; 6:11 con 14). En otros puntos del Antiguo Testamento «el ángel del SEÑOR» sencillamente se refiere a un ángel creado, pero por lo menos en estos pasajes el ángel especial (o «mensajero») del Señor parece ser otra persona que es plenamente divina.

2. Revelación más completa de la Trinidad en el Nuevo Testamento. Cuando se abre el Nuevo Testamento, entramos en la historia del advenimiento del Hijo de Dios a la tierra. Sería de esperarse que este grandioso acontecimiento viniera acompañado de enseñanzas más explícitas sobre la naturaleza trinitaria de Dios, y eso es de hecho lo que hallamos. Antes de mirar esto en detalle, podemos sencillamente mencionar una lista de varios pasajes en los que se mencionan juntas a las tres personas de la Trinidad.

Cuando bautizaban a Jesús, «en ese momento se abrió el cielo, y él vio al Espíritu de Dios bajar como una paloma y posarse sobre él. Y una voz del cielo decía: "Éste es mi Hijo amado; estoy muy complacido con él"» (Mt 3:16-17). Aquí en un momento tenemos a los tres miembros de la Trinidad realizando tres actividades distintas. Dios Padre habla desde el cielo; Dios Hijo está siendo bautizado, y luego Dios Padre le habla desde el cielo y Dios Espíritu Santo desciende del cielo para posarse sobre Jesús y facultarlo para su ministerio.

Al final de su ministerio terrenal, Jesús pide a sus discípulos que «vayan y hagan discípulos de todas las naciones, bautizándolos en el nombre del Padre y del Hijo y del Espíritu Santo» (Mt. 28:19). Los mismos sustantivos «Padre» e «Hijo», tomados de la terminología de la familia, la más conocida de las instituciones humanas, indican muy fuertemente la personalidad distinta del Padre y del Hijo. Cuando se pone al «Espíritu Santo» en la misma expresión y al mismo nivel que las otras dos personas, es difícil evitar la conclusión de que se ve también al Espíritu Santo como una persona de igual posición que el Padre y el Hijo.

Cuando nos damos cuenta de que los autores del Nuevo Testamento suelen usar el nombre «Dios» (gr. *teos*) para referirse a Dios Padre y el nombre «Señor» (gr. *kurios*) para referirse a Dios Hijo, es claro que hay otra expresión trinitaria en 1 Corintios 12.4-6: «Ahora bien, hay diversos dones, pero un mismo *Espíritu*. Hay diversas maneras de servir, pero un mismo *Señor*. Hay diversas funciones, pero es un mismo *Dios* el que hace todas las cosas en todos».

En forma similar, el último versículo de 2 Corintios es trinitario en su expresión: «Que la gracia del *Señor Jesucristo*, el amor de *Dios* y la comunión del *Espíritu Santo* sean con todos ustedes» (2 Co 13:14). También vemos a las tres personas mencionadas separadamente en Efesios 4:4-6: «Hay un solo cuerpo y un solo *Espíritu*, así como también fueron llamados a una sola esperanza; un solo *Señor*, una sola fe, un solo bautismo; un solo *Dios y Padre* de todos, que está sobre todos y por medio de todos y en todos».

En la frase de apertura de 1 Pedro se mencionan juntas a las tres personas de la Trinidad: «según la previsión de *Dios el Padre*, mediante la obra santificadora del *Espíritu*, para obedecer a *Jesucristo* y ser redimidos por su sangre» (1 P 1:2). En Judas 20-21 leemos: «Ustedes, en cambio, queridos hermanos, manténganse en el amor de Dios, edificándose sobre la base de su santísima fe y orando en el Espíritu Santo, mientras esperan que nuestro Señor Jesucristo, en su misericordia, les conceda vida eterna».

B. Tres afirmaciones que resumen la enseñanza bíblica

En cierto sentido la doctrina de la Trinidad es un misterio que jamás podremos comprender plenamente. Sin embargo, sí podemos entender algo de su verdad resumiendo la enseñanza bíblica en tres afirmaciones:

1. Dios es tres personas
2. Cada persona es plenamente Dios
3. Hay sólo un Dios

La siguiente sección desarrollará con más detalles cada una de estas afirmaciones.

1. Dios es tres personas. El hecho de que Dios es tres personas quiere decir que el Padre no es el Hijo; son personas distintas. También quiere decir que el Padre no es el Espíritu Santo, sino que son dos personas distintas. También quiere decir que el Hijo no es el Espíritu Santo. Estas distinciones se ven en los varios pasajes citados en la sección previa, como también en muchos pasajes adicionales del Nuevo Testamento.

Juan 1:1-2 nos dice: «En el principio ya existía el Verbo, y el Verbo estaba con Dios, y el Verbo era Dios. Él estaba con Dios en el principio». El hecho de que el «Verbo» (que

en los vv. 9-18 se ve que es Cristo) está «con» Dios muestra que es distinto de Dios Padre. En Juan 17:24, Jesús le habla a Dios Padre de «mi gloria, la gloria que me has dado porque me amaste desde antes de la creación del mundo», lo que habla de distintas personas que comparten gloria, y de una relación de amor entre Padre e Hijo antes que el mundo fuera creado.

Se nos dice que Jesús continúa como nuestro Sumo Sacerdote y Abogado ante Dios el Padre: «Mis queridos hijos, les escribo estas cosas para que no pequen. Pero si alguno peca, tenemos ante el Padre a un intercesor, a Jesucristo, el Justo» (1 Jn 2:1). Cristo es el único que «puede salvar por completo a los que por medio de él se acercan a Dios, ya que vive siempre para interceder por ellos». Sin embargo, para poder interceder por nosotros ante Dios Padre es necesario que Cristo sea una persona distinta del Padre.

También, el Padre no es el Espíritu Santo, y el Hijo no es el Espíritu Santo. Se les distingue en varios versículos. Jesús dice: «Pero el Consolador, el Espíritu Santo, a quien el Padre enviará en mi nombre, les enseñará todas las cosas y les hará recordar todo lo que les he dicho» (Jn 14:26). El Espíritu Santo también ora o «intercede» por nosotros (Ro 8:27), lo que indica una distinción entre el Espíritu Santo y Dios Padre a quien se hace la intercesión.

Finalmente, el hecho de que el Hijo no es el Espíritu Santo queda indicado también en los varios pasajes trinitarios antes mencionados, tales como la Gran Comisión (Mt 28:19) y en los pasajes que indican que Cristo volvió al cielo y luego envió al Espíritu Santo a la Iglesia. Jesús dijo: «Pero les digo la verdad: Les conviene que me vaya porque, si no lo hago, el Consolador no vendrá a ustedes; en cambio, si me voy, se lo enviaré a ustedes» (Jn 16:7).

Algunos han cuestionado si el Espíritu Santo en verdad es otra persona, en lugar del «poder» o la «fuerza» de Dios en acción en el mundo. Pero la evidencia del Nuevo Testamento es muy clara y fuerte.[1] Primero tenemos los varios versículos mencionados anteriormente en donde se pone al Espíritu Santo en una relación coordinada con el Padre y el Hijo (Mt 28:19; 1 Co 12:4-6; 2 Co 13:14; Ef 4:4-6; 1 P 1:2). Puesto que el Padre y el Hijo son personas, la expresión coordinada sugiere fuertemente que el Espíritu Santo también es persona. Luego también hay lugares donde se aplica el pronombre masculino *él* (gr. *ekeinos*) al Espíritu Santo (Jn 14:26; 15:26; 16:13-14), que uno no esperaría según las reglas de la gramática griega, porque la palabra *espíritu* (gr. *pneuma*) es neutra, y no masculina, y de ordinario se haría referencia a ella usando el pronombre neutro *ekeinos*. Por otro lado, el nombre *Consolador* (gr. *Parakletos*) es un término que comúnmente se usaba para hablar de una persona que ayuda o da consuelo o consejo a otra persona o personas, pero se aplicó al Espíritu Santo en el Evangelio de Juan (14:16,26; 15.26; 16:7).

También se adscriben al Espíritu Santo otras actividades personales, tales como enseñar (Jn 14:26), dar testimonio (Jn 15:26; Ro 8:16), interceder u orar a favor de otros (Ro 8:26-27), examinar las profundidades de Dios (1 Co 2:10), saber los pensamientos de Dios (1 Co 2:11), disponer la distribución de algunos dones a unos y otros dones a otros (1 Co 12:11), prohibir o no permitir ciertas actividades (Hch 16:6-7), hablar (Hch 8:29; 13:2; y muchas veces tanto en el Antiguo como en el Nuevo Testamentos), evaluar y aprobar un curso sabio de acción (Hch 15:28), y ser afligido por el pecado en la vida de los cristianos (Ef 4:30).

Finalmente, si se entiende al Espíritu Santo simplemente como el poder de Dios, antes que como una persona distinta, un buen número de pasajes no tendrían sentido porque en ellos se mencionan tanto al Espíritu Santo y su poder y el poder de Dios. Por

[1]La siguiente sección sobre la personalidad distinta del Espíritu Santo sigue muy de cerca el excelente material de Louis Berkhof, *Introduction to Systematic Theology*, Eerdmans, Grand Rapids, 1932; reimpresión, Baker, Grand Rapids, 1979, p. 96.

ejemplo, Lucas 4:14: «Jesús regresó a Galilea en el poder del Espíritu» tendría que querer decir: «Jesús regresó en el poder de Dios a Galilea». En Hechos 10:38, «Jesús de Nazaret: cómo lo ungió Dios con el Espíritu Santo y con poder», querría decir: «Dios ungió a Jesús con el poder de Dios y con poder» (vea también Ro 15:13; 1 Co 2:4). Podemos concluir que el Espíritu Santo es otra persona.

2. *Cada persona es plenamente Dios.* Además del hecho de que las tres personas son distintas, el abundante testimonio bíblico es que cada persona es plenamente Dios por igual.

Primero, *Dios Padre claramente es Dios.* Esto es evidente desde el mismo primer versículo de la Biblia, donde Dios creó los cielos y la tierra. Es evidente en todo el Antiguo y Nuevo Testamentos, en donde se ve claramente a Dios Padre como Señor soberano sobre todos y donde Jesús ora a su Padre en los cielos.

Luego, *el Hijo es plenamente Dios.* Aunque este punto se desarrollará con gran detalle en el capítulo 15, bajo el título de «La persona de Cristo», podemos observar brevemente en este punto varios pasajes explícitos. Juan 1:1-4 claramente afirma la plena deidad de Cristo: «En el principio ya existía el Verbo, y el Verbo estaba con Dios, y el Verbo era Dios. Él estaba con Dios en el principio. Por medio de él todas las cosas fueron creadas; sin él, nada de lo creado llegó a existir. En él estaba la vida, y la vida era la luz de la humanidad».

Aquí se dice que Cristo era «el Verbo», y Juan dice que él estaba «con Dios» y que «era Dios». El texto griego se hace eco de las palabras iniciales de Génesis 1:1 («En el principio…») y nos recuerda que Juan está hablando de algo que fue cierto antes de que el mundo fuese hecho. Dios el Hijo siempre fue plenamente Dios.

Los Testigos de Jehová han cuestionado la traducción «el Verbo era Dios», traduciéndola como «la Palabra era un dios», implicando que el Verbo era simplemente un ser celestial pero no plenamente divino. Justifican su traducción apuntando al hecho de que el artículo definido (gr. *jo*, «el») no aparece antes de la palabra griega *teos* («Dios»). Dicen que *teos* debe traducirse «un dios». Sin embargo, ningún erudito griego reconocido ha seguido jamás tal interpretación en ninguna parte, porque es comúnmente conocido que la oración sigue una regla regular de la gramática griega, y la ausencia del artículo definido meramente indica que «Dios» es el predicado en lugar del sujeto de la oración.

La debilidad de la posición de los Testigos de Jehová se puede ver además en su traducción del resto del capítulo. Por varias otras razones gramaticales, la palabra *teos* también carece de artículo definido en otros lugares de este capítulo, como en el versículo 6: («Vino un hombre llamado Juan. Dios lo envió»), versículo 12 («les dio el derecho de ser hijos de Dios»), y el versículo 18 («A Dios nadie lo ha visto nunca»). Si los Testigos de Jehová fueran coherentes en su argumento en cuanto a la ausencia del artículo definido, también habrían traducido todos estos otros casos con la frase «un dios», pero los tradujeron «Dios».

Juan 20:28 en su contexto también es una fuerte prueba de la deidad de Cristo. Tomás había dudado de los informes de los demás discípulos de que habían visto a Jesús resucitado de los muertos, y había dicho que no creería a menos que pudiera ver las huellas de los clavos en las manos de Jesús y meter la mano en su costado herido (Jn 20:25). Entonces Jesús se les apareció a los discípulos cuando Tomás estaba con ellos. Jesús le dijo a Tomás: «Pon tu dedo aquí y mira mis manos. Acerca tu mano y métela en mi costado. Y no seas incrédulo, sino hombre de fe» (Jn 20:27). Leemos que en respuesta a esto Tomás exclamó: «¡Señor mío y Dios mío!» Aquí Tomás llama a Jesús «Dios mío». Los siguientes versículos (vv. 29-31) muestran que tanto Juan al escribir su Evangelio como Jesús mismo aprueban lo que Tomás ha dicho y animan a todo el que oye acerca de Tomás a creer lo mismo que Tomás creyó.

Otros pasajes que hablan de Jesús como plenamente divino incluyen Hebreos 1, donde el autor dice que Cristo es «la fiel imagen» (v. 3, gr. *jaraktér*, «duplicado exacto») de la naturaleza o ser (gr. *jupostasis*) de Dios, queriendo decir que Dios Hijo duplica exactamente en todo el ser o la naturaleza de Dios Padre: los atributos y el poder que Dios Padre tiene, Dios Hijo los tiene por igual. El autor pasa a referirse a Dios Hijo como «Dios» en el versículo 8 («Pero con respecto al Hijo dice: "Tu trono, oh Dios, permanece por los siglos de los siglos"»), y atribuye la creación de los cielos a Cristo cuando dice de él: «En el principio, oh Señor, tú afirmaste la tierra, y los cielos son la obra de tus manos» (He 1:10 citando Sal 102:25).

En el capítulo 15 se considerarán muchos otros pasajes, pero estos deberían ser suficientes para demostrar que el Nuevo Testamento con toda claridad se refiere a Cristo como plenamente Dios. Como Pablo dice en Colosenses 2:9: «Toda la plenitud de la divinidad habita en forma corporal en Cristo».

Luego, *el Espíritu Santo también es plenamente Dios.* Una vez que entendemos que Dios Padre y Dios Hijo son plenamente Dios, las expresiones trinitarias en versículos tales como Mateo 28:19 («bautizándolos en el nombre del Padre y del Hijo y del Espíritu Santo») cobran significación en cuanto a la doctrina del Espíritu Santo, porque muestran que se clasifica al Espíritu Santo en igual nivel que el Padre y el Hijo. Esto se puede ver si reconocemos lo inconcebible que habría sido para Jesús decir algo así como «bautizándoles en el nombre del Padre, y del Hijo y del arcángel Miguel»; esto le hubiera dado a un ser creado un estatus enteramente inapropiado incluso para un arcángel. Los creyentes en todas las edades solamente pueden ser bautizados en el nombre (y por ello tomando el carácter) de Dios mismo. (Observe también los otros pasajes trinitarios mencionados anteriormente: 1 Co 12:4-6; 2 Co 13:14; Ef 4:4-6; 1 P 1:2; Jud 20-21.)

En Hechos 5:3-4, Pedro le pregunta a Ananías: «¿Cómo es posible que Satanás haya llenado tu corazón para que le mintieras al Espíritu Santo …? ¡No has mentido a los hombres sino *a Dios*!» Según las palabras de Pedro, mentirle al Espíritu Santo es mentirle a Dios. Pablo dice en 1 Corintios 3:16: «¿No saben que ustedes son templo de Dios y que el Espíritu de Dios habita en ustedes?» El templo de Dios es el lugar donde Dios mismo habita, lo que Pablo explica por el hecho de que «el Espíritu de Dios» habita allí, evidentemente igualando así al Espíritu de Dios con el mismo Dios.

David pregunta en el Salmo 139:7-8: «¿Adónde podría alejarme de tu Espíritu? ¿Adónde podría huir de tu presencia? Si subiera al cielo, allí estás tú». Este pasaje atribuye al Espíritu Santo la característica divina de omnipresencia, algo que no es cierto de ninguna de las criaturas de Dios. Parece que David está igualando al Espíritu de Dios con la presencia de Dios. Huir del Espíritu de Dios es huir de su presencia, pero si no hay ningún lugar adonde David puede huir del Espíritu de Dios, sabe que dondequiera que vaya tendrá que decir: «Tú estás aquí».

En 1 Corintios 2:10-11 Pablo atribuye la característica divina de omnisciencia al Espíritu Santo: «Pues el Espíritu lo examina todo, hasta las profundidades de Dios. En efecto, ¿quién conoce los pensamientos del ser humano sino su propio espíritu que está en él? Así mismo, nadie conoce los pensamientos de Dios [gr. lit. "las cosas de Dios"] sino el Espíritu de Dios».

Es más, la actividad de dar el nuevo nacimiento al que nace de nuevo es obra del Espíritu Santo. Jesús dijo: «Yo te aseguro que quien no nazca de agua y del Espíritu, no puede entrar en el reino de Dios. … Lo que nace del cuerpo es cuerpo; lo que nace del Espíritu es espíritu. No te sorprendas de que te haya dicho: "Tienen que nacer de nuevo"» (Jn 3:5-7). Pero la obra de dar nueva vida espiritual a las personas cuando llegan a ser creyentes es algo que sólo Dios puede hacer (cf. 1 Jn 3:9, «que haya nacido de Dios»). Este pasaje, por consiguiente, da otra indicación de que el Espíritu Santo es plenamente Dios.

Hasta este punto tenemos dos conclusiones, ambas enseñadas abundantemente por toda la Biblia:

1. Dios es tres personas
2. Cada persona es plenamente Dios

Si la Biblia enseñara solamente estas dos realidades, no habría problema lógico al interpretar esto, porque la solución obvia sería que hay tres dioses. El Padre es plenamente Dios, el Hijo es plenamente Dios y el Espíritu Santo es plenamente Dios. Tendríamos un sistema en el que hay tres seres igualmente divinos. Tal sistema de creencia se llamaría politeísmo, o más específicamente, «triteísmo», o la creencia en tres dioses. Pero eso dista mucho de lo que enseña la Biblia.

3. Hay sólo un Dios. La Biblia es abundantemente clara en que hay un solo y único Dios. Las tres personas diferentes de la Trinidad no sólo son una en propósito y en acuerdo en lo que piensan, sino que también son una en esencia, una en su naturaleza esencial. En otras palabras, Dios es *un solo ser*. No hay tres Dioses. Hay sólo un Dios.

Uno de los pasajes más conocidos del Antiguo Testamento es Deuteronomio 6:4-5: «Escucha, Israel: El SEÑOR nuestro Dios *es el único SEÑOR*. Ama al SEÑOR tu Dios con todo tu corazón y con toda tu alma y con todas tus fuerzas».

Cuando Dios habla, muchas veces dice claramente que él es el único Dios verdadero; la idea de que hay tres Dioses a los que hay que adorar antes que a uno sería impensable a la luz de estas afirmaciones extremadamente fuertes. *Sólo* Dios es el único Dios verdadero y no hay nadie como él. Cuando él habla, es el único que habla; no está hablando como un Dios entre tres que hay que adorar. Él dice:

> «Yo soy el SEÑOR, y no hay otro;
>> fuera de mí no hay ningún Dios.
>> Aunque tú no me conoces, te fortaleceré,
> para que sepan de oriente a occidente
>> que no hay ningún otro fuera de mí.
> Yo soy el SEÑOR, y no hay ningún otro». (Is 45:5-6)

El Nuevo Testamento también afirma que hay un Dios. Pablo escribe: «Hay *un solo Dios* y un solo mediador entre Dios y los hombres, Jesucristo hombre» (1 Ti 2:5). Pablo afirma que «Dios es uno» (Ro 3:30). Finalmente, Santiago reconoce que incluso los demonios reconocen que sólo hay un Dios, aunque su asentimiento intelectual al hecho no es suficiente para salvarlos: «¿Tú crees que hay un solo Dios? ¡Magnífico! También los demonios lo creen, y tiemblan» (Stg 2:19). Pero claramente Santiago afirma que uno «hace bien» al creer que «hay un solo Dios».

4. Todas las analogías tienen puntos débiles. Si no podemos adoptar ninguna de estas soluciones, ¿cómo podemos juntar las tres verdades de la Biblia y mantener la doctrina de la Trinidad? A veces algunos han usado varias analogías derivadas de la naturaleza o de la experiencia humana para intentar explicar esta doctrina. Aunque estas analogías pueden ser útiles en un nivel elemental de entendimiento, todas resultan inadecuadas y equivocadas en mayor reflexión. Decir, por ejemplo, que Dios es como un trébol, que tiene tres hojas pero que sin embargo es un solo trébol, no resulta porque cada hoja es solo una parte del trébol, y no se puede decir que cada hoja sea el trébol entero. Pero en la Trinidad cada persona no es simplemente una parte separada de Dios, sino que cada persona es plenamente Dios.

La analogía de las tres formas del agua (vapor, agua y hielo) también es inadecuada porque (a) el agua nunca está en las tres formas al mismo tiempo; (b) tienen diferentes propiedades o características, (c) la analogía no tiene nada que corresponda al hecho de que hay sólo un Dios (no hay «un agua» ni «toda el agua del universo»), y (d) falta el elemento de personalidad inteligente.

Se han derivado otras analogías de la experiencia humana. Se puede decir que la Trinidad es algo así como el hombre que es a la vez agricultor, alcalde de la ciudad y anciano de su iglesia. Funciona en papeles diferentes en diferentes momentos, pero es sólo un hombre. Sin embargo, esta analogía es muy deficiente porque hay sólo una persona haciendo todas esas actividades en tiempos diferentes, y la analogía no ilustra la interacción personal que hay entre los miembros de la Trinidad. (De hecho, esta analogía simplemente enseña la herejía llamada modalismo, que se considerará más abajo.)

Así que, ¿qué analogía usaremos para enseñar la Trinidad? Aunque la Biblia usa muchas analogías de la naturaleza y la vida para enseñarnos varios aspectos del carácter de Dios (Dios es como roca en su fidelidad, como pastor en su cuidado), es interesante que en ninguna parte usa analogías para enseñar la doctrina de la Trinidad. Lo más cercano que tenemos a una analogía se halla en los títulos «Padre» e «Hijo» en sí mismos, títulos que claramente hablan de personas distintas y de la estrecha relación que existe entre ellos en una familia humana. Pero a nivel humano, por supuesto, tenemos dos seres humanos enteramente separados, no un ser compuesto de tres personas distintas. Es mejor concluir que ninguna analogía ilustra adecuadamente el concepto de la Trinidad, y todas se equivocan en maneras significativas.

5. *Las soluciones simplistas se ven obligadas a negar hebras de la enseñanza bíblica.*
Ahora tenemos tres afirmaciones, las cuales nos enseña la Biblia:

1. Dios es tres personas
2. Cada persona es plenamente Dios
3. Hay sólo un Dios

En la historia de la Iglesia ha habido intentos de concebir una solución sencilla para la doctrina de la Trinidad negando una u otra de estas afirmaciones. Si alguien *niega la primera afirmación*, se nos deja con el hecho de que cada una de las personas mencionadas en la Biblia (Padre, Hijo y Espíritu Santo) es Dios, y hay sólo un Dios. Pero si no tenemos que decir que son personas distintas, hay una solución fácil: Simplemente son nombres diferentes de una misma persona que actúa diferente en tiempos diferentes. A veces esta persona se llama a sí mismo Padre, a veces se llama Hijo y a veces se llama a sí mismo Espíritu. Pero tal solución negaría el hecho de que las tres personas son individuos distintos, que Dios Padre envía a Dios Hijo al mundo, y que el Hijo ora al Padre, y que el Espíritu Santo intercede ante el Padre por nosotros.

Otra solución simple se hallaría al *negar la segunda afirmación*, o sea, negar que algunas de las personas mencionadas en la Biblia son plenamente Dios. Si sostenemos que Dios es tres personas y que hay un solo Dios, podemos vernos tentados a decir que algunas de las «personas» no son plenamente Dios, sino que solamente son subordinadas o partes creadas de Dios. Esta solución la tomarían, por ejemplo, los que niegan la plena deidad del Hijo (y del Espíritu Santo). Pero, como vimos antes, esta solución tendría que negar una categoría entera de la enseñanza bíblica.

Finalmente, como ya se observó antes, una solución sencilla sería *negar que sólo haya un Dios*. Pero esto resultaría en una creencia en tres Dioses, algo que es claramente contrario a la Biblia.

Aunque el tercer error no ha sido común, cada uno de los dos primeros ha aparecido en algún momento u otro en la historia de la Iglesia, y cada uno persiste hasta hoy en algunos grupos.

C. Han surgido errores por negar algunas de las tres afirmaciones que resumen la enseñanza bíblica

En la sección previa hemos visto cómo la Biblia exige que afirmemos lo siguiente:

1. Dios es tres personas
2. Cada persona es plenamente Dios
3. Hay sólo un Dios

Antes de hablar más de la diferencia entre el Padre, Hijo y Espíritu Santo, y la manera en que se relacionan entre sí, es importante que examinemos algunos de los errores doctrinales respecto a la Trinidad que se han hecho en la historia de la Iglesia. En esta revisión histórica veremos algunos de los errores que nosotros mismos debemos evitar al pensar en esta doctrina. Por cierto, los principales errores trinitarios que han surgido han tenido lugar debido a una negación de una u otra de estas tres afirmaciones primarias.[2]

1. El modalismo aduce que hay sólo una persona que se nos aparece de tres formas (o «modos») diferentes. En diferentes épocas algunos han enseñado que Dios no es tres personas diferentes, sino sólo una persona que se aparece a la gente de «modos» diferentes en momentos diferentes. Por ejemplo, en el Antiguo Testamento Dios aparecía como «Padre». En los Evangelios esta misma persona divina apareció como «el Hijo» como se ve en la vida humana y ministerio de Jesús. Después del Pentecostés, esta misma persona se ha revelado como «Espíritu» activo en la Iglesia.

El modalismo resulta atractivo por el deseo de martillar claramente que hay sólo un Dios. Puede decir que tiene el respaldo no sólo de los pasajes bíblicos que hablan de un Dios, sino también de pasajes tales como Juan 10:30 («El Padre y yo somos uno»), y Juan 14:9 («El que me ha visto a mí, ha visto al Padre»). Sin embargo, este último pasaje puede simplemente querer decir que Jesús revela plenamente el carácter de Dios Padre, y el pasaje anterior (Jn 10:30), en un contexto en el que Jesús afirma que realizará todo lo que el Padre le ha dado que haga y que salvará a todos los que el Padre le ha dado, parece querer decir que Jesús y el Padre son uno en propósito.

La debilidad fatal del modalismo es el hecho de que debe negar las relaciones personales dentro de la Trinidad y que aparece en tantos lugares en las Escrituras (o debe afirmar que estas fueron simplemente una ilusión y no algo real). Si es así, debe negar que hubo tres personas separadas en el bautismo de Jesús, en donde el Padre habla desde el cielo y el Espíritu desciende sobre Jesús como paloma. Debe decir que todas esas ocasiones en que Jesús ora al Padre son una ilusión o una charada. La idea del Hijo o del Espíritu Santo intercediendo por nosotros ante Dios Padre se pierde. Finalmente, el modalismo a fin de cuentas tira a un lado lo esencial de la doctrina de la expiación; es decir, la idea de que Dios envió al Hijo como sacrificio sustitutivo, y que el Hijo llevó la ira de Dios en lugar nuestro, y que el Padre, representando los intereses de la Trinidad, vio los sufrimientos de Cristo y quedó satisfecho (Is 53:11).

2. El arrianismo niega la plena deidad del Hijo y del Espíritu Santo. El término *arrianismo* se deriva de Arrio, obispo de Alejandría cuyas enseñanzas condenó el Concilio de Nicea en 325 d.C., y que murió en 336 d.C. Arrio enseñaba que Dios Padre creó en un punto a Dios Hijo, y que antes de ese tiempo el Hijo no existía, ni tampoco el Espíritu Santo, sino sólo el Padre. Según eso, aunque el Hijo es un ser celestial que existió antes del resto de la creación y que es mucho mayor que el resto de la creación, no es igual al

[2]Una excelente explicación de la historia y las implicaciones teológicas de las herejías trinitarias consideradas en esta sección se halla en Harold O. J. Brown, *Heresies: The Image of Christ in the Mirror of Heresy and Orthodoxy from the Apostles to the Present*, Doubleday, Garden City, N.Y., 1984; reprimpresión, Hendrickson, Peabody, MA, 1998, pp. 95-157.

Padre en todos sus atributos; incluso se puede decir que «se parece al Padre» o es «similar al Padre» en su naturaleza, pero no se puede decir que sea «de la misma naturaleza» que el Padre.

Los arrianos dependían fuertemente de los pasajes que llaman a Cristo el «unigénito» Hijo de Dios (Jn 1:14; 3:16, 18; 1 Jn 4:9). Si Cristo fue «unigénito» de Dios el Padre, razonaban, esto debe querer decir que Dios Padre le dio la existencia (porque la palabra *engendrar* en la experiencia humana se refiere a la función del padre en la concepción del hijo). Respaldo adicional para la enseñanza arriana se halla en Colosenses 1:15: «Él es la imagen del Dios invisible, el primogénito de toda creación». ¿Acaso aquí la palabra «primogénito» no implica que el Padre en algún punto le dio la existencia al Hijo? Y si esto es cierto del Hijo, debe necesariamente ser cierto también del Espíritu Santo.

Pero estos pasajes no nos exigen creer la posición arriana. Colosenses 1:15, que llama a Cristo «el primogénito de toda creación», se entiende mejor en el sentido de que Cristo tiene los derechos y privilegios del «primogénito»; o sea, según el uso y costumbres bíblicas, el derecho de liderazgo o autoridad en la familia de la generación de uno (vea He 12:16, en donde se dice de Esaú que vendió su «primogenitura» o «derecho de nacimiento»; la palabra griega *prototokia* es cognada del término *prototokos*, «primogénito» en Col. 1:15). Así que Colosenses 1:15 quiere decir que Cristo tiene los privilegios de autoridad y gobierno, privilegios que le corresponden al «primogénito» pero con respecto a toda la creación.

Las argumentaciones arrianas que usaban textos que se refieren a Cristo como el «unigénito» Hijo se basan en un mal entendimiento de la palabra griega *monogenés* (traducida, por ejemplo por la RVR como «unigénito» en Jn 1:14,18; 3:16,18, 1 Jn 4:9). Por muchos años se pensó que la palabra se derivaba de dos términos griegos: *mono* que quiere decir «solo» y *genao* que quiere decir «engendrar». Pero el estudio lingüístico del siglo XX demostró que la segunda mitad de la palabra se relaciona más bien con la palabra *genos*, que quiere decir «clase» o «tipo». Entonces, la palabra quiere decir «único en su clase» o hijo «singular» (vea también He 11:17, en donde Isaac es *monogenés* de Abraham, aunque no fue su único hijo). En vez de referirse a que Cristo desciende del Padre, estos versículos afirman la posición única de Cristo como Hijo de Dios.

A pesar del malentendido de la Iglesia primitiva respecto a este término *monogenés*, se vio tan impactada por la fuerza de muchos otros pasajes que muestran que Cristo era plena y completamente Dios que concluyó que, sea lo que sea que «unigénito» signifique, no significa «creado». Por consiguiente el Credo Niceno en 325 afirmó que Cristo era «unigénito, no hecho»:

Creemos en un Dios, Padre Todopoderoso, hacedor de todas las cosas visibles e invisibles.

Y en el Señor Jesucristo, Hijo de Dios, unigénito del Padre, el unigénito; o sea, de la esencia del Padre, Dios de Dios, Luz de Luz, el mismo Dios del mismo Dios, *unigénito, no hecho*, siendo de una sustancia [*jomoousion*] con el Padre...[3]

En repudio adicional a las enseñanzas de Arrio, el Credo Niceno insistió que Cristo era «de la misma sustancia que el Padre». La disputa con Arrio tenía que ver con dos palabras que se han hecho famosas en la historia de la doctrina cristiana: [*jomoousios*] («de la misma naturaleza») y *jomoiousios* («de naturaleza similar»). La diferencia depende del diferente significado de los dos prefijos griegos, *jomo*, que quiere decir «mismo», y *jomoi*, que quiere decir «similar». A Arrio le gustaba decir que Cristo fue un ser celestial

[3] Esta es la forma original del Credo Niceno, pero más tarde fue modificado en el concilio de Calcedonia, en 381 d.C. y allí tomó la forma que las iglesias de hoy comúnmente conocen como Credo Niceno. Este texto fue tomado de Philip Schaff, *Creeds of Christendom*, 3 vols., Baker, Grand Rapids, 1983; reimpresión de la ed. de 1931, 1:28-29.

sobrenatural y que fue creado por Dios antes de la creación del resto del universo, e incluso que era «similar» a Dios en su naturaleza. En esto Arrio concordaba con la palabra *jomoiousios*. Pero el concilio de Nicea en 325 y el concilio de Constantinopla en 381 entendieron que esto no era suficiente, porque si Cristo no es exactamente de la misma naturaleza que el Padre, no es plenamente Dios. Así que ambos concilios insistieron en que los cristianos ortodoxos confesaran que Jesús es *jomoousios*, de la *misma* naturaleza que Dios Padre. Mientras que la diferencia entre las dos palabras es sólo de una letra, esta diferencia era en verdad profunda, y marcaba la diferencia entre el cristianismo bíblico y la herejía, entre una doctrina verdadera de la Trinidad y una herejía que no aceptaba la plena deidad de Cristo y por consiguiente no era trinitaria y era a fin de cuentas destructiva para la fe cristiana.

Al afirmar que el Hijo era de la misma naturaleza que el Padre, la Iglesia naciente también excluyó una doctrina falsa relacionada con esta: la de la *subordinación*. Mientras el arrianismo sostenía que el Hijo fue creado y que no era divino, la idea de la subordinación sostenía que el Hijo era eterno (no creado) y divino, pero no era igual al Padre en ser o atributos; el Hijo era inferior o «subordinado» en ser al Dios Padre.[4] Como al arrianismo, el concilio de Nicea rechazó claramente esta idea.

3. El triteísmo niega que haya sólo un Dios. Una última manera de intentar una fácil reconciliación de la enseñanza bíblica en cuanto a la Trinidad sería negar que hay sólo un Dios. El resultado es decir que Dios es tres personas y que cada persona es plenamente Dios. Por consiguiente, hay tres Dioses. Técnicamente esta noción se llamaría «triteísmo».

Pocos la han sostenido en la historia de la Iglesia. Tiene similitudes con muchas religiones paganas antiguas que creían en una multiplicidad de dioses. Esta noción resultaría en confusión en la mente de los creyentes. No habría adoración absoluta, ni lealtad, ni devoción al único Dios verdadero. No sabríamos a cuál Dios dar nuestra suprema lealtad. Y, en un nivel más hondo, esta noción destruiría todo sentido de unidad suprema en el universo; incluso en el mismo ser de Dios habría pluralidad, pero no unidad.

Aunque ningún grupo moderno aboga por el triteísmo, tal vez muchos evangélicos de hoy sin intención se inclinan a nociones triteístas de la Trinidad, reconociendo la personalidad distinta del Padre, el Hijo y el Espíritu Santo, pero rara vez percatándose de la unidad de Dios como un ser indiviso.

4. Importancia de la doctrina de la Trinidad. ¿Por qué la Iglesia se preocupó tanto por la doctrina de la Trinidad? ¿Es realmente esencial sostener la plena deidad del Hijo y del Espíritu Santo? Sí, lo es, porque esta enseñanza tiene implicaciones para el mismo corazón de la fe cristiana.

Primero, la expiación está en juego. Si Jesús es meramente un ser creado, y no plenamente Dios, es difícil concebir que él, una criatura, pudo llevar la ira total de Dios contra todos nuestros pecados. ¿Podría alguna criatura, por grande que fuera, salvarnos de veras? Segundo, la justificación por la fe sola queda amenazada si negamos la plena deidad del Hijo. (Esto se ve hoy en la enseñanza de los Testigos de Jehová, quienes no creen en la justificación por la fe sola.) Si Jesús no es plenamente Dios, tendríamos derecho a dudar que podemos confiar en él para salvarnos completamente. ¿Podríamos depender de una criatura en cuanto a nuestra salvación? Tercero, si Jesús no es Dios infinito, ¿debemos orarle y adorarle? ¿Quién, sino un Dios infinito y

[4]Hay que distinguir claramente la herejía de la subordinación, que sostiene que el Hijo es inferior en *ser* al Padre, de la doctrina ortodoxa de que el Hijo está eternamente subordinado al Padre *en papel o función*. Sin esta verdad perderíamos la doctrina de la Trinidad, porque no tendríamos ninguna distinción personal eterna entre el Padre y el Hijo, y ellos no serían eternamente Padre e Hijo. (Vea la sección D más adelante sobre las diferencias entre Padre, Hijo y Espíritu Santo.)

omnisciente, podría oír y responder a las oraciones de todo el pueblo de Dios? Y, ¿quién sino Dios mismo es digno de adoración? En verdad, si Jesús nos es más que una criatura, por grande que sea, sería idolatría adorarle; y sin embargo el Nuevo Testamento nos ordena hacerlo (Fil 2:9-11; Ap 5.12-14). Cuarto, si alguien enseña que Cristo es un ser creado pero que de todas maneras el que nos salva, esta enseñanza erróneamente empieza a atribuirle el mérito de la salvación a una criatura y no a Dios mismo. Esta enseñanza erróneamente exalta a la criatura antes que al Creador, algo que la Biblia nunca nos permite hacer. Quinto, la independencia y naturaleza personal de Dios está en juego: Si no hay Trinidad, no hubo relaciones interpersonales en el ser de Dios antes de la creación, y, sin relaciones personales es difícil ver cómo Dios pudiera realmente ser personal o no tener necesidad de una creación con la cual relacionarse. Sexto, la unidad del universo está en juego: Si no hay perfecta pluralidad y perfecta unidad en Dios mismo, no tenemos base para pensar que puede haber unidad alguna entre los diversos elementos del universo. Claramente en la doctrina de la trinidad se pone en juego la esencia misma de la fe cristiana.

D. ¿Cuáles son las distinciones entre el Padre, el Hijo y el Espíritu Santo?

Después de completar esta revisión de los errores respecto a la Trinidad, podemos pasar a preguntarnos si se puede decir algo más respecto a las distinciones entre el Padre, el Hijo y el Espíritu Santo. Si decimos que cada miembro de la Trinidad es plenamente Dios, y que cada persona comparte y participa de todos los atributos de Dios, ¿hay alguna diferencia entre las personas?

1. Las personas de la Trinidad tienen diferentes funciones primarias al relacionarse con el mundo. Cuando la Biblia habla de la manera en que Dios se relaciona con el mundo, tanto en la creación como en la redención, dice que las personas de la Trinidad tienen diferentes funciones o actividades primarias. A veces a esto se llama «economía de la Trinidad» usando *economía* en el sentido antiguo de «ordenación de actividades». (En este sentido la gente solía hablar de la «economía de una casa» o «economía del hogar» para referirse no sólo los asuntos financieros de un hogar, sino a la «ordenación de actividades» dentro de la casa.) La «economía de la Trinidad» quiere decir las diferentes maneras en que las tres personas actúan al relacionarse con el mundo y (como veremos en la próxima sección) entre sí por toda la eternidad.

Vemos estas diferentes funciones en la obra de la creación. Dios Padre dijo las palabras creadoras para hacer que el universo llegara a existir. Pero fue Dios Hijo, el eterno Verbo de Dios, el que realizó estos decretos creativos: «Por medio de él todas las cosas fueron creadas; sin él, nada de lo creado llegó a existir» (Jn 1:3; vea también 1 Co 8:6; Col 1:16; He 1:2). El Espíritu Santo estaba también activo de una manera diferente, al «moverse» o «ir y venir» sobre la superficie de las aguas (Gn 1:2), al parecer sustentando y manifestando la presencia inmediata de Dios en su creación (cf. Sal 33:6, en donde «soplo» tal vez se traduzca mejor «Espíritu»; vea también Sal 139:7).

Podemos también ver funciones distintas en la obra de la redención. Dios Padre planeó la redención y envió a su Hijo al mundo (Jn 3:16; Gá 4:4; Ef 1:9-10). El Hijo obedeció al Padre y realizó nuestra redención (Jn 6:38; He 10:5-7; et ál.). Dios Padre no vino y murió por nuestros pecados, ni tampoco Dios Espíritu Santo. Fue la obra particular del Hijo. Luego, después de que Jesús ascendió al cielo, el Padre y el Hijo enviaron al Espíritu Santo para que aplicara la redención a nosotros. Jesús habla del «Consolador, el Espíritu Santo, a quien el Padre enviará en mi nombre» (Jn 14:26), pero también dice que él mismo enviará al Espíritu Santo, porque dice: «Si me voy, se lo enviaré a ustedes» (Jn 16:7). Es papel especialmente del Espíritu Santo darnos regeneración, o vida nueva espiritual (Jn 3:5-8), santificarnos (Ro 8:13; 15:16; 1 P

1:2), y darnos poder para el servicio (Hch 1:8; 1 Co 12:7-11). En general, la obra del Espíritu Santo parece ser llevar a término la obra que fue planeada por Dios Padre y empezada por Dios Hijo.

Así que podemos decir que el papel del Padre en la creación y en la redención ha sido planear, dirigir y enviar al Hijo y al Espíritu Santo. Esto es lógico, porque muestra que el Padre y el Hijo se relacionan uno al otro como un padre y un hijo se relacionan entre sí en una familia humana: El padre dirige y tiene autoridad sobre el hijo, y el hijo obedece y sigue las instrucciones del padre. El Espíritu Santo es obediente a las directivas tanto del Padre como del Hijo.

En fin, que si bien las personas de la Trinidad son iguales en todos sus atributos, difieren en cuanto a la creación. El Hijo y el Espíritu Santo son iguales a Dios Padre en deidad, pero subordinados en sus funciones.

2. Las personas de la Trinidad existieron eternamente como Padre, Hijo y Espíritu Santo. Pero, ¿por qué las personas de la Trinidad asumen estos diferentes papeles al relacionarse con la creación? ¿Fue accidental o arbitrario? ¿Podría Dios Padre haber venido en lugar del Dios Hijo para morir por nuestros pecados? ¿Podría el Espíritu Santo haber enviado a Dios Padre para que muriera por nuestros pecados, y entonces enviar a Dios Hijo para que pusiera en práctica la redención?

No; no parece que esto pudiera haber sucedido, porque la función de ordenar, dirigir y enviar es apropiada a la posición del Padre, por quien se modela toda la paternidad humana (Ef 3:14-15). El papel del obediente que va conforme envía el Padre y revela a Dios es apropiado al papel del Hijo, al que también se le llama el Verbo de Dios (cf. Jn 1:1-5,14,18; 17:4; Fil 2:5-11). Estas funciones no se podían haber invertido porque el Padre habría dejado de ser Padre y el Hijo habría dejado de ser Hijo. Por analogía de esa relación podemos concluir que el papel del Espíritu Santo es de igual modo adecuado a la relación que tenía con el Padre y el Hijo antes de que el mundo fuera creado.

Segundo, antes de que el Hijo viniera a la tierra, e incluso antes de que el mundo fuera creado, por toda la eternidad el Padre ha sido el Padre, el Hijo ha sido el Hijo, y el Espíritu Santo ha sido el Espíritu Santo. Estas relaciones son eternas, no algo que sucedió sólo en el tiempo. Podemos concluir esto primero de la inmutabilidad de Dios (vea cap. 4). Si Dios ahora existe como Padre, Hijo y Espíritu Santo, siempre ha existido como Padre, Hijo y Espíritu Santo.

Podemos también concluir que las relaciones son eternas a partir de otros versículos bíblicos que hablan de las relaciones que tenían entre sí los miembros de la Trinidad antes de la creación del mundo. Por ejemplo, cuando la Biblia habla de la obra de Dios en la elección (vea cap. 18) antes de la creación del mundo, habla que el Padre nos escogió «en» el Hijo: «Alabado sea Dios, Padre de nuestro Señor Jesucristo, que ... *nos escogió en él* antes de la creación del mundo, para que seamos santos y sin mancha delante de él» (Ef 1:3-4). El acto de iniciación de la elección se atribuye a Dios el Padre, quien nos consideró unidos a Cristo o «en Cristo» antes de que siquiera existiéramos (vea también Ro 8:29: El Padre nos «predestinó a ser transformados según la imagen de su Hijo»). Incluso el hecho de que el Padre «*dio* a su Hijo unigénito» (Jn 3:16) y «*envió* a su Hijo al mundo» (Jn 3:17) indica que hubo una relación de Padre a Hijo antes de que Cristo viniera al mundo.

Cuando la Biblia habla de la creación, de nuevo habla de que el Padre creó *a través* del Hijo, lo que indica una relación anterior al momento en que empezó la creación (vea Jn 1:3; 1 Co 8:6; He 1:2). Pero en ninguna parte dice que el Hijo o el Espíritu Santo crearon *a través* del Padre. Estos pasajes de nuevo implican que hubo una relación de Padre (como autor) e Hijo (como agente activo) antes de la creación, y que esta relación hizo apropiado que las diferentes personas de la Trinidad cumplieran los papeles que cumplieron.

Por consiguiente, las diferentes funciones que vemos al Padre, al Hijo y al Espíritu Santo realizar son simplemente resultado de una relación eterna entre las tres personas, relación que siempre ha existido y siempre existirá por la eternidad. Dios siempre ha existido como tres personas distintas: Padre, Hijo y Espíritu Santo. Estas distinciones son esenciales para la naturaleza de Dios, y no podría ser de otra manera.

Finalmente, se puede decir que no hay diferencias en deidad, atributos o naturaleza esencial entre el Padre, el Hijo y el Espíritu Santo. Cada persona es plenamente Dios y tiene todos los atributos de Dios. *Las únicas distinciones entre los miembros de la Trinidad están en la manera en que se relacionan entre sí y con la creación.* En esas relaciones desempeñan funciones o papeles apropiados para cada persona.

Esta verdad acerca de la Trinidad a veces se ha resumido en la frase «igualdad ontológica pero subordinación económica», en la que la palabra *ontológica* quiere decir «ser» y *económica* se refiere a las diferentes actividades o papeles. Otra manera de expresar esto en forma más sencilla sería decir «igual en ser pero subordinados en papeles». Ambas partes de esta frase son necesarias para una doctrina verdadera de la Trinidad: Si no tenemos igualdad ontológica no todas las personas son plenamente Dios. Pero si no tenemos subordinación económica,[5] no hay diferencia inherente en la manera en que las tres personas se relacionan entre sí, y consecuentemente no tenemos tres personas distintas existiendo como Padre, Hijo y Espíritu Santo por toda la eternidad.

Algunos escritos evangélicos recientes han negado una subordinación eterna en el papel entre los miembros de la Trinidad, tal vez pensando que un papel subordinado necesariamente implica menor importancia o menos personalidad. Por supuesto, no hay posición de inferioridad entre los miembros de la Trinidad a pesar de sus diferentes funciones, y la idea de una subordinación eterna en función ha sido claramente parte de la doctrina de la Iglesia sobre la Trinidad por lo menos desde el concilio de Nicea (325 d.C.). Así lo dice Charles Hodge:

> La doctrina nicena incluye (1) el principio de subordinación del Hijo al Padre, y del Espíritu al Padre y al Hijo. Pero esta subordinación propuesta es sólo lo que tiene que ver con el modo de subsistencia y operación. ...
>
> Los credos no son sino el arreglo bien ordenado de los hechos de la Biblia que tienen que ver con la doctrina de la Trinidad. Afirman la distinta personalidad del Padre, Hijo y Espíritu ... y su resultante perfecta igualdad; y la subordinación del Hijo al Padre, y del Espíritu al Padre y al Hijo, en lo que tiene que ver con modo de subsistencia y operación. Estos son hechos bíblicos, a los que los credos en cuestión no añaden nada; *y es en este sentido que la Iglesia universal los ha aceptado.*[6]

3. ¿Cuál es la relación entre las tres personas y el ser de Dios? Después de la explicación que antecede, la cuestión que queda sin resolver es: «¿Cuál es la diferencia entre *persona* y *ser* en esta consideración? ¿Cómo podemos decir que Dios es un ser indiviso, y que sin embargo en este ser haya tres personas?»

Primero, es importante afirmar que cada persona es *completa* y *plenamente Dios*; es decir que cada persona tiene la plenitud del ser de Dios en sí misma. El Hijo no es parcialmente Dios ni simplemente un tercio de Dios, sino que el Hijo es total y completamente Dios, y lo mismo el Padre y el Espíritu Santo. Por lo tanto, no sería correcto pensar en cuanto a la Trinidad según la figura 6.1, en la que cada persona representa sólo un tercio del ser de Dios.

[5] Hay que distinguir con todo cuidado entre la subordinación económica y el error del «subordinacionismo», que sostiene que el Hijo y el Espíritu Santo son inferiores *en ser* al Padre (vea la sección C.2, pp. 112-114.)

[6] *Systematic Theology,* 3 vols., Eerdmans, Grand Rapids, 1970; publicado primero en 1871-73, 1:460-62 (cursivas mías).

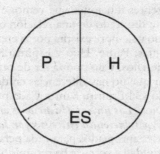

**El ser de Dios no está dividido en tres partes iguales
que pertenecen a los tres miembros de la Trinidad**

figura 6.1

Más bien, debemos decir que la persona del Padre posee *el ser total* de Dios en sí mismo. Similarmente, el Hijo posee *el ser total* de Dios en sí mismo y el Espíritu Santo posee *el ser total* de Dios en sí mismo. Cuando hablamos de Padre, Hijo y Espíritu Santo juntos, no estamos hablando de un ser más grande que cuando hablamos del Padre solo, o del Hijo solo, o del Espíritu Santo solo. El Padre es *todo* el ser de Dios. El Hijo es también *todo* el ser de Dios. Y el Espíritu Santo es *todo* el ser de Dios.

Pero si cada persona es *totalmente Dios* y tiene *todo* el ser de Dios, no debemos pensar que las distinciones personales son atributos añadidos al ser de Dios, algo como lo ilustra la figura 6.2.

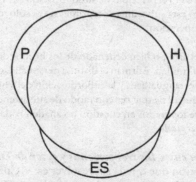

**Las distinciones personales no son
atributos añadidos al ser de Dios**

figura 6.2

Más bien, cada persona de la Trinidad tiene todo los atributos de Dios, y ninguna persona tiene un atributo que los otros no posean.

Por otro lado debemos decir que las personas son *reales*, que no son simplemente diferentes maneras de percibir al solo ser de Dios. (Esto sería modalismo, como se explicó anteriormente.) Así que la figura 6.3 no sería apropiada.

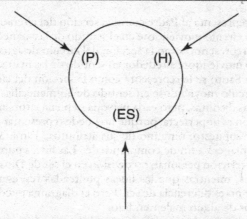

Las personas de la Trinidad no son simplemente tres
maneras diferentes de percibir al solo ser de Dios

figura 6.3

Más bien, debemos concebir la Trinidad de tal manera que se mantenga la realidad de las tres personas, y se vea a cada persona relacionada con las otras como un «yo» (una primera persona) y un «tú» (una segunda persona) y un «él» (una tercera persona).

La única manera en que parece posible hacer esto es decir que la distinción entre las personas no es una diferencia en «ser» sino una diferencia en «relaciones». Esto es algo mucho más distante de nuestra experiencia humana, en la que toda «persona» humana diferente es un ser diferente a la vez. De cierta manera, el ser de Dios es tan extraordinario comparado con el nuestro que dentro de ese ser indiviso puede haber un desdoblamiento en relaciones interpersonales tal que son tres personas distintas.

¿Cuáles son, entonces, las diferencias entre Padre, Hijo y Espíritu Santo? No hay diferencia alguna en atributos. La única diferencia entre ellos es la manera en que se *relacionan* entre sí y con la creación. La única cualidad del Padre es la manera en que *se relaciona como Padre* con el Hijo y el Espíritu Santo. La cualidad única del Hijo es la manera en que *se relaciona como Hijo*. La cualidad única del Espíritu Santo es la manera en que *se relaciona como Espíritu*.

La figura 6.4 puede ser útil al pensar en la existencia de tres personas en el ser indiviso de Dios.

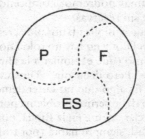

Hay tres personas distintas, y el ser de cada
persona es igual al ser total de Dios

figura 6.4

En la figura 6.4 se representa al Padre como la sección del círculo designada con una P y también el resto del círculo moviéndose en el sentido de las manecillas del reloj desde la letra P; al Hijo se le representa como la sección del círculo designada con la H y también el resto del círculo moviéndose alrededor en sentido de las manecillas del reloj desde la letra H; y al Espíritu Santo se le representa como la sección del círculo marcada ES y también el resto del círculo moviéndose en sentido de las manecillas del reloj desde ES. Hay, pues, tres personas distintas, pero cada persona es plena y totalmente Dios. Por supuesto, la representación es imperfecta, porque no puede representar la infinitud y personalidad de Dios y, por supuesto, ninguno de sus atributos. También requiere mirar al círculo en más de una manera a fin de comprenderlo. Las líneas punteadas se deben tomar como que indican relación personal, no división en el ser de Dios. El círculo en sí representa el ser de Dios, mientras que las líneas punteadas representan una forma de existencia personal que no es diferencia de ser. Pero el diagrama puede de todas maneras ayudarnos a guardarnos de algún malentendido.

De esta explicación resulta claro que la forma tripersonal de ser es algo que está mucho más allá de nuestra capacidad de comprender. *Es una existencia muy diferente de todo lo que hemos experimentado* y muy diferente de cualquier otra cosa en el universo. Debido a que la existencia de tres personas en un solo Dios es algo que está más allá de nuestro entendimiento, la teología cristiana ha llegado a usar la palabra *persona* para referirse a estas diferencias en relaciones, no porque comprendamos plenamente lo que se quiere decir con la palabra *persona* al referirse a la Trinidad, sino más bien para que podamos decir algo en lugar de quedarnos sin decir nada.

4. ¿*Podemos entender la doctrina de la Trinidad?* Los errores que se han cometido en el pasado deberían servirnos de advertencia. Todos han resultado de intentos de simplificar la doctrina de la Trinidad y hacerla completamente comprensible, quitándole todo misterio. Esto nunca se podrá hacer. Sin embargo, no es correcto decir que no podemos entender nada de la doctrina de la Trinidad. Claro que podemos entenderla y saber que Dios es tres personas, y que cada persona es plenamente Dios, y que hay un solo Dios. Podemos saber estas cosas porque la Biblia las enseña. Es más, podemos saber algunas cosas de la manera en que las personas se relacionan entre sí (vea la sección anterior). Pero lo que no podemos comprender totalmente es cómo todas estas enseñanzas bíblicas encajan unas con otras. Nos preguntamos cómo puede haber tres personas distintas y cada persona tener todo el ser de Dios en sí mismo, y sin embargo Dios es un solo ser indiviso. Esto no podemos entenderlo. En verdad, es saludable espiritualmente reconocer abiertamente que el mismo ser de Dios es mucho más grande de lo que jamás podremos comprender. Esto nos hace humildes ante Dios y nos lleva a adorarle sin reservas.

Pero también hay que decir que la Biblia no nos pide creer en una contradicción. Una contradicción sería: «Hay sólo un Dios y no hay un solo Dios», o «Dios es tres personas y Dios no es tres personas», o incluso (que es similar a la afirmación previa) «Dios es tres personas y Dios es una persona». Pero decir que «Dios es tres personas y hay sólo un Dios» no es una contradicción. Es algo que no entendemos, y es por consiguiente un misterio o una paradoja, pero no debe sernos problema por cuanto los diferentes aspectos del misterio están enseñados claramente en la Biblia, porque mientras seamos criaturas finitas y no omnisciente deidad, siempre habrá (por toda la eternidad) cosas que no entenderemos plenamente.

E. Aplicación

Debido a que Dios en sí mismo tiene unidad y diversidad, es lógico que la unidad y la diversidad se reflejen también en las relaciones humanas que él ha establecido.

Vemos esto primero en el matrimonio. Cuando Dios creó al hombre a su imagen, no creó meramente individuos aislados, sino que la Biblia nos dice: «Hombre y mujer los creó» (Gn 1:27). En la unidad del matrimonio (vea Gn 2:24) vemos, no una triunidad como con Dios, pero por lo menos una notable unidad de dos personas, personas que siguen siendo individuos distintos y sin embargo también llegan a ser un cuerpo, una mente y un espíritu (cf. 1 Co 16:20; Ef 5:3). En realidad, en la relación entre un hombre y una mujer en el matrimonio vemos también un cuadro de la relación entre el Padre y el Hijo en la Trinidad. Pablo dice: «Ahora bien, quiero que entiendan que Cristo es cabeza de todo hombre, mientras que el hombre es cabeza de la mujer y Dios es cabeza de Cristo» (1 Co 11:3). Aquí, así como el Padre tiene autoridad sobre el Hijo en la Trinidad, el esposo tiene autoridad sobre la esposa en el matrimonio. El papel del esposo es paralelo al de Dios Padre y el papel de la esposa es paralelo al de Dios Hijo. Es más, así como Padre e Hijo son iguales en deidad, importancia y personalidad, el esposo y la esposa son iguales en humanidad, importancia y personalidad. Y, aunque la Biblia no lo menciona explícitamente, el don de los hijos dentro del matrimonio, resultado del padre y de la madre, y sujetos a la autoridad tanto del padre como de la madre, es análogo a la relación del Espíritu Santo al Padre y al Hijo en la Trinidad.

También vemos un reflejo de la diversidad y unidad de Dios en la Iglesia, que tiene «muchos miembros» pero «un cuerpo» (1 Co 12:12). Tenemos muchos miembros diferentes en nuestras iglesias con diferentes talentos e intereses, y dependemos unos de otros y nos ayudamos unos a otros, demostrando por eso gran diversidad y gran unidad al mismo tiempo. Cuando vemos a diferentes personas haciendo muchas cosas diferentes en la vida de una iglesia, debemos dar gracias a Dios porque esto nos permite glorificarle al reflejar algo de la unidad y diversidad de la Trinidad.

Debemos también notar que el propósito de Dios en la historia del universo frecuentemente ha sido exhibir unidad en la diversidad, y así exhibir su gloria. Vemos esto no solamente en la Iglesia sino también en la unidad de judíos y gentiles, para que todas las razas, diversas como son, estén unidas en Cristo (Ef 2:16; 3:8-10; vea también Ap 7:9). Pablo se asombra de que los planes de Dios para la historia de la redención hayan sido como una gran sinfonía cuya sabiduría está más allá de su comprensión (Ro 11:33-36). Aun en la unidad misteriosa entre Cristo y la Iglesia, en la cual se le llama esposa de Cristo (Ef 5:31-32), vemos unidad más allá de lo que jamás imaginaríamos, unidad con el Hijo de Dios mismo. Sin embargo, en todo esto nunca perdemos nuestra identidad individual sino que seguimos siendo personas distintas siempre capaces de adorar y servir a Dios como individuos.

A la larga, el universo entero participará de esta unidad de propósito y cada parte diversa contribuirá a la adoración de Dios Padre, Hijo y Espíritu Santo, porque un día en el nombre de Jesús toda rodilla se doblará «en el cielo y en la tierra y debajo de la tierra, y toda lengua [confesará] que Jesucristo es el Señor, para gloria de Dios Padre» (Fil 2:10-11).

En la vida diaria desempeñamos muchas actividades como seres humanos (por ejemplo, en la fuerza laboral, en organizaciones sociales, en presentaciones musicales, equipos atléticos, etc.) en los que muchos individuos distintos contribuyen a una unidad de propósito o actividad. Al ver en estas actividades un reflejo de la sabiduría de Dios al permitirnos simultáneamente unidad y diversidad, podemos ver un tenue reflejo de la gloria de Dios en su existencia trinitaria. Aunque nunca lograremos entender plenamente el misterio de la Trinidad, podemos adorar a Dios por quién él es en nuestros cantos de alabanza, así como en las palabras y acciones nuestras que reflejan algo de la excelencia de su carácter.

II. PREGUNTAS DE REPASO

1. Presente evidencia bíblica en cuanto a la doctrina de la Trinidad tomada del Antiguo y del Nuevo Testamentos.

2. Mencione las tres afirmaciones dadas en el capítulo que resumen la enseñanza bíblica sobre la Trinidad, e indique el respaldo bíblico para cada una de ellas.

3. ¿Cuál de las tres afirmaciones anteriores niega cada una de las siguientes herejías?
 - Modalismo
 - Arrianismo
 - Subordinacionismo
 - Triteísmo

4. ¿Cuáles son las distinciones entre las personas de la Trinidad? ¿Cómo se aplican estas distinciones a la obra de la creación? ¿A la de la redención?

III. PREGUNTAS PARA LA APLICACIÓN PERSONAL

1. ¿Por qué Dios se agrada cuando las personas dan muestra de fidelidad, amor y armonía dentro de una familia? ¿Cuáles son algunas maneras en que los miembros de su familia pueden reflejar la diversidad que se halla en los miembros de la Trinidad? ¿Cuáles son algunas maneras en que las relaciones en su familia podrían reflejar más plenamente la unidad de la Trinidad? ¿Cómo pudiera la diversidad de las personas de la Trinidad animar a los padres a permitir que sus hijos desarrollen diferentes intereses unos de otros, y de los de sus padres, sin pensar que la unidad de la familia sufrirá daño?

2. ¿Ha pensado usted alguna vez que si su iglesia permitiera que se realizaran nuevas clases de ministerios, a lo mejor eso estorbaría la unidad de la iglesia? ¿Cómo pudiera el hecho de la unidad y diversidad en la Trinidad ayudarle a enfocar estas preguntas?

3. ¿Piensa usted que la naturaleza trinitaria de Dios se refleja más completamente en una iglesia en la que todos los miembros tienen el mismo trasfondo racial, o una en la que los miembros son de diferentes razas (vea Ef 3:1-10)?

4. Además de nuestras relaciones dentro de nuestras familias, todos existimos en otras relaciones respecto a autoridades humanas, como en el gobierno, empleo, sociedades voluntarias, instituciones educativas y atletismo. Sea en la familia o en alguno de estos otros aspectos, dé un ejemplo de la manera en que la forma en que usted usa su autoridad o su respuesta a la autoridad pudiera ser más como el patrón de relaciones en la Trinidad.

5. En el ser de Dios tenemos infinita unidad combinada con la preservación de personalidades distintas que pertenecen a los miembros de la Trinidad. ¿Cómo puede este hecho asegurarnos que si alguna vez empezamos a temer que el llegar a estar más unidos en Cristo, y unos a otros en la iglesia, pudiera tender a eliminar nuestras personalidades individuales? En el cielo, a su modo de pensar, ¿será usted exactamente igual a todos los demás, o tendrá una personalidad

distinta y propia? ¿En qué forma las religiones orientales (tales como el budismo) difieren del cristianismo respecto a esto?

IV. TÉRMINOS ESPECIALES

arrianismo	unigénito
igualdad ontológica	subordinación económica
jomoiousios	subordinacionismo
jomoousios	Trinidad
modalismo	triteísmo

V. LECTURA BÍBLICA PARA MEMORIZAR

MATEO 3:16-17

Tan pronto como Jesús fue bautizado, subió del agua. En ese momento se abrió el cielo, y él vio al Espíritu de Dios bajar como una paloma y posarse sobre él. Y una voz del cielo decía: «Éste es mi Hijo amado; estoy muy complacido con él».

La creación

+ *¿Por qué, cómo y cuándo creó Dios el universo?*

I. EXPLICACIÓN Y BASE BÍBLICA

¿Cómo creó Dios al mundo? ¿Creó él directamente toda clase de planta y animal, o usó algún tipo de proceso evolutivo, y guió el desarrollo de las cosas vivas desde la más simple hasta la más compleja? ¿Con qué rapidez realizó Dios la creación? ¿Quedó completa en seis días de veinticuatro horas, o usó miles o tal vez millones de años? ¿Qué edad tiene la tierra y qué edad tiene la raza humana?

Estas preguntas nos confrontan cuando tratamos la doctrina de la creación. A diferencia de la mayor parte del material previo de este libro, este capítulo trata de varias cuestiones respecto a las cuales los cristianos evangélicos tienen diferentes puntos de vista, a veces sostenidos muy fuertemente.

Este capítulo está organizado para avanzar desde los aspectos de la creación que la Biblia enseña más claramente, y con lo cual casi todos los evangélicos concordarían (creación de la nada, creación especial de Adán y Eva, y la bondad del universo), hasta otros aspectos de la creación respecto a los cuales los evangélicos han tenido discrepancias (tales como que Dios usó un proceso de evolución para realizar buena parte de la creación, y la edad de la tierra y de la raza humana).

Podemos definir la doctrina de la creación como sigue: *Dios creó de la nada el universo entero; fue originalmente muy bueno, y lo creó para glorificarse.*

A. Dios creó el universo de la nada

1. Evidencia bíblica de que Dios creó partiendo de la nada. La Biblia claramente nos exige creer que Dios creó el universo de la nada. (A veces se usa la frase latina *ex nihilo*, «de la nada»); y se dice entonces que la Biblia enseña la creación *ex nihilo*. Esto quiere decir que antes de que Dios empezara a crear el universo, no existía nada excepto Dios mismo.

Esto es lo que implica Génesis 1:1, que dice: «Dios, en el principio, creó los cielos y la tierra». La frase «los cielos y la tierra» incluye el universo entero. El Salmo 33 también nos dice: «Por la palabra del SEÑOR fueron creados los cielos, y por el soplo de su boca, las estrellas. ... porque él habló, y todo fue creado; dio una orden, y todo quedó firme» (Sal 33:6,9). En el Nuevo Testamento hallamos una afirmación universal al principio del Evangelio de Juan: «Por medio de él todas las cosas fueron creadas; sin él, nada de lo creado llegó a existir» (Jn 1:3). La frase «todas las cosas» se refiere al universo entero (cf. Hch 17:24; He 11:3). Pablo es muy explícito en Colosenses 1 cuando especifica todas las partes del universo, tanto visibles como invisibles: «Porque por medio de él fueron creadas *todas las cosas* en el cielo y en la tierra, *visibles e invisibles*, sean tronos,

poderes, principados o autoridades: todo ha sido creado por medio de él y para él» (Col 1:16).

Hebreos 11:3 dice: «Por la fe entendemos que el universo fue formado por la palabra de Dios, de modo que lo visible no provino de lo que se ve». Esta traducción refleja con exactitud el texto griego. Aunque el texto no enseña exactamente la doctrina de la creación a partir de la nada, está muy cerca de decirlo, puesto que dice que Dios no creó el universo de nada que fuera visible. La idea algo extraña de que el universo pudo haber sido creado de algo que era invisible probablemente no estaba en la mente del autor. El autor está contradiciendo el concepto de que la creación surgió de alguna materia previamente existente, y en ese sentido el versículo es muy claro.

Debido a que Dios creó el universo entero de la nada, ninguna materia en el universo es eterna. Todo lo que vemos: montañas, océanos, estrellas, la misma tierra, todo empezó a existir cuando Dios lo creó. Esto nos recuerda que Dios gobierna sobre todo el universo y que no se debe adorar en la creación nada que no sea Dios ni nada además de él. Sin embargo, si negáramos la creación a partir de la nada tendríamos que decir que alguna materia siempre ha existido y que es eterna como Dios. Esta idea sería un reto a la independencia de Dios, su soberanía y el hecho de que se debe adorar solamente a Dios. Si existió materia aparte de Dios, ¿qué derecho inherente tendría Dios para gobernarla y usarla para su gloria? Y, ¿qué confianza podríamos tener de que todo aspecto del universo a la larga cumplirá los propósitos de Dios si este no creó algunas partes del universo?

El lado positivo del hecho de que Dios creó de la nada el universo es que el universo tiene significado y propósito. Dios, en su visión, creó el universo *para algo*. Debemos tratar de comprender ese propósito y usar la creación de maneras que encajen en ese propósito; es decir, dar gloria a Dios.[1] Es más, en todo lo que la creación nos da gozo (cf. 1 Ti 6:17), debemos dar gracias a Dios que lo hizo todo.

2. *Creación directa de Adán y Eva*. La Biblia también enseña que Dios creó a Adán y Eva de una manera especial y personal. «Y Dios el SEÑOR formó al hombre del polvo de la tierra, y sopló en su nariz hálito de vida, y el hombre se convirtió en un ser viviente» (Gn 2:7). Después de eso Dios formó a Eva del cuerpo de Adán: «Entonces Dios el SEÑOR hizo que el hombre cayera en un sueño profundo y, mientras éste dormía, le sacó una costilla y le cerró la herida. De la costilla que le había quitado al hombre, Dios el SEÑOR hizo una mujer y se la presentó al hombre» (Gn 2:21-22). Evidentemente Dios le hizo saber a Adán algo de lo que había sucedido, porque Adán dice:

> «Ésta sí es hueso de mis huesos
> y carne de mi carne.
> Se llamará mujer
> porque del hombre fue sacada» (Gn 2:23).

Como veremos más adelante, los cristianos difieren en cuanto hasta dónde pudieron haber tenido lugar desarrollos evolutivos después de la creación, tal vez conduciendo, como dicen algunos, al desarrollo de organismos cada vez más complejos. Aunque hay diferencias en lo que algunos creyentes opinan respecto al reino vegetal y al reino animal, estos pasajes son tan explícitos que sería muy difícil que alguien sostuviera la completa veracidad de la Biblia y a la vez sostuviera que los seres humanos fueran el resultado de un largo proceso evolutivo. Esto se debe a que cuando la Biblia dice que «Dios el SEÑOR formó al hombre del polvo de la tierra» (Gn 2:7), no parece posible deducir que lo hizo en un período de millones de años y empleó el desarrollo al azar de miles de organismos

[1]Vea la sección C más adelante (pp. 130-131) sobre el propósito de Dios para la creación.

cada vez más complejos. Incluso más imposible de reconciliar con una noción evolutiva es el hecho de que esta narración claramente muestra a una Eva que no tuvo madre; la crearon directamente de la costilla de Adán mientras este dormía (Gn 2:21). En un concepto puramente evolutivo esto no sería posible, porque incluso la primera mujer «humana» habría descendido de alguna criatura casi humana que era todavía animal. El Nuevo Testamento afirma de nuevo la historicidad de esta creación especial de Adán y Eva cuando Pablo dice: «De hecho, el hombre no procede de la mujer sino la mujer del hombre; ni tampoco fue creado el hombre a causa de la mujer, sino la mujer a causa del hombre» (1 Co 11:8-9).

Esta creación especial de Adán y Eva muestra que, aunque podemos parecernos a los animales en muchos aspectos en nuestros cuerpos físicos, somos muy diferentes a los animales. Somos creados «a imagen de Dios», el pináculo de la creación divina, más parecidos a Dios que a cualquier otra criatura, y nombrados para gobernar el resto de la creación. Incluso la brevedad del relato de Génesis de la creación (comparado con la historia de los seres humanos en el resto de la Biblia) pone un maravilloso énfasis en la importancia del hombre a distinción del resto del universo. Esto contradice las tendencias de ver insignificante al hombre frente a la inmensidad del universo.

3. La obra del Hijo y del Espíritu Santo en la creación. Dios Padre fue el agente primario en la iniciación del acto de la creación. Pero el Hijo y el Espíritu Santo también estuvieron activos. Al Hijo a menudo se le describe como aquel «por» quien la creación se hizo realidad. «*Por medio de él* todas las cosas fueron creadas; sin él, nada de lo creado llegó a existir» (Jn 1:3). Pablo dice que hay «no hay más que un solo Señor, es decir, Jesucristo, por quien todo existe y por medio del cual vivimos» (1 Co 8:6), y que «*por medio de él* fueron creadas todas las cosas» (Col 1:16). Estos pasajes dan un cuadro uniforme del Hijo como agente activo que ejecuta los planes y directrices del Padre.

El Espíritu Santo también estaba obrando en la creación. Generalmente se le muestra completando, llenando y dando vida a la creación divina. En Génesis 1:2, «el Espíritu de Dios iba y venía sobre la superficie de las aguas», como en una función de preservación, sustentación y gobierno. Job dice: «El Espíritu de Dios me ha creado; me infunde vida el hálito del Todopoderoso» (Job 33:4). Es importante darse cuenta de que en varios pasajes del Antiguo Testamento la misma palabra hebrea (*ruakj*) puede significar, en diferentes contextos, «espíritu», «aliento», «soplo» o «viento». Pero en muchos casos no hay mucha diferencia en significado, porque aunque uno decidiera traducir algunas frases como «aliento de Dios» o incluso «soplo de Dios», de todos modos parecería una manera figurada de referirse a la actividad del Espíritu Santo en la creación. Por eso el salmista, hablando de la gran variedad de criaturas de la tierra y el mar, dice: «Pero si envías tu Espíritu, son creados» (Sal 104:30; vea también, sobre la obra del Espíritu Santo, Job 26:13; Is 40:13; 1 Co 2:10).

B. La creación es distinta de Dios y a la vez siempre depende de Dios

La enseñanza bíblica sobre la relación entre Dios y la creación es única entre las religiones del mundo. La Biblia enseña que Dios es distinto de la creación. No es parte de ella, porque él la hizo y la controla. El término que se usa a menudo para decir que Dios es mucho mayor que la creación es la palabra *trascendente*. Dicho en forma sencilla, esto quiere decir que Dios está muy «por encima» de la creación en el sentido de que es mucho mayor que la creación e independiente de ella.

Dios también tiene que ver mucho con su creación, porque esta depende continuamente de él en cuanto a su existencia y funcionamiento. El término técnico que se usa para hablar de la intervención de Dios en la creación es la palabra *inmanente*, que quiere decir «que permanece en» su creación. El Dios de la Biblia no es una deidad abstracta

alejada de su creación y sin interés en ella. La Biblia es la historia de la participación de Dios en su creación, y particularmente con las personas. Job afirma que incluso los animales y las plantas dependen de Dios: «En sus manos está la vida de todo ser vivo, y el hálito que anima a todo ser humano» (Job 12:10). En el Nuevo Testamento, Pablo afirma de Dios que «en él vivimos, nos movemos y existimos» (Hch 17:25,28). En verdad, en Cristo «todas las cosas ... por medio de él forman un todo coherente» (Col 1:17), y él es continuamente «el que sostiene todas las cosas con su palabra poderosa» (He 1:3). Pablo afirma en un mismo versículo la trascendencia y la inmanencia de Dios cuando habla de «un solo Dios y Padre de todos, que está sobre todos y por medio de todos y en todos» (Ef 4:6).

El hecho de que la creación es distinta de Dios y a la vez siempre depende de Dios, de que Dios está muy por encima de la creación y sin embargo siempre tiene que ver con ella (en breve, que Dios es a la vez *trascendente* e *inmanente*), se puede representar como en la figura 7.1.

La creación es distinta de Dios y sin embargo siempre depende de Dios (Dios es a la vez trascendente e inmanente)

figura 7.1

Esto es claramente distinto del *materialismo*, que es la filosofía más común de los incrédulos de hoy, y que niega la existencia de Dios por completo. El materialismo diría que el universo material es todo lo que hay. Se le podría representar como en la figura 7.2.

Materialismo

figura 7.2

Los cristianos de hoy que dedican casi todo el esfuerzo de sus vidas a ganar dinero o adquirir más posesiones se vuelven materialistas «prácticos» en su actividad, puesto que no serían muy diferentes si no creyeran en Dios.

El relato bíblico de la relación de Dios con su creación también es distinto del *panteísmo*. La palabra griega *pan* quiere decir «todo», y *panteísmo* es la idea de que todo, el universo completo, es Dios o es parte de Dios. Esto se puede ilustrar con la figura 7.3.

Panteísmo

figura 7.3

El panteísmo niega varios aspectos esenciales del carácter de Dios. Si el universo entero es Dios, Dios no tiene una personalidad distinta. Dios ya no es inmutable, porque conforme el universo cambia, Dios también cambiaría. Es más, Dios ya no sería santo, porque el mal que hay en el universo también sería parte de Dios. Otra dificultad es que a fin de cuentas la mayoría de los sistemas panteísticos (tales como el budismo y muchas otras religiones orientales) acaba negando la importancia de la personalidad humana individual: Puesto que todo es Dios, la meta del individuo debería ser combinarse con el universo y llegar a estar aun más unido a él, perdiendo así su distinción individual. Si el mismo Dios no tiene identidad personal aparte del universo, no deberíamos esforzarnos por tener nosotros una. Así que el panteísmo destruye no sólo la identidad de Dios como persona, sino también, a la larga, la de los seres humanos.

El relato bíblico también descarta el *dualismo*. Esta es la idea de que tanto Dios como el universo material han existido eternamente lado a lado. Según eso, hay dos fuerzas supremas en el universo: Dios y la materia. Esto se podría ilustrar con la figura 7.4.

Dualismo

figura 7.4

El problema con el dualismo es que indica un conflicto eterno entre Dios y los aspectos malos del universo material. ¿Triunfará a la larga Dios sobre el mal en el universo? No podemos estar seguros, porque tanto Dios como el mal al parecer siempre han existido lado a lado. Esta filosofía niega el señorío supremo de Dios sobre la creación, y también que la creación surgió por voluntad de Dios, que se debe usar solamente para propósitos divinos y que es para glorificarle. Esta noción también niega que el universo fue creado inherentemente bueno (Gn 1:31), y anima a la gente a concebir la realidad material como mala en sí misma, en contraste con un relato bíblico genuino de una creación que Dios hizo para que fuera buena y que él gobierna sus propios propósitos en mira.

Un ejemplo de dualismo en la cultura moderna es la trilogía de *La guerra de las galaxias*, que postula la existencia de una «Fuerza» universal que tiene un lado bueno y un lado malo. No hay concepto de un Dios santo y trascendente que lo gobierna todo y que con toda certeza triunfará sobre todo. Cuando los inconversos de hoy empiezan a darse cuenta del aspecto universal del universo, a menudo se vuelven dualistas, y simplemente reconocen que hay aspectos buenos y malos en el mundo sobrenatural o espiritual. En su mayor parte la Nueva Era es dualista. Por supuesto, Satanás se deleita en hacer que la gente piense que hay una fuerza del mal en el universo que tal vez sea igual al mismo Dios.

El concepto cristiano de la creación también es distinto al concepto del *deísmo*. El deísmo es la noción de que hoy día Dios no interviene para nada con la creación. Esto se puede representar con la figura 7.5, que podrá ver más adelante.

El deísmo por lo general sostiene que Dios creó el universo y es mucho más grande que el universo (Dios es «trascendente»). Algunos deístas también concuerdan en que Dios tiene normas morales y que a la larga cobrará cuentas a las personas en el día del juicio. Pero niegan la presente intervención de Dios en el mundo, lo que no deja lugar para su inmanencia en el orden creado. Más bien, ven a Dios como un divino relojero que le dio cuerda al «reloj» de la creación al principio y luego la dejó para que anduviera por sí sola.

Si bien el deísmo en cierta manera afirma la trascendencia de Dios, niega casi toda la historia de la Biblia, que es la historia de la participación activa de Dios en el mundo. Muchos cristianos «tibios» o nominales de hoy son, en efecto, deístas prácticos, puesto que viven vidas casi totalmente desprovistas de oración genuina, adoración, temor de Dios y confianza constante de que Dios satisfará las necesidades que surjan.

Deísmo
figura 7.5

C. Dios creó el universo para que muestre su gloria

Es claro que Dios creó a su pueblo para su gloria, porque habla de sus hijos como «al que yo he creado *para mi gloria*, al que yo hice y formé» (Is 43:7). Pero no son los seres humanos solamente los que Dios creó con este propósito. La creación entera tiene el propósito de mostrar la gloria de Dios. Incluso la creación inanimada —las estrellas, el sol, la luna en el firmamento— testifica de la grandeza de Dios: «Los cielos cuentan la gloria de Dios, el firmamento proclama la obra de sus manos. Un día comparte al otro la noticia, una noche a la otra se lo hace saber» (Sal 19:1-2). El canto de adoración celestial en Apocalipsis 4 conecta la creación divina de todas las cosas con el hecho de que Dios es digno de recibir de ellas toda la gloria:

> «*Digno eres*, Señor y Dios nuestro,
> *de recibir la gloria*, la honra y el poder,
> porque tú creaste todas las cosas;
> por tu voluntad existen
> y fueron creadas» (Ap 4:11).

¿Qué muestra la creación acerca de Dios? Primordialmente muestra su gran poder y sabiduría, muy superior a todo lo que cualquier criatura podría imaginar.[2] «Dios hizo la tierra con su poder, afirmó el mundo con su sabiduría, ¡extendió los cielos con su inteligencia!» (Jer 10:12). Un vistazo al sol o a las estrellas nos convence del infinito poder de Dios. Incluso una breve inspección de cualquier hoja de árbol, o de la maravilla de la mano humana, o de cualquier célula viva, nos convence de la gran sabiduría de Dios. ¿Quién podría hacer todo esto? ¿Quién podría hacerlo de la nada? ¿Quién podría sustentarlo día tras día por años sin fin? Tan infinito poder, una habilidad tan intrincada, está completamente más allá de nuestra comprensión. Cuando meditamos en esto damos gloria a Dios.

Cuando afirmamos que Dios creó el universo para mostrar su gloria es importante que nos demos cuenta de que no necesitaba crearlo. No debemos pensar que Dios necesitaba más gloria que la que tenía dentro de la Trinidad por toda la eternidad, ni que de alguna manera estaba incompleto sin la gloria que recibiría del universo creado. Esto negaría la independencia de Dios e implicaría que Dios necesitaba del universo para ser completamente Dios.[3] Más bien, debemos afirmar que la creación del universo fue *un acto totalmente voluntario de Dios.* No fue un acto necesario sino algo que Dios escogió hacer. «Tú creaste todas las cosas; *por tu voluntad* existen y fueron creadas» (Ap 4:11). Dios deseó crear el universo para demostrar su excelencia. La creación muestra su gran sabiduría y poder, y a fin de cuentas muestra por igual todos sus otros atributos.[4] Parece que Dios creó el universo, entonces, para deleitarse en su creación, porque conforme la creación exhibe varios aspectos del carácter de Dios, él se deleita en ella.

Esto explica por qué nosotros mismos nos deleitamos espontáneamente en toda clase de actividades creadoras. Las personas que tienen habilidades artísticas, musicales o literarias disfrutan al crear y luego ver, oír o contemplar su obra creadora. Dios nos ha hecho de modo que disfrutamos al imitar, a nuestra manera como criaturas, su actividad creadora. Y uno de los asombrosos aspectos de la humanidad, a distinción del resto de la creación, es nuestra capacidad de crear cosas nuevas. Esto también explica por qué nos deleitamos en otras clases de actividad «creativa». Muchos disfrutan al cocinar, al decorar su casa, en jardinería, al trabajar en madera u otros materiales, al lograr invenciones

[2] Vea en el cap. 3, pp. 54-58, una explicación de la necesidad de la Biblia para poder interpretar correctamente la creación.
[3] Vea la explicación de la independencia de Dios en el cap. 4, pp. 71-72, y de su libertad, en el cap. 5, pp. 95-99.
[4] Vea la explicación en el cap. 4, p. 68, sobre las maneras en que toda la creación revela varios aspectos del carácter de Dios.

científicas o diseñar nuevas soluciones a problemas en la producción industrial. Incluso los niños disfrutan al colorear dibujos o construir casas con bloques. En todas estas actividades reflejamos en pequeña medida la actividad creadora de Dios, y debemos deleitarnos en ella y agradecerle por ello.

D. El universo que Dios creó era «muy bueno»

Este punto sigue al anterior. Si Dios creó el universo para mostrar su gloria, era de esperarse que el universo cumpliera el propósito para el que fue creado. En efecto, cuando Dios terminó su obra de creación, se deleitó en ella. Al fin de cada etapa de la creación, Dios vio que todo lo que había hecho era «bueno» (Gn 1:4,10,12,18,21,25). Luego, al final de los seis días de creación, «Dios miró todo lo que había hecho, y consideró *que era muy bueno*» (Gn 1:31). Dios se deleitó en la creación que acababa de hacer tal como se lo había propuesto.

Aunque ahora hay pecado en el mundo, la creación material todavía es buena a la vista de Dios y nosotros igualmente debemos verla como «buena». Este conocimiento nos librará de un ascetismo falso que ve el uso y disfrute de la creación material como malo. Pablo dice que «todo lo que Dios ha creado es bueno, y nada es despreciable si se recibe con acción de gracias» (1 Ti 4:4-5).

Aunque uno puede usar el orden creado de una manera pecadora o egoísta, y este puede alejar de Dios nuestros afectos, no debemos permitir que el peligro de abusar de la creación de Dios nos impida usarla de una manera positiva, con agradecimiento y gozo, para nuestro propio disfrute y para el bien de su reino. Poco después de advertirnos en contra del deseo de ser ricos y del «amor al dinero» (1 Ti 6:9-10), Pablo afirma que es Dios mismo «que nos provee de todo en abundancia para que lo disfrutemos» (1 Ti 6:17). Este hecho da lugar a que los cristianos promuevan el apropiado desarrollo industrial y tecnológico (junto con el cuidado del medio ambiente), y el uso agradecido y gozoso de los abundantes productos de la tierra que Dios ha creado: asombrosas variedades de alimentos, ropa y viviendas, así como miles de productos modernos tales como automóviles, aviones, cámaras, teléfonos y computadoras. Todas estas cosas se pueden valorar demasiado y pueden usarse mal, pero en sí mismas no son malas; son desarrollo de la buena creación divina y se deben ver como buenas dádivas de Dios.

E. Relación entre la Biblia y los hallazgos de la ciencia moderna

En varios momentos de la historia los cristianos han disentido de ciertos hallazgos de la ciencia contemporánea. En la vasta mayoría de los casos, la fe cristiana sincera y la fuerte confianza en la Biblia ha llevado a los científicos a descubrir nuevas realidades acerca del universo de Dios, y estos descubrimientos han cambiado la opinión científica de ahí en adelante. La vida de Isaac Newton, Galileo Galilei, Juan Kepler, Blas Pascal, Roberto Boyle, Miguel Faraday, James Clerk Maxwell y muchos otros son ejemplo de esto.

Por otro lado, ha habido ocasiones cuando la opinión científica aceptada ha estado en conflicto con el concepto que la gente tenía de lo que la Biblia dice. Por ejemplo, cuando el astrónomo italiano Galileo (1564—1642) empezó a enseñar que la tierra no era el centro del universo, sino que la tierra y otros planetas giraban alrededor del sol (así siguiendo las teorías del astrónomo polaco Copérnico [1472—1543]), lo criticaron, y con el tiempo la Iglesia Católica Romana condenó sus escritos. Esto se debió a que muchos pensaban que la Biblia enseñaba que el sol giraba alrededor de la tierra. La verdad es que la Biblia no enseña tal cosa, pero fue la astronomía de Copérnico lo que hizo que la gente volviera a examinar las Escrituras para ver si realmente enseñaban lo que ellos pensaban que enseñaba. Las descripciones de la Biblia en cuanto al sol que se levanta y se pone (Ec 1:5, et ál.) solamente describen los hechos según los ve el observador humano, y desde esa perspectiva dan una descripción correcta. La lección de Galileo, que fue obligado a

retractarse de sus enseñanzas y tuvo que vivir bajo arresto domiciliario durante los últimos años de su vida, debería recordarnos que la observación cuidadosa del mundo natural puede hacernos volver a la Biblia y reexaminar para ver si las Escrituras en realidad enseñan lo que nosotros pensamos que enseñan. A veces, al examinar más detenidamente el texto bíblico, hallaremos que nuestras interpretaciones previas estaban equivocadas.

En la sección que sigue hemos anotado algunos principios por los cuales se puede abordar la relación entre la creación y los hallazgos de la ciencia moderna.

1. Cuando se entienden correctamente todos los hechos, no habrá «conflicto final» entre la Biblia y la ciencia natural. La frase «no habrá conflicto final» se tomó de un libro muy útil de Francis Schaeffer, *No Final Conflict*.[5] Respecto a las cuestiones sobre la creación del universo, Schaeffer menciona varios aspectos en los que, a su juicio, hay campo para desacuerdos entre los cristianos que creen en la total veracidad de las Escrituras. Entre estos aspectos incluye la posibilidad de que Dios creó un universo «crecido», la posibilidad de una brecha entre Génesis 1:1 y 1:2 o entre 1:2 y 1:3, la posibilidad de un día largo en Génesis 1, y la posibilidad de que el diluvio haya afectado la información geológica. Schaeffer deja bien claro que no está diciendo que alguna de estas posiciones sea la suya; sólo que son teóricamente posibles. El principal punto de Schaeffer es que tanto en nuestro entendimiento del mundo natural como en nuestro entendimiento de la Biblia, nuestro conocimiento no es perfecto. Pero podemos abordar tanto el estudio científico como el bíblico con la confianza de que cuando se entiendan correctamente todos los hechos, y cuando hayamos entendido la Biblia como es debido, nuestros hallazgos nunca estarán en conflicto unos con otros, y que «no habrá conflicto final». Esto se debe a que Dios, que habla en la Biblia, lo sabe todo, y no ha hablado de una manera que estaría en contradicción con algo cierto en el universo.

2. Algunas teorías sobre la creación parecen claramente incongruentes con las enseñanzas de la Biblia. En esta sección examinaremos tres tipos de explicación del origen del universo que no parecen encajar bien con lo que dice la Biblia.

a. *Teorías seculares*. Para cubrir mejor el tema, mencionamos aquí sólo brevemente que cualquier teoría puramente secular del origen del universo sería inaceptable para los que creen en la Biblia. Una teoría «secular» es cualquier teoría del origen del universo que no reconozca que un Dios personal e infinito creó el universo conforme a un diseño inteligente. Por lo tanto, la teoría de la «gran explosión» (en una forma secular que excluye a Dios), y cualquier teoría que sostenga que la materia siempre ha existido, no encaja con la enseñanza bíblica de que Dios creó el universo de la nada, y que lo hizo para su gloria. (Cuando se piensa en la evolución darviniana en un sentido totalmente materialista, como a menudo se hace, pertenecería también a esta categoría.)[6]

b. *Evolución teísta*. Desde la publicación del libro de Darwin, *El origen de las especies mediante la selección natural* (1859), algunos cristianos han propuesto que los organismos vivos surgieron por el proceso de evolución que Darwin propuso pero que Dios guió ese proceso de modo que el resultado fue exactamente lo que él quería que fuera. A esta noción se le conoce como *evolución teísta* porque aboga una creencia en Dios (es «teísta») y también en la evolución. Muchos que sostienen la evolución teísta propondrían que Dios intervino en el proceso en algunos puntos cruciales, por lo general (1) la creación de la materia al principio, (2) la creación de la forma más simple de vida, y (3) la

[5] InterVarsity Press, Downers Grove, IL, 1975.
[6] Vea en las pp. 134-137 más adelante, una explicación de la evolución darviniana.

creación del hombre. Pero con la posible excepción de esos puntos de intervención, los evolucionistas teístas sostienen que la evolución procedió de las maneras en que han descubierto los científicos naturales y que fue el proceso que Dios decidió usar al permitir el desarrollo de todas las formas de vida en la tierra. Creen que la mutación por casualidad de las cosas vivas condujo al desarrollo de formas más altas de vida mediante el hecho de que las que tenían la «ventaja adaptadora» (una mutación que les permitía ser más capaces de sobrevivir en su medio ambiente) sobrevivían mientras que las demás no.

Un examen de la información bíblica revela que la evolución teísta está en contraposición al relato bíblico de la creación. La clara enseñanza de la Biblia de que hay propósito en la creación divina parece incompatible con la casualidad que exige la teoría evolucionista. Cuando la Biblia informa que Dios dijo: «¡Que produzca la tierra seres vivientes: animales domésticos, animales salvajes, y reptiles, según su especie!» (Gn 1:24), presenta a Dios haciendo las cosas con intención y propósito. Pero esto es lo opuesto a que, enteramente por casualidad y sin propósito, surgieran los millones de mutaciones que tendrían que producirse antes de que emergiera una nueva especie según la teoría evolucionista.

La diferencia fundamental entre la noción bíblica de la creación y la evolución teísta es esta: La fuerza impulsora que produce los cambios y el desarrollo de nuevas especies en todos los esquemas evolucionistas es *la casualidad*. Sin mutaciones al azar de organismos, no hay ninguna evolución en el sentido científico moderno. La mutación casual es la fuerza sustentadora que con el tiempo produce el desarrollo de las formas de vida más simples a las más complejas. Pero la fuerza impulsora en el desarrollo de nuevos organismos según la Biblia es el diseño inteligente de Dios. «Dios hizo los animales domésticos, los animales salvajes, y todos los reptiles, según su especie. Y Dios consideró que esto era bueno» (Gn 1:25). Estas afirmaciones no parecen encajar con la idea de que Dios creó, dirigió u observó millones de mutaciones al azar, ninguna de las cuales fue «muy buena» según la manera en que él la quería, ninguna de las cuales fue la clase de plantas o animales que él quería tener en la tierra. La teoría evolucionista teísta está obligada a entender que los hechos sucedieron más o menos así: «Y dijo Dios: "¡Que produzca la tierra seres vivientes: animales domésticos, animales salvajes, y reptiles, según su especie!" Y después de trescientos ochenta y siete millones, cuatrocientos noventa y dos mil ochocientos setenta y un intentos, Dios por fin logro hacer un ratón que caminara».

Esto parece una explicación extraña, pero es precisamente lo que el evolucionista teísta tiene que postular en cuanto a cada una de los cientos de miles de diferentes clases de plantas y animales de la tierra. Todas se desarrollaron mediante un proceso de mutación al azar en un lapso de millones de años, y fueron gradualmente aumentando en complejidad puesto que la vasta mayoría de las mutaciones eran dañinas pero las mutaciones ocasionales resultaron ventajosas para la criatura.

Un evolucionista teísta tal vez objete diciendo que Dios intervino en el proceso y lo guió en muchos puntos en la dirección en que él quería que fuera. Pero una vez que se permite esto, hay propósito y un diseño inteligente en el proceso; ya no tenemos evolución como tal, porque ya no hay mutación espontánea (en los puntos de intervención divina, los puntos que realmente producen los resultados).

La evolución teísta también parece incompatible con el cuadro bíblico de la palabra creadora de Dios al producir respuesta inmediata. Cuando la Biblia habla de la palabra creadora de Dios recalca el poder de su palabra y su capacidad para lograr su propósito.

> Por la palabra del SEÑOR fueron creados los cielos,
> y por el soplo de su boca, las estrellas.
> ... porque él habló, y todo fue creado;
> dio una orden, y todo quedó firme (Sal 33:6,9).

Esta clase de afirmación parece estar en contra de la idea de que Dios habló, y después de millones de años y millones de mutaciones al azar en las cosas vivas, su poder produjo el resultado que él se había propuesto. Más bien, tan pronto como Dios dijo: «¡Que haya vegetación sobre la tierra», la próxima frase nos dice: «Y así sucedió» (Gn 1:11).

El papel activo y presente de Dios al crear y formar toda cosa viviente que llega a existir también es difícil de reconciliar con la clase de supervisión «a distancia» de la evolución que propone la evolución teísta. David puede confesar: «Tú creaste mis entrañas; me formaste en el vientre de mi madre» (Sal 139:13). Y Dios le dijo a Moisés: «"¿Y quién le puso la boca al hombre?", le respondió el SEÑOR. «¿Acaso no soy yo, el SEÑOR, quien lo hace sordo o mudo, quien le da la vista o se la quita?» (Éx 4:11). Dios hace crecer la hierba (Sal 104:14; Mt 6:30) y da de comer a las aves (Mt 6:26) y a las demás criaturas de la espesura (Sal 104:21,27-30). Si Dios interviene tanto en el crecimiento y desarrollo de cada paso de toda cosa viva incluso ahora, ¿es congruente con la Biblia decir que estas formas de vida resultaron originalmente mediante un proceso evolutivo dirigido por mutación al azar antes que por creación directa y determinada de Dios?

Finalmente, la creación especial de Adán, y luego de Eva a partir de Adán, es una fuerte razón para alejarse de la evolución teísta. Los evolucionistas teístas que arguyen por una creación especial de Adán y Eva debido a las afirmaciones de Génesis 1—2 en realidad se han separado de todas maneras de la teoría evolucionista en el punto de mayor interés para los seres humanos. Pero si, basándonos en la Biblia, insistimos en la intervención especial de Dios en el momento de la creación de Adán y Eva, ¿qué nos impide permitir que Dios interviniera, de una manera similar, en la creación de los organismos vivos?

Debemos darnos cuenta de que la historia de la creación especial de Adán y Eva que registra la Biblia los presenta a estos muy diferentes de las criaturas humanas primitivas y con habilidades mínimas — que eran apenas un ápice superior de criaturas altamente desarrolladas que no eran humanas— que los evolucionistas dirían que fueron. La Biblia pinta al primer hombre y a la primera mujer, Adán y Eva, con capacidades lingüísticas, morales y espirituales altamente desarrolladas desde el momento en que fueron creados. Podían hablar entre sí. Podían hablar con Dios. Eran muy diferentes de los primeros humanos casi animales, descendientes de criaturas no humanas parecidas a simios, que aduce la teoría evolucionista.

Parece muy apropiado concluir en las palabras del geólogo David A. Young: «La posición del evolucionismo teísta según la expresan algunos de sus proponentes no es una posición uniformemente cristiana. No es una posición verdaderamente bíblica, porque se basa en parte en principios importados al cristianismo».[7] Según Louis Berkhof, «la evolución teísta es en verdad hija de la vergüenza, que pide que Dios intervenga a intervalos periódicos para ayudar a la naturaleza sobre los abismos que bostezan a sus pies. No es ni la doctrina bíblica de la creación, ni una coherente teoría de la evolución».[8]

c. Notas sobre la teoría darviniana de la evolución

(1) Retos actuales a la evolución. La palabra evolución puede usarse de diferentes maneras. A veces se usa para referirse a la «microevolución», o sea, a los pequeños desarrollos dentro de una especie, como los de las moscas o mosquitos que se vuelven inmunes a los insecticidas, o los seres humanos que crecen en estatura, o al desarrollo de rosas

[7]Davis A. Young, *Creation and the Flood: An Alternative to Flood Geology and Theistic Evolution*, Baker, Grand Rapids, 1977, p. 38. Young incluye una explicación de las creencias de Richard H. Bube, destacado proponente de la evolución teísta (pp. 33-35).

[8]Louis Berkhof, *Introduction to Systematic Theology*, Eerdmans, Grand Rapids, 1932; reimpresión, Baker, Grand Rapids, 1979, pp. 139-40.

de nuevos colores o nuevas variedades. Hoy tenemos innumerables ejemplos evidentes de tal microevolución, y nadie niega que exista. Pero no es en este sentido que se usa por lo general la palabra *evolución* al hablar de las teorías de la creación y la evolución.

El término *evolución* se usa más comúnmente para referirse a la macroevolución, o sea, la «teoría general de la evolución», o la noción de que «de la sustancia inerte salió la primera materia viva, que subsiguientemente se reprodujo y se diversificó para producir todos los organismos existentes y extintos».[9] En este capítulo, al usar la palabra *evolución*, nos referiremos a la macroevolución o teoría general de la evolución. En la teoría darviniana evolucionista moderna, la historia del desarrollo de la vida empezó cuando una mezcla de sustancias químicas presentes en la tierra produjo espontáneamente una forma de vida muy sencilla, probablemente de una sola célula. Esta célula viva se reprodujo, y con el tiempo hubo algunas mutaciones o diferencias en las nuevas células producidas. Estas mutaciones condujeron al desarrollo de formas de vida más complejas. En un ambiente hostil muchas de ellas perecerían, y sólo las más aptas para su medio sobrevivirían y se multiplicarían. Así que la naturaleza ejerció un proceso de «selección natural» en el que los diferentes organismos más aptos al ambiente sobrevivirían. Más y más mutaciones con el tiempo se desarrollaron y se convirtieron en más y más variedades de cosas vivas, de modo que del organismo más sencillo con el tiempo surgieron todas las formas de vida compleja en la tierra mediante este proceso de mutación y selección natural.

Desde que Carlos Darwin publicó por primera vez su libro *El origen de las especies mediante la sección natural* en 1859, los cristianos y los no cristianos por igual han cuestionado su teoría. Los críticos modernos están produciendo en forma creciente críticas devastadoras de la teoría evolucionista, y han señalado puntos como los siguientes:[10]

(a) Después de más de cien años de cría experimental de varias clases de animales y plantas, la cantidad de variación que se puede producir (incluso con cría *intencional*, no al azar) es extremadamente limitada, debido a la limitada gama de variación genética en cada tipo de ser vivo.[11] Los perros que se crían selectivamente por generaciones seguirán siendo perros; las moscas de frutas siguen siendo moscas de frutas, y así por el estilo.

(b) Las vastas y complejas mutaciones requeridas para producir órganos complejos tales como el ojo o el ala de un pájaro (o cientos de otros órganos) no pudieron haber ocurrido en mutaciones diminutas acumuladas en miles de generaciones, porque las partes individuales del órgano son inútiles (y no dan ninguna «ventaja») a menos que el órgano entero esté funcionando. (Los cientos de partes necesarias para que funcione un ojo o el ala de un ave tienen que estar presentes, porque de lo contrario las demás partes son inútiles y no confieren ninguna ventaja adaptativa.) Pero la probabilidad matemática de que cientos de tales mutaciones *por casualidad* se sucedan a la vez en una generación definitivamente es cero.

(c) Los subsiguientes 130 años de intensa actividad arqueológica desde el tiempo de Darwin no han logrado producir ni siquiera una muestra de un «tipo intermedio (o transitorio)», un fósil que muestre algunas características de cierto animal y unas pocas características del siguiente tipo de desarrollo, que sería necesario para llenar las brechas en el historial de fósiles entre las distintas clases de animales.[12]

[9]Wayne Frair and Percival Davis, *A Case for Creation*, 3ª ed., CRS Books, Norcross, GA, 1983, p. 25.

[10]Estos puntos son derivados de Phillip E. Johnson, *Darwin on Trial*, InterVarsity Press, Downers Grove, IL, 1991. Vea también su *Reason in the Balance: The Case Against Naturalism in Science, Law, and Education*, InterVarsity Press, Downers Grove, IL. 1995, y *Defeating Darwinism by Opening Minds*, InterVarsity Press, Downers Grove, IL, 1997.

[11]Johnson, *Darwin on Trial*, pp. 15-20.

[12]Ibid., pp. 73-85; trata de dos ejemplos que a veces se aducen de tal vez cien millones de fósiles que se han descubierto, *arqueoptérix* (un ave con algunas características parecidas a los reptiles), y algunos ejemplos simiodes que se piensa que son homínidos prehumanos. El *arqueoptérix* sigue siendo más pájaro y no un casi reptil. El estudio de las características de los supuestamente fósiles prehumanos incluye grandes cantidades de especulación subjetiva, lo que resulta en fuertes diferencias entre los expertos que las han examinado.

(d) Los avances en la biología molecular revelan cada vez más la increíble complejidad de incluso los organismos más sencillos, y no se ha dado ninguna explicación satisfactoria al origen de esas diferencias.[13]

(e) Probablemente la mayor dificultad de toda la teoría evolucionista es explicar cómo pudo haber empezado la vida. La generación espontánea de incluso el organismo vivo más sencillo capaz de tener vida independiente (la célula bacterial procariote) de materia inorgánica en la tierra no pudo haber sucedido por la mezcla casual de químicos; exige diseño y artesanía inteligente tan compleja que ningún laboratorio científico avanzado del mundo ha podido lograrlos.

Es importante notar que los cinco argumentos precedentes no se basan en «la Biblia *versus* la ciencia» (que la comunidad científica secular regularmente descarta como superstición o irracionalismo), sino en «ciencia *versus* ciencia», es decir, que los argumentos simplemente examinan la evidencia que se halla en el mundo natural y preguntan adónde conduce esa evidencia. Si la evidencia conduce en una dirección (por ejemplo, da fuerte evidencia de un diseño inteligente) y el aferramiento filosófico del científico a una explicación materialista y naturalista del origen de la vida conduce en otra dirección, ¿qué va a hacer el científico? ¿Va a continuar insistiendo en que la vida debe tener una explicación naturalista, no porque los datos científicos lo prueban, sino porque se ha propuesto explicarlo todo de una manera naturalista? Entonces debemos preguntarnos: ¿Se basa su aferramiento al naturalismo como metodología en alguna evidencia que ha visto al investigar el mundo, o se basa en ciertas ideas filosóficas que ha adoptado por otras razones?

Phillip Johnson cita a Richard Lewontin, eminente biólogo de Harvard, que claramente dice que siempre escogerá una explicación naturalista en tal situación:

Nos ponemos de parte de la ciencia *a pesar del* patente absurdo de algunas de sus deducciones, *a pesar de* que no ha podido cumplir muchas de sus extravagantes promesas de salud y vida, *a pesar de* la tolerancia de la comunidad científica de cuentos no confirmados, porque ya estamos comprometidos, comprometidos con el materialismo. No es que los métodos e instituciones de la ciencia de alguna manera nos obliguen a aceptar una explicación material del mundo de los fenómenos, sino que, por el contrario, nos vemos forzados por una adherencia previa a causas materiales a crear un aparato de investigación y un conjunto de conceptos que produzcan explicaciones materiales, no importa cuan contrarias a la lógica o desconcertantes puedan ser para los desconocedores. Es más, ese materialismo es absoluto, porque no podemos permitir un Pie Divino en la puerta.[14]

Se continúan publicando numerosos retos a la teoría de la evolución. Sin embargo, es trágico que la opinión común, perpetuada en muchos libros de textos de ciencia de hoy, sea de que la evolución es un «hecho» establecido, y que eso continúe persuadiendo a muchas personas a no considerar la total veracidad de la Biblia como un punto de vista intelectualmente aceptable que sostienen los individuos responsables y pensantes de hoy. Uno sólo espera que no pase mucho tiempo antes de que la comunidad científica reconozca la improbabilidad de la teoría evolucionista, y los libros de texto que se escriben para la secundaria y universidades abiertamente reconozcan que la evolución no es una explicación satisfactoria del origen de la vida en la tierra.

(2) *Las influencias destructoras de la teoría evolucionista sobre el pensamiento moderno.* Es importante entender las increíblemente destructivas influencias que la teoría

[13] Ibid., pp. 86-99. Un argumento especialmente fuerte de complejidad irreducible en las células vivas que se puede explicar únicamente por diseño inteligente se halla en Michael Behe, *Darwin's Black Box: The Biochemical Challenge to Evolution*, Free Press, New York, 1996.

[14] Phillip E. Johnson, «The Unraveling of Scientific Materialism», in *First Things 77*, noviembre de 1997, p. 22.

evolucionista ha tenido sobre el pensamiento moderno. Si en verdad Dios no creó la vida, y si los seres humanos en particular no fueron creados por Dios ni tienen que rendirle cuentas, no que somos simplemente el resultado de ocurrencias casuales en el universo, ¿qué significación tiene la vida humana? Somos meramente el producto de la materia más el tiempo más la casualidad, y pensar que tenemos alguna importancia eterna, o alguna importancia real en todo frente a un universo inmenso, es simplemente engañarnos nosotros mismos. Una reflexión sincera sobre todo esto debe llevar a las personas a un profundo sentido de desesperación.

Es más, si la vida se puede explicar mediante la teoría evolucionista aparte de Dios, y si no hay un Dios que nos creó (o por lo menos si no podemos saber nada de él con certeza), no hay Juez supremo que nos considere moralmente responsables. Por consiguiente, no hay absolutos morales en la vida humana, y las ideas morales de las personas son solamente preferencias subjetivas, buenas para ellos tal vez pero no para que las impongan a otros. Si es así, lo único prohibido es decir que uno sabe que ciertas cosas son buenas y que otras cosas son malas.

Hay otra ominosa consecuencia de la teoría evolucionista. Si los procesos inevitables de la selección natural continúan produciendo mejoras en las formas de vida en la tierra mediante la supervivencia del más apto, ¿por qué estorbar este proceso cuidando a los débiles y menos capaces de defenderse a sí mismos? ¿No deberíamos más bien permitirles que se mueran sin reproducirse, para así poder avanzar hacia una forma nueva, más alta de humanidad, incluso una «raza maestra»? Por cierto, Marx, Nietzsche y Hitler justificaron la guerra sobre esta base.

Adicionalmente, si los seres humanos están continuamente evolucionando hacia lo mejor, la sabiduría de generaciones anteriores (y particularmente de creencias religiosas anteriores) no es probable que sea tan valiosa como el pensamiento moderno. Además, el efecto de la evolución darviniana en la opinión de las personas en cuanto a la confiabilidad de la Biblia ha sido muy negativo.

Las teorías sociológicas y psicológicas contemporáneas que ven a los seres humanos simplemente como formas más altas de animales son otro resultado del pensamiento evolucionista. Los extremos del movimiento moderno de «derechos de los animales» que se oponen a la matanza de todos los animales (para comida, abrigos de pieles, o investigación médica, por ejemplo), también surgen naturalmente del pensamiento evolutivo.

3. La edad de la tierra. Hasta este punto las consideraciones en este capítulo han abogado por conclusiones que esperamos hallen un amplio asentimiento entre los cristianos evangélicos. La cuestión de la edad de la tierra, sin embargo, es un asunto aturdidor respecto al cual los cristianos que creen en la Biblia han diferido por muchos años, a veces muy agudamente. Las dos opciones primordiales en cuanto a la edad de la tierra son la posición de una «tierra vieja», que concuerda con el consenso de la ciencia moderna, de que la tierra tiene unos cuatro mil quinientos millones de años, y la posición de la «tierra joven», que dice que la tierra tiene de diez mil a veinte mil años, y que los métodos científicos seculares de fechar la tierra son incorrectos.

Los que abogan por las teorías de la creación según una tierra vieja proponen que los seis «días» de la creación en Génesis 1 se refieren no a períodos de veinticuatro horas, sino más bien a períodos largos de tiempo, millones de años, durante los cuales Dios llevó a cabo las actividades creadoras descritas en Génesis 1.[15] Destacan que la palabra hebrea que se traduce «día» a veces se usa para referirse no a un día literal de veinticuatro horas sino a un período

[15]Una creencia alterna entre algunos que abogan por una «tierra vieja» es que los seis días de Génesis no tienen la intención de indicar una secuencia cronológica de eventos, sino más bien un «marco de trabajo» literario, que el autor usa para enseñarnos sobre la actividad creadora de Dios.

largo (la misma palabra hebrea se usa, por ejemplo, en Gn 2:4; Éx 20:12; Job 20:28; Pr 24:10; 25:13; Ec 7:14; et ál.). Otros factores que respaldan el concepto de una tierra vieja incluyen el hecho de que las genealogías de la Biblia contienen brechas y no tienen la intención de que se usen para calcular la edad de la tierra, y las evidencias de la antigüedad del universo (tal como la evidencia de la división continental, la formación de arrecifes de coral, las medidas astronómicas y varias clases de fechado radiométrico).

Los que sostienen las teorías de la creación de una «tierra joven» arguyen que los «días» de Génesis representan períodos literales de veinticuatro horas, señalando el hecho de que cada uno de los días de Génesis 1 terminan con una expresión tal como: «Y vino la noche, y llegó la mañana: ése fue el primer día» (Gn 1:5). Algunos de los que abogan por el concepto de una tierra joven sugieren que la creación original debe haber tenido «la apariencia de edad» incluso desde el primer día. Los que sostienen esta posición a menudo la combinan con ciertas objeciones de los procesos científicos de fechado, y cuestionan la confiabilidad del fechado radiométrico y las presuposiciones respecto al índice de declinación de ciertos elementos. Otros que abogan por el concepto de una tierra joven aducen que las tremendas fuerzas naturales que el diluvio desató en tiempos de Noé (Gn 6—9), alteraron significativamente la superficie de la tierra, y ejercieron presiones extremadamente altas sobre la tierra y depositaron fósiles en capas de sedimento increíblemente gruesas sobre toda la superficie de la tierra.

Mientras que los varios argumentos de los dos conceptos básicos de la edad de la tierra son complejos y nuestras conclusiones son tentativas, en este punto de nuestra comprensión, parece ser más fácil entender que la Biblia *sugiere* (pero no exige) el concepto de una tierra joven, aunque los hechos observables de la creación parecen favorecer cada vez más el concepto de una tierra vieja. Tal vez esta situación cambie en los próximos años conforme los cristianos examinen más detenidamente la Biblia y la evidencia de la naturaleza. Es teóricamente posible que los que abogan por una tierra joven puedan avanzar a argumentos más detallados basados en la Biblia y muestren no sólo que los versículos favorecen el concepto de la tierra joven, sino que las palabras de la Biblia nos *exigen* que sostengamos la noción de una tierra joven (esas son dos afirmaciones enteramente diferentes, porque en varios otros pasajes, tales como los del sol que se levanta y se pone, lo que salta a la vista al leerlo por primera vez en la Biblia no es lo correcto). Por otro lado, es posible que más investigación de la información que se tiene sobre el universo proveerá una avalancha creciente de datos para un lado o para el otro, bien sea en sorprendentes inversiones de las afirmaciones científicas modernas en cuanto a la antigüedad de la tierra, o evidencia adicional abrumadora de que la tierra es en verdad extremadamente vieja. Es probable que la investigación científica en los próximos diez o veinte años inclinará el peso de la evidencia decisivamente bien hacia una noción de una tierra joven, o hacia una noción de una tierra vieja, y el peso de la opinión erudita cristiana (tanto de eruditos bíblicos como científicos) empezará a cambiar decisivamente en una dirección o la otra. Esto no debería causar alarma a los que abogan por cualquiera de las dos posiciones, porque la veracidad de la Biblia no está amenazada (nuestras interpretaciones de Génesis 1 tienen suficientes indefiniciones como para permitir que una u otra posición sea posible).

Sin embargo, hay que decir en este punto que, con la información que ahora tenemos, no es del todo fácil decidir este asunto con certeza. Se debe dejar abierta la posibilidad de que Dios ha escogido no darnos suficiente información para que lleguemos a una clara decisión respecto a este asunto, y la prueba real de fidelidad a él puede ser el grado al que podemos actuar caritativamente hacia los que con buena conciencia y plena creencia en la Palabra de Dios sostienen una posición diferente en esta materia. Ambos conceptos son posibles, pero ninguno me parece enteramente cierto por ahora. Dada esta situación, sería mejor (1) aceptar que Dios tal vez no nos permita hallar una solución clara a este

asunto antes de que Cristo vuelva, y (2) animar a los científicos evangélicos y teólogos que favorecen tanto el concepto de la tierra joven como el de la tierra vieja que empiecen a trabajar juntos con mucho menos arrogancia, mucha más humildad y un mayor sentido de cooperación en un propósito común mucho mayor.

F. Aplicación

La doctrina de la creación tiene muchas aplicaciones para los cristianos de hoy. Nos hace darnos cuenta de que el universo material es bueno en sí mismo, porque Dios lo creó bueno y quiere que lo usemos de maneras que le agraden a él. Por consiguiente, debemos procurar ser como los primeros cristianos, que «partían el pan y compartían la comida con alegría y generosidad» (Hch 2:46), siempre dando gracias a Dios y confiando en sus provisiones. Una apreciación saludable de la creación nos guardará de un falso ascetismo que niegue la bondad de la creación y las bendiciones que nos vienen mediante ella. También animará a algunos cristianos a hacer investigación científica y tecnológica para descubrir más de la bondad de la abundante creación de Dios, o para respaldar tal investigación. La doctrina de la creación también nos capacitará para reconocer mejor que el estudio científico y tecnológico en sí mismo glorifica a Dios, porque nos capacita para descubrir lo increíblemente sabio, poderoso y hábil que fue Dios al crear. «Grandes son las obras del SEÑOR; estudiadas por los que en ellas se deleitan» (Sal 111:2).

La doctrina de la creación también nos recuerda que Dios es soberano sobre el universo que él creó. Él lo hizo todo y es Señor de todo. A él le debemos todo lo que somos y tenemos, y podemos tener plena confianza en que al final él derrotará a todos sus enemigos y se manifestará como Rey soberano para que se le adore por siempre. Además, el increíble tamaño del universo y la asombrosa complejidad de toda cosa creada nos atraerán, si nuestros corazones están como es debido, continuamente preparados a adorarle y alabarlo por su grandeza.

Finalmente, como ya se indicó arriba, podemos de todo corazón disfrutar de actividades creadoras (artísticas, musicales, atléticas, domésticas, literarias, etc.) con una actitud de acción de gracias porque nuestro Dios Creador nos capacita para imitarle en nuestra creatividad.

II. PREGUNTAS DE REPASO

1. Defina la doctrina de la creación.

2. ¿De qué manera la descripción de la creación que da la Biblia da significación especial a la creación del hombre?

3. Distinga entre la enseñanza bíblica sobre la relación de Dios con la creación y cada una de las siguientes filosofías:
 • Materialismo
 • Panteísmo
 • Dualismo
 • Deísmo

4. ¿Por qué creó Dios el universo? ¿Fue necesario que lo hiciera?

5. ¿Por qué la teoría de la evolución teísta no concuerda con la enseñanza bíblica sobre la creación?

6. Mencione cuatro argumentos científicos contra la teoría de la evolución.

III. PREGUNTAS PARA LA APLICACIÓN PERSONAL

1. ¿Hay maneras en que usted podría ser más agradecido a Dios por la excelencia de su creación? Mire a su alrededor y dé algunos ejemplos de la bondad de la creación que Dios le ha permitido disfrutar. ¿Hay maneras en que usted podría ser un mejor mayordomo de las partes de la creación de Dios que él le ha confiado a su cuidado?

2. ¿Pudiera la bondad de todo lo que Dios creó animarle a tratar de disfrutar de diferentes clases de alimentos, distintos de los que normalmente prefiere? ¿Se puede enseñar a los niños a dar gracias a Dios por la variedad de las cosas que Dios nos ha dado para comer?

3. Para comprender algo de la desesperanza que sienten los contemporáneos que no son cristianos, trate de imaginarse por un momento que usted cree que no hay Dios, y que usted es simplemente producto de la materia, más el tiempo, más la casualidad, resultado espontáneo de mutaciones al azar de organismos en un lapso de millones de años. ¿Cuán diferente se sentiría en cuanto a sí mismo, y en cuanto a otras personas? ¿En cuanto al futuro? ¿En cuanto al bien y al mal?

4. ¿Por qué sentimos alegría cuando podemos «subyugar» aunque sea una parte de la tierra y la hacemos útil para servirnos, sea al cultivar legumbres, desarrollar una mejor clase de plástico o metal, o usar lana para tejer una prenda de vestir? ¿Deberíamos sentir gozo en tales ocasiones? ¿Qué otras actitudes del corazón deberíamos sentir al hacer eso?

5. Cuando usted piensa en la inmensidad de las estrellas, y que Dios las puso en su lugar para mostrarnos su poder y gloria, ¿cómo le hace sentir eso en cuanto al lugar que usted ocupa en el universo? ¿Es esto diferente de la manera en que se sentiría el que no es cristiano?

IV. TÉRMINOS ESPECIALES

ascetismo	materialismo
creación	microevolución
creación *ex-nihilo*	mutación al azar
deísmo	panteísmo
diseño inteligente	selección natural
dualismo	teoría de la tierra joven
evolución teísta	teoría de la tierra vieja
inmanente	tipos transitorios
macroevolución	trascendente

V. LECTURA BÍBLICA PARA MEMORIZAR

Nehemías 9:6

¡Sólo tú eres el Señor! Tú has hecho los cielos, y los cielos de los cielos con to-
das sus estrellas. Tú le das vida a todo lo creado: la tierra y el mar con todo
lo que hay en ellos. ¡Por eso te adoran los ejércitos del cielo!

Capítulo Ocho

La providencia de Dios

+ *¿Hasta qué punto controla Dios su creación?*

+ *Si Dios lo controla todo, ¿cómo pueden nuestras acciones tener verdadero significado?*

I. EXPLICACIÓN Y BASE BÍBLICA

Una vez que entendemos que Dios es el Creador todopoderoso (vea el cap. 7), parece razonable concluir que también lo preserva y lo gobierna todo en el universo. Aunque el término *providencia* no se halla en la Biblia, se usa para denotar la relación continua de Dios con su creación.

Podemos definir la providencia de Dios como sigue: *Dios continuamente participa con todas las cosas creadas y al hacerlo (1) las mantiene en existencia con las propiedades con que las creó; (2) coopera en todo con las cosas creadas, dirigiendo sus propiedades distintivas para hacerlas actuar como actúan; y (3) las dirige para que cumplan sus propósitos.*

Bajo la categoría general de providencia tenemos tres subtemas de acuerdo a los tres elementos de la definición antes dada: (1) preservación, (2) concurrencia y (3) gobierno. Examinaremos cada uno de estos subtemas separadamente y luego consideraremos diferentes conceptos y objeciones a la doctrina de la providencia. Hay que observar que esta es una doctrina en la que ha habido sustancial desacuerdo entre los cristianos desde los primeros días de la historia de la Iglesia, particularmente con respecto a la relación de Dios con las decisiones voluntarias de las criaturas morales. Presentaremos primero un resumen de la posición que favorece este libro de texto (que comúnmente se conoce como posición «reformada» o «calvinista»),[1] y luego consideraremos los argumentos que se han hecho desde otra posición (la que comúnmente se conoce como posición «arminiana»).

[1] Aunque los filósofos pueden usar el término *determinismo* (o *determinismo suave*) para catalogar la posición por la que abogo en este capítulo, no lo uso porque puede ser fácilmente malentendido en la manera cotidiana de hablar: (1) Sugiere un sistema en el que las decisiones humanas no son reales y no hacen ninguna diferencia en el resultado de los eventos; y (2) sugiere un sistema en el que la causa última de los eventos es un universo mecanicista antes que un Dios sabio y personal. Es más, (3) permite demasiado y fácilmente a los críticos agrupar la creencia bíblica con los sistemas deterministas no cristianos y diluir las distinciones entre ellos.

La creencia por la que abogo en este capítulo a veces se la llama «compatibilismo», porque sostiene que la soberanía divina absoluta es compatible con la significación humana y las decisiones humanas reales. No tengo objeción para los matices de este término, pero he decidido no usarlo porque (1) quiero evitar la proliferación de términos técnicos al estudiar teología, y (2) parece preferible simplemente llamar mi posición una creencia tradicional reformada de la providencia de Dios y por consiguiente colocarme yo mismo dentro de una tradición teológica ampliamente entendida.

Una excelente defensa reciente del tipo de teología reformada que presento en este capítulo (y en el resto de este libro) se halla en Thomas Schreiner and Bruce Ware, eds., *The Grace of God, the Bondage of the Will: Biblical and Practical Perspectives on Calvinism*, 2 vols., Baker, Grand Rapids, 1995.

A. Preservación

Dios mantiene en existencia todas las cosas creadas y las propiedades con que las creó.

Hebreos 1:3 nos dice que Cristo es «el que sostiene todas las cosas con su palabra poderosa» (He 1:3). La palabra griega que se traduce «sostiene» es *fero*, «llevar, cargar». Se aplica comúnmente en el Nuevo Testamento para referirse al acto de llevar algo en peso de un lugar a otro, como se lleva a un paralítico en una camilla a Jesús (Lc 5:18), como se lleva vino al director de la fiesta (Jn 2:8), o se le lleva un sobretodo o libros a Pablo (2 Ti 4:13). No significa simplemente «sustentar», sino que tiene el sentido de control activo e intencionado de lo que se lleva de un lugar a otro. En Hebreos 1:3 el uso del participio presente indica que Jesús está *continuamente* sosteniendo todas las cosas en el universo mediante su palabra poderosa.

Similarmente, en Colosenses 1:17 Pablo dice de Cristo «que por medio de él [todas las cosas] forman un todo coherente». La expresión «todo» se refiere a toda cosa creada en el universo (véase v. 16), y el versículo afirma que Cristo mantiene en existencia todas las cosas: en él estas continúan existiendo, o «subsisten» (RVR). Ambos versículos indican que si Cristo dejara de realizar su actividad continua de sostener todas las cosas en el universo, todo excepto el Dios trino dejaría al instante de existir. Pablo también afirma esta enseñanza cuando dice «que en él vivimos, nos movemos y existimos» (Hch 17:28), y lo mismo Esdras: «¡Sólo tú eres el SEÑOR! Tú has hecho los cielos, y los cielos de los cielos con todas sus estrellas. *Tú le das vida a todo lo creado*: la tierra y el mar con todo lo que hay en ellos. ¡Por eso te adoran los ejércitos del cielo!» (Neh 9:6).

Dios, al preservar todas las cosas que hizo también les mantiene las propiedades con que las creó. Dios preserva el agua de tal manera que continúa actuando como agua. Hace que la hierba siga actuando como hierba, con todas sus características distintivas. Hace que el papel en que escribo esta oración siga actuando como papel, de modo que no se disuelva y se convierta en agua y corra como el agua, o se convierta en un ser viviente y empiece a crecer. Mientras no actúe sobre él alguna otra parte de la creación y por consiguiente cambien sus propiedades (por ejemplo, si se quema con fuego y se vuelve cenizas), este papel seguirá siendo papel en tanto y en cuanto Dios preserve la tierra y la creación que él hizo.

La providencia de Dios provee base para la ciencia: Dios hizo y continúa sosteniendo un universo que actúa de maneras predecibles. Si un experimento científico da un cierto resultado hoy, podemos confiar en que (si todos los factores son los mismos) arrojará el mismo resultado mañana y cien años después de mañana. La doctrina de la providencia también sirve de cimiento para la tecnología: Puedo tener la confianza de que la gasolina hará que mi coche funcione tal como lo hizo ayer, no simplemente porque siempre ha funcionado de esa manera, sino porque la providencia de Dios sostiene un universo en el que las cosas creadas mantienen las propiedades con que las creó.

B. Concurrencia

Dios coopera con las cosas creadas en toda acción, dirigiendo sus propiedades distintivas para hacer que actúen como actúan.

Este segundo aspecto de la providencia, *concurrencia*, es una expresión de la idea contenida en el primer aspecto, *preservación*. En efecto, algunos teólogos (tales como Juan Calvino) tratan el hecho de la concurrencia bajo la categoría de preservación, pero es útil tratarla como una categoría distinta.

En Efesios 1:11 Pablo dice que Dios «hace todas las cosas conforme al designio de su voluntad». La palabra que se traduce «hace» (gr. *energeo*) indica que Dios «obra» o «hace que resulten» *todas las cosas* según su voluntad. Ningún acontecimiento en la creación cae fuera de su providencia. Por supuesto, este hecho está oculto a nuestros ojos a menos

que lo leamos en la Biblia. Como la preservación, la obra de concurrencia de Dios no es claramente evidente a partir de la observación del mundo natural que nos rodea.

Para dar prueba bíblica de la concurrencia empezaremos con la creación inanimada, luego pasaremos a los animales, y finalmente a diferentes clases de acontecimientos en la vida de los seres humanos.

1. Creación inanimada. Hay muchas cosas en la creación de las que pensamos que son sucesos meramente «naturales». Sin embargo la Biblia dice que Dios las hace suceder. Leemos que «el relámpago y el granizo, la nieve y la neblina, el viento tempestuoso que cumple su mandato» (Sal 148:8). Similarmente:

> A la *nieve* le ordena: «¡Cae sobre la tierra!»,
> y a la *lluvia*: «¡Muestra tu poder!» ...
> Hace que todo el mundo se encierre,
> para que todos reconozcan sus obras.
> Por el aliento de Dios se forma el *hielo*
> y se congelan las masas de agua.
> Con agua de lluvia carga las nubes,
> y lanza sus *relámpagos* desde ellas;
> y éstas van de un lado a otro,
> por toda la faz de la tierra,
> dispuestas a cumplir sus mandatos.
> Por su bondad, hace que vengan las nubes,
> ya sea para castigar o para bendecir.
>
> (Job 37:6-13; cf. afirmaciones similares en 38:22-30)

Dios también hace que la hierba crezca: «*Haces que crezca la hierba* para el ganado, y las plantas que la gente cultiva para sacar de la tierra su alimento» (Sal 104:14). Dios dirige las estrellas de los cielos, y le pregunta a Job: «¿Puedes hacer que las constelaciones salgan a tiempo? ¿Puedes guiar a la Osa Mayor y a la Menor?» (Job 38:32; el v. 31 se refiere a las constelaciones Pléyades y Orión). Es más, Dios continuamente dirige la llegada de la aurora (Job 38:12), hecho que Jesús afirmó cuando dijo que Dios «*hace que salga el sol* sobre malos y buenos, y que *llueva* sobre justos e injustos» (Mt 5:45).

2. Animales. La Biblia afirma que Dios da de comer a los animales salvajes del campo, porque,

> Todos ellos esperan de ti
> que a su tiempo les des su alimento.
> Tú les das, y ellos recogen;
> abres la mano, y se colman de bienes.
> Si escondes tu rostro, se aterran;
> si les quitas el aliento, mueren y vuelven al polvo.
>
> (Sal 104:27-29; cf. Job 38:39-41)

Jesús también afirmó esto cuando dijo: «Fíjense en *las aves* del cielo ... el Padre celestial *las alimenta*» (Mt 6:26). También dijo que ni un solo gorrión «caerá a tierra sin que lo permita el Padre» (Mt 10:29).

3. Acontecimientos al parecer «al azar» o «casuales». Desde una perspectiva humana, echar la suerte (o su equivalente moderno de lanzar los dados) es el más típico de los

acontecimientos al azar que ocurren en el universo. Pero la Biblia afirma que el resultado de tal suceso es de Dios: «Las suertes se echan sobre la mesa, pero el veredicto proviene del SEÑOR» (Pr 16:33).

4. Acontecimientos plenamente causados por Dios y plenamente causados también por la criatura. Para cualquiera de los acontecimientos mencionados (lluvia y nieve, crecimiento de la hierba, sol y estrellas, alimentación de los animales o echar suertes), podríamos (por lo menos en teoría) dar una explicación «natural» completamente satisfactoria. Un botanista podría dar con detalles los factores que hacen que la hierba crezca, y un meteorólogo puede dar una explicación completa de los factores que causan la lluvia (humedad, temperatura, presión atmosférica, etc.). Sin embargo, la Biblia dice que *Dios* es quien hacer crecer la hierba, y que es *Dios* quien hace que la lluvia caiga.

Esto nos muestra que es incorrecto razonar que si sabemos la causa «natural» de algo de este mundo, Dios no lo causó. Tampoco es correcto pensar que los acontecimientos son parcialmente causados por Dios y parcialmente por factores del mundo creado. Si ese fuera el caso, siempre estaríamos buscando algún pequeño rasgo de un suceso que no pudiéramos explicar y atribuir eso (digamos el uno por ciento de la causa) a Dios. Más bien, estos pasajes afirman que tales acontecimientos los causa Dios por entero. Sin embargo, sabemos que (en otro sentido) son causados enteramente por factores de la creación.

La doctrina de la concurrencia afirma que Dios *dirige* y *obra por medio* de las propiedades particulares de cada cosa creada, de modo que esas cosas por sí mismas producen los resultados que vemos. De esta manera es posible afirmar que en cierto sentido Dios plenamente causa los acontecimientos (ciento por ciento) y plenamente (ciento por ciento) causados también por la criatura. Sin embargo, las causas divinas y de la criatura funcionan de maneras diferentes. La causa divina de cada acontecimiento actúa como una causa directriz invisible, detrás de bastidores, y por consiguiente se puede decir que es la «causa primaria» que planea e inicia todo lo que sucede. Pero lo creado produce acciones de maneras acordes con sus propiedades, maneras que a menudo se pueden discernir mediante la observación. A estos factores y propiedades de la criatura se les puede llamar causas «secundarias» de todo lo que sucede, aunque son las causas más evidentes para nosotros.

5. Los asuntos de las naciones. La Biblia también habla del control providencial de Dios de los asuntos humanos. Leemos que Dios «Engrandece o destruye a las naciones; las hace prosperar o las dispersa» (Job 12:23). «Porque del SEÑOR es el reino; él gobierna sobre las naciones» (Sal 22:28). Él ha determinado el tiempo de existencia y el lugar de toda nación sobre la tierra, porque Pablo dice: «De un solo hombre hizo todas las naciones para que habitaran toda la tierra; y determinó los períodos de su historia y las fronteras de sus territorios» (Hch 17:26, cf. Hch 14:16).

6. Todos los aspectos de nuestras vidas. Es asombroso ver hasta qué alcance afirma la Biblia que Dios hace que sucedan varios acontecimientos en nuestras vidas. Por ejemplo, nuestra dependencia de Dios en cuanto al alimento cotidiano, y esto se reitera cada vez que oramos: «Danos hoy nuestro pan cotidiano» (Mt 6:11), aunque trabajamos para conseguir nuestro alimento y (hasta donde puede discernir el ojo humano) lo obtenemos mediante causas enteramente «naturales». Similarmente Pablo, mirando a los acontecimientos con los ojos de la fe, afirma que «mi Dios les proveerá de todo lo que necesiten» sus hijos (Fil 4:19), aunque Dios puede usar medios «ordinarios» (tales como otras personas) para hacerlo.

Dios planea nuestros días antes de que nazcamos, porque David afirma: «Tus ojos vieron mi cuerpo en gestación: todo estaba ya escrito en tu libro; todos mis días se estaban diseñando, aunque no existía uno solo de ellos» (Sal 139:16). Y Job dice que: «Los días del hombre ya están determinados; tú has decretado los meses de su vida; le has puesto límites que no puede rebasar» (Job 14:5). Esto se puede ver en la vida de Pablo, quien dice: «Dios me había apartado desde el vientre de mi madre y me llamó por su gracia» (Gal 1:15), y de Jeremías, a quien Dios le dice: «Antes de formarte en el vientre, ya te había elegido; antes de que nacieras, ya te había apartado; te había nombrado profeta para las naciones» (Jer. 1:5).

Todas nuestras acciones están bajo el cuidado providencial de Dios, «puesto que en él vivimos, *nos movemos* y existimos» (Hch 17:28). Los pasos individuales que damos todos los días están dirigidos por el SEÑOR. Jeremías confiesa: «SEÑOR, yo sé que el hombre no es dueño de su destino, que no le es dado al caminante dirigir sus propios pasos» (Jer 10:23). Leemos que: «Los pasos del hombre los dirige el SEÑOR» (Pr 10:24), y «El corazón del hombre traza su rumbo, pero sus pasos los dirige el SEÑOR» (Pr 16:9). El éxito y el fracaso vienen de Dios, porque leemos: «La exaltación no viene del oriente, ni del occidente ni del sur, sino que es Dios el que juzga: a unos humilla y a otros exalta» (Sal 75:6-7). Incluso todos nuestros talentos y capacidades son del Señor por lo que Pablo puede preguntar a los corintios: «¿Qué tienes que no hayas recibido? Y si lo recibiste, ¿por qué presumes como si no te lo hubieran dado?» (1 Co 4:7).

Dios influye en los deseos y decisiones de las personas, porque «contempla desde su trono a todos los habitantes de la tierra», y «Él es quien formó el corazón de todos» (Sal 33:14-15). Cuando nos damos cuenta de que en la Biblia el corazón es la sede de nuestros pensamientos y deseos más íntimos, este es un pasaje significativo. Sí, sabemos que tomamos decisiones voluntarias, pero ¿quién formó nuestra voluntad para que tomemos esas decisiones? Dios «formó el corazón» de «todos los habitantes de la tierra». Dios guía especialmente los deseos e inclinaciones de los creyentes, obrando en nosotros «tanto el *querer* como el hacer para que se cumpla su buena voluntad» (Fil 2:13).

Todos estos pasajes, que nos hablan en términos generales en cuanto a la obra de Dios en la vida de todas las personas y nos dan ejemplos específicos de la obra de Dios en la vida de los individuos, nos llevan a concluir que la obra providencial de concurrencia de Dios se extiende a todos los aspectos de nuestras vidas. Nuestras palabras, nuestros pasos, nuestros movimientos, nuestros corazones y nuestras capacidades vienen del Señor.

Pero debemos guardarnos de un malentendido. Aquí también, como con la creación más inferior, la dirección providencial de Dios como «causa primaria» invisible y detrás de bastidores no nos debe llevar a negar la realidad de nuestras decisiones y acciones. Una vez tras otra la Biblia afirma que nosotros *hacemos* que sucedan los acontecimientos. Somos significativos y somos responsables. Tomamos decisiones, y son decisiones reales que producen resultados reales. Así como Dios ha creado cosas en la naturaleza con ciertas propiedades (p. ej., las piedras son duras, el agua moja), Dios nos ha hecho de una manera tan maravillosa que nos ha dotado con la capacidad de tomar decisiones.

Una manera de aclarar el sentido de estos pasajes sobre la concurrencia de Dios es decir que si nuestras decisiones son reales, Dios no las puede causar (véase más adelante más explicación sobre este punto de vista). Pero el número de pasajes que afirman este control providencial de Dios es tan considerable, y las dificultades que surgen al darles alguna otra interpretación son tan formidables, que no me parece que ese pueda ser un método apropiado de abordarlos. Parece mejor decir sencillamente que Dios hace que sucedan todas las cosas que suceden, pero que lo hace de tal manera que de cierta manera mantiene nuestra capacidad de tomar *decisiones responsables y voluntarias*, decisiones que tienen *resultados reales y eternos*, y por las que se nos *considera responsables*. Exactamente cómo combina Dios su control providencial con nuestras decisiones voluntarias y significativas, la Biblia

simplemente no nos lo explica. Pero antes que negar uno u otro aspecto (simplemente porque no podemos explicar cómo puede esto ser cierto), debemos aceptar ambas cosas en un intento por ser fieles a las enseñanzas de las Escrituras como un todo.

7. ¿Qué en cuanto al mal? Si Dios en verdad es la causa, mediante su actividad providencial, de todo lo que sucede en el mundo, surge la pregunta: «¿Cuál es la relación entre Dios y el mal en el mundo?» ¿Es en realidad Dios la causa de las acciones malas que hace la gente? Si es así, ¿no es Dios culpable del pecado?

Al abordar esta cuestión es mejor primero leer los pasajes bíblicos que tratan más directamente el asunto. Podemos empezar mirando varios pasajes que afirman que Dios hizo, ciertamente, que sucedieran algunos acontecimientos malos y que se hicieran obras malas. Pero debemos recordar que en todos estos pasajes es muy claro que la Biblia en ninguna parte muestra a Dios *directamente haciendo algo malo*, sino más bien haciendo que se hagan obras malas mediante la acción voluntaria de criaturas morales. Es más, la Biblia nunca le echa la culpa a Dios del mal ni muestra a Dios complaciéndose en el mal, y la Biblia nunca excusa a los seres humanos por el mal que hacen. Como quiera que entendamos la relación de Dios con el mal, nunca debemos llegar al punto de pensar que no somos responsables del mal que hacemos, que Dios se complace en el mal ni que hay que echarle a él la culpa. Tal conclusión es claramente contraria a la Biblia.

Un ejemplo muy claro se halla en la historia de José. La Biblia dice claramente que los hermanos de José sentían celos malsanos contra él (Gn 37:11), le aborrecían (Gn 37:4,5,8), querían matarlo (Gn 37:20), y que cometieron una maldad al echarle en la cisterna (Gn 37:24) y al venderlo como esclavo para que se lo llevaran a Egipto (Gn 37:28). Sin embargo, más tarde José pudo decirles a sus hermanos: «*Fue Dios quien me mandó delante de ustedes* para salvar vidas» (Gn 45:5), y de nuevo «ustedes pensaron hacerme mal, pero *Dios transformó ese mal en bien* para lograr lo que hoy estamos viendo: salvar la vida de mucha gente» (Gn 50:20). Aquí tenemos una combinación de obras de maldad hechas por hombres pecadores a los que correctamente se considera responsables de su pecado, y el control providencial superior de Dios por el que se logran los propósitos de Dios. Ambas cosas se expresan claramente.

La historia del éxodo de Egipto repetidamente afirma que Dios endureció el corazón del faraón. Dios dijo: «Yo, por mi parte, endureceré su corazón» (Éx 4:21), «Voy a endurecer el corazón del faraón» (Éx 7:3, repetido en 14:4), «el SEÑOR endureció el corazón del faraón» (Éx 9:12, repetido en 14:8), y «el SEÑOR endureció el corazón del faraón» (Éx 10:20, repetido en 10:27, y de nuevo en 11:10). A veces se objeta que la Biblia también dice que el faraón endureció su propio corazón (Éx 8:15,32; 9:34) y que el acto de Dios al endurecer el corazón del faraón fue sólo en respuesta a la rebelión inicial y dureza de corazón que el mismo faraón mostró de su propio libre albedrío. Pero hay que notar que las promesas de Dios de endurecer el corazón del faraón (Éx 4:21; 7:3) las hace mucho antes de que la Biblia nos diga que el faraón endureció su corazón (leemos esto por primera vez en Éx 8:15). Es más, nuestro análisis de la concurrencia que acabamos de dar, en la que agentes divinos y humanos pueden hacer que algo suceda, debería mostrarnos que ambos factores pueden manifestarse al mismo tiempo. Aun cuando el faraón endurece su corazón, no es incoherente decir que Dios hizo que el faraón se endureciera, y por consiguiente Dios está endureciendo el corazón del faraón. Finalmente, si alguno objetara que Dios está simplemente intensificando los deseos y decisiones perversos que ya estaban en el corazón del faraón, esta clase de acción podría todavía, por lo menos en teoría, aplicarse a todo el mal que hay en el mundo actual, puesto que todas las personas tienen deseos malos todavía en sus corazones y todas las personas en verdad toman decisiones de maldad.

¿Cuál es el propósito de Dios en todo esto? Pablo reflexiona sobre Éxodo 9:16 y dice: «La Escritura le dice al faraón: "Te he levantado precisamente para mostrar en ti mi poder, y para que mi nombre sea proclamado por toda la tierra"» (Ro 9:17). Luego Pablo infiere una verdad general partiendo de este ejemplo específico: «Así que Dios tiene misericordia de quien él quiere tenerla, y endurece a quien él quiere endurecer» (Ro 9:18). De hecho, Dios también endureció el corazón de los egipcios para que persiguieran a Israel hasta el Mar Rojo: «Yo voy a endurecer el corazón de los egipcios, para que los persigan. ¡Voy a cubrirme de gloria a costa del faraón y de su ejército, y de sus carros y jinetes!» (Éx 14:17). Este tema se repite en el Salmo 105:25: «a quienes trastornó para que odiaran a su pueblo».

En la historia de Job, aunque el Señor le dio a Satanás permiso para que hiciera daño a las posesiones de Job y a sus hijos, y aunque este daño vino mediante las acciones malvadas de los sabeos y caldeos, así como mediante el huracán (Job 1:12,15,17,19), Job miró más allá de esas causas secundarias y, con ojos de fe, vio que todo venía de la mano del Señor. «El SEÑOR ha dado; el SEÑOR ha quitado. *¡Bendito sea el nombre del SEÑOR!*» (Job 1:21). El autor del Antiguo Testamento sigue la afirmación de Job de inmediato con la frase: «A pesar de todo esto, Job no pecó ni le echó la culpa a Dios» (Job 1:22). Job acababa de recibir las noticias de que bandas merodeadoras perversas habían destruido sus rebaños y hatos, y sin embargo con gran fe y paciencia en la adversidad, dice: «*El SEÑOR ha quitado*». Sin embargo, Job no le echa a Dios la culpa del mal ni dice que Dios haya hecho mal; dice: «Bendito sea el nombre del SEÑOR». *Echarle la culpa* a Dios por el mal que había producido mediante agentes secundarios habría sido pecado. Job no hace eso, la Biblia tampoco lo hace, ni debemos hacerlo nosotros.

Se podrían dan múltiples ejemplos similares. En muchos de esos pasajes, Dios envía mal y destrucción sobre las personas en castigo por sus pecados. Ellos han sido desobedientes o se han desviado a la idolatría, y el Señor usa a los seres humanos malos o fuerzas demoníacas, o desastres «naturales» para castigarlos. (No siempre se dice que este es el caso; José y Job, por ejemplo, sufrieron pero no debido a su propio pecado, pero a menudo es así.) Tal vez esta idea de castigo por el pecado nos puede ayudar a entender, por lo menos en parte, cómo Dios puede con justicia hacer que sucedan acontecimientos de maldad. Todos los seres humanos son pecadores, porque la Biblia nos dice que «todos han pecado y están privados de la gloria de Dios» (Ro 3:23). Ninguno de nosotros merece el favor de Dios o su misericordia, sino sólo condenación eterna. Por consiguiente, cuando Dios envía mal sobre los seres humanos, sea para disciplinar a sus hijos, para conducir a los incrédulos al arrepentimiento o para enviar castigo y destrucción sobre pecadores endurecidos, ninguno de nosotros puede acusar a Dios de haber hecho mal. A fin de cuentas, todo obrará conforme a los buenos propósitos de Dios para su gloria y para el bien de su pueblo. Sin embargo, debemos darnos cuenta de que al castigar el mal en los que no son redimidos (tales como el faraón, los cananitas, y los babilonios), Dios también se glorifica mediante la demostración de su justicia, santidad y poder (vea Éx 9:16; Ro 9:14-24).

La obra más perversa de toda la historia, la crucifixión de Cristo, Dios la ordenó, y no sólo el hecho de que ocurriría, sino también las acciones individuales conectadas con ella. La iglesia de Jerusalén reconoció esto, porque oraron: «En efecto, en esta ciudad se reunieron Herodes y Poncio Pilato, con los gentiles y con el pueblo de Israel, contra tu santo siervo Jesús, a quien ungiste para *hacer lo que de antemano tu poder y tu voluntad habían determinado que sucediera*» (Hch 4:27-28). Las acciones de todos los participantes en la crucifixión de Jesús habían sido «predestinadas» por Dios. Sin embargo, los apóstoles no le echan ninguna culpa moral a Dios, porque las cosas que hicieron resultaron de las decisiones voluntarias de hombres pecadores. Pedro deja bien claro esto en su sermón en Pentecostés: «Éste fue entregado según el

determinado propósito y el previo conocimiento de Dios; y *por medio de gente malvada, ustedes lo mataron, clavándolo en la cruz*» (Hch 2:23). En una sola oración Pedro liga el plan y preconocimiento de Dios con la culpa moral que asigna a las acciones de «hombres pecadores». Dios no los forzó a actuar contra sus voluntades; más bien, Dios hizo que se realizara su plan *mediante las decisiones voluntarias de ellos*, de las que ellos, fuera como fuera, eran responsables.

8. Análisis de versículos que relacionan a Dios y el mal. Después de mirar tantos versículos que hablan del uso providencial que Dios hace de la maldad de hombres y demonios, ¿qué podemos decir a manera de análisis?

a. *Dios usa todas las cosas para cumplir sus propósitos e incluso usa el mal para su gloria y para nuestro bien.* Por eso, cuando el mal viene a nuestra vida para atormentarnos, podemos tener de la doctrina de la providencia una seguridad más profunda de «que Dios dispone todas las cosas para el bien de quienes lo aman, los que han sido llamados de acuerdo con su propósito» (Ro 8:28). Esta clase de convicción permitió a José decirle a sus hermanos: «Es verdad que ustedes pensaron hacerme mal, pero *Dios transformó ese mal en bien* para lograr lo que hoy estamos viendo: salvar la vida de mucha gente» (Gn 50:20).

Nosotros también podemos darnos cuenta, con temblor, que Dios se glorifica incluso al castigar el mal. La Biblia nos dice que: «Toda obra del SEÑOR tiene un propósito; ¡hasta el malvado fue hecho para el día del desastre!» (Pr 16:4). Similarmente, el salmista afirma: «La furia de Edom se vuelve tu alabanza» (Sal 76:10). Y el caso del faraón (Ro 9:14-24) es un claro ejemplo de la manera en que Dios usa el mal para su propia gloria y para el bien de su pueblo.

b. *Sin embargo, Dios nunca hace el mal y tampoco hay que echarle la culpa del mal.* En una afirmación similar a las citadas arriba de Hechos 2:23 y 4:27-28, Jesús también combina la predestinación de Dios de la crucifixión con la culpa moral de los que la llevaron a cabo: «A la verdad el Hijo del hombre se irá según está decretado, pero ¡ay de aquel que lo traiciona!» (Lc 22:22; cf. Mt 26:24; Mr 14:21). Y en una afirmación más general sobre el pecado en el mundo, Jesús dice: «¡Ay del mundo por las cosas que hacen pecar a la gente! Inevitable es que sucedan, pero ¡ay del que hace pecar a los demás!» (Mt 18:7).

Santiago habla de manera similar al advertirnos que no le echemos la culpa a Dios por el mal que hacemos, al decir: «Que nadie, al ser tentado, diga: "Es Dios quien me tienta". Porque Dios no puede ser tentado por el mal, ni tampoco tienta él a nadie. Todo lo contrario, cada uno es tentado cuando sus propios malos deseos lo arrastran y seducen» (Stg 1:13-14). El versículo no dice que Dios jamás causa el mal; afirma que no debemos pensar que Dios es el agente personal que nos está tentando ni que es el que nos pone la tentación. Nunca podemos culpar a Dios de la tentación, ni pensar que nos aprobará si cedemos a ella. Debemos resistir al mal y siempre culparnos a nosotros mismos o a otros que nos tientan, pero nunca debemos culpar a Dios.

Estos versículos dejan en claro que «las causas secundarias» (seres humanos, ángeles y demonios) son reales y que los seres humanos en efecto hacen el mal y son responsables por ese mal. Aunque Dios ordenó que tuviera lugar, tanto en términos generales como en los detalles específicos, *Dios está lejos de hacer el mal*, y el hecho de que lo haga suceder mediante «causas secundarias» no impugna su santidad ni lo hace digno de que se le eche la culpa.

Debemos notar que las alternativas para decir que Dios usa el mal para sus propósitos, pero que nunca hace el mal ni tampoco hay que echarle la culpa del mal, no son

deseables. Si dijéramos que Dios mismo hace el mal, tendríamos que concluir que no es un Dios bueno y justo, y por consiguiente no es cierto que es Dios. Por otro lado, si mantenemos que Dios no usa el mal para cumplir sus propósitos, tendríamos que reconocer que hay mal en el universo que Dios no propuso, que no está bajo su control, y que tal vez no logre cumplir sus propósitos. Esto nos haría muy difícil afirmar que «todas las cosas» obran para bien para los que aman a Dios y son llamados según su propósito (Ro 8:28). Si el mal llegó al mundo a pesar del hecho de que Dios no lo propuso y no lo quería aquí, ¿qué garantía tenemos de que no habrá cada vez más mal que él no propone y que no quiere? Y, ¿qué garantía tenemos de que podrá usarlo para sus propósitos, o incluso de que podrá triunfar sobre ese mal? Con certeza esta es una posición alterna indeseable.

c. *Dios rectamente culpa y juzga a las criaturas morales por el mal que hacen.* Muchos pasajes bíblicos afirman esto. Uno se halla en Isaías:

> Ellos *han escogido* sus propios caminos,
> y *se deleitan* en sus abominaciones.
> Pues yo también escogeré aflicciones para ellos
> y enviaré sobre ellos lo que tanto temen.
> Porque nadie respondió cuando llamé;
> cuando hablé, nadie escuchó.
> Más bien, hicieron lo malo ante mis ojos
> y *optaron* por lo que no me agrada. (Is 66:3-4)

Similarmente leemos: «Dios hizo perfecto al género humano, pero éste se ha buscado demasiadas complicaciones» (Ec 7:29). *La culpa del mal siempre recae en la criatura responsable,* sea hombre o demonio, y *la criatura que hace el mal siempre merece castigo.* La Biblia continuamente afirma que Dios es recto y justo para castigarnos por nuestros pecados. Si objetamos que no debería echarnos la culpa porque nosotros no podemos resistir su voluntad, debemos meditar en la propia respuesta del apóstol Pablo a este asunto: «Pero tú me dirás: "Entonces, ¿por qué todavía nos echa la culpa Dios? ¿Quién puede oponerse a su voluntad?" Respondo: ¿Quién eres tú para pedirle cuentas a Dios? ¿Acaso le dirá la olla de barro al que la modeló: "¿Por qué me hiciste así?"» (Ro 9:19-20). En todo caso en donde hacemos el mal, sabemos que *voluntariamente* escogemos hacerlo, y nos damos cuenta de que es justo que se nos culpe.

d. *El mal es algo real, no una ilusión, y no debemos nunca hacer el mal porque siempre nos hace daño a nosotros y a otros.* La Biblia enseña que nunca tenemos derecho a hacer el mal y que debemos oponernos a él persistentemente tanto en nosotros mismos como en el mundo. Debemos orar: «Líbranos del mal» (Mt 6:13), y si vemos a alguno desviándose de la verdad y haciendo el mal, debemos intentar hacerle regresar. La Biblia dice: «Hermanos míos, si alguno de ustedes se extravía de la verdad, y otro lo hace volver a ella, recuerden que quien hace volver a un pecador de su extravío, lo salvará de la muerte y cubrirá muchísimos pecados» (Stg 5:19-20). Nunca debemos *desear* que se haga un mal, porque albergar deseos de pecado en nuestra mente es permitir que «hagan guerra» contra nuestras almas (1 P 2:11) y nos hagan daño espiritual.

Al pensar que Dios se vale del mal para cumplir sus propósitos, debemos recordar que hay cosas que está bien que Dios haga pero no está bien para que nosotros las hagamos. Por ejemplo, él exige que los demás le adoren, y acepta la adoración que le tributan. Él

busca gloria para sí mismo. Él ejecutará su juicio final sobre los que hacen el mal. También usa el mal para producir buenos propósitos, pero no nos permite hacer eso. Calvino cita con aprobación una afirmación de Agustín: «Hay una gran diferencia entre lo que es apropiado que el hombre desee y lo que es apropiado que Dios desee. ... Porque por la voluntad mala de hombres perversos Dios cumple lo que él rectamente desea».[2] Herman Bavinck usa la analogía del padre que usa por sí mismo un cuchillo muy afilado pero no permite que lo use su hijo, para mostrar que Dios usa el mal para que resulten sus buenos propósitos pero nunca les permite a sus hijos que lo hagan. Aunque debemos imitar el carácter moral de Dios de muchas maneras (cf. Ef 5:1), esta es una de las maneras en que no debemos imitarle.

e. *A pesar de todas las afirmaciones anteriores, debemos llegar al punto en que confesamos que no entendemos cómo es que Dios puede ordenar que realicemos obras malas, y sin embargo considerarnos culpables a nosotros y no a él.* Podemos afirmar que todas estas cosas son verdad, porque la Biblia las enseña. Pero la Biblia no nos dice exactamente *cómo* Dios hace que esta situación resulte en la práctica ni cómo puede ser que Dios nos culpe por lo que él ordena que suceda. Aquí las Escrituras guardan silencio, y tenemos que convenir con Berkhof que a fin de cuentas «el problema de la relación de Dios con el pecado sigue siendo un misterio».[3]

9. ¿Somos «libres»? ¿Tenemos «libre albedrío»? Si Dios ejerce control providencial sobre todos los acontecimientos, ¿somos libres en algún sentido? La respuesta depende de lo que queramos decir con la palabra *libre*. A veces la gente discute interminablemente este asunto porque nunca definen claramente lo que ellos y sus opositores en el debate quieren decir por «libre», y la palabra entonces la usan de varias maneras que confunden el debate.

La libertad que a menudo dan por sentado los que niegan el control providencial de Dios sobre todas las cosas es una libertad que actúa fuera de la actividad sustentadora y controladora de Dios, una libertad que incluye poder tomar decisiones que no son causadas por nada externo a nosotros mismos. En ninguna parte la Biblia dice que somos libres en ese sentido. Esa clase de libertad sería imposible si Jesucristo en verdad continuamente «sostiene todas las cosas con su palabra poderosa» (He 1:3), y si Dios verdaderamente «hace todas las cosas conforme al designio de su voluntad» (Ef 1:11). Si esto es verdad, estar fuera de ese control providencial ¡simplemente sería no existir! Una «libertad» absoluta, totalmente libre del control de Dios, es totalmente imposible en un mundo providencialmente sostenido y dirigido por Dios mismo. Si eso es a lo que llaman «libre albedrío», no es el libre albedrío que la Biblia dice que tenemos.

Por otro lado, somos libres en el sentido más amplio que cualquiera de las criaturas de Dios lo sería; tomamos decisiones *propias*, decisiones que surten *efectos reales*. No sabemos de ninguna restricción que Dios imponga sobre nuestra voluntad cuando tomamos decisiones, y actuamos de acuerdo a nuestros propios deseos. En ese sentido, sí encaja con el libre albedrío que la Biblia dice que tenemos. Está claro que debemos insistir en que tenemos el poder de tomar decisiones voluntarias y que nuestras decisiones tienen resultados reales en el universo, de otra manera caeríamos en el error del fatalismo o determinismo, y así concluiríamos que nuestras decisiones no importan y que en realidad no podemos tomar decisiones propias.

[2] Juan Calvino, *Institutes of the Christian Religion*, Library of Christian Classics, ed. John T. McNeill, trad. F. L. Battles, 2 vols., Westminster, Philadelphia, 1960, 1:234 (1.18.3).

[3] Louis Berkhof, *Introduction to Systematic Theology*, Eerdmans, Grand Rapids, 1932; reimpresión, Baker, Grand Rapids, 1979, p. 175.

C. Gobierno

Hemos hablado de los dos primeros aspectos de la providencia, (1) preservación y (2) concurrencia. Este tercer aspecto de la providencia de Dios indica que *Dios tiene un propósito en todo lo que hace en el mundo y que providencialmente gobierna o dirige todas las cosas de modo que cumplan sus propósitos.* Leemos en los Salmos: «Su reinado domina sobre todos» (Sal 103:19). Es más, «Dios hace lo que quiere con los poderes celestiales y con los pueblos de la tierra. No hay quien se oponga a su poder ni quien le pida cuentas de sus actos» (Dn 4:35). Pablo afirma que «todas las cosas proceden de él, y existen por él y para él» (Ro 11:36). Es debido a que Pablo sabe que Dios es soberano sobre todo y obra sus propósitos en todo acontecimiento que sucede, que puede declarar que «Dios dispone todas las cosas para el bien de quienes lo aman, los que han sido llamados de acuerdo con su propósito» (Ro 8:28).

D. Importancia de nuestras acciones como humanos

A veces podemos olvidarnos de que Dios obra *mediante acciones humanas* en su administración providencial del mundo. Si lo olvidamos, empezamos a pensar que nuestras acciones o decisiones no importan o no tienen mucho efecto en el curso de los acontecimientos. Para guardarnos contra cualquier malentendido de la providencia de Dios, recalcamos los siguientes puntos:

1. Sea como sea, somos responsables de nuestras acciones. Dios nos ha hecho responsables de nuestras acciones, lo que tiene *resultados reales y eternamente significativos.* En todos sus actos providenciales, Dios preserva estas características de responsabilidad e importancia. Si hacemos el bien y obedecemos a Dios, nos recompensará, y las cosas irán bien para nosotros tanto en este tiempo como en la eternidad. Si hacemos el mal y desobedecemos a Dios, él nos disciplinará y tal vez nos castigará, y las cosas nos saldrán mal. Darnos cuenta de estos hechos nos ayudará a tener sabiduría al hablar con otros y animarlos a evitar la ociosidad y desobediencia.

2. Nuestras acciones tienen resultados reales y cambian el curso de los acontecimientos. En el funcionamiento ordinario del mundo, si descuido atender mi salud y tengo pésimos hábitos alimenticios, o si abuso de mi cuerpo mediante el alcohol o el cigarrillo, es probable que muera más pronto. Dios ha ordenado que nuestras *acciones* tengan consecuencias. Dios ha ordenado que los *acontecimientos* tengan lugar porque *nosotros los hacemos tener lugar.* Por supuesto, no sabemos lo que Dios ha planeado, ni siquiera por el resto de este día, por no decir nada de la próxima semana o el próximo año. Pero sí sabemos que *si confiamos en Dios y le obedecemos*, descubriremos que él ha planeado que *buenas cosas* resulten de esa obediencia.

Esto debe animarnos no sólo a obedecer a Dios, sino también a ejercer sabiduría y precaución ordinaria en nuestra vida, dándonos cuenta que a menudo estos son los medios que Dios usa para producir ciertos resultados en nuestra vida. En contraste, si pensamos que ciertos peligros o acontecimientos malos pudieran suceder en el futuro, y si no usamos medios razonables para evitarlos, descubriremos que nuestra falta de acción fue el medio que Dios usó para permitir que eso sucediera.

3. La oración es una clase específica de acción que tiene resultados definitivos y hace que cambie el curso de los acontecimientos. Dios también ha ordenado que la oración sea un medio bien significativo de producir resultados en el mundo.[4] Cuando intercedemos

[4]Vea en el cap. 9 una explicación más extensa de la oración.

fervientemente por una persona o situación específica, a menudo hallamos que Dios ha ordenado que nuestra oración sea un *medio* que él usa para producir los cambios en el mundo. La Biblia nos recuerda esto cuando nos dice: «No tienen, porque no piden» (Stg 4:2). Jesús dice: «Hasta ahora no han pedido nada en mi nombre. Pidan y recibirán, para que su alegría sea completa» (Jn 16:24).

4. En conclusión, ¡debemos actuar! La doctrina de la providencia de ninguna manera nos anima a arrellanarnos en la ociosidad en espera del resultado de ciertos acontecimientos. Por supuesto, Dios puede indicarnos la necesidad de esperar en él antes de actuar y de confiar en él antes que en nuestras propias capacidades; lo que por cierto no es un error. Pero simplemente decir que estamos confiando en Dios *en lugar* de actuar responsablemente es pura holgazanería y una distorsión de la doctrina de la providencia.

En términos prácticos, si uno de mis hijos tiene una tarea escolar que tiene que entregar el día de mañana, tengo razón al hacerle que termine esa tarea antes de salir a jugar. Me doy cuenta de que su calificación está en las manos de Dios y que desde hace mucho Dios ha determinado cuál será esa calificación, pero yo no sé lo que será ni tampoco mi hijo. Lo que sí sé es que si mi hijo estudia y cumple fielmente sus deberes escolares, recibirá una buena calificación. Si no, no la recibirá. La doctrina de la providencia, por lo tanto, debe animarnos a combinar una confianza completa en el control soberano de Dios con el deber de percatarnos de que el uso de medios ordinarios es necesario para que las cosas resulten de la manera en que Dios ha planeado que resulten. Una creencia de corazón en la providencia de Dios no es un desaliento, sino un acicate a la acción.

5. ¿Qué si no podemos entender plenamente esta doctrina? Todo creyente que medita en la providencia de Dios tarde o temprano llegará al punto en que tendrá que decir: «No puedo entender completamente esta doctrina». De alguna manera hay que decir eso respecto a toda doctrina, puesto que nuestro entendimiento es finito y Dios es infinito (vea el cap. 1, pp. 23-25). Pero particularmente esto es así con la doctrina de la providencia. Debido a que la Biblia la enseña, debemos creerla, aunque no entendamos por completo cómo encaja con las demás enseñanzas de la Biblia.

E. Otra perspectiva evangélica: la posición arminiana

Hay otra posición alterna principal que muchos evangélicos sostienen, a la que por conveniencia llamaremos la posición «arminiana».[5] Los que sostienen una posición arminiana mantienen que para preservar la *libertad humana real* y *las decisiones humanas reales* que son necesarias para la personalidad humana genuina, Dios no puede causar ni planear nuestras decisiones voluntarias. Por consiguiente, concluyen que la intervención providencial de Dios en la historia o el control de ella no puede ser que incluya todo detalle específico de todo acontecimiento, sino que simplemente Dios más bien responde a las decisiones y acciones humanas según tienen lugar, y lo hace de tal manera que sus propósitos a la larga se cumplen en el mundo. Los proponentes arminianos también arguyen que los propósitos de Dios en el mundo son más generales y se pueden cumplir mediante muchas clases diferentes de acontecimientos específicos.

La posición arminiana se puede resumir en los siguientes cuatro puntos principales:

1. Los versículos citados como ejemplos del control providencial de Dios son excepciones y no describen la manera en que Dios ordinariamente obra en la actividad humana.

[5]Esta posición recibe su nombre por Jacobo Arminio (1560–1609), teólogo holandés que difería con el calvinismo predominante de su día, especialmente con respecto a la providencia de Dios en general (tema de este capítulo) y específicamente con respecto a la predestinación o elección (tema del cap. 18).

2. Los calvinistas erróneamente culpan a Dios del pecado.
3. Las decisiones que Dios ha impuesto no pueden ser decisiones verdaderas.
4. Los arminianos estimulan una vida cristiana responsable, en tanto que los calvinistas estimulan un fatalismo peligroso.

Estas objeciones ilustran las preocupaciones primarias comunes de los proponentes de la posición arminiana, que enfoca especialmente la preservación de la libertad humana y de la decisión humana.

F. Respuesta a la posición arminiana

Muchos del mundo evangélico hallan convincentes estos cuatro puntos arminianos. Opinan que estos argumentos representan lo que intuitivamente saben respecto a sí mismos, sus propias acciones, y la manera en que funciona el mundo, y estos argumentos explican mejor el repetido énfasis de la Biblia sobre nuestra responsabilidad y las consecuencias reales de nuestras decisiones. Sin embargo, hay algunas respuestas que se pueden dar a la posición arminiana.

1. ¿Son estos pasajes bíblicos ejemplos inusuales, o describen la manera en que Dios obra ordinariamente? En respuesta a la objeción de que los ejemplos del control providencial de Dios sólo se refieren a acontecimientos limitados o específicos se puede decir primero que los ejemplos son muy numerosos (vea las pp. 143-149), que parecen tener el propósito de describirnos las maneras en que Dios siempre obra. Es más, muchos de los versículos que hablan de la providencia de Dios son muy generales: Cristo siempre «sustenta *todas las cosas* con la palabra de su poder» (He 1:3, RVR), y Dios «hace *todas las cosas* conforme al designio de su voluntad» (Ef 1:11). Tales pasajes bíblicos tienen en mente más que ejemplos excepcionales de una intervención inusual de Dios en los asuntos de los seres humanos; describen la manera en que Dios obra siempre en el mundo.

2. ¿Culpa a Dios por el pecado la doctrina calvinista de la providencia de Dios? La contención arminiana de que Dios no es culpable del pecado y el mal *porque él no los ordenó ni los causa de ninguna manera* parece ser incapaz de explicar los muchos pasajes que dicen a las claras que Dios ordena que algunos pequen o hagan el mal (vea la sección B.7, pp. 147-149). Mientras que en el ámbito humano puede ser difícil reconciliar el que Dios ordene acontecimientos con acciones voluntarias de agentes morales personales, la Biblia repetidamente afirma que ambas cosas son ciertas. La posición arminiana parece no haber mostrado por qué Dios no puede obrar de esta manera en el mundo, preservando tanto su santidad como nuestra culpabilidad humana.

3. ¿Pueden las decisiones que Dios ha impuesto ser decisiones verdaderas? En respuesta a la objeción de que las decisiones que Dios ha impuesto no pueden ser decisiones verdaderas, se debe decir que esa es simplemente una presuposición basada de nuevo en la experiencia e intuición humanas, no en pasajes bíblicos específicos. La Biblia repetidamente indica que Dios obra mediante nuestra voluntad, nuestro poder para escoger y nuestra volición, y siempre afirma que nuestras decisiones son decisiones genuinas, que tienen resultados *reales*, y que esos resultados duran por la eternidad. La contención de que tales decisiones no son reales parece poner una limitación a Dios basada solo en la experiencia humana finita. Después de todo, solo Dios determina lo que es significativo, lo que es real, y lo que es responsabilidad personal genuina en el universo.

4. ¿Estimula la noción calvinista de la providencia un fatalismo peligroso? La objeción de que una noción calvinista de la providencia estimula un fatalismo peligroso no entiende la

doctrina reformada de la providencia, que enfatiza el control soberano de Dios y la necesidad de obediencia responsable. Cuando se sostiene como se debe esta doctrina, el fruto será una más amplia confianza en Dios en toda circunstancia, gratitud por todas las bendiciones de Dios, y paciencia en toda clase de adversidad. Tales son los beneficios de saber que nada cae fuera de los límites de los planes sabios y de amor de Dios.

5. Objeciones adicionales a la posición arminiana. Además de responder a las cuatro afirmaciones arminianas específicas mencionadas anteriormente, es necesario considerar algunas objeciones restantes.

a. *Según un punto de vista arminiano, ¿cómo puede Dios saber el futuro?* A esta objeción algunos arminianos responden que Dios no puede saber los detalles de las decisiones humanas futuras, mientras que otros dicen que Dios sabe el futuro porque puede ver el futuro, no porque haya planeado o impulsado lo que sucederá. La primera respuesta radicalmente cambia el concepto de la omnisciencia divina y parece que docenas de pasajes bíblicos lo niegan claramente. La segunda respuesta no deja libres nuestras decisiones de la manera en que los arminianos desean que sean libres. Si nuestras futuras decisiones son conocidas, están fijas y por consiguiente predeterminadas por algo, sea el destino o el inevitable mecanismo de causa y efecto del universo. Si están fijas, entonces no son «libres» (indeterminadas y no causadas) en el sentido arminiano.

b. *Según un punto de vista arminiano, ¿cómo puede existir el mal si Dios no lo quiere?* Si el mal sucede a pesar del hecho de que Dios no quiere que suceda, ¿dónde está la omnipotencia de Dios? Él quiso prevenir el mal, pero no pudo lograrlo. La respuesta arminiana común es decir que Dios *pudo* prevenir el mal, pero decidió *permitir la posibilidad* del mal a fin de garantizar que los ángeles y los seres humanos tuvieran la libertad necesaria para tomar decisiones significativas. Pero esta no es una respuesta satisfactoria, porque si las decisiones deben incluir la posibilidad de decisiones de pecado a fin de ser reales, eso implicaría que Dios tendría eternamente que permitir la posibilidad de decisiones de pecado en el cielo (dando por sentado que tendremos decisiones genuinas en el cielo). Más problemático que esto, sin embargo, es la cuestión de las decisiones *de Dios*. O bien las decisiones de Dios no son reales, puesto que él no puede hacer el mal, o las decisiones de Dios son reales, y existe la posibilidad de que él pudiera algún día escoger hacer el mal. Ambas implicaciones son incorrectas, y por consiguiente proveen buena razón para rechazar la posición arminiana de que las decisiones reales deben dar lugar a la posibilidad de escoger el mal. Pero esto nos pone de regreso en la cuestión anterior, para la que no parece haber respuesta satisfactoria en la posición arminiana: ¿Cómo puede existir el mal si Dios no quería que existiera?

c. *Según un punto de vista arminiano, ¿cómo podemos saber que Dios triunfará sobre el mal?* Si todo el mal que hay ahora en el mundo llegó al mundo aunque Dios no lo quería, ¿cómo podemos estar seguros de que Dios al final triunfará sobre ese mal? Por supuesto, Dios dice en la Biblia que él triunfará sobre el mal. Pero si no pudo evitar que entrara en su universo y se metió contra su voluntad, y si no puede predecir el resultado de ningún acontecimiento futuro que incluya decisiones libres, ¿cómo podemos estar seguros de que la declaración de Dios de que triunfará sobre el mal es verdad en sí misma?

Estas dos últimas objeciones respecto al mal nos hacen darnos cuenta de que, si bien podemos tener dificultades en pensar en el punto de vista reformado de que el mal es ordenado por Dios y está completamente bajo el control de Dios, hay dificultades mucho más serias con la noción arminiana de que Dios no ordena el mal, o que Dios ni siquiera lo dispuso, y por consiguiente no hay seguridad de que esté bajo el control de Dios.

d. *La diferencia en las preguntas no contestadas*. Puesto que somos finitos en nuestro entendimiento, inevitablemente tendremos algunas preguntas sin respuestas en cuanto a toda doctrina bíblica. Sin embargo, en este asunto las preguntas que los calvinistas y arminianos deben dejar sin contestar son muy diferentes. Por un lado, los calvinistas deben decir que no saben la respuesta a las siguientes preguntas: (1) cómo puede Dios ordenar que hagamos el mal voluntariamente, y sin embargo que no se le eche a Dios la culpa por el mal, y (2) cómo Dios puede impulsarnos a que escojamos algo voluntariamente.

A ambas, los calvinistas dirían que la respuesta se halla en cierto modo en el concepto de la infinita grandeza de Dios, en el conocimiento del hecho de que podemos hacer mucho más de lo que jamás pensaríamos posible. Así que el efecto de estas preguntas sin respuestas es aumentar nuestro aprecio de la grandeza de Dios.

Por otro lado, los arminianos deben dejar sin respuesta preguntas respecto al conocimiento de Dios del futuro, tales como por qué permite el mal siendo que es contra su voluntad, y si triunfará sobre el mal. No resolver estas preguntas tiende a disminuir la grandeza de Dios: su omnisciencia, su omnipotencia y la absoluta confiabilidad de sus promesas para el futuro. Estas preguntas no contestadas tienden a exaltar la grandeza del hombre (su libertad para hacer lo que Dios no quiere) y el poder del mal (viene y se queda en el universo aunque Dios no lo quiere). Todavía más, al negar que Dios puede hacer criaturas que tengan decisiones reales y que son sea como sea impulsadas por él, la posición arminiana parece disminuir la sabiduría y poder de Dios el Creador.

II. PREGUNTAS DE REPASO

1. Defina y dé respaldo bíblico a la doctrina de la preservación. ¿Cómo provee esta enseñanza una base para la actividad científica?

2. ¿Cómo puede un acontecimiento ser causado plenamente por Dios y plenamente causado por una criatura?

3. ¿Cómo describiría usted la relación de Dios con el mal en el mundo?

4. Desde la perspectiva del autor, ¿de qué manera podemos decir que las personas tienen «libre albedrío»?

5. Si Dios está en control de todas las cosas, ¿son significativas las acciones humanas? ¿Por qué?

6. ¿Cuál es la diferencia primordial entre la doctrina de la providencia según se describe en este capítulo y el punto de vista arminiano?

III. PREGUNTAS PARA LA APLICACIÓN PERSONAL

1. ¿Ha aumentado su confianza en Dios la experiencia de pensar en la doctrina de la providencia? ¿Cómo ha cambiado eso su manera de pensar en cuanto al futuro? Cite un ejemplo de una dificultad específica que esté enfrentando ahora mismo, y explique cómo la doctrina de la providencia le ayudará en la manera en que piensa al respecto.

2. ¿Puede mencionar cinco cosas buenas que le han sucedido hoy hasta este momento? ¿Se sintió agradecido a Dios por alguna de ellas?

3. ¿Piensa usted alguna vez que la suerte o el azar causan acontecimientos en su vida? ¿Aumenta o disminuye ese pensamiento su ansiedad en cuanto al futuro? Piense en algunos acontecimientos que usted tal vez haya atribuido a la suerte en el pasado y, más bien, empiece a pensar que esos acontecimientos están bajo el control de su Padre celestial sabio y amante. ¿De qué manera le hace eso sentirse diferente respecto a esos acontecimientos y al futuro en general?

4. ¿Alguna vez se deja llevar a un patrón de acciones o ritos un poco «supersticiosos» que usted piensa que le darán buena suerte o evitarán la mala suerte (como no pasar debajo de una escalera o sentir miedo cuando un gato negro se cruza en su camino)? ¿Piensa usted que esas acciones tienden a aumentar o a disminuir su confianza en Dios durante el día y su obediencia a él?

5. Expliqué cómo un entendimiento apropiado de la doctrina de la providencia debería guiar al creyente a una vida de oración más activa.

IV. TÉRMINOS ESPECIALES

arminiano	decisiones voluntarias
calvinista	gobierno
causa primaria	libre albedrío
causa secundaria	preservación
concurrencia	providencia
decisiones libres	

V. LECTURA BÍBLICA PARA MEMORIZAR

ROMANOS 8:28

Ahora bien, sabemos que Dios dispone todas las cosas para el bien de quienes lo aman, los que han sido llamados de acuerdo con su propósito.

CAPÍTULO NUEVE

La oración

+ *¿Por qué quiere Dios que oremos?*
+ *¿Cómo podemos orar efectivamente?*

I. EXPLICACIÓN Y BASE BÍBLICA

El carácter de Dios y su relación con el mundo, según se explicó en capítulos previos, conduce naturalmente a una consideración de la doctrina de la oración. La oración se puede definir como sigue: *La oración es la comunicación personal de nosotros con Dios.*

Esta definición es muy amplia. Lo que llamamos «oración» incluye oraciones de petición por nosotros mismos o por otras personas (a veces llamadas oraciones de petición o intercesión), confesión de pecado, adoración, alabanza y acciones de gracias.

A. ¿Por qué quiere Dios que oremos?

La oración no se hace para que Dios pueda enterarse de lo que necesitamos, porque Jesús nos dice: «Su Padre sabe lo que ustedes necesitan antes de que se lo pidan» (Mt 6:8). Dios quiere que oremos porque la oración expresa nuestra confianza en Dios y es un medio por el cual puede aumentar nuestra confianza en él. Por cierto, tal vez el énfasis primordial de la enseñanza bíblica sobre la oración es que debemos orar con fe, lo que quiere decir confianza o dependencia en Dios. Dios como nuestro Creador se deleita en que nosotros como sus criaturas confiemos en él, porque una actitud de dependencia es la más apropiada en la relación entre la criatura y su Creador.

Las primeras palabras del Padre Nuestro, «Padre nuestro que estás en el cielo» (Mt 6:9), reconocen nuestra dependencia de Dios como Padre amante y sabio, y también reconocen que él lo gobierna sobre todo desde su trono celestial. La Biblia muchas veces enfatiza nuestra necesidad de confiar en Dios al orar. Por ejemplo, Jesús compara nuestra oración a un hijo que le pide a su padre un pescado o un huevo (Lc 11:9-12), y luego concluye: «Pues si ustedes, aun siendo malos, saben dar cosas buenas a sus hijos, ¡cuánto más el Padre celestial dará el Espíritu Santo a quienes se lo pidan!» (Lc 11:13). Así como los hijos miran a sus padres para que provean para ellos, así Dios espera que nosotros miremos a él en oración. Puesto que Dios es nuestro Padre, debemos pedir con fe. Jesús dice: «Si ustedes creen, recibirán todo lo que pidan en oración» (Mt. 21:22; cf. Mr 11:24; Stg 1:6-8; 5:14-15).

Pero Dios no sólo quiere que confiemos en él. También quiere que le amemos y que tengamos comunión con él. Esto, entonces, es una segunda razón por la que Dios quiere que oremos: La oración nos lleva a una comunión más profunda con Dios, y él nos ama y se deleita en nuestra comunión con él. Cuando oramos, como personas, en la totalidad de nuestro carácter, estamos relacionándonos con Dios como persona, en la totalidad de su carácter. Todo lo que pensamos o sentimos acerca de Dios se expresa en nuestra

oración. Es lógico que Dios se deleite en tal actividad y ponga tanto énfasis en ella en su relación con nosotros.

Una tercera razón por la que Dios quiere que oremos es que en la oración Dios nos permite como criaturas tener parte en actividades que son de importancia eterna. Cuando oramos se extiende la obra del reino. De esta manera, la oración nos da la oportunidad de intervenir de una manera significativa en la obra del reino y da expresión a nuestra asombrosa importancia como criaturas hechas a la imagen de Dios.

Una cuarta razón por la que Dios quiere que oremos es que al orar damos gloria a Dios. Orar en humilde dependencia de Dios indica que estamos genuinamente convencidos de su sabiduría, amor, bondad y poder.

B. Efectividad de la oración

¿Cómo actúa la oración? ¿No sólo la oración nos hace bien sino que también afecta a Dios y al mundo?

1. La oración a menudo cambia la manera en que Dios actúa. Santiago nos dice: «No tienen, porque no piden» (Stg 4:2). Implica que el no pedir nos priva de lo que Dios nos habría dado si lo hiciéramos. Oramos, y Dios responde. Jesús también dice: «Así que yo les digo: Pidan, y se les dará; busquen, y encontrarán; llamen, y se les abrirá la puerta. Porque todo el que pide, recibe; el que busca, encuentra; y al que llama, se le abre» (Lc 11:9-10). Jesús hace una conexión clara entre buscar cosas de Dios y recibirlas. Cuando pedimos, Dios responde.

Vemos que esto sucede muchas veces en el Antiguo Testamento. El Señor le declaró a Moisés que destruiría al pueblo de Israel por su pecado (Éx 32:9-10). «Moisés intentó apaciguar al SEÑOR su Dios, y le suplicó: SEÑOR, ... ¡calma ya tu enojo! ¡Aplácate y no traigas sobre tu pueblo esa desgracia!» (Éx 32:11-12). Luego leemos: «Entonces el SEÑOR se calmó y desistió de hacerle a su pueblo el daño que le había sentenciado» (Éx 32:14). Moisés oró, y Dios respondió. Cuando Dios amenaza castigar a su pueblo por su pecado, declara: «si mi pueblo, que lleva mi nombre, se humilla *y ora, y me busca* y abandona su mala conducta, *yo lo escucharé* desde el cielo, perdonaré su pecado y restauraré su tierra» (2 Cr 7:14). Cuando el pueblo de Dios ora (con humildad y arrepentimiento), Dios oye y los perdona. Las oraciones de su pueblo claramente afectan la manera en que Dios actúa. Similarmente, «si confesamos nuestros pecados, Dios, que es fiel y justo, nos los perdonará y nos limpiará de toda maldad» (1 Jn 1:9). Confesamos, y entonces él perdona.

Si estuviéramos realmente convencidos de que la oración a menudo cambia la manera en que Dios actúa, y que Dios en efecto produce cambios asombrosos en el mundo en respuesta a la oración (como la Biblia enseña repetidamente que lo hace), oraríamos mucho más de lo que oramos. Si oramos poco, probablemente se debe a que no creemos de veras que la oración logre mucho.

2. La oración eficaz se hace posible gracias a nuestro mediador, Jesucristo. Debido a que somos pecadores y Dios es santo, no tenemos derecho propio para entrar a su presencia. Necesitamos un mediador que se coloque entre nosotros y Dios y nos lleve a la presencia de Dios. La Biblia enseña claramente: «Hay un solo Dios y un solo mediador entre Dios y los hombres, Jesucristo hombre» (1 Ti 2:5).

Pero si Jesús es el único mediador entre Dios y el hombre, ¿oirá Dios las oraciones de los incrédulos que no confían en Jesús? La respuesta depende de lo que queramos decir por «oír». Puesto que Dios es omnisciente, siempre «oye» en el sentido de que está enterado de las oraciones que elevan los incrédulos que no van a él a través de Cristo. Dios incluso a veces, de tiempo en tiempo, puede responder a sus oraciones debido a su

misericordia y en un deseo de llevarlos a la salvación a través de Cristo. Sin embargo, en ninguna parte Dios ha prometido responder a las oraciones de los que no son creyentes. Las únicas oraciones que ha prometido «oír» en el sentido de escuchar con un oído compasivo y decidir responder cuando se hacen de acuerdo a su voluntad, son las oraciones de los creyentes ofrecidas a través del único mediador, Jesucristo (cf. Jn 14:6).

Entonces, ¿qué de los creyentes del Antiguo Testamento? ¿Cómo podían ellos ir a Dios por medio de Jesús el mediador? La respuesta es que la obra de Jesús como nuestro mediador estaba prefigurada en el sistema de sacrificios y las ofrendas que presentaban los sacerdotes en el templo (He 7:23-28; 8:1-6; 9:1-14, et ál.). No obstante, no había mérito salvador en el sistema de sacrificios (He 10:1-4). A través del sistema de sacrificios, los creyentes eran aceptados por Dios sólo sobre la base de la obra futura de Cristo que el sistema prefiguraba (Ro 3:23-26).

La actividad de Jesús como mediador se ve especialmente en su obra como sacerdote: Él es nuestro «gran sumo sacerdote que ha atravesado los cielos», y es «uno que ha sido tentado en todo de la misma manera que nosotros, aunque sin pecado» (He 4:14-15).

Como receptores del nuevo pacto, no necesitamos quedarnos «fuera del templo», como se exigía que lo hicieran bajo el antiguo pacto todos los creyentes excepto los sacerdotes. Tampoco tenemos que quedarnos fuera del «Lugar Santísimo» (He 9:3), el salón interior del templo en donde Dios estaba en su trono encima del arca del pacto, y a donde sólo el sumo sacerdote podía entrar, y apenas una vez al año. Pero ahora, puesto que Cristo ha muerto como nuestro Sumo Sacerdote mediador (He 7:26-27), ha adquirido para nosotros valor para entrar y entrada a la misma presencia de Dios. Por consiguiente, «tenemos confianza para entrar *a los lugares santos* por la sangre de Jesús» (He 10:19, traducción literal del autor), es decir, en el Lugar Santo y en el Lugar Santísimo, ¡la misma presencia de Dios! La obra mediadora de Cristo nos da confianza para acercarnos a Dios en oración.

3. ¿Qué es orar «en el nombre de Jesús»? Jesús dice: «Cualquier cosa que ustedes pidan *en mi nombre*, yo la haré; así será glorificado el Padre en el Hijo. Lo que pidan en mi nombre, yo lo haré» (Jn 14:13-14). También dice que él escogió a sus discípulos: «Así el Padre les dará todo lo que le pidan *en mi nombre*» (Jn 15:16). Similarmente dice: «Ciertamente les aseguro que mi Padre les dará todo lo que le pidan en mi nombre. Hasta ahora no han pedido nada en mi nombre. Pidan y recibirán, para que su alegría sea completa» (Jn 16:23-24; cf. Ef 5:20). Pero, ¿qué quiere decir esto?

No quiere decir simplemente que añadamos la frase «en el nombre de Jesús» después de toda oración, porque Jesús no dijo: «Si piden algo y añaden las palabras "en el nombre de Jesús" después de su oración, lo haré». Jesús no está solo hablando de añadir ciertas palabras como una especie de fórmula mágica que dará poder a nuestras oraciones. De hecho, ninguna de las oraciones que registra la Biblia tiene la frase «en el nombre de Jesús» al final (vea Mt 6:9-13; Hch 1:24-25; 4:24-30; 7:59; 9:13-14; 10:13; Ap 6:10; 22:20).

Llegar en el nombre de alguien quiere decir que la otra persona nos ha autorizado a llegar con su autoridad, no la nuestra. Cuando Pedro le ordena al cojo: «En el nombre de Jesucristo de Nazaret, ¡levántate y anda!» (Hch 3:6), está hablando con la autoridad de Jesús, no la suya propia. Cuando el sanedrín les preguntó a los discípulos: «¿Con qué poder, o en nombre de quién, hicieron ustedes esto?» (Hch 4:7), les estaban preguntando: «¿Quién les dio autoridad para que hicieran esto?» Cuando Pablo reprende al espíritu inmundo «en el nombre de Jesucristo» (Hch 16:18), dice claramente que lo está haciendo con la autoridad de Jesús, y no la suya propia. Cuando Pablo pronuncia juicio «en el nombre del Señor Jesús» (1 Co 5:3-5) sobre un miembro de la iglesia que es culpable de inmoralidad, está actuando con la autoridad del Señor Jesús.

En un sentido más amplio, el «nombre» de una persona en el mundo antiguo representaba a la persona misma y por consiguiente todo su carácter. Tener un «buen nombre» (Pr 22:1; Ec 7:1) es tener buena reputación. El nombre de Jesús representa todo lo que él es, su carácter total. Esto quiere decir que orar «en el nombre de Jesús» no es simplemente orar con su autoridad, sino también orar de una manera que armonice con su carácter, que verdaderamente le represente y refleje su modo de vida y su santa voluntad. *Orar en el nombre de Jesús también quiere decir orar conforme a su carácter.* En este sentido orar en el nombre de Jesús se acerca a la idea de orar «conforme a su voluntad» (1 Jn 5:14-15).

¿Quiere esto decir que está mal añadir «en el nombre de Jesús» al final de nuestras oraciones? Claro que no está mal, siempre y cuando comprendamos lo que queremos decir con esa expresión y que no es necesario hacerlo. Hay algún peligro, sin embargo, si añadimos esta frase a toda oración pública y privada que hacemos, porque pronto se convertirá para la gente simplemente en una fórmula a la que asignan muy poco significado y que dicen sin pensarlo. Incluso se puede llegar a ver, por lo menos por los creyentes más jóvenes, como una especie de fórmula mágica que hace más eficaz la oración. Para prevenir tal malentendido, sería probablemente sabio decidir no usar la fórmula frecuentemente y expresar el mismo pensamiento en otras palabras, o sencillamente en la actitud global, y en el enfoque que tenemos hacia la oración. Por ejemplo, las oraciones podrían empezar: «Padre, venimos a ti en la autoridad de nuestro Señor Jesús, tu Hijo…» o, «Padre, no venimos a ti por nuestros propios méritos sino por los méritos de Jesucristo, quien nos ha invitado a que vengamos a ti…» o, «Padre: Te damos gracias por perdonar nuestros pecados y darnos acceso a tu trono por la obra de Jesús, tu Hijo. …» Otras ocasiones incluso no se debería pensar que estos reconocimientos formales sean necesarios, en tanto y en cuanto nuestros corazones continuamente se den cuenta de que es nuestro Salvador el que nos permite orar al Padre. La oración genuina es una conversación con una persona a la que conocemos bien y que nos conoce. Tal genuina conversación entre personas que se conocen nunca depende del uso de ciertas fórmulas o de palabras reglamentarias, sino que es cuestión de sinceridad en nuestra forma de hablar y en nuestro corazón, cuestión de actitudes debidas, y cuestión de la condición de nuestro espíritu.

4. ¿Deberíamos orar a Jesús o al Espíritu Santo? Un estudio de las oraciones del Nuevo Testamento indica que por lo general no están dirigidas a Dios Hijo ni a Dios Espíritu Santo, sino a Dios Padre. Sin embargo, un simple conteo de tales oraciones pudiera ser equivocado, porque la mayoría de las oraciones que registra el Nuevo Testamento son oraciones del mismo Jesús, que constantemente oraba a Dios Padre, y por supuesto, no se oró a sí mismo como Dios Hijo. Es más, en el Antiguo Testamento, la naturaleza trinitaria de Dios no estaba revelada tan claramente, y es por eso que no hallamos mucha evidencia de oración dirigida a Dios Hijo o a Dios Espíritu Santo antes del tiempo de Cristo.

Aunque hay un claro patrón de oración dirigida a Dios el Padre por el Hijo (Mt 6:9; Jn 16:23; Ef 5:20), hay otras indicaciones de que la oración dirigida directamente a Jesús también es apropiada. El hecho de que fue Jesús mismo quien nombró a todos los demás apóstoles sugiere que la oración de Hechos 1:24 se dirige a él: «*Señor*, tú que conoces el corazón de todos, muéstranos a cuál de estos dos has elegido». Esteban, al morir, ora: «Señor Jesús, recibe mi espíritu» (Hch 7:59). La conversación entre Ananías y «el Señor» en Hechos 9:10-16 es con Jesús, porque en el versículo 17 Ananías le dice a Saulo: «el Señor Jesús … me ha enviado para que recobres la vista». La oración «¡Ven, Señor Jesús!» (1 Co 16:22) se dirige a Jesús, así como también la oración de Apocalipsis 22:20: «¡Ven, Señor Jesús!» Y Pablo oraba al «Señor» en 2 Corintios 12:8 respecto a su aguijón en la carne.[1]

[1] El nombre «Señor» (gr. *kurios*) se usa en Hechos y en las epístolas primariamente para referirse al Señor Jesucristo.

Todavía más, el hecho de que Jesús es «un sumo sacerdote fiel y misericordioso» (He 2:17) que puede «compadecerse de nuestras debilidades» (He 4:15) es un estímulo para nosotros para acercarnos con intrepidez al «trono de la gracia» en oración «para recibir misericordia y hallar la gracia que nos ayude en el momento que más la necesitemos» (He 4:16). Estos versículos deben alentarnos a acercarnos directamente a Jesús en oración, esperando que él se compadezca de nuestras debilidades conforme oramos.

Hay por consiguiente suficiente garantía bíblica clara que nos anima no sólo a orar a Dios Padre (lo que parece ser el patrón primario, y ciertamente sigue el ejemplo que Jesús nos enseñó en el Padre Nuestro), sino también orar directamente a Dios Hijo, nuestro Señor Jesucristo. Ambas oraciones son correctas, y podemos orarle al Padre o al Hijo.

Pero, ¿debemos orar al Espíritu Santo? Aunque ninguna oración dirigida directamente al Espíritu Santo consta en el Nuevo Testamento, no hay nada que prohíba tal oración, porque el Espíritu Santo, tal como el Padre y el Hijo, es plenamente Dios, es digno de oración, y es poderoso para responder nuestras oraciones. Él también se relaciona con nosotros de una manera personal, puesto que es el «Consolador» o «Consejero» (Jn 14:16,26). Los creyentes «le conocen» (Jn 14:17), y él les enseña (cf. Jn 14:26), nos da testimonio de que somos hijos de Dios (Ro 8:16), y nuestro pecado puede afligirlo (Ef 4:30). Es más, el Espíritu Santo ejerce volición personal en la distribución de dones espirituales, porque «continuamente distribuye a cada uno individualmente *como él quiere*» (1 Co 12:11, traducción del autor). Por consiguiente, no parece ser equivocación orar directamente al Espíritu Santo a veces, particularmente cuando le estamos pidiendo que haga algo que está relacionado con los aspectos especiales de su ministerio o responsabilidad.[2] Pero esto no es el patrón del Nuevo Testamento, y no debería convertirse en el énfasis dominante de nuestra vida de oración.

C. Algunas consideraciones importantes respecto a la oración eficaz

La Biblia nos indica una serie de consideraciones que hay que tener en cuenta para ofrecer la clase de oración que Dios desea de nosotros.

1. Hay que orar conforme a la voluntad de Dios. Juan nos dice: «Ésta es la confianza que tenemos al acercarnos a Dios: que si pedimos *conforme a su voluntad*, él nos oye. Y si sabemos que Dios oye todas nuestras oraciones, podemos estar seguros de que ya tenemos lo que le hemos pedido» (1 Jn 5:14-15). Jesús nos enseña a orar «hágase tu voluntad» (Mt 6:10), y él mismo nos da un ejemplo, al orar en el huerto del Getsemaní: «Pero no sea lo que yo quiero, sino lo que quieres tú» (Mt 26:39).

Pero, ¿cómo sabemos cuál es la voluntad de Dios cuando oramos? Si el asunto por el que estamos orando está incluido en un pasaje de la Biblia en el que Dios nos da un *mandamiento* o una *declaración directa de su voluntad*, la respuesta a esta pregunta es fácil. Su voluntad es que se obedezca su Palabra y se guarde su mandamiento. Debemos esforzarnos por una perfecta obediencia a la voluntad moral de Dios en la tierra de modo que la voluntad de Dios se haga «en la tierra como en el cielo» (Mt 6:10). Por esto el conocimiento de la Biblia es una tremenda ayuda en la oración, al capacitarnos para seguir el patrón de los primeros cristianos que citaban las Escrituras cuando oraban (véase Hch 4:25-26). La lectura regular y

[2]Respecto a la adoración al Espíritu Santo, la iglesia entera, Católico Romana, Ortodoxa y Protestante, unánimemente han convenido que es apropiada, como lo indicaba el Credo Niceno en el año 381 d.C.: «Y ... en el Espíritu Santo, el Señor y Dador de la vida, que procede del Padre y del Hijo, que con el Padre y el Hijo juntamente *es adorado y glorificado*». Similarmente, la confesión de Westminster de la fe dice: «La adoración religiosa se da a Dios, el Padre, el Hijo y al Espíritu Santo; y sólo a él; no a los ángeles, ni a los santos ni a ninguna otra criatura...» (21.2). Muchos himnos que se han usado por siglos dan alabanza al Espíritu Santo, tales como el Gloria Patri («Gloria demos al Padre, al Hijo y al Santo Espíritu», o la doxología «A Dios el Padre celestial ... al Hijo ... y al eternal Consolador»). Esta práctica se basó en la convicción de que Dios es digno de adoración, y puesto que el Espíritu Santo es plenamente Dios, es digno de adoración. Tales palabras de alabanza son una clase de oración al Espíritu Santo, y si son apropiadas, no parece haber razón para pensar que otras clases de oraciones al Espíritu Santo sean inapropiadas.

memorización de la Biblia, cultivada en años de la vida del creyente, aumentará la profundidad, el poder y la sabiduría de sus oraciones. Jesús nos anima a tener sus palabras en nosotros cuando oramos, porque dice: «Si permanecen en mí y mis palabras permanecen en ustedes, pidan lo que quieran, y se les concederá» (Jn 15:7).

Debemos tener gran confianza de que Dios responderá nuestra oración cuando le pedimos algo conforme a una promesa específica o mandamiento de la Biblia como estos. En tales casos, sabemos cuál es la voluntad de Dios, porque él nos la ha dicho, y nosotros simplemente tenemos que orar creyendo que él contestará.

Sin embargo, hay muchas otras situaciones en la vida en las que no sabemos cuál es la voluntad de Dios. Tal vez no estemos seguros, porque no se aplica ninguna promesa o mandamiento de la Biblia, de si es la voluntad de Dios que consigamos el empleo que hemos solicitado, o que ganemos una competencia atlética en la que participamos (oración común entre los niños, especialmente), o que se nos elija para un cargo en la iglesia, etc. En todos estos casos, debemos hacer acopio de tantas Escrituras como entendamos, tal vez para darnos algunos principios generales dentro de los cuales podemos elevar nuestra oración. Pero más allá de eso, a menudo debemos reconocer simplemente que no sabemos cuál es la voluntad de Dios. En tales casos debemos pedirle una comprensión más profunda y entonces orar por lo que nos parece lo mejor, dándole al Señor las razones por las que, en nuestra presente comprensión de la situación, estamos orando por lo que nos parece lo mejor. Pero siempre es propio añadir, bien sea explícitamente o por lo menos en actitud de corazón: «No obstante, si me equivoco al pedir esto, y si esto no te agrada, entonces haz lo que sea mejor a tu vista», o más sencillamente, «si es tu voluntad». A veces Dios nos concederá lo que hemos pedido. A veces nos dará una comprensión más profunda o cambiará nuestro corazón para que nos sintamos guiados a pedir algo diferente. A veces no concederá nuestra petición, sino que sencillamente nos indicará que debemos someternos a su voluntad (véase 2 Co 12:9-10).

Algunos cristianos objetan que añadir a nuestras oraciones la frase «si es tu voluntad» destruye nuestra fe. Lo que en realidad hace es expresar incertidumbre en cuanto a si aquello por lo que estamos orando es o no la voluntad de Dios. Es apropiada cuando en realidad no sabemos cuál es la voluntad de Dios, pero en otras ocasiones es inapropiada. Por ejemplo, pedir que Dios nos dé sabiduría para tomar una decisión, y luego decir: «si es tu voluntad, dame sabiduría en esto» sería inapropiado, porque estaríamos diciendo que no creemos que Dios quiso decir lo que dijo cuando nos dijo que pidamos con fe y que él concedería nuestra petición («Si a alguno de ustedes le falta sabiduría, pídasela a Dios, y él se la dará, pues Dios da a todos generosamente sin menospreciar a nadie», Stg 1:5).

2. Hay que orar con fe. Jesús dice: «Por eso les digo: Crean que ya han recibido todo lo que estén pidiendo en oración, y lo obtendrán» (Mr 11:24). Algunas traducciones varían, pero el texto griego en realidad dice «crean que *ya lo han recibido*». Jesús evidentemente está diciendo que cuando pedimos algo, la clase de fe que trae resultados es esa seguridad firme de que al momento cuando oramos por algo (o tal vez después de que hemos estado orando por un período de tiempo), Dios accede a conceder nuestra petición específica. En la comunión personal con Dios que tiene lugar en la oración genuina, esta clase de fe de nuestra parte puede venir sólo *conforme Dios nos da un sentido de seguridad de que él ha accedido a conceder nuestra petición.* Por supuesto, no podemos «fomentar» esta clase de fe genuina mediante algún tipo de oración frenética o gran esfuerzo emocional tratando de obligarnos a creer, ni tampoco podemos forzarla en nosotros mismos diciendo palabras que no pensamos que sean ciertas. Esto es algo que solamente Dios puede darnos y que él tal vez nos dé o tal vez no nos dé cada vez que oramos. Esta fe segura a menudo vendrá cuando pidamos a Dios algo y entonces calladamente esperamos ante él una respuesta.

Ciertamente, Hebreos 11:1 nos dice que: «Ahora bien, la fe es la *garantía* de lo que se espera, la *certeza* de lo que no se ve». La fe bíblica nunca es una especie de castillo en el aire o una vaga esperanza que no tiene ningún cimiento seguro sobre el cual apoyarse. Más bien es *confianza* en una persona, en Dios mismo, basada en el hecho de que le tomamos su palabra y creemos lo que él ha dicho. Esta confianza o dependencia en Dios, cuando tiene también un elemento de seguridad o confianza, es fe bíblica genuina.

3. Obediencia. Puesto que la oración ocurre dentro de nuestra relación con Dios como persona, cualquier cosa en nuestra vida que a él le desagrada será un estorbo para la oración. El salmista dice: «Si en mi corazón hubiera yo abrigado maldad, el Señor no me habría escuchado» (Sal 66:18). Aunque «el SEÑOR aborrece las ofrendas de los malvados», en contraste «se complace en la oración de los justos» (Pr 15:29). Pero Dios no está favorablemente dispuesto a los que rechazan sus leyes: «Dios aborrece hasta la oración del que se niega a obedecer la ley» (Pr 28:9).

El apóstol Pedro cita el Salmo 34 para afirmar que «los ojos del Señor están sobre los justos, y sus oídos, atentos a sus oraciones» (1 P 3:12). Puesto que los versículos previos animan a una buena conducta en la vida de todos los días, a hablar y alejarse del mal para hacer el bien, Pedro está diciendo que Dios de buen grado oye las oraciones de los que viven vidas en obediencia a él. Similarmente, Pedro advierte a los esposos a que «sean comprensivos» con sus esposas, porque «así nada estorbará las oraciones de ustedes» (1 P 3:7). De forma parecida, Juan nos recuerda la necesidad de tener la conciencia limpia delante de Dios cuando oramos, porque dice: «Queridos hermanos, si el corazón no nos condena, tenemos confianza delante de Dios, y recibimos todo lo que le pedimos porque obedecemos sus mandamientos y hacemos lo que le agrada» (1 Jn 3:21-22).

No hay que entender mal esta enseñanza. No tenemos que estar completamente libres de pecado antes de poder esperar que Dios responda a nuestras oraciones. Si Dios respondiera solamente a las oraciones de personas sin pecado, nadie en toda la Biblia excepto Jesús debería haber recibido jamás una respuesta a alguna oración. Cuando llegamos ante Dios mediante su gracia, llegamos limpios por la sangre de Cristo (Ro 3:25; 5:9, Ef 2:13; He 9:14; 1 P 1:2). Sin embargo, no debemos descuidar el énfasis bíblico en la santidad personal de la vida. La oración y la vida santa van de la mano. Hay mucha gracia en la vida cristiana, pero el crecimiento en la santidad personal también es una ruta a bendiciones mucho mayores, y eso es verdad igualmente con respecto a la oración. Los pasajes citados nos enseñan que, siendo las demás cosas todas iguales, una obediencia más exacta conducirá a una eficacia aumentada en la oración (cf. He 12:14; Stg 4:3-4).

4. Confesión de pecados. Debido a que nuestra obediencia a Dios nunca es perfecta en esta vida, continuamente dependemos de su perdón de nuestros pecados. La confesión de pecados es necesaria a fin de que Dios «nos perdone» en el sentido de restaurar su relación personal diaria con nosotros (vea Mt 6:12; 1 Jn 1:9). Cuando oramos es bueno confesarle al Señor todo pecado conocido y pedirle su perdón. A veces cuando esperamos en él, él nos traerá a la mente otros pecados que necesitamos confesar. Con respecto a los pecados que no recordamos o de los que no nos hemos dado cuenta, es apropiado elevar la oración general de David: «¡Perdóname aquellos de los que no estoy consciente!» (Sal 19:12).

A veces el confesar a otros creyentes de confianza nuestros pecados nos dará seguridad de perdón y estímulo para vencer al pecado. Santiago relaciona la confesión mutua a la oración, porque en el pasaje en que habla de la oración poderosa nos estimula: «Por eso, *confiésense unos a otros sus pecados*, y oren unos por otros, para que sean sanados» (Stg 5:16).

5. Hay que perdonar a otros. Jesús dice: «Si perdonan a otros sus ofensas, también los perdonará a ustedes su Padre celestial. Pero si no perdonan a otros sus ofensas, tampoco su Padre les perdonará a ustedes las suyas» (Mt 6:14-15). Similarmente Jesús dice: «Y cuando estén orando, si tienen algo contra alguien, perdónenlo, para que también su Padre que está en el cielo les perdone a ustedes sus pecados» (Mr 11:25). Nuestro Señor no tiene en mente la experiencia inicial de perdón que conocemos cuando somos justificados por la fe, porque esto no pertenecería a la oración que elevamos todos los días (véase Mt 6:12,14-15). Se refiere más bien a la relación personal de día tras día con Dios que necesitamos que sea restaurada cuando hemos pecado y cuando le hemos desagradado.

Puesto que la oración presupone una relación con Dios como *persona*, esto no es sorpresa. Si hemos pecado contra él y hemos entristecido al Espíritu Santo (cf Ef 4:30), el pecado no ha sido perdonado, y esto interrumpe nuestra relación con Dios (cf. Is 59:1-2). Mientras el pecado no sea perdonado y la relación personal restaurada, la oración será, por supuesto, difícil. Es más, si en nuestro corazón guardamos una actitud no perdonadora en contra de otra persona, no estamos actuando de una manera que agrade a Dios y que nos ayude. Así Dios declara (Mt 6:12, 14-15) que se distanciará de nosotros hasta que perdonemos a otros.

6. Humildad. Santiago nos dice que «Dios se opone a los orgullosos, pero da gracia a los humildes» (Stg 4:6; también 1 P 5:5). Por consiguiente, dice él: «Humíllense delante del Señor, y él los exaltará» (Stg. 4:10). La humildad es, por lo tanto, la actitud correcta que hay que tener al orar a Dios, en tanto que el orgullo es del todo inapropiado.

La parábola de Jesús acerca del fariseo y el cobrador de impuestos ilustra esto. Cuando el fariseo de puso de pie para orar, se jactaba: «Oh Dios, te doy gracias porque no soy como otros hombres —ladrones, malhechores, adúlteros— ni mucho menos como ese recaudador de impuestos. Ayuno dos veces a la semana y doy la décima parte de todo lo que recibo» (Lc 18:11-12). En contraste, el humilde recaudador de impuestos «ni siquiera se atrevía a alzar la vista al cielo, sino que se golpeaba el pecho y decía: "¡Oh Dios, ten compasión de mí, que soy pecador!"» (Lc 18:13). Jesús pasa a decir que el recaudador de impuestos «volvió a su casa justificado ante Dios», antes que el fariseo, «pues todo el que a sí mismo se enaltece será humillado, y el que se humilla será enaltecido» (Lc 18:14). Por esto Jesús condenó a los que «hacen largas plegarias para impresionar a los demás» (Lc 20:47), y a los hipócritas «porque a ellos les encanta orar de pie en las sinagogas y en las esquinas de las plazas para que la gente los vea» (Mt 6:5).

Dios tiene derecho a tener celo por su honor.[3] Por consiguiente, no se digna a responder a las oraciones de los orgullosos que procuran honores para sí mismos en lugar de dárselo a él. La verdadera humildad ante Dios, que también se refleja en genuina humildad ante otros, es necesaria para la oración eficaz.

7. ¿Qué de la oración que no recibe respuesta? Debemos empezar reconociendo que en tanto Dios sea Dios y nosotros sus criaturas, debe haber algunas oraciones no contestadas. Esto se debe a que Dios mantiene oculto sus propios planes sabios para el futuro, y aunque la gente ore, muchos acontecimientos no tendrán lugar sino en el momento en que Dios lo ha decretado. Los judíos oraron por siglos por el Mesías que vendría, y hacían bien, pero no fue sino «cuando se cumplió el plazo» que «Dios envió a su Hijo» (Gá 4:4). Las almas de los mártires en el cielo, libres del pecado, claman que Dios juzgue la tierra (Ap 6:10), pero Dios no responde de inmediato; más bien, les dice que esperen un

[3] Vea la explicación del atributo de celos de Dios, p. 93-94, arriba.

poco más (Ap 6:11). Es claro que puede haber largos períodos de espera durante los cuales las oraciones quedan sin contestación porque los que oran no saben el tiempo que en su sabiduría Dios ha escogido.

La oración también puede quedar sin contestación porque no siempre sabemos cómo orar como es debido (Ap 8:26), no siempre oramos conforme a la voluntad de Dios (Stg 4:3) y no siempre pedimos con fe (Stg 1:6-8). A veces pensamos que una solución es la mejor, pero Dios tiene un mejor plan, incluso para realizar su propósito mediante el sufrimiento y la adversidad. José sin duda oró fervientemente que lo rescataran del pozo o que no lo llevaran como esclavo a Egipto (Gn 37:23-36), pero muchos años más tarde halló respuesta a todo lo que le pasó: «Dios transformó ese mal en bien» (Gn 50:20).

Cuando nos vemos frente a oraciones no contestadas nos unimos a la compañía de Jesús, quién oró: «No se cumpla mi voluntad, sino la tuya» (Lc 22:42). También nos unimos a Pablo, quien pidió al Señor «tres veces» que le quitara el aguijón que tenía en su carne, pero no sucedió así; más bien, el Señor le dijo: «Te basta con mi gracia, pues mi poder se perfecciona en la debilidad» (2 Co 12:8-9). Cuando las oraciones no reciben contestación, debemos seguir confiando en Dios, quien «dispone todas las cosas para el bien» (Ro 8:28) y echar nuestras preocupaciones sobre él, sabiendo que él siempre nos cuida (1 P 5:7). Debemos seguir recordando que él nos dará fuerza suficiente para cada día (Dt 33:25) y que ha prometido: «Nunca te dejaré; jamás te abandonaré» (He 13:5; cf. Ro 8:35-39).

También debemos seguir orando. A veces una respuesta largamente esperada tiene lugar de repente, como lo fue cuando Ana tuvo un hijo después de muchos años (1 S 1:19-20), o cuando Simeón vio llegar al templo al largamente esperado Mesías (Lc 2:25-35).

Pero a veces las oraciones permanecerán sin contestación en esta vida. A veces Dios responderá esas oraciones después que el creyente ha muerto. En otras ocasiones ni siquiera entonces pero así y todo, la fe expresada en esas oraciones, y sus expresiones de corazón de amor a Dios y por el pueblo que él hizo, de todos modos ascenderán como incienso agradable ante el trono de Dios (Ap 5:8; 8:3-4), y eso resultará en «aprobación, gloria y honor cuando Jesucristo se revele» (1 P 1:7).

D. Alabanza y acción de gracias

La alabanza y la acción de gracias a Dios son elementos esenciales de la oración. La oración modelo que Jesús nos dejó empieza con una palabra de alabanza: «Santificado sea tu nombre» (Mt 6:9). Pablo les dijo a los filipenses: «En toda ocasión, con oración y ruego, presenten sus peticiones a Dios y *denle gracias*» (Fil 4:6). Y a los colosenses dijo: «Dedíquense a la oración: perseveren en ella *con agradecimiento*» (Col 4:2). El agradecimiento, como todo otro aspecto de la oración, no debe ser un «gracias» mecánico a Dios ni de labios para afuera, sino palabras que reflejen el agradecimiento de nuestros corazones. Todavía más, nunca debemos pensar que agradecer a Dios por la respuesta a algo que hemos pedido de alguna manera puede forzar a Dios a dárnoslo, porque eso cambia la oración de una petición genuina y sincera a una exigencia que presume que podemos hacer que Dios haga lo que nosotros queremos. Tal espíritu en nuestras oraciones en realidad niega la naturaleza esencial de la oración como expresión de dependencia en Dios.

En contraste, la clase de agradecimiento que apropiadamente acompaña la oración debe expresar agradecimiento a Dios por todas las circunstancias, por todo acontecimiento de la vida que él permite que nos suceda. Cuando unimos nuestras oraciones con acciones de gracias a Dios de manera humilde y pueril «en toda situación» (1 Ts 5:18), estamos elevando una oración que es aceptable a Dios.

II. PREGUNTAS DE REPASO

1. Dé tres razones por las que Dios quiere que oremos.

2. ¿De qué manera hace Jesús que nuestras oraciones sean eficaces?

3. ¿Qué quiere decir orar «conforme a la voluntad de Dios»?

4. ¿Qué papel juega nuestra obediencia en las respuestas a nuestras oraciones?

5. Dé tres razones por las que nuestras oraciones a veces no son contestadas.

III. PREGUNTAS PARA LA APLICACIÓN PERSONAL

1. ¿Tiene usted a menudo dificultades con la oración? ¿Qué cosas en este capítulo le han sido útiles respecto a eso?

2. ¿Cuáles fueron las ocasiones de mayor eficacia en la oración en su propia vida? ¿Qué factores contribuyeron a hacer más eficaces esas ocasiones?

3. ¿De qué manera le ayuda y le anima (si acaso) cuando ora con otros creyentes?

4. ¿Ha tratado alguna vez de esperar calladamente ante el Señor después de elevar una oración ferviente? Si es así, ¿cuál ha sido el resultado?

5. ¿Tiene usted un tiempo regular todos los días para la lectura bíblica privada y la oración? ¿Alguna vez se distrae fácilmente y se aleja a otras actividades? Si es así, ¿cómo podría superar las distracciones?

IV. TÉRMINOS ESPECIALES

«en el nombre de Jesús» mediador
fe oración

V. LECTURA BÍBLICA PARA MEMORIZAR

Hebreos 4:14-16

Por lo tanto, ya que en Jesús, el Hijo de Dios, tenemos un gran sumo sacerdote que ha atravesado los cielos, aferrémonos a la fe que profesamos. Porque no tenemos un sumo sacerdote incapaz de compadecerse de nuestras debilidades, sino uno que ha sido tentado en todo de la misma manera que nosotros, aunque sin pecado. Así que acerquémonos confiadamente al trono de la gracia para recibir misericordia y hallar la gracia que nos ayude en el momento que más la necesitemos.

CAPÍTULO DIEZ

Los ángeles, Satanás y los demonios

+ *¿Qué son los ángeles?*

+ *¿Por qué los creó Dios?*

+ *¿Qué concepto deben tener los cristianos hoy día de Satanás y los demonios?*

I. EXPLICACIÓN Y BASE BÍBLICA

A. ¿Qué son los ángeles?

Podemos definir a los ángeles como sigue: *Los ángeles son seres espirituales creados con juicio moral y alta inteligencia pero sin cuerpos físicos.*

1. Seres espirituales creados. Los ángeles no han existido siempre; son parte del universo que Dios creó. En un pasaje que se refiere a los ángeles como los «ejércitos» de los cielos, Esdras dice: «¡Sólo tú eres el SEÑOR! Tú has hecho los cielos, y los cielos de los cielos con todas sus estrellas. ... ¡Por eso te adoran los ejércitos del cielo!» (Neh 9:6; cf. Sal 148:2,5). Pablo nos dice que Dios creó todas las cosas «visibles e invisibles» a través de Cristo y para él, y luego específicamente incluye el mundo angelical con la frase «sean tronos, poderes, principados o autoridades» (Col 1:16).

El que los ángeles ejercen juicio moral se ve en el hecho de que algunos de ellos pecaron y cayeron de sus posiciones (2 P 2:4; Jud 6; véanse pp. 174-175). Su alta inteligencia se ve a través de las Escrituras puesto que hablan a personas (Mt 28:5; Hch 12:6-11; et ál.) y cantan alabanzas a Dios (Ap 4:11; 5:11).

Puesto que los ángeles son «espíritus» (He 1:14), o criaturas espirituales, no tienen ordinariamente cuerpos físicos (en Lc 24:39, Jesús dice: «un espíritu no tiene carne ni huesos, como ven que los tengo yo»). Por consiguiente, por lo general no se les puede ver a menos que Dios nos dé una capacidad especial para verlos (Nm 22:31; 2 R 6:17; Lc 2:13). En sus actividades ordinarias de guardarnos y protegernos (Sal 34:7; 91:11; He 1:14), y en unirse a nosotros en adoración a Dios (He 12:22), son invisibles. Sin embargo, de tiempo en tiempo en la Biblia los ángeles tomaron forma corporal para aparecerse a varias personas (Mt 28:5; He 13:2).

2. Otros nombres que se dan a los ángeles. La Biblia usa a veces otros términos para referirse a los ángeles, tales como «hijos de Dios» (Job 1:6; 2:1), «santos» (Sal 89:5, 7), «espíritus» (He 1:14), «mensajero santo» (Dn 4:13, 17, 23), «tronos», «poderes», «principados», «autoridades» (Col 1:16), y «poderes» (Ef 1:21).

3. Otras clases de seres celestiales. Hay otros tres tipos específicos de seres celestiales que se mencionan en la Biblia. Sea que los tengamos como tipos especiales de «ángeles» (en un sentido amplio del término), o como seres celestiales distintos de los ángeles, son seres espirituales creados que sirven y adoran a Dios.

a. «*Querubines*».[1] A los querubines se les asignó la tarea de guardar la entrada del huerto del Edén (Gn 3:24), y de Dios mismo se dice que está entronado entre querubines o que viaja con querubines en su carro (Sal 18:10; Ez 10:1-22). Sobre el arca del pacto en el Antiguo Testamento había dos figuras de oro de querubines con sus alas extendidas por encima del arca, y era allí donde Dios prometió que moraría entre su pueblo: «Yo me reuniré allí contigo en medio de los dos querubines que están sobre el arca del pacto. Desde la parte superior del propiciatorio te daré todas las instrucciones que habrás de comunicarles a los israelitas» (Éx 25:22; cf. vv. 18-21).

b. «*Serafines*».[2] Otro grupo de seres celestiales, los serafines, se mencionan solamente en Isaías 6:2-7, en donde continuamente adoran a Dios y exclaman de uno a otro: «Santo, santo, santo es el SEÑOR Todopoderoso; toda la tierra está llena de su gloria» (Is 6:3).

c. *Seres vivientes.* Tanto Ezequiel como Apocalipsis nos hablan de otra clase de seres celestiales conocidos como «seres vivientes» y que están alrededor del trono de Dios (Ez 1:5-14; Ap 4:6-8). Con apariencia de león, buey, hombre y águila, son los más poderosos representantes de las distintas partes de la creación de Dios (bestias salvajes, animales domesticados, seres humanos y aves), y adoran continuamente a Dios: «Santo, santo, santo es el SEÑOR Dios Todopoderoso, el que era y que es y que ha de venir» (Ap 4:8).

4. Rango y orden entre los ángeles. La Biblia indica que hay rango y orden entre los ángeles. A un ángel, Miguel, se le llama «arcángel» en Judas 9, título que indica dominio o autoridad sobre otros ángeles. En Daniel 10:13 se le llama «uno de los príncipes de primer rango». Miguel también parece ser líder en el ejército angelical: «Se desató entonces una guerra en el cielo: Miguel y sus ángeles combatieron al dragón; éste y sus ángeles, a su vez, les hicieron frente, pero no pudieron vencer, y ya no hubo lugar para ellos en el cielo» (Ap 12:7-8). Pablo nos dice que el SEÑOR volverá del cielo «con voz de arcángel» (1 Ts 4:16). Sea que esto se refiere a Miguel como el único arcángel, o si hay otros, la Biblia no nos lo dice.

5. ¿Tienen las personas ángeles de la guarda individuales? La Biblia nos dice claramente que Dios envía ángeles para nuestra protección: «Porque él ordenará que sus ángeles te cuiden en todos tus caminos. Con sus propias manos te levantarán para que no tropieces con piedra alguna» (Sal 91:11-12). Pero algunos han ido más allá de esta idea de protección general y se han preguntado si Dios da un «ángel de la guarda» específico para cada individuo del mundo, o por lo menos para cada creyente. Respaldo para esta idea se halla en las palabras de Jesús acerca de los niños: «en el cielo *los ángeles de ellos* contemplan siempre el rostro de mi Padre celestial» (Mt 18:10). Sin embargo, nuestro Señor tal vez sencillamente estaba diciendo que los ángeles asignados a la tarea de proteger a los niños tienen franco acceso a la presencia de Dios. (Para tomar una analogía del atletismo, los ángeles tal vez jueguen defensa de «zona» en lugar de «hombre a hombre».) El hecho de que los discípulos que estaban reunidos en casa de María, la madre de Juan, según nos cuenta Hechos 12:15, pensaron que el «ángel» de Pedro debía ser quien llamaba a la

[1]La palabra hebrea *querub* es singular, en tanto que *querubín* es su forma plural.
[2]La palabra hebrea *seraf* es singular, en tanto que *serafín* es su forma plural.

puerta, no necesariamente implica creencia en un ángel de la guarda individual. Bien podría ser que un ángel estaba guardando o cuidando a Pedro en esos momentos. No parece haber, por consiguiente, respaldo convincente en el texto bíblico al concepto de que hay «ángeles de la guarda» individuales. Pero sí hallamos que los ángeles en general tienen la tarea de proteger al pueblo de Dios.

6. *El poder de los ángeles.* Los ángeles evidentemente tienen gran poder. Se les llama «paladines que ejecutan su palabra» (Sal 103:20), y «poderes» (cf. Ef 1:21), y «poderes» y «autoridades» (Col 1:16). Los ángeles al parecer superan a los seres humanos «en fuerza y en poder» (2 P 2:11, cf. Mt 28:2). Por lo menos durante el tiempo de nuestra existencia terrenal, los seres humanos somos hechos «un poco menor que los ángeles» (He 2:7). Aunque el poder de los ángeles es grande, ciertamente no es infinito, pero lo usan para luchar contra los poderes demoníacos bajo el control de Satanás (Dn 10:13; Ap 12:7-8; 20:1-3). Con todo, cuando el Señor vuelva, seremos elevados a una posición más alta que los ángeles (1 Co 6:3; vea la sección B.1, que sigue).

B. El Lugar de los ángeles en el propósito de Dios

1. *Los ángeles muestran la grandeza del amor de Dios y el plan que tiene con nosotros.* Los seres humanos y los ángeles son las únicas criaturas morales de alta inteligencia que Dios ha hecho. Por consiguiente, podemos entender mucho acerca del plan y el amor de Dios hacia nosotros cuando nos comparamos con los ángeles.

La primera distinción que hay que observar es que de los ángeles nunca se dice que fueron hechos «a imagen de Dios», en tanto que de los seres humanos varias veces se dice que son hechos a imagen de Dios (Gn 1:26-27; 9:6). Puesto que ser a imagen de Dios quiere decir ser como Dios,[3] parece justo concluir que somos más parecidos a Dios que incluso los ángeles.

Esto cuenta con el respaldo del hecho de que Dios un día nos dará autoridad sobre los ángeles, para juzgarlos: «¿No saben que aun *a los ángeles los juzgaremos?*» (1 Co 6:3). Aunque somos «un poco menor que los ángeles» (He 2:7), cuando nuestra salvación esté completa, seremos exaltados por encima de los ángeles y los gobernaremos. De hecho, incluso ahora los ángeles ya nos sirven: «¿No son todos los ángeles espíritus dedicados al servicio divino, enviados para ayudar a los que han de heredar la salvación?» (He 1:14).

La capacidad de los seres humanos para tener hijos como ellos mismos (Adán «tuvo un hijo a su imagen y semejanza», Gn 5:3) es otro elemento de nuestra superioridad sobre los ángeles, que evidentemente no pueden tener hijos (cf. Mt 22:30; Lc 20:34-36).

Los ángeles también demuestran la grandeza del amor de Dios por nosotros en que, aunque muchos ángeles pecaron, ninguno ha alcanzado salvación. Pedro nos dice que «Dios no perdonó a los ángeles cuando pecaron, sino que los arrojó al abismo, metiéndolos en tenebrosas cavernas y reservándolos para el juicio» (2 P 2:4). Judas dice: «Y a los ángeles que no mantuvieron su posición de autoridad, sino que abandonaron su propia morada, los tiene perpetuamente encarcelados en oscuridad para el juicio del gran Día» (Jud 6). Y en Hebreos leemos: «Pues, ciertamente, no vino en auxilio de los ángeles sino de los descendientes de Abraham» (He 2:16).

Vemos, por consiguiente, que Dios creó dos grupos de criaturas morales inteligentes. Entre los ángeles muchos pecaron, pero Dios decidió no redimir a ninguno de ellos. Esto fue perfectamente justo que Dios lo hiciera, y ningún ángel puede jamás quejarse de que Dios lo ha tratado injustamente. Sin embargo, aunque todos los seres humanos han pecado y se han alejado de él, Dios decidió hacer mucho más que

[3]Vea el cap. 11, pp. 189-193.

satisfacer las demandas de la justicia: decidió salvar a algunos de los seres humanos pecadores. En efecto, ha decidido redimir de entre la humanidad pecadora a una gran multitud que ningún hombre puede contar, «gente de toda raza, lengua, pueblo y nación» (Ap 5:9). Esto es misericordia y amor incalculable que va más allá de nuestra comprensión. Es todo favor inmerecido; es todo de gracia. El contundente contraste con el destino de los ángeles martilla esa verdad.

2. Los ángeles nos recuerdan que el mundo invisible es real. Al igual que los saduceos de los días de Jesús que decían «que no hay resurrección, ni ángeles ni espíritus» (Hch 23:8), muchos en nuestros días niegan la realidad de cualquier cosa que no puedan ver. Pero la enseñanza bíblica de la existencia de los ángeles nos es un constante recordatorio de que hay un mundo invisible que es muy real. Fue sólo cuando Dios le abrió los ojos al criado de Eliseo a la realidad de este mundo invisible que el criado «vio que la colina estaba llena de caballos y de carros de fuego alrededor de Eliseo» (2 R 6:17; este era el gran ejército angelical enviado a Dotán para proteger a Eliseo de los sirios). El salmista también muestra estar consciente del mundo invisible cuando anima a los ángeles: «Alábenlo, todos sus ángeles, alábenlo, todos sus ejércitos» (Sal 148:2). El autor de Hebreos nos recuerda que cuando adoramos entramos en la Jerusalén celestial para unirnos «a millares y millares de ángeles, a una asamblea gozosa» (He 12:22), a la que no vemos, pero cuya presencia debería llenarnos tanto de asombro como de alegría. Un mundo incrédulo puede descartar la existencia de los ángeles como superstición, pero la Biblia ofrece estas afirmaciones para que sepamos algo de cómo son las cosas.

3. Los ángeles son ejemplo para nosotros. Tanto en su obediencia como en su adoración los ángeles no son ejemplos útiles que debemos imitar. Jesús nos enseña a orar: «Hágase tu voluntad en la tierra como en el cielo» (Mt 6:10). En el cielo los ángeles hacen la voluntad de Dios de inmediato, gozosamente y sin cuestionar. Debemos orar diariamente que nuestra obediencia y la obediencia de otros sean como la de los ángeles en el cielo. Su deleite es ser siervos humildes de Dios, y cada uno desempeña fiel y gozosamente las tareas que le han sido asignadas, sean grandes o pequeñas. Nuestro deseo y oración debe ser que nosotros y todos los demás de la tierra hagamos lo mismo.

Los ángeles también son ejemplos para nosotros en su adoración a Dios. Los serafines ante el trono de Dios lo ven en su santidad y continuamente exclaman: «Santo, santo, santo es el SEÑOR Todopoderoso; toda la tierra está llena de su gloria» (Is 6:3). Juan ve alrededor del trono de Dios un gran ejército angelical: «El número de ellos era millares de millares y millones de millones. Cantaban con todas sus fuerzas: "¡Digno es el Cordero, que ha sido sacrificado, de recibir el poder, la riqueza y la sabiduría, la fortaleza y la honra, la gloria y la alabanza!"» (Ap 5:11-12). Así como los ángeles hallan su mayor gozo en alabar continuamente a Dios, ¿no deberíamos nosotros también deleitarnos todos los días entonando alabanzas a Dios, y teniendo esto como el más alto y más digno uso de nuestro tiempo y nuestro mayor gozo?

4. Los ángeles realizan algunos de los planes de Dios. La Biblia presenta a los ángeles como siervos de Dios que realizan algunos de sus planes en la tierra. Traen mensajes de Dios a las personas (Lc 1:11-19; Hch 8:26; 10:3-8,22; 27:23-24). Ejecutan algunos de los castigos de Dios, como al llevar una plaga a Israel (2 S 24:16-17), herir a los jefes del ejército asirio (2 Cr 32:21), herir de muerte al rey Herodes porque no dio gloria a Dios (Hch 12:23), o derramar las copas de la ira de Dios sobre la tierra (Ap 16:21). Cuando Cristo vuelva, los ángeles vendrán con él como gran ejército que acompaña al Rey y Señor (Mt 16:27; Lc 9:26; 2 Ts 1:7).

Los ángeles también patrullan la tierra como representantes de Dios (Zac 1:10-11), y libran batalla contra las fuerzas demoníacas (Dn 10:13; Ap 12:7-8). Juan en su visión vio un ángel descendiendo del cielo y anota que el ángel «sujetó al dragón, a aquella serpiente antigua que es el diablo y Satanás, y lo encadenó por mil años. Lo arrojó al abismo» (Ap 20:1-3). Cuando Cristo vuelva, un arcángel proclamará su venida (1 Ts 4:16; cf. Ap 18:1-2,21; 19:17-18; et al.).

5. Los ángeles glorifican directamente a Dios. Los ángeles también sirven para otra función: Ministran directamente a Dios glorificándole. Así que además de los seres humanos, hay otras criaturas morales inteligentes que glorifican a Dios en el universo.

Los ángeles glorifican a Dios por lo que él es, por su excelencia.

> Alaben al SEÑOR, ustedes sus ángeles,
> paladines que ejecutan su palabra
> y obedecen su mandato (Sal 103:20, cf. 148:2).

Los serafines continuamente alaban a Dios por su santidad (Is 6:2-3), así como los cuatro seres vivientes (Ap 4:8).

Los ángeles también glorifican a Dios por su gran plan de salvación conforme ven que se desarrolla. Cuando Cristo nació en Belén, «apareció una multitud de ángeles del cielo, que alababan a Dios y decían: "Gloria a Dios en las alturas, y en la tierra paz a los que gozan de su buena voluntad"» (Lc 2:13-14, cf. He 1:6). Jesús nos dice: «Así mismo se alegra Dios con sus ángeles por un pecador que se arrepiente» (Lc 15:10), lo que indica que los ángeles se alegran cada vez que alguien se vuelve de sus pecados y pone su confianza en Cristo como Salvador.

Cuando proclama el evangelio para que la gente de diversos trasfondos raciales, lo mismo judíos que griegos, pasen a formar parte de la Iglesia, Pablo ve que el sabio plan de Dios para la Iglesia se despliega ante los ángeles (y los demonios), porque dice que fue llamado a predicar a los gentiles para que «*se dé a conocer* ahora, por medio de la Iglesia, *a los poderes y autoridades en las regiones celestiales*» (Ef 3:10). Y Pedro nos dice que «aun los mismos ángeles anhelan contemplar esas cosas» (1 P 1:2) de las glorias del plan de salvación conforme se realizan en la vida de cada creyente todos los días. Todavía más, el hecho de que en el culto en la iglesia las mujeres debían vestir ropa que apropiadamente señale que son mujeres «a causa de los ángeles» (1 Co 11:10), indica que los ángeles presencian la vida de los creyentes y glorifican a Dios por nuestra adoración y obediencia.

C. Nuestra relación con los ángeles

1. Debemos estar conscientes de la existencia de los ángeles en nuestra vida diaria. La Biblia dice claramente que Dios quiere que tengamos presente la existencia de los ángeles y la naturaleza de su actividad. No debemos, por consiguiente, dar por sentado que los ángeles no tienen nada que hacer en nuestras vidas hoy. Más bien, hay varias maneras en que nuestras vidas cristianas serán enriquecidas al darnos cuenta de la existencia y el ministerio de los ángeles en el mundo incluso hoy.

Cuando vamos ante Dios en adoración nos unimos no sólo con la gran compañía de creyentes que han muerto y han llegado a la presencia de Dios en el cielo, «a los espíritus de los justos que han llegado a la perfección»; sino también a una gran multitud de ángeles, «a millares y millares de ángeles, a una asamblea gozosa» (He 12:22-23). Aunque de ordinario no vemos ni oímos evidencia de esta adoración celestial, de veras enriquece nuestro sentido de reverencia y gozo en la presencia de Dios apreciar el hecho de que los ángeles se unen a nosotros en la adoración a Dios.

Es más, debemos tener presente que los ángeles están siempre observando nuestra obediencia o desobediencia a Dios. Incluso si pensamos que cometemos nuestros pecados en secreto y no causan dolor a nadie (excepto, por supuesto, a Dios mismo), debemos ser realistas y pensar que quizá incluso cientos de ángeles presencian nuestra desobediencia y se afligen. Por otro lado, cuando nos sentimos desalentados y pensamos que nuestra fiel obediencia a Dios no la presencia nadie y no sirve de estímulo a nadie, podemos sentir consuelo al darnos cuenta de que tal vez cientos de ángeles presencian nuestra lucha solitaria, y diariamente «miran» la manera en que la gran salvación de Cristo halla expresión en nuestra vida.

Como para hacer más vívida la realidad de que los ángeles observan nuestro servicio a Dios, el autor de Hebreos sugiere que los ángeles pueden a veces tomar forma humana, al parecer para hacer «visitas de inspección», algo así como el crítico de restaurantes de un periódico que se disfraza y visita un nuevo restaurante. Leemos: «No se olviden de practicar la hospitalidad, pues gracias a ella algunos, sin saberlo, hospedaron ángeles» (He 13:2; cf. Gn 18:2-5; 19:1-3). Esto debería hacernos desear prestarle ayuda a personas que no conocemos, siempre preguntándonos si algún día llegaremos al cielo y conoceremos al ángel al que ayudamos cuando temporalmente se apareció en la tierra como un ser humano en aprietos.

Cuando somos repentinamente librados de un peligro o aflicción, podemos sospechar que Dios ha enviado ángeles para que nos ayuden, y debemos estar agradecidos. Un ángel cerró las bocas de los leones para que no le hicieran daño a Daniel (Dn 6:22), libró a los apóstoles de la cárcel (Hch 5:19-20), más tarde libró a Pedro de la cárcel (Hch 12:7-11), y ministró a Jesús en el desierto en un tiempo de gran debilidad, inmediatamente después de que sus tentaciones habían terminado (Mt 4:11). ¿Acaso no promete la Biblia: «Porque él ordenará que sus ángeles te cuiden en todos tus caminos. Con sus propias manos te levantarán para que no tropieces con piedra alguna»? (Sal 91:11-12) ¿No deberíamos por consiguiente agradecer a Dios por enviar a sus ángeles para que nos protejan en esas ocasiones? Parece correcto que lo hagamos así.

2. *Precauciones respecto a nuestra relación con los ángeles.*

a. *Cuidado con recibir falsas doctrinas de ángeles.* La Biblia nos advierte contra las falsas doctrinas de supuestos ángeles: «Pero aun si alguno de nosotros o un ángel del cielo les predicara un evangelio distinto del que les hemos predicado, ¡que caiga bajo maldición!» (Gá 1:8). Pablo hace esta advertencia porque sabe que hay la posibilidad de engaño. Dice que: «Satanás mismo se disfraza de ángel de luz» (2 Co 11:14). Similarmente, el profeta mentiroso que engañó al hombre de Dios en 1 Reyes 13 adujo: «*Y un ángel*, obedeciendo a la palabra del SEÑOR, *me dijo*: "Llévalo a tu casa para que coma pan y beba agua"» (1 R 13:18). Sin embargo el texto de la Biblia inmediatamente añade en el mismo versículo: «Así lo engañó».

Estos son ejemplos de doctrina o dirección «falsa» recibida de ángeles o personas que aducen que los ángeles les han hablado. Es interesante que estos ejemplos muestren la clara posibilidad del engaño satánico que nos tienta a desobedecer las claras enseñanzas de la Biblia o los claros mandamientos de Dios (cf. 1 R 13:9). Estas advertencias deberían llevar a los creyentes a no dejarse engañar por las afirmaciones de los mormones, por ejemplo, de que un ángel (Moroni) le habló a José Smith y le reveló la base de la religión mormona. Tal «revelación» es contraria a las enseñanzas de la Biblia en muchos puntos (con respecto a tales doctrinas como la Trinidad, la persona de Cristo, justificación por la fe sola, y muchas otras), y los cristianos deberían estar advertidos para no aceptar tales afirmaciones.

b. *A los ángeles no hay que adorarlos, buscarlos ni orarles.* La «adoración de ángeles» (Col 2:18) fue una de las falsas doctrinas que se estaban enseñando en Colosas. Es más, un ángel que habló con Juan en el libro de Apocalipsis le advirtió que no lo adorara: «Pero él me dijo: "¡No, cuidado! Soy un siervo como tú y como tus hermanos que se mantienen fieles al testimonio de Jesús. ¡Adora sólo a Dios!"» (Ap 19:10).

Tampoco debemos orar a los ángeles. Debemos orar solamente a Dios, quien es el único que es omnipotente y por tanto capaz de responder la oración, y el único que es omnisciente y por consiguiente puede oír las oraciones de todo su pueblo a la vez. Pablo nos advierte a que no pensemos que hay algún otro «mediador» que pudiera estar entre nosotros y Dios, «porque hay un solo Dios y un solo mediador entre Dios y los hombres, Jesucristo hombre» (1 Ti 2:5). Si oráramos a los ángeles implícitamente les estaríamos atribuyendo un estatus igual al de Dios, lo que no debemos hacer. No hay ningún ejemplo en la Biblia de alguien que le haya orado a algún ángel específico o que haya pedido a los ángeles que le ayuden.

Todavía más, la Biblia no nos da ninguna base para buscar que los ángeles se nos aparezcan. Ellos se manifiestan sin que se les busque. Buscar tales apariciones sería indicar una curiosidad nada saludable o el deseo de experimentar algo espectacular en vez del amor a Dios y la devoción a él y a su obra. Aunque ángeles en efecto se aparecieron a personas en varias ocasiones en la Biblia, las personas evidentemente nunca buscaron esas apariciones. Lo que debemos hacer es hablar con el Señor, quien es el comandante de todas las fuerzas angelicales. Sin embargo, no parece haber nada malo en pedir que Dios cumpla su promesa del Salmo 91:11 y que envíe ángeles que nos protejan en tiempos de necesidad.

D. Los demonios y su origen

La explicación previa naturalmente lleva a una consideración de Satanás y los demonios, puesto que son ángeles malos que una vez fueron como los ángeles buenos, pero que pecaron y perdieron su privilegio de servir a Dios. Como los ángeles, ellos también son seres espirituales creados con juicio moral y alta inteligencia pero sin cuerpos físicos. Podemos definir a los demonios como sigue: *Los demonios son ángeles malos que pecaron contra Dios y que continuamente obran el mal en el mundo.*

Cuando Dios creó el mundo, «miró todo lo que había hecho, y consideró que era muy bueno» (Gn 1:31). Esto quiere decir que incluso el mundo angélico que Dios había creado no tenía ángeles malos o demonios en ese tiempo. Pero en Génesis 3 hallamos que Satanás, en forma de serpiente, tienta a Eva a que peque (Gn 3:1-5). Por consiguiente, en algún momento entre los eventos de Génesis 1:31 y Génesis 3:1 debe haber habido una rebelión en el mundo angélico en que muchos ángeles se rebelaron contra Dios y se volvieron malos.

El Nuevo Testamento habla de esto en dos lugares. Pedro nos dice que: «Dios no perdonó a los ángeles cuando pecaron, sino que los arrojó al abismo, metiéndolos en tenebrosas cavernas y reservándolos para el juicio» (2 P 2:4).[4] Judas habla de que a «los ángeles que no mantuvieron su posición de autoridad, sino que abandonaron su propia morada, los tiene perpetuamente encarcelados en oscuridad para el juicio del gran Día» (Jud 6). De nuevo el énfasis recae sobre el hecho de que están alejados de la gloria de la presencia de Dios y su actividad está restringida (metafóricamente, están «en cadenas

[4]Esto no quiere decir que estos ángeles que pecaron no tengan influencia actual en el mundo, porque en el v. 9 Pedro dice que el Señor también sabe cómo «reservar a los impíos para castigarlos en el día del juicio», refiriéndose aquí a los seres humanos pecadores que obviamente siguen teniendo influencia en el mundo e incluso siendo problemas para los lectores de Pedro. El versículo 4 sencillamente significa que los ángeles malvados han sido sacados de la presencia de Dios y están guardados bajo alguna clase de influencia que los contiene hasta el día del juicio final, pero esto no descarta su actividad continuada en el mundo mientras tanto.

eternas»). Pero el pasaje no implica que la influencia de los demonios ha sido quitada del mundo ni que algunos demonios están encerrados en un lugar de castigo fuera del mundo mientras que otros pueden influirlo. Más bien 2 Pedro y Judas nos dicen que algunos ángeles se rebelaron contra Dios y se volvieron opositores hostiles a su palabra. Su pecado parece haber sido el orgullo, haber rehusado aceptar el lugar que les habían asignado, porque «no mantuvieron su posición de autoridad, sino que abandonaron su propia morada» (Jud 6).

También es posible que haya una referencia a la caída de Satanás, el príncipe de los demonios, en Isaías 14. Al describir Isaías el juicio de Dios sobre el rey de Babilonia (un rey terrenal humano), llega a una sección en donde empieza a usar un lenguaje que parece ser demasiado fuerte para referirse a un rey meramente humano:

> ¡Cómo has caído del cielo,
>> lucero de la mañana!
> Tú, que sometías a las naciones,
>> has caído por tierra.
> Decías en tu corazón:
> «*Subiré hasta los cielos.*
> *¡Levantaré mi trono*
>> *por encima de las estrellas de Dios!*
> Gobernaré desde el extremo norte,
>> en el monte de los dioses.
> Subiré a la cresta de las más altas nubes,
>> *seré semejante al Altísimo*».
> ¡Pero has sido arrojado al sepulcro,
>> a lo más profundo de la fosa! (Is 14:12-15; cf. Ez 28:11-19).

Este vocabulario de subir hasta los cielos y establecer su trono en lo alto y decir: «Voy a hacerme yo mismo semejante al Altísimo» fuertemente sugiere una rebelión de parte de una criatura angélica de gran poder y dignidad. No sería raro en el discurso profético hebreo pasar de descripciones de acontecimientos humanos a descripciones de eventos celestiales paralelos que los acontecimientos terrenales pintan de una manera limitada.[5] Si esto es así, el pecado de Satanás se describe como un pecado de orgullo y de intentar ser igual a Dios en estatus y autoridad.

E. Satanás como jefe de los demonios

«Satanás» es el nombre personal del jefe de los demonios. Este nombre se menciona en Job 1:6, en donde «llegó el día en que los ángeles debían hacer acto de presencia ante el SEÑOR, y con ellos se presentó también Satanás» (Vea también Job 1:7—2:7). Aquí él aparece como el enemigo del SEÑOR que envía severas tentaciones contra Job. Similarmente, cerca del fin de la vida de David, «Satanás conspiró contra Israel e indujo a David a hacer un censo del pueblo» (1 Cr 21:1). Todavía más, Zacarías vio una visión de «Josué, el sumo sacerdote, que estaba de pie ante el ángel del SEÑOR, y a Satanás, que estaba a su mano derecha como parte acusadora» (Zac 3:1). El nombre «Satanás» es una palabra hebrea (*satán*) que quiere decir «adversario». El Nuevo Testamento también usa el nombre «Satán», simplemente tomándolo del Antiguo Testamento. Jesús, en su tentación en el desierto, le habla directamente a Satanás y le dice: «¡Vete, Satanás!» (Mt 4:10), o también. «Yo veía a Satanás caer del cielo como un rayo» (Lc 10:18).

[5] Vea, por ejemplo, el Salmo 45, que pasa de una descripción de un rey terrenal a una descripción de un Mesías divino.

La Biblia también da otros nombres a Satanás. Se le llama «el diablo» (sólo en el Nuevo Testamento: Mt 4:1; 13:39; 25:41; Ap 12:9; 20:2; et ál.), «la serpiente» (Gn 3:1,14; 2 Co 11:3; Ap 12:9; 20:2), «Beelzebú» (Mt 10:25; 12:24,27; Lc 11:15), «el príncipe de este mundo» (Jn 12:31; 14:30; 16:11), «el que gobierna las tinieblas» (Ef 2:2), o «el maligno» (Mt 13:19; 1Jn 2:13). Cuando Jesús le dice a Pedro: «¡Aléjate de mí, Satanás! Quieres hacerme tropezar; no piensas en las cosas de Dios sino en las de los hombres» (Mt 16:23), reconoce que lo que Pedro intenta al tratar de impedirle que sufra y muera en la cruz es impedir que cumpla el plan del Padre. Jesús se da cuenta de que la oposición a fin de cuenta no viene de Pedro, sino del mismo Satanás.

F. Actividad de Satanás y los demonios

1. Satanás fue el que originó el pecado. Satanás pecó antes que cualquier ser humano lo hiciera, como es evidente del hecho de que él (en forma de serpiente) tentó a Eva (Gn 3:1-6; 2 Co 11:3). El Nuevo Testamento también nos informa que Satanás fue «homicida desde el principio» y que es «mentiroso y padre de mentiras» (Jn 8:44). También dice que «el diablo ha estado pecando *desde el principio*» (1 Jn 3:8). En estos dos pasajes la frase «desde el principio» no implica que Satanás fue malo desde el tiempo en que Dios empezó a crear el mundo («desde el principio del mundo») o desde el principio de su existencia («desde el principio de su vida»), sino más bien desde el «principio» de la historia del mundo (Gn 3 e incluso antes). Las características del diablo han sido originar el pecado y tentar a otros a pecar.

2. Los demonios se oponen y tratan de destruir toda obra de Dios. Así como Satanás tentó a Eva a pecar contra Dios (Gn 3:1-6), trató de lograr que Jesús pecara y fracasara en su misión como Mesías (Mt 4:1-11). Las tácticas de Satanás y sus demonios son usar mentiras (Jn 8:44), engaño (Ap 12:9), homicidio (Sal 106:37; Jn 8:44), y toda otra clase de actividad destructora para intentar hacer que las personas se alejen de Dios y se destruyan a sí mismas. Los demonios intentarán toda táctica para cegar a las personas al evangelio (2 Co 4:4), y mantenerlos en esclavitud a las cosas que les impiden acercarse a Dios (Gá 4:8). También tratarán de usar la tentación, la duda, la culpa, el temor, la confusión, la enfermedad, la envidia, el orgullo, la difamación y cualquier otro medio posible para estorbar el testimonio y la efectividad del creyentes.

3. Los demonios están limitados por el control de Dios y tienen poder limitado. La historia de Job deja en claro que Satanás solamente pudo hacer lo que Dios le dio permiso para hacer, y nada más (Job 1:12; 2:6). Los demonios son retenidos con «cadenas eternas» (Jud 6), y los creyentes pueden resistirles con éxito por la autoridad que Cristo les da (Stg 4:7: «Resistan al diablo, y él huirá de ustedes»).

Es más, el poder de los demonios es limitado. Después de rebelarse contra Dios no siguieron teniendo el poder que tenían cuando eran ángeles, porque el pecado es una influencia debilitadora y destructiva. El poder de los demonios, aunque significativo, es por consiguiente menor que el poder de los ángeles.

En cuanto a conocimiento, *no debemos pensar que los demonios pueden saber el futuro ni que pueden leernos la mente y saber nuestros pensamientos.* En muchos lugares del Antiguo Testamento el Señor demuestra ser veraz a distinción de los dioses falsos (demoníacos) de las naciones por el hecho de que *sólo él puede saber el futuro*: «Yo soy Dios, y no hay nadie igual a mí. Yo anuncio el fin desde el principio; desde los tiempos antiguos, lo que está por venir» (Is 46:9-10). Incluso los ángeles no saben el tiempo del retorno de Jesús (Mr 13:32), y no hay indicación en la Biblia de que ellos o los demonios sepan algo más en cuanto al futuro.

Con respecto a saber lo que pensamos, la Biblia nos dice que Jesús sabía lo que la gente pensaba (Mt 9:4; 12:25; Mr 2:8; Lc 6:8; 11:17) y que Dios conoce los pensamientos de las personas (Gn 6:5; Sal 139:2,4,23; Is 66:18), pero no hay indicación alguna de que los ángeles o los demonios puedan conocer nuestros pensamientos. También vemos que Daniel le dijo al rey Nabucodonosor que nadie que hablara por algún poder que no fuera el Dios del cielo podría decirle al rey lo que había soñado (vea Dn 2:27-28).

Pero si los demonios no pueden leer la mente de las personas, ¿cómo entendemos los informes contemporáneos de brujos, adivinos y otras personas evidentemente bajo influencia demoníaca que pueden decir detalles de la vida de las personas que se piensa que nadie sabe, como, por ejemplo, lo que comieron en el desayuno o dónde tienen escondido en casa su dinero? La mayoría de estas cosas se pueden explicar percatándose de que los demonios pueden *observar* lo que sucede en el mundo y probablemente pueden derivar algunas conclusiones partiendo de esas observaciones. Un demonio puede saber qué comí en el desayuno simplemente ¡porque me vio sirviéndome el desayuno! Pudo saber lo que dije en alguna conversación privada por teléfono porque la escuchó. Los creyentes no deben dejarse desviar si encuentran a personas miembros del ocultismo o de otras religiones falsas que parecen demostrar un conocimiento así de inusual de tiempo en tiempo. No obstante, estos resultados de la observación no prueban que los demonios pueden leer nuestros pensamientos, ni nada en la Biblia nos lleva a pensar que tienen ese poder.

G. Nuestra relación con los demonios

1. ¿Están los demonios activos en el mundo hoy? Algunos, influenciados por una cosmovisión naturalista que solamente reconoce la realidad de lo que se puede ver, oír o tocar, niegan que los demonios existan hoy. Sostienen que los ángeles y los demonios son simplemente mitos que pertenecen a una cosmovisión obsoleta que la Biblia y otras culturas antiguas enseñan.

No obstante, si la Biblia nos da un verdadero relato del mundo tal como es, debemos tomar en serio el cuadro que pinta de una intervención demoníaca intensa en la sociedad humana. Nuestra falta de percepción de esa intervención con nuestros cinco sentidos meramente nos dice que tenemos algunas deficiencias en nuestra capacidad para entender al mundo, y no que los demonios no existan. En realidad, no hay razón para pensar que hay menos actividad demoníaca en el mundo hoy que la que había en tiempos del Nuevo Testamento. Estamos en el mismo período en el plan global de Dios para la historia (la edad de la Iglesia o la edad del nuevo pacto), y el milenio todavía no ha llegado, cuando se quitará de la tierra la influencia de Satanás. Desde una perspectiva bíblica, el hecho de que la sociedad moderna se rehúse a reconocer la presencia de la actividad demoníaca hoy simplemente se debe a la ceguera de la gente a la verdadera naturaleza de la realidad.

Pero, ¿en qué clase de actividad intervienen los demonios hoy? ¿Hay algunas características que nos permitirían reconocer la actividad demoníaca cuando sucede?

2. No todo mal o pecado proviene de Satanás y los demonios, pero sí una parte. Si pensamos en el énfasis global de las epístolas del Nuevo Testamento, nos daremos cuenta de que se da muy poco espacio a la consideración de la actividad demoníaca en la vida de los creyentes, y los métodos para resistirla y oponerse a tal actividad. El énfasis recae en decirles a los creyentes que no pequen sino que vivan vidas de justicia. Por ejemplo, en 1 Corintios, donde hay un problema de «disensiones», Pablo no le dice a la iglesia que reprenda al espíritu de disensión, sino sencillamente les insta a «que todos vivan en armonía» y a «que se mantengan unidos en un mismo pensar y en

un mismo propósito» (1 Co 1:10). Cuando hay un problema de incesto, no les dice a los corintios que reprendan a un espíritu de incesto, sino les dice que deben sentirse asqueados y que deben ejercer la disciplina eclesiástica hasta que el ofensor se arrepienta (1 Co 5:1-5). Estos ejemplos se podrían duplicar muchas veces tomándolos de las demás epístolas del Nuevo Testamento.

Por consiguiente, aunque el Nuevo Testamento claramente reconoce la influencia de la actividad demoníaca en el mundo, e incluso, como veremos, en la vida de los creyentes, su enfoque primordial respecto al crecimiento cristiano no es en la actividad demoníaca, sino en las decisiones y acciones que hacen los mismos creyentes (vea también Gá 5:16-26; Ef 4:16:9; Col 3:1-4:6; et ál.). Similarmente, esto debería ser el enfoque primario de nuestros esfuerzos hoy cuando procuramos crecer en santidad y fe, vencer los deseos y acciones de pecado que quedan en nuestras vidas (cf. Ro 6:1-23) y vencer las tentaciones que nos vienen de un mundo incrédulo (1 Co 10:13). Necesitamos aceptar nuestra propia responsabilidad de obedecer al SEÑOR y no echarle la culpa de nuestras faltas a alguna fuerza demoníaca.

No obstante, varios pasajes muestran que los autores del Nuevo Testamento estaban definitivamente conscientes de la presencia de la influencia demoníaca en el mundo y en la vida de los mismos creyentes. Pablo le advirtió a Timoteo que en los últimos días algunos «abandonarán la fe para seguir a inspiraciones engañosas y *doctrinas diabólicas*» (1 Ti 4:1) y que esto conducirá a ideas de evitar el matrimonio o de evitar ciertos alimentos (v. 3), cosas que Dios creó y son «buenas» (v. 4). Así que para él alguna de la falsa doctrina era diabólica de origen. En 2 Timoteo, Pablo implica que los que se oponen a la sana doctrina han sido capturados por el diablo para hacer su voluntad: «Y un siervo del Señor no debe andar peleando; más bien, debe ser amable con todos, capaz de enseñar y no propenso a irritarse. Así, humildemente, debe corregir a los adversarios, con la esperanza de que Dios les conceda el arrepentimiento para conocer la verdad, de modo que se despierten y *escapen de la trampa en que el diablo los tiene cautivos, sumisos a su voluntad*» (2 Ti 2:24-26).

Jesús había afirmado de modo similar que los judíos que obstinadamente se oponían a él estaban siguiendo a su padre el diablo: «Ustedes son de su padre, el diablo, cuyos deseos quieren cumplir. Desde el principio éste ha sido un asesino, y no se mantiene en la verdad, porque no hay verdad en él. Cuando miente, expresa su propia naturaleza, porque es un mentiroso. ¡Es el padre de la mentira!» (Jn 8:44).

En la primera epístola de Juan se hace más explícito el énfasis en que las obras hostiles de los incrédulos eran por influencia demoníaca o que a veces tenían origen demoníaco. Juan hace una afirmación general de que «el que practica el pecado es del diablo» (1 Jn 3:8), y luego pasa a decir: «Así distinguimos entre los hijos de Dios y los hijos del diablo: el que no practica la justicia no es hijo de Dios; ni tampoco lo es el que no ama a su hermano» (1 Jn 3:10). Aquí Juan caracteriza a todos los que no han nacido de Dios como hijos del diablo y sujetos a su influencia y deseos.

Cuando combinamos todas estas tres afirmaciones, vemos que se cree que Satanás es el que origina las mentiras, los asesinatos, los engaños, las falsas enseñanzas y los pecados en general. Debido a esto parece razonable concluir que el Nuevo Testamento quiere que comprendamos que hay cierto grado de influencia demoníaca en casi toda maldad y pecado que ocurre hoy. No todo pecado lo causan Satanás o los demonios, ni tampoco la actividad demoníaca es la mayor influencia o causa de pecado, pero la actividad demoníaca es probablemente un factor en casi todo pecado y en casi toda actividad destructiva que se opone a la obra de Dios en el mundo de hoy.

En la vida de los cristianos, como ya se observó antes, el énfasis del Nuevo Testamento no recae en la influencia de los demonios, sino en el pecado que queda en la vida del creyente. No obstante, debemos reconocer que pecar (incluso los cristianos) en efecto le

da pie a algún tipo de influencia demoníaca en nuestras vidas. Por eso Pablo pudo decir: «Si se enojan, no pequen. No dejen que el sol se ponga estando aún enojados, *ni den cabida al diablo*» (Ef 4:26-27). La ira exagerada al parecer puede darle oportunidad al diablo (o a los demonios) para que ejerza algún tipo de influencia negativa en nuestras vidas; tal vez atacándonos mediante nuestras emociones o tal vez aumentando la cólera exagerada que ya sentimos contra otros. De modo similar Pablo menciona «la coraza de justicia» (Ef 6:14) como parte de la armadura que debemos usar para resistir «las artimañas del diablo» y al contender «contra poderes, contra autoridades, contra potestades que dominan este mundo de tinieblas, contra fuerzas espirituales malignas en las regiones celestiales» (Ef 6:11-12). Si tenemos algún pecado continuo en nuestra vida, hay debilidades y huecos en nuestra «coraza de justicia», y en eso somos vulnerables al ataque demoníaco. En contraste, Jesús, que fue perfectamente libre de pecado, pudo decir de Satanás: «Él no tiene ningún dominio sobre mí» (Jn 14:30). Podemos también observar la conexión en 1 Juan 5:18 entre el no pecar y el no ser tocados por el maligno: «Sabemos que el que ha nacido de Dios no está en pecado:[6] Jesucristo, que nació de Dios, lo protege, y el maligno no llega a tocarlo».

3. ¿*Puede un demonio tomar posesión de un cristiano*? El término *posesión demoníaca* es una expresión desdichada que se ha abierto paso hasta lograr ser parte de algunas traducciones de la Biblia, pero que en realidad no se refleja en el texto griego. El Nuevo Testamento griego puede hablar de personas que «tenían un demonio» (Mt 11:18; Lc 7:33; 8:27; Jn 7:20; 8:48,49,52; 10:20), o puede hablar de personas que sufrían por influencia demoníaca (gr. *daimonizomai*), pero nunca usa vocabulario que sugiera que un demonio «poseía» a alguien.

El problema con los términos *posesión demoníaca* y *endemoniado* es que dan el matiz de una influencia demoníaca tan fuerte que parece implicar que la persona que está bajo el ataque de los demonios no tiene otra alternativa que sucumbir a esos ataques. Sugiere que la persona es incapaz de ejercer ya su propia voluntad y que está completamente bajo el dominio del espíritu malo. Aunque esto puede ser cierto en algunos casos extremos, tales como el del endemoniado gadareno (vea Mr 5:1-20; obsérvese que después que Jesús echó fuera de él los demonios, el hombre estuvo «en su juicio cabal», v. 15), por supuesto que no es cierto en muchos de los casos de ataques demoníacos o conflictos con los demonios en la vida de muchas personas.[7]

Entonces, cómo debemos responder a la pregunta de si un cristiano puede ser poseído por un demonio. Aunque mi preferencia es no usar para nada la frase *poseído por un demonio*, para cualquiera que sea el caso la respuesta a esta pregunta dependerá de lo que se quiere decir por «poseído por el demonio». Si con «poseído por un demonio» se quiere decir que la voluntad de la persona está completamente dominada por un demonio, al punto que la persona no tiene poder para escoger el bien y obedecer a Dios, la respuesta de si un cristiano puede estar poseído por el demonio sería con certeza que no, porque la Biblia garantiza que el pecado no tendrá dominio sobre nosotros puesto que hemos sido resucitados con Cristo (Ro 6:14; vea también vv. 4,11).

[6]El tiempo presente del verbo griego aquí da el sentido de «no continúa en pecado».

[7]La palabra *diamonizomai*, que se puede traducir como «bajo influencia demoníaca» o «estar endemoniado» aparece unas treinta veces en el Nuevo Testamento, todas en los Evangelios: Mt 4:24; 8:16,28, 33; 9:32; 12:22; 15:22 («terriblemente ... endemoniada»); Mr 1:32; 5:15,16,18; Lc 8:36; y Jn 10:21. Todas estas instancias parecen indicar influencia demoníaca muy severa. A la luz de esto, tal vez sea mejor reservar la palabra en español *endemoniado* para casos más extremos y severos. La palabra *endemoniado* en español me parece sugerir influencia o control demoníaco muy fuerte. (Cf. otras palabras con sufijo similar «-ado»: pasteurizado, homogenizado, tiranizado, materializado, nacionalizado, etc. Todas estas palabras hablan de una total transformación del objeto del que se habla, no simplemente de una influencia suave o moderada.) Pero se ha vuelto común en la literatura cristiana de hoy hablar de personas bajo toda clase de ataques demoníacos como estando «endemoniadas». Sería más sabio reservar el término para casos más severos de influencia demoníaca, para que nuestro idioma no implique una influencia más fuerte de la que es realmente el caso.

Por otro lado, la mayoría de los cristianos convendrían en que puede haber diferentes grados de ataques demoníacos o influencia en la vida de los creyentes. Un creyente puede caer de tiempo en tiempo bajo un ataque demoníaco más suave o más fuerte. (Obsérvese que la «hija de Abraham, a quien Satanás tenía atada durante dieciocho largos años» a modo de tener un «espíritu de enfermedad» [RVR], y que «andaba encorvada y de ningún modo podía enderezarse» [Lc 13:16,11]). Aunque los cristianos después de Pentecostés tienen un poder más pleno del Espíritu Santo obrando en ellos para capacitarles para triunfar sobre los ataques demoníacos, no siempre invocan ni siquiera conocen del poder que por derecho les corresponde. Haríamos bien en evitar catalogar esta influencia con el término *posesión demoníaca* (así como con otros términos tales como *oprimida* u *obsesionada*), y sencillamente reconocer que *puede haber varios grados de ataques demoníacos o influencia en las personas, incluso contra los cristianos,* y dejarlo así. En todos los casos el remedio será de todas maneras el mismo: reprender al demonio en el nombre de Jesús y ordenarle salir.[8]

4. Jesús les da a todos los creyentes autoridad para reprender a los demonios y ordenarles que salgan. Cuando Jesús envió a los doce discípulos delante de él a predicar el reino de Dios, «Jesús les dio poder y autoridad para expulsar *a todos los demonios*» (Lc 9:1). Después que los setenta predicaron el reino de Dios en ciudades y pueblos, volvieron con gozo, diciendo: Señor, hasta los demonios se nos someten en tu nombre» (Lc 10:17), y Jesús les dijo: «Sí, les he dado autoridad a ustedes para ... vencer todo el poder del enemigo» (Lc 10:19). Cuando el evangelista Felipe descendió a Samaria para predicar el evangelio de Cristo, «espíritus inmundos salían de muchos que los tenían» (Hch 8:7, traducción del autor), y Pablo usó la autoridad espiritual sobre los demonios para decirle al espíritu de adivinación que estaba en una muchacha adivina: «¡En el nombre de Jesucristo, te ordeno que salgas de ella!» (Hch 16:18).

Pablo se daba cuenta de la autoridad espiritual que tenía, tanto en encuentros cara a cara como el de Hechos 16, así como en su vida de oración. Dijo: «Aunque vivimos en el mundo, no libramos batallas como lo hace el mundo. *Las armas con que luchamos* no son del mundo, sino que *tienen el poder divino para derribar fortalezas*» (2 Co 10:3-4). Es más, habló con cierta extensión de la lucha que libran los cristianos contra «las artimañas del diablo» en su descripción del conflicto «contra huestes espirituales de maldad en las regiones celestes» (vea Ef 6:10-18). Santiago les dice a sus lectores (en muchas iglesias): «*Resistan al diablo,* y él huirá de ustedes» (Stg 4:7). De modo similar, Pedro les dice a sus lectores en muchas iglesias en Asia Menor: «Su enemigo el diablo ronda como león rugiente, buscando a quién devorar. *Resístanlo,* manteniéndose firmes en la fe» (1 P 5:8-9).

Es importante que reconozcamos que la obra de Cristo en la cruz es la base suprema de nuestra autoridad sobre los demonios.[9] Aunque Cristo ganó una victoria sobre Satanás en el desierto, las epístolas del Nuevo Testamento apuntan a la cruz como el momento cuando Satanás fue decisivamente derrotado. Jesús se hizo carne y sangre «para anular, mediante la muerte, al que tiene el dominio de la muerte —es decir, al diablo» (He 2:14). En la cruz Dios, «despojando a los principados y a las potestades, los exhibió públicamente, triunfando sobre ellos en la cruz» (Col 2:15, RVR). Por consiguiente, Satanás detesta la cruz de Cristo, porque allí fue decisivamente derrotado para siempre. Debido a la muerte de Cristo en la cruz, nuestros pecados están perdonados por completo, y Satanás no tiene autoridad legal sobre nosotros.

[8]Además, si hay algún pecado específico que le ha dado al demonio una base para su influencia, el pecado debe ser confesado y descartado (vea arriba). Pero no se puede conectar todo ataque demoníaco a un pecado específico, puesto que Jesús mismo fue severamente tentado por Satanás, así como lo fue Eva antes de la caída.

[9]En este párrafo y el que sigue sobre la adopción estoy en deuda con el hermoso trabajo de Timothy M. Warner, *Spiritual Warfare*, Crossway, Wheaton, IL, 1991, pp. 55-63.

Además, nuestra membresía como hijos de la familia de Dios es la posición espiritual firme desde la que intervenimos en la guerra espiritual. Pablo le dice a todos los cristianos: «Todos ustedes son hijos de Dios mediante la fe en Cristo Jesús» (Gá 3:26). Cuando Satanás viene para atacarnos, está atacando a *uno de los hijos de Dios*, un miembro de la propia familia de Dios. Esta verdad nos da autoridad para derrotarle y librar con éxito la guerra contra él.

Si como creyentes hallamos apropiado decir una palabra de represión a algún demonio, es importante recordar que no tenemos que temer a los demonios. Aunque Satanás tiene mucho menos poder que el poder del Espíritu Santo que obra en nosotros, una de las tácticas de Satanás es intentar hacernos tener miedo. En lugar de ceder a tal temor, los creyentes deben recordarse a sí mismo las verdades de la Biblia, que nos dicen: «Ustedes, queridos hijos, son de Dios y han vencido a esos falsos profetas, porque *el que está en ustedes es más poderoso que el que está en el mundo*» (1 Jn 4:4); y, «Dios no nos ha dado un espíritu de timidez, sino de poder, de amor y de dominio propio» (2 Ti 1:7). Pablo les dice a los efesios que en su guerra espiritual deben usar «el escudo de la fe, con el cual pueden apagar todas las flechas encendidas del maligno» (Ef 6:16). Esto es muy importante, puesto que lo contrario al temor es la fe en Dios. También les dice que sean valientes en su conflicto espiritual, para que, habiéndose puesto toda la armadura de Dios, «puedan resistir hasta el fin con firmeza» (Ef. 6:13). Pablo dice que los cristianos, en su conflicto con las fuerzas espirituales hostiles, no deben huir en retirada ni agazaparse con miedo, sino que deben ponerse firmes valientemente en su sitio, sabiendo que sus armas y su armadura «tienen el poder divino para derribar fortalezas» (2 Co 10:4; cf. 1 Jn 5:18).

En la práctica, esta autoridad para reprender demonios puede resultar en decir brevemente algún mandato a un espíritu malo para que salga cuando sospechamos la presencia de la influencia demoníaca en nuestra vida personal o en la vida de los que nos rodean. Debemos «resistir al diablo» (Stg 4:7), y él huirá de nosotros. A veces una breve orden en el nombre de Jesús será suficiente. Otras veces será útil citar pasajes bíblicos en el proceso de ordenarle a un espíritu malo que salga de una situación. Pablo habla de «la espada del Espíritu, que es la palabra de Dios» (Ef 6:17). Y Jesús, al ser tentado por Satanás en el desierto, repetidas veces citó las Escrituras en respuesta a las tentaciones de Satanás (Mt 4:1-11). Entre los pasajes bíblicos apropiados están las afirmaciones generales del triunfo de Jesús sobre Satanás (Mt 12:28-29; Lc 10:17-19; 2 Co 10:3-4; Col 2:15; He 2:14; Stg 4:7; 1 P 5:8-9; 1 Jn 3:8; 4:4; 5:18), pero también versículos que hablan directamente a la tentación o dificultad en particular que se enfrenta.

Es importante recordar que el poder para echar fuera viene, no de nuestra propia fuerza ni el poder de nuestra propia voz, sino del Espíritu Santo (Mt 12:28; Lc 11:20). Todavía más, Jesús emite una clara advertencia de que no debemos regocijarnos demasiado o enorgullecernos de nuestro poder sobre los demonios, sino que debemos alegrarnos más bien en nuestra gran salvación. Debemos tener presente esto para no enorgullecernos y para que el Espíritu Santo no retire su poder de nosotros. Cuando los setenta volvieron con gozo diciendo: «Señor, hasta los demonios se nos someten en tu nombre» (Lc 10:17), Jesús les dijo: «No se alegren de que puedan someter a los espíritus, sino alégrense de que sus nombres están escritos en el cielo» (Lc 10:20).

5. *Debemos esperar que el evangelio llegue en poder para triunfar sobre las obras del diablo*. Cuando Jesús llegó a Galilea predicando el evangelio, «de muchas personas salían demonios» (Lc 4:41). Cuando Felipe fue a Samaria para predicar el evangelio, «de muchos endemoniados los espíritus malignos salían dando alaridos» (Hch 8:7). Jesús comisionó a Pablo para predicar entre los gentiles para que «se conviertan de las tinieblas a la luz, y del poder de Satanás a Dios, a fin de que, por la fe en mí, reciban el perdón de los

pecados y la herencia entre los santificados» (Hch 26:18). De su proclamación del evangelio Pablo dijo: «No les hablé ni les prediqué con palabras sabias y elocuentes sino con demostración del poder del Espíritu, para que la fe de ustedes no dependiera de la sabiduría humana sino del poder de Dios» (1 Co 2:4-5; cf. 2 Co 10:3-4). Si realmente creemos en el testimonio bíblico de la existencia y actividad de los demonios, y si realmente creemos que «el Hijo de Dios fue enviado precisamente *para destruir las obras del diablo*» (1 Jn 3:8), parecería apropiado esperar que incluso hoy cuando se proclama el evangelio a los incrédulos, y cuando los creyentes elevan sus oraciones sin que tal vez se hayan percatado de la dimensión de este conflicto espiritual, habrá un triunfo genuino, a menudo reconocible de inmediato, sobre el poder del enemigo. Debemos esperar que esto suceda, pensar que son una parte normal de la obra de Cristo para edificar su reino, y regocijarnos en la victoria de Cristo en esto.

II. PREGUNTAS DE REPASO

1. ¿Qué son los ángeles?

2. Mencione tres propósitos de los ángeles.

3. ¿Cuál debería ser nuestra relación con los ángeles?

4. ¿Cómo se originaron los demonios?

5. ¿Pueden los cristianos ser influenciados por los demonios? Explique.

6. ¿De qué maneras pueden los creyentes ejercer autoridad sobre los demonios?

III. PREGUNTAS PARA LA APLICACIÓN PERSONAL

1. ¿Piensa usted que hay ángeles que están guardándolo ahora mismo? ¿Qué actitud o actitudes piensa usted que tendrán al vigilarlo? ¿Qué diferencia haría en su actitud en la adoración si pensara conscientemente en esto de estar en la presencia de ángeles cuando usted está cantando alabanzas a Dios?

2. ¿Alguna vez ha tenido usted algún rescate notable de peligro físico o de otra clase y se ha preguntado si ángeles intervinieron para ayudarle en esa ocasión?

3. Antes de leer este capítulo, ¿pensaba usted que la mayoría de la actividad demoníaca estaba confinada al tiempo del Nuevo Testamento, o en otras culturas que no es la suya? Después de leer este capítulo, ¿hay aspectos en su propia sociedad en los que usted piensa que pudiera haber algo de influencia demoníaca hoy? ¿Siente algún temor ante la perspectiva de encontrar actividad demoníaca en su propia vida o en la vida de los que le rodean? ¿Qué dice la Biblia específicamente en cuanto a ese sentimiento de temor? ¿Piensa usted que él quiere que sienta ese temor, si lo siente?

4. ¿Hay algún aspecto de pecado en su propia vida ahora mismo que pudiera darle pie a alguna actividad demoníaca? Si es así, ¿qué quiere el SEÑOR que usted haga con respecto a ese pecado?

IV. TÉRMINOS ESPECIALES

ángel

arcángel

demonios

demonizado

endemoniado

guardianes

Miguel

posesión demoníaca

principados y poderes

querubín

Satanás

serafín

ser viviente

V. LECTURA BÍBLICA PARA MEMORIZAR

Para este capítulo se sugieren dos lecturas bíblicas:

APOCALIPSIS 5:11-12

Luego miré, y oí la voz de muchos ángeles que estaban alrededor del trono, de los seres vivientes y de los ancianos. El número de ellos era millares de millares y millones de millones. Cantaban con todas sus fuerzas: «¡Digno es el Cordero, que ha sido sacrificado, de recibir el poder, la riqueza y la sabiduría, la fortaleza y la honra, la gloria y la alabanza!»

SANTIAGO 4:7-8

Así que sométanse a Dios. Resistan al diablo, y él huirá de ustedes. Acérquense a Dios, y él se acercará a ustedes. ¡Pecadores, límpiense las manos! ¡Ustedes los inconstantes, purifiquen su corazón!

La doctrina del hombre

Capítulo Once

La creación del hombre

+ *¿Por qué nos creó Dios?*

+ *¿Cómo nos hizo Dios a su imagen?*

+ *¿Qué quiere decir la Biblia por «alma» y «espíritu»?*

I. EXPLICACIÓN Y BASE BÍBLICA

Los capítulos previos han considerado la naturaleza de Dios y su creación del universo, los seres espirituales que creó y su relación con el mundo en términos de contestar las oraciones. En esta próxima sección nos enfocamos en el pináculo de la actividad creadora de Dios: la creación de los seres humanos, como hombre y mujer, para que fueran más como él que todo lo demás que hizo. Consideraremos primero el propósito de Dios al crear al hombre y la naturaleza del hombre según Dios lo creó (caps. 11-12). Luego veremos la naturaleza del pecado y la desobediencia del hombre a Dios (cap. 13).

A. Uso de la palabra *hombre* para referirnos a la raza humana

Antes de considerar el tema de este capítulo, es necesario considerar brevemente si es apropiado usar la palabra *hombre* para referirse a la raza humana entera (cómo en el título de este capítulo). En algunos países, algunos hoy objetan el hecho de que se use siempre la palabra *hombre* para referirse a la raza humana en general (incluyendo tanto a hombres como a mujeres), porque se aduce que tal uso es insensible a las mujeres. Los que hacen esta objeción preferirían que usemos solamente términos tales como *humanidad, seres humanos,* o *personas* para referirse la raza humana.

Después de considerar esta sugerencia decidí seguir usando la palabra *hombre* (así como otros de estos términos) para referirme a la raza humana en este libro porque tal uso tiene garantía divina en Génesis 5, y porque pienso que hay en juego una cuestión teológica. En Génesis 5:1-2 (RVR) leemos: «El día en que creó Dios al hombre, a semejanza de Dios lo hizo. Varón y hembra los creó; y los bendijo, y llamó el nombre de ellos Adán, el día en que fueron creados» (cf. Gn 1:27, RVR). El término hebreo que se traduce «hombre» es *adam,* que es el mismo término que se usó como nombre propio del primer hombre, y el mismo término que a veces se aplica al hombre a distinción de la mujer (Gn 2:22,25; 3:12, Ec 7:28, RVR). Por consiguiente, la práctica de usar el mismo término para referirse (1) a los seres humanos varones y (2) a la raza humana en general es una práctica que se originó con Dios mismo, y no debemos hallar esto objetable ni insensible.

Alguien podría objetar de que esto es simplemente un detalle accidental del idioma hebreo, pero este argumento no es persuasivo, porque Génesis 5:2 específicamente describe la actividad de Dios al escoger un nombre que se aplicaría a la raza humana como un todo.

No estoy diciendo que siempre debemos duplicar los patrones bíblicos del habla ni que esté mal usar a veces términos neutros en género para referirnos a la raza humana (tal como lo hice en esta oración), sino más bien que la actividad de Dios *al nombrarlos* que se informa en Génesis 5:2 indican que el uso de «hombre» para referirse a la raza entera es una alternativa buena y apropiada, y que no deberíamos evadir.[1]

La cuestión teológica es si hay sugerencia de liderazgo masculino o cabeza en la familia desde el principio de la creación. El hecho de que Dios no escogió llamar a la raza humana «mujer», sino «hombre», probablemente tiene algo de significación para entender el plan original de Dios para los hombres y las mujeres. Por supuesto, esta cuestión del sustantivo que usamos para referirnos a la raza no es el único factor en el debate, pero es un factor, y nuestro uso del idioma respecto a esto tiene en efecto alguna significación en el debate de los papeles de hombres y mujeres hoy.

B. ¿Por qué fue creado el hombre?

1. Dios no tenía que crear al hombre, y sin embargo nos creó para su gloria. En la explicación de la independencia de Dios, en el capítulo 5 (vea pp. 95-98), notamos varios pasajes bíblicos que enseñan que Dios no nos necesitaba ni a nosotros ni al resto de la creación para nada, y sin embargo nosotros y el resto de la creación le glorificamos y le damos gozo. Puesto que había perfecto amor y comunión entre los miembros de la Trinidad por toda la eternidad (Jn 17:5,24), Dios no nos creó porque se sentía solo ni porque necesitaba compañerismo con otras personas; Dios no nos necesitaba por ninguna razón.

No obstante, *Dios nos creó para su gloria.* En nuestra consideración de la independencia de Dios notamos que él habla de sus hijos e hijas de los extremos de la tierra como «al que yo he creado para mi gloria, al que yo hice y formé» (Is 43:7; cf. Ef 1:11-12). Por consiguiente, debemos hacer «todo para la gloria de Dios» (1 Co 10:31).

Este hecho garantiza que nuestras vidas sean significativas. Cuando nos damos cuenta de que Dios no necesitaba crearnos y que no nos necesita para nada, podríamos concluir que nuestra vida no tiene ninguna importancia. Pero la Biblia nos dice que fuimos creados para glorificar a Dios, indicando que somos importantes para Dios mismo. Esta es la definición final de importancia o significación genuina en nuestra vida: Si somos verdaderamente importantes para Dios por toda la eternidad, ¿qué mayor medida de importancia o significación podríamos querer?

2. ¿Cuál es nuestro propósito en la vida? El hecho de que Dios nos creó para su propia gloria determina la respuesta correcta a la pregunta: «¿Cuál es nuestro propósito en la vida?» Nuestro propósito debe ser cumplir la razón por la que Dios nos creó: glorificarle. Cuando hablamos respecto a Dios mismo, ese es una buena síntesis de nuestro propósito. Pero cuando pensamos en nuestros propios intereses, hacemos el feliz descubrimiento de que debemos disfrutar de Dios y deleitarnos en él, y en nuestra relación con él.[2] Jesús dice: «Yo he venido para que tengan vida, y la tengan en abundancia» (Jn 10:10). David le dice a Dios: «Me has dado a conocer la senda de la vida; me llenarás de alegría en tu presencia, y de dicha eterna a tu derecha» (Sal 16:11). Anhela morar en la casa del Señor para siempre, «para contemplar la hermosura del SEÑOR y recrearme en su templo» (Sal 27:4), y Asaf exclama:

[1] Sin embargo, la cuestión de si usar *discípulo* para referirse a una persona indefinidamente, como en «Si alguien quiere ser mi *discípulo*, que se niegue a sí mismo, lleve su cruz cada día y me siga» (Lc 9:23) es una cuestión diferente, porque el nombre de la raza humana no entra en consideración. En estos casos, la consideración hacia mujeres tanto como a hombres, y los patrones de vocabulario del día presente, haría más apropiado usar lenguaje de género neutro, tal como «Si *alguien* viene tras de mí...»

[2] Para una excelente descripción de cómo el disfrutar de Dios de maneras práctica en la vida cotidiana, vea John Piper, *Desiring God: Meditations of a Christian Hedonist*, Multnomah, Portland, OR, 1986.

¿A quién tengo en el cielo sino a ti?
 Si estoy contigo, ya nada quiero en la tierra.
Podrán desfallecer mi cuerpo y mi espíritu,
 pero Dios fortalece mi corazón;
 él es mi herencia eterna (Sal 73:25-26).

Hay plenitud de gozo en conocer a Dios y deleitarse en la excelencia de su carácter. Estar en su presencia, disfrutar de comunión con él, es una bendición mayor que cualquier otra bendición que se pueda imaginar. Por consiguiente, la actitud normal del corazón del creyente es regocijarse en el Señor y en las lecciones de la vida que él nos da (Ro 5:2-3; Fil 4:4; 1 Ts 5:16-18; Stg 1:2; 1 P 1:6, 8; et ál.).[3]

Al glorificar a Dios y disfrutar de él, la Biblia nos dice que él se regocija en nosotros. Leemos: «Como un novio que se regocija por su novia, así tu Dios se regocijará por ti» (Is 62:5), y Sofonías profetiza que el Señor «se deleitará en ti con gozo, te renovará con su amor, se alegrará por ti con cantos como en los días de fiesta» (Sof 3:17-18).

Este concepto referente a la creación del hombre tiene resultados muy prácticos. Cuando nos damos cuenta de que Dios nos creó para glorificarle, y cuando empezamos a actuar de maneras que cumplan ese propósito, empezamos a experimentar una intensidad de gozo en el Señor que nunca antes habíamos conocido. Cuando añadimos a eso el darnos cuenta de que Dios mismo se regocija en nuestra comunión con él, nuestro gozo se vuelve «indecible y lleno de gloria celestial» (1 P 1:8, paráfrasis ampliada del autor).

C. El hombre a imagen de Dios

1. El significado de «imagen de Dios». De todas las criaturas que Dios hizo, de sólo una, el hombre, se dice que fue hecho «a imagen de Dios». ¿Qué significa esto? Podemos usar la siguiente definición: *El hecho de que el hombre es imagen de Dios quiere decir que el hombre se parece a Dios y representa a Dios.*

Cuando Dios dice: «Hagamos al hombre a nuestra imagen, conforme a nuestra semejanza» (Gn 1:26, RVR), el significado es que Dios planeaba hacer una criatura similar a sí mismo. Tanto la palabra hebrea que se traduce «imagen» (*tsélem*) y la palabra hebrea que se traduce «semejanza» (*demut*) se refieren a algo que es similar pero no idéntico a lo que representa o de lo que es «imagen». La palabra *imagen* se puede usar para decir que representa a otra cosa.

Los teólogos han pasado mucho tiempo intentando especificar una característica del hombre, o unas pocas, en la cual se vea primordialmente la imagen de Dios. Algunos han pensado que la imagen de Dios consiste en la capacidad intelectual del hombre, otros en su poder para tomar decisiones morales y voluntarias. Otros han pensado que la imagen de Dios se refiere a la pureza moral original del hombre o su creación como hombre y mujer (véase Gn 1:27, RVR), o su dominio sobre la tierra.

En esta consideración sería mejor enfocar la atención primordialmente en los significados de las palabras *imagen* y *semejanza*. Como hemos visto, estos términos tenían un significado muy claro para los lectores originales. Cuando nos damos cuenta de que las palabras hebreas traducidas «imagen» y «semejanza» simplemente informaban a los lectores originales que el hombre era como Dios, y que de muchas maneras representaría a Dios, mucho de la controversia sobre el significado de la frase «a imagen de Dios» parece una búsqueda de un significado demasiado estrecho y demasiado específico. Cuando la Biblia informa que Dios dijo: «Hagamos al hombre a nuestra imagen, conforme a

[3]La primera pregunta en el Catecismo Mayor Westminster es: «¿Cuál es el fin principal y más alto del hombre?» La respuesta es: «El fin principal y más alto del hombre es glorificar a Dios, y disfrutar de él para siempre».

nuestra semejanza» (Gn 1:26, RVR), simplemente eso les habría querido decir a los lectores originales: «Hagamos al hombre para que sea *como* nosotros y que nos *represente*».

Debido a que «imagen» y «semejanza» tenían estos significados, la Biblia no necesita decir algo como: «El hecho de que el hombre es a imagen de Dios quiere decir que el hombre es como Dios de las siguientes maneras: capacidad intelectual, pureza moral, naturaleza espiritual, dominio sobre la tierra, creatividad, capacidad para tomar decisiones éticas, e inmortalidad» (o alguna afirmación similar). Tal explicación es innecesaria, no sólo porque los términos tenían significados claros, sino también porque ninguna lista así haría justicia al asunto: El texto sólo necesita declarar que el hombre es *como Dios*, y el resto de la Biblia da más detalles que lo explica. En realidad, conforme leemos el resto de la Biblia, nos damos cuenta de que una plena comprensión de la semejanza del hombre a Dios exigiría una plena comprensión de quién es Dios en su ser y en sus acciones, y un pleno entendimiento de quién es el hombre y de lo que hace. Mientras más conocemos de Dios y del hombre, más similitudes reconoceremos y más plenamente comprenderemos lo que la Biblia quiere decir cuando expresa que el hombre es a imagen de Dios. La expresión se refiere a cualquier manera en la que el hombre es como Dios.

2. La caída: La imagen de Dios queda distorsionada, pero no se pierde. Podríamos preguntarnos si todavía se podría pensar que el hombre sigue siendo *como Dios* después que pecó. Esta pregunta queda contestada muy temprano en Génesis, en donde Dios le da a Noé la autoridad para establecer la pena de muerte por el asesinato entre seres humanos, poco después del diluvio: «Si alguien derrama la sangre de un ser humano, otro ser humano derramará la suya, porque *el ser humano ha sido creado a imagen de Dios mismo*» (Gn 9:6). Aunque las personas son pecadoras, todavía queda en ellos tanta semejanza a Dios que asesinar a otra persona («derramar sangre» es una expresión del Antiguo Testamento que denota quitarle la vida a un ser humano) es atacar la parte de la creación que más se parece a Dios, y manifiesta un intento o deseo (si uno pudiera) de atacar a Dios mismo. El hombre sigue siendo a imagen de Dios. El Nuevo Testamento da confirmación a esto cuando en Santiago 3:9 dice que los hombres en general, y no solo los creyentes, fueron «hechos a la semejanza de Dios».

Sin embargo, dado que el hombre ha pecado, claro que no es tan plenamente como Dios como lo era antes. Su pureza moral se ha perdido y su carácter de pecado ciertamente no refleja la santidad de Dios. Su intelecto se ha corrompido con falsedades y los malos entendidos; su habla ya no glorifica continuamente a Dios; sus relaciones a menudo son gobernadas por el egoísmo antes que por el amor, etc. Aunque el hombre sigue siendo a imagen de Dios, en todos los aspectos de la vida algunas partes de esa imagen han quedado distorsionadas o se han perdido. En resumen, «Dios hizo al hombre recto, pero ellos buscaron muchas perversiones» (Ec 7:29, RVR). Aun después de la caída somos a imagen de Dios; todavía somos como Dios y todavía representamos a Dios, pero la imagen de Dios en nosotros está distorsionada; somos menos como Dios que lo que fuimos antes de la entrada del pecado.

Por consiguiente, es importante que comprendamos el pleno significado de imagen de Dios no simplemente desde la observación de los seres humanos del presente, sino a partir de las indicaciones bíblicas de la naturaleza de Adán y Eva cuando Dios los creó y cuando todo lo que Dios había hecho era «muy bueno» (Gn 1:31). La plena medida de la excelencia de nuestra humanidad no se verá de nuevo en la vida en la tierra sino cuando Cristo vuelva y hayamos obtenido todos los beneficios de la salvación que él ganó para nosotros.

3. Redención en Cristo: Una recuperación progresiva de más de la imagen de Dios. Con todo, es alentador volver al Nuevo Testamento y ver que nuestra redención en Cristo quiere

decir que podemos, incluso en esta vida, crecer progresivamente en semejanza a Dios. Por ejemplo, Pablo dice que como cristianos tenemos una nueva naturaleza «que se va renovando en conocimiento a imagen de su Creador» (Col 3:10). Conforme adquirimos verdadera comprensión de Dios, su palabra y su mundo, empezamos a pensar más y más los pensamientos que Dios mismo piensa. De esta manera nos vamos «renovando en conocimiento» y llegamos a ser más semejantes a Dios en nuestro pensamiento. Esta es una descripción del curso ordinario de la vida cristiana. Por eso Pablo puede decir que «somos transformados a su semejanza [lit. "imagen", gr. *eikón*] con más y más gloria por la acción del Señor, que es el Espíritu» (2 Co 3:18). En toda esta vida, conforme crecemos en madurez cristiana, crecemos en semejanza a Dios. Más particularmente, crecemos a semejanza de Cristo en nuestra vida y en nuestro carácter. Es más, la meta para la que Dios nos ha redimido es que podamos ser «transformados según la imagen de su Hijo» (Ro 8:29) y así seamos exactamente como Cristo en nuestro carácter moral.

4. *Cuando Cristo vuelva: Restauración completa de la imagen de Dios.* La asombrosa promesa del Nuevo Testamento es que tal como hemos sido como Adán (sujetos a muerte y pecado), así seremos semejantes a Cristo (moralmente puros, nunca sujetos de nuevo a la muerte): «Y así como hemos llevado la imagen de aquel hombre terrenal, llevaremos también la imagen del celestial» (1 Co 15:49). La plena medida de nuestra creación a imagen de Dios no se ve en la vida de Adán que pecó, ni tampoco se ve en nuestras vidas hoy, porque somos imperfectos. Pero el Nuevo Testamento enfatiza que el propósito de Dios al crear al hombre a su imagen se realizó por completo en la persona de Jesucristo. Él «es la imagen de Dios» (2 Co 4:4); «Él es la imagen del Dios invisible» (Col 1:15). En Jesús vemos la semejanza del hombre a Dios tal como debe ser, y debería ser motivo de alegría para nosotros que Dios nos haya predestinado a ser «transformados conformes a la imagen de su Hijo» (Ro 8:29, RVR; cf. 1 Co 15:49): «Cuando Cristo venga seremos semejantes a él» (1Jn 3:2).

5. *Aspectos específicos de nuestra semejanza a Dios.* Aunque hemos explicado antes que sería difícil definir todas las maneras en que somos como Dios, podemos sea como sea mencionar varios aspectos de nuestra existencia que nos muestran que somos más como Dios que todo el resto de la creación.

a. *Aspectos morales.* Somos criaturas moralmente responsables ante Dios por nuestras acciones. Correspondiendo a esta responsabilidad tenemos un sentido interno del bien y del mal que nos separa de los animales (que si acaso tienen poco sentido innato de moralidad o justicia, pero que simplemente responden por temor al castigo o a la esperanza de una recompensa). Cuando actuamos según las normas morales de Dios, nuestra semejanza a Dios se refleja en conducta santa y justa delante de él, pero, en contraste, nuestra desemejanza a Dios se refleja cada vez que pecamos.

b. *Aspectos espirituales.* No sólo tenemos cuerpos físicos sino también espíritus inmateriales, y podemos por consiguiente actuar de maneras que son significativas en el campo inmaterial y espiritual de la existencia. Esto quiere decir que tenemos una vida espiritual que nos permite relacionarnos con Dios como personas, y también tenemos inmortalidad; no dejaremos de existir, sino que viviremos para siempre.

c. *Aspectos mentales.* Tenemos una capacidad para razonar, pensar lógicamente y aprender que nos separa del mundo animal. Los animales a veces exhiben asombrosa conducta para resolver laberintos o resolver problemas en el mundo físico, pero con certeza no se dedican al razonamiento abstracto, no existe una «historia de la filosofía canina», por ejemplo, ni

tampoco ningún animal desde la creación se desarrolló del todo en su comprensión de problemas éticos o el uso de conceptos filosóficos, y cosas por el estilo. Ningún grupo de chimpancés jamás se sentó alrededor de una mesa para debatir sobre la doctrina de la Trinidad, o los méritos relativos del calvinismo o el arminianismo. Ciertamente, incluso en el desarrollo de destreza física o técnica, somos muy diferentes de los animales. Los castores pueden construir el mismo tipo de diques que han construido por miles de generaciones, las aves hacen el mismo tipo de nido, y las abejas hacen el mismo tipo de panal. Pero nosotros seguimos desarrollando mayor destreza y complejidad en la tecnología, en la agricultura, la ciencia y en casi todo campo de esfuerzo.

Nuestra semejanza a Dios también se nota en nuestro uso de lenguaje complejo, abstracto, nuestra idea de un futuro distante, así como en todo el espectro de actividades humanas creativas en cuestiones como el arte, la música, la literatura y la ciencia. Tales aspectos de la existencia humana revelan las maneras en que diferimos absolutamente de los animales, y no simplemente en cuestión de grado. Además, el grado y complejidad de las emociones humanas indican cuán vasta es la diferencia entre la humanidad y el resto de la creación.

d. *Aspectos relacionales.* Además de nuestra capacidad única de relacionarnos con Dios (que se explicó antes), hay otros aspectos relacionales en esto de ser a imagen de Dios. Aunque los animales sin duda alguna tienen algún sentido de comunidad entre sí, la profundidad de la armonía interpersonal que se experimenta en el matrimonio humano, en la familia humana cuando funciona de acuerdo a los principios de Dios, y en una iglesia cuando una comunidad de creyentes anda en comunión con el Señor y unos con otros, es mucho mayor que la armonía interpersonal que experimenta un animal. El hombre es como Dios también en su relación con el resto de la creación. Específicamente, al hombre se le ha dado el derecho de gobernar la creación y se le ha dado la autoridad de juzgar a los ángeles cuando Cristo vuelva (Gn 1:26,28; Sal 8:6-8; 1 Co 6:3).

6. Nuestra gran dignidad como portadores de la imagen de Dios. Sería bueno que reflexionemos en nuestra semejanza a Dios más a menudo. Probablemente nos asombrará darnos cuenta de que cuando el Creador del universo quiso crear algo «a su imagen», algo *más como él mismo* que el resto de la creación, ¡nos hizo a nosotros! Este concepto nos dará un profundo sentido de dignidad y significación al reflexionar en la excelencia del resto de la creación que Dios hizo: el universo y las estrellas, la tierra abundante, el mundo de las plantas y animales, y los reinos de ángeles son asombrosos, incluso magníficos. Pero nosotros somos más como nuestro Creador que cualquiera de esas otras cosas. Somos la culminación de la obra infinitamente sabia y hábil de Dios en la creación. Aunque el pecado ha estropeado grandemente esa semejanza, de todas maneras ahora reflejamos mucho de ella, y la reflejaremos incluso más conforme crezcamos en semejanza a Cristo.

Sin embargo, debemos recordar que incluso el hombre caído y pecador tiene el estatus de ser a imagen de Dios (véase la explicación dada anteriormente de Gn 9:6). Todo ser humano, por estropeada que tenga la imagen de Dios por el pecado, la enfermedad, la debilidad, la edad o cualquier otra discapacidad, con todo tiene el estatus de ser a imagen de Dios y por consiguiente se le debe tratar con la dignidad y respeto que se le debe al portador de la imagen de Dios. Esto tiene profundas implicaciones en nuestra conducta hacia otros. Quiere decir que las personas de todas las razas merecen igual dignidad y derechos. Quiere decir que los ancianos, los enfermos graves, los retardados mentales y los niños antes de nacer merecen plena protección y honor como seres humanos. Si alguna vez negamos nuestro estatus único en la creación como los únicos portadores de la imagen de Dios, pronto empezaremos a despreciar el valor de la vida humana, tenderemos a ver a los humanos como una forma de

animal apenas un poco más alta, y empezaremos a tratarlos como tales. También perderemos mucho nuestro sentido de significado en la vida.

D. Naturaleza esencial del hombre

1. Tricotomía, dicotomía y monismo. ¿Cuántas partes hay en el hombre? Todos concuerdan en que tenemos cuerpos físicos. La mayoría de las personas (lo mismo cristianos que no cristianos) perciben que también tenemos una parte inmaterial, un «alma» que seguirá viviendo después de que nuestro cuerpo muera.

Pero allí termina el acuerdo. Algunos creen que en adición al «cuerpo» y al «alma» hay una tercera parte, un «espíritu» que se relaciona más directamente con Dios. El concepto de que el hombre está hecho de tres partes (*cuerpo, alma y espíritu*) se llama *tricotomía*. Aunque este ha sido el concepto común en la enseñanza bíblica evangélica popular, hay pocas, si acaso alguna, defensas eruditas de esto hoy.[4] ¿Qué enseña este concepto?

Según muchos tricotomistas, el *alma* del hombre incluye su intelecto, sus emociones y su voluntad. Mantienen que todas las personas tienen tal alma y que los diferentes elementos del alma pueden bien servir a Dios o someterse al pecado. Arguyen que el *espíritu* del hombre es una facultad más alta que cobra vida cuando la persona se convierte a Cristo (véase Ro 8:10: «Pero si Cristo está en ustedes, el cuerpo está muerto a causa del pecado, pero el Espíritu que está en ustedes es vida a causa de la justicia»). El espíritu de la persona entonces sería esa parte que más directamente adora y ora a Dios (vea Jn 4:24; Fil 3:3).

Otro criterio es lo que se llama *dicotomía*. Este criterio enseña que el «espíritu» no es una parte separada del hombre, sino simplemente otro término que se aplica al «alma» y que ambos términos se usan intercambiablemente en la Biblia para hablar de la parte inmaterial del hombre, la parte que sigue viviendo después que nuestro cuerpo muere. Por consiguiente, el hombre está hecho de *dos partes* (cuerpo y alma o espíritu). Los que tienen este criterio a menudo concuerdan en que la Biblia usa la palabra «espíritu» (heb. *ruakj* y gr. *pneuma*) más frecuentemente al referirse a nuestra relación con Dios, pero tal uso, dicen, no es uniforme, y la palabra *alma* también se usa en todas las formas en que se puede usar *espíritu*. (Sin embargo, muchos que se aferran a alguna especie de dicotomía también afirman que la Biblia más a menudo ve al hombre como una unidad, y que hay mucha interacción entre nuestras partes material e inmaterial.)

Fuera del campo del pensamiento evangélico hallamos otro concepto, el de que el hombre no puede existir aparte de un cuerpo físico, y que por consiguiente el alma no puede existir después que el cuerpo muere (aunque este concepto puede permitir la resurrección de la persona completa en algún tiempo futuro). El concepto de que el hombre es sólo un elemento y que su cuerpo es la persona se llama *monismo*. Según el monismo, los términos bíblicos *alma* y *espíritu* son simplemente otras formas de referirse a la «persona» o a la «vida» de la persona. Este concepto no ha sido adoptado por los teólogos evangélicos en general porque muchos pasajes bíblicos claramente parecen afirmar que nuestra alma o espíritu sigue vivo después que nuestro cuerpo muere (vea Gn 35:18; Sal 31:5; Lc 23:43, 46; Hch 7:59; Fil 1:23-24; 2 Co 5:8; He 12:23; Ap 6:9; 20:4; y el cap. 25, sobre el estado intermedio).

2. Datos bíblicos. Antes de preguntar si la Biblia ve al «alma» y al «espíritu» como partes distintas del hombre, debemos desde un principio dejar en claro que hay en la Biblia un fuerte énfasis en la unidad global del hombre que Dios creó. Cuando Dios hizo al

[4]No conozco ninguna defensa erudita de la tricotomía escrita en el siglo veinte. La obra de Franz Delitzsch, *A System of Biblical Psychology*, trad. R. E. Wallis, T. & T. Clark, Edinburgh, 1899, es la más reciente.

hombre, «sopló en su nariz hálito de vida, y el hombre se convirtió en un ser viviente» (Gn 2:7). Aquí Adán es una persona unificada con cuerpo y alma viviente actuando juntos. Este estado original armonioso y unificado del hombre volverá a ocurrir cuando Cristo vuelva y seamos plenamente redimidos, tanto en nuestro cuerpo como en nuestra alma, para vivir con él para siempre (véase 1 Co 15:51-54). Es más, debemos crecer en santidad y amor a Dios en todo aspecto de nuestra vida en nuestro cuerpo así como en nuestro espíritu o alma (cf. 1Co 7:34). Debemos purificarnos «de todo lo que contamina *el cuerpo y el espíritu*, para completar en el temor de Dios la obra de nuestra santificación» (2 Co 7:1).

Pero una vez que hemos recalcado que Dios nos creó para que tengamos unidad entre cuerpo y alma, podemos pasar a destacar que la Biblia muy claramente enseña que hay una parte inmaterial en la naturaleza del hombre. Es más, cuando miramos el uso de las palabras bíblicas que se traducen «alma» (heb. *nefesh* y gr. *psujé*) y «espíritu» (heb. *ruakj* y gr. *pneuma*), [5], parece que a veces se les usa de forma intercambiable. Por ejemplo, en Juan 12:27 (RVR) Jesús dice: «Ahora está turbada mi alma», en tanto que en un contexto muy similar en el siguiente capítulo Juan dice que Jesús «se conmovió en espíritu» (Jn 13:21, RVR). De forma similar leemos las palabras de María en Lucas 1:46-47: «*Mi alma* glorifica al Señor, y mi *espíritu* se regocija en Dios mi Salvador*». Este parece ser un ejemplo evidente del paralelismo hebreo, o sea, artificio poético en el que a menudo la misma idea se repite usando palabras diferentes pero sinónimas. Este rasgo de términos intercambiables también explica por qué las personas que han muerto e ido al cielo o al infierno se les puede llamar bien sea «espíritus» (He 12:23; «los *espíritus* de los justos que han llegado a la perfección»; también 1 P 3:19: «*espíritus* encarcelados») o «almas» (Ap 6:9: «*las almas* de los que habían sufrido el martirio por causa de la palabra de Dios y por mantenerse fieles en su testimonio»; 20:4: «las *almas* de los que habían sido decapitados por causa del testimonio de Jesús»).

Además de este intercambio entre las palabras *alma* y *espíritu*, también podemos observar que se dice que el hombre es «cuerpo y alma» o «cuerpo y espíritu». Jesús nos dice que no debemos temer «a los que matan el cuerpo pero no pueden matar el alma» (Mt 10:28). Aquí «alma» claramente se debe referir a la parte de la persona que existe después de la muerte. Es más, cuando Jesús habla de «alma y cuerpo» parece estar hablando muy claramente de la persona como un todo aunque no menciona «espíritu» como un componente separado. «Alma» parece denotar la parte inmaterial del hombre.

Por otro lado, del hombre a veces se dice que es «cuerpo y espíritu». Pablo quiere que la iglesia de Corinto entregue a Satanás al hermano errado «para destrucción de su naturaleza pecaminosa a fin de que su espíritu sea salvo en el día del Señor» (1 Co 5:5). No es que Pablo se haya olvidado de la salvación del alma del hombre también; simplemente usa «espíritu» para referirse a la existencia inmaterial total de la persona. De forma similar, Santiago dice que «el cuerpo sin el espíritu está muerto» (Stg 2:26), pero no menciona nada de un alma separada. Es más, cuando Pablo habla del crecimiento en santidad personal, aprueba a la mujer que se preocupa porque «se afana por consagrarse al Señor tanto en cuerpo como en espíritu» (1 Co 7:34), y sugiere que esto cubre la totalidad de la vida de la persona. Incluso más explícito es 2 Corintios 7:1, en donde dice: «Purifiquémonos de todo lo que contamina *el cuerpo y el espíritu*, para completar en el temor de Dios la obra de nuestra santificación». Purificarnos de lo que contamina el «alma» o el

[5]En todo este capítulo es importante tener presente que algunas de las traducciones más recientes de la Biblia (especialmente la NVI) no traducen consistentemente los términos hebreos y griegos que se han indicado arriba como «alma» y «espíritu», sino que a veces sustituyen otros términos, tales como «vida», «mente», «corazón», o «persona», donde los traductores pensaron que esos significados eran más convenientes en esos contextos. Los términos tienen una amplitud de significado y se los puede tomar por lo menos en algunos de estos otros sentidos en algunos contextos. La versión que cito aquí a menos que se especifique alguna otra, tiende a traducir estos términos más regularmente como «alma» y «espíritu» donde estos significados son posibles.

«espíritu» cubre todo el lado inmaterial de nuestra existencia (vea también Ro 8:10; 1 Co 5:3; Col 2:5).

De modo similar, todo lo que se dice que el alma hace, también se dice que lo hace el espíritu, y todo lo que se dice que hace el espíritu, también se dice que lo hace el alma. Los que abogan por la tricotomía enfrentan un problema difícil al definir con claridad la diferencia entre alma y espíritu (desde su perspectiva). Si la Biblia diera claro respaldo a la idea de que nuestro espíritu es la parte de nosotros que se relaciona directamente con Dios en adoración y oración, mientras que nuestra alma incluye nuestro intelecto (pensar), nuestras emociones (sentir) y nuestra voluntad (decidir), los tricotomistas tendrían mucha razón. Sin embargo, la Biblia no parece permitir que se haga tal distinción.

Por un lado, las actividades de pensar, sentir y decidir cosas no se dice que las hace sólo el alma. El espíritu también puede experimentar emociones, por ejemplo, como cuando leemos de Pablo que «su espíritu se enardecía viendo la ciudad entregada a la idolatría» (Hch 17:16, RVR) o cuando Jesús «se conmovió en espíritu» (Jn 13:21, RVR). Es posible también tener un «espíritu triste», que es lo opuesto de un «corazón alegre» (Pr 17:22, RVR).

Es más, también se dice que las funciones de saber, percibir y pensar las hace nuestro espíritu. Por ejemplo, Marcos habla de que «supo [gr. *epignosko*, "saber"] Jesús en su espíritu» (Mr 2:8). Cuando el Espíritu Santo «le asegura a nuestro espíritu que somos hijos de Dios» (Ro 8:16), nuestro espíritu recibe y entiende este testimonio, que es ciertamente una función de saber algo. En efecto, nuestro espíritu parece saber nuestros pensamientos muy profundamente, porque Pablo pregunta: «¿Quién conoce los pensamientos del ser humano sino su propio espíritu que está en él?» (1 Co 2:11).

El propósito de estos versículos no es decir que es el espíritu antes que el alma quien siente y piensa cosas, sino más bien que el *alma* y el *espíritu* son términos que por lo general se usan para el lado inmaterial de la persona, y que es difícil ver alguna distinción real entre el uso de tales términos.

Por otro lado, la afirmación tricotomista de que nuestro espíritu es ese elemento nuestro que se relaciona más directamente con Dios en adoración y oración no parece recibir respaldo de la Biblia. A menudo leemos que nuestra alma adora a Dios y se relaciona con él en otras clases de actividad espiritual: «A ti, SEÑOR, elevo mi *alma*» (Sal 25:1). «Sólo en Dios halla descanso mi *alma*» (Sal 62:1). «Alaba, *alma* mía, al SEÑOR; alabe todo mi ser su santo nombre» (Sal 103:1). «Alaba, *alma* mía, al SEÑOR» (Sal 146:1). «Mi *alma* glorifica al Señor» (Lc 1:46).

Estos pasajes indican que nuestra alma puede adorar a Dios, alabarle y darle gracias. Nuestra alma puede orar a Dios, como Ana implica cuando dice: «Soy una mujer atribulada de espíritu ... que he derramado mi alma delante de Jehová» (1 S 1:15, RVR). Por cierto, el gran mandamiento es «Ama al SEÑOR tu Dios con todo tu corazón y con toda tu alma y con todas tus fuerzas» (Dt 6:5; cf. Mr 12:30). Parece no haber aspecto de la vida o de la relación con Dios en que la Biblia diga que nuestro espíritu está activo en vez de nuestra alma. Ambos términos se usan para hablar de todos los aspectos de nuestra relación con Dios.

Según los tricotomistas, por lo general el espíritu es más puro que el alma, y el ser está renovado, libre del pecado y responde a los acicates del Espíritu Santo. Sin embargo, este concepto (que a veces se abre paso en la predicación y escritos cristianos populares) no cuenta con respaldo del texto bíblico. Cuando Pablo insta a los corintios a purificarse «de todo lo que contamina el cuerpo y el espíritu» (2 Co 7:1), claramente implica que puede haber contaminación (o pecado) en nuestro espíritu. De modo similar, habla de la mujer soltera que se preocupa de ser santa «en cuerpo y en espíritu» (1 Co 7:34). Otros versículos hablan de modos similares. Por ejemplo, el

Señor endureció el «espíritu» de Seón, rey de Hesbón (Dt 2:30). El Salmo 78 habla de los rebeldes de Israel «cuyo espíritu no se mantuvo fiel a Dios» (v. 8). La «altanería» viene antes del fracaso (Pr 16:18), y es posible que el pecador sea «altivo de espíritu» (Ec 7:8, RVR). De Nabucodonosor se dice que «su corazón se ensoberbeció, y su espíritu se endureció en su orgullo» (Dn 5:20, RVR). La verdad es que «todos los caminos del hombre son limpios en su propia opinión; pero Jehová pesa los espíritus» (Pr 16:2, RVR) y esto implica que es posible que nuestro espíritu no esté bien conforme a la vida de Dios. Otros versículos implican la posibilidad de pecar en nuestro espíritu (vea Sal 32:2; 51:10). Finalmente, el hecho de que la Biblia aprueba al que «se enseñorea de su espíritu» (Pr 16:32) implica que nuestro espíritu no es simplemente la parte espiritualmente pura de nuestra vida que se debe seguir en todos los casos, sino que también puede tener deseos o inclinaciones pecaminosas.

¿Qué quiere decir entonces Pablo cuando dice: «Que Dios mismo, el Dios de paz, los santifique por completo, y conserve todo su ser —*espíritu, alma y cuerpo*— irreprochable para la venida de nuestro Señor Jesucristo» (1 Ts 5:23)? ¿Acaso este versículo no habla claramente de las tres partes del hombre? La frase «espíritu y alma y cuerpo» en sí misma no da resultados concluyentes. Pablo está probablemente apilando sinónimos por razón de énfasis, como se hace a veces en otras partes de la Biblia. Por ejemplo, Jesús dice: «Ama al Señor tu Dios con todo tu *corazón*, con todo tu *ser* y con toda tu *mente*» (Mt 22:37). ¿Quiere decir esto que el alma es diferente de la mente y del corazón?[6] El problema es incluso mayor en Marcos 12:30: «Ama al Señor tu Dios con todo tu *corazón*, con toda tu *alma*, con toda tu *mente* y con todas tus *fuerzas*». Si seguimos el principio de que tales listas de términos denotan partes del hombre, si añadimos *espíritu* a esta lista (y también tal vez *cuerpo*), entonces tendríamos cinco o seis partes del hombre. Pero esto ciertamente es una conclusión falsa. Es mucho mejor entender que Jesús está apilando sinónimos generales para hacer énfasis y demostrar que debemos amar a Dios con todo nuestro ser. De la misma manera, en 1 Tesalonicenses 5:23, Pablo no está diciendo que el alma y el espíritu sean entidades distintas, sino simplemente que, llamemos como llamemos a nuestra parte inmaterial, él quiere que Dios continúe santificándonos por completo para el día de Cristo.

3. Beneficios de sostener la dicotomía con unidad global. Los beneficios de adherirse al concepto de la dicotomía que sostiene la unidad global del hombre son significativos. Este concepto hace mucho más fácil evitar el error de depreciar el valor de nuestro intelecto, emociones o cuerpos físicos (según la tricotomía, estas serían partes del «alma» y por consiguiente menos espirituales). No pensaremos que nuestro cuerpo es inherentemente malo y no tiene importancia. El concepto de una dicotomía dentro de la unidad también nos ayudará a recordar que, en esta vida, hay una interacción continua entre nuestro cuerpo y nuestro espíritu, y que cada uno afecta al otro: «El corazón alegre constituye buen remedio; mas el espíritu triste seca los huesos» (Pr 17:22, RVR).

Además, un énfasis saludable sobre la dicotomía dentro de una unidad global nos recuerda que el crecimiento cristiano debe incluir todo aspecto de nuestra vida. Debemos continuamente purificarnos «de todo lo que contamina el *cuerpo* y el *espíritu*, para completar en el temor de Dios la obra de nuestra santificación» (2 Co 7:1). Debemos «crecer en el conocimiento de Dios» (Col 1:10), y nuestras emociones y deseos deben conformarse cada vez más a lo que «el Espíritu desea» (Gá 5:17), incluyendo un aumento en emociones santas tales como la paz, el gozo, amor, etc. (Gá 5:22).

[6] El «corazón» en la Biblia es una expresión para los pensamientos y sentimientos más íntimos de una persona (vea Gn 6:5-6; Lev 19:17; Sal 14:1; 15:2; 37:4; 119:10; Pr 3:5; Hch 2:37; Ro 2:5; 10:9; 1 Co 4:5; 14:25; He 4:12; 1 P 3:4; Ap 2:23; et ál.).

II. PREGUNTAS DE REPASO

1. ¿Cuál es el propósito para el cual creó Dios al hombre? Sobre esta base, ¿cuál debe ser el propósito primordial de nuestra vida?

2. ¿Qué quiere decir que somos hechos «a imagen de Dios»? ¿De qué maneras es nuestra existencia como la de Dios?

3. ¿Qué efecto tuvo la caída de la humanidad sobre nuestro ser hecho a imagen de Dios? ¿Cuál es el remedio de Dios para esto?

4. Explique la diferencia entre el concepto tricotomista y el dicotomista del hombre.

5. ¿Parece haber alguna diferencia entre el uso que hace la Biblia de la palabra *espíritu* y el uso que hace de la palabra *alma*? Explique.

6. Mencione dos pasajes bíblicos que se usan para respaldar la posición tricotomista y dé la respuesta dicotomista a ellos.

III. PREGUNTAS PARA LA APLICACIÓN PERSONAL

1. Según la Biblia, ¿cuál debe ser el principal propósito de su vida? Si considera los principales compromisos o metas de su vida al momento presente (con respecto a amistades, matrimonio, educación, trabajo, uso del dinero, relaciones con la iglesia, etc.), ¿está usted actuando como si su meta fuera la que especifica la Biblia? ¿Acaso tiene usted otros objetivos que ha puesto en práctica (tal vez sin decidir conscientemente hacerlo así)?

2. ¿Cómo le hace sentir el que usted, como ser humano, es más como Dios que cualquiera otra criatura en el universo? Saber esto, ¿cómo le hace querer actuar? ¿Piensa usted que Dios nos hizo para que seamos más felices o menos felices cuando crecemos para llegar a ser más como él? ¿En qué aspectos le gustaría hacer más progreso en su semejanza a Dios?

3. ¿Piensa usted que una comprensión de la imagen de Dios podría cambiar la manera en que piensa y actúa hacia las personas que son de una raza diferente, ancianos, débiles o sin atractivos para el mundo? ¿Cómo afectaría esto su relación con los incrédulos?

4. En su propia experiencia cristiana, ¿se percata usted que tiene una parte que no es física que se podría llamar alma o espíritu? ¿Puede describir lo que es tener en su espíritu conciencia de la presencia de Dios (Jn 4.23; Ro 8:16; Fil 3:3), o está afligido de espíritu (Jn 12:27; 13:21; Hch 17.16, RVR), o hace que su espíritu adore a Dios (Sal 103:1; Lc 1:47)?

IV. TÉRMINOS ESPECIALES

alma monismo

dicotomía semejanza

espíritu tricotomía

imagen de Dios

V. LECTURA BÍBLICA PARA MEMORIZAR

GÉNESIS 1:26-27

Y dijo [Dios]: «Hagamos al ser humano a nuestra imagen y semejanza. Que tenga dominio sobre los peces del mar, y sobre las aves del cielo; sobre los animales domésticos, sobre los animales salvajes, y sobre todos los reptiles que se arrastran por el suelo.» Y Dios creó al ser humano a su imagen; lo creó a imagen de Dios. Hombre y mujer los creó.

CAPÍTULO DOCE

El hombre como varón y mujer

+ *¿Por qué creó Dios dos sexos?*
+ *¿Pueden los hombres y las mujeres ser iguales y sin embargo tener papeles diferentes?*

I. EXPLICACIÓN Y BASE BÍBLICA

Notamos en el capítulo precedente que uno de los aspectos de nuestra creación a imagen de Dios es nuestra creación como hombre y mujer: «Y creó Dios al hombre *a su imagen*, a imagen de Dios lo creó; *varón y hembra los creó*» (Gn 1:27, RVR). La misma conexión entre la creación a imagen de Dios y creación como hombre y mujer se hace en Génesis 5:1-2 (RVR): «El día en que creó Dios al hombre, a semejanza de Dios lo hizo. *Varón y hembra* los creó; y los bendijo, y llamó el nombre de ellos Adán, el día en que fueron creados». Aunque la creación del hombre como varón y mujer no es la única manera en que somos a imagen de Dios, es un aspecto significativo de nuestra creación a imagen de Dios y por eso la Biblia lo menciona en el mismo versículo en que describe la creación inicial del hombre de parte de Dios. Podríamos resumir las maneras en que nuestra creación como hombre y mujer representa algo de nuestra creación a imagen de Dios como sigue:

La creación del hombre como varón y mujer muestra la imagen de Dios en (1) relaciones interpersonales armoniosas, (2) igualdad en personalidad e importancia y (3) diferencia en función y autoridad.[1]

A. Relaciones personales

Dios no creó a los seres humanos para que fuéramos personas aisladas, sino que, al hacernos a su imagen, nos hizo de tal manera que podemos lograr unidad interpersonal de varias clases en todas las formas de la sociedad humana. La unidad interpersonal puede ser especialmente profunda en la familia humana y también en nuestra familia espiritual, la iglesia. Entre hombres y mujeres, la unidad interpersonal viene en su expresión más completa (en esta edad presente) en el matrimonio, en donde el esposo y la esposa se vuelven, en cierto sentido, dos personas en una: «Por eso el hombre deja a su padre y a su madre, y se une a su mujer, y los dos se funden en un solo ser» (Gn 2:24). Esta unidad no es sólo una unidad física; también es una unidad espiritual y emocional de dimensiones profundas. Un esposo y una

[1]Para una explicación más extensa de las implicaciones teológicas de la diferenciación entre hombre y mujer en Génesis 1—3 véase Raymond C. Ordund, Jr., «Male-Female Equality and Male Headship: Genesis 1—3», en *Recovering Biblical Manhood and Womanhood: A Response to Evangelical Feminism*, ed. John Piper y Wayne Grudem, Crossway, Wheaton, IL, 1991, p. 98. Yo he ahondado el análisis del Dr. Ordund en varios puntos en este capítulo, pero en su ensayo se pueden hallar respuestas más detalladas a las objeciones a estos puntos. Otro material sobre el hecho de ser hombre o mujer se puede obtener en el Council on Biblical Manhood and Womanhood, P.O. Box 7337, Libertyville, IL 60048 (www.cbmw.org).

esposa unidos en matrimonios son personas «que Dios ha unido» (Mt 19:6). La unión sexual con otra persona que no sea su propio cónyuge es un pecado de una clase especialmente ofensiva con el propio cuerpo de uno (1 Co 6:16,18-20), y, dentro del matrimonio, el esposo y la esposa ya no tienen derecho exclusivo sobre su propio cuerpo, sino que lo comparten con su cónyuge (1 Co 7:3-5). Los esposos «amen a sus esposas» (Ef 5:28). La unión entre esposo y esposa no es temporal sino para toda la vida (Mt 19:6; Mal 2:14-16; Ro 7:2), y no es trivial sino una profunda relación que Dios creó para mostrar un cuadro de la relación entre Cristo y su Iglesia (Ef 5:23-32).

El hecho de que Dios creó dos personas distintas que eran hombre y mujer, antes que solo un hombre, es parte de nuestro ser a imagen de Dios, porque refleja hasta cierto grado la pluralidad de personas dentro de la Trinidad. En el versículo anterior que nos habla de nuestra creación como hombre y mujer, vemos la primera indicación explícita de una pluralidad de personas dentro de Dios: «Dijo Dios: *Hagamos* al hombre a *nuestra* imagen, conforme a *nuestra* semejanza; y señoree...» (Gn 1:26, RVR). Hay alguna similitud aquí. Así como había comunión, comunicación e igualdad de gloria entre los miembros de la Trinidad antes de que el mundo fuese hecho (vea Jn 17:5,24, y el cap. 6, sobre la Trinidad), Dios hizo a Adán y a Eva de tal manera que ellos se amaran, hubiera comunicación entre ellos y se honraran uno al otro en su relación interpersonal. Por supuesto, tal reflejo de la Trinidad se produciría de varias maneras dentro de la sociedad humana, pero existiría desde el principio en la íntima unidad interpersonal del matrimonio.

B. Igualdad en personalidad e importancia

Así como los miembros de la Trinidad son iguales en su importancia y en su plena existencia como personas distintas (vea el cap. 6), Dios creó a los hombres y a las mujeres para que fueran iguales en importancia y personalidad. Cuando Dios creó a la raza humana, los creó «hombre y mujer» a su imagen (Gn 1:27; 5:1-2, RVR). Los hombres y las mujeres están hechos por igual a imagen de Dios, y ambos reflejan en su vida el carácter de Dios. Esto quiere decir que debemos ver aspectos del carácter de Dios reflejados en la vida de todos los demás. Si viviéramos en una sociedad que consistiera solamente de hombres cristianos, o en una sociedad que consistiera solamente de mujeres cristianas, no tendríamos un cuadro completo del carácter de Dios como cuando vemos hombres consagrados y mujeres consagradas, con sus diferencias complementarias, que reflejan juntos la belleza del carácter de Dios.

Pero si fuimos hechos por igual a imagen de Dios, podemos decir con certeza que los hombres y las mujeres son igualmente importantes para Dios e igualmente valiosos para él. Tenemos igual valía ante él por toda la eternidad. El hecho de que la Biblia dice que hombres y mujeres son por igual «a imagen de Dios» debería excluir todo sentimiento de orgullo o inferioridad, así como cualquier idea de que un sexo es «mejor» o «peor» que el otro. En particular, en contraste con muchas de las culturas y religiones que no son cristianas, ningún hombre debería sentirse ni orgulloso ni superior por ser hombre, y ninguna mujer debería sentirse desilusionada ni inferior porque sea mujer. Si Dios piensa que los hombres y las mujeres somos de igual valor, eso resuelve la cuestión, porque la evaluación de Dios es la norma verdadera de valor personal por toda la eternidad.

Nuestra igualdad como personas ante Dios, que refleja la igualdad de las personas de la Trinidad, debería llevar naturalmente a hombres y mujeres a darse honor unos a otros. Proverbios 31 es un hermoso cuadro del honor que se da a una mujer santa:

Mujer ejemplar, ¿dónde se hallará?
 ¡Es más valiosa que las piedras preciosas! ...
Sus hijos se levantan y la felicitan;
 también su esposo la alaba:

> «Muchas mujeres han realizado proezas,
>> pero tú las superas a todas.»
>
> Engañoso es el encanto y pasajera la belleza;
>> la mujer que teme al SEÑOR es digna de alabanza.

De modo similar, Pedro les dice a los esposos que deben dar «honor a la mujer» (1 P 3:7, RVR), y Pablo enfatiza «en el Señor, ni la mujer existe aparte del hombre ni el hombre aparte de la mujer. Porque así como la mujer procede del hombre, también el hombre nace de la mujer» (1 Co 11:11-12). Tanto hombres como mujeres son igualmente importantes, ambos dependen del otro, ambos son dignos de honor.

La igualdad en personalidad con que fueron creados los hombres y las mujeres se enfatiza de una nueva manera en la Iglesia del nuevo pacto. En Pentecostés vemos el cumplimiento de la profecía de Joel en la que Dios promete:

> «Sucederá que en los últimos días —dice Dios—,
> derramaré mi Espíritu sobre todo el género humano.
> Los *hijos* y las *hijas* de ustedes profetizarán,
> … En esos días derramaré mi Espíritu
> aun sobre mis *siervos* y mis *siervas*, y profetizarán.»
> (Hch 2:17-18, citando Joel 2:28-29)

La Iglesia recibe el nuevo poder del Espíritu Santo, y a hombres y a mujeres por igual se les dan dones para ministrar de maneras asombrosas. Los dones espirituales son distribuidos a todos los hombres y mujeres, empezando en Pentecostés y continuando por toda la historia de la Iglesia. Pablo considera que todo creyente es un miembro valioso del cuerpo de Cristo, porque «a *cada uno* se le da una manifestación especial del Espíritu para el bien de los demás» (1 Co 12:7), Pedro también, al escribir a muchas iglesias por toda Asia menor, dice: «Cada uno ponga al servicio de los demás el don que haya recibido, administrando fielmente la gracia de Dios en sus diversas formas» (1 P 4:10). Estos pasajes no enseñan que todos los creyentes tienen los mismos dones, pero sí quieren decir que lo mismo los hombres que las mujeres tienen valiosos dones para el ministerio de la Iglesia, y que debemos esperar que esos dones estén distribuidos amplia y liberalmente entre hombres y mujeres.

La igualdad ante Dios se enfatiza incluso todavía más en la ceremonia del bautismo en la Iglesia del nuevo pacto. En Pentecostés los hombres y las mujeres que creyeron fueron bautizados: «Así, pues, los que recibieron su mensaje fueron bautizados, y aquel día se unieron a la iglesia unas tres mil personas» (Hch 2:41). Esto es significativo porque en el antiguo pacto, la señal de la membresía del pueblo de Dios era la circuncisión, que se aplicaba solamente a los hombres. Pero la nueva señal de membresía del pueblo de Dios, la señal del bautismo, aplicada por igual a hombres y a mujeres, es evidencia adicional de que a ambos se les debe ver como miembros iguales del pueblo de Dios.

Pablo también enfatiza la igualdad en estatus entre el pueblo de Dios cuando dice en Gálatas: «Porque todos los que han sido bautizados en Cristo se han revestido de Cristo. Ya no hay judío ni griego, esclavo ni libre, *hombre ni mujer*, sino que todos ustedes son uno solo en Cristo Jesús» (Gá 3:27-28). Pablo está aquí subrayando el hecho de que ninguna clase de persona, ni los judíos que habían venido de Abraham por descendencia física, ni los libertos que tenían mayor poder económico y legal, podían tener estatus especial ni privilegios en la iglesia. Los esclavos no debían pensar que eran inferiores a los hombres o mujeres libres, ni tampoco los libres debían creerse superiores a los esclavos. Los judíos no debían creerse superiores a los griegos, ni los griegos debían pensar que eran inferiores a los judíos. De modo similar, Pablo quería asegurarse de que los hombres no adoptaran algunas de las actitudes de la cultura que los rodeaba, o incluso algunas de

las actitudes del judaísmo del primer siglo, y pensaran que tenían mayor importancia que las mujeres o que fueran de mayor valor delante de Dios. Tampoco las mujeres debían creerse inferiores o menos importantes en la Iglesia. Los hombres y las mujeres, los judíos y los griegos, los esclavos y libres, tenían igual importancia y valor ante Dios y eran iguales en membresía en el cuerpo de Cristo, la Iglesia, por toda la eternidad.

En términos prácticos, nunca debemos pensar que hay ciudadanos de segunda clase en la Iglesia. Sea hombre o mujer, patrono o empleado, judío o gentil, atractivo o sin atractivo, extremadamente inteligente o lento para aprender, todos son igualmente valiosos ante Dios y deben ser igualmente valiosos unos para con otros por igual. Esta igualdad es un elemento asombroso y maravilloso de la fe cristiana y pone al cristianismo aparte de casi todas las religiones, sociedades y culturas. La verdadera dignidad del hecho de ser hombre o mujer se puede captar completamente sólo en obediencia a la sabiduría redentora de Dios que se halla en la Biblia.

C. Diferencias en funciones

1. *La relación entre la Trinidad y el hombre como cabeza en el matrimonio.* Entre los miembros de la Trinidad ha habido igualdad en importancia, personalidad y deidad por toda la eternidad. Pero ha habido diferencias en los papeles entre los miembros de la Trinidad.[2] Dios Padre siempre ha sido el Padre y siempre se ha relacionado con el Hijo como un Padre se relaciona con su Hijo. Aunque los tres miembros de la Trinidad son iguales en poder y en todos los demás atributos, el Padre tiene mayor autoridad. Tiene una función de liderazgo entre los miembros de la Trinidad que el Hijo y el Espíritu Santo no tienen. En la creación, el Padre habla e inicia, pero la obra de la creación la realiza el Hijo y se sostiene por la presencia continua del Espíritu Santo (Gn 1.1-2; Jn 1:1-3; 1 Co 8:6; He 1:2). En la redención, el Padre envía al Hijo al mundo, y el Hijo viene y es obediente al Padre, y muere para pagar por nuestros pecados (Lc 22:42; Fil 3:6-8). Después que el Hijo ascendió al cielo, el Espíritu Santo vino para equipar y dar poder a la Iglesia (Jn 16:7; Hch 1:8; 2:1-36). El Padre no vino para morir por nuestros pecados, ni tampoco el Espíritu Santo. El Padre no vino sobre la Iglesia en el Pentecostés, con el poder del nuevo pacto, ni tampoco el Hijo. Cada miembro de la Trinidad tiene papeles o funciones distintos. Las diferencias en papeles y autoridad entre los miembros de la Trinidad, por tanto, reflejan en todo momento la misma importancia, personalidad y deidad.

Si los seres humanos reflejan el carácter de Dios, entonces debemos esperar que haya algunas diferencias similares entre los seres humanos, incluso con respecto a la más básica de todas las diferencias entre estos, la diferencia entre el varón y la mujer. Esto es con certeza lo que hallamos en el texto bíblico.

Pablo expresa explícitamente este paralelo cuando dice: «Quiero que entiendan que Cristo es cabeza de todo hombre, mientras que el hombre es cabeza de la mujer y Dios es cabeza de Cristo» (1 Co 11:3). Aquí hay una distinción en autoridad que se puede representar como la figura 12.1.

Así como Dios Padre tiene autoridad sobre el Hijo, aunque los dos son iguales en deidad, en el matrimonio el esposo tiene autoridad sobre la esposa, aunque son iguales en personalidad. En este caso el papel del hombre es como el de Dios Padre, y la función de la mujer es paralela a la de Dios Hijo. Son iguales en importancia, pero tienen papeles o funciones diferentes. En el contexto de 1 Corintios 11:2-16, Pablo vio esto como base para decirles a los corintios que los hombres y las mujeres usaran ropas distintas conforme a la usanza de la época, para que las distinciones entre hombres y mujeres fueran evidentes exteriormente en la asamblea cristiana.

[2]Vea el cap. 6, pp. 115-117, sobre las diferencias en función entre los miembros de la Trinidad.

La igualdad y diferencias en la Trinidad se reflejan
en la igualdad y diferencias en el matrimonio

figura 12.1

2. Indicaciones de papeles distintos antes de la caída. Pero, ¿fueron estas distinciones en las funciones del hombre y de la mujer parte de la creación original de Dios, o se introdujeron como parte del castigo de la caída? Cuando Dios le dijo a Eva: «Tu deseo será para tu marido, y él se enseñoreará de ti» (Gn 3:16, RVR), Eva empezó a estar sujeta a la autoridad de Adán.

La idea de que las diferencias en autoridad se introdujeron sólo después de que el pecado entró en el mundo ha sido abogada por varios escritores como Aida B. Spencer[3] y Gilbert Bilezikian[4]. Bilezikian dice: «Debido a que resultó de la caída, la autoridad de Adán sobre Eva se ve como satánica en su origen, no menos que la muerte misma».

Sin embargo, si examinamos el texto de la narración en Génesis, vemos varias indicaciones de las diferencias en papeles entre Adán y Eva incluso antes de que hubiera pecado en el mundo.

a. *Adán fue creado primero, y luego Eva.* El hecho de que Dios creó primero a Adán y después de un período de tiempo creó a Eva (Gn 2:7,18-23) sugiere que Dios concibió que Adán tuviera una función de liderazgo en su familia. No se menciona un procedimiento de dos etapas como este para ninguno de los animales que Dios hizo, pero aquí parece tener un propósito especial. El que Dios creara a Adán lo sitúa dentro del patrón de la «primogenitura»del Antiguo Testamento, según el cual el primero que nacía en una generación cualquiera de la raza humana era el líder de la familia durante esa generación. El derecho de primogenitura se da por sentado en todo el Antiguo Testamento, incluso cuando a veces, debido a propósitos especiales de Dios, ese derecho se vende o se transfiere a una persona más joven (vea Gn 25:27-34; 35:23; 38:27-30; 49:3-4; Dt 21:15-17; 1 Cr 5:1-2). La «primogenitura» le pertenece al hijo que nace primero, y es suya a menos que intervengan circunstancias especiales que cambien ese hecho. El hecho de que tenemos razón al ver un propósito en esto de que Dios creó primero a Adán, y que ese propósito refleja una distinción permanente en los papeles que Dios les ha dado a los hombres y a las mujeres, cuenta con el respaldo de 1 Timoteo 2:13 donde Pablo usa el hecho de que «primero fue formado Adán, y Eva después» como razón para limitar a los hombres algunos papeles de gobierno y enseñanza en la Iglesia. (El hecho de que los animales fueron creados antes que Adán no contradice esto, porque la idea de la primogenitura se aplica solamente a los miembros de una familia humana.)

[3] *Beyond the Curse*, 2ª ed., Thomas Nelson, Nashville, 1985, pp. 20-42.
[4] *Beyond Sex Roles*, Baker, Grand Rapids, 1985, p. 58. Vea también pp. 21-58.

b. *Eva fue creada para ayuda de Adán.* La Biblia especifica que Dios hizo a Eva para Adán, y no Adán para Eva. Dios dijo: «No es bueno que el hombre esté solo. *Voy a hacerle una ayuda adecuada*» (Gn 2:18). Para Pablo esto es suficientemente significativo para basarlo en una exigencia de diferencia entre hombres y mujeres en la adoración. Dice: «Tampoco fue creado el hombre a causa de la mujer, sino la mujer a causa del hombre» (1 Co 11:9). Esto no debería tomarse como que implica que la mujer tiene menos importancia, sino que hubo una diferencia en sus roles desde el principio.

c. *Adán le puso nombre a Eva.* El hecho de que Adán puso nombre a todos los animales (Gn 2:19-20) indicaba la autoridad de Adán sobre el reino animal, porque en el pensamiento del Antiguo Testamento el derecho de ponerle nombre a alguien implicaba autoridad sobre tal persona (esto se ve cuando Dios le pone nombre a personas tales como Abraham y Sara, y cuando los padres le ponen nombre a sus hijos). Puesto que un nombre hebreo designaba el carácter o función de alguien, Adán estaba especificando las características o funciones de los animales a los que puso nombres. Por consiguiente, cuando Adán le puso nombre a Eva al decir: «Se llamará "mujer" porque del hombre fue sacada» (Gn 2:23), eso indica también un papel de liderazgo de su parte. Esto es cierto antes de la caída, en donde Adán le pone por nombre a su esposa «mujer», y es cierto igualmente después de la caída, cuando «el hombre llamó Eva a su mujer, porque ella sería la madre de todo ser viviente» (Gn 3:20). Algunos han objetado que Adán en realidad no le puso por nombre Eva antes de la caída.[5] Pero al llamarla «mujer» (Gn 2:23), al igual que cuando le puso nombre a toda criatura viviente (Gn 2:19-20), estaba dándole un nombre (el mismo verbo *cará*, «poner nombre», se usa en ambos lugares). El hecho de que las madres a veces ponen nombres a sus hijos en el Antiguo Testamento no contradice el concepto de que poner nombre es señal de autoridad, puesto que tanto madres como padres tienen autoridad paternal sobre sus hijos.

d. *Dios le puso por nombre a la raza human «hombre», y no «mujer».* El hecho de que Dios puso por nombre a la raza humana «hombre», y no «mujer», o algún término de género neutro se explica en el capítulo 11.[6] Génesis 5:2 especifica que «y *llamó el nombre de ellos Adán*, el día en que fueron creados» (RVR). El llamar el nombre de la raza humana con un término que también se refería a Adán en particular, u hombre a distinción de mujer, sugiere que el papel de liderazgo le pertenece al hombre. Esto es similar a la costumbre de que la mujer tome el apellido del hombre cuando se casa; significa que el hombre es cabeza en la familia.

e. *Dios le habló primero al hombre después de la caída.* Tal como Dios le hablaba solo a Adán aun antes de crear a Eva (Gn 2:15-17), después de la caída, aunque Eva había pecado primero, Dios fue primero a Adán y le pidió cuenta de sus acciones: «Pero *Dios el SEÑOR llamó al hombre y le dijo*: "¿Dónde estás?"» (Gn 3:9). Para Dios, Adán era el líder de su familia, y había que pedirle cuentas primero por lo que había pasado en la familia. Es significativo que aunque esto fue después de que habían cometido el pecado, es antes de la declaración a Eva: «él se enseñoreará de ti» de Génesis 3:16, en donde algunos escritores de hoy aducen que empezó la función del hombre como cabeza de la familia.

[5] Vea de Gilbert Bilezikian, *Beyond Sex Roles,* pp. 260-61.
[6] Vea las pp. 187-188.

f. *Adán, no Eva, representaba a la raza humana.* Aunque Eva pecó primero (Gn 3:6), se nos considera culpables del pecado de Adán, no del pecado de Eva. El Nuevo Testamento nos dice: «*en Adán* todos mueren» (1 Co 15:22; cf. v. 49), y «por la transgresión de *un solo hombre* murieron todos» (Ro 5:15; cf. vv. 12-21). Esto indica que Dios le había dado a Adán la función de cabeza o liderazgo con respecto a la raza humana, papel que no le dio a Eva.

g. *La maldición trastornó los papeles ya establecidos, no introdujo papeles nuevos.* En los castigos que Dios le impuso a Adán y a Eva no introdujo nuevos papeles o funciones, sino que simplemente introdujo dolor y distorsión en las funciones que ellos tenían previamente. Adán seguiría teniendo la responsabilidad primaria de arar la tierra y cultivarla, pero la tierra produciría «espinas y cardos», y él comería su pan con el sudor de su frente (Gn 3:18-19). De manera similar, Eva seguiría teniendo la responsabilidad de tener hijos, pero hacerlo se volvería doloroso: «Darás a luz a tus hijos con dolor» (Gn 3:16). Entonces Dios introduciría también conflicto y dolor en las relaciones previamente armoniosas entre Adán y Eva. Dios le dijo a Eva: «Tu *deseo* será para tu marido, y él se enseñoreará de ti» (Gn 3:16, RVR). Susan Foh argumenta efectivamente que la palabra que se traduce «deseo» (heb. *teshukáj*) quiere decir «deseo de gobernar», y que eso indica que Eva tendría un deseo indebido de usurpar la autoridad y gobernar a su marido.[7] Si esta comprensión de la palabra que se traduce «deseo» es correcta, como parece serlo, indicaría que Dios estaba introduciendo *un conflicto en las relaciones* entre Adán y Eva y un deseo de parte de Eva de rebelarse contra la autoridad de Adán.

En cuanto a Adán, Dios le dijo a Eva: «Él se enseñoreará de ti» (Gn 3:16). Aquí la palabra «enseñorear» (heb. *meashal*) es un término fuerte que por lo general se usaba en cuanto a los gobiernos monárquicos, y no generalmente en cuanto a la autoridad dentro de una familia.[8] Por cierto, la palabra no implica ninguna participación en el gobierno de los gobernados, sino más bien tiene matices de gobierno de parte de un poder o fuerza mayor. Sugiere liderazgo con rigor antes que con bondad y amor. El sentido aquí es que Adán usaría su mayor fuerza y poder para gobernar a su esposa, lo que introduciría nuevo dolor y conflicto en una relación que hasta entonces había sido armoniosa. No es que Adán no hubiera tenido autoridad antes de la caída, sino que la usaría mal después de la caída.

Así que en ambos casos la maldición trajo una *distorsión* del liderazgo humilde y considerado de Adán y en la sumisión inteligente y voluntaria de Eva en ese liderazgo que existía antes de la caída.

h. *La redención en Cristo ratifica el orden de la creación.* Si la argumentación anterior sobre la distorsión de los papeles que se introdujo con la caída es correcta, lo que deberíamos esperar en el Nuevo Testamento es una revocación de los aspectos dolorosos de las relaciones que resultaron del pecado y la maldición. Es de esperarse que en Cristo la redención anime a las esposas a no rebelarse contra la autoridad de sus esposos y que anime a los esposos a no usar con rigor su autoridad. En verdad eso es lo que hallamos: «Esposas, *sométanse a sus esposos*, como conviene en el Señor. Esposos, *amen a sus esposas y no sean duros con ellas*» (Col 3:18-19; cf. Ef 5:22-33; Tit 2:5; 1 P 3:1-7). Si fuera un patrón pecaminoso el que las esposas se sometieran a la autoridad de sus esposos, Pedro y Pablo no hubieran ordenado que tal autoridad se mantuviera en los matrimonios cristianos. No dicen, por ejemplo: «Promueve el crecimiento de

[7]Vea Susan. T. Foh, «What Is the Woman's Desire?» en *WTJ37*, 1975, 376-83.

[8]Vea Dt 15:6: «Dominarás a muchas naciones, pero ninguna te dominará a ti»; Pr 22:7: «Los ricos son los amos de los pobres»; Jue 14:4; 15:11 (de los filisteos gobernando a Israel); también Gn 37:8; Pr 12:24; en él.

espinas en su huerto», ni «haz el parto lo más doloroso posible», ni «quédate lejos de Dios, ¡aléjate de la comunión con él!» La redención de Cristo tiene como objetivo *eliminar* en todo los resultados del pecado y de la caída: «El Hijo de Dios fue enviado precisamente para *destruir* las obras del diablo» (1 Jn 3:8). *Los mandamientos del Nuevo Testamento respecto al matrimonio no perpetúan ningún elemento de la maldición ni tampoco ningún patrón de conducta de pecado*; más bien reafirman el orden y distinción de papeles que hubo desde el principio de la creación de Dios.

En términos de aplicación práctica, conforme crecemos en madurez en Cristo, creceremos en deleitarnos y regocijarnos en las diferencias que Dios sabiamente ordenó en los papeles dentro de la familia humana. Cuando comprendemos esta enseñanza bíblica, tanto los hombres como las mujeres deberían poder decir de corazón: «Esto es lo que Dios ha planeado, y es hermoso y correcto; y me regocijo por la manera en que él me hizo y el papel distinto que me ha dado». Hay belleza eterna, dignidad y justicia en esta diferenciación de papeles tanto dentro de la Trinidad como dentro de la familia humana. Sin ningún sentido de «mejor» o «peor», y sin ningún sentido de «más importante» o «menos importante», los hombres y las mujeres deberían ser capaces de regocijarse plenamente en la manera en que Dios los hizo.

i. *La cuestión de aplicación a la Iglesia.* La cuestión de cómo se aplican a la Iglesia de hoy las enseñanzas del Nuevo Testamento respecto a los hombres y las mujeres es asunto de gran debate hoy, y el espacio no nos permite que abordemos extensamente este tema aquí. La principal diferencia entre los evangélicos en este asunto se puede reducir a una sola pregunta clave: ¿*Deberían estar reservados para los hombres algunos de los papeles de gobierno y enseñanza en la Iglesia?* A los cristianos que responden que no a esta pregunta se les llama *igualitarios* (porque enfatizan la «igualdad» entre hombres y mujeres). Sostienen que ningún papel o función de gobierno o enseñanza en la Iglesia está reservado solamente para los hombres, y que todos los cargos están por igual a la disposición de hombres y mujeres. Recalcan Gálatas 3:28, así como Jueces 4—5; Hechos 2.17-18; 18:26; 21:9; Romanos 16:7 y 1 Timoteo 3.11. Información adicional sobre la posición igualitaria está disponible en una organización dedicada a promover esa posición, Cristianos por la Igualdad Bíblica (CBE).[9] Su declaración de principios se llama: *«Igualdad Bíblica Entre Hombres y Mujeres».*[10]

A los cristianos que responden que sí a la misma pregunta se les llama *complementaristas* (porque enfatizan que hombres y mujeres, aunque iguales en valor, tienen diferencias «complementarias»). Sostienen que «algunas» de las funciones de gobierno y enseñanza en la Iglesia están reservados para los hombres, aunque exactamente cuáles papeles depende de la forma en que los individuos, las denominaciones y las congregaciones aplican 1 Timoteo 2:11-15 a sus propias estructuras de gobierno. Enfatizan 1 Timoteo 2:11-15 así como Mateo 10:2-4 (Jesús escogió a doce hombres como apóstoles); 1 Corintios 14:33-35; 1 Timoteo 3:2; Tito 1:6, y la conexión entre el liderazgo del hogar y la Iglesia (1Ti 3:5). Hay más información disponible sobre la posición complementaria en una organización dedicada a promover esta posición, el Council on Biblical Manhood and Womanhood (CBMW).[11] Su declaración de principios se llama «La Declaración

[9]A los Christian for Biblical Equality se los puede contactar en 122 West Franklin Ave., Suite 218, Minneapolis, MN 55404-2451. Su sitio en la web es www.goldengate.netfmallfcbe. Libros que representan la posición igualitaria incluyen Richard and Catherine Kroeger, *I Suffer Not a Woman: Rethinking 1 Timothy 2:11-15 in Light of Ancient Evidence*, Baker, Grand Rapids, 1992, (Kroeger es el presidente fundador de CBE); Gilbert Bilezikian, *Beyond Sex Roles*, Baker, Grand Rapids, 1985; Craig Keener, *Paul, Women and Wives*, Hendrickson, Peabody, MA. 1992; y Rebecca Merrill Groothuis, *Good News for Women*, Baker, Grand Rapids, 1997.

[10]Primero publicado en *Christianity Today*, 9 de abril de 1990, pp. 36-37 y disponible en el sitio de la web de CBE.

[11]Al Council on Biblical Manhood and Womanhood se lo puede contactar en P.O. Box 7337, Libertyville, IL 60048. Su sitio en la web es www.cbmw.org. Libros que representan la posición complementaria incluyen John Piper and Wayne Grudem,

Danvers».[12] Mi posición es complementaria, y he escrito extensamente sobre esa posición en otras obras. En pocas palabras, mi convicción es que ninguno de los pasajes que enfatizan los igualitarios tratan de la cuestión de si las mujeres pueden tener autoridad de gobierno o enseñanza sobre toda la Iglesia. Es cierto que las mujeres podían profetizar en las iglesias del Nuevo Testamento (Hch 21:9; 1 Co 11:5), pero el don de profecía siempre se distinguía del de enseñanza, y a los ancianos no se les exigía tener el don de profecía sino ser «aptos para enseñar» (vea 1 Ti 3:2). La profecía privada como la de Débora (Jue 4) y la enseñanza privada como la de Aquila y Priscila (Hch 18:26) son por cierto apropiadas para las mujeres hoy, pero estas actividades difieren significativamente de la autoridad sobre toda la Iglesia que se les prohíbe a las mujeres según 1 Timoteo 2:11-15. Respecto a Romanos 16:7, no hay suficiente evidencia como para saber con algo de certeza (incluso después de una intensa investigación) si la persona mencionada es un hombre (Junias) o una mujer (Junia).[13] Es cierto que «todos somos uno en Cristo Jesús» (Gá 3:28), pero eso simplemente afirma nuestra unidad; no quiere decir que todos somos lo mismo ni que tenemos las mismas funciones, así como tampoco el hecho de que como todos los miembros del cuerpo son «un cuerpo» (1 Co 12:12) quiere decir que todas las partes de nuestro cuerpo tienen las mismas funciones.

En contraste, los pasajes que enfatizan los complementaristas tratan directamente de la cuestión central de si las mujeres deben tener autoridad de gobierno o enseñanza sobre toda la iglesia. Pasajes como 1 Timoteo 3:2, Tito 1:6 y Mateo 10:2-4 hablan de apóstoles y ancianos que en efecto tenían tal autoridad sobre toda la iglesia (o, con respecto a los apóstoles, sobre todas las iglesias). Otros pasajes no hablan de un oficio sino de un papel de enseñanza o gobierno sobre la toda la iglesia (1 Ti 2:11-15; 1 Co 14:33-35). Las afirmaciones de que estas declaraciones dependen de algunas circunstancias culturales, —tales como que había mujeres que enseñaban doctrinas falsas o que tenían educación inadecuada— no me parecen contar con evidencia confiable, y no son la razón que Pablo da. (Él se refiere a Adán y a Eva antes de que pecaran.) Por consiguiente, no veo razón para creer que estas afirmaciones se aplican nada menos que a toda la «era de la Iglesia» (el período entre Pentecostés y el retorno de Cristo).

Sin embargo, muchas iglesias han sido demasiado restrictivas en cuanto a los tipos de ministerios a la disposición de las mujeres, y esto se ha visto agravado a menudo por el concepto de un ministerio excesivamente dominado por el clero. Los pastores y ancianos sabios a menudo prestan atención al punto de vista y consejo de las mujeres en sus iglesias, y abren muchas más puertas a cientos de otros tipos de ministerios para mujeres valiosos, mientras que siguen procurando ser fieles a la Biblia, según la entienden, y por consiguiente restringiendo «algunos papeles de gobierno y enseñanza en la iglesia» solo a los hombres.

eds., *Recovering Biblical Manhood and Womanhood: A Response to Evangelical Feminism*, Crossway, Wheaton, IL, 1991; Mary Kassian, *Women, Creation, and the Fall*, Crossway, Westchester, IL, 1990, Stephen B. Clark, *Man and Woman in Christ*, Servant, Ann Arbor, MI, 1980, y Andreas Kostenberger, Thomas Schreiner, and Scott Baldwin, eds., *Women in the Church: A Fresh Analysis of 1 Timothy 2:9-15*, Baker, Grand Rapids, 1995.

[12]Primero publicado en *Christianity Today*, 13 de enero de 1989, pp. 40-41, y disponible en el sitio de la web de CBMW.

[13]Es interesante que la fuente de la única información histórica que tenemos sobre esta persona fuera del Nuevo Testamento la llama «Junias» (y se refiere a él con pronombre masculino) y dice que «llegó a ser obispo de Apameya en Siria» (vea Epifanio [315-403 d.C.], *Index disciplulorum*, 125.19-20). Otro autor, Crisóstomo, (347-407 d.C.), da por sentado que era una mujer, Junia, pero no parece saber nada de esta persona excepto que consta en el texto bíblico (*Homily on Romans*, en 16:7)

En adición a la ambigüedad del nombre, la palabra *apóstol* aquí es ambigua; el término griego *apostolos* a veces simplemente significa «mensajero» (como en Jn 13:16; 2 Co 8:23; Fil 2:25) y en otros lugares se refiere al oficio de «apóstol de Jesucristo»Debido a que el contexto da tan poca información en Romanos 16:7, es imposible tener certeza en cuanto al significado aquí.

II. PREGUNTAS DE REPASO

1. Explique cómo la creación de la humanidad como hombres y mujeres refleja la imagen de Dios en las relaciones interpersonales.

2. Si el hombre y la mujer son creados igualmente a imagen de Dios, ¿qué dice esto respecto a su relativa importancia delante de Dios?

3. ¿Qué pueden enseñarnos las diferencias en funciones entre los miembros de la Trinidad respecto a los papeles de los hombres y mujeres en el matrimonio?

4. Mencione cinco indicaciones de que antes de la caída ya existían distintos papeles para hombres y mujeres.

5. ¿Qué efecto tuvo la caída sobre los papeles y funciones de Adán y Eva?

6. ¿Qué efecto tiene nuestra redención en Cristo sobre estos papeles?

III. PREGUNTAS PARA LA APLICACIÓN PERSONAL

1. Si usted es sincero, ¿piensa que es mejor ser hombre o que es mejor ser mujer? ¿Se siente contento con el género que Dios le dio, o preferiría ser un miembro del sexo opuesto? A su modo de pensar, ¿cómo quiere Dios que se sienta respecto a esta cuestión?

2. ¿Puede usted sinceramente decir que piensa que los miembros del sexo opuesto al suyo son *igualmente valiosos* para Dios?

3. Antes de leer este capítulo, ¿había pensado que las relaciones en la familia reflejaban algo de las relaciones entre los miembros de la Trinidad? ¿Piensa usted que es bueno ese concepto de la familia? ¿Hay maneras en que usted podría reflejar el carácter de Dios más completamente en su propia familia?

4. ¿Cómo se compara la enseñanza dada en este capítulo sobre los diferentes papeles entre hombres y mujeres y algunas de las actitudes que se expresan en la sociedad de hoy? Si hay diferencias entre lo que mucho de la sociedad enseña y lo que enseña la Biblia, ¿piensa usted que hay ocasiones cuando es difícil seguir la Biblia? ¿Qué podría hacer su iglesia para ayudarle en esas circunstancias?

IV. TÉRMINOS ESPECIALES

complementarista

diferencia en función o papel

distorsión de papeles

igualitario

igualdad en personalidad

primogenitura

V. LECTURA BÍBLICA PARA MEMORIZAR

COLOSENSES 3:18-19

Esposas, sométanse a sus esposos, como conviene en el Señor. Esposos, amen a sus esposas y no sean duros con ellas.

CAPÍTULO TRECE

El pecado

+ *¿Qué es el pecado?*
+ *¿De dónde vino?*
+ *¿Heredamos de Adán una naturaleza de pecado?*

I. EXPLICACIÓN Y BASE BÍBLICA

A. Definición de pecado

La historia de la raza humana según la presenta la Biblia es primordialmente la historia del hombre en un estado de pecado y rebelión contra Dios, y el plan de Dios de redención para traer a muchas personas de regreso a él. Por consiguiente, es apropiado ahora considerar la naturaleza del pecado que separa de Dios a las personas.

Podemos definir el pecado como sigue: *Pecado es no ajustarnos a la ley moral de Dios en hechos, actitudes o naturaleza.* Aquí se define al pecado en relación a Dios y su ley moral. El pecado consiste no sólo en *hechos* individuales, tales como robar, mentir o asesinar, sino también en *actitudes* que son contrarias a las actitudes que Dios nos exige. Vemos esto en los Diez Mandamientos, que no sólo prohíben hechos pecaminosos, sino también actitudes erradas: «*No codicies* la casa de tu prójimo: *No codicies* su esposa, ni su esclavo, ni su esclava, ni su buey, ni su burro, ni nada que le pertenezca» (Éx 20:17). Aquí Dios especifica que el *deseo* de robar o cometer adulterio también es pecado a sus ojos. El Sermón del Monte también prohíbe actitudes de pecado tales como la ira (Mt 5:22) o la lujuria (Mt 5:28). Pablo también menciona actitudes como los celos, la ira y el egoísmo (Gá 5:20) como cosas que son obras de la carne en oposición a los deseos del Espíritu (Gá 5:20). Por consiguiente, una vida que agrada a Dios es la que tiene pureza moral no sólo en sus acciones, sino también en los deseos de su corazón. Por cierto, el más grande mandamiento de todos exige que nuestro corazón esté lleno de una actitud de amor a Dios: «Ama al Señor tu Dios con todo tu corazón, con toda tu alma, con toda tu mente y con todas tus fuerzas» (Mr 12:30).

La definición de pecado antes dada especifica que pecado es no ajustarse a la ley moral de Dios no sólo en *acción* y en *actitud*, sino también en *naturaleza moral*. Nuestra naturaleza, el carácter interno que es la esencia de lo que somos como personas, también puede ser pecadora. Antes de que Cristo nos redimiera, no sólo hacíamos actos de pecado y teníamos actitudes de pecado, sino que también éramos pecadores por naturaleza. Por eso Pablo puede decir que «Dios demuestra su amor por nosotros en esto: en que *cuando todavía éramos pecadores*, Cristo murió por nosotros» (Ro 5:8), o que previamente «como los demás, éramos por naturaleza objeto de la ira de Dios» (Ef 2:3). Incluso cuando el incrédulo duerme, aunque no esté cometiendo actos de pecado ni alimentando activamente actitudes de pecado, sigue siendo «pecador» a la vista de Dios, sigue teniendo una naturaleza de pecado que no se ajusta a la ley moral de Dios.

Es mucho mejor definir el pecado de la manera en que lo define la Biblia, en relación a la ley moral de Dios y su carácter moral, que en cualquier otra manera más arbitraria. Juan nos dice que «el pecado es transgresión de la ley» (1 Jn 3:4, con referencia a la ley de Dios). Cuando Pablo trata de demostrar que el pecado es universal en la humanidad, apela a la ley de Dios, sea a la ley escrita dada al judío (Ro 2:17-19), o a la ley no escrita que opera en la conciencia de los gentiles quienes, por su conducta, «muestran que llevan escrito en el corazón lo que la ley exige» (Ro 2:15). En cada caso su pecado se demuestra por la falta de conformidad a la ley moral de Dios.

Finalmente, debemos notar que esta definición enfatiza la seriedad del pecado. Nos damos cuenta por experiencia que el pecado es nocivo para nuestras vidas, que nos acarrea dolor y consecuencias destructivas a nosotros y a otros que son afectados por él. Pero cuando definimos el pecado como el hecho de no habernos ajustado a la ley moral *de Dios*, enfatizamos que el pecado es más que simplemente destructor y doloroso; también es malo en el sentido más profundo de la palabra. En un universo creado por Dios, el pecado no debe ser aprobado. El pecado es directamente opuesto a todo lo que es bueno en el carácter de Dios, y así como Dios necesaria y eternamente se deleita en sí mismo y todo lo que es suyo, necesaria y eternamente aborrece el pecado. Es, en esencia, la contradicción de la excelencia de su carácter moral. Debido a que el pecado contradice la santidad de Dios, Él debe detestarlo.

B. Origen del pecado

¿De dónde surgió el pecado? ¿Cómo entró en el universo? Primero, debemos aclarar enfáticamente que Dios no pecó, y no hay que echarle a Él la culpa del pecado. Fue el hombre el que pecó, y fueron ángeles los que pecaron, y en ambos casos lo hicieron por decisión propia y libre. Echarle la culpa del pecado a Dios sería blasfemar contra el carácter de Dios. «Sus obras son perfectas, y todos sus caminos son justos. Dios es fiel; *no practica la injusticia*. Él es recto y justo» (Dt 32:4). Eliú lo dice con razón: «¡Es inconcebible que Dios haga lo malo, que el Todopoderoso cometa injusticias!» (Job 34:10). Es más, es imposible que Dios incluso desee hacer el mal: «Dios no puede ser tentado por el mal, ni tampoco tienta él a nadie» (Stg 1:13).

Sin embargo, por otro lado, debemos guardarnos contra el error opuesto. Sería incorrecto decir que hay una fuerza maligna eternamente existente en el universo semejante a Dios en poder o igual a él. Decir esto sería afirmar lo que se llama un «dualismo» supremo en el universo, o sea, la existencia de dos poderes igualmente supremos, uno bueno y otro malo.[1] Tampoco debemos nunca pensar que el pecado sorprendió a Dios, que le fue un reto ni que superó su omnipotencia o control providencial sobre el universo. Por consiguiente, aunque nunca debemos decir que Dios pecó ni que hay que echarle la culpa del pecado, debemos afirmar que el Dios que «hace todas las cosas conforme al designio de su voluntad» (Ef 1:11) ordenó que el pecado entrara en el mundo —aunque no se deleita en él— y que surgiera por decisión voluntaria de criaturas morales.[2]

Incluso antes de la desobediencia de Adán y Eva, el pecado ya estaba presente en el mundo angelical con la caída de Satanás y los demonios. Pero con respecto a la raza humana, el primer pecado fue el de Adán y Eva en el huerto del Edén (Gn 3:1-19). La acción de comer del fruto del conocimiento del bien y del mal es de muchas maneras típica del pecado en general. Primero, su pecado impacta la base del conocimiento, porque le dio una respuesta diferente a la pregunta: «¿Qué es la verdad?» Dios le había dicho a Adán y a Eva que morirían si comían del fruto del árbol (Gn 2:17), pero la serpiente dijo:

[1]Vea la explicación sobre el dualismo en el cap. 7, pp. 128-129.
[2]Vea el cap. 8, pp. 147-151, para más explicación sobre la providencia de Dios en relación con el mal.

«No morirán» (Gn 3:4). Eva optó por dudar de la veracidad de la palabra de Dios y realizar un experimento para ver si Dios había dicho la verdad.

Segundo, su pecado impactó la base de las normas morales, porque dio una respuesta diferente a la pregunta: «¿Qué es lo bueno?» Dios había dicho que era moralmente correcto para Adán y Eva no comer del fruto de ese árbol en particular (Gn 2:17). Pero la serpiente sugirió que no haría daño comer del fruto, y que al comerlo Adán y Eva serían «como Dios» (Gn 3:5). Eva confió en su propia evaluación de lo que era correcto o bueno para ella, antes que permitir que las palabras de Dios definieran lo que estaba bien o estaba mal. Ella «vio que el fruto del árbol era bueno para comer, y que tenía buen aspecto y era deseable para adquirir sabiduría, así que tomó de su fruto y comió» (Gn 3:6).

Tercero, su pecado dio una respuesta diferente a la pregunta: «¿Quién soy?» La respuesta correcta era que Adán y Eva eran criaturas de Dios, que dependían de él y que debían estar siempre subordinadas a él como su Creador y Señor. Pero Eva, y después Adán, sucumbieron a la tentación de «ser como Dios» (Gn 3:5), lo que constituyó un intento de colocarse en el lugar de Dios.

Es importante insistir en la veracidad histórica de la narración de la caída de Adán y Eva. Tal como el relato de la creación de Adán y Eva va ligado al resto de la narración histórica del libro de Génesis,[3] también este relato de la caída del hombre, que sigue a la historia de la creación del hombre, el autor lo presenta como un relato histórico verdadero. Es más, los autores del Nuevo Testamento se refieren a este relato y afirman que «por medio de un solo hombre el pecado entró en el mundo» (Ro 5:12), e insisten en que «el juicio que lleva a la condenación fue resultado de un solo pecado» (Ro 5:16), y que «la serpiente con su astucia engañó a Eva» (2 Co 11:3; cf. 1 Ti 2:14). La serpiente fue, sin duda alguna, una serpiente de verdad que hablaba debido a que Satanás hablaba a través de ella (cf. Gn 3:15 con Ro 16:20; también Nm 22:28-30; Ap 12:9; 20:2).

Finalmente, debemos observar que todo pecado es a fin de cuentas irracional. En realidad, no tenía sentido que Satanás se rebelara contra Dios esperando poder exaltarse por encima de Dios. Tampoco tenía sentido que Adán y Eva pensaran que podrían ganar algo al desobedecer las palabras de su Creador. Fueron decisiones insensatas. La persistencia de Satanás al rebelarse contra Dios incluso hoy sigue siendo una alternativa necia, como lo es la decisión de cualquier ser humano de continuar en un estado de rebelión contra Dios. No es el sabio sino «el necio» el que dice en su corazón «no hay Dios» (Sal 14:1). Es el «necio» en el libro de Proverbios el que irreflexivamente se entrega a toda clase de pecados (vean Pr 10:23; 12:15; 14:7; 15:5; 18:2; et ál.). Aunque las personas a veces se persuaden de tener buenos motivos para pecar, cuando se examine a la luz fría de la verdad del día final, se verá en cada caso que el pecado a la larga no tiene sentido.

C. La doctrina del pecado heredado[4]

¿Cómo nos afecta el pecado de Adán? La Biblia enseña que heredamos de Adán el pecado de dos maneras.

[3] Obsérvese la frase: «Este es el libro de las generaciones» que da inicio a secciones sucesivas en la narración de Génesis, en Gn 2:4 (cielos y tierra); 5:1 (Adán); 6:9 (Noé); 10:1 (los hijos de Noé); 11:10 (Sem); 11:27 (Taré, padre de Abraham); 25:12 (Ismael); 25:19 (Isaac); 36:1 (Esaú); y 37:2 (Jacob). La traducción de la frase puede diferir en las varias versiones en español, pero la expresión hebrea es la misma y dice literalmente «estas son las generaciones de ... ». Mediante este recurso literario el autor inicia varias secciones de su relato histórico, ligándolos en un todo unificado e indicando que se debe entender como historia escrita del mismo tipo por todas partes. Si el autor se propone que entendamos a Abraham, Isaac y Jacob como personajes históricos, entonces también tiene el propósito de que entendamos a Adán y Eva como personajes históricos, parte de la misma narración histórica.

[4] He usado la frase «pecado heredado» antes que la designación más común de «pecado original» porque la frase «pecado original» parece que muy fácilmente se malentiende como refiriéndose al primer pecado de Adán antes que al pecado que es nuestro como resultado de la caída de Adán (que tradicionalmente es el significado técnico).

1. Culpa heredada: Se nos considera culpables debido al pecado de Adán. Pablo explica los efectos del pecado de Adán de la siguiente manera: «Por medio de un solo hombre el pecado entró en el mundo, y por medio del pecado entró la muerte; fue así como la muerte pasó a toda la humanidad, porque todos pecaron» (Ro 5:12). El contexto muestra que Pablo no está hablando de los pecados que la gente comete todos los días de la vida, porque el párrafo entero (Ro 5:12-21) se refiere a la comparación entre Adán y Cristo. Cuando Pablo dice: «así [gr. *joutos*, "así, de esta manera, de este modo", o sea, mediante el pecado de Adán] la muerte pasó a toda la humanidad, porque todos pecaron», está diciendo que a través del pecado de Adán «todos los hombres pecaron».

Este concepto —de que «todos pecaron» quiere decir que para Dios todos pecamos cuando Adán desobedeció— queda indicado en los siguientes dos versículos, en donde Pablo dice: «Antes de promulgarse la ley, ya existía el pecado en el mundo. Es cierto que el pecado no se toma en cuenta cuando no hay ley; sin embargo, desde Adán hasta Moisés la muerte reinó, incluso sobre los que no pecaron quebrantando un mandato, como lo hizo Adán, quien es figura de aquel que había de venir» (Ro 5:13-14).

Aquí Pablo destaca que desde el tiempo de Adán hasta el tiempo de Moisés la gente no tenía las leyes de Dios por escrito. Aunque sus pecados «no se tomaron en cuenta» (como infracciones de la ley), las personas aún así murieron. El hecho de que murieron es buena prueba de que Dios los consideró culpables sobre la base del pecado de Adán.

La idea de que Dios nos considera culpables debido al pecado de Adán se reitera en Romanos 5:18-19: «Por tanto, así como una sola transgresión causó la condenación de todos, también un solo acto de justicia produjo la justificación que da vida a todos. Porque así como *por la desobediencia de uno solo muchos fueron constituidos pecadores*, también por la obediencia de uno solo muchos serán constituidos justos».

Aquí Pablo dice explícitamente que mediante la transgresión de un hombre «muchos fueron constituidos [gr. *katestadsesan*, aoristo indicativo que denota una completa acción en el pasado] pecadores». Cuando Adán pecó, Dios consideró pecadores a todos los que descenderían de Adán. Aunque todavía no existíamos, Dios, mirando al futuro y sabiendo que existiríamos, empezó a considerarnos culpables como Adán. Esto también encaja con la afirmación de Pablo de que «cuando todavía éramos pecadores, Cristo murió por nosotros» (Ro 5:8). Por supuesto, algunos de nosotros ni siquiera existíamos cuando Cristo murió. Pero Dios, de todos modos, nos consideró pecadores en necesidad de salvación.

La conclusión que se debe sacar de estos versículos es que todos los miembros de la raza humana estuvieron representados en Adán en el momento de la prueba en el huerto del Edén. Como representante nuestro, Adán pecó, y Dios nos consideró culpables como Adán. (Un término técnico que a veces se usa en conexión a esto es *imputar*, que quiere decir «determinar que pertenece a alguien, y por consiguiente atribuirlo a esa persona».) Dios determinó que la culpa de Adán era nuestra también, y puesto que Dios es el Juez supremo del universo, y puesto que sus pensamientos siempre son verdad, la culpa de Adán es nuestra. Dios correctamente *nos imputó* la culpa de Adán.

A veces a la doctrina del pecado heredado de Adán se le llama doctrina del «pecado original». Como ya expliqué antes,[5] no he usado esta expresión. Si se usa ese término, hay que recordar que el pecado del que se habla no se refiere al primer pecado de Adán, sino a la culpa y a la tendencia a pecar con que nacemos. Es «original» en que viene de Adán, y también es original en que la tenemos desde el principio de nuestra existencia como personas, pero de todos modos es a nuestro pecado, no al de Adán, a lo que se refiere. Paralela a la frase «pecado original» está la frase «culpa original». Esto es ese aspecto del

[5] Vea nota 4 anterior.

pecado heredado de Adán que hemos estado considerando antes, es decir, la idea de que heredamos de Adán la culpa. En vez de llamarla «culpa original», la he llamado «culpa heredada».

Cuando nos vemos por primera vez ante la idea de que se nos ha considerado culpables debido al pecado de Adán, nuestra tendencia es protestar porque nos parece injusto. *Nosotros* no decidimos pecar, ¿verdad? Entonces, ¿cómo se nos puede considerar culpables? ¿Es justo que Dios actúe de esta manera?

En respuesta, tres cosas se pueden decir. Primero, todo el que protesta que esto es injusto también ha cometido voluntariamente muchos de los pecados por los que Dios también nos considera culpables. Estos constituirán la base primordial del veredicto en el día final, porque Dios «pagará a cada uno según lo que merezcan sus obras» (Ro 2:6), y «el que hace el mal pagará por su propia maldad» (Col 3:25).

Segundo, algunos han argumentado: «Si hubiéramos estado en el lugar de Adán, también hubiéramos pecados como él lo hizo, y nuestra rebelión subsiguiente contra Dios lo demuestra». Pienso que esto es probablemente cierto, pero no parece una argumentación concluyente, porque presupone demasiado lo que hubiera sucedido o no hubiera sucedido. Tal incógnita tal vez no ayude mucho a reducir el sentido de injusticia de algunos.

Tercero, la respuesta más persuasiva a la objeción es destacar que si pensamos que es injusto que Adán nos represente, deberíamos pensar también que es injusto que Cristo nos represente y que Dios nos acredite a nosotros su justicia. Porque el procedimiento que Dios usó fue exactamente el mismo, y esto es exactamente lo que Pablo señala en Romanos 5:12-21: «Así *como* por la desobediencia de uno solo muchos fueron constituidos pecadores, *también* por la obediencia de uno solo muchos serán constituidos justos» (Ro 5:19). Adán, nuestro primer representante, pecó, y Dios nos contó como culpables. Pero Cristo, representante de todos los que creen en él, obedeció perfectamente a Dios, y Dios nos contó como justos. Esa es la manera en que Dios estableció que actuara la raza humana. Dios considera a la raza humana como un todo orgánico, una unidad, representada por Adán como su cabeza. Y Dios también considera a la nueva raza de creyentes, a los que han sido redimidos por Cristo, como un todo orgánico, con Cristo como representante y cabeza de su pueblo.

No todos los teólogos evangélicos, sin embargo, concuerdan en que se nos considera culpables debido al pecado de Adán. Algunos, especialmente los teólogos arminianos, piensan que eso sería injusto de parte de Dios y no creen lo que se enseña en Romanos 5.[6] No obstante, evangélicos de toda persuasión concuerdan en que recibimos una disposición de pecado o tendencia a pecar como herencia de Adán, tema que ahora pasamos a considerar.

2. Corrupción heredada: Tenemos una naturaleza de pecado debido al pecado de Adán. Además de la culpa legal que Dios nos imputa debido al pecado de Adán, también heredamos una naturaleza de pecado debido al pecado de Adán. A esta naturaleza heredada a veces simplemente se le llama «pecado original» y a veces con más precisión se le llama «contaminación original». Yo he usado más bien el término «corrupción heredada» porque parece expresar más claramente la idea que se tiene en mente.

David dice: «He aquí, en maldad he sido formado, y en pecado me concibió mi madre» (Sal 51:5, RVR). Algunos han pensado erróneamente que lo que se tiene en cuenta aquí es el pecado de la madre de David, pero eso es incorrecto, porque el contexto entero

[6]Vea, por ejemplo, la amplia explicación en H. Orton Wiley, *Christian Theology*, 3 vols., Beacon Hill Press, Kansas City, MO, 1941-49, 3:109-40.

no tiene nada que ver con la madre de David. David está confesando en este pasaje el pecado que él mismo había cometido:

Ten piedad de *mí*, oh Dios,
 ... borra *mis* rebeliones.
Lávame más y más de *mi* maldad,
 Y límpiame de *mi* pecado.
Porque yo reconozco *mis* rebeliones,
 Y *mi* pecado está siempre delante de *mí*
Contra ti ... *he* pecado ... (Sal 51:1-4, RVR).

David se siente tan abrumado por la conciencia de su propio pecado que mira hacia atrás a su vida y se da cuenta de que fue pecador desde el principio. Retrocediendo todo lo que puede en su propia vida, se da cuenta de que tiene una naturaleza de pecado. En verdad, cuando nació o «fue formado» desde el vientre de su madre, nació «en pecado» (Sal 51:5, RVR). Es más, incluso antes de nacer ya tenía una disposición de pecado: Afirma que en el momento de su concepción tuvo ya una naturaleza de pecado; porque «en pecado *me concibió* mi madre» (Sal 51:5, RVR). Aquí hay una fuerte declaración de la tendencia inherente a pecar que se nos pega desde que nacemos a la vida. Una idea similar la encontramos en el Salmo 58:3: «Los malvados se pervierten desde que nacen; desde el vientre materno se desvían los mentirosos».

Por lo tanto, nuestra naturaleza incluye una disposición a pecar tal que Pablo puede afirmar que antes de que nos convirtamos a Cristo, «como los demás, éramos por naturaleza objeto de la ira de Dios» (Ef 2:3). Todo el que ha criado hijos puede dar testimonio del hecho de que todos nacemos con una tendencia a pecar. A los hijos no hay que enseñarles a hacer el mal: lo descubren por sí mismos. Lo que tenemos que hacer como padres es enseñarles cómo hacer el bien, criarlos «según la disciplina e instrucción del Señor» (Ef 6:4).

Esta heredada tendencia a pecar no quiere decir que los seres humanos son todo lo malo que pueden ser, ni tampoco quiere decir que no podemos hacer el bien en ningún sentido de la palabra. No obstante, nuestra corrupción heredada, la tendencia a pecar que recibimos de Adán, quiere decir que en lo que a Dios respecta, no somos capaces de nada que le agrade. Esto se puede ver de dos maneras:

a. *En nuestra naturaleza carecemos totalmente de bondad espiritual delante de Dios.* No es simplemente que algunas partes nuestras son pecadoras y otras son puras. Más bien, es que *cualquier parte de nuestro ser* está afectada por el pecado: nuestro intelecto, nuestras emociones, nuestros deseos, nuestro corazón (el centro de nuestros deseos y procesos de toma de decisiones), nuestras metas y motivos, e incluso nuestros cuerpos. Pablo dice: «Yo sé que en mí, es decir, en mi naturaleza pecaminosa, nada bueno habita» (Ro 7:18), y «para los corruptos e incrédulos no hay nada puro. Al contrario, tienen corrompidas la mente y la conciencia» (Tit 1:15). También Jeremías nos dice que «nada hay tan engañoso como el corazón. No tiene remedio. ¿Quién puede comprenderlo?» (Jer 17:9). En estos pasajes de la Biblia no se está negando que los incrédulos puedan hacer el bien en la sociedad humana *en algún sentido*. Lo que se está negando es que puedan hacer algún bien *espiritual* o ser buenos *en términos de su relación con Dios*. Aparte de la obra de Cristo en nuestra vida, somos como los demás incrédulos que «tienen oscurecido el entendimiento y están alejados de la vida que proviene de Dios» (Ef 4:18).[7]

[7] Esta total falta de bien espiritual delante de Dios tradicionalmente se ha llamado «depravación total», pero yo no uso esta frase aquí porque fácilmente se brinda para malosentendidos. Puede dar la impresión de que los no creyentes no pueden hacer ningún bien en ningún sentido, significado que con certeza no es el que ese término o esa doctrina intenta dar.

b. *En nuestras acciones somos completamente incapaces de hacer el bien espiritual delante de Dios.* Esta idea está relacionada con la anterior. No sólo carecemos como pecadores de todo bien espiritual en nosotros mismos, sino que también nos falta capacidad para hacer algo que en sí agrade a Dios, y nos falta la capacidad de allegarnos a Dios por nuestro propio esfuerzo. Pablo dice que «los que viven según la naturaleza pecaminosa no pueden agradar a Dios» (Ro 8:8). Es más, en términos de dar fruto para el reino de Dios y de hacer lo que le agrada, Jesús dice: «Separados de mí no pueden ustedes hacer nada» (Jn 15:5). Realmente, los incrédulos no agradan a Dios, aunque no sea por otra razón, sencillamente porque sus acciones no proceden de fe en Dios o de amor por él, y «sin fe es imposible agradar a Dios» (He 11:6). Los incrédulos están en un estado de esclavitud al pecado, porque «todo el que peca es esclavo del pecado» (Jn 8:34). Aunque desde el punto de vista humano la gente tal vez pueda decir que hace mucho bien, Isaías afirma que «todos nuestros actos de justicia son como trapos de inmundicia» (Is 64:6; cf. Ro 3:9-20). Ningún ser humano puede ir a Dios por sus propias fuerzas, porque Jesús dice: «Nadie puede venir a mí si no lo trae el Padre que me envió» (Jn 6:44).

Pero si somos por completo incapaces de hacer algo espiritualmente bueno a la vista de Dios, ¿nos queda alguna libertad de decidir? Ciertamente, los que están fuera de Cristo todavía toman decisiones propias; es decir, deciden lo que quieren hacer y lo hacen. En este sentido hay todavía cierta clase de «libertad» en las decisiones que toman las personas.[8] Sin embargo, debido a su ineptitud para hacer el bien y para escapar de su rebelión fundamental contra Dios y de su preferencia fundamental por el pecado, los incrédulos no tienen libertad en el sentido más importante de esa palabra, o sea, la libertad de hacer el bien y hacer lo que agrada a Dios.

La aplicación a nuestras vidas es muy evidente. Si Dios le da a alguien el deseo de arrepentirse y confiar en Cristo, esa persona no debe demorarse ni debe endurecer el corazón (cf. He 3:7-8; 12:17). Esta capacidad de arrepentirse y desear confiar en Dios no es naturalmente nuestra sino que se debe al acicate del Espíritu Santo, y no durará para siempre. «Si ustedes oyen hoy su voz, no endurezcan el corazón como sucedió en la rebelión» (He 3:15).

3. ¿Son los infantes culpables antes de cometer pecados reales? Algunos sostienen que la Biblia enseña una «edad de responsabilidad» antes de la cual a los niños pequeños no se les considera culpables de pecado ni tenidos por culpables delante de Dios.[9] Sin embargo, los pasajes que hemos examinado referentes al «pecado heredado» indican que *incluso antes de nacer* los niños tienen culpabilidad delante de Dios, y una naturaleza de pecado que no sólo les da tendencia a pecar sino que también hace que Dios los vea como «pecadores» a su vista. «He aquí, en maldad he sido formado, y en pecado me concibió mi madre» (Sal 51:5, RVR). Los pasajes que hablan del juicio final en cuanto a los pecados cometidos (p. ej. Ro 2:6-11) no dicen nada de cuando no ha habido acciones individuales de bien o mal, como en los niños que mueren temprano en la infancia. En tales casos, debemos aceptar las Escrituras que hablan de que tenemos una naturaleza de pecado antes de nacer. Además, debemos darnos cuenta de que la naturaleza de pecado de un niño se manifiesta muy temprano, realmente dentro de los dos primeros años de vida del niño, y cualquiera que ha criado niños puede afirmarlo. (David dice, en otro lugar: «Los malvados se pervierten desde que nacen», Sal 58:3.)

[8] Vea la explicación de la cuestión del libre albedrío en el cap. 8, pp. 151-153.

[9] Esta es la posición de Millard Erickson, por ejemplo, en *Christian Theology*, Baker, Grand Rapids, 1985, 639. Él usa el término *edad de responsabilidad* antes que *edad de rendir cuentas.*

4. ¿Cómo pueden ser salvos los infantes que mueren? Pero, entonces, ¿qué decimos de los niños que mueren antes de tener suficiente edad para entender y creer en el evangelio? ¿Pueden ser salvos?

Aquí debemos decir que si tales infantes son salvos, no puede ser por méritos propios ni sobre la base de su propia justicia o inocencia, sino que debe ser enteramente en base a la obra redentora de Cristo y a la regeneración mediante la obra del Espíritu Santo en ellos. «Porque hay un solo Dios y un solo mediador entre Dios y los hombres, Jesucristo hombre» (1 Ti 2:5). «De veras te aseguro que quien no nazca de nuevo no puede ver el reino de Dios» (Jn 3:3).

Sin embargo, es posible que Dios produzca regeneración (o sea, nueva vida espiritual) a un infante incluso antes de que nazca. Esto fue cierto de Juan el Bautista, porque el ángel Gabriel, antes que Juan naciera, dijo: «será lleno del Espíritu Santo, *aun desde el vientre de su madre*» (Lc 1:15, RVR). Podemos decir que Juan el Bautista «nació de nuevo» ¡antes de nacer! Hay un ejemplo similar en el Salmo 22:10, en donde David dice: «*desde el vientre de mi madre* mi Dios eres tú». Es claro, por consiguiente, que Dios puede salvar a los infantes de una manera inusual, aparte de que oigan y entiendan el evangelio, produciendo regeneración en ellos muy temprano, incluso antes de su nacimiento. A esta regeneración probablemente sigue una conciencia naciente, intuitiva de Dios y confianza en él a una edad extremadamente temprana, pero esto es algo que de veras no podemos entender.[10]

Debemos, sin embargo, afirmar muy claramente que esta no es la manera normal en que Dios salva a las personas. La salvación por lo general tiene lugar cuando alguien oye, entiende el evangelio y pone su fe en Cristo. Pero en casos poco comunes como el de Juan el Bautista, Dios produjo salvación antes de que entendiera el evangelio. Esto nos lleva a concluir que es posible que Dios haga esto cuando sabe que la pequeña criatura morirá antes de oír el evangelio.

¿Cuántos infantes salva Dios de esta manera? La Biblia no nos lo dice, así que no lo sabemos. En las cosas sobre las que la Biblia guarda silencio no es sabio que hagamos pronunciamientos definitivos. Sin embargo, debemos reconocer que es el patrón frecuente de Dios en toda la Biblia salvar a los hijos de los que creen en él (vea Gn 7:1; también He 11:7; Jos 2:18; Sal 103:17; Jn 4:53; Hch 2:39; 11:14; 16:31; 18:8; 1 Co 1:16; 7:14; Tit 1:6). Estos pasajes no muestran que Dios salva automáticamente a los hijos de todos los creyentes (porque todos sabemos de hijos de padres consagrados que crecieron y rechazaron al Señor), pero sí indican que el patrón ordinario de Dios, la manera «normal» o esperada en que actúa, es atraer a los hijos de los creyentes. Con respecto a los hijos de los creyentes que mueren a tierna edad, no tenemos razón para pensar que sea de otra manera.

Particularmente pertinente aquí es el caso del primer hijo de Betsabé y el rey David. Cuando el bebé murió David dijo: «Yo iré adonde él está, aunque él ya no volverá a mí» (2 S 12:23). David, que toda su vida había tenido tan grande confianza de que viviría para siempre en la presencia del Señor (vea el Sal 23:6 y muchos de los salmos de David), también tenía confianza de que volvería a ver a su hijo cuando muriera. Esto puede sólo implicar que estaría con su hijo en la presencia del Señor para siempre.[11] Este pasaje, junto con los otros mencionados anteriormente, deben dar seguridad similar a todos los creyentes que han perdido niños en su infancia, de que un día volverán a verlos en la gloria del reino celestial.

[10]Sin embargo, todos sabemos de infantes que casi desde el momento de nacer muestran una confianza instintiva en sus madres y se dan cuenta de sí mismos como personas distintas de sus madres. Así, no debemos insistir en que es imposible que ellos tengan alguna conciencia intuitiva de Dios, y si Dios la da, una capacidad intuitiva para confiar igualmente en Dios.

[11]Alguien pudiera objetar que David está sólo diciendo que iría al estado de muerte tal como su hijo había ido. Pero esta interpretación no encaja en el lenguaje del versículo: David no dice: «Iré *a donde él está*», sino más bien: «Yo iré *a él*». Este es el lenguaje de una reunión personal, e indica que David esperaba que un día vería y estaría de nuevo con su hijo.

Respecto a los hijos de los incrédulos que mueren a tierna edad, la Biblia guarda silencio. Simplemente debemos dejar el asunto en las manos de Dios, y confiar en que él será a la vez justo y misericordioso. Si son salvos, no se deberá a mérito alguno de parte de ellos o a alguna inocencia que pudieran presumir que tienen. Si son salvos será sólo sobre la base de la obra redentora de Cristo; y su regeneración, como la de Juan el Bautista antes de nacer, será por la misericordia y gracia de Dios. La salvación siempre se debe a la misericordia de Dios, y no a ningún mérito nuestro (vea Ro 9:14-18). La Biblia no nos permite decir más que eso.

D. Pecados en nuestra vida

1. Todos son pecadores delante de Dios. La Biblia testifica en muchas de sus partes de la situación universal de pecado de la humanidad. «Pero todos se han descarriado, a una se han corrompido. No hay nadie que haga lo bueno; ¡no hay uno solo!» (Sal 14:3). David dice que «no se justificará delante de ti ningún ser humano» (Sal 143:2, RVR). Y Salomón dice: «No hay ser humano que no peque» (1 R 8:46; cf. Pr 20:9).

En el Nuevo Testamento, Pablo presenta una argumentación extensa en Romanos 1:18—3:20, y señala que todos, tanto judíos como griegos, son culpables delante de Dios. Dice: «Ya hemos demostrado que tanto los judíos como los gentiles están bajo el pecado. Así está escrito: "No hay un solo justo, ni siquiera uno"» (Ro 3:9-10). Pablo tiene la certeza de que «todos han pecado y están privados de la gloria de Dios» (Ro 3:23). Juan, el discípulo amado, que estaba especialmente cerca de Jesús, dijo: «Si afirmamos que no tenemos pecado, nos engañamos a nosotros mismos y no tenemos la verdad. Si confesamos nuestros pecados, Dios, que es fiel y justo, nos los perdonará y nos limpiará de toda maldad. Si afirmamos que no hemos pecado, lo hacemos pasar por mentiroso y su palabra no habita en nosotros» (1 Jn 1:8-10).

2. ¿Limita nuestra capacidad a nuestra responsabilidad? Pelagio, un maestro cristiano popular y activo en Roma alrededor de los años 383—410 d.C. y más tarde (hasta 424 d.C.) en Palestina, enseñaba que Dios considera al hombre responsable sólo por las cosas que ese hombre *puede* hacer. Puesto que Dios nos advierte que hagamos el bien, tenemos la capacidad de hacer el bien que nos ordena hacer. La posición pelagiana rechaza la doctrina del «pecado heredado» (o «pecado original») y mantiene que el pecado consiste solamente en actos individuales de pecado.

Sin embargo, la idea de que daremos cuenta a Dios sólo de lo que somos capaces de hacer es contraria al testimonio de la Biblia, que afirma que estábamos «muertos en ... transgresiones y pecados» (Ef 2:1), y por consiguiente éramos incapaces de hacer algún bien espiritual, y también que somos plenamente culpables delante de Dios. Es más, si nuestra responsabilidad delante de Dios estuviera limitada a nuestra capacidad, los pecadores extremadamente endurecidos, que están en gran esclavitud al pecado, pudieran ser menos culpables ante Dios que los creyentes maduros que procuran diariamente obedecerle. Satanás mismo, que es eternamente capaz de hacer sólo el mal, no sería culpable de nada, lo que a todas luces es una conclusión incorrecta.

La verdadera medida de nuestra responsabilidad y culpa no es nuestra capacidad de obedecer a Dios, sino más bien la absoluta perfección de la ley moral y la santidad de Dios (que se refleja en esa ley). «Por tanto, sean perfectos, así como su Padre celestial es perfecto» (Mt 5:48).

3. ¿Hay grados de pecado? ¿Son algunos pecados peores que otros? La pregunta se podría contestar con un sí o con un no, dependiendo del sentido que se quiera dar.

a. *Culpabilidad ante la ley.* En términos de nuestra posición legal delante de Dios, todo pecado, incluso lo que parecería ser muy pequeño, nos hace legalmente culpables delante de Dios y por consiguiente merecedores de castigo eterno. Adán y Eva aprendieron esto en el huerto del Edén, en donde Dios les dijo que un acto de desobediencia resultaría en la pena de muerte (Gn 2:17). Pablo afirma que «el juicio que lleva a la condenación fue resultado de un solo pecado» (Ro 5:16). Este único pecado hizo a Adán y a Eva pecadores delante de Dios, y no pudieron seguir en su santa presencia.

Esta verdad se mantiene válida en toda la historia de la raza humana. Pablo (citando Dt 27:26) lo afirma: «Maldito sea quien no practique fielmente *todo* lo que está escrito en el libro de la ley» (Gá 3:10). Santiago declara: «El que cumple con toda la ley pero falla en un solo punto ya es culpable de haberla quebrantado toda. Pues el que dijo: "No cometas adulterio", también dijo: "No mates". Si no cometes adulterio, pero matas, ya has violado la ley» (Stg 2:10-11). Por consiguiente, en términos de culpabilidad ante la ley, nuestros pecados son igualmente malos porque nos hacen legalmente culpables delante de Dios y nos constituye en pecadores.

b. *Resultados en la vida y en la relación con Dios.* Por otro lado, algunos pecados son peores que otros en que tienen consecuencias más dañinas en nuestra vida y en la vida de otros, y, en términos de nuestra relación personal con Dios como Padre, despiertan más su disgusto y acarrean un trastorno más serio de nuestra comunión con él.

La Biblia a veces habla de grados de seriedad del pecado. Cuando Jesús estaba delante de Poncio Pilato, le dijo: «El que me puso en tus manos es culpable de un pecado más grande» (Jn 19:11). La referencia evidentemente es a Judas, que había conocido íntimamente a Jesús por tres años y sin embargo lo traicionó deliberadamente y lo entregó a quienes lo habrían de matar. Aunque Pilato tenía autoridad sobre Jesús en virtud de su oficio gubernamental y se equivocó al permitir que se condenara a muerte a un inocente, el pecado de Judas era «más grande», probablemente debido a su mayor conocimiento y malicia en relación con ese pecado.

En el Sermón del Monte, cuando Jesús dice: «Todo el que infrinja uno solo de estos mandamientos, *por pequeño que sea*, y enseñe a otros a hacer lo mismo, será considerado el más pequeño en el reino de los cielos» (Mt 5:19), implica que hay mandamientos más pequeños y más grandes. De modo similar, aunque concuerda que es apropiado dar el diezmo incluso de los aliños caseros que usa la gente, pronuncia ayes sobre los fariseos por descuidar «los asuntos más importantes de la ley» (Mt 23:23). En ambos casos, Jesús distingue entre mandamientos más grandes y más pequeños, implicando así que algunos pecados son peores que otros en términos de la evaluación que el mismo Dios hace de su importancia.

En general, podemos decir que algunos pecados tienen consecuencias más dañinas que otros si deshonran más a Dios o si nos causan más daño a nosotros mismos, a otros, o a la iglesia. Todavía más, esos pecados que se hacen a propósito, repetidamente, a sabiendas y con un corazón encallecido desagradan más a Dios que los que se hacen por ignorancia y no se repiten, o se hacen con una mezcla de motivos puros e impuros y son seguidos por remordimiento y arrepentimiento. Por eso las leyes que Dios le dio a Moisés en Levítico hacen provisiones para los casos en que la gente peque «inadvertidamente» (Lv 4:2,13,22). El pecado sin intención es de todos modos pecado: «Si una persona pecare, o hiciere alguna de todas aquellas cosas que por mandamiento de Jehová no se han de hacer, aun *sin hacerlo a sabiendas*, es culpable, y llevará su pecado» (Lv 5:17, RVR). Sea como sea, las penalidades y el grado de desagrado de Dios que resulta de este pecado son menores que en el caso del pecado intencional.

Por otro lado, los pecados cometidos con «mano alzada», es decir, con arrogancia y desdén por los mandamientos de Dios, se ven muy seriamente: «Pero el que peque

deliberadamente, sea nativo o extranjero, ofende al SEÑOR. Tal persona será eliminada de la comunidad» (Nm 15:30; cf. vv. 27-29).

Podemos fácilmente ver cómo algunos pecados tienen consecuencias más dañinas para nosotros mismos y otros, y para nuestra relación con Dios. Si codicio el auto de mi vecino, eso es pecado delante de Dios. Pero si mi codicia me lleva a robarme el auto, es un pecado más serio. Si en el curso de robarme el auto también peleo con mi vecino y le hiero o torpemente lastimo a alguna otra persona al conducir el vehículo, es un pecado incluso más serio.

De modo similar, si un nuevo creyente, que previamente tendía a perder los estribos y enredarse en peleas, empieza a testificarle a sus amigos incrédulos y, un día, lo provocan tanto que pierde los estribos y golpea a alguien, eso por cierto es pecado a los ojos de Dios. Pero si un pastor maduro u otro dirigente cristiano prominente pierde los estribos en público y golpea a alguien, eso sería incluso más serio a los ojos de Dios, en ambos casos por el daño que haría a la reputación del evangelio y porque a los que están en posiciones de liderazgo Dios los considera según una norma más alta de responsabilidad: «No pretendan muchos de ustedes ser maestros, pues, como saben, seremos juzgados con más severidad» (Stg 3:1, cf. Lc 12:48). Nuestra conclusión, entonces, es que en términos de resultados y en términos de grado del desagrado de Dios, algunos pecados ciertamente son peores que otros.

La distinción que hace la Biblia en cuanto a los grados del pecado en efecto tiene un valor positivo. Primero, nos ayuda a saber dónde poner más esfuerzo en nuestros intentos de crecer en santidad personal. Segundo, nos ayuda a decidir cuándo debemos simplemente hacernos de la vista gorda a una pequeña falta de un amigo o familiar y cuando sería apropiado hablar con un individuo respecto a algún pecado evidente (vea Stg 5:19-20). Tercero, puede ayudarnos a decidir cuándo es apropiada la disciplina eclesiástica, y sirve de respuesta a la objeción que a veces se presenta contra el ejercicio de la disciplina eclesiástica, en la que se dice que «todos somos culpables de pecado, así que no tenemos ningún derecho de inmiscuirnos en la vida de otro». Aunque en verdad todos hemos pecado, hay ciertos pecados que hacen daño tan evidentemente a la iglesia y a las relaciones dentro de la iglesia que hay que tratarlos en forma directa. Cuarto, esta distinción puede también ayudarnos a darnos cuenta de que hay cierta base para que los gobiernos civiles tengan leyes y penas prohibiendo ciertas clases de acciones malas (tales como el asesinato o el robo), pero no otras cosas que son malas (como la ira, los celos, la codicia y el egoísmo en cuanto a lo que tenemos). No está mal decir que algunas clases de mal exigen castigo civil, pero no toda clase de mal lo requiere.

4. ¿Qué sucede cuando el creyente peca? Aunque este tema se podría tratar más tarde en relación a la adopción o santificación dentro de la vida cristiana, es muy apropiado tratarlo en este punto.¿Cuáles son los resultados del pecado en la vida del creyente?

a. *Nuestra posición legal ante Dios permanece sin cambio.* Cuando el cristiano peca, su posición legal ante Dios no cambia. Sigue estando perdonado, porque «ya no hay ninguna condenación para los que están unidos a Cristo Jesús» (Ro 8:1). La salvación no se basa en nuestros méritos sino que es una dádiva de Dios (Ro 6:23), y la muerte de Cristo ciertamente pagó por todos nuestros pecados: pasados, presentes y futuros. Cristo murió «por nuestros pecados» (1 Co 15:3) sin distinción. En términos teológicos, conservamos nuestra «justificación».[12]

Además, seguimos siendo hijos de Dios y retenemos nuestra membresía en la familia de Dios. En la misma epístola en la que Juan dice que «si afirmamos que no tenemos

[12]Vea el cap. 22, pp. 316-322, sobre la justificación.

pecado, nos engañamos a nosotros mismos y no tenemos la verdad» (1 Jn 1:8), también les recuerda a sus lectores lo siguiente: «Queridos hermanos, *ahora somos hijos de Dios*» (1 Jn 3:2). El hecho de que el pecado siga en nuestra vida no quiere decir que perdemos nuestro estatus como hijos de Dios. En términos teológicos, conservamos nuestra «adopción».[13]

b. *Nuestra comunión con Dios se interrumpe y nuestra vida cristiana sufre daño.* Cuando pecamos, aunque Dios no deja de amarnos, se desagrada de nosotros. (Incluso entre los seres humanos, es posible amar a alguien y estar disgustado con esa persona al mismo tiempo, como cualquier padre, esposa o esposo puede testificar.) Pablo nos dice que es posible que los creyentes «agravien al Espíritu Santo de Dios» (Ef 4:30); cuando pecamos le causamos tristeza y él se desagrada de nosotros. El autor de Hebreos nos recuerda que «el Señor disciplina a los que ama» (He 12:6, citando a Pr 3:11-12), y que el «Padre de los espíritus» nos disciplina «para nuestro bien, a fin de que participemos de su santidad» (He 12:9-10). Cuando desobedecemos, Dios el Padre se aflige, como un padre terrenal se aflige por la desobediencia de sus hijos, y nos disciplina. Un tema similar lo encontramos en Apocalipsis 3, en donde el Cristo resucitado le habla desde el cielo a la iglesia de Laodicea, y le dice: «Yo reprendo y disciplino a todos los que amo. Por lo tanto, sé fervoroso y arrepiéntete» (Ap 3:19). Aquí de nuevo el amor y la represión al pecado están conectados en la misma afirmación. El Nuevo Testamento testifica del desagrado de los tres miembros de la Trinidad cuando los cristianos pecan. (Vea también Is 59:1-2; 1 Jn 3:21.)

La Confesión de Fe de Westminster dice sabiamente, respecto a los creyentes: «Aunque nunca caen del estado de justificación, sin embargo pueden, por sus pecados, caer bajo el desagrado paternal de Dios, y no tener restaurada sobre ellos la luz de su rostro, mientras no confiesen humildemente sus pecados, rueguen perdón y renueven su fe y arrepentimiento» (cap 11, sec. 5).

Cuando pecamos como creyentes, no es solo nuestra relación personal con Dios la que se trastorna. Nuestra vida cristiana y ministerio también sufren daño. Jesús nos advierte: «Así como ninguna rama puede dar fruto por sí misma, sino que tiene que permanecer en la vid, así tampoco ustedes pueden dar fruto *si no permanecen en mí*» (Jn 15:4). Cuando nos descarriamos de la comunión con Cristo debido a que hay pecado en nuestra vida, disminuimos el grado en que estamos permaneciendo en Cristo.

Los escritores del Nuevo Testamento con frecuencia hablan de las consecuencias destructivas del pecado en la vida de los creyentes. En verdad, muchas secciones de las epístolas se dedican a reprender a los creyentes por los pecados que están cometiendo y a instarlos que dejen de hacerlos. Pablo dice que si los creyentes se rinden al pecado, se vuelven cada vez más «esclavos» del pecado (Ro 6:16.) Dios quiere que los cristianos progresen hacia arriba en una senda de justicia cada vez más pura en la vida. Si nuestra meta es crecer en una plenitud cada vez mayor de vida hasta el día cuando pasemos a la presencia de Dios en el cielo, pecar es dar media vuelta y empezar a andar cuesta abajo de la meta de semejanza a Dios; es ir en dirección «que lleva a la muerte» (Ro 6:16) y separación eterna de Dios, la dirección de la que fuimos rescatados cuando nos convertimos a Cristo.[14]

Es más, cuando pecamos como creyentes, sufrimos una pérdida de la recompensa eterna. Una persona que ha edificado en la obra de la Iglesia no con oro, ni plata, ni

[13]Vea el cap. 22, pp. 323-324, sobre la adopción.

[14]Pablo no está diciendo en Ro 6:16 que los verdaderos creyentes pueden en realidad retroceder al punto en el que caigan bajo condenación eterna, pero sí parece estar diciendo que cuando nos rendimos al pecado nos dirigimos (en un sentido espiritual y moral) en esa dirección.

piedras preciosas, sino con «madera, heno y paja» (1 Co 3:12) verá su obra «consumida» en el día de juicio y «sufrirá pérdida. Será salvo, pero como quien pasa por el fuego» (1 Co 3:15). Pablo se da cuenta de que «es necesario que todos comparezcamos ante el tribunal de Cristo, para que cada uno reciba lo que le corresponda, según lo bueno o malo que haya hecho mientras vivió en el cuerpo» (2 Co 5:10). Pablo implica que hay grados de recompensa en el cielo y que el pecado tiene consecuencias negativas en términos de pérdida de la recompensa celestial.

c. *El peligro de los «evangélicos inconversos»*. Si bien un cristiano genuino que peca no pierde su justificación o adopción ante Dios (citado anteriormente), debe haber una clara advertencia de que el simple hecho de ser miembro de una iglesia evangélica y andar en conformidad externa a los patrones aceptados de conducta «cristiana» no garantizan la salvación. Particularmente en las sociedades y culturas en las que es fácil (e incluso se espera) que la gente profese ser cristiana, hay una posibilidad cierta de que algunos se asocien con la iglesia sin haber nacido de nuevo genuinamente. Si tales personas se vuelven cada vez más desobedientes a Cristo en su forma de vida, no deben arrullarse en complacencia por la seguridad de que todavía tienen justificación y adopción en la familia de Dios. Un patrón constante de desobediencia a Cristo y una falta de elementos del fruto del Espíritu Santo como el amor, el gozo, la paz, y los demás (vea Gá 5:22-23) son quizá indicios de que la persona no es de veras cristiana, que probablemente no ha habido en ella fe genuina y de corazón desde el principio y no ha habido la obra regeneradora del Espíritu Santo. Jesús advierte que a algunos que han profetizado, echado fuera demonios y hecho obras poderosas en su nombre les dirá: «Jamás los conocí. ¡Aléjense de mí, hacedores de maldad!» (Mt 7:23). Juan nos dice que «el que afirma: "Lo conozco", pero no obedece sus mandamientos, es un mentiroso y no tiene la verdad» (1 Jn 2:4; en donde Juan habla de un patrón persistente de vida). Un patrón de larga duración de desobediencia creciente a Cristo se debe tomar como base para dudar de que la persona en cuestión sea realmente cristiana.

5. ¿Cuál es el pecado imperdonable? Varios pasajes de la Biblia hablan de un pecado que no será perdonado. Jesús dice: «Por eso les digo que a todos se les podrá perdonar todo pecado y toda blasfemia, pero la blasfemia contra el Espíritu no se le perdonará a nadie. A cualquiera que pronuncie alguna palabra contra el Hijo del hombre se le perdonará, pero el que hable contra el Espíritu Santo no tendrá perdón ni en este mundo ni en el venidero» (Mt 12:31-32).

Una afirmación similar aparece en Marcos 3:29-30, en donde Jesús dice que «el que blasfeme contra el Espíritu Santo no tendrá perdón» (cf. Lc 12:10). En forma similar Hebreos 6 dice: «*Es imposible que renueven su arrepentimiento* aquellos que han sido una vez iluminados, que han saboreado el don celestial, que han tenido parte en el Espíritu Santo y que han experimentado la buena palabra de Dios y los poderes del mundo venidero, y después de todo esto *se han apartado*. Es imposible, porque así vuelven a crucificar, para su propio mal, al Hijo de Dios, y lo exponen a la vergüenza pública» (vv. 4-6, cf. 10:26-27).

Algunos han sostenido que el pecado es de la incredulidad que continúa hasta el momento de su muerte; por consiguiente, todo el que muere en incredulidad (o por lo menos todo el que ha oído de Cristo y muere en incredulidad) ha cometido este pecado. Por supuesto que es cierto que los que persisten en incredulidad hasta su muerte no serán perdonados, pero la cuestión es si es a eso a lo que se refieren estos versículos. Leyendo con mayor detenimiento estos versículos, esa explicación no parece encajar en el lenguaje de los versículos citados, porque no hablan de la incredulidad en general,

sino específicamente de alguien que «hable contra el Espíritu Santo» (Mt 12:31), que «blasfeme contra el Espíritu Santo» (Mr 3:29), o que «se han apartado» (He 6:6). Tienen a la vista un pecado específico, un rechazo a propósito de la obra del Espíritu Santo y hablar mal al respecto, o rechazar a propósito la verdad de Cristo y «menospreciar» a Cristo (He 6:6). Es más, la idea de que este pecado es la incredulidad que persiste hasta la muerte no encaja bien en el contexto de una reprensión a los fariseos por lo que estaban diciendo tanto en Mateo como en Marcos (vea la explicación del contexto más adelante).

Una mejor posibilidad es que este pecado consiste en *un rechazo desusadamente malicioso y a propósito, y difamación contra la obra del Espíritu Santo que testifica de Cristo, y atribuir a Satanás esa obra*. Un examen más de cerca al contexto de la afirmación de Jesús en Mateo y Marcos muestra que Jesús estaba hablando en respuesta a la acusación de los fariseos: «Éste no expulsa a los demonios sino por medio de Beelzebú, príncipe de los demonios» (Mt 12:24). Los fariseos habían visto repetidas veces las obras de Jesús. Él acababa de curar a un endemoniado ciego y mudo, y ya podía ver y hablar (Mt 12:22). La gente se quedó asombrada y seguían a Jesús en grandes números, y los fariseos mismos habían visto muchas veces claras demostraciones del asombroso poder del Espíritu Santo obrando por medio de Jesús para dar vida y salud a muchos. Pero los fariseos, *a pesar de las claras demostraciones de la obra del Espíritu Santo ante sus ojos*, rechazaron deliberadamente la autoridad de Jesús y su enseñanza, y la atribuyeron al diablo. Era irracional y necio de parte de los fariseos atribuir los exorcismos de Jesús al poder de Satanás; era una mentira clásica, deliberada y maliciosa. Jesús dice en este contexto: «Por eso les digo que a todos se les podrá perdonar todo pecado y toda blasfemia, pero la blasfemia contra el Espíritu no se le perdonará a nadie» (Mt 12:31). La difamación deliberada y maliciosa de la obra del Espíritu Santo por medio de Jesús, al atribuir a Satanás la obra del Espíritu Santo, no sería perdonada.

El contexto indica que Jesús está hablando de un pecado que no es simple incredulidad ni rechazo de Cristo, sino uno que incluye (1) un claro conocimiento de quién es Cristo, (2) conocimiento de que el Espíritu Santo está obrando por él, (3) un rechazo a propósito de estos hechos, y (4) atribuir calumniosamente al poder de Satanás la obra del Espíritu Santo en Cristo.

¿Por qué será este pecado imperdonable? En un caso así, la dureza del corazón será tan grande que todo medio ordinario para llevar al pecador al arrepentimiento ya habría sido rechazado. En un caso así, la persuasión de la verdad no servirá, porque esas personas ya conocen la verdad y expresamente la han rechazado. Una demostración del poder del Espíritu Santo para sanar y dar vida no servirá, porque ellos ya la han visto y la han rechazado. No es que el pecado en sí mismo sea tan horrible que no puede ser cubierto por la obra redentora de Cristo, sino más bien que el corazón endurecido de pecador lo pone más allá del alcance de los medios ordinarios de Dios para dar perdón mediante el arrepentimiento y confianza en Cristo en cuanto a la salvación. El pecado es imperdonable porque separa al pecador del arrepentimiento y de la fe que salva cuando se cree la verdad.

El hecho de que el pecado imperdonable incluye una dureza tan extrema de corazón y la falta de arrepentimiento indica que los que temen haberlo cometido, y sin embargo todavía lamentan de corazón haber pecado y desean buscar a Dios, por supuesto que no caen en la categoría de los que son culpables de cometerlo. Berkhof dice que «podemos estar razonablemente seguros de que los que temen haberlo cometido y se preocupan de eso, y desean que otros oren por ellos, no lo han cometido».[15]

[15]Louis Berkhof, *Introduction to Systematic Theology*, Eerdmans, Grand Rapids, 1932; reimpresión, Baker, Grand Rapids, 1979, p. 254.

Este concepto del pecado imperdonable también armoniza con Hebreos 6:4-6. Allí las personas que «cometen apostasía» o «se apartan» han tenido toda suerte de conocimiento y convicción de la verdad: Han «sido iluminados» y han «probado el don celestial»; han participado de varias maneras en la obra del Espíritu Santo y «han experimentado la buena palabra de Dios y los poderes del mundo venidero» y sin embargo expresamente se alejan de Cristo y «lo exponen a la vergüenza pública» (He 6:6). Además, se ponen fuera del alcance de los medios ordinarios de Dios para conducir a las personas al arrepentimiento y la fe. *Conociendo* y *estando convencidos* de la verdad, expresamente la rechazan.

E. El castigo del pecado

Aunque el castigo divino del pecado en efecto sirve como disuasivo para no seguir pecando y como advertencia para los que lo observan, esta no es la razón primaria por la que Dios castiga el pecado. La razón primordial es que la justicia de Dios lo exige, para que él sea glorificado en el universo que ha creado. Él es el Señor que practica «amor, con derecho y justicia, pues es lo que a mí me agrada» (Jer 9:24).

Pablo dice de Cristo Jesús que «Dios lo ofreció como propiciación que se recibe por la fe en su sangre» (Ro 3:25, traducción libre). Pablo entonces explica por qué Dios ofreció a Jesús como «propiciación» (es decir, un sacrificio que toma sobre sí la ira de Dios contra el pecado y de este modo convierte en favor la ira de Dios), «para así *demostrar su justicia*. Anteriormente, en su paciencia, Dios había pasado por alto los pecados» (Ro 3:25). Pablo entiende que si Cristo no hubiera venido para pagar la pena por los pecados, Dios no hubiera demostrado su justicia. Debido a que ha pasado por alto los pecados y no los había castigado en el pasado, la gente podría con razón acusar a Dios de injusticia, presuponiendo que un Dios que no castiga los pecados no es un Dios justo. Por consiguiente, cuando Dios mandó a Cristo para que muriera y pagara la pena de nuestros pecados, demostró cómo podía seguir siendo justo: había reservado el castigo que merecían los pecados anteriores (los de los santos del Antiguo Testamento) y, en perfecta justicia, lo había aplicado a Jesús en la cruz. La propiciación del Calvario por tanto demostró claramente que Dios es perfectamente justo: «*En el tiempo presente ha ofrecido a Jesucristo para manifestar su justicia*. De este modo Dios es justo y, a la vez, el que justifica a los que tienen fe en Jesús» (Ro 3:26).

Por tanto, en la cruz tenemos una clara demostración de la razón por la que Dios castiga el pecado: Si él no castigara el pecado, no sería un Dios justo, y entonces no habría justicia suprema en el universo. Pero al castigar el pecado, Dios es un juez justo sobre todo, y se hace justicia en el universo.

II. PREGUNTAS DE REPASO

1. Defina el pecado.

2. Explique el término «culpa heredada». ¿Cómo respondería usted a la objeción de que esta enseñanza es injusta?

3. ¿De qué manera el pecado de Adán afectó nuestra naturaleza humana? ¿Quiere decir esto que todas las personas son en extremo malas? Explique.

4. ¿Qué efecto tiene nuestra capacidad para obedecer a Dios en nuestra responsabilidad ante Dios?

5. Cuando un creyente peca, ¿cómo afecta esto su posición legal ante Dios? ¿Qué efecto tiene el pecado en el creyente?

6. ¿Cuál es la razón primordial por la que Dios castiga el pecado?

III. PREGUNTAS PARA LA APLICACIÓN PERSONAL

1. ¿Ha aumentado la lectura de este capítulo la conciencia de pecado que queda en su propia vida? ¿Aumentó este capítulo en usted algún sentido de aborrecimiento por el pecado? ¿Por qué no siente más a menudo un sentido más profundo de disgusto por el pecado? A su modo de pensar, ¿cuál será el efecto global de este capítulo en su relación personal con Dios?

2. ¿Le sería más reconfortante pensar que el pecado vino al mundo porque Dios ordenó que viniera por medio de agentes secundarios, o porque no pudo prevenirlo, aunque era contra su voluntad? ¿Cómo se sentiría respecto al universo y su lugar en él si pensara que el mal siempre ha existido y que hay un «dualismo» supremo en el universo?

3. ¿Puede mencionar algunos paralelos entre la tentación que enfrentó Eva y las tentaciones que usted enfrenta incluso ahora en su vida cristiana?

4. ¿Cómo puede la enseñanza bíblica sobre los grados de seriedad del pecado ayudarle en su vida cristiana en este punto? ¿Ha sentido «el disgusto paternal» de Dios cuando ha pecado? ¿Cuál es su respuesta en ese sentido?

IV. TÉRMINOS ESPECIALES

corrupción heredada

culpa heredada

culpa original

depravación total

dualismo

imputar

incapacidad total

pecado

pecado heredado

pecado imperdonable

pecado original

Pelagio

contaminación original

propiciación

V. LECTURA BÍBLICA PARA MEMORIZAR

SALMO 51:1-4

Ten compasión de mí, oh Dios, conforme a tu gran amor;
conforme a tu inmensa bondad, borra mis transgresiones.
Lávame de toda mi maldad
y límpiame de mi pecado.
Yo reconozco mis transgresiones;
siempre tengo presente mi pecado.
Contra ti he pecado, sólo contra ti,
y he hecho lo que es malo ante tus ojos;
por eso, tu sentencia es justa,
y tu juicio, irreprochable.

PARTE IV

La doctrina de Cristo

PARTE IV

La doctrina de Cristo

CAPÍTULO CATORCE

La persona de Cristo

+ *¿Cómo es Jesús plenamente Dios y plenamente hombre, y sin embargo una sola persona?*

I. EXPLICACIÓN Y BASE BÍBLICA

Podemos resumir la enseñanza bíblica sobre la persona de Cristo como sigue: *Jesucristo fue plenamente Dios y plenamente hombre en una persona, y así lo será para siempre.*

El material bíblico que respalda esta definición es extenso. Hablaremos primero de la humanidad de Cristo, y luego de su deidad, y entonces intentaremos mostrar cómo la deidad y la humanidad de Jesús están unidas en la sola persona de Cristo.

A. La humanidad de Cristo

1. Nacimiento virginal. Cuando hablamos de la humanidad de Cristo es apropiado empezar con una consideración del nacimiento virginal de Cristo. La Biblia claramente afirma que Jesús fue concebido en el vientre de su madre, María, mediante la obra milagrosa del Espíritu Santo y sin padre humano.

«El nacimiento de Jesús, el Cristo, fue así: Su madre, María, estaba comprometida para casarse con José, pero *antes de unirse a él*, resultó que estaba encinta por obra del Espíritu Santo» (Mt 1:18). Poco después de esto un ángel del Señor le dijo a José, que estaba comprometido en matrimonio con María: «José, hijo de David, no temas recibir a María por esposa, *porque ella ha concebido por obra del Espíritu Santo*» (Mt 1:20). Luego leemos que José «hizo lo que el ángel del Señor le había mandado y recibió a María por esposa. Pero no tuvo relaciones conyugales con ella hasta que dio a luz un hijo, a quien le puso por nombre Jesús» (Mt 1:24-25).

El mismo hecho se menciona en el Evangelio de Lucas, en donde leemos de la aparición del ángel Gabriel a María. Después de que el ángel le dijo que ella tendría un hijo, María dijo: «¿Cómo puede ser esto, puesto que no tengo marido?» El ángel le contestó:

El Espíritu Santo vendrá sobre ti,
 y el poder del Altísimo te cubrirá con su sombra.
Así que al santo niño que va a nacer lo llamarán
Hijo de Dios. (Lc 1:34-35; cf. 3:23)

Esta afirmación bíblica del nacimiento virginal de Cristo debería por sí sola darnos suficiente base para aceptar esta doctrina. Sin embargo, hay también implicaciones doctrinales fundamentales del nacimiento virginal que ilustran su importancia. Podemos ver esto por lo menos en tres aspectos.

a. *Muestran que la salvación en definitiva debe venir del Señor.* El nacimiento virginal de Cristo es un recordatorio inconfundible del hecho de que la salvación jamás puede venir por esfuerzo humano, sino que debe ser la obra sobrenatural de Dios. Ese hecho fue evidente al principio mismo de la vida de Jesús, cuando «Dios envió a su Hijo, nacido de una mujer, nacido bajo la ley, para rescatar a los que estaban bajo la ley, a fin de que fuéramos adoptados como hijos» (Gá 4:4-5).

b. *El nacimiento virginal hizo posible la unión de plena deidad y plena humanidad en una persona.* Esto fue el medio que Dios usó para enviar a su Hijo (Jn 3:16; Gá 4:4) al mundo como hombre. Si pensamos por un momento en las otras maneras posibles en que Cristo podía haber venido a la tierra, ninguna de ellas hubiera unido tan claramente la humanidad y la deidad en una persona. Probablemente habría sido posible que Dios creara a Jesús como ser humano completo en el cielo y lo enviara para que descendiera del cielo a la tierra sin la intervención de ningún padre humano. Pero entonces habría sido muy difícil para nosotros entender el hecho de que Jesús era plenamente humano como nosotros. Por otro lado, probablemente habría sido posible que Dios hiciera que Jesús viniera al mundo con dos padres humanos, tanto un padre como una madre, y con su plena naturaleza divina milagrosamente unida a su naturaleza humana en algún punto temprano en su vida. Pero entonces hubiera sido muy difícil para nosotros entender cómo Jesús era plenamente Dios, puesto que su origen fue como el nuestro en todo sentido. Pensar en estas otras dos posibilidades nos ayuda a entender cómo Dios, en su sabiduría, ordenó una combinación de influencia humana y divina en el nacimiento de Cristo, para que su plena humanidad fuera evidente para nosotros por el hecho de su nacimiento humano ordinario de una madre humana, y que su plena deidad fuera también evidente por el hecho de su concepción en el vientre de María por la obra poderosa del Espíritu Santo.

c. *El nacimiento virginal también hace posible la verdadera humanidad de Cristo sin el pecado heredado.* Como observamos en el capítulo 14, todos los seres humanos han heredado de su primer padre, Adán, la culpa legal y una naturaleza moral corrupta. Pero el hecho de que Jesús no tuvo un padre humano quiere decir que la línea de descendencia de Adán queda parcialmente interrumpida. Jesús no descendía de Adán en la misma manera exacta que todo los demás seres humanos han descendido de Adán. Esto nos ayuda a entender por qué la culpa legal y la corrupción moral que pertenecen a todos los demás seres humanos no le perteneció a Cristo.

Pero, ¿por qué Jesús no heredó la naturaleza de pecado de María? La Iglesia Católica Romana contesta a esta pregunta diciendo que María misma era libre de pecado, pero la Biblia en ninguna parte enseña esto, y de todas maneras esto no resolvería el problema (¿por qué María no heredó pecado de su madre?). Una mejor solución es decir que la obra del Espíritu Santo en María debe haber prevenido no sólo la transmisión del pecado de José (porque Jesús no tuvo padre humano) sino también, de una manera milagrosa, la transmisión de pecado de María. «El Espíritu Santo vendrá sobre ti ... *Por eso*, el niño que va a nacer será llamado *Santo* e Hijo de Dios» (Lc 1:35, VP).[1]

2. Debilidades y limitaciones humanas.

a. *Jesús tenía un cuerpo humano.* El hecho de que Jesús tenía un cuerpo humano tal como el nuestro se ve en muchos pasajes de la Biblia. Nació tal como nacen todos los

[1]Esta es la traducción de la VP, que a mí me parece más probable que la de la NVI: «Así que al santo niño que va a nacer lo llamarán Hijo de Dios» (similarmente RVR). Esto se debe a que otros ejemplos de la literatura antigua muestran que la expresión griega *to gennomenon* se debe entender comúnmente como «el niño que nacerá».

bebés (Lc 2:7). Creció de la niñez a la edad adulta como crece todo niño. «El niño crecía y se fortalecía; progresaba en sabiduría, y la gracia de Dios lo acompañaba» (Lc 2:40). Lucas nos dice además que «Jesús siguió creciendo en sabiduría *y estatura*, y cada vez más gozaba del favor de Dios y de toda la gente» (Lc 2:52).

Jesús se cansó tal como nosotros, porque leemos que «Jesús, fatigado del camino, se sentó junto al pozo» en Samaria (Jn 4:6). Sintió sed, porque cuando estuvo en la cruz, dijo: «*Tengo sed*» (Jn 19:28). Después de haber ayunado durante cuarenta días en el desierto, leemos que «tuvo *hambre*» (Mt 4:2). A veces sintió debilidad física, porque durante su tentación en el desierto ayunó por cuarenta días (el punto en que la fuerza física de los seres humanos ha desaparecido casi por completo y más allá del cual hay daño físico irreparable si continúa el ayuno). En ese momento «unos ángeles acudieron a servirle» (Mt 4:11), evidentemente para atenderle y proveerle alimento hasta que recuperara suficiente fuerza para salir del desierto. La culminación de las limitaciones de Jesús en términos de su cuerpo humano se ven cuando murió en la cruz (Lc 23:46). Su cuerpo humano dejó de tener vida y dejó de funcionar, tal como ocurre con el nuestro cuando morimos.

Jesús también resucitó de los muertos con un cuerpo físico, humano, un cuerpo perfecto y ya no estaba sujeto a debilidad, enfermedad y muerte. Les demuestra repetidas veces a sus discípulos que de verdad tiene un cuerpo físico. Dice: «Miren mis manos y mis pies. ¡Soy yo mismo! Tóquenme y vean; *un espíritu no tiene carne ni huesos, como ven que los tengo yo*» (Lc 24:39). Les está mostrando y enseñando que él tiene «carne y huesos», y no es solo un «espíritu» sin cuerpo. Otra evidencia de este hecho es que «le dieron parte de un pez asado, y un panal de miel. Y él lo tomó, y comió delante de ellos» (Lc 24:42; cf. v. 30; Jn 20:17,20,27; 21:9,13).

En el mismo cuerpo humano (aunque era un cuerpo resucitado hecho perfecto) Jesús también ascendió al cielo. Antes de irse dijo: «Ahora dejo de nuevo el mundo y vuelvo al Padre» (Jn 16:28, cf. 17:11). La manera en que Jesús ascendió al cielo fue calculada para demostrar la continuidad entre su existencia en un cuerpo físico aquí en la tierra y su continua existencia en ese cuerpo en el cielo. Apenas pocos versículos después de que Jesús les había dicho que «un espíritu no tiene carne ni huesos, como ven que los tengo yo» (Lc 24:39), leemos en el Evangelio de Lucas que Jesús «los sacó fuera hasta Betania, y alzando sus manos, los bendijo. Y aconteció que bendiciéndolos, se separó de ellos, y fue llevado arriba al cielo» (Lc 24:50-51). Algo similar leemos en Hechos: «Habiendo dicho esto, mientras ellos lo miraban, fue llevado a las alturas hasta que una nube lo ocultó de su vista» (Hch 1:9).

Todos estos versículos tomados en conjunto muestran que, en lo que tiene que ver con el cuerpo humano de Jesús, fue como el nuestro antes de su resurrección, y después de su resurrección siguió siendo un cuerpo humano de «carne y huesos», pero ya perfecto, la clase de cuerpo que tendremos cuando Cristo vuelva y seamos igualmente resucitados de los muertos.[2] Jesús sigue existiendo en ese cuerpo humano en el cielo, como la ascensión nos enseña.

b. *Jesús tenía mente humana*. El hecho de que Jesús «*crecía en sabiduría*» (Lc 2:52) dice que pasó por un proceso de aprendizaje como los demás niños; aprendió a comer, a hablar, a leer y escribir, a ser obediente a sus padres (véase He 5:8). Este proceso ordinario de aprendizaje fue parte de la genuina humanidad de Cristo.

También vemos que Jesús tuvo una mente humana como la nuestra cuando habla del día en que volverá a la tierra: «Pero en cuanto al día y la hora, nadie lo sabe, ni siquiera los ángeles en el cielo, ni el Hijo, sino sólo el Padre» (Mr 13:32).[3]

[2]Vea el cap. 16, pp. 265-266, y cap. 25, pp. 356-358, que trata de la naturaleza de nuestro cuerpo resucitado.
[3]Vea más explicación de este versículo, más adelante, pp. 244-245.

c. *Jesús tenía un alma humana y emociones humanas.* Vemos varias indicaciones de que Jesús tenía un alma (o espíritu) humana. Poco antes de su crucifixión Jesús dijo: «Ahora está *turbada* mi alma» (Jn 12:27, RVR). Juan escribe un poco más adelante: «Habiendo dicho Jesús esto, se *conmovió* en espíritu» (Jn 13:21, RVR). En ambos versículos las palabras «turbada» y «conmovió» son traducción del término griego *tarasso*, palabra que a menudo se usaba para referirse a las personas que estaban llenas de ansiedad o a las que el peligro las había sorprendido. Es más, antes de la crucifixión de Jesús, al darse cuenta del sufrimiento que atravesaría, dijo: «Es tal la angustia que me invade, que me siento morir» (Mt 26:38). Tan grande fue su tristeza que sintió que lo mataría si aumentaba.

Jesús tuvo toda la gama de emociones humanas. Se «maravilló» por la fe del centurión (Mt 8:10). Lloró de aflicción por la muerte de Lázaro (Jn 11:35). Oró con corazón lleno de emoción, porque «en los días de su vida mortal, Jesús ofreció oraciones y súplicas *con fuerte clamor y lágrimas* al que podía salvarlo de la muerte, y fue escuchado por su reverente sumisión» (He 5:7).

El autor de Hebreos también nos dice: «Aunque era Hijo, mediante el sufrimiento aprendió a obedecer; y consumada su perfección, llegó a ser autor de salvación eterna para todos los que le obedecen» (He 5:8-9). Sin embargo, si Jesús nunca pecó, ¿cómo pudo «aprender obediencia»? Evidentemente conforme Jesús crecía, él, como todos los demás niños, pudo ir asumiendo más responsabilidad cada vez. Mientras más años tenía, más demandas podían imponerle su padre y su madre en términos de obediencia, y más difíciles las tareas que su Padre celestial podía asignarle para que las desempeñara en la fuerza de su naturaleza humana. Con cada tarea cada vez más difícil, incluso cuando incluía sufrimiento (como He 5:8 especifica), la capacidad moral de Jesús, su capacidad de obedecer en circunstancias cada vez más difíciles, aumentaba. Podemos decir que su «espalda moral» se fortaleció mediante ejercicios cada vez más difíciles. Sin embargo en todo esto jamás pecó.

3. Impecabilidad. Aunque el Nuevo Testamento claramente afirma que Jesús fue plenamente humano tal como nosotros somos, también afirma que Jesús fue diferente en un aspecto importante: Fue sin pecado, y nunca cometió pecado alguno durante su vida. Algunos han objetado que si Jesús no pecó, no era verdaderamente humano, porque todos los seres humanos pecan. Pero esa objeción olvida que los seres humanos están ahora en una situación anormal. Dios no nos creó pecadores, sino santos y justos. Adán y Eva en el huerto del Edén, antes de pecar, eran verdaderamente humanos, y nosotros ahora, aunque humanos, no igualamos el patrón que Dios quiere para nosotros cuando nuestra plena humanidad sin pecado sea restaurada.

La impecabilidad de Jesús se enseña frecuentemente en el Nuevo Testamento. Vemos que Satanás no pudo tentar a Jesús con éxito, y fracasó, después de cuarenta días, cuando trató de persuadirlo para que pecara: «Así que el diablo, habiendo agotado todo recurso de tentación, lo dejó hasta otra oportunidad» (Lc 4:13). También no vemos en los Evangelios Sinópticos (Mateo, Marcos y Lucas) ninguna evidencia de algo malo de parte de Jesús. A los judíos que se le oponían, Jesús les preguntó: «¿Quién de ustedes me puede probar que soy culpable de pecado?» (Jn 8:46), y no recibió respuesta.

Las afirmaciones de la impecabilidad de Jesús son más explícitas en el Evangelio de Juan. Jesús hizo esta asombrosa proclama: «Yo soy la luz del mundo» (Jn 8:12). Si entendemos que la luz es símbolo de veracidad y pureza moral, aquí Jesús está afirmando ser la fuente de la verdad, la pureza moral y la santidad en el mundo. Es una afirmación impresionante que sólo podía hacer alguien que estaba libre de pecado. Todavía más, con respecto a la obediencia a su Padre celestial, siempre hacía «lo que le agrada» (Jn 8:29; el tiempo presente da el sentido de actividad continua: «Siempre estoy haciendo lo que le agrada»). Al fin de su vida Jesús pudo decir: «Yo he obedecido los mandamientos de mi

Padre y permanezco en su amor» (Jn 15:10). Es significativo que cuando llevaron a Jesús ante Pilato para que lo juzgara, a pesar de las acusaciones de los judíos, Pilato solo pudo concluir: «Yo no encuentro que éste sea culpable de nada» (Jn 18:38).

Cuando Pablo habla de que Jesús vino a vivir como hombre se cuida de no decir que tomó «carne pecadora», sino más bien dice que Dios envió a su Hijo «*en condición semejante* a nuestra condición de pecadores» (Ro 8:3). Luego se refiere a Jesús como el «que no cometió pecado alguno» (2 Co 5:21). El autor de Hebreos afirma que Jesús fue tentado pero simultáneamente insiste en que no pecó: Jesús es «uno que ha sido tentado en todo de la misma manera que nosotros, *aunque sin pecado*» (He 4:15). Es un sumo sacerdote que es «santo, irreprochable, puro, apartado de los pecadores y exaltado sobre los cielos» (He 7:26). Pedro habla de Jesús como «de un cordero sin mancha y sin defecto» (1 P 1:19), usando la figura del Antiguo Testamento para decir que estaba libre de toda contaminación moral. Pedro directamente afirma: «Él no cometió ningún pecado, ni hubo engaño en su boca» (1 P 2:22). Cuando Jesús murió, fue «el justo por los injustos, a fin de llevarlos a ustedes a Dios» (1 P 3:18). Y Juan, en su primera Epístola, le llama «Jesucristo, el Justo» (1 Jn 2:1), y dice que «él no tiene pecado» (1 Jn 3:5). Es difícil negar, entonces, que la impecabilidad de Cristo se enseña claramente en todas las secciones principales del Nuevo Testamento. Ciertamente fue hombre pero sin pecado.

El hecho de que Jesús fue tentado «en todo» (He 4:15) tiene gran significación para nuestra vida. Por difícil que nos parezca comprenderlo, la Biblia afirma que en estas tentaciones Jesús creció en capacidad para comprendernos y ayudarnos en nuestras tentaciones. «Por haber sufrido él mismo la tentación, puede socorrer a los que son tentados» (He 2:18). El autor pasa luego a conectar la capacidad de Jesús para comprender nuestras debilidades y el hecho de que él fue tentado como nosotros: «Porque no tenemos un sumo sacerdote incapaz de compadecerse de nuestras debilidades, sino uno que ha sido tentado en todo de la misma manera que nosotros, aunque sin pecado. Así que acerquémonos confiadamente al trono de la gracia para recibir misericordia y hallar la gracia que nos ayude en el momento que más la necesitemos» (He 4:15-16).

Esto tiene aplicación práctica para nosotros: En toda situación en que estemos luchando contra la tentación debemos reflejar la vida de Cristo y preguntarnos si no estamos en una situación similar a la que él enfrentó. Por lo general, después de reflexionar por un momento o dos, podremos pensar en algún caso en la vida de Cristo en el que él enfrentó tentaciones que, aunque no exactamente iguales en todo detalle, fueron muy similares a las situaciones que nosotros enfrentamos hoy.

4. ¿Pudo Cristo haber pecado? La pregunta que a veces se formula es: «¿Era posible que Cristo pecara?» Algunos arguyen la *impecabilidad* de Cristo, en la que la palabra *impecable* quiere decir «incapaz de pecar». Otros objetan que si Jesús no era capaz de pecar, sus tentaciones no eran válidas, porque, ¿cómo puede una tentación ser válida si la persona tentada de todos modos no puede pecar?

Para responder a esta pregunta debemos distinguir lo que la Biblia afirma claramente, por un lado, y por el otro, lo que es más por naturaleza especulación de parte nuestra. (1) La Biblia afirma sin lugar a dudas que Cristo nunca pecó (vea la explicación que dimos antes). No debe haber duda alguna en nuestra mente respecto a este hecho. (2) También afirma que Jesús fue tentado y que las tentaciones fueron reales (Lc 4:2). Si creemos lo que dice la Biblia, debemos insistir en que Cristo «ha sido tentado en todo de la misma manera que nosotros, aunque sin pecado» (He 4:15). (3) También debemos afirmar con la Biblia que «Dios no puede ser tentado por el mal» (Stg 1:13). Pero aquí la pregunta se vuelve difícil: Si Jesús era plenamente Dios y plenamente hombre (y explicaremos más adelante que la Biblia clara y repetidamente enseña esto), ¿no deberíamos afirmar también que (en algún sentido) Jesús «no pudo ser tentado por el mal»?

Estas afirmaciones explícitas de la Biblia nos presentan un dilema similar a otros varios dilemas doctrinales en los que la Biblia parece enseñar cosas que son, si no directamente contradictorias, por lo menos muy difíciles de combinar en nuestro entendimiento. En este caso no tenemos una contradicción real. La Biblia no nos dice que «Jesús fue tentado» y que «Jesús no fue tentado» (una contradicción si «Jesús» y «tentado» se usan exactamente en el mismo sentido en ambas oraciones). La Biblia nos dice que «Jesús fue tentado» y que «Jesús fue plenamente hombre» y que «Jesús fue plenamente Dios» y que «Dios no puede ser tentado». Esta combinación de enseñanzas de la Biblia deja abierta la posibilidad de que conforme comprendemos la manera en que la naturaleza humana de Jesús y su naturaleza divina actúan juntas, podamos entender más de la manera en que pudo ser tentado en un sentido y sin embargo, en otro sentido, no ser tentado. (Esta posibilidad se considerará más adelante.)

En este punto pasamos más allá de las claras afirmaciones de la Biblia e intentamos sugerir una solución al problema de si Cristo pudo haber pecado o no. Pero es importante que reconozca que lo que vamos a hacer es más bien sugerir una combinación de varias enseñanzas bíblicas y no cuenta con el respaldo de afirmaciones explícitas de la Biblia. Con esto en mente, es apropiado que digamos:[4] (1) Si la naturaleza humana de Jesús hubiera existido por sí misma, independiente de su naturaleza divina, habría sido una naturaleza humana tal como la que Dios le dio a Adán y a Eva. Habría sido libre de pecado pero así y todo *capaz de pecar*. (2) Pero la naturaleza humana de Jesús nunca existió aparte de la unión con su naturaleza divina. Desde el momento de su concepción, existió como verdadero Dios y también como verdadero hombre. Su naturaleza humana y su naturaleza divina estaban unidas en una persona. (3) Aunque hubo algunas cosas (tales como sentir hambre o sed, o sentirse débil) que Jesús experimentó en su naturaleza humana y no en su naturaleza divina (véase más adelante), un acto de pecado habría sido un acto moral que evidentemente habría incluido tanto su naturaleza humana como su naturaleza divina. (4) Pero si Jesús como persona hubiera pecado, incluyendo tanto su naturaleza humana como divina en el pecado, Dios mismo habría pecado y habría dejado de ser Dios. Sin embargo, esto es claramente imposible debido a la infinita santidad de la naturaleza de Dios. (5) Por consiguiente, parece que si preguntamos si *en realidad* era posible que Jesús pecara, debemos concluir que no era posible. La unión de su naturaleza humana y divina en una persona lo prevenía.

Pero la pregunta subsiste: «¿Cómo entonces pudieron ser válidas las tentaciones de Jesús?» El ejemplo de la tentación de cambiar las piedras en pan es útil en este respecto. Jesús tenía la capacidad, en virtud de su naturaleza divina, de realizar este milagro, pero si lo hubiera hecho, ya no habría estado obedeciendo a Dios Padre apoyándose solo en la fuerza de su naturaleza humana, y habría fallado en la prueba tal como Adán falló, y no habría ganado nuestra salvación. Por consiguiente, Jesús no quiso apoyarse en su naturaleza divina para que la obediencia le fuera más fácil. De manera similar, parece apropiado concluir que Jesús le hizo frente a toda tentación a pecar, no con su poder divino, sino con la fuerza de su naturaleza humana sola (aunque, por supuesto, no estaba «solo» porque Jesús, al ejercer la clase de fe que los seres humanos deben ejercer, dependía perfectamente de Dios Padre y de Dios Espíritu Santo en todo momento).

La fuerza moral de su naturaleza divina fue una clase de «red protectora» que habría prevenido que pecara, en todo caso (y por consiguiente podemos decir que no era posible que él pecara), pero él no se apoyó en la fuerza de su naturaleza divina para que le fuera más fácil enfrentar las tentaciones, y su negativa a convertir las piedras en pan al principio de su ministerio es una clara indicación de esto.

[4]En esta consideración sigo principalmente las conclusiones de Geerhardus Vos, *Biblical Theology*, Grand Rapids, Eerdmans, 1948, pp. 339-342.

¿Fueron entonces reales las tentaciones? Muchos teólogos han destacado que solo el que resiste victoriosamente una tentación hasta el fin siente plenamente la fuerza de esa tentación. Así como un campeón de levantamiento de pesas que con éxito levanta y sostiene sobre su cabeza el peso más pesado en la competencia siente la fuerza del mismo más plenamente que el que intenta levantarlo y lo deja caer, todo creyente que ha enfrentado la tentación y salido triunfante al fin sabe que es mucho más difícil que ceder a ella de inmediato. Lo mismo con Jesús: Toda tentación que enfrentó, la enfrentó hasta el fin, y triunfó sobre ella. Las tentaciones fueron tentaciones de verdad, aunque no cedió a ninguna; de hecho, las sufrió al máximo *porque* no cedió a ellas.

5. ¿Por qué fue necesaria la plena humanidad de Jesús? Cuando Juan escribió su primera epístola, circulaba en la Iglesia una enseñanza herética que aducía que Jesús no fue humano. Esta herejía llegó a conocerse como el *docetismo*, del verbo griego *dokeo*, «parecerse, parecer ser»; esta posición sostiene que Jesús no fue realmente un hombre sino que *parecía* serlo. Tan seria fue esta negación de la verdad en cuanto a Cristo, que Juan pudo decir que era una doctrina del anticristo: «En esto pueden discernir quién tiene el Espíritu de Dios: todo profeta que reconoce *que Jesucristo ha venido en cuerpo humano*, es de Dios; todo profeta que no reconoce a Jesús, no es de Dios sino del anticristo» (1 Jn 4:2-3). El apóstol Juan entendió que negar la verdadera humanidad de Cristo era negar algo que estaba en la misma médula del cristianismo, así que si alguno negaba que Jesús había venido en la carne, el tal no venía de parte de Dios.

Al examinar todo el Nuevo Testamento, vemos varias razones por las que Jesús tenía que ser plenamente hombre para poder ser el Mesías y ganar nuestra salvación. Aquí se mencionan dos de las razones más vitales.

a. *Para obediencia representativa.* Como observamos en el capítulo sobre el pecado, Adán fue representante nuestro en el huerto del Edén, y por su desobediencia Dios nos consideró igualmente culpables.[5] De manera similar, Jesús fue representante nuestro y obedeció por nosotros en donde Adán desobedeció y fracasó. Vemos esto en los paralelos entre la tentación de Jesús (Lc 4:1-13) y el tiempo de prueba de Adán y Eva en el huerto (Gn 2:15—3:7). También esto se refleja claramente en la explicación de Pablo de los paralelos entre Adán y Cristo: «Por tanto, así como una sola transgresión causó la condenación de todos, también *un solo acto de justicia* produjo la justificación que da vida a todos. Porque así como por la desobediencia de uno solo muchos fueron constituidos pecadores, también *por la obediencia de uno solo* muchos serán constituidos justos» (Ro 5:18-19).

Por eso Pablo puede llamar a Cristo «el último Adán» (1 Co 15:45) y llamar a Adán el «primer hombre» y a Cristo el «segundo hombre» (1 Co 15:47). Jesús tenía que ser hombre a fin de ser nuestro representante y obedecer en lugar nuestro.

b. *Para ser sacrificio substituto.* Si Jesús no hubiera sido hombre, no hubiera podido morir en nuestro lugar y pagar la pena que nosotros debíamos pagar. El autor de Hebreos nos dice que: «Ciertamente, no vino en auxilio de los ángeles sino de los descendientes de Abraham. Por eso *era preciso* que en todo se asemejara a sus hermanos, para ser un sumo sacerdote fiel y misericordioso al servicio de Dios, a fin de expiar [más exactamente, "en propiciación por"] los pecados del pueblo» (He 2:16-17; cf. v. 14). Jesús *tuvo que hacerse hombre*, y no ángel, porque Dios se interesaba en salvar a los hombres, no en salvar ángeles. Pero para hacer esto «*era preciso*» que fuera hecho como nosotros en todo, para que pudiera ser «la propiciación» a nuestro favor, un sacrificio aceptable como

[5]Vea el cap. 13, pp. 213-218.

sustituto nuestro. A menos que Cristo haya sido plenamente hombre, no podía haber muerto para pagar la pena de los pecados del hombre. No podía haber sido el sacrificio sustituto por nosotros.

Hay también otras razones por las que la humanidad de Jesús era necesaria. Jesús tenía que ser plenamente hombre tanto como plenamente Dios para poder cumplir el papel de mediador entre Dios y el hombre (cf. 1 Ti 2:5). La verdad de que Jesús fue hombre y experimentó tentaciones le permitió entendernos más plenamente como «sumo sacerdote» nuestro (He 2:18; cf. 4:15-16). La humanidad de Jesús también nos provee un ejemplo y patrón para nuestras vidas (cf. 1 Jn 2:6; 1 P 2:21). Todas estas razones apuntan a la vital importancia de afirmar que Jesús no fue sólo plenamente Dios sino también plenamente hombre y por eso pudo asegurar plenamente nuestra salvación.

B. La deidad de Cristo

Para completar la enseñanza bíblica acerca de Jesucristo, debemos afirmar no sólo que fue plenamente humano, sino también que fue plenamente divino. Aunque la palabra no ocurre explícitamente en la Biblia, la Iglesia ha usado el término *encarnación* para referirse al hecho de que Jesús fue Dios en carne humana. La *encarnación* fue el acto de Dios Hijo por el que tomó una naturaleza humana. La prueba bíblica de la deidad de Cristo es muy extensa en el Nuevo Testamento. La examinaremos bajo varias categorías.

1. Afirmaciones bíblicas directas. En esta sección examinaremos afirmaciones bíblicas directas de que Jesús es Dios y de que es divino.

a. *La palabra Dios* (teos) *se aplica a Cristo.* Aunque la palabra *teos*, «Dios», en el Nuevo Testamento por lo general se reserva para Dios Padre, hay varios pasajes en los que también se usa para referirse a Jesucristo. En todos estos pasajes, «Dios» se usa en fuerte sentido para referirse al Creador del cielo y de la tierra, gobernador sobre todo. Estos pasajes incluyen Juan 1:1; 1:18 (en los manuscritos más antiguos y mejores); 20:28; Romanos 9:5; Tito 2:13; Hebreos 1:8 (citando el Sal 45:6); y 2 Pedro 1:1. Como algunos de estos pasajes ya se consideraron en detalle en el capítulo sobre la Trinidad,[6] no repetiremos aquí esa consideración. Baste recordar que hay por lo menos estos siete pasajes claros en el Nuevo Testamento que explícitamente se refieren a Jesús como Dios.

Un ejemplo del Antiguo Testamento en que se aplica a Cristo el nombre *Dios* es el de un pasaje mesiánico conocido: «Porque nos ha nacido un niño, se nos ha concedido un hijo; la soberanía reposará sobre sus hombros, y se le darán estos nombres: Consejero admirable, *Dios fuerte*» (Is 9:6).

b. *La palabra* Señor (kurios) *se aplica a Cristo.* A veces la palabra *Señor* (gr. *kurios*) se usa simplemente como tratamiento de cortesía para un superior, más o menos como nuestro uso de «señor» en español (vea Mt 13:27; 21:30; 27:63; Jn 4:11). A veces simplemente puede querer decir el «amo» de un sirviente o esclavo (Mt 6:24; 21:40). Sin embargo la misma palabra se usa en la Septuaginta (traducción al griego del Antiguo Testamento, que se usaba comúnmente en tiempo de Cristo) como traducción del hebreo *YHVH*, Yahvé, o (como se le traduce frecuentemente) «el SEÑOR», o «Jehová». La palabra *kurios* se usa para traducir el nombre del Señor 6.814 veces en el Antiguo Testamento en griego. Por consiguiente, toda persona que hablaba griego en los tiempos del Nuevo Testamento y que tenía algún conocimiento del Antiguo Testamento en griego

[6]Vea el cap. 5, pp. 108-109 para una explicación de los pasajes que se refieren a Jesús como «Dios». Vea también Murray J. Harris, *Jesus as God*, Baker, Grand Rapids, 1992, para el tratamiento exegético más extenso jamás publicado que trata de los pasajes del Nuevo Testamento que se refieren a Jesús como «Dios».

habría reconocido que, en contextos en donde era apropiado, la palabra *Señor* era el nombre del Creador y sustentador del cielo y de la tierra, el Dios omnipotente.

Hay varios casos en el Nuevo Testamento en donde «Señor» se aplica a Cristo y se puede entender sólo en este fuerte sentido del Antiguo Testamento: «el Señor» es Yahvé o Dios mismo. Este uso de «Señor" es muy impactante en la palabra del ángel a los pastores de Belén: «Hoy les ha nacido en la ciudad de David un Salvador, que es Cristo *el Señor*» (Lc 2:11). Aunque estas palabras nos son bien conocidas debido a la lectura frecuente de la historia de navidad, debemos darnos cuenta de lo sorprendente que esto debe haber sido para cualquier judío del primer siglo al oír que alguien nacido en Belén era el «Cristo» (o «Mesías»),[7] y todavía más, que este Mesías también era «el Señor»; o sea, el Señor Dios mismo.

Vemos otro ejemplo cuando Mateo dice que Juan el Bautista era el que clamaba en el desierto: «Voz de uno que grita en el desierto: "Preparen el camino para el Señor, háganle sendas derechas"» (Mt 3:3). Juan está citando Isaías 40:3, que habla del Señor Dios mismo que viene a su pueblo. Pero el contexto aplica este pasaje al papel de Juan en la preparación del camino para que Jesús venga. La implicación es que cuando Jesús llega, *es el Señor mismo el que llega*.

Jesús también se identificó como el Señor soberano del Antiguo Testamento cuando les preguntó a los fariseos sobre el Salmo 110:1: «Dijo el Señor a mi Señor: "Siéntate a mi derecha, hasta que ponga a tus enemigos debajo de tus pies"» (Mt 22:44). La fuerza de esta afirmación es que «Dios Padre le dijo a Dios Hijo (el Señor de David): "Siéntate a mi diestra..."» Los fariseos saben que él está hablando de sí mismo e identificándose como digno del título *kurios* del Antiguo Testamento, «Señor».

Tal uso se ve frecuentemente en las epístolas, en donde «el Señor» es un nombre común para referirse a Cristo. Pablo dice: «Para nosotros no hay más que un solo Dios, el Padre, de quien todo procede y para el cual vivimos; y no hay más que un solo Señor, es decir, Jesucristo, por quien todo existe y por medio del cual vivimos» (1 Co 8:6: cf. 12:3, y muchos otros pasajes, tanto en las epístolas paulinas como en las generales).

c. *Otras afirmaciones de deidad.* Además de los usos de las palabras *Dios* y *Señor* para referirse a Cristo, tenemos otros pasajes que afirman fuertemente la deidad de Cristo. Cuando Jesús les dijo a sus oponentes judíos que Abraham había visto su día (el de Cristo), ellos le cuestionaron: «Ni a los cincuenta años llegas ... ¿y has visto a Abraham?» (Jn 8:57). Aquí una respuesta suficiente para demostrar la eternidad de Jesús hubiera sido: «Antes de que Abraham fuera, yo era». Pero Jesús no dice eso. Más bien, hace una aseveración mucho más asombrosa: «Ciertamente les aseguro que, antes de que Abraham naciera, *¡yo soy!*» (Jn 8:58). Jesús combinó dos aseveraciones cuya secuencia parecía no tener sentido: «Antes de que algo del pasado sucediera [Abraham naciera], algo que está en el presente sucedió [Yo soy]». Los líderes judíos reconocieron al instante que no estaba hablando en acertijos ni diciendo cosas sin sentido. Cuando dijo: «Yo soy», estaba repitiendo las mismas palabras que Dios usó para identificarse ante Moisés: «*YO SOY EL QUE SOY*» (Éx 3:14). Jesús estaba tomando para sí el título «YO SOY», por el cual Dios se autotitula el Eterno que existe, el Dios que es la fuente de su propia existencia y que siempre ha sido y siempre será. Cuando los judíos oyeron esta afirmación inusual, enfática, solemne, supieron que estaba afirmando que era Dios: «Entonces los judíos tomaron piedras para arrojárselas, pero Jesús se escondió y salió inadvertido del templo» (Jn 8:59).[8]

[7] La palabra *Cristo* es traducción griega de la palabra hebrea *Mesías*.

[8] Los otros dichos «Yo soy» en el Evangelio de Juan, en los que Jesús afirma ser el pan de vida (6:35), la luz del mundo (8:12), la puerta de las ovejas (10:7), el buen pastor (10:11), la resurrección y la vida (11:25), el camino, la verdad y la vida (14:6), y la Vid verdadera (15:1), también contribuyen al cuadro total de la deidad que Juan describe de Cristo; vea de Donald Guthrie, *New Testament Theology*, pp. 330-32.

Otra fuerte declaración de deidad es la afirmación de Jesús al final de Apocalipsis: «Yo soy el Alfa y la Omega, el Primero y el Último, el Principio y el Fin» (Ap 22:13). Cuando se combina esto con la afirmación de Dios Padre en Apocalipsis 1:8, «Yo soy el Alfa y la Omega», eso también constituye una fuerte afirmación de igual deidad con Dios Padre. Soberano sobre toda la historia y toda la creación, Jesús es el principio y el fin.

Evidencia adicional de las afirmaciones de deidad se pueden hallar en el hecho de que Jesús se autotitula «*el* Hijo del hombre». Este título se usa ochenta y cuatro veces en los cuatro evangelios, pero sólo lo usa Jesús y sólo para referirse a sí mismo (obsérvese, p. ej., Mt 16:13 con Lc 9:18). En el resto del Nuevo Testamento la frase «*el* Hijo del hombre» (con el artículo definido *el*) se usa sólo una vez, en Hechos 7:56, en donde Esteban se refiere a Cristo como el Hijo del hombre. Este único término tiene como trasfondo la visión de Daniel 7, en donde Daniel vio a uno como «hijo del hombre» que «vino al Anciano de Días» y «se le dio autoridad, poder y majestad. *¡Todos los pueblos, naciones y lenguas lo adoraron! ¡Su dominio es un dominio eterno*, que no pasará, y su reino jamás será destruido!»* (Dn 7:13-14) Es impresionante que este «hijo de hombre» venga «con las nubes del cielo» (Dn 7:13). Este pasaje habla claramente de uno que tenía origen celestial y al que se le dio *dominio eterno* sobre *todo el mundo*. Los sumos sacerdotes no se perdieron este punto de este pasaje cuando Jesús les dijo: «De ahora en adelante verán ustedes al Hijo del hombre *sentado a la derecha del Todopoderoso, y viniendo en las nubes del cielo*» (Mt 26:64). La referencia a Daniel 7:13-14 fue inconfundible, y los sumos sacerdotes y el concilio supieron que Jesús estaba afirmando ser el gobernador mundial de origen celestial de que hablaba Daniel en su visión. De inmediato ellos dijeron: «¡Ha blasfemado! ... Merece la muerte» (Mt 26:65-66). Aquí Jesús finalmente dijo explícitamente las fuertes afirmaciones de dominio mundial eterno que anteriormente había insinuado en su uso frecuente del título «el Hijo del hombre» que se aplicaba a sí mismo.

Aunque el título «Hijo de Dios» se puede usar a veces sencillamente para referirse a Israel (Mt 2:15), o al hombre como creado por Dios (Lc 2:38), o al hombre redimido en general (Ro 8:14,19,23), hay con todo instancias en que la frase «Hijo de Dios» se refiere a Jesús como el Hijo celestial y eterno que es igual a Dios mismo (vea Mt 11:25-30; 17:5; 1 Co 15:28; He 1:1-3,5,8). Esto es especialmente cierto en el Evangelio de Juan, en donde se ve a Jesús como el Unigénito del Padre (Jn 1:14,19,34,49) que revela plenamente al Padre (Jn 8:19; 14:9). Como Hijo es tan grande que nosotros podemos confiar en él en cuanto a la vida eterna (algo que no se podría decir de ningún ser creado; Jn 3:16,36; 20:31). También es el que tiene toda la autoridad del Padre para dar vida, dictar juicio eterno y gobernar sobre todo (Jn 3:36; 5:20-22,25; 10:17; 16:15). Como Hijo ha sido enviado por el Padre, y por consiguiente existió antes de venir al mundo (Jn 3:37; 5:23; 10:36).

Estos pasajes se combinan para indicar que el título de «Hijo de Dios» *cuando se le aplica a Cristo* afirma fuertemente su deidad como Hijo eterno en la Trinidad, igual a Dios Padre en todos sus atributos.

2. Evidencia de que Jesús poseía atributos de deidad. Además de la afirmación específica de la deidad de Jesús en los muchos pasajes citados anteriormente, vemos muchos ejemplos en los hechos de Jesús durante su vida que apuntan a su carácter divino.

(a) Jesús demostró su *omnipotencia* cuando calmó la tormenta del mar con una palabra (Mt 8:26-27), multiplicó los panes y los peces (Mt 14:19), y cambió el agua en vino (Jn 2:1-11).

(b) Jesús afirmó su *eternidad* cuando dijo: «Ciertamente les aseguro que, antes de que Abraham naciera, ¡yo soy!» (Jn 8:58), o «Yo soy el Alfa y la Omega» (Ap 21:13).

(c) La *omnisciencia* de Jesús se demuestra porque él sabía los pensamientos de la gente (Mr 2:8) y sabía «desde el principio quiénes eran los que no creían y quién era el que iba a traicionarlo» (Jn 6:64). El conocimiento de Jesús era mucho más extenso que la información

que la gente podía recibir mediante el don de profecía, porque incluso sabía la creencia o incredulidad que había en el corazón de toda persona (véase Jn 2:25; 16:30).

(d) El atributo divino de *omnipresencia* no se afirma directamente ser cierto de Jesús durante su ministerio terrenal. Sin embargo, al mirar al tiempo en que la Iglesia sería establecida, Jesús pudo decir: «Donde dos o tres se reúnen en mi nombre, allí estoy yo en medio de ellos» (Mt 18:20). Es más, antes de dejar la tierra dijo a los discípulos: «Les aseguro que estaré con ustedes siempre, hasta el fin del mundo» (Mt 28:20).

(e) Jesús poseía *soberanía* divina, un tipo de autoridad que posee solamente Dios, y se ve en el hecho de que pudo perdonar pecados (Mr 32:5-7). A diferencia de los profetas del Antiguo Testamento que declaraban «Así dice el SEÑOR», él podía poner como prefacio a sus afirmaciones la frase «Pero *yo les digo*» (Mt 5:22,28,32,34,39,44); afirmación asombrosa de su propia autoridad. Podía hablar con la autoridad de Dios mismo porque era plenamente Dios.

(f) Otra clara afirmación de la deidad de Cristo es el hecho de que se le cuenta como *digno de adoración*, algo que no sucede con ninguna otra criatura, ni siquiera con los ángeles (véase Ap 19:10), sino sólo con Dios. Sin embargo, la Biblia dice de Cristo que «por eso Dios lo exaltó hasta lo sumo y le otorgó el nombre que está sobre todo nombre, para que ante el nombre de Jesús se doble toda rodilla en el cielo y en la tierra y debajo de la tierra, y toda lengua confiese que Jesucristo es el Señor, para gloria de Dios Padre» (Fil 2:9-11). De modo similar, Dios ordena a los ángeles que adoren a Cristo, porque leemos: «Además, al introducir a su Primogénito en el mundo, Dios dice: "Que lo adoren todos los ángeles de Dios"» (He 1:6).

3. ¿Dejó Jesús a un lado algunos de sus atributos divinos mientras estaba en la tierra (teoría kenótica)?

Pablo escribió a los Filipenses: «La actitud de ustedes debe ser como la de Cristo Jesús, quien, siendo por naturaleza Dios, no consideró el ser igual a Dios como algo a qué aferrarse. Por el contrario, *se rebajó voluntariamente*, tomando la naturaleza de siervo y haciéndose semejante a los seres humanos» (Fil 2:5-7). Partiendo de este pasaje, varios teólogos del siglo diecinueve abogaron por una noción novedosa de la encarnación llamada «teoría kenótica», que sostiene que Cristo dejó a un lado algunos de sus atributos divinos mientras estaba en la tierra como hombre. (La palabra *kenosis* tiene su raíz en el verbo griego *kenoo*, que generalmente quiere decir «vaciar», y se traduce «se despojó a sí mismo» en Fil 2:7, RVR.) Según esta teoría, Cristo «se vació a sí mismo» de algunos de sus atributos divinos, tales como omnisciencia, omnipresencia y omnipotencia, mientras estaba en la tierra como hombre. Esto se veía como la limitación voluntaria a la que Cristo se sometió a fin de cumplir la obra de redención.

Bajo un examen más detenido, podemos ver que Filipenses 2:7 no dice que Cristo «se haya vaciado de ciertos poderes» ni que «se haya vaciado de atributos divinos» ni parecido. Más bien, el pasaje describe lo que Jesús hizo en este «vaciarse»: No lo hizo descartando alguno de sus atributos, sino «tomando forma de siervo», o sea, viniendo a vivir como hombre, y «al manifestarse como hombre, se humilló a sí mismo y se hizo obediente hasta la muerte, ¡y muerte de cruz!» (Fil 2:8). Por tanto, el contexto mismo interpreta este «vaciarse» como equivalente de «humillarse» y tomar una posición y estatus bajo. Este vaciamiento incluye función y estatus, no atributos esenciales ni naturaleza. Quiere decir que asumió un papel humilde.

El contexto más amplio de este pasaje también deja bien clara esta interpretación. El propósito de Pablo ha sido persuadir a los filipenses a que «no hagan nada por egoísmo o vanidad; más bien, con humildad consideren a los demás como superiores a ustedes mismos» (Fil 2:3), y continúa diciéndoles: «Cada uno debe velar no sólo por sus propios intereses sino también por los intereses de los demás» (Fil 2:4). Para persuadirlos a ser humildes y poner primero los intereses de los demás, Pablo apunta a Cristo como el

ejemplo supremo de quien hizo precisamente eso: Puso los intereses de los demás primero y estuvo dispuesto a dejar algo del privilegio y estatus que eran suyos como Dios. Pablo quiere que los filipenses imiten a Cristo. Pero con certeza no está pidiéndoles a los creyentes filipenses que «dejen a un lado» o «descarten» su inteligencia, o su fuerza, o su habilidad y se vuelvan una versión disminuida de lo que eran. Más bien, les está pidiendo que pongan primero los intereses de los demás: «Cada uno debe velar no sólo por sus propios intereses sino también por los intereses de los demás» (Fil 2:4).

Por consiguiente, la mejor manera de entender este pasaje es considerar que habla de que Jesús dejó su *estatus* y *privilegio* que eran suyos en el cielo: «No consideró el ser igual a Dios como algo a qué aferrarse» (o «aferrarse para provecho propio»), sino que «se despojó a sí mismo» o «se humilló a sí mismo» por amor a nosotros, y vino a vivir como hombre. Jesús habla en otro lugar de la «gloria» que tuvo con el Padre «antes de que el mundo existiera» (Jn 17:5), gloria que había dejado e iba a recibir de nuevo cuando volviera al cielo. Pablo pudo hablar de Cristo que «aunque era rico, por causa de ustedes se hizo pobre» (2 Co 8:9), hablando de nuevo del privilegio y honor que merecía pero que temporalmente cedió por nosotros.

La «teoría de la *kenosis*», por consiguiente, no es una noción correcta de Filipenses 2:5-7. Es más, si la teoría de la *kenosis* fuera cierta (y esta es una objeción fundamental contra ella), no podríamos afirmar que Jesús fue plenamente Dios mientras estaba aquí en la tierra. La teoría kenótica a fin de cuentas niega la plena deidad de Jesucristo y le hace algo menos que plenamente Dios.

4. Conclusión: Cristo es plenamente divino. El Nuevo Testamento afirma una vez tras otra la plena y absoluta deidad de Jesucristo. Lo hace en cientos de versículos específicos que llaman a Jesús «Dios», «Señor», e «Hijo de Dios», así como en los muchos versículos que usan otros títulos de deidad para referirse a Cristo, y en los muchos pasajes que le atribuyen hechos o palabras que pueden ser ciertos sólo de Dios. «Porque a Dios le agradó habitar en él con *toda su plenitud*» (Col 1:19), y «*Toda la plenitud de la divinidad* habita en forma corporal en Cristo» (Fil 2:9). En una sección anterior ya explicamos que Jesús es real y plenamente hombre. Ahora concluimos también que es real y plenamente Dios. Legítimamente, su nombre es «Emanuel», o sea, «Dios con nosotros» (Mt 1:23).

5. ¿Por qué fue necesaria la deidad de Cristo? En la sección previa mencionamos varias razones por las que fue necesario que Jesús fuera plenamente hombre a fin de ganar nuestra redención. Aquí es apropiado que reconozcamos que es de crucial importancia insistir también en la plena deidad de Cristo, no sólo porque la Biblia la enseña muy claramente, sino también porque (1) solamente alguien que fuera Dios infinito podía llevar la plena pena de todos los pecados de todos los que creerían en él; una criatura finita hubiera sido incapaz de llevar esa pena; (2) la salvación es del Señor (Jn 2:9), y todo el mensaje de la Biblia está diseñado para mostrar que ningún ser humano, ninguna criatura, jamás hubiera podido salvar al hombre; sólo Dios mismo; y (3) solamente alguien que fuera real y plenamente Dios podía ser el único mediador entre Dios y el hombre (1 Ti 2:5), tanto para llevarnos de regreso a Dios como también para revelarnos a Dios más plenamente (Jn 14:9).

Por lo tanto, si Jesús no es plenamente Dios, no tenemos salvación y no hay cristianismo. No es accidente que en toda la historia los grupos que han descartado la creencia en la plena deidad de Cristo no han durado mucho tiempo dentro de la fe cristiana, y se han descarriado a los tipos de religión representados por el unitarismo en los Estados Unidos y en otras partes. «Todo el que niega al Hijo no tiene al Padre» (1 Jn 2:23). «Todo el que se descarría y no permanece en la enseñanza de Cristo, no tiene a Dios; el que permanece en la enseñanza sí tiene al Padre y al Hijo» (2 Jn 9).

C. La encarnación: Deidad y humanidad en la sola persona de Cristo

La enseñanza bíblica de la plena deidad y humanidad de Cristo es tan extensa que ambas han sido creídas desde los primeros tiempos de la historia de la Iglesia. Pero una comprensión precisa de cómo la plena deidad y la plena humanidad pudieron combinarse en una persona se fue formulando gradualmente en la Iglesia, y no alcanzó su forma final sino en la Definición de Calcedonia en el año 451 d.C. Antes de ese punto se propusieron varios conceptos inadecuados de la persona de Cristo, y todos fueron rechazados. Uno de ellos, el arrianismo, que sostenía que Jesús no era plenamente divino, lo estudiamos en el capítulo sobre la doctrina de la Trinidad.[9] Pero otros tres que a la larga fueron rechazadas como heréticos se deben mencionar en este punto.

1. Tres conceptos inadecuados de la persona de Cristo.

a. *Apolinarismo.* Apolinario, que llegó a ser obispo de Laodicea alrededor del año 361 d.C., enseñaba que la persona de Cristo tenía cuerpo humano pero no mente humana ni espíritu humano, y que la mente y espíritu de Cristo procedían de la naturaleza divina del Hijo de Dios. Este concepto está representado en la figura 14.1

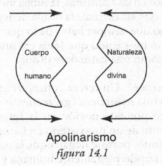

Apolinarismo
figura 14.1

Pero las ideas de Apolinario fueron rechazadas por los dirigentes de la Iglesia de ese tiempo, quienes se dieron cuenta de que no era simplemente nuestro cuerpo humano lo que necesitaba salvación y necesitaba estar representado por Cristo en su obra redentora, sino también nuestra mente y nuestro espíritu (o alma): Cristo tenía que ser plena y verdaderamente hombre para poder salvarnos (He 2:17). Varios concilios de la Iglesia rechazaron el apolinarismo, desde el Concilio de Alejandría en 362 d.C. hasta el Concilio de Constantinopla en 381 d.C.

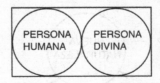

Nestorianismo
figura 14.2

b. *Nestorianismo.* El nestorianismo es la doctrina de que había dos personas separadas en Cristo, una persona humana y una persona divina, enseñanza que es distinta del

[9]Vea la explicación del arrianismo en el cap. 6, pp. 112-114.

concepto que ve a Jesús como una sola persona. El nestorianismo se puede diagramar como la figura 14.2.

Nestorio fue un predicador popular de Antioquía, y desde el año 428 d.C. fue obispo de Constantinopla. Aunque Nestorio mismo probablemente nunca enseñó la noción herética de lleva su nombre (la idea de que Cristo era dos personas en un cuerpo, antes que una sola persona), por una combinación de varios conflictos personales y una buena dosis de política eclesiástica lo sacaron de su cargo de obispo y condenaron sus enseñanzas.

Es importante comprender por qué la Iglesia no podía aceptar la idea de que Cristo tenía dos personas distintas. En ninguna parte de la Biblia tenemos indicación alguna de que la naturaleza humana de Cristo, por ejemplo, sea una persona independiente, que pudiera hacer algo contrario a la naturaleza divina de Cristo. En ninguna parte tenemos la menor indicación de que la naturaleza humana y la divina se comunicaban entre sí, o luchaban dentro de Cristo, ni cosa parecida. Más bien, lo que tenemos es un cuadro constante de una sola persona que actúa en totalidad y unidad. Jesús siempre habla de «yo», y no de «nosotros», aunque se podía referir a sí mismo y al Padre como «nosotros» (Jn 14:23). La Biblia siempre habla de Jesús como «él» y no como «ellos». Y aunque podemos a veces distinguir hechos de su naturaleza divina y hechos de su naturaleza humana a fin de ayudarnos a entender algunas de las afirmaciones y hechos registrados en las Escrituras, la Biblia misma no dice que «la naturaleza humana de Jesús hizo esto», ni que «la naturaleza divina de Jesús hizo lo otro», como si fueran dos personas separadas, sino que siempre habla de lo que hizo la *persona* de Cristo. Por consiguiente, la Iglesia continuó insistiendo que Jesús era una sola persona, aunque poseía tanto una naturaleza humana como una naturaleza divina.

c. *Monofisismo (Eutiquianismo)*. Un tercer concepto inadecuado es el *monofisismo*, según el cual Cristo tenía sólo una naturaleza (gr. *monos*, «una», y *fisis*, «naturaleza»). El principal personaje que abogó por esta noción en la Iglesia primitiva fue Eutico (ca. 378–454 d.C.), que era dirigente de un monasterio en Constantinopla. Eutico enseñaba el error opuesto del nestorianismo, porque negaba que la naturaleza humana de Cristo y su naturaleza divina siguieron siendo plenamente humana y plenamente divina. Sostenía más bien que la naturaleza divina de Cristo se apoderó y absorbió la naturaleza humana de Cristo, y así ambas naturalezas cambiaron para llegar a ser *una especie de tercera naturaleza*. Una analogía del eutiquianismo se puede ver si ponemos una gota de tinta en un vaso de agua: La mezcla resultante no es ni tinta pura ni agua pura, sino una clase de tercera sustancia, una mezcla de las dos en la que tanto la tinta como el agua sufrieron cambios. De modo similar, Eutico enseñaba que Jesús era una mezcla de elementos humanos y divinos y que ambos de alguna manera fueron modificados para formar una nueva naturaleza. Esto se puede representar con la figura 14.3.

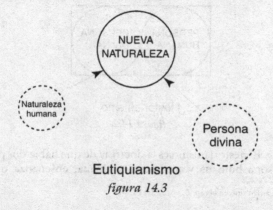

Eutiquianismo

figura 14.3

El monofisismo también causó gran preocupación en la Iglesia, y con razón, porque mediante esta doctrina Cristo no era ni verdadero Dios ni verdadero hombre. Y si esto hubiera sido así, no pudiera representarnos como hombre ni pudiera ser verdadero Dios y ganar nuestra salvación.

2. La solución a la controversia: La Definición de Calcedonia de 451 d.C. En un intento por resolver los problemas que surgieron por las controversias acerca de la persona de Cristo, se convocó un gran concilio de la Iglesia en la ciudad de Calcedonia, cerca de Constantinopla (la moderna Estambul), del 8 de octubre al 1° de noviembre de 451 d.C. La declaración resultante, llamada Definición de Calcedonia, era guardián contra el apolinarismo, el nestorianismo y el eutiquianismo. Desde entonces, las ramas católica romana, protestante y ortodoxa del cristianismo la ha tomado como la definición estándar y ortodoxa de la enseñanza bíblica sobre la persona de Cristo.

La declaración no es larga y se puede citar en su totalidad.[10]

> Nosotros, por tanto, siguiendo a los santos padres, con el asentimiento de todos, enseñamos a los hombres a confesar a uno y el mismo Hijo, nuestro Señor Jesucristo, igualmente perfecto en deidad y también perfecto en humanidad; verdaderamente Dios y verdaderamente hombre, de un solo razonable [racional] alma y cuerpo; *consustancial con el Padre de acuerdo a la Deidad, y consustancial con nosotros conforme a la humanidad*; en todo como nosotros, sin pecado; engendrado del Padre antes de las edades conforme a la Deidad, y en estos últimos días, por nosotros y para nuestra salvación, nacido de la virgen María, Madre de Dios, según la humanidad; uno y el mismo Cristo, Hijo, Señor, Unigénito, ser reconocido en *dos naturalezas, inconfundiblemente, inmutablemente, indivisiblemente, inseparablemente*; la distinción de las naturalezas de ninguna manera es quitada por la unión, sino más bien *la propiedad de cada naturaleza es preservada*, y concurre en *una Persona* y una Subsistencia, no partida ni dividida en dos personas, sino uno y el mismo Hijo, unigénito, Dios, Verbo, Señor Jesucristo, como los profetas desde el principio [han declarado] respecto a él, y el Señor Jesucristo mismo nos ha enseñado, y según el Credo de los santos padres que nos ha sido entregado.

Contra la noción de Apolinario de que Cristo no tenía mente humana ni alma, tenemos la afirmación de que era «*verdaderamente hombre*, de un *alma* y cuerpo *razonable* ... *consustancial con nosotros* conforme a la humanidad; en todo como nosotros».

En oposición a la noción del nestorianismo de que Cristo tenía dos personas unidas en un cuerpo, tenemos las palabras «*indivisiblemente, inseparablemente*, ... concurre en *una Persona* y una Subsistencia, no partida ni dividida en dos personas».

Contra la noción del eutiquianismo de que Cristo tenía sólo una naturaleza y que su naturaleza humana se perdió en la unión con la naturaleza divina, tenemos las palabras «ser reconocido en *dos naturalezas, inconfundiblemente, inmutablemente* ... la distinción de las naturalezas de ninguna manera es quitada por la unión, sino más bien *la propiedad de cada naturaleza es preservada*». Las naturalezas humana y divina no se confundieron ni cambiaron cuando Cristo se hizo hombre, sino que la naturaleza humana siguió siendo una naturaleza verdaderamente humana, y la naturaleza divina siguió siendo una naturaleza verdaderamente divina.

La figura 14.4 puede ser útil para mostrarnos esto, en contraste a los diagramas anteriores. Indica que el Hijo eterno de Dios tomó para sí una naturaleza verdaderamente humana, y que las naturalezas humana y divina de Cristo siguen siendo distintas y

[10]Traducida de la versión inglesa tomada de Phillip Schaff, *Creeds of Christendom*, 2:62-63 (cursivas añadidas).

retienen sus propias propiedades, aunque están eterna e inseparablemente unidas en una persona.

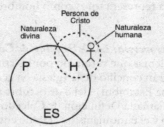

Cristología calcedónica

figura 14.4

3. Combinación de textos bíblicos específicos sobre la deidad y humanidad de Cristo. Cuando examinamos el Nuevo Testamento, como lo hicimos antes en las secciones sobre la humanidad y deidad de Jesús, hay varios pasajes que parecen difíciles de combinarse (¿cómo pudo Jesús ser omnipotente y sin embargo débil? ¿Cómo pudo él dejar el mundo y sin embargo estar presente en todas partes? ¿Cómo pudo él aprender cosas y a la vez ser omnisciente?). En su lucha por entender estas enseñanzas, la Iglesia finalmente produjo la Definición de Calcedonia, que habla de las dos naturalezas distintas de Cristo que retienen sus propias propiedades y sin embargo permanecen juntas en una sola persona. Esta distinción, que nos ayuda a entender los pasajes bíblicos antes mencionados, también parece exigida por esos pasajes.

a. *Una naturaleza hace algunas cosas que la otra no hace.* Si estamos dispuestos a afirmar la Definición de Calcedonia en cuanto a que «la *propiedad de cada naturaleza* es preservada» en la persona de Cristo, es necesario distinguir entre las cosas que hizo la naturaleza humana de Cristo pero no su naturaleza divina, o que hizo su naturaleza divina pero no su naturaleza humana.

Por ejemplo, cuando hablamos de la naturaleza humana de Jesús, podemos decir que ascendió al cielo y ya no está en el mundo (Jn 16:28; 17:11; Hch 1:9-11). Pero con respecto a su naturaleza divina, podemos decir que Jesús está presente en todas partes: «Porque donde dos o tres se reúnen en mi nombre, *allí estoy yo* en medio de ellos» (Mt 18:20); «les aseguro que *estaré con ustedes siempre*, hasta el fin del mundo» (Mt 28:20); «El que me ama, obedecerá mi palabra, y mi Padre lo amará, y haremos nuestra vivienda en él» (Jn 14:23). Así que podemos decir que ambas cosas son ciertas de la *persona* de Cristo; él ha regresado al cielo y está también presente con nosotros.

De manera similar, podemos entender que en su naturaleza humana Jesús murió (Lc 23:46; 1 Co 15:3). Pero con respecto a su naturaleza divina, no murió, sino que pudo resucitarse a sí mismo de los muertos (Jn 2:19; 10:17-18; He 7:16). Sin embargo, debemos dar una nota de precaución: Es cierto que cuando Jesús murió, su cuerpo físico murió y su alma humana (o espíritu) se separó de su cuerpo y pasó a la presencia de Dios Padre en el cielo (Lc 23:43,46). De esta manera experimentó una muerte que es como la que nosotros los creyentes experimentaremos si morimos antes de que Cristo vuelva. No es correcto decir que la naturaleza divina de Cristo murió, ni que pudo morir, si «morir» significa cesación de actividad, cesación de conciencia o disminución de poder. No obstante, en virtud de su unión con la naturaleza humana de Jesús, su naturaleza divina de alguna manera saboreó algo de lo que era atravesar la muerte. La *persona* de Cristo experimentó la muerte. Es más, parece difícil entender cómo la naturaleza humana de Jesús

sola pudo haber soportado la ira de Dios contra los pecados de millones de personas. Parece que la naturaleza divina de Jesús de alguna manera participó en llevar esa ira contra el pecado que nos merecíamos (aunque la Biblia en ninguna parte afirma esto explícitamente). Por consiguiente, aunque la naturaleza divina de Jesús no murió, Jesús atravesó la experiencia de la muerte como persona completa, y tanto su naturaleza humana como su naturaleza divina participaron en esa experiencia. Más allá de eso, la Biblia no nos permite decir más.

La distinción entre la naturaleza humana de Jesús y su naturaleza divina también nos ayuda a entender las tentaciones de Jesús. Con respecto a su naturaleza humana, ciertamente que fue tentado en todo como nosotros, pero sin pecado (He 4:15). Con respecto a su naturaleza divina, sin embargo, no fue tentado, porque Dios no puede ser tentado por el mal (Stg 1:13).

b. *Todo lo que una de sus naturalezas hace, lo hace toda la persona de Cristo*. En la sección previa he mencionado varias cosas que hizo una de las naturalezas de Cristo y no la otra. Ahora debemos afirmar que todo lo que es cierto de la naturaleza humana o de la naturaleza divina, es cierto de toda la persona de Cristo. Por eso Jesús pudo decir: «Antes de que Abraham existiera, *YO SOY*» (Jn 8:58). No dice: «Antes de que Abraham existiera, existía mi naturaleza divina», porque puede hablar de cualquier cosa que hace su naturaleza divina sola o su naturaleza humana sola como algo que *él* hizo.

En la esfera humana, esto es por cierto verdad de nuestra conversación también. Si escribo una carta, no le digo a la gente: «Mis dedos escribieron una carta y los dedos de mis pies no tuvieron nada que ver con ella» (aunque eso es verdad). Más bien, les digo a las personas: «Yo escribí la carta». Esto es cierto porque todo lo que hace una parte de mí, es hecha por *mí*.

Por tanto, «*Cristo* murió por nuestros pecados» (1 Co 15:3). Aunque sólo su cuerpo humano dejó de vivir y dejó de funcionar, fue de todas maneras *Cristo* como persona quien murió por nuestro pecado. Esto es simplemente una manera de afirmar que lo que se puede decir de una naturaleza o de la otra, se puede decir de la *persona* de Cristo.

Por consiguiente, es correcto que Jesús diga: «Voy a dejar el mundo» (Jn 16:28), o «Ya no estoy en el mundo» (Jn 17:11), pero al mismo tiempo decir: «Estoy con ustedes siempre» (Mt 28:20). Todo lo que hace una u otra naturaleza de Cristo, lo hace la *persona* de Cristo.

c. *Conclusión*. Al final de esta larga consideración, tal vez sea fácil para nosotros perder de vista lo que enseña la Biblia. Es con mucho el más maravilloso milagro de la Biblia, mucho más asombroso que la resurrección y más asombroso incluso que la creación del universo. El hecho de que el Hijo de Dios infinito, omnipotente, eterno, pudo hacerse hombre y unirse a una naturaleza humana para siempre, para que el infinito Dios fuera una persona con el hombre finito, seguirá por toda la eternidad como el más profundo milagro y el más profundo misterio del universo.

II. PREGUNTAS DE REPASO

1. Dé tres evidencias bíblicas de la humanidad de Cristo.

2. ¿Por qué era necesario que Jesús fuera plenamente humano? Dé dos razones.

3. Menciones tres maneras en que la Biblia explícitamente afirma que Jesús es Dios o que es divino.

4. ¿Por qué fue necesaria la deidad de Jesús?

5. ¿De qué maneras fueron erróneas los siguientes criterios en su noción de Cristo?

- Arrianismo
- Apolinarismo
- Nestorianismo
- Monofisismo

6. Describa la contribución de la Definición de Calcedonia a que podamos tener un concepto apropiado de la persona de Cristo.

III. PREGUNTAS PARA LA APLICACIÓN PERSONAL

1. Después de leer este capítulo, ¿hay algunas maneras específicas en que usted piensa que Jesús es más como usted que lo que pensaba antes? ¿Cuáles son esas maneras? ¿Cómo puede una comprensión más clara de la humanidad de Jesús ayudarle a enfrentarse a las tentaciones? ¿Cómo puede ayudarle a orar?

2. ¿Cuáles son las situaciones más difíciles de su vida ahora mismo? ¿Puede pensar en situaciones similares que Jesús pudo haber enfrentado? ¿Le anima esto a orar con confianza en él?

3. ¿Puede usted imaginarse lo que sería haber estado presente cuando Cristo dijo: «Antes de que Abraham existiera, Yo soy?» ¿Qué habría sentido usted? Ahora, trate de visualizarse a sí mismo presente cuando Jesús dijo alguna de las otras afirmaciones «Yo soy» que registra el Evangelio de Juan.[11]

4. Después de leer este capítulo, ¿hay algo que entiende más completamente sobre la deidad de Jesús? ¿Piensa usted que Jesús es una persona a la que puede confiarle su vida por toda la eternidad? ¿Se sentirá usted feliz al unirse con otros miles a adorar alrededor de su trono en el cielo? ¿Se deleita en adorarle ahora?

IV. TÉRMINOS ESPECIALES

apolinarismo	Hijo del hombre
arrianismo	impecabilidad
Definición de Calcedonia	monofisismo
Dios	nacimiento virginal
docetismo	Nestorianismo
encarnación	Señor
Eutiquianismo	teoría de la *kenosis*
Hijo de Dios	

[11]Vea la lista de dichos «Yo soy», en la p. 237-238, nota 8, citada anteriormente.

V. LECTURA BÍBLICA PARA MEMORIZAR

JUAN 1:14

Y el Verbo se hizo hombre y habitó entre nosotros. Y hemos contemplado su gloria, la gloria que corresponde al Hijo unigénito del Padre, lleno de gracia y de verdad.

La expiación

+ *¿Fue necesario que Cristo muriera?*

+ *¿Qué sucedió en la expiación?*

+ *¿Descendió Cristo al infierno?*

I. EXPLICACIÓN Y BASE BÍBLICA

Podemos definir la expiación como sigue: *La expiación es la obra que Cristo hizo en su vida y muerte para lograr nuestra salvación.* Esta definición indica que estamos usando la palabra *expiación* en un sentido más amplio del que se le da a veces. A veces se usa solamente para referirse a la muerte de Jesús y al hecho de que pagó por nuestros pecados en la cruz. Pero, como lo veremos mas adelante, puesto que también recibimos beneficios salvadores por la vida de Cristo, hemos incluido también eso en nuestra definición.

A. Causa de la expiación

¿Cuál fue la causa suprema que llevó a Cristo a venir a la tierra y morir por nuestros pecados? Para hallar esto debemos remontarnos a algo en el carácter de Dios mismo. Aquí la Biblia señala dos cosas: el *amor* y la *justicia* de Dios.

El amor de Dios como causa de la expiación se ve en el pasaje más conocido de la Biblia: «*De tal manera amó Dios al mundo*, que ha dado a su Hijo unigénito, para que todo aquel que en él cree, no se pierda, mas tenga vida eterna» (Jn 3:16, RVR). Pero la justicia de Dios también exigía que Dios hallara la manera de que se pagara la pena que nosotros merecíamos por nuestros pecados (porque él no podía aceptarnos en comunión él a menos que se pagara esa pena). Pablo explica que por eso Dios envió a Cristo para que fuera «propiciación» (Ro 3:25, RVR); o sea, un sacrificio que tome sobre sí la ira de Dios para que Dios sea «propicio» o favorablemente dispuesto hacia nosotros: fue «para manifestar su justicia, a causa de haber pasado por alto, en su paciencia, los pecados pasados» (Ro 3:25, RVR). Aquí Pablo dice que Dios había estado perdonando los pecados en el Antiguo Testamento, pero no se había pagado ninguna pena; hecho que haría que la gente se preguntara si Dios en verdad era justo y se preguntara cómo podía perdonar pecados sin castigo. Ningún Dios que fuera verdaderamente justo podía hacer eso, ¿verdad? Sin embargo, cuando Dios envió a Cristo para que muriera y sufriera el castigo que merecíamos por nuestros pecados, fue «con la mira de manifestar en este tiempo su justicia, *a fin de que él sea el justo*, y el que justifica al que es de la fe de Jesús» (Ro 3:26, RVR).

Por consiguiente, el amor y la justicia de Dios fueron la suprema causa de la expiación. Sin embargo, no es provechoso que preguntemos cuál es más importante, porque sin el amor de Dios, él nunca habría dado ningún paso para redimirnos; y sin la justicia de

Dios, no se hubiera cumplido con el requisito específico de que Cristo debía obtener nuestra salvación muriendo por nuestros pecados. El amor y la justicia de Dios son igualmente importantes.

B. Necesidad de la expiación

¿Había alguna otra manera en que Dios salvara a los seres humanos sin tener que enviar a su Hijo para que muriera en lugar nuestro?

Antes de responder a esta pregunta es importante darnos cuenta de que no era necesario que Dios salvara a nadie. Cuando vemos que «Dios no perdonó a los ángeles cuando pecaron, sino que los arrojó al abismo, metiéndolos en tenebrosas cavernas y reservándolos para el juicio» (2 P 2:4), nos percatamos de que Dios también pudo haber escogido con perfecta justicia habernos dejado en nuestros pecados en espera del castigo. Podía haber escogido no salvar a nadie, tal como lo hizo con los ángeles que pecaron. Así que en ese sentido la expiación no fue absolutamente necesaria.

Pero puesto que Dios, en su amor, decidió salvar a algunos seres humanos, varios pasajes bíblicos nos indican que no había otra manera en que Dios hiciera esto excepto por la muerte de su Hijo. Por consiguiente, la expiación no fue absolutamente necesaria, pero, como «consecuencia» de la decisión de Dios de salvar a algunos seres humanos, la expiación fue absolutamente necesaria. A esto a veces se le llama concepto de «la necesidad absoluta consecuente» de la expiación.

En el huerto del Getsemaní Jesús ora: «*Si es posible*, no me hagas beber este trago amargo. Pero no sea lo que yo quiero, sino lo que quieres tú» (Mt 26:39). Podemos tener plena confianza de que Jesús siempre oró conforme a la voluntad del Padre, y que siempre oró con plenitud de fe. Así que parece que esta oración, que Mateo se cuida mucho de registrarla para nosotros, muestra que *no era posible* que Jesús evadiera la muerte en la cruz que ya se acercaba (la «copa» de sufrimiento que había dicho que sería suya). Si iba a cumplir la obra que el Padre le había enviado a hacer, y si Dios iba a redimir al pueblo, era necesario que él muriera en la cruz.

Jesús dijo algo similar después de su resurrección, cuando hablaba con dos discípulos en el camino a Emaús. Estos estaban tristes porque Jesús había muerto, pero su respuesta fue: «¡Qué torpes son ustedes y qué tardos de corazón para creer todo lo que han dicho los profetas! ¿Acaso *no tenía* que sufrir el Cristo estas cosas antes de entrar en su gloria?» (Lc 24:25-26). Jesús entendía que el plan de Dios de redención (que él explicó a los discípulos con muchos pasajes de las Escrituras del Antiguo Testamento Lc 24:27), hacía necesario que el Mesías muriera por los pecados de su pueblo.

Como vimos antes, Pablo en Romanos 3 también muestra que para que Dios fuera justo, y a pesar de eso salvara a la gente, tenía que enviar a Cristo para que pagara la pena por los pecados, «con la mira de manifestar en este tiempo su justicia, a fin de que él sea el justo, y el que justifica al que es de la fe de Jesús» (Ro 3:26, RVR). La Epístola a los Hebreos enfatiza que Cristo *tuvo* que sufrir por nuestros pecados: «Por eso *era preciso* que en todo se asemejara a sus hermanos, para ser un sumo sacerdote fiel y misericordioso al servicio de Dios, a fin de expiar [lit. "propiciación"] los pecados del pueblo» (He 2:17). El autor de Hebreos también arguye que puesto que «es imposible que la sangre de los toros y de los machos cabríos quite los pecados» (He 10:4), se exigía un mejor sacrificio (He 9:23). Sólo la sangre de Cristo, es decir, su muerte, podría quitar los pecados (He 9:25-26). No había manera de que Dios nos salvara excepto que Cristo muriera en nuestro lugar.

C. Naturaleza de la expiación

En esta sección consideraremos dos aspectos de la obra de Cristo: (1) La obediencia de Cristo por nosotros, en la que él obedeció los requisitos de la ley en lugar nuestro y fue

perfectamente obediente a la voluntad de Dios Padre como nuestro representante, y (2) los sufrimientos de Cristo por nosotros, en los que él tomó la pena que merecían nuestros pecados y como resultado murió por nuestros pecados.

Es importante observar que en ambas categorías el énfasis primario y la influencia primaria de la obra de Cristo de redención no es en nosotros sino en Dios el Padre. Jesús obedeció al Padre en lugar nuestro y satisfizo perfectamente las demandas de la ley. Sufrió en nuestro lugar, recibiendo en sí mismo la pena que Dios el Padre nos habría impuesto. En ambos casos la expiación se ve como *objetiva*, es decir, algo que tiene influencia primaria directamente en Dios mismo. Sólo secundariamente tiene aplicación a nosotros, y esto es solamente porque hubo un acontecimiento definitivo en la relación entre Dios el Padre y Dios el Hijo que logró nuestra salvación.

1. La obediencia de Cristo por nosotros (a veces llamada su «obediencia activa»). Si Cristo hubiera ganado para nosotros solamente perdón de pecados, no nos mereceríamos el cielo. Nuestra culpa habría sido quitada, pero estaríamos en la posición de Adán y Eva antes de que estos hicieran algo bueno o malo, y antes de que hubieran salido airosos de un tiempo de prueba. Para ser restablecidos en justicia para siempre y tener asegurada para siempre su comunión con Dios, Adán y Eva tenían que obedecer a Dios perfectamente por un tiempo. Dios hubiera mirado su fiel obediencia con placer y deleite, y ellos habrían vivido para siempre en comunión con él.

Por esta razón Cristo tenía que vivir una vida de perfecta obediencia a Dios a fin de ganar justicia para nosotros. Tenía que obedecer la ley durante toda su vida a favor nuestro de modo que los méritos positivos de su obediencia perfecta se contaran como nuestros. A veces a esto se le llama «obediencia activa» de Cristo, en tanto que a sus sufrimientos y muerte por nuestros pecados se le llama «obediencia pasiva». Pablo dice que su meta es ser hallado en Cristo: «*No quiero mi propia justicia que procede de la ley*, sino la que se obtiene *mediante la fe en Cristo*, la justicia que procede de Dios, basada en la fe» (Fil 3:9). No es simplemente neutralidad moral la que Pablo necesita de Cristo (es decir, una pizarra limpia con los pecados perdonados), sino una justicia moral positiva. Él sabe que esto no puede brotar de sí mismo, sino que tiene que venir por la fe en Cristo. En forma similar Pablo dice que Cristo ha sido hecho «*nuestra justicia*» (1 Co 1:30). Muy explícitamente dice: «Así como por la desobediencia de uno solo muchos fueron constituidos pecadores, también por la obediencia de uno solo muchos *serán constituidos justos*» (Ro 5:19).

Algunos teólogos no enseñan que Cristo necesitó lograr un historial de toda una vida de perfecta obediencia por nosotros. Simplemente han enfatizado que Cristo tuvo que morir y por ello paga la pena de nuestros pecados. Pero tal posición no explica adecuadamente por qué Cristo hizo mucho más que simplemente morir por nosotros: también se hizo nuestra «justicia» delante de Dios. Jesús le dijo a Juan el Bautista antes de que este lo bautizara: «Nos conviene cumplir con lo que es justo» (Mt 3:15).

Se pudiera argüir que Cristo tuvo que vivir una vida de perfecta justicia por causa suya propia, y no por la nuestra, antes de que pudiera ser un sacrificio sin pecado por nosotros. Pero Jesús no tenía que vivir una vida de perfecta obediencia por causa de sí mismo; él participaba del amor y de la comunión con el Padre desde la eternidad y en su propio carácter era eternamente causa de alegría y deleite para el Padre. Más bien tuvo que «cumplir con toda justicia» por causa nuestra; es decir, por causa del pueblo que estaba representando como cabeza. A menos que hubiera hecho esto por nosotros, no habría registro de obediencia para que mereciéramos el favor de Dios y la vida eterna con él. Es más, si a Jesús le hubiera sido suficiente ser sin pecado y no también una vida de perfecta obediencia, podía haber muerto por nosotros siendo niño y no a los treinta y tres años.

A modo de aplicación, debemos preguntarnos en qué historial de toda una vida de obediencia preferiríamos confiar en cuanto a nuestra posición delante de Dios, ¿en el de Cristo o en el nuestro propio? Al pensar en la vida de Cristo debemos preguntarnos: ¿fue suficiente buena para merecer la aprobación de Dios? ¿Estamos dispuestos a confiar en su historial de obediencia en cuanto a nuestro destino eterno?

2. *Los sufrimientos de Cristo por nosotros (a veces llamada su «obediencia pasiva»).* Además de obedecer perfectamente por nosotros la ley durante toda su vida, Cristo tomó sobre sí los sufrimientos necesarios para pagar el castigo que merecían nuestros pecados.

a. *Sufrimiento durante toda su vida.* En un sentido amplio, la pena que Cristo llevó al pagar por nuestros pecados fue sufrimiento en su cuerpo y en su alma durante toda su vida. Aunque los sufrimientos de Cristo culminaron en su muerte en la cruz (vea más adelante), toda su vida en un mundo caído incluyó sufrimiento. Por ejemplo, Jesús sufrió tremendo sufrimiento durante la tentación en el desierto (Mt 4:1-11), cuando por cuarenta días resistió los ataques de Satanás. También sufrió al crecer hacia la madurez, porque leemos que «aunque era Hijo, mediante el sufrimiento aprendió a obedecer» (He 5:8). Conoció el sufrimiento en la intensa oposición que enfrentó de parte de los dirigentes judíos en mucho de su ministerio terrenal (vea He 12:3-4). Podemos suponer también que soportó sufrimiento y aflicción en la muerte de su padre terrenal,[1] y por cierto sufrió aflicción cuando murió su íntimo amigo Lázaro (Jn 11:35). Al predecir la venida del Mesías, Isaías dijo que sería «varón de dolores, hecho para el sufrimiento» (Is 53:3).

b. *El dolor de la cruz.* Los sufrimientos de Jesús se intensificaron conforme se acercaba a la cruz. A sus discípulos les expresó algo de la agonía por la que atravesaba cuando les dijo: «Es tal la angustia que me invade, que me siento morir» (Mt 26:38). Fue especialmente en la cruz que los sufrimientos de Jesús por nosotros alcanzaron su clímax, porque allí fue cuando él llevó el castigo de nuestros pecados y murió en lugar nuestro. La Biblia nos enseña que hubo cuatro aspectos diferentes de dolor que Jesús sufrió.

(1) *Dolor y muerte físicos.* No tenemos que sostener que Jesús sufrió más dolor físico que el que cualquier otro ser humano jamás ha sufrido, porque la Biblia en ninguna parte afirma tal cosa. Pero con todo no debemos olvidar que la muerte por crucifixión era una de las formas más horribles de ejecución que jamás el hombre ha concebido.

Muchos de los lectores de los Evangelios en el mundo antiguo habrían presenciado crucifixiones y por tanto habrían tenido un cuadro mental vívido al leer las simples palabras «Y lo crucificaron» (Mr 15:24). Al criminal crucificado esencialmente se le obligaba a infligirse una muerte muy lenta por sofocación. Cuando le extendían al criminal los brazos y se los sujetaban con clavos a la cruz, tenía que sostener con sus brazos la mayor parte del peso de su cuerpo. La cavidad torácica quedaba halada hacia arriba y hacia afuera, lo que le hacía difícil exhalar para aspirar aire fresco. Pero cuando las ansias de la víctima por oxígeno se hacía insoportable, se empujaba con los pies hacia arriba, lo que daba a su cuerpo un soporte más natural, y liberaba a los brazos de algo del peso, y permitía que la cavidad torácica se contrajera en una forma más normal. Al empujarse de esta manera hacia arriba, el criminal podía evitar la asfixia, pero era extremadamente doloroso porque exigía poner todo el peso de su cuerpo sobre los pies sostenidos por los clavos, y doblar los codos y elevarse hacia arriba con los clavos que sostenían las muñecas. La espalda del

[1] Aunque la Biblia no dice explícitamente que José murió durante la vida de Jesús, no se oye nada de él después de que Jesús tuvo doce años.

criminal, que había sido lacerada repetidas veces con la flagelación previa, se rozaba contra la tosca madera de la cruz con cada respiración. Por eso Séneca (primer siglo d.C.) decía que el crucificado «aspiraba el aliento vital en medio de una agonía larga y penosa» (Epístola 101, a Lucilo, sec. 14).

Un médico que escribió en *Journal of the American Medical Association* en 1986 explicaba el dolor que habría de experimentarse en la muerte por crucifixión:

> La exhalación adecuada exigía que se levantara el cuerpo empujándolo sobre los pies y doblando los codos. ... Sin embargo, esta maniobra ponía todo el peso del cuerpo en los huesos de los tobillos y producía un dolor agudo. Todavía más, la flexión de los codos produciría la rotación de las muñecas en los clavos de hierro y causaría feroz dolor además de dañar los nervios medios. ... Los calambres musculares y parestesias de los brazos estirados y levantados aumentarían el malestar. Como resultado, cada esfuerzo respiratorio sería agonizante y agotador, y a la larga conduciría a la asfixia.[2]

En algunos casos, los crucificados sobrevivían varios días, casi asfixiándose pero sin acabar de morirse. Por eso a veces los verdugos le quebraban las piernas a algún criminal, para que la muerte ocurriera más rápido, como vemos en Juan 19:31-33.

> Era el día de la preparación para la Pascua. Los judíos no querían que los cuerpos permanecieran en la cruz en sábado, por ser éste un día muy solemne. Así que le pidieron a Pilato ordenar que les quebraran las piernas a los crucificados y bajaran sus cuerpos. Fueron entonces los soldados y le quebraron las piernas al primer hombre que había sido crucificado con Jesús, y luego al otro. Pero cuando se acercaron a Jesús y vieron que ya estaba muerto, no le quebraron las piernas.

(2) *El dolor de llevar el pecado*. Más horrible que el dolor del sufrimiento físico, Jesús soportó el dolor psicológico de llevar la culpa de nuestro pecado. En nuestra propia experiencia como creyentes, conocemos algo de la angustia que sentimos cuando sabemos que hemos pecado. El peso de la culpa nos agobia el corazón, y hay un sentimiento amargo de separación de todo lo que es bueno en el universo, y la conciencia de un sentimiento muy profundo de algo que no debería ser. Es más, mientras más crecemos en santidad como hijos de Dios, más intensamente sentimos esta instintiva repulsión contra el mal.

Pero Jesús era perfectamente santo. Aborrecía el pecado con todo su ser. El pensamiento del mal, de pecado, contradecía en todo su carácter. Mucho más que nosotros, Jesús instintivamente se rebelaba contra el mal. Sin embargo, en obediencia al Padre y por amor a nosotros, llevó sobre sí todos los pecados de los que un día serían salvos. Llevar sobre sí todo el mal contra el que su alma se rebelaba creaba una profunda repulsión en lo más hondo de su ser. Todo lo que aborrecía más profundamente fue vertido por completo sobre él.

La Biblia dice frecuentemente que nuestros pecados fueron puestos sobre Cristo: «pero el SEÑOR hizo recaer sobre él la iniquidad de todos nosotros» (Is 53:6), y «*Cargó con el pecado* de muchos» (Is 53:12). Juan el Bautista llama a Jesús el «Cordero de Dios, que quita el pecado del mundo» (Jn 1:29). Pablo declara que «por nosotros Dios [a Cristo] lo trató como pecador» (2 Co 5:21) y que Cristo fue hecho «maldición por nosotros» (Gá 3:13). El autor de Hebreos dice que «Cristo fue ofrecido en sacrificio una sola vez para quitar los pecados de muchos» (He 9:28). Pedro dice: «Él mismo, en su cuerpo, llevó al madero nuestros pecados» (1 P 2:24).

[2]William Edwards, M.D., et ál., *Journal of the American Medical Association* 255, no. 11 (21 de marzo de 1986), 1461.

El pasaje de 2 Corintios antes citado, junto con los versículos de Isaías, indican que fue Dios Padre quien puso nuestros pecados sobre Cristo. ¿Cómo pudo ser eso? De la misma manera que los pecados de Adán nos fueron imputados,[3] Dios imputó nuestros pecados a Cristo; es decir, *los tomó como si fueran de Cristo*, y, puesto que Dios es el supremo juez y definidor de lo que existe en el universo, cuando Dios tomó nuestros pecados como si fueran de Cristo esos pecados *en efecto y en realidad* fueron de Cristo. Eso no quiere decir que Dios pensó que Cristo mismo había cometido los pecados, ni que Cristo tenía una naturaleza de pecado, sino que la culpa de nuestros pecados (es decir, el merecimiento de castigo) Dios la tomó como si fuera de Cristo y no nuestra.

Algunos han objetado que no fue justo que Dios transfiera la culpa del pecado de nosotros a Cristo, que era inocente. Sin embargo, debemos recordar que Cristo voluntariamente tomó sobre sí la culpa de nuestros pecados, así que esta objeción pierde mucho de su fuerza. Es más, Dios mismo (Padre, Hijo y Espíritu Santo) es la norma suprema de lo que es justo y recto en el universo, y él decretó que la expiación tuviera lugar de esta manera y eso satisfizo las demandas de su justicia y rectitud.

(3) *Abandono*. El dolor físico de la crucifixión y el dolor de llevar sobre sí el mal absoluto de nuestros pecados fueron más graves por el hecho de que Jesús enfrentó solo todo ese dolor. En el huerto del Getsemaní, cuando tomó consigo a Pedro, Jacobo y Juan, Jesús les confió algo de su agonía: «Es tal la angustia que me invade que me siento morir —les dijo—. Quédense aquí y vigilen» (Mr 14:34). Esta es la clase de confianza que uno tendría con un amigo íntimo, e implica una petición de respaldo en su hora de mayor prueba. Sin embargo, tan pronto como detuvieron a Jesús, «todos los discípulos lo abandonaron y huyeron» (Mt 26:56).

Aquí también hay una analogía muy tenue en nuestra experiencia, porque no podemos vivir mucho tiempo sin probar el dolor interno del rechazo, sea rechazo de algún amigo íntimo, un padre o madre, o un hijo o hija, o incluso una esposa o esposo. Sin embargo, en todos estos casos por lo menos hay un sentido de que podríamos haber hecho algo en forma diferente, y de que por lo menos una mínima parte es culpa nuestra. No fue así con Jesús y los discípulos, porque «habiendo amado a los suyos que estaban en el mundo, los amó hasta el fin» (Jn 13:1). No había hecho otra cosa que amarlos; y en pago todos ellos lo abandonaron.

Pero mucho peor que la deserción de incluso sus más íntimos amigos humanos fue el hecho de que Jesús se vio privado de la intimidad con el Padre que había sido el gozo más profundo de su corazón durante toda su vida terrenal. Cuando Jesús clamó: «*Elí, Elí, ¿lama sabactani?* (que significa: "Dios mío, Dios mío, ¿por qué me has desamparado?")» (Mt 27:46), dejó saber que había quedado separado de la más dulce comunión con su Padre celestial que había sido la infalible fuente de fuerza interior y el elemento de su más grande gozo en una vida terrenal llena de tristeza. Cuando Jesús llevó sobre sí nuestros pecados en la cruz, lo abandonó su Padre celestial, de quien Habacuc dice: «Son tan puros tus ojos que no puedes ver el mal» (Hab 1:13). Cristo enfrentó a solas el peso de la culpa de millones de pecados.

(4) *Llevó la ira de Dios*. Incluso más difícil que estos tres aspectos del dolor de Jesús que ya hemos mencionado fue el dolor de llevar sobre sí la ira de Dios. Al llevar Jesús a solas la culpa de nuestros pecados, Dios Padre, el Creador poderoso, Señor del universo, derramó sobre Jesús la furia de su ira: Jesús se volvió el objeto del intenso aborrecimiento del pecado y venganza contra el pecado que Dios pacientemente había almacenado desde el principio del mundo.

[3]Vea el cap. 13, pp. 213-218, para una explicación de la imputación a nosotros del pecado de Adán.

Romanos 3:25 nos dice que Dios puso a Cristo como «propiciación» (RVR), palabra que quiere decir «sacrificio que lleva la ira de Dios hasta el fin y al hacerlo así cambia la ira de Dios hacia nuestro favor». Pablo nos dice que esto fue «para manifestar su justicia, a causa de haber pasado por alto, en su paciencia, los pecados pasados, con la mira de manifestar en este tiempo su justicia, a fin de que él sea el justo, y el que justifica al que es de la fe de Jesús» (Ro 3:25-26, RVR). No es que Dios simplemente había perdonado el pecado y se había olvidado del castigo en generaciones pasadas. Había perdonado los pecados y almacenado su ira justa contra esos pecados. Pero en la cruz la furia de toda esa ira almacenada contra el pecado se desató contra el mismo Hijo de Dios.

Muchos teólogos fuera del mundo evangélico han objetado fuertemente la idea de que Jesús llevó sobre sí la ira de Dios contra el pecado. Su presuposición básica es que puesto que Dios es un Dios de amor, sería incongruente con su carácter mostrar ira contra los seres humanos que ha creado y de los cuales es un Padre amante. Pero los eruditos evangélicos han explicado convincentemente que la idea de la ira de Dios está sólidamente arraigada tanto en el Antiguo como en el Nuevo Testamentos: «La totalidad de la argumentación de la parte inicial de Romanos es que todos los hombres, gentiles y judíos, por igual, son pecadores, y están bajo la ira y la condenación de Dios».[4]

Otros tres pasajes cruciales del Nuevo Testamento se refieren a la muerte de Jesús como «propiciación»: Hebreos 2:17; 1 Juan 2:2 y 4:10 (RVR). Los términos griegos (el verbo *jiláskomai*, «hacer propiciación» y el sustantivo *jilasmós*, «sacrificio de propiciación») que se usan en estos pasajes tienen el sentido de «sacrificio que quita la ira de Dios, y por ello vuelve a Dios propicio (o favorable) hacia nosotros». Este es el significado constante de estas palabras fuera de la Biblia, en donde se entendían muy bien en referencia a las religiones griegas paganas. Estos versículos simplemente quieren decir que Jesús sufrió la ira de Dios contra el pecado.

Es importante insistir en este hecho, porque es la médula de la doctrina de la expiación. Quiere decir que hay un requisito eterno, inmutable, en la santidad y justicia de Dios de que el pecado tiene un precio que hay que pagar. Todavía más, antes de que la expiación pudo en algún momento tener efecto en nuestra conciencia subjetiva, primero tuvo que tener efecto en Dios y su relación con los pecadores que planeaba redimir. Aparte de esta verdad central, la muerte de Cristo no se puede entender adecuadamente (vea más adelante la explicación de otros puntos de vista sobre la expiación).

Al concepto de la muerte de Cristo que se presenta aquí se le ha llamado frecuentemente teoría de la «sustitución penal». La muerte de Cristo fue «penal» en que él pagó una *pena* cuando murió. Su muerte también fue una «sustitución» en la que él fue un *sustituto por nosotros* cuando murió. Este ha sido el concepto ortodoxo de la expiación sostenida por los teólogos evangélicos, en contraste con los demás que intentan explicar la expiación aparte de la idea de la ira de Dios o del pago de la pena por el pecado (vea más adelante).

A este concepto de la expiación a veces se le llama teoría de la *expiación vicaria*. Un «vicario» es alguien que ocupa el lugar de otro o que representa a otro. La muerte de Cristo, por consiguiente, fue «vicaria» porque estuvo en nuestro lugar y nos representó. Como representante nuestro, llevó la pena que merecíamos.

c. *Términos del Nuevo Testamento que describen diferentes aspectos de la expiación*. La obra expiatoria de Cristo es un evento complejo que tiene varios efectos en nosotros. Se puede ver, por consiguiente, desde diferentes aspectos. El Nuevo Testamento usa diferentes palabras para describirlos; examinaremos cuatro de los más importantes.

[4] Leon Morris, «Propitiation», *EDT*, p. 888 (incluye una breve bibliografía). La propia obra de Morris ha representado la mejor erudición evangélica sobre este asunto. Vea *The Apostolic Preaching of the Cross*, 3ª ed., Tyndale Press, London, 1965, pp. 144-213. Vea también la explicación sobre la ira de Dios, en el cap. 5, pp. 94-95.

Los cuatro términos muestran cómo la muerte de Cristo satisface las cuatro necesidades que tenemos como pecadores:

1. Merecemos morir como *castigo* por el pecado.
2. Merecemos recibir la *ira* de Dios contra el pecado.
3. Nuestros pecados nos *separan* de Dios.
4. Estamos en *esclavitud* al pecado y al reino de Satanás.

La muerte de Cristo satisface estas cuatro necesidades de las siguientes maneras.

(1) *Sacrificio*. Para pagar la pena de muerte que merecíamos por nuestros pecados, Cristo murió en sacrificio por nosotros. «Ahora, al final de los tiempos, se ha presentado una sola vez y para siempre a fin de acabar con el pecado mediante el sacrificio de sí mismo» (He 9:26).

(2) *Propiciación*. Para sacarnos de la ira de Dios que merecíamos, Cristo murió en propiciación por nuestros pecados. «En esto consiste el amor: no en que nosotros hayamos amado a Dios, sino en que él nos amó a nosotros, y envió a su Hijo en propiciación por nuestros pecados» (1 Jn 4:10, RVR).

(3) *Reconciliación*. Para vencer nuestra separación de Dios, necesitábamos a alguien que trajera reconciliación y con ello nos llevara de nuevo a la comunión con Dios. Pablo dice que Dios «por medio de Cristo nos reconcilió consigo mismo y nos dio el ministerio de la reconciliación: esto es, que en Cristo, Dios estaba reconciliando al mundo consigo mismo» (2 Co 5:18-19).

(4) *Redención*. Debido a que somos pecadores somos esclavos del pecado y de Satanás, y necesitamos que alguien provea redención y nos «redima» de esa esclavitud. Cuando hablamos de redención entra en el panorama la idea de «rescate». Un rescate es el precio que se paga para redimir a alguien de la esclavitud o cautiverio. Jesús dijo de sí mismo: «El Hijo del hombre [no] vino para que le sirvan, sino para servir y para dar su vida en rescate por muchos» (Mr 10:45). Si preguntamos a quién se le pagó el rescate, comprendemos que la analogía humana del pago de rescate no armoniza con la expiación de Cristo en todo detalle. Aunque estábamos esclavos del pecado y de Satanás, no se pagó «rescate» ni al «pecado» ni a Satanás, porque ellos no tenían poder para exigir tal pago, ni tampoco fue la santidad de Satanás la que se vio ofendida por el pecado y exigía que se pagara una pena por el pecado. Pero vacilamos al hablar de que la pena del pecado la pagó Cristo y la recibió y aceptó Dios el Padre, porque no era él quien nos tenía esclavos, sino Satanás y nuestros pecados. Por consiguiente, en este punto la idea del pago de rescate no se puede imponer en todo detalle. Es suficiente notar que se pagó un precio (la muerte de Cristo) y el resultado fue que quedamos «redimidos» de la esclavitud.

Fuimos redimidos de la esclavitud a Satanás porque «el mundo entero está bajo el control del maligno» (1 Jn 5:19), y cuando Cristo vino murió a fin de «librar a todos los que por temor a la muerte estaban sometidos a esclavitud durante toda la vida» (He 2:15). Realmente, Dios el Padre «nos libró del dominio de la oscuridad y nos trasladó al reino de su amado Hijo» (Col 1:13).

En cuanto a la liberación de la esclavitud al pecado, Pablo dice: «De la misma manera, también ustedes considérense muertos al pecado, pero vivos para Dios en Cristo Jesús. ... Así el pecado no tendrá dominio sobre ustedes, porque ya no están bajo la ley sino bajo la gracia» (Ro 6:11,14). Hemos sido librados de la esclavitud de la culpa del pecado y de la esclavitud de su dominio sobre nuestra vida.

d. *Otros conceptos sobre la expiación*. En contraste con el concepto de sustitución penal en cuanto a la expiación que se presenta en este capítulo, en diferentes épocas de la historia de la Iglesia se han propuesto otras ideas.

(1) *Teoría de que se pagó rescate a Satanás.* Este concepto lo sostenía Orígenes (ca. 185—254 d.C.), teólogo de Alejandría y más tarde de Cesarea, y después de él otros en la historia de la Iglesia. Según este punto de vista, el rescate que Cristo pagó para redimirnos lo pagó a Satanás, en cuyo reino estaban todas las personas por causa del pecado.

Esta teoría no halla ninguna confirmación directa en la Biblia, y ha tenido muy pocos defensores en la historia de la Iglesia. Falsamente piensa que Satanás, antes que Dios, era el que exigía el pago por el pecado, y de este modo descarta por completo las exigencias de la justicia de Dios respecto al pecado. Ve a Satanás con mucho más poder del que realmente tiene, es decir, poder para exigirle a Dios lo que se le antoje, antes que como el que ha sido arrojado del cielo y no tiene ningún derecho de exigirle nada a Dios. En ninguna parte la Biblia dice que como pecadores le debíamos algo a Satanás, pero repetidamente dice que Dios nos exigía el pago por nuestros pecados. Esta idea además no considera los pasajes que hablan de la muerte de Cristo como propiciación que se presenta a Dios el Padre por nuestros pecados, ni el hecho de que Dios el Padre representaba a la Trinidad al aceptar de Cristo el pago por los pecados (vea la explicación anterior).

(2) *Teoría de la influencia moral.* Primeramente propuesta por Pedro Abelardo (1079—1142 d.C.), teólogo francés, la teoría de la influencia moral en cuanto a la expiación sostiene que Dios no exigió ningún pago de una pena por el pecado, sino que la muerte de Cristo fue simplemente una manera en la que Dios mostró cuánto amaba a los seres humanos, al identificarse con sus sufrimientos, incluso hasta la muerte. La muerte de Cristo, por consiguiente, se vuelve el gran ejemplo que muestra el amor de Dios por nosotros y promueve en nosotros una respuesta de gratitud, y que al amarlo recibimos el perdón.

La gran dificultad con esta noción es que es contraria a tantos pasajes bíblicos que hablan de que Cristo murió por el pecado, llevó nuestro pecado o murió en propiciación. Es más, le roba a la expiación su carácter objetivo, porque sostiene que la expiación no tuvo efecto alguno en Dios mismo. Finalmente, no ofrece ninguna manera de lidiar con nuestra culpa. Si Cristo no murió para pagar nuestros pecados, no tenemos derecho alguno a confiar en él en cuanto al perdón de los pecados.

(3) *Teoría del ejemplo.* La teoría del ejemplo en cuanto a la expiación la enseñaban los socinianos, o sea, los seguidores de Fausto Socinio (1539—1604), teólogo italiano que se estableció en Polonia en 1578 y atrajo un nutrido número de seguidores. La teoría del ejemplo, como la teoría de la influencia moral, también niega que la justicia de Dios exija pago por el pecado; dice que la muerte de Cristo simplemente nos provee de un ejemplo de cómo debemos confiar y obedecer completamente a Dios, incluso si esa confianza y obediencia nos lleva a una muerte horrible. En donde la teoría de la influencia moral dice que la muerte de Cristo nos enseña *cuánto nos ama Dios,* la teoría del ejemplo dice que la muerte de Cristo nos enseña *cómo debemos vivir.* Respaldo para esta noción se puede hallar en 1 Pedro 2:21: «Para esto fueron llamados, porque Cristo sufrió por ustedes, dándoles ejemplo para que sigan sus pasos».

Aunque es cierto que Cristo es un ejemplo para nosotros incluso en su muerte, la cuestión es si este hecho es la explicación completa de la expiación. La teoría del ejemplo no toma en cuenta los muchos pasajes bíblicos que hablan de la muerte de Cristo como pago por el pecado, el hecho de que Cristo llevó nuestros pecados y el hecho de que él fue la propiciación por nuestros pecados. Estas consideraciones por sí solas significan que se debe rechazar esta teoría. Es más, este concepto acaba arguyendo que el hombre se puede salvar a sí mismo si sigue el ejemplo de Cristo y confía y obedece a Dios tal como Cristo lo hizo. Por tanto, no muestra cómo se nos puede quitar la culpa de nuestro

pecado, porque no sostiene que Cristo pagó la pena por nuestros pecados e hizo provisión para nuestra culpa cuando murió.

(4) *Teoría gubernamental.* La teoría gubernamental de la expiación la enseñó por primera vez el teólogo y jurista holandés Hugo Grotio (1583—1645). Esta teoría sostiene que Dios no tenía que exigir pago por el pecado, puesto que como es Dios omnipotente puede dejar a un lado ese requisito y perdonar los pecados sin el pago de una pena. Entonces, ¿cuál fue el propósito de la muerte de Cristo? Fue la demostración que Dios dio del hecho de que sus leyes habían sido quebrantadas, y que él es el legislador moral y gobernador del universo, y que algún tipo de pena se exigirá siempre que se rompan sus leyes. Así que Cristo no pagó exactamente la pena por los pecados de nadie, sino que sufrió para mostrar que cuando se rompen las leyes de Dios hay que pagar una pena.

El problema con esta teoría igualmente es que no toma en cuenta adecuadamente los pasajes bíblicos que hablan de que Cristo llevó nuestros pecados en la cruz, de que Dios puso sobre Cristo la iniquidad de todos nosotros, de que Cristo murió específicamente por nuestros pecados, y de que Cristo es la propiciación por nuestros pecados. Es más, le quita a la expiación su carácter objetivo haciendo que su propósito no sea la satisfacción de la justicia de Dios sino influirnos para que nos demos cuenta de que hay que guardar las leyes de Dios. Esta teoría también implica que, en cuanto al perdón de los pecados, no podemos confiar plenamente en la obra de Cristo terminada, por cuanto él no pagó por nuestros pecados. Es más, hace que el perdón de los pecados sea algo que sucedió en la mente de Dios aparte de la muerte de Cristo en la cruz; él ya había decidido perdonarnos sin exigir ninguna pena de nosotros y castigó a Cristo sólo para demostrar que todavía es el gobernador moral del universo. Pero esto quiere decir que Cristo (según ese concepto) no obtuvo perdón ni salvación para nosotros, y así el valor de su obra redentora se minimiza grandemente. Finalmente, esta teoría no toma en cuenta adecuadamente la inmutabilidad de Dios y la pureza infinita de su justicia. Decir que Dios puede perdonar pecados sin exigir ninguna pena (a pesar del hecho de que por todas partes en la Biblia el pecado siempre requiere el pago de una pena) es subestimar seriamente el carácter absoluto de la justicia de Dios.

e. *¿Descendió Cristo al infierno?* A veces se arguye que Cristo descendió al infierno después de morir. Aunque la frase «descendió al infierno» no aparece en la Biblia, su inclusión en el ampliamente usado Credo Apostólico ha generado mucho debate en cuanto a su significado e implicaciones.

El Credo dice: «Fue crucificado, muerto y sepultado, *descendió a los infiernos,* resucitó al tercer día». ¿Representa esta frase adecuadamente la enseñanza bíblica respecto a la muerte de Cristo? ¿Sufrió Cristo más después de su muerte en la cruz? Aquí examinaremos brevemente la historia de esta frase y los pasajes bíblicos pertinentes a esta idea.[5]

Para empezar se puede decir que hay un trasfondo turbio detrás de la historia de la frase «descendió al infierno». A diferencia del Credo Niceno y de la Declaración de Calcedonia, el Credo de los Apóstoles no fue escrito ni aprobado por un concilio determinado de la Iglesia en alguna fecha determinada, sino que más bien se desarrolló gradualmente alrededor del año 200 hasta el 750 d.C. Un resumen que hace el gran historiador de la Iglesia Philip Schaff del desarrollo del credo muestra que la frase en cuestión no aparece en ninguna de las primeras versiones del credo.[6] Antes del 650 d.C., la frase «descendió al infierno» aparece solamente en una versión del credo, por Rufino, en

[5] Los siguientes puntos están mucho más desarrollados en Wayne Grudem, «He Did Not Descend into Hell: A Plea for Following Scripture Instead of the Apostles' Creed», *JETS* 34, no. 1 (marzo 1991), 103-13.

[6] Vea la tabla en Philip Schaff, *The Creeds of Christendom,* 3 vols., Baker, Grand Rapids, 1983, reimpresión de la edición de 1931, 2:52-55.

el 390 d.C. Es más, Rufino entendía que la frase simplemente quería decir que Cristo fue «sepultado».[7] En otras palabras, consideraba que quería decir que Cristo «descendió a la tumba». (La forma griega dice *hades*, que puede significar simplemente «tumba», y no *gehena*, «infierno, lugar de castigo».) Esto quiere decir, por tanto, que hasta el 650 d.C. ninguna versión del credo incluyó esta frase con la intención de decir que Cristo «descendió al infierno». En verdad, después que se empezó a incorporar la frase en diferentes versiones del credo, se hizo todo esfuerzo por explicar que «descendió al infierno» no contradecía al resto de las Escrituras. Dada esta historia, uno se pregunta si el término *apostólico* se puede aplicar en algún sentido a esta frase, o si en realidad tiene un lugar legítimo en un credo cuyo título aduce descender de los primeros apóstoles de Cristo.

Cuando acudimos a la evidencia bíblica de esta doctrina, hallamos que hay unos cuantos pasajes que arguyen en contra de la posibilidad de que Cristo haya ido al infierno después de su muerte. Las palabras de Jesús al ladrón en la cruz, «Te aseguro que hoy estarás conmigo en el paraíso» (Lc 23:43), implican que después que Jesús murió su alma (o espíritu) fue inmediatamente a la presencia del Padre en el cielo, aunque su cuerpo siguió en la tierra y fue sepultado.[8] Además, el grito de Jesús «Todo se ha cumplido» (Jn 19:30) fuertemente sugiere que el sufrimiento de Cristo quedaba terminado en ese momento y lo mismo su alienación del Padre debido a que llevó nuestro pecado. Finalmente, la exclamación «¡Padre, en tus manos encomiendo mi espíritu!» (Lc 23:46) también sugiere que Cristo esperaba (correctamente) el fin inmediato de su sufrimiento y alienación, y la buena acogida a su espíritu en el cielo de parte de Dios el Padre.

Estos pasajes indican, por tanto, que Cristo en su muerte experimentó lo mismo que los creyentes de esta edad presente experimentan al morir. Su cuerpo muerto permaneció en la tierra y fue sepultado (como lo serán los nuestros), pero su espíritu (o alma) pasó de inmediato a la presencia de Dios en el cielo (tal como lo será el nuestro). Entonces, en la mañana del primer Domingo de Resurrección, el espíritu de Cristo se unió de nuevo con su cuerpo y resucitó. Así sucederá con los creyentes que han muerto cuando Cristo vuelva: volverán a unirse con sus cuerpos y resucitarán con cuerpos perfectos de resurrección a una vida nueva. Todavía más, estos pasajes indican que Cristo en su muerte en la cruz satisfizo por completo las exigencias del justo castigo de Dios por el pecado y llevó por completo la ira de Dios contra ese pecado. No había necesidad de que Cristo sufriera más después de su muerte en la cruz.

II. PREGUNTAS DE REPASO

1. ¿A qué dos aspectos del carácter de Dios podemos atribuir la suprema causa de la expiación?

2. ¿Fue necesaria la expiación? Explique.

3. Explique los dos aspectos de la obediencia de Cristo en la expiación.

4. ¿Fue necesario que Jesús sufriera la ira de Dios?

5. ¿Qué niegan tanto la teoría de la influencia moral como la teoría del ejemplo que la teoría de la sustitución penal afirma?

[7]Ibid., 1:21, nota 6; vea también 1:46, nota 2.

[8]En los otros usos en el Nuevo Testamento la palabra «paraíso» (gr. *paradeiso*) claramente significa «cielo». En 2 Co 12:4 es el lugar al que Pablo fue arrebatado en su revelación del cielo, y en Ap 2:7 es el lugar donde hallamos el árbol de la vida; que es claramente el cielo en Ap 22:2,14.

6. Indique la evidencia bíblica en contra del concepto de que Cristo descendió al infierno después de morir.

III. PREGUNTAS PARA LA APLICACIÓN PERSONAL

1. ¿De qué maneras le ha capacitado este capítulo para apreciar la muerte de Cristo más que antes? ¿Le ha dado más confianza, o menos, en el hecho de que Cristo ha pagado por sus pecados?

2. Si la suprema causa de la expiación se halla en el amor y justicia de Dios, ¿había algo en usted (como pecador en rebelión contra él) que exigía que Dios le amara y diera pasos para salvarlo? ¿Le ayuda su respuesta a esta pregunta a apreciar el carácter del amor de Dios por usted como persona que no se merecía para nada ese amor? ¿Cómo se siente al darse cuenta de esto en su relación con Dios?

3. ¿Piensa usted que los sufrimientos de Cristo fueron suficientes para pagar por sus pecados? ¿Está usted dispuesto a descansar en la obra de Cristo en cuanto al pago por todos sus pecados? ¿Piensa usted que Jesús es un Salvador suficiente y digno de su confianza? ¿Descansará hoy y siempre en él de todo corazón en cuanto a su salvación completa?

4. Si Cristo tomó sobre sí la culpa de nuestros pecados, la ira de Dios contra el pecado y la pena de la muerte que merecíamos, ¿descargará Dios alguna vez su ira contra usted como creyente (vea Ro 8:31-39)? ¿Pueden las adversidades o sufrimientos que atraviese en su vida deberse a la ira de Dios contra usted? Si no, ¿por qué como creyentes atravesamos dificultades y sufrimientos en esta vida (vea Ro 8:28; He 12:3-11)?

5. Si Cristo en verdad le ha redimido de ser esclavo del pecado y del reino de Satanás, ¿hay algunos aspectos de su vida en que usted podría darse cuenta más plenamente que esto es cierto? ¿Podría eso darle más aliento en su vida cristiana?

IV. TÉRMINOS ESPECIALES

expiación

expiación vicaria

imputar

necesidad consecuente absoluta

obediencia activa

obediencia pasiva

propiciación

reconciliación

redención

sacrificio

sustitución penal

teoría del ejemplo

teoría de la influencia moral

teoría del rescate pagado a Satanás

teoría gubernamental

V. LECTURA BÍBLICA PARA MEMORIZAR

ROMANOS 3:23-26 (RVR)

Por cuanto todos pecaron, y están destituidos de la gloria de Dios, siendo justificados gratuitamente por su gracia, mediante la redención que es en Cristo Jesús, a quien Dios puso como propiciación por medio de la fe en su sangre, para manifestar su justicia, a causa de haber pasado por alto, en su paciencia, los pecados pasados, con la mira de manifestar en este tiempo su justicia, a fin de que él sea el justo, y el que justifica al que es de la fe de Jesús.

CAPÍTULO DIECISÉIS

Resurrección y ascensión

+ *¿Cómo era el cuerpo resucitado de Cristo?*
+ *¿Cuál es su importancia para nosotros?*
+ *¿Qué le sucedió a Cristo cuando ascendió a los cielos?*

I. EXPLICACIÓN Y BASE BÍBLICA

A. Resurrección

1. Evidencia del Nuevo Testamento. Los Evangelios contienen abundante testimonio de la resurrección de Cristo (vea Mt 28:1-20; Mr 16:1-8; Lc 24:1-53; Jn 20:1—21:25). Además de esas narraciones detalladas en los cuatro evangelios, el libro de Hechos es un relato de la proclamación que los apóstoles hicieron de la resurrección de Cristo, y de la continua oración a Cristo y la confianza depositada en él como uno que vive y reina en el cielo. Las Epístolas dependen por entero de la presuposición de que Jesús es un Salvador vivo y reinante que ahora es la cabeza exaltada de la Iglesia, que se puede confiar en él, se le adora y alaba, y que un día volverá en poder y gran gloria para reinar como Rey sobre la tierra. El libro de Apocalipsis repetidamente muestra al Cristo resucitado reinando en el cielo y predice su regreso para conquistar a sus enemigos y reinar en gloria. Por consiguiente, todo el Nuevo Testamento da testimonio de la realidad de la resurrección de Cristo.[1]

2. Naturaleza de la resurrección de Cristo. La resurrección de Cristo no fue simplemente un regreso a la vida, como otros lo habían experimentado antes (Lázaro, por ejemplo, Jn 11:1-44), porque de ser así Jesús habría estado sujeto a debilidad y envejecimiento, y a la larga habría muerto de nuevo como mueren todos los demás seres humanos. Más bien, cuando Jesús resucitó de los muerto fue las «primicias»[2] (1 Co 15:20,23)

[1] Los argumentos históricos a favor de la resurrección de Cristo son sustanciales y han persuadido a muchos escépticos que empezaron a examinar la evidencia con el propósito de demostrar que la resurrección no sucedió. El relato más conocido de tal cambio del escepticismo a la creencia es de Frank Morison, *Who Moved the Stone?*, Faber and Faber, London, 1930; reimpresión, Zondervan, Grand Rapids, 1958. Un librito ampliamente usado que resume los argumentos es J. N. D. Anderson, *The Evidence for the Resurrection*, InterVarsity Press, London and Downers Grove, IL, 1966. (Tanto Morison como Anderson eran abogados de profesión.) Presentaciones más recientes y detalladas se hallan en William Lane Craig, *The Son Rises: The Historical Evidence for the Resurrection of Jesus*, Moody, Chicago, 1981; Gary Habermas and Anthony Flew, *Did Jesus Rise from the Dead? The Resurrection Debate*, ed. Terry L. Miethe, Harper and Row, New York, 1987; Gary Habermas, «Resurrection of Christ», en *EDT*, pp. 938-41. Una compilación extensa de los argumentos y citas de eruditos reconocidos que afirman la abrumadora confiabilidad de la evidencia a favor de la resurrección de Cristo se halla en Josh McDowell, *Evidence that Demands a Verdict*, ed. rev., vol. 1, Here's Life Publishers, San Bernardino, CA, 1979, pp. 179-263.

[2] Vea la explicación del término «primicias» en la p. 265, más adelante.

de una nueva clase de vida humana, una vida en la que su cuerpo fue hecho perfecto, sin estar ya sujeto a debilidad, envejecimiento y muerte, y capaz de vivir eternamente.

Es cierto que los dos discípulos de Jesús no lo reconocieron cuando él anduvo con ellos en el camino a Emaús (Lc 24:13-32), pero Lucas específicamente nos dice que esto se debió a que «sus ojos estaban velados» (Lc 24:16), y más tarde que «se les abrieron los ojos y lo reconocieron» (Lc 24:31). María Magdalena por un momento no reconoció a Jesús (Jn 20:14-16), pero quizá todavía estaba oscuro y ella al principio no lo estaba mirando directamente; ella había llegado por primera vez «cuando todavía estaba oscuro» (Jn 20:1), y «se volvió» para hablar con Jesús una vez que le reconoció (Jn 20:16).

En otras ocasiones los discípulos parecen haber reconocido a Jesús más bien rápidamente (Mt 28:9,17; Jn 20:19-20,26-28; 21:7,12). Cuando Jesús se apareció a los once discípulos en Jerusalén, al principio ellos se quedaron aturdidos y asustados (Lc 24:33,37), sin embargo cuando vieron las manos y los pies de Jesús, y le vieron comer pescado, se convencieron de que había resucitado. Estos ejemplos indican que hubo un grado considerable de continuidad entre la apariencia física de Jesús antes de su muerte y después de su resurrección. Sin embargo, Jesús no se vería exactamente como antes de morir, porque además del asombro inicial de los discípulos ante lo que evidentemente ellos pensaban que no podía haber sucedido, hubo probablemente suficiente diferencia en su apariencia física como para que no se pudiera reconocer a Jesús de inmediato. Tal vez esa diferencia en apariencia fue simplemente la diferencia entre un hombre que ha vivido una vida de sufrimiento, adversidad y aflicción, y uno cuyo cuerpo había sido restaurado a una apariencia plena de juventud y perfecta salud. Aunque el cuerpo de Jesús era todavía un cuerpo físico, resucitó como cuerpo transformado, sin estar sometido ya al sufrimiento, el debilitamiento, la enfermedad y la muerte; se había «vestido de inmortalidad» (1 Co 15:53). Pablo dice que el cuerpo de resurrección resucita «en incorrupción … en gloria, … en poder … un cuerpo espiritual» (1 Co 15:42-44). (Por «cuerpo espiritual» Pablo no quiere decir «inmaterial», sino más bien apropiado y sensible a la dirección del Espíritu.)[3]

Hay por lo menos diez evidencias en el Nuevo Testamento que muestran que Jesús tenía un cuerpo físico después de su resurrección: Las mujeres «le abrazaron los pies» (Mt 28:9), él se apareció a los discípulos en el camino a Emaús como otro viajero cualquiera (Lc 24:15-18,28-29), tomó pan y lo partió (Lc 24:30), comió pescado asado para demostrar claramente que tenía un cuerpo físico y no era simplemente un espíritu; María pensó que era el hortelano (Jn 20:15), «les mostró las manos y el costado» (Jn 20:20), preparó desayuno para los discípulos (Jn 21:12-13), y explícitamente les dijo: «Miren mis manos y mis pies. ¡Soy yo mismo! Tóquenme y vean; *un espíritu no tiene carne ni huesos, como ven que los tengo yo*» (Lc 24:39). Finalmente Pedro dijo: «comimos y bebimos con él después de su resurrección» (Hch 10:41).

Es cierto que Jesús evidentemente podía aparecerse y desaparecerse de la vista de súbito (Lc 24:31,36; Jn 20:19,26). Sin embargo debemos tener cuidado de no sacar demasiadas conclusiones de este hecho, porque no todos los pasajes afirman que Jesús podía aparecerse y desaparecer; algunos simplemente dicen que Jesús llegó y se puso entre los discípulos. Cuando Jesús se esfumó de repente de la vista de los discípulos en Emaús, puede haber sido un suceso milagroso, tal como sucedió cuando «el Espíritu del Señor se llevó de repente a Felipe. El eunuco no volvió a verlo» (Hch 9:39). Tampoco debemos enfatizar demasiado del hecho de que Jesús llegó y se puso entre los discípulos en dos ocasiones cuando las puertas estaban «cerradas»[4] (Jn 20:19, 26), porque ningún pasaje

[3] En las epístolas paulinas la palabra «espiritual» (gr. *pneumatikos*) nunca significa «no físico» sino más bien «consistente con el carácter y actividad del Espíritu Santo» (vea, por ej.: Ro 1:11; 7:14; 1 Co 2:13,15; 3:1; 14:37; Gá 6:1 [«ustedes que son espirituales»]; Ef 5:19).

[4] El participio perfecto griego *kekleismenon* puede significar bien sea que las puertas estaban «cerradas» o que estaban «con llave».

dice que Jesús «atravesó paredes», ni nada parecido. En verdad, en otra ocasión en el Nuevo Testamento cuando alguien necesitó pasar por una puerta cerrada con llave, la puerta milagrosamente se abrió (véase Hch 12:10).

Finalmente, hay una consideración doctrinal mucho mayor. La resurrección física de Jesús, y su posesión eterna de un cuerpo físico resucitado, dan clara afirmación a la bondad de la creación material que Dios hizo originalmente: «Dios miró todo lo que había hecho, y consideró que *era muy bueno*» (Gn 1:31). Nosotros, como hombres y mujeres resucitados, viviremos para siempre en «un cielo nuevo y una tierra nueva, en los que habite la justicia» (2 P 3:13). Viviremos en una tierra renovada que «ha de ser liberada de la corrupción que la esclaviza» (Ro 8:21) y la tierra entera será como un nuevo huerto del Edén. Habrá una nueva Jerusalén, y todos «llevarán a ella todas las riquezas y el honor de las naciones» (Ap 21:26), y habrá «un río de agua de vida, claro como el cristal, que salía del trono de Dios y del Cordero, y corría por el centro de la calle principal de la ciudad. A cada lado del río estaba el árbol de la vida, que produce doce cosechas al año, una por mes; y las hojas del árbol son para la salud de las naciones» (Ap 22:1-2).

En este universo físico, muy material y renovado, parece que necesitaremos vivir como seres humanos con cuerpos físicos, apropiados para la vida en una renovada creación física. Específicamente, el cuerpo físico resucitado de Jesús afirma la bondad de la creación original de Dios del hombre no como un simple espíritu como los ángeles, sino *como criatura con un cuerpo físico «muy bueno»*. No debemos caer en el error de pensar que la existencia inmaterial es de alguna manera una forma mejor de existencia para las criaturas: Cuando Dios nos hizo como pináculo de su creación, nos dio cuerpos físicos. En un cuerpo físico perfeccionado Jesús resucitó de los muertos, y ahora reina en el cielo, y volverá para llevarnos para que estemos con él para siempre.

3. Tanto el Padre como el Hijo participaron en la Resurrección. Algunos pasajes afirman que Dios el Padre específicamente resucitó a Cristo de entre los muertos (Hch 2:24; Ro 6:4; 1 Co 6:14; Gá 1:1; Ef 1:20), pero otros dicen que Jesús participó en su propia resurrección: Jesús dice: «Por eso me ama el Padre: porque entrego mi vida para volver a recibirla. Nadie me la arrebata, sino que yo la entrego por mi propia voluntad. Tengo autoridad para entregarla, y tengo también autoridad para volver a recibirla. Éste es el mandamiento que recibí de mi Padre» (Jn 10:17-18; cf. 2:19-21). Es mejor concluir que tanto el Padre como el Hijo intervinieron en la Resurrección. Ciertamente, Jesús dice: «Yo soy la resurrección y la vida» (Jn 11:25; cf. He 7:16).

4. Importancia doctrinal de la Resurrección.

a. *La resurrección de Cristo asegura nuestra regeneración.* Pedro dice que «nos ha hecho nacer de nuevo *mediante la resurrección de Jesucristo*, para que tengamos una esperanza viva» (1 P 1:3). Aquí explícitamente él conecta la resurrección de Jesús con nuestra regeneración o nuevo nacimiento. Cuando Jesús resucitó de los muertos tenía una nueva calidad de vida, una «vida de resurrección» en un cuerpo humano y espíritu humano perfectamente apropiados para comunión y obediencia a Dios eternas. En su resurrección, Jesús obtuvo para nosotros una nueva vida como la suya. No recibimos esa nueva «vida de resurrección» por completo cuando nos convertimos en creyentes, porque nuestros cuerpos siguen siendo como son, todavía sujetos a debilidad, envejecimiento y muerte. Pero en nuestro espíritu se nos hace vivir con nuevo poder de resurrección.[5] Por tanto, es

[5]Vea el cap. 20, pp. 300-305, para una consideración de la regeneración.

mediante su resurrección que Cristo obtuvo para nosotros la nueva clase de vida que recibimos cuando «nacemos de nuevo». Por esto Pablo puede decir que Dios «nos dio vida con Cristo, aun cuando estábamos muertos en pecados. ¡Por gracia ustedes han sido salvados! Y *en unión con Cristo Jesús, Dios nos resucitó*» (Ef 2:5-6; cf. Col 3:1). Cuando Dios resucitó a Cristo, empezó a vernos en cierto sentido como resucitados «con Cristo» y por consiguiente dignos de los méritos de la resurrección de Cristo. Pablo dice que su meta en la vida es «experimentar *el poder que se manifestó en su resurrección*» (Fil 3:10). Pablo sabía que incluso en esta vida la resurrección de Cristo da nuevo poder para el ministerio cristiano y la obediencia a Dios.

Hay en esto mucha aplicación positiva a nuestra vida cristiana, especialmente porque tiene implicaciones para nuestra capacidad de vivir la vida cristiana. Pablo conecta la resurrección de Cristo con el poder espiritual que obra en nosotros cuando dice a los efesios que está orando para que conozcan «cuán incomparable es la grandeza de *su poder a favor de los que creemos*. Ese poder es la fuerza grandiosa y eficaz que Dios ejerció en Cristo *cuando lo resucitó de entre los muertos* y lo sentó a su derecha en las regiones celestiales» (Ef 1:19-20). Aquí Pablo dice que el poder por el cual Dios resucitó de los muertos a Cristo es el mismo poder que obra en nosotros. Pablo nos ve además como resucitados en Cristo cuando dice: «Por tanto, mediante el bautismo fuimos sepultados con él en su muerte, a fin de que, así como Cristo resucitó por el poder del Padre, también nosotros llevemos una vida nueva. ... De la misma manera, también ustedes considérense muertos al pecado, pero vivos para Dios en Cristo Jesús» (Ro 6:4,11).

Este nuevo poder de resurrección en nosotros incluye *poder para tener más y más victoria sobre el pecado que queda* en nuestra vida: «Así el pecado no tendrá dominio sobre ustedes, porque ya no están bajo la ley sino bajo la gracia» (Ro 6:14; cf. 1 Co 15:17); aunque nunca seremos perfectos en esta vida. Este poder de resurrección también incluye *poder para ministrar en la obra del reino*. Fue después de su resurrección que Jesús les prometió a sus discípulos: «Cuando venga el Espíritu Santo sobre ustedes, recibirán poder y serán mis testigos tanto en Jerusalén como en toda Judea y Samaria, y hasta los confines de la tierra» (Hch 1:8). Este poder nuevo e intensificado para proclamar el evangelio y obrar milagros y triunfar sobre la oposición del enemigo les fue dado a los discípulos después de la resurrección de Cristo de entre los muertos y era parte del nuevo poder de resurrección que caracterizaba sus vidas cristianas.

b. *La resurrección de Cristo asegura nuestra justificación.* En un solo pasaje Pablo conecta explícitamente la resurrección de Cristo con nuestra justificación (o sea, la recepción de la declaración de que ya no somos culpables, sino justos delante de Dios).[6] Pablo dice que Jesús «fue entregado a la muerte por nuestros pecados, y *resucitó para nuestra justificación*» (Ro 4:25). Cuando Cristo resucitó, esa fue la declaración de Dios de que aprobaba la obra redentora de Cristo. Debido a que Cristo «se humilló a sí mismo y se hizo obediente hasta la muerte, ¡y muerte de cruz!» (Fil 2:8), «Dios lo exaltó hasta lo sumo» (Fil 2:9). Al resucitar a Cristo de entre los muertos, Dios el Padre estaba en efecto diciendo que aprobaba la obra de Cristo al sufrir y morir por nuestros pecados, que su obra quedaba terminada, y que Cristo ya no tenía ninguna necesidad de seguir muerto. No quedaba pena que pagar por el pecado, ni tampoco más ira de Dios para llevar, ni más culpa o culpabilidad para castigar; todo ha quedado completamente pagado y no queda ninguna culpa pendiente. En la Resurrección, Dios estaba diciéndole a Cristo: «Apruebo lo que has hecho y has hallado favor ante mis ojos».

[6]Vea el cap. 22, pp. 316-322, sobre la justificación.

Esto explica por qué Pablo puede decir que Cristo «fue resucitado para nuestra justificación» (Ro 4:25). Si Dios «nos resucitó con él» (Ef 2:6), entonces, en virtud de nuestra unión con Cristo, la declaración de Dios de aprobación de Cristo es también la declaración de su aprobación de nosotros. Cuando el Padre en esencia le dijo a Cristo: «Toda la pena por los pecados ha quedado pagada y ahora te hallo sin culpa y justo», estaba pronunciando la declaración que también se aplicaría a nosotros una vez que confiáramos en Cristo en cuanto a la salvación. De esta manera la resurrección de Cristo también fue prueba definitiva de que él obtuvo nuestra justificación.

c. *La resurrección de Cristo asegura que nosotros también recibiremos cuerpos perfectos al resucitar.* El Nuevo Testamento varias veces conecta la resurrección de Jesús con nuestra resurrección corporal final. «Con su poder Dios resucitó al Señor, *y nos resucitará también a nosotros*» (1 Co 4:14). Pero la explicación más extensa de la conexión entre la resurrección de Cristo y la nuestra se halla en 1 Corintios 15:12-58. Allí Pablo dice que Cristo es «primicias de los que murieron» (1 Co 15:20). Al llamar a Cristo «primicias» (gr. *aparjé*), Pablo usa una metáfora de la agricultura para indicar que seremos como Cristo. Así como las «primicias» o las primeras muestras de la siega madura indican que el resto de la siembra será como las muestras, Cristo como las «primicias» muestra lo que nuestros cuerpos resucitados serán cuando, en la «cosecha» final de Dios él nos resucite de los muertos y nos lleve a su presencia.[7]

Después de la Resurrección, Jesús tenía todavía las huellas de los clavos en sus manos y en sus pies, y la marca de la lanza en el costado (Jn 20:27). La gente a veces se pregunta si eso indica que las cicatrices de heridas serias que hemos recibido en esta vida permanecerán en nuestros cuerpos resucitados. La respuesta es que probablemente no tendremos ninguna cicatriz de las heridas o lesiones recibidas en esta vida, sino que nuestros cuerpos serán hechos perfectos, «incorruptibles» y resucitados «en gloria». Las huellas de la crucifixión de Jesús fueron únicas porque son un eterno recordatorio de sus sufrimientos y muerte por nosotros. Por cierto, las evidencias de la severa flagelación y la desfiguración que sufrió Jesús antes de su crucifixión probablemente quizá ya habían sanado, y sólo las cicatrices en sus manos, pies y costado permanecían como testimonio de su muerte por nosotros. El hecho de que él retenga esas cicatrices no necesariamente quiere decir que nosotros retendremos las nuestras. Más bien, todas sanarán, y seremos hechos perfectos y completos.

5. Significación ética de la Resurrección. Pablo también ve que la Resurrección tiene aplicación a nuestra obediencia a Dios en esta vida. Después de una larga consideración de la Resurrección, Pablo concluye animando a sus lectores: «*Por lo tanto*, mis queridos hermanos, manténganse firmes e inconmovibles, progresando siempre en la obra del Señor, conscientes de que su trabajo en el Señor no es en vano» (1 Co 15:58). Debido a que Cristo resucitó de los muertos, y porque nosotros también seremos resucitados de los muertos, debemos *seguir firmes progresando siempre en la obra del Señor.* Esto es porque todo lo que hacemos para llevar a las personas al reino y edificarlas en verdad tiene significación eterna, porque todos seremos resucitados en el día que Cristo regrese, y viviremos con él para siempre.

Segundo, Pablo nos anima, al pensar en la Resurrección, que *enfoquemos nuestra futura recompensa celestial* como nuestra meta. Ve la Resurrección como un tiempo cuando todas las luchas de esta vida recibirán su pago. Pero si Cristo no resucitó y si no hay resurrección, «la fe de ustedes es ilusoria y todavía están en sus pecados. En

[7]Vea el cap. 25, pp. 357-358, para una consideración más detallada de la naturaleza de nuestros cuerpos resucitados.

este caso, también están perdidos los que murieron en Cristo. Si la esperanza que tenemos en Cristo fuera sólo para esta vida, *seríamos los más desdichados de todos los mortales*» (1 Co 15:17-19; cf. v. 32). Pero debido a que Cristo resucitó, y porque hemos sido resucitados con él, debemos buscar una recompensa celestial y fijar nuestra mente en las cosas del cielo: «Ya que han resucitado con Cristo, busquen las cosas de arriba, donde está Cristo sentado a la derecha de Dios. Concentren su atención en las cosas de arriba, no en las de la tierra, pues ustedes han muerto y su vida está escondida con Cristo en Dios. Cuando Cristo, que es la vida de ustedes, se manifieste, entonces también ustedes serán manifestados con él en gloria» (Col 3:1-4).

Una tercera aplicación ética de la Resurrección es la obligación a *dejar de someternos al pecado en nuestra vida*. Cuando Pablo dice que debemos considerarnos «muertos al pecado y vivos para Dios en Cristo Jesús» en virtud de la resurrección de Cristo y su poder de resurrección en nosotros (Ro 6:11), de inmediato pasa a decir: «Por lo tanto, *no permitan ustedes que el pecado reine* en su cuerpo mortal. ... No ofrezcan los miembros de su cuerpo *al pecado*» (Ro 6:12,13). Pablo usa la verdad de que tenemos este nuevo poder de resurrección sobre el dominio del pecado en nuestra vida como razón para exhortarnos a no pecar.

B. Ascensión al cielo

1. Cristo ascendió a un lugar. Después de su resurrección Jesús estuvo en esta tierra por cuarenta días (Hch 1:3), y luego llevó a sus seguidores a Betania, en las afueras de Jerusalén, y «allí alzó las manos y los bendijo. Sucedió que, mientras los bendecía, *se alejó de ellos y fue llevado al cielo*» (Lc 24:50-51).

Un relato similar nos da Lucas en la sección inicial de Hechos: «Habiendo dicho esto, mientras ellos lo miraban, *fue llevado a las alturas hasta que una nube lo ocultó de su vista*. Ellos se quedaron mirando fijamente al cielo mientras él se alejaba. De repente, se les acercaron dos hombres vestidos de blanco, que les dijeron: "Galileos, ¿qué hacen aquí mirando al cielo? Este mismo Jesús, que ha sido llevado de entre ustedes al cielo, vendrá otra vez de la misma manera que lo han visto irse"» (Hch 1:9-11).

Estos relatos describen un evento que claramente está diseñado para mostrar a los discípulos que Jesús se fue a un lugar. No se les desapareció súbitamente, para que nunca más volvieran a verlo, sino que ascendió gradualmente mientras ellos contemplaban, y luego una nube (al parecer la nube de la gloria de Dios) le ocultó de la vista de ellos. Pero los ángeles de inmediato dijeron que él volvería *de la misma manera* en que había sido llevado al cielo. El hecho de que Jesús tenía un cuerpo resucitado que estaba sujeto a las limitaciones espaciales (sólo podía estar en un lugar a la vez) quiere decir que Jesús fue *a algún lugar* cuando ascendió al cielo.[8]

2. Cristo recibió gloria y honor como nunca los había recibido antes como Dios-hombre. Cuando Jesús ascendió al cielo recibió la gloria, el honor, y la autoridad que nunca había recibido siendo Dios y hombre. Antes de morir, Jesús oró: «Y ahora, Padre, glorifícame en tu presencia con la gloria que tuve contigo antes de que el mundo existiera» (Jn 17:5). En su sermón en Pentecostés, Pedro dijo que Jesús fue «exaltado por la diestra de Dios» (Hch 2:33, RVR), y Pablo declaró que «Dios lo exaltó hasta lo sumo» (Fil 2:9), y que fue «recibido en la gloria» (1 Ti 3:16; cf. He 1:4). Cristo está ahora en el cielo y coros de ángeles le entonan alabanzas con las palabras: «¡Digno es el Cordero, que ha sido sacrificado, de recibir el poder, la riqueza y la sabiduría, la fortaleza y la honra, la gloria y la alabanza!» (Ap 5:12).

[8]Vea el cap. 34, pp. 466-467, para mayor consideración del cielo como un lugar.

3. Cristo se sentó a la diestra de Dios. Un aspecto específico de la ascensión de Cristo al cielo y de recibir el honor fue el hecho de que *se sentó* a la diestra de Dios.

El Antiguo Testamento predijo que el Mesías se sentaría a la diestra de Dios: «Así dijo el SEÑOR a mi Señor: "Siéntate a mi derecha hasta que ponga a tus enemigos por estrado de tus pies"» (Sal 110:1). Cuando Cristo ascendió al cielo de nuevo, recibió el cumplimiento de esa promesa: «Después de llevar a cabo la purificación de los pecados, *se sentó* a la derecha de la Majestad en las alturas» (He 1:3). Esta buena acogida en la presencia de Dios y el hecho de sentarse a la diestra de Dios es una indicación dramática de la terminación de la obra de Cristo de redención. Así como el ser humano se sienta al terminar una tarea grande para disfrutar la satisfacción de haberla realizado, Jesús se sentó a la diestra de Dios, visiblemente demostrando que su obra de redención estaba terminada.

Además de mostrar la terminación de la obra de Cristo de redención, el acto de sentarse a la diestra de Dios es una indicación de que recibió autoridad sobre el universo. Pablo dice que Dios «lo resucitó de entre los muertos y lo sentó a su derecha en las regiones celestiales, muy por encima de todo gobierno y autoridad, poder y dominio, y de cualquier otro nombre que se invoque» (Ef 1:20-21). De modo similar, Pedro dice que Jesús «subió al cielo y tomó su lugar a la derecha de Dios, y a quien están sometidos los ángeles, las autoridades y los poderes» (1 P 3:22). Pablo también alude al Salmo 110:1 cuando dice que «es necesario que Cristo reine hasta poner a todos sus enemigos debajo de sus pies» (1 Co 15:25).

Un aspecto adicional de la autoridad que Cristo recibió del Padre cuando se sentó a su diestra fue la autoridad de derramar sobre la Iglesia el Espíritu Santo. Pedro dice en el día de Pentecostés: «Exaltado por el poder de Dios, y *habiendo recibido del Padre el Espíritu Santo prometido*, ha derramado esto que ustedes ahora ven y oyen» (Hch 2:33).

El hecho de que Jesús ahora está sentado a la diestra de Dios en el cielo no quiere decir que está perpetuamente «fijo» allí ni que está inactivo. También se le ve de pie a la diestra de Dios (Hch 7:56) y andando entre los siete candelabros en el cielo (Ap 2:1). Tal como un rey humano se sienta en su trono real en su ascensión al trono pero luego se dedica a muchas otras actividades todo el día, Cristo se sienta a la diestra de Dios como evidencia dramática de la terminación de su obra redentora y su recepción de autoridad sobre el universo, pero ciertamente se dedica también a otras actividades en el cielo.

4. La ascensión de Cristo tiene significación doctrinal para nuestra vida. Tal como la Resurrección tiene profundas implicaciones para nuestra vida, así la ascensión de Cristo tiene implicaciones significativas para nosotros. Primero, puesto que estamos unidos con Cristo en todo aspecto de su obra de redención, la ida de Cristo al cielo es un vislumbre de nuestra futura ascensión al cielo con él. «Luego los que estemos vivos, los que hayamos quedado, seremos arrebatados junto con ellos en las nubes para encontrarnos con el Señor en el aire. Y así estaremos con el Señor para siempre» (1 Ts 4:17). El autor de Hebreos quiere que corramos la carrera de la vida con el conocimiento de que estamos siguiendo los pasos de Jesús y que a la larga llegaremos a la bendición de la vida en el cielo que él disfruta ahora: «Por tanto, también nosotros, que estamos rodeados de una multitud tan grande de testigos, despojémonos del lastre que nos estorba, en especial del pecado que nos asedia, y corramos con perseverancia la carrera que tenemos por delante. Fijemos la mirada en Jesús, el iniciador y perfeccionador de nuestra fe, quien por el gozo que le esperaba, soportó la cruz, menospreciando la vergüenza que ella significaba, y ahora está sentado a la derecha del trono de Dios» (He 12:1-2). Y Jesús mismo dice que un día nos llevará para que estemos con él (Jn 14:3).

Segundo, la ascensión de Jesús nos da la certeza de que nuestro hogar definitivo será en el cielo con él. «En el hogar de mi Padre hay muchas viviendas; si no fuera así, ya se lo habría dicho a ustedes. Voy a prepararles un lugar. Y si me voy y se lo preparo, vendré para llevármelos conmigo. Así ustedes estarán donde yo esté» (Jn 14:2-3). Jesús fue un hombre como nosotros en todo pero sin pecado, y se ha ido delante de nosotros para que un día nosotros también podamos seguirle y vivir con él para siempre. El hecho de que Jesús ya ha ascendido al cielo y logrado la meta puesta delante de él nos da gran seguridad de que un día iremos allá también.

Tercero, debido a nuestra unión con Cristo en su ascensión podemos tener parte ahora (parcialmente) en la autoridad de Cristo sobre el universo, y un día la tendremos más plenamente. A esto apunta Pablo cuando dice que «Dios nos resucitó y *nos hizo sentar con él en las regiones celestiales*» (Ef 2:6). No estamos físicamente presentes en el cielo, por supuesto, porque permanecemos aquí en la tierra por ahora. Pero si cuando Cristo se sentó a la diestra de Dios también se refiere a su toma de autoridad, el hecho de que Dios nos ha hecho sentar con Cristo quiere decir que *ahora tenemos parte en cierta medida de la autoridad que Cristo tiene*, autoridad para contender «contra poderes, contra autoridades, contra potestades que dominan este mundo de tinieblas, contra fuerzas espirituales malignas en las regiones celestiales» (Ef 6:12, cf. vv. 10-18) y para librar batalla con armas «que tienen el poder divino para derribar fortalezas» (2 Co 10:4).

Esta coparticipación de la autoridad de Cristo sobre el universo será más completa cuando estemos en la edad venidera: «¿No saben que aun a los ángeles los juzgaremos?» (1 Co 6:3). Es más, tendremos parte con Cristo en su autoridad sobre la creación (He 2:5-8). Jesús promete: «Al que salga vencedor y cumpla mi voluntad hasta el fin, *le daré autoridad sobre las naciones*, así como yo la he recibido de mi Padre» (Ap 2:26-27). También promete: «Al que salga vencedor *le daré el derecho de sentarse conmigo en mi trono*, como también yo vencí y me senté con mi Padre en su trono» (Ap 3:21). Estas son promesas asombrosas de nuestra participación futura con Cristo sentado a la diestra de Dios, promesas que no entenderemos plenamente sino en la edad venidera.

II. PREGUNTAS DE REPASO

1. ¿Tenía Jesús un cuerpo físico después de su Resurrección? Presente respaldo bíblico para su respuesta.

2. Dé tres razones de la importancia de la resurrección de Cristo.

3. ¿Qué implicaciones tiene la resurrección de Cristo para el estado de los creyentes después de morir?

4. ¿Adónde fue Cristo cuando ascendió? ¿Es un lugar de verdad?

5. ¿Qué importancia tiene la ascensión de Cristo para nuestras vidas como creyentes?

III. PREGUNTAS PARA LA APLICACIÓN PERSONAL

1. Al leer este capítulo, ¿qué aspectos de la enseñanza de la Biblia sobre el cuerpo resucitado de Cristo fueron de nueva comprensión para usted? Al darse cuenta de que un día tendremos un cuerpo como el de Cristo, ¿puede pensar en algunas

características del cuerpo resucitado que espera con ansias? ¿Cómo le hace sentir el pensamiento de tener un cuerpo así?

2. ¿Qué cosas le gustaría hacer ahora que no puede hacer debido a la debilidad o limitaciones de su cuerpo físico? ¿Piensa usted que estas actividades serían apropiadas para su vida en el cielo? ¿Podrá hacerlas entonces?

3. Cuando nació de nuevo usted recibió una nueva vida espiritual. Si piensa que esta nueva vida espiritual es parte del poder de resurrección de Cristo obrando en usted, ¿cómo le anima eso en cuanto a vivir la vida cristiana y atender las necesidades de las personas?

4. La Biblia dice que usted está ahora sentado con Cristo en los lugares celestiales (Ef 2:6). Al meditar en este hecho, ¿cómo se afecta su vida de oración y su participación en la guerra espiritual contra las fuerzas demoníacas?

5. Al pensar que Cristo está ahora en el cielo, ¿le hace eso prestar más atención a las cosas que tendrán importancia eterna? ¿Aumenta eso su seguridad de que un día estará con él en el cielo? ¿Cómo se siente en cuanto a la perspectiva de reinar con Cristo sobre las naciones así como sobre los ángeles?

IV. TÉRMINOS ESPECIALES

ascensión

cuerpo espiritual

incorruptible

primicias

resucitado en gloria

resucitado en poder

resurrección

V. LECTURA BÍBLICA PARA MEMORIZAR

1 Corintios 15:20-23

Lo cierto es que Cristo ha sido levantado de entre los muertos, como primicias de los que murieron. De hecho, ya que la muerte vino por medio de un hombre, también por medio de un hombre viene la resurrección de los muertos. Pues así como en Adán todos mueren, también en Cristo todos volverán a vivir, pero cada uno en su debido orden: Cristo, las primicias; después, cuando él venga, los que le pertenecen.

PARTE V

La doctrina de la aplicación de la redención

Capítulo Diecisiete

Gracia común

+ *¿Cuáles son las bendiciones inmerecidas que Dios da a toda persona, lo mismo a creyentes que a no creyentes?*

I. EXPLICACIÓN Y BASE BÍBLICA

A. Introducción y definición

Cuando Adán y Eva pecaron, se hicieron dignos de eterno castigo y separación de Dios (Gn 2:17). De la misma manera, cuando los seres humanos pecan hoy, se hacen merecedores de la ira de Dios y del castigo eterno: «La paga del pecado es muerte» (Ro 6:23). Esto quiere decir que una vez que las personas pecan, la justicia de Dios exige solamente una cosa: que estén eternamente separados de Dios, privados de experimentar *cualquier* bondad divina, y que vivan para siempre en el infierno recibiendo eternamente sólo su ira. Eso fue lo que les sucedió a los ángeles que pecaron, y podría pasarnos igual a nosotros: «*Dios no perdonó a los ángeles cuando pecaron*, sino que los arrojó al abismo, metiéndolos en tenebrosas cavernas y reservándolos para el juicio» (2 P 2:4).

Pero el hecho es que Adán y Eva no murieron al instante, aunque la sentencia de muerte *empezó* a obrar en sus vidas el día en que pecaron. La plena ejecución de la sentencia de muerte tardó muchos años. Es más, millones de sus descendientes incluso hasta este día no mueren y van al infierno tan pronto como pecan, sino que siguen viviendo durante muchos años, disfrutando de incontables bendiciones en este mundo. ¿Cómo puede ser esto? *¿Cómo puede Dios continuar dando bendiciones a pecadores que merecen la muerte*, no sólo a los que a la larga alcanzarán la salvación sino también a millones que nunca la alcanzarán, y cuyos pecados nunca serán perdonados?

La respuesta a estas preguntas es que Dios concede *gracia común*. Podemos definir la gracia común como sigue: *La gracia común es la gracia de Dios por la que él concede a las personas innumerables bendiciones que no son parte de la salvación*. La palabra *común* aquí quiere decir algo que es común a toda persona y no está limitada solamente a los creyentes o elegidos.

A distinción de la gracia común, a la gracia de Dios que lleva a las personas a la salvación a menudo se le llama «gracia salvadora». Por supuesto, cuando hablamos de «gracia común» o «gracia salvadora», no estamos implicando que hay dos diferentes clases de gracia en Dios mismo, sino sólo que la gracia de Dios se manifiesta en el mundo de dos maneras diferentes. La gracia común es diferente de la gracia salvadora en sus *resultados* (no produce salvación), en los *receptores* (se la da por igual a creyentes y no creyentes), y en su *fuente* (no fluye directamente de la obra expiatoria de Cristo, puesto que la muerte de Cristo no ganó perdón para los incrédulos y por consiguiente no los hizo tampoco

merecedores de las bendiciones de la gracia común). Sin embargo, en este último punto hay que decir que la gracia común sí fluye *indirectamente* de la obra redentora de Cristo, porque el hecho de que Dios no juzgó al mundo al instante cuando el pecado entró fue primaria y tal vez exclusivamente debido a que planeó a su debido tiempo salvar a algunos pecadores por la muerte de su Hijo.

B. Ejemplos de gracia común

Si miramos al mundo que nos rodea y lo contrastamos con el fuego del infierno que el mundo merece, podemos de inmediato ver evidencia abundante de la gracia común de Dios en miles de ejemplos en la vida diaria. Podemos distinguir varias categorías específicas en las que se ve esta gracia común.

1. El ámbito físico. Los incrédulos continúan viviendo en este mundo por la gracia común de Dios: cada vez que la gente respira es por gracia, porque la paga del pecado es muerte, no vida. Todavía más, la tierra no produce solamente espinas y cardos (Gn 3:15), ni tampoco es sólo un desierto reseco, sino que por la gracia común de Dios produce alimentos y materiales para ropa y vivienda, a menudo en gran abundancia y diversidad. Jesús dijo: «Amen a sus enemigos y oren por quienes los persiguen, para que sean hijos de su Padre que está en el cielo. *Él hace que salga el sol sobre malos y buenos, y que llueva sobre justos e injustos*» (Mt 5:44-45). Aquí Jesús apela a la abundante gracia común de Dios como un estímulo para sus discípulos, para que ellos también otorguen a los incrédulos amor y oración por bendiciones (cf. Lc 6:35-36). De modo similar, Pablo dijo a la gente de Listra: «En épocas pasadas él permitió que todas las naciones siguieran su propio camino. Sin embargo, no ha dejado de dar testimonio de sí mismo haciendo el bien, *dándoles lluvias del cielo y estaciones fructíferas, proporcionándoles comida y alegría de corazón*» (Hch 14:16-17).

El Antiguo Testamento también habla de la gracia común de Dios que viene sobre los incrédulos así como sobre los creyentes. Un ejemplo específico es Potifar, el capitán de la guardia egipcio que compró a José como esclavo: «*Por causa de José, el SEÑOR bendijo la casa del egipcio Potifar* a partir del momento en que puso a José a cargo de su casa y de todos sus bienes. La bendición del SEÑOR se extendió sobre todo lo que tenía el egipcio, tanto en la casa como en el campo*» (Gn 39:5). David habla en una manera mucho más general sobre todas las criaturas que Dios ha hecho:

El SEÑOR es bueno con todos;
 él se compadece de toda su creación. ...
Los ojos de todos se posan en ti,
 y a su tiempo les das su alimento.
Abres la mano y sacias con tus favores
 a todo ser viviente (Sal 145:9,15-16).

Estos versículos son otro recordatorio de que la bondad que se halla en toda la creación no «sucedió simplemente» de manera automática; se debe a la bondad y compasión de Dios.

2. El ámbito intelectual. Satanás es «mentiroso y padre de mentiras» y «no hay verdad en él» (Jn 8:44), porque se ha entregado por completo al mal y a la irracionalidad y se ha comprometido a la falsedad que acompaña el mal radical. Pero los seres humanos en el mundo de hoy, incluso los incrédulos, no están entregados por completo a mentir, a la irracionalidad y a la ignorancia. Toda persona puede captar algo de verdad; verdaderamente, algunos tienen gran inteligencia y entendimiento. Esto también se debe ver

como resultado de la gracia de Dios. Juan habla de Jesús como «esa luz verdadera, la que alumbra a todo ser humano» (Jn 1:9), porque en su papel como Creador y Sustentador del universo (no particularmente en su papel como Redentor) el Hijo de Dios permite que la iluminación y entendimiento llegue a toda persona del mundo.

La gracia de Dios en el ámbito intelectual se ve en el hecho de que toda persona tiene un conocimiento de Dios: «A pesar de *haber conocido a Dios*, no lo glorificaron como a Dios ni le dieron gracias» (Ro 1:21). Esto quiere decir que hay un sentido de la existencia de Dios y a menudo un hambre por conocer a Dios que él permite que permanezca en el corazón de toda persona, aunque a menudo resulta en muchas religiones diferentes hechas por el hombre. Por consiguiente, incluso cuando habla a personas que sostienen religiones falsas, Pablo podía hallar un punto de contacto respecto a la existencia de Dios, como lo hizo al hablar con los filósofos atenienses: «Varones atenienses, en todo observo que sois muy religiosos. … Al que vosotros adoráis, pues, sin conocerle, es a quien yo os anuncio» (Hch 17:22-23, RVR).

La gracia común de Dios en el ámbito intelectual también resulta en la capacidad de captar la verdad y distinguirla del error, y experimentar crecimiento en el conocimiento que se puede usar en la investigación del universo y en la tarea de subyugar la tierra. Esto quiere decir que *toda la ciencia y tecnología de los que no son cristianos es resultado de la gracia común,* que les permite descubrimientos e invenciones increíbles, desarrollar los recursos de la tierra en bienes materiales, producir y distribuir esos recursos, y tener destreza en su trabajo productivo. En un sentido práctico, esto quiere decir que cada vez que entramos en una tienda de abarrotes o montamos en un automóvil, o entramos en una casa debemos recordar que estamos experimentando los resultados de la abundante gracia común de Dios derramada muy ricamente sobre toda la humanidad.

3. El ámbito moral. Dios también por su gracia común refrena a las personas para que no sean todo lo malas que pueden ser. De nuevo, el ámbito demoníaco, totalmente dedicado al mal y a la destrucción, es un claro contraste con la sociedad humana en la que el mal claramente está refrenado. Si las personas persisten con corazón endurecido en seguir tras el mal, Dios a la larga los «entregará» a pecados cada vez mayores (cf. Sal 81:12; Ro 1:24,26,28), pero la mayoría de los seres humanos no caerán a las profundidades a las que el pecado los pudiera llevar, porque Dios intervendrá y refrenará su conducta. Un freno muy efectivo es la fuerza de la conciencia: Pablo dice: «Cuando los gentiles, que no tienen la ley, cumplen por naturaleza lo que la ley exige, ellos son ley para sí mismos, aunque no tengan la ley. Éstos muestran que llevan escrito en el corazón lo que la ley exige, como lo atestigua su conciencia, pues sus propios pensamientos algunas veces los acusan y otras veces los excusan» (Ro 2:14-15).

Este sentido interno del bien y del mal que Dios le da a toda persona significa que ellos frecuentemente aprobarán normas morales que reflejan muchas de las normas morales bíblicas. Incluso a los que se entregan a los pecados más bajos, Pablo les dice: «*Saben bien que, según el justo decreto de Dios*, quienes practican tales cosas merecen la muerte» (Ro 1:32). En muchos otros casos este sentido interno de conciencia lleva a las personas a establecer leyes y costumbres en la sociedad que son, en términos de conducta exterior que aprueban o prohíben, muy parecidas a las leyes morales de las Escrituras. La gente a menudo establece leyes o tiene costumbres que respetan la santidad del matrimonio y la familia, protegen la vida humana, y prohíben el robo y la mentira. Debido a esto, la gente frecuentemente vive de maneras que son moralmente rectas y exteriormente se conforman a las normas morales que se hallan en la Biblia. Aunque su conducta moral no puede ganarles méritos ante Dios (puesto que la Biblia dice claramente «que por la ley nadie es justificado delante de Dios», Gá 3:11, y «Todos se han descarriado, a una se han

corrompido. No hay nadie que haga lo bueno; ¡no hay uno solo!», Ro 3:12), aunque con ello no se ganan la aprobación eterna de Dios ni mérito alguno, los incrédulos «hacen el bien». Jesús implica esto cuando dice: «¿Y qué mérito tienen ustedes *al hacer bien* a quienes les hacen bien? *Aun los pecadores actúan así*» (Lc 6:33).

4. El *ámbito creativo*. Dios ha permitido significativas capacidades en los círculos artísticos y musicales, así como en otros círculos en que se puede expresar la creatividad y la capacidad del individuo, como el del atletismo y otras actividades como cocinar, escribir, etc. Es más, Dios nos da la capacidad de apreciar la belleza en muchos aspectos de la vida. En este aspecto así como en el ámbito físico e intelectual, las bendiciones de la gracia común de Dios a veces se derraman sobre los incrédulos incluso en forma más abundante que sobre los creyentes. Sin embargo, en todos los casos es resultado de la gracia de Dios.

5. El *ámbito de la sociedad*. La gracia de Dios también es evidente en la existencia de varias organizaciones y estructuras en la sociedad humana. Vemos esto primero en la familia humana, evidenciado en el hecho de que Adán y Eva siguieron siendo esposo y esposa después de la caída y tuvieron hijos e hijas (Gn 5:4). Los hijos de Adán y Eva se casaron y formaron sus propias familias (Gn 4:17,19,26). La familia humana persiste hoy, no simplemente como institución para los creyentes, sino para todas las personas.

El gobierno humano también es resultado de la gracia común. Fue instituido en principio por Dios después del diluvio (véase Gn 9:6), y en Romanos 13:1 se indica claramente que Dios lo instituye: «No hay autoridad que Dios no haya dispuesto, así que las que existen fueron establecidas por él». Es claro que el gobierno es una dádiva de Dios para la humanidad en general, porque Pablo dice que el gobernante «está al servicio de Dios para tu bien», y «está al servicio de Dios para impartir justicia y castigar al malhechor» (Ro 13:4). Uno de los medios primordiales que Dios usa para refrenar el mal en el mundo es el gobierno humano. Las leyes humanas, la fuerza policial y los sistemas judiciales constituyen un poderoso disuasivo para las acciones del mal, y son necesarias porque hay mucho mal en el mundo que es irracional y que se puede refrenar solamente por la fuerza, porque no se le disuadirá mediante la razón o la educación. Por supuesto, el pecado de la gente también puede afectar a los mismos gobiernos, y estos pueden llegar a corromperse y alentar al mal antes que promover el bien. Esto es simplemente para decir que el gobierno humano, como todas las demás bendiciones de la gracia común que Dios da, puede llegar a usarse para bien o para mal.

Otras organizaciones en la sociedad humana incluyen instituciones educativas, empresas y corporaciones, asociaciones voluntarias (tales como grupos de caridad y servicio público), e incontables ejemplos de amistad humana ordinaria. Todas estas funcionan para dar alguna medida de bien a los seres humanos, y todas son expresiones de la gracia común de Dios.

6. El *ámbito religioso*. Incluso en el campo de la religión humana, la gracia común de Dios trae algunas bendiciones a los incrédulos. Jesús nos dice: «Amen a sus enemigos y *oren por quienes los persiguen*» (Mt 5:4), y puesto que no hay restricción en el contexto para orar simplemente por su salvación, y puesto que el mandamiento de orar por los que nos persiguen va unido al mandamiento de amarlos, parece razonable concluir que Dios se propone responder a nuestras oraciones incluso a favor de los que nos persiguen, y respecto a muchos aspectos de la vida. Por cierto, Pablo específicamente ordena que oremos «por los gobernantes y por todas las autoridades» (1 Ti 2:1-2). Cuando procuramos el bien de los que no son creyentes, nos estamos conformando a la práctica de Dios de

conceder sol y lluvia «sobre justos e injustos» (Mt 5:45), y también a la práctica de Jesús durante su ministerio terrenal cuando sanó a toda persona que le llevaron (Lc 4:40). No hay indicación de que les haya exigido a todos que creyeran en él ni que convinieran con que él era el Mesías antes de concederles sanidad física.

¿Responde Dios las oraciones de los incrédulos? Aunque Dios no ha prometido responder a las oraciones de los incrédulos como ha prometido responder a las oraciones de los que vienen en el nombre de Jesús, y aunque no tiene obligación de contestar las oraciones de los incrédulos, Dios puede, por su gracia común, oír y conceder las oraciones de los incrédulos, demostrando así de otra manera su misericordia y bondad (cf. Sal 145:9,15; Mt 7:22; Lc 6:35-36). Este es al parecer el sentido de 1 Timoteo 4:10, que dice que Dios «es el Salvador de todos, especialmente de los que creen». Aquí «Salvador» no puede restringirse en significado a «el que perdona pecados y da vida eterna», porque esas cosas no las reciben los que no creen. «Salvador» debe tener aquí un sentido más general; es decir, «el que rescata de la aflicción, el que libra». En casos de problemas o aflicción, Dios muchas veces oye las oraciones de los incrédulos y en su gracia los libra de sus problemas. Todavía más, incluso los incrédulos a menudo tienen cierto sentido de gratitud a Dios por la bondad de la creación, por la liberación del peligro, y por las bendiciones de la familia, el hogar, las amistades y el país.

7. La gracia común no salva a nadie. A pesar de todo esto, debemos entender que la gracia común es diferente de la gracia salvadora. La gracia común no cambia el corazón ni lleva a las personas al arrepentimiento genuino y la fe; no puede salvar ni salva a nadie (aunque en las esferas moral e intelectual puede dar alguna preparación para hacer que las personas estén más dispuestas a aceptar el evangelio). La gracia común refrena el pecado pero no le cambia a nadie su disposición fundamental hacia el pecado, ni tampoco purifica en alguna medida significativa la naturaleza humana caída.

Debemos también reconocer que las acciones de los incrédulos realizadas en virtud de la gracia común en sí misma no ameritan la aprobación o el favor de Dios. Estas acciones no brotan de fe («todo lo que no proviene de fe, es pecado», Ro 14:23, RVR), ni están motivadas por amor a Dios (Mt 22:37), sino más bien por amor a uno mismo de una forma u otra. Por consiguiente, aunque nos inclinemos a decir que las obras de los incrédulos que se conforman externamente a las leyes de Dios son «buenas» en algún sentido, de todas maneras no son buenas en términos de ameritar la aprobación de Dios ni de obligar a Dios de alguna manera al pecador.

Finalmente, debemos reconocer que los incrédulos a menudo reciben más gracia común que los creyentes; pueden ser más diestros, trabajar más duro, ser más inteligentes, más creativos, o incluso tener más beneficios materiales de esta vida para disfrutar. Esto de ninguna manera indica que Dios los favorece más en un sentido absoluto ni que ganarán salvación eterna, sino simplemente que Dios distribuye las bendiciones de la gracia común de varias maneras, a menudo concediendo bendiciones significativas a los incrédulos. En todo esto ellos deberían, por supuesto, reconocer la bondad de Dios (Hch 14:27) y deberían reconocer que la voluntad revelada de Dios es que «la bondad de Dios» a la larga los conduzca «al arrepentimiento» (Ro 2:4).

C. Los porqués de la gracia común

¿Por qué Dios concede gracia común a pecadores que no se la merecen y que nunca vendrán a la salvación? Podemos sugerir por lo menos cuatro razones:

1. Para redimir a los que serán salvos. Pedro dice que el día del juicio y ejecución final del castigo está siendo demorado porque todavía hay más personas que serán salvas:

«El Señor no tarda en cumplir su promesa, según entienden algunos la tardanza. Más bien, él tiene paciencia con ustedes, porque no quiere que nadie perezca sino que todos se arrepientan. Pero el día del Señor vendrá como un ladrón» (2 P 3:9-10). En realidad, esta razón fue cierta desde el principio de la historia humana, porque si Dios quería salvar a algunos de entre la humanidad pecadora, no podía haber destruido a todos los pecadores al instante (porque entonces no habría quedado raza humana alguna). Escogió más bien permitir que los seres humanos pecadores vivan por un tiempo para que puedan tener oportunidad de arrepentirse y también para que puedan tener hijos y permitir que generaciones subsiguientes vivan, oigan el evangelio y se arrepientan.

2. Para demostrar la bondad y misericordia de Dios. La bondad y la misericordia de Dios no sólo se ven en la salvación de los creyentes, sino también en las bendiciones que él da a los pecadores que no se la merecen. Cuando Dios «es bondadoso con los ingratos y malvados» (Lc 6:35), su bondad se revela en el universo, para su gloria. David dice: «El SEÑOR *es bueno con todos;* él se compadece de toda su creación» (Sal 145:9). En el relato de Jesús al hablar con el joven rico, leemos que «Jesús lo miró *con amor*» (Mr 10:21), aunque el hombre no era creyente y pronto se alejaría de él debido a sus grandes posesiones. Berkhof dice que Dios «derrama bendiciones indecibles sobre todos los hombres y también claramente indica que estas son expresiones de una disposición favorable en Dios, que de un modo u otro no llega a la volición positiva de perdonar su pecado, levantarles la sentencia o concederles la salvación».[1]

No es injusto que Dios demore la ejecución del castigo sobre el pecado y dé bendiciones temporales a los seres humanos, porque el castigo no queda en el olvido, sino que solamente se retarda. En el castigo demorado Dios muestra claramente que no se complace en ejecutar el castigo final, sino más bien se deleita en la salvación de los seres humanos. «Diles: Tan cierto como que yo vivo —afirma el SEÑOR omnipotente—, que no me alegro con la muerte del malvado, sino con que se convierta de su mala conducta y viva. ¡Conviértete, pueblo de Israel; conviértete de tu conducta perversa! ¿Por qué habrás de morir?» (Ez 33:11). Dios «quiere que todos sean salvos y lleguen a conocer la verdad» (1 Ti 2:4). En todo esto la demora del castigo da clara evidencia de la misericordia, bondad y amor de Dios.

3. Para demostrar la justicia de Dios. Cuando Dios invita repetidamente a los pecadores a acudir a la fe y estos rehúsan repetidamente sus invitaciones, la justicia de Dios se manifiesta mejor al condenarlos. Pablo advierte que los que persisten en la incredulidad están simplemente almacenando más ira para sí mismos: «Pero por tu obstinación y por tu corazón empedernido sigues acumulando castigo contra ti mismo para el día de la ira, cuando Dios revelará su justo juicio» (Ro 2:5). En el día del juicio «toda boca» se «cerrará» (Ro 3:19), y nadie podrá objetar que Dios ha sido injusto.

4. Para demostrar la gloria de Dios. Finalmente la gloria de Dios se muestra de varias maneras en las actividades de los seres humanos en todos los aspectos en que opera la gracia común. Al desarrollar y ejercer dominio sobre la tierra, hombres y mujeres demuestran y reflejan la sabiduría de su Creador, demuestran cualidades semejantes a las de Dios de capacidad y virtud moral, autoridad sobre el universo, etc. Aunque todas estas actividades están manchadas por motivos impuros, reflejan la excelencia de nuestro Creador y por consiguiente dan gloria a Dios, no completa ni perfectamente, pero en forma significativa.

[1] Louis Berkhof, *Introduction to Systematic Theology*, Eerdmans, Grand Rapids, 1932; reimpresión, Baker, Grand Rapids, 1979, p. 445.

D. Nuestra respuesta a la doctrina de la gracia común

Al pensar en las varias clases de bondades que se ven en la vida de los incrédulos debido a la abundante gracia común de Dios, debemos tener en mente estos tres puntos.

1. La gracia común no quiere decir que los que la reciban serán salvos. Incluso cantidades excepcionalmente grandes de gracia común no implican que los que la reciben serán salvos. Incluso los más hábiles, los más inteligentes, los más ricos y más poderosos del mundo necesitan el evangelio de Jesucristo, ¡o de lo contrario serán condenados por la eternidad! Incluso el más moral y amable de nuestros vecinos necesita el evangelio de Jesucristo, ¡o será condenado por toda la eternidad! Pueden parecer por fuera que no tienen necesidades, pero la Biblia a pesar de todo eso dice que los incrédulos son «enemigos» de Dios (Ro 5:10; cf. Col 1:21; Stg 4:4), y están «contra» Cristo (Mt 12:30). «Viven como enemigos de la cruz de Cristo» y tienen la mente «puesta en las cosas de la tierra» (Fil 3:18-19) y son «por naturaleza hijos de ira, lo mismo que los demás» (Ef 2:3, RVR).

2. Debemos tener cuidado de no rechazar como totalmente malas las cosas buenas que los incrédulos hacen. Por la gracia común los incrédulos hacen algún bien, y debemos ver la mano de Dios en ellos y estar agradecidos por la gracia común que opera en toda amistad, en todo acto de bondad, en toda manera en que da bendición a otros. Todo esto, aunque el incrédulo no lo sabe, es a fin de cuentas de Dios, y él merece la gloria de ello.

3. La doctrina de la gracia común debe alentar nuestros corazones a una mayor gratitud a Dios. Cuando andamos por la calle y vemos casas, jardines y familias que viven seguras, o cuando hacemos algún negocio en el mercado y vemos los abundantes resultados del progreso tecnológico, o cuando damos un paseo por el bosque y vemos la belleza de la naturaleza, o cuando el gobierno nos protege, o cuando recibimos educación del enorme almacén del conocimiento humano, debemos darnos cuenta no sólo de que todas estas bendiciones se deben a Dios en su soberanía, sino también que Dios las ha concedido a todos los pecadores que *definitivamente no las merecen.* Estas bendiciones en el mundo son no sólo evidencia del poder y sabiduría de Dios, sino que también son siempre una manifestación de su *gracia* abundante. El percatarnos de este hecho debe hacer que nuestros corazones se hinchen de gratitud a Dios en toda actividad de la vida.

II. PREGUNTAS DE REPASO

1. Si el castigo del pecado es la muerte (Ro 6:23), ¿cómo puede Dios seguir dando bendiciones a la humanidad?

2. Indique la diferencia entre «gracia salvadora» y «gracia común».

3. Dé un ejemplo de gracia común en cada uno de los siguientes ámbitos

 - El ámbito físico
 - El ámbito intelectual
 - El ámbito moral
 - El ámbito creativo
 - El ámbito de la sociedad
 - El ámbito religioso

4. Mencione cuatro razones por las que Dios concede la gracia común.

III. PREGUNTAS PARA LA APLICACIÓN PERSONAL

1. Antes de leer este capítulo, ¿tenía usted un punto de vista diferente respecto a si los incrédulos merecían los beneficios ordinarios del mundo que los rodea? Si es así, ¿cómo ha cambiado su perspectiva?

2. ¿Sabe usted de ejemplos en los que Dios ha contestado las oraciones de los incrédulos que atravesaban dificultades, y que contestó sus oraciones por las necesidades de un amigo incrédulo? ¿Proveyó eso una apertura para hablarle del evangelio? ¿Aceptó después el incrédulo la salvación en Cristo? ¿Piensa usted que Dios a menudo usa las bendiciones de la gracia común como medio para preparar a las personas para recibir el evangelio?

3. De qué maneras cambiará esta doctrina la forma en que usted se relaciona con un vecino o amigo incrédulo? ¿Hará esto que usted sea más agradecido por la bondad que ve en sus vidas?

4. ¿Ha cambiado este capítulo la manera en que usted ve las demostraciones de capacidad y creatividad en cuestiones tales como la música, el arte, la arquitectura o la poesía, o (algo que es muy similar) la creatividad expresada en actividades atléticas?

5. Si usted es amable con un incrédulo y este nunca recibe a Cristo, ¿ha hecho eso algún bien a los ojos de Dios (véase Mt 5:44-45; Lc 6:32-36)? ¿Qué bien se ha hecho? A su modo de pensar, ¿por qué Dios es bueno incluso con los que nunca serán salvos? ¿Piensa usted que tenemos una obligación de dar más esfuerzo para mostrar el bien a los creyentes que a los incrédulos?

IV. TÉRMINOS ESPECIALES

gracia común

gracia salvadora

V. PASAJE BÍBLICO PARA MEMORIZAR

Lucas 6:35-36

Ustedes, por el contrario, amen a sus enemigos, háganles bien y denles prestado sin esperar nada a cambio. Así tendrán una gran recompensa y serán hijos del Altísimo, porque él es bondadoso con los ingratos y malvados. Sean compasivos, así como su Padre es compasivo.

Elección

+ *¿Cuándo y por qué nos escogió Dios?*
+ *¿Hay algunos que no son escogidos?*

En los capítulos anteriores hablamos de que todos hemos pecado y merecemos de Dios el castigo eterno, y de que Cristo murió y ganó la salvación para nosotros. Pero ahora, en los capítulos restantes de esta sección (caps. 18—25) veremos la manera en que Dios *aplica* esa salvación a nuestra vida. Empezaremos en este capítulo con la obra divina de la elección, o sea, la decisión de Dios de escogernos para ser salvos desde antes de la fundación del mundo. Este acto de elección no es, por supuesto (hablando estrictamente), parte de la *aplicación* de la salvación a nosotros, puesto que vino antes de que Cristo ganara nuestra salvación cuando murió en la cruz. Pero tratamos la elección en este punto porque cronológicamente es el *principio* del trato de Dios con nosotros de acuerdo a su gracia. Por consiguiente, es propio tomarlo como el primer paso en el proceso de Dios para darnos salvación individualmente.

Otros pasos en la obra de Dios al aplicar la salvación a nuestra vida incluyen el oír nosotros el llamado del evangelio, nuestra regeneración por el Espíritu Santo, nuestra respuesta en fe y arrepentimiento, el perdón de Dios a nosotros y la membresía que nos dio en su familia, así como concedernos crecimiento en la vida cristiana y mantenernos fieles a él por toda la vida. Al final de nuestra vida moriremos e iremos a su presencia, y después, cuando Cristo vuelva, recibiremos cuerpos resucitados y el proceso de adquirir la salvación se completará.

Varios teólogos han dado términos específicos a varios de estos acontecimientos, y a menudo los mencionan en el orden específico en que piensan que suceden en nuestra vida. Tal lista de acontecimientos en los que Dios nos aplica la salvación se llama *orden de la salvación*, y a veces se hace referencia a él usando la frase latina *ordo salutis*, que simplemente quiere decir «orden de salvación». Antes de considerar algunos de estos elementos en la aplicación de la salvación a nuestra vida, podemos dar aquí una lista completa de los elementos que se considerarán en los capítulos siguientes:

Orden de la salvación

1. Elección (Dios escoge a las personas para que sean salvas)
2. Llamado del evangelio (proclamación del mensaje del evangelio)
3. Regeneración (nuevo nacimiento)
4. Conversión (fe y arrepentimiento)
5. Justificación (situación legal correcta)
6. Adopción (membresía en la familia de Dios)
7. Santificación (conducta adecuada en la vida)

8. Perseverancia (permanencia como creyente)
9. Muerte (partida para a estar con el Señor)
10. Glorificación (recepción de un cuerpo resucitado)

Debemos notar que los puntos 2-6 y parte del 7 intervienen en «cómo llegar a ser creyente». Los puntos 7 y 8 se practican en esta vida, el punto 9 ocurre al final de esta vida, y el 10 sucede cuando Cristo vuelve.

Empezamos nuestra consideración del orden de la salvación con el primer elemento, la elección. En conexión con esto, también consideraremos al final de este capítulo la cuestión de la «reprobación», la decisión de Dios de pasar por alto a los que no serán salvos, y castigarlos por sus pecados. Como explicaremos más adelante, elección y reprobación son diferentes en varios importantes aspectos, y es importante distinguir estos para que no pensemos equivocadamente en cuanto a Dios y su actividad.

El término *predestinación* se usa frecuentemente en esta consideración. En este libro de texto, y en la teología reformada en general, *predestinación* es un término más amplio e incluye los dos aspectos: elección (para los creyentes) y reprobación (para los incrédulos). Sin embargo, el término *doble predestinación* no es un término útil porque da la impresión de que Dios lleva a cabo la elección y la reprobación de la misma manera, y que no hay diferencias esenciales entre ellas, lo que por cierto no es verdad. Por consiguiente, los teólogos reformados por lo general no usan el término *doble predestinación*, aunque a veces lo usan los que la critican para referirse a la enseñanza reformada. En este libro no se usará el término *doble predestinación* para referirse a la elección y reprobación puesto que diluye las distinciones entre ellas y no da una indicación acertada de lo que se está enseñando.

I. EXPLICACIÓN Y BASE BÍBLICA

Podemos definir la elección como sigue: *Elección es el acto de Dios antes de la creación en el que él escoge a algunas personas para salvarlas, no a cuenta de ningún mérito previsto en ellas, sino solamente debido a su soberanía y placer.*

Ha habido mucha controversia en la Iglesia y muchos malos entendidos en cuanto a esta doctrina. Muchas de las cuestiones controvertidas respecto a la voluntad y responsabilidad del hombre, y respecto a la justicia de Dios con respecto a las decisiones humanas la hemos considerado con alguna extensión en conexión con la providencia de Dios (cap. 8). Aquí enfocaremos solamente las cuestiones adicionales que se aplican específicamente a la cuestión de la elección.

Nuestro método en este capítulo sencillamente será citar primero una serie de pasajes del Nuevo Testamento que hablan de la elección. Luego intentaremos entender el propósito de Dios que los autores del Nuevo Testamento ven en la doctrina de la elección. Finalmente, intentaremos aclarar nuestra comprensión de esta doctrina y responder a algunas objeciones, y también consideraremos la doctrina de la reprobación.

A. ¿Enseña el Nuevo Testamento la predestinación?

Varios pasajes del Nuevo Testamento parecen afirmar muy claramente que Dios ordenó de antemano los que serían salvos. Por ejemplo, cuando Pablo y Bernabé empezaron a predicarles a los gentiles en Antioquía de Pisidia, Lucas escribe: «Al oír esto, los gentiles se alegraron y celebraron la palabra del Señor; y *creyeron todos los que estaban destinados a la vida eterna*» (Hch 13:48). Es significativo que Lucas menciona el hecho de la elección casi al paso. Es como si fuera algo normal cuando se predica el evangelio. ¿Cuántos creyeron? «Creyeron todos los que estaban destinados a la vida eterna».

En Romanos 8:28-30 leemos: «Ahora bien, sabemos que Dios dispone todas las cosas para el bien de quienes lo aman, los que han sido llamados de acuerdo con su propósito. *Porque a los que Dios conoció de antemano, también los predestinó a ser transformados según la imagen de su Hijo*, para que él sea el primogénito entre muchos hermanos. *A los que predestinó, también los llamó; a los que llamó, también los justificó; y a los que justificó, también los glorificó*».

En el siguiente capítulo, al hablar de que Dios escogió a Jacob y no a Esaú, Pablo dice que no fue debido a algo que Jacob o Esaú hubieran hecho, sino simplemente para que el propósito de Dios de elección pudiera continuar: «Sin embargo, antes de que los mellizos nacieran, o hicieran algo bueno o malo, *y para confirmar el propósito de la elección divina*, no en base a las obras sino al llamado de Dios, se le dijo a ella: "El mayor servirá al menor". Y así está escrito: "Amé a Jacob, pero aborrecí a Esaú"» (Ro 9:11-13).

Respecto al hecho de que algunos de Israel fueron salvos y otros no, Pablo dice: «Pues que Israel no consiguió lo que tanto deseaba, pero sí lo consiguieron *los elegidos*. Los demás fueron endurecidos» (Ro 11:7). Aquí, de nuevo, Pablo indica dos grupos distintos dentro del pueblo de Israel. Los «elegidos» obtuvieron la salvación que buscaban, mientras que los que no fueron elegidos simplemente «fueron endurecidos».

Al principio de Efesios, Pablo habla explícitamente de que Dios eligió a los creyentes antes de la fundación del mundo: «Dios nos escogió en él antes de la creación del mundo, para que seamos santos y sin mancha delante de él. En amor nos predestinó para ser adoptados como hijos suyos por medio de Jesucristo, según el buen propósito de su voluntad, para alabanza de su gloriosa gracia, que nos concedió en su Amado» (Ef 1:4-6).

Aquí Pablo les está escribiendo a creyentes, y específicamente dice que Dios «nos escogió» en Cristo, refiriéndose a los creyentes en general. De modo similar, varios versículos más adelante dice: «En Cristo también fuimos hechos herederos, pues *fuimos predestinados* según el plan de aquel que hace todas las cosas conforme al designio de su voluntad, a fin de que nosotros, que ya hemos puesto nuestra esperanza en Cristo, seamos para alabanza de su gloria» (Ef 1:11-12).

A los Tesalonicenses escribe: «Hermanos amados de Dios, sabemos que *él los ha escogido*, porque nuestro evangelio les llegó no sólo con palabras sino también con poder, es decir, con el Espíritu Santo y con profunda convicción» (1 Ts 1:4-5).

Pablo dice que el hecho de que los tesalonicenses *creyeron* en el evangelio cuando él lo predicó («porque nuestro evangelio les llegó … con poder … y con profunda convicción») *es la razón por la que sabe que Dios los escogió*. Tan pronto como abrazaron la fe, Pablo concluyó que mucho tiempo atrás Dios los había escogido, y por eso habían creído cuando les predicó. Más adelante le escribe a la misma iglesia: «Nosotros, en cambio, siempre debemos dar gracias a Dios por ustedes, hermanos amados por el Señor, porque *desde el principio Dios los escogió* para ser salvos, mediante la obra santificadora del Espíritu y la fe que tienen en la verdad» (2 Ts 2:13).

Cuando Pablo habla de por qué Dios nos salvó y nos llamó, explícitamente niega que se debió a nuestras obras, pero más bien señala que se debió al propio propósito de Dios y a su gracia inmerecida en la eternidad pasada. Dice que Dios es el que «nos salvó y nos llamó a una vida santa, no por nuestras propias obras, sino por *su propia determinación y gracia. Nos concedió este favor en Cristo Jesús antes del comienzo del tiempo*» (2 Ti 1:9).

Cuando Pedro les escribe una epístola a cientos de creyentes en muchas iglesias en Asia Menor, dice: «*A los elegidos*, extranjeros dispersos por el Ponto, Galacia, Capadocia, Asia y Bitinia» (1 P 1:1). Más adelante los llama «linaje *escogido*» (1 P 2:9).

En la visión de Juan en Apocalipsis, los que no se rindieron ante la persecución ni adoraron a la bestia son personas cuyos nombres fueron escritos en el libro de la vida antes de la fundación del mundo: «También se le permitió hacer la guerra a los santos y vencerlos, y se le dio autoridad sobre toda raza, pueblo, lengua y nación. A la bestia la adorarán todos los habitantes de la tierra, aquellos cuyos nombres no *han sido escritos en el libro de la vida, el libro del Cordero* que fue sacrificado desde la creación del mundo» (Ap 13:7-8). De manera similar, leemos de la bestia del abismo en Apocalipsis 17: «Los habitantes de la tierra, *cuyos nombres, desde la creación del mundo, no han sido escritos en el libro de la vida*, se asombrarán al ver a la bestia, porque antes era pero ya no es, y sin embargo reaparecerá» (Ap 17:8).

B. ¿Cómo presenta el Nuevo Testamento la enseñanza de la elección?

Después de leer esta lista de versículos sobre la elección es importante ver esta doctrina de la manera en que el Nuevo Testamento mismo la ve.

1. Como consuelo. Los autores del Nuevo Testamento a menudo presentan la doctrina de la elección como un consuelo para los creyentes. Cuando Pablo asegura a los romanos que «sabemos que Dios dispone todas las cosas para el bien de quienes lo aman, los que han sido llamados de acuerdo con su propósito» (Ro 8:28), da la obra de predestinación de Dios como razón para que tengamos certeza de esta verdad. Luego explica en el versículo que sigue: «A los que Dios conoció de antemano, también los predestinó a ser transformados según la imagen de su Hijo. ... A los que predestinó, también los llamó ... los justificó ... los glorificó» (Ro 8:29-30). Lo que Pablo quiere decir es que Dios *siempre* ha actuado para el bien de los que él llamó. Si Pablo mira al pasado distante antes de la creación del mundo, ve que Dios *conoció de antemano y predestinó* a los suyos para que fueran conformados a la imagen de Cristo.[1] Si mira al pasado reciente, halla que Dios *llamó y justificó* a los suyos a quienes había predestinado. Si luego mira hacia el futuro cuando Cristo vuelva, ve que Dios ha determinado dar cuerpos *perfectos y glorificados* a los que creen en Cristo. De eternidad a eternidad Dios ha actuado con el bien de su pueblo en mente. Pero si Dios ha actuado *siempre* para nuestro bien y en el futuro actuará para nuestro bien, razona Pablo, *¿no va a obrar también en nuestras circunstancias presentes* para que toda circunstancia obre también para nuestro bien? De esta manera se ve la predestinación como un consuelo para los creyentes en los eventos cotidianos de la vida.

2. Como una razón para alabar a Dios. Pablo dice: «Nos predestinó para ser adoptados como hijos suyos por medio de Jesucristo, según el buen propósito de su voluntad, *para alabanza de su gloriosa gracia*, que nos concedió en su Amado» (Ef 1:5-6). Similarmente dice: «a fin de que nosotros, que ya hemos puesto nuestra esperanza en Cristo, seamos *para alabanza de su gloria*» (Ef 1:12).

Pablo dice a los creyentes en Tesalónica: «*Siempre damos gracias a Dios* por todos ustedes ... hermanos amados de Dios, [porque] *sabemos que él los ha escogido*» (1 Ts 1:2,4). Pablo da gracias a Dios por los creyentes tesalonicenses porque sabe que Dios es a fin de cuentas el agente de su salvación y en efecto los ha escogido para salvarlos. Esto es incluso más claro en 2 Tesalonicenses 2:13: «Nosotros, en cambio, *siempre debemos dar gracias a Dios por ustedes*, hermanos amados por el Señor, *porque desde el principio Dios los escogió* para ser salvos, mediante la obra santificadora del Espíritu y la fe que tienen en la verdad». Pablo se sentía obligado a dar gracias a Dios por los creyentes de Tesalónica porque sabía que la salvación de ellos se debía a que Dios los había escogido. Por consiguiente, es

[1]Vea la explicación siguiente (p. 286) sobre el significado de «pre-conocimiento» aquí.

apropiado que Pablo dé gracias a Dios por ellos en vez de alabarlos a ellos por su fe salvadora.

Entendida de esta manera, la doctrina de la elección en efecto aumenta la alabanza que se tributa a Dios por nuestra salvación, y disminuye seriamente todo orgullo que pudiéramos sentir pensando que nuestra salvación se debe a algo bueno en nosotros, o algo por lo que deberíamos recibir el mérito.

3. Como un acicate para la evangelización. Pablo dice: «Así que todo lo soporto por el bien de los elegidos, para que también ellos alcancen la gloriosa y eterna salvación que tenemos en Cristo Jesús» (2 Ti 2:10). Él sabe que Dios ha escogido a algunas personas para salvarlas, y ve esto como un estímulo para predicar el evangelio, aunque eso signifique soportar gran sufrimiento. La elección es la garantía que tiene Pablo de que habrá algún éxito en su evangelización, porque sabe que algunas de las personas a las que habla estarán entre los elegidos, creerán en el evangelio y serán salvas. Es como si alguien nos invitara a pescar y dijera: «Te garantizo que pescarás algunos; los peces están con hambre y esperando».

C. Malos entendidos de la doctrina de la elección

1. La elección no es fatalista ni mecanicista. A veces los que objetan la doctrina de la elección dicen que es «fatalismo» o que habla de un «sistema mecanicista» en el universo. El «fatalismo» es un sistema en el que las decisiones humanas no se toman en cuenta. En el fatalismo, hagamos lo que hagamos, las cosas van a resultar tal como han sido ordenadas previamente. Como resultado, nuestra humanidad queda destruida y se elimina toda motivación para responsabilidad moral. En un sistema mecanicista, el cuadro es de un universo impersonal en el que todo lo que sucede ha sido inflexiblemente determinado por una fuerza impersonal hace mucho tiempo, y el universo funciona de una manera mecánica tal que los seres humanos son más máquinas o autómatas que personas genuinas. Aquí también la personalidad humana genuina queda reducida a un nivel de máquina que sencillamente funciona de acuerdo a planes predeterminados y en respuesta a causas e influencias predeterminadas.

En contraste con el cuatro mecanicista, el Nuevo Testamento presenta la obra entera de nuestra salvación como algo que un Dios personal ha producido en relación con criaturas personales. Dios «*en amor* nos predestinó para ser adoptados como hijos suyos por medio de Jesucristo, según el buen propósito de su voluntad» (Ef 1:5). El acto de elección de Dios no fue ni impersonal ni mecanicista, sino que estuvo empapado de amor personal por los que él eligió. Es más, al hablar de nuestra respuesta a la oferta del evangelio, la Biblia continuamente nos ve, no como criaturas mecánicas o autómatas, sino como *personas genuinas*, criaturas personales que toman decisiones voluntarias para aceptar o rechazar el evangelio.[2] Jesús invita a todos: «*Vengan a mí* todos ustedes que están cansados y agobiados, y yo les daré descanso» (Mt 11:30). Leemos la invitación al fin de Apocalipsis: «El Espíritu y la novia dicen: "¡Ven!"; y el que escuche diga: "¡Ven!" El que tenga sed, venga; y *el que quiera*, tome gratuitamente del agua de la vida» (Ap 22:17). Esta invitación y muchas otras como ella se dirige a personas genuinas que son capaces de oír la invitación y responder a ella mediante una decisión espontánea.

En contraste con la acusación de fatalismo, vemos un cuadro muy diferente en el Nuevo Testamento. No es solamente que tomamos decisiones como personas de carne y

[2]Vea el cap. 8, pp. 145-147, para una consideración más extensa de cómo podemos ser personas genuinas y tomar decisiones reales cuando Dios ha ordenado de antemano lo que vamos a hacer.

hueso, sino que estas decisiones también son decisiones verdaderas porque afectan el curso de los acontecimientos del mundo. Afectan nuestra vida y afectan la vida y destino de otros. Así que, «*el que cree en él no es condenado, pero el que no cree ya está condenado* por no haber creído en el nombre del Hijo unigénito de Dios» (Jn 3:18). Nuestra decisión de creer o no en Cristo tiene consecuencias eternas en nuestra vida, y la Biblia no se cohíbe de hablar de nuestra decisión de creer o no como el factor que decide nuestro destino eterno.

La implicación de esto es que ciertamente debemos predicar el evangelio, y el destino eterno de las personas depende de si proclamamos o no el evangelio. Por consiguiente, cuando el Señor le dijo una noche a Pablo: «No tengas miedo; sigue hablando y no te calles, pues estoy contigo. Aunque te ataquen, no voy a dejar que nadie te haga daño, porque *tengo mucha gente en esta ciudad*» (Hch 18:9-10), Pablo no concluyó simplemente que la «mucha gente» que pertenecían a Dios se salvaría ya fuera que se quedara allí y predicara el evangelio o no. Más bien, «Pablo se quedó allí un año y medio, enseñando entre el pueblo la palabra de Dios» (Hch 18:11); este fue el tiempo más largo que Pablo se quedó en una ciudad, excepto Éfeso, durante sus tres viajes misioneros. Cuando a Pablo le fue dicho que Dios tenía muchos elegidos en Corinto, se quedó allí más tiempo y predicó a fin de que los elegidos pudieran salvarse.

2. *La elección no se basa en el preconocimiento de Dios de nuestra fe.* Muy comúnmente la gente concordará que Dios predestina a algunos para salvarlos, pero dirán que hace esto mirando al futuro y viendo quién va a creer en Cristo y quién no. Si él ve que la persona va a aceptar la fe que salva, predestinará a esa persona para que sea salva, *basado en el preconocimiento de la fe de esa persona.* Si ve que la persona no va a aceptar la fe que salva, no predestina a esa persona para que sea salva. De esta forma, según esta manera de pensar, la suprema razón por la que algunos son salvos y otros no recae *en las mismas personas*, no en Dios. Todo lo que Dios hace en su obra de predestinación es dar confirmación a la decisión que él sabe que las personas tomarán de su propia voluntad. El versículo que comúnmente se usa para respaldar esta idea es Romanos 8:29: «Porque *a los que Dios conoció de antemano*, también los predestinó a ser transformados según la imagen de su Hijo».

a. *Preconocimiento de personas, no de hechos.* Muy difícilmente se puede usar Romanos 8:29 para demostrar que Dios basó su predestinación en un conocimiento previo *del hecho de que una persona iba a creer*. El pasaje habla más bien del hecho de que Dios conoció *a las personas* («*a los que* Dios conoció de antemano»), no que él supo *algunos hechos en cuanto a ellos*, tal como el hecho de que esas personas creerían. Es un conocimiento personal, de relación, el que se considera aquí: Dios, mirando al futuro, pensó en ciertas personas en una relación salvadora consigo mismo, y en ese sentido la «conoció» hace mucho tiempo. Este es el sentido en que Pablo puede hablar de que Dios «conoce» a alguien, como en 1 Corintios 8:3: «Pero el que ama a Dios *es conocido por él*». Similarmente dice: «Pero ahora que conocen a Dios, o más bien que *Dios los conoce a ustedes...*» (Gá 4:9). Cuando las personas *conocen* a Dios en la Biblia, o cuando Dios *los conoce*, es un conocimiento personal que incluye una relación salvadora. Por consiguiente, en Romanos 9:29, «a los que Dios conoció de antemano» se debe entender que quiere decir «a las personas de quienes hace mucho *pensó que estaban en una relación salvadora con él*» (cf. también Ro 11:2). El texto en realidad no dice nada de que Dios supo de antemano o previó que ciertas personas creerían, ni tampoco se menciona tal cosa en otros pasajes de la Biblia.

b. *La Biblia nunca habla de nuestra fe como la razón por la que Dios nos escogió.* Además, cuando miramos más allá de estos pasajes específicos que hablan del conocimiento

previo y miramos los versículos que hablan de la *razón* por la que Dios nos escogió, hallamos que la Biblia nunca habla de nuestra fe ni del hecho de que llegaríamos a creer en Cristo como la razón por la que Dios nos escogió. En realidad, Pablo parece excluir explícitamente lo que la gente pudo haber hecho en la vida de la forma en que entendía el que Dios eligiera a Jacob antes que de Esaú. Dice: «Antes de que los mellizos nacieran, o hicieran algo bueno o malo, *y para confirmar el propósito de la elección divina*, no en base a las obras sino al llamado de Dios, se le dijo a ella: "El mayor servirá al menor". Y así está escrito: "Amé a Jacob, pero aborrecí a Esaú"» (Ro 9:11-13). Nada de lo que Jacob o Esaú hicieran en la vida influiría en la decisión de Dios; fue simplemente a fin de que pudiera continuar su propósito de elección.

Al hablar de los judíos que habían aceptado la fe en Cristo, Pablo dice: «Así también hay en la actualidad un remanente *escogido por gracia*. Y si es por gracia, ya no es por obras; porque en tal caso la gracia ya no sería gracia» (Ro 11:5-6). Aquí Pablo enfatiza la gracia de Dios y la ausencia completa de mérito humano en el proceso de elección. De modo similar, cuando Pablo habla de la elección en Efesios, no hay mención de ningún conocimiento previo del hecho de que nosotros íbamos a creer, ni de que habría algo meritorio o digno en nosotros (tal como una tendencia a creer) que fuera la base para que Dios nos escogiera. Más bien, Pablo dice: «En amor nos predestinó para ser adoptados como hijos suyos por medio de Jesucristo, según el buen propósito de su voluntad, para alabanza de su gloriosa gracia, que nos concedió en su Amado» (Ef 1:5-6). Ahora bien, si la gracia de Dios al elegirnos, y no la capacidad del hombre para creer ni su decisión de creer, es lo que hemos de alabar, es lógico que Pablo no mencione para nada la fe humana sino solo la actividad predestinante de Dios, su propósito y voluntad, y su gracia que nos da de balde.

c. *Si la elección se basara en algo bueno en nosotros (nuestra fe), ese sería el comienzo de una salvación por méritos.* Todavía otro tipo de objeción se podría presentar contra la idea de que Dios nos escogió porque sabía de antemano que abrazaríamos la fe. Si el factor determinante y definitivo en cuanto a si somos salvos o no es nuestra decisión de aceptar a Cristo, estaríamos más inclinados a pensar que merecemos algún reconocimiento por el hecho de que somos salvos. A diferencia de las otras personas que siguen rechazando a Cristo, fuimos suficientemente sabios en nuestra forma de pensar o suficientemente buenos en nuestras tendencias morales o suficientemente perceptivos en nuestra capacidad espiritual para decidirnos a creer en Cristo. Por el otro lado, si la elección se basa a que Dios le agradó hacerlo y a su soberana decisión de amarnos a pesar de nuestra falta de bondad o mérito, ciertamente hemos de tener un profundo sentido de agradecimiento a él por una salvación totalmente inmerecida, y por siempre estaremos dispuesto a alabar su «gloriosa gracia» (Ef 1:6).

En el análisis final, la diferencia entre los dos conceptos de la elección se puede ver en la respuesta a una pregunta muy sencilla. Dado el hecho de que al final algunos escogerán recibir a Cristo y otros no, la pregunta es: «¿Qué hace que la gente difiera?» Es decir, ¿qué marca la diferencia entre los que creen y los que no? Si nuestra respuesta es que a fin de cuentas se basa en algo que Dios hace —a saber, su elección soberana de los que él iba a salvar—, vemos que la salvación en su nivel más fundamental se basa *solo en la gracia*. Por otro lado, si respondemos que la diferencia fundamental entre los que son salvos y los que no se debe a *algo en el hombre*, o sea, a una tendencia o disposición a creer o a no creer, la salvación en definitiva depende de una combinación de la gracia y la capacidad humana.

d. *La predestinación basada en el preconocimiento no les da decisión libre a las personas.* La idea de que la predestinación de Dios de algunas personas para que crean se basa en el

preconocimiento de que su fe encuentra todavía otro problema: Al reflexionar, este sistema resulta en que no da ninguna libertad verdadera a las personas. Porque si Dios puede mirar al futuro y ver que la persona A va a abrazar la fe en Cristo, y que la persona B no va a abrazar la fe en Cristo, esos hechos ya están fijos, ya están determinados. Si presuponemos que el conocimiento de Dios del futuro es cierto, lo que debe ser, es absolutamente cierto que la persona A va a creer y la persona B no. No hay manera en que sus vidas pudieran resultar de un modo diferente a esto. Por consiguiente, es justo decir que sus destinos ya están determinados, porque ellos no podrían hacer nada diferente. Pero, ¿qué es lo que determina esos destinos? Si los determina Dios mismo, no tenemos ya elección basada en un preconocimiento de la fe, sino más bien en la voluntad soberana de Dios. Pero si no es Dios quien determina estos destinos, ¿quién o qué los determina? Por cierto que ningún cristiano diría que un ser poderoso aparte de Dios controla el destino de las personas. Parecería entonces que la única solución es decir que lo determina una fuerza impersonal, algún tipo de destino, que opera en el universo y hace que las cosas resulten como resultan. Pero, ¿qué estaríamos diciendo? Habríamos sacrificado la elección en amor de parte de un Dios personal por cierto determinismo de parte de una fuerza impersonal, y Dios ya no recibiría el reconocimiento por nuestra salvación.

e. *Conclusión: la elección es incondicional.* Parece mejor, por las cuatro razones anteriores, rechazar la idea de que la elección se basa en el conocimiento previo de Dios de nuestra fe. Concluimos más bien que la elección es simplemente una decisión soberana de Dios: «En amor nos predestinó para ser adoptados como hijos suyos» (Ef 1:5). Dios nos escoge sencillamente porque decidió concedernos su amor. No se debió a una fe o mérito previsto en nosotros.

A esta comprensión de la elección tradicionalmente se le ha llamado «elección incondicional».[3] Es «incondicional» porque no está condicionada a nada que Dios ve en nosotros que nos hace dignos de que nos escoja.

D. Objeciones a la doctrina de la elección

Hay que decir que la doctrina de la elección según se presenta aquí no es aceptada universalmente por la iglesia cristiana, ni en el catolicismo romano ni en el protestantismo. Ha habido alguna aceptación de la doctrina según la presentamos aquí, pero muchos la han objetado. Entre el evangelicalismo actual, los que están en círculos más reformados o calvinistas (denominaciones presbiterianas conservadoras, por ejemplo) aceptarán este concepto, al igual que muchos luteranos y anglicanos (episcopales) y un buen número de bautistas y personas de iglesias independientes, pero la rechazarán decisivamente casi todos los metodistas, así como muchos otros en iglesias bautistas, anglicanas e independientes. Aunque varias de las objeciones a la elección son formas más específicas de objeción a la doctrina de la providencia que se presentó en el capítulo 9, y se contestaron con más detalles allí, aquí debemos mencionar unas pocas objeciones específicas.

1. La elección quiere decir que no tenemos alternativa en cuando a recibir a Cristo o no. Según esta objeción, la doctrina de la elección niega toda presentación del evangelio que apele a la voluntad del hombre y le pida a la gente que decida si responder o no a la

[3] En inglés se utiliza el acrónimo TULIP («tulipán»), que son las iniciales de las palabras clave en «los cinco puntos del calvinismo». Las letras indican: *T*otal depravación (cap 13, p. 215), *U*nconditional election (elección incondicional) *L*imitada expiación, *I*rresistible gracia (cap. 20, p. 301), y *P*erseverancia de los santos (cap. 24, pp. 336-346). La expiación limitada (o «redención particular») es la idea de que la muerte de Cristo pagó la pena de todos los que creerían en él, pero no por la de los que nunca serían salvos. Esta doctrina no se considera en este libro, pero vea la explicación de Wayne Grudem en *Systematic Theology*, pp. 594-603.

invitación de Cristo. En respuesta a esto, debemos afirmar que la doctrina de la elección es plenamente capaz de acomodar la idea de que tenemos una decisión que tomar voluntariamente y que tomamos una decisión al aceptar o rechazar a Cristo. Nuestras decisiones son voluntarias porque son lo que queremos hacer y decidimos hacer, y en ese sentido son «libres». Esto no quiere decir que nuestras decisiones son absolutamente libres, porque (como se explicó en el cap. 8, sobre la providencia) Dios puede obrar soberanamente mediante nuestros deseos para garantizar que nuestras decisiones resulten tal como él lo ha ordenado; pero esto también se puede entender como una decisión verdadera, porque Dios nos creó y él ordena que tal decisión sea verdadera. En breve, podemos decir que Dios nos hace escoger voluntariamente a Cristo. La presuposición errada que subyace en esta objeción es que una decisión debe ser absolutamente libre (es decir, que de ninguna manera sea causada por Dios) a fin de que sea una decisión humana genuina. Sin embargo, si Dios nos hace de cierta manera y luego nos dice que nuestras decisiones son reales y genuinas, debemos convenir en que lo son.

2. La doctrina de la elección quiere decir que los que no son creyentes nunca han tenido la oportunidad de creer. Según esta objeción, la elección significa que Dios decretó desde la eternidad que algunos no crean, por lo tanto no tienen una oportunidad genuina de creer y es un sistema injusto. Dos respuestas se pueden dar a esta objeción. Primero, debemos observar que la Biblia no nos permite decir que inconversos «no han tenido oportunidad» de creer, porque tal manera de expresar la situación le echa a Dios la culpa, como si los incrédulos no tuvieran la culpa de su incredulidad ni de no decidirse a creer. Cuando la gente rechaza a Jesús, el Señor siempre le echa la culpa a la decisión espontánea de ellos de rechazarlo, no a que fue decretado por Dios Padre. «¿Por qué no entienden mi modo de hablar? Porque no pueden aceptar mi palabra. Ustedes son de su padre, el diablo, *cuyos deseos quieren cumplir*» (Jn 8:43-44). Les dijo a los judíos que lo rechazaron: «Sin embargo, *ustedes no quieren venir a mí* para tener esa vida» (Jn 5:40). Romanos 1 deja bien claro que todos reciben una revelación de Dios con tanta claridad que «no tienen excusa» (Ro 1:20). Este es el patrón uniforme de la Biblia: Los que permanecen en incredulidad lo hacen porque no están dispuestos a allegarse a Dios, y la culpa de tal incredulidad siempre la tienen los mismos que no creen, nunca Dios.

Pero la segunda respuesta a esta objeción debe ser simplemente la respuesta de Pablo a una objeción similar: «Respondo: ¿Quién eres tú para pedirle cuentas a Dios? "¿Acaso le dirá la olla de barro al que la modeló: '¿Por qué me hiciste así?'"» (Ro 9:20; observe la similitud de la objeción que Pablo menciona en el v. 19). Esto entonces se relaciona con la siguiente objeción.

3. La elección es injusta. A veces algunos consideran que la doctrina de la elección es injusta, puesto que enseña que Dios escoge a algunos para salvarlos y a otros los pasa por alto, y no los salva. ¿Cómo puede ser justo eso?

Dos respuestas se pueden dar a esto. Primero, debemos recordar que *sería perfectamente justo que Dios no salvara a nadie*, como lo hizo con los ángeles: «Dios no perdonó a los ángeles cuando pecaron, sino que los arrojó al abismo, metiéndolos en tenebrosas cavernas y reservándolos para el juicio» (2 P 2:4). Lo que hubiera sido perfectamente justo sería que Dios hiciera con los seres humanos lo mismo que hizo con los ángeles, o sea, no salvar a ninguno de los que pecaron y se rebelaron contra él. Pero si en efecto salva a algunos, eso constituye una demostración de gracia que va mucho más allá de los requisitos de equidad y justicia.

Pero en un nivel más profundo esta objeción diría que no es justo que Dios creara a algunos que él sabía que pecarían y estarían condenados eternamente y a quienes él no redimiría. Pablo trae a colación esta objeción en Romanos 9. Después de decir que Dios

«tiene misericordia de quien él quiere tenerla, y endurece a quien él quiere endurecer» (Ro 9:18), Pablo entonces menciona precisamente esta objeción: «Pero tú me dirás: "Entonces, ¿por qué todavía nos echa la culpa Dios? ¿Quién puede oponerse a su voluntad?"» (Ro 9:19). Aquí está la médula de la objeción de «iniquidad» contra la doctrina de la elección. Si el destino definitivo de toda persona lo determina Dios, y no la persona misma —o sea, aunque la gente tome decisiones voluntarias que determinan si serán salvados o no—, si Dios está detrás de esas decisiones de alguna manera y hace que se tomen, ¿cómo puede ser eso justo?

La respuesta de Pablo no apela a nuestro orgullo, ni tampoco intenta dar una explicación filosófica de por qué esto es justo. Simplemente trae a colación los derechos de Dios como Creador omnipotente:

¿Quién eres tú para pedirle cuentas a Dios? ¿Acaso le dirá la olla de barro al que la modeló: «¿Por qué me hiciste así?» ¿No tiene derecho el alfarero de hacer del mismo barro unas vasijas para usos especiales y otras para fines ordinarios?

¿Y qué si Dios, queriendo mostrar su ira y dar a conocer su poder, soportó con mucha paciencia a los que eran objeto de su castigo y estaban destinados a la destrucción? ¿Qué si lo hizo para dar a conocer sus gloriosas riquezas a los que eran objeto de su misericordia, y a quienes de antemano preparó para esa gloria? Ésos somos nosotros, a quienes Dios llamó no sólo de entre los judíos sino también de entre los gentiles (Ro 9:20-24).

Pablo simplemente dice que hay un punto más allá del cual no podemos contender con Dios ni cuestionar su justicia. Él ha hecho lo que ha hecho porque así lo quiso en su soberana voluntad. Él es el Creador, nosotros somos sus criaturas, y no tenemos ninguna base desde la que podamos acusarle de iniquidad o injusticia. Cuando leemos estas palabras de Pablo, nos vemos frente la alternativa de aceptar o no lo que Dios dice aquí, y lo que hace, simplemente porque él es Dios y nosotros no lo somos. Es cuestión que llega profundo en nuestro entendimiento de nosotros mismos como criaturas y de nuestra relación con Dios como nuestro Creador.

4. La Biblia dice que Dios quiere que todos se salven. Otra objeción a la doctrina de la elección es que contradice ciertos pasajes de la Biblia que dicen que Dios quiere que todos sean salvos. Pablo dice de Dios nuestro Salvador que «él quiere que todos sean salvos y lleguen a conocer la verdad» (1 Ti 2:4). Pedro dice: «El Señor no tarda en cumplir su promesa, según entienden algunos la tardanza. Más bien, él tiene paciencia con ustedes, porque no quiere que nadie perezca sino que todos se arrepientan» (2 P 3:9). ¿Acaso estos pasajes no contradicen la idea de que Dios ha escogido sólo a ciertas personas para salvarlas?

Una solución común a esta pregunta (desde la perspectiva reformada que se aboga en este libro) es decir que estos versículos hablan de la *voluntad revelada* de Dios (en la que nos dice lo que debemos hacer), y no de su *voluntad secreta* (sus planes eternos en cuanto a lo que va a suceder).[4] Los versículos simplemente nos dicen que Dios invita y ordena a toda persona que se arrepienta y acuda a Cristo en busca de salvación, pero no nos dicen nada respecto a los decretos secretos de Dios respecto a quienes serán salvos.

Si bien los teólogos arminianos a veces objetan la idea de que Dios tiene una voluntad secreta y una voluntad revelada, a la postre también tienen que decir que Dios a veces quiere algo con más ardor que la salvación de todas las personas, porque no todos van a ser salvos. Los arminianos aducen que no todos son salvos porque Dios quiere preservar

[4]Para una consideración de la diferencia entre la voluntad revelada de Dios y su voluntad secreta, vea el cap. 5, pp. 96-98.

el libre albedrío del hombre más que salvarlos a todos. Pero esto parece también estar haciendo una distinción entre dos aspectos de la voluntad de Dios. Por un lado Dios quiere que todos sean salvos (1 Ti 2:5-6; 2 P 3:9). Pero por otro lado quiere preservar la libertad total de la decisión humana. Pero Dios quiere lo segundo más que lo primero.

Aquí se ve claramente la diferencia entre el concepto reformado y el concepto arminiano en cuanto a la voluntad de Dios. Los calvinistas y los arminianos concuerdan en que los mandatos de Dios en la Biblia nos revelan lo que quiere que hagamos, y concuerdan en que los mandatos en la Biblia nos invitan a arrepentirnos y a confiar en Cristo para obtener la salvación. Por consiguiente, en cierto sentido ambos concuerdan en que Dios quiere que seamos salvos; es la voluntad que él nos revela explícitamente en la invitación del evangelio.

Pero ambos lados también deben decir que hay algo más que Dios considera más importante que salvar a todo el mundo. Los teólogos reformados dicen que Dios considera su propia gloria más importante que salvar a todo el mundo, y que (de acuerdo a Ro 9) la gloria de Dios también aumenta por el hecho de que algunos no son salvos. Los teólogos arminianos también dicen que hay algo más importante para Dios que la salvación de toda persona, es decir, la preservación del libre albedrío del hombre. En otras palabras, en un sistema reformado, el valor más alto de Dios es su propia gloria, y en un sistema arminiano el valor más alto de Dios es el libre albedrío del hombre. Estos son dos conceptos diferentes de la naturaleza de Dios, y parece que la posición reformada tiene mucho más respaldo bíblico explícito que la posición arminiana respecto a este asunto.

E. La doctrina de la reprobación

Cuando entendemos la elección como la decisión soberana de Dios de escoger a algunas personas para salvarlas, necesariamente hay otro aspecto de esa elección: la decisión soberana de Dios de pasar por alto a otros y no salvarlos. A esta decisión de Dios en la eternidad pasada se le llama reprobación. *Reprobación es la decisión soberana de Dios antes de la creación de pasar por alto a algunas personas, y con tristeza no salvarlas, y castigarlas por sus pecados, y de ese modo manifestar su justicia.*

En muchos sentidos, la doctrina de la reprobación es la más difícil de concebir o aceptar de las enseñanzas de la Biblia, porque trata de consecuencias horribles y eternas para seres humanos hechos a imagen de Dios. El amor que Dios nos da por nuestros semejantes y el amor que nos ordena tener hacia nuestro prójimo nos hace retroceder ante esta doctrina, y es justo que sintamos tal temor al contemplarla. Es algo que a veces preferiríamos no creer, y que no creeríamos, si la Biblia no la enseñara claramente.

¿Hay pasajes bíblicos que hablan de tal decisión de parte de Dios? Ciertamente hay algunos. Judas habla de «ciertos individuos *que desde hace mucho tiempo han estado señalados para condenación*. Son impíos que cambian en libertinaje la gracia de nuestro Dios y niegan a Jesucristo, nuestro único Soberano y Señor» (Jud 4).

Todavía más, Pablo, en el pasaje que ya se mencionó antes, habla de la misma manera en cuanto al faraón y a otros: «La Escritura le dice al faraón: "Te he levantado precisamente para mostrar en ti mi poder, y para que mi nombre sea proclamado por toda la tierra". Así que Dios tiene misericordia de quien él quiere tenerla, y endurece a quien él quiere endurecer. ... ¿Y qué si Dios, queriendo mostrar su ira y dar a conocer su poder, soportó con mucha paciencia a los que eran objeto de su castigo y estaban destinados a la destrucción?» (Ro 9:17-22). Respecto a los resultados del hecho de que Dios no los escogió a todos para salvación Pablo dice: «Lo consiguieron los elegidos. Los demás fueron endurecidos» (Ro 11:7). Y Pedro dice que los que rechazan el evangelio «tropiezan al desobedecer la palabra, para lo cual estaban destinados» (1 P 2:8).

A pesar del hecho de que retrocedemos ante esta doctrina debemos tener cuidado de nuestra actitud hacia Dios y hacia estos pasajes de las Escrituras. Nunca debemos empezar a desear que la Biblia hubiera sido escrita de otra manera, ni que no contenga ciertos versículos. Es más, si estamos convencidos de que estos versículos enseñan la reprobación, estamos obligados a creerla y aceptarla como equitativa y justa de parte de Dios, aunque con todo nos haga temblar de horror al pensar en ella.

Puede ayudarnos a reconocer que de alguna manera, en la sabiduría de Dios, el hecho de la reprobación y condenación eterna de algunos mostrará la justicia de Dios y también resultará en su gloria. Pablo dice: «¿Y qué si Dios, *queriendo mostrar su ira y dar a conocer su poder*, soportó con mucha paciencia a los que eran objeto de su castigo y estaban destinados a la destrucción?» (Ro 9:22). Pablo también observa que el hecho de tal castigo en los «vasos de ira» sirve para mostrar la grandeza de la misericordia de Dios para nosotros: Dios hace esto «para dar a conocer sus gloriosas riquezas a los que [son] objeto de su misericordia» (Ro 9:23).

También debemos recordar que *hay diferencias importantes entre la elección y la reprobación según las presenta la Biblia.* La elección para salvación se tiene como una causa de regocijo y alabanza a Dios, quien es digno de alabanza y recibe todo el reconocimiento por nuestra salvación (vea Ef 1:3-6; 1 P 1:1-3). A Dios se le ve escogiéndonos para salvación y haciéndolo en amor y con deleite. Pero se ve la reprobación como algo que entristece a Dios, y no lo deleita (véase Ez 33:11), y la culpa de la condenación de los pecadores siempre es de los hombres y ángeles que se rebelan, y nunca de Dios (véase Jn 3:18-19; 5:40). Así que en la presentación de la Biblia, la causa de la elección reside en Dios, y la culpa de la reprobación es del pecador. Otra diferencia importante es que la base de la elección es la gracia de Dios, en tanto que la base de la reprobación es la justicia de Dios. Por consiguiente, la «doble predestinación» no es una frase ni útil ni acertada, porque no considera las diferencias entre elección y reprobación.

F. Aplicación práctica de la doctrina de la elección

En términos de nuestra relación con Dios, la doctrina de la elección en verdad tiene una aplicación práctica significativa. Cuando pensamos en la enseñanza bíblica tanto de la elección como de la reprobación, es apropiado aplicarla a nuestras propias vidas individualmente. Está bien que el creyente se pregunte: «¿Por qué soy cristiano? ¿Por qué en definitiva decidió Dios salvarme?»

La doctrina de la elección nos dice que soy creyente simplemente porque Dios en la eternidad pasada decidió darme su amor. Pero, ¿por qué decidió darme su amor? No por algo bueno en mí, sino simplemente porque decidió amarme. No hay otra razón más definitiva que esa.

Nos hace humildes ante Dios pensar de esta manera. Hace que comprendamos que no tenemos ningún derecho en lo absoluto sobre la gracia de Dios. Nuestra salvación se debe totalmente a la gracia sola. Nuestra única respuesta apropiada es darle a Dios eterna alabanza.

II. PREGUNTAS DE REPASO

1. Defina elección, y dé tres evidencias del Nuevo Testamento que respaldan esta doctrina.

2. Dé tres maneras en que el Nuevo Testamento ve la doctrina de la elección.

3. ¿Se basa la elección de personas por parte de Dios en que sabía que iban a tener fe? Explique.

4. ¿Cuál es la relación entre la elección divina y la decisión de la persona de aceptar a Cristo?

5. Puesto que los teólogos reformados y los arminianos concuerdan en que en cierto sentido Dios quiere que todos sean salvos (1 Ti 2:4; 2 P 3:9), y puesto que es también cierto que no todos *son* salvos, cómo debe cada lado del debate responder a la pregunta: «¿Qué parece considerar Dios más importante que salvarnos a todos?»

6. ¿Cuáles son las diferencias entre la presentación de la Biblia de la doctrina de la elección y la doctrina de la reprobación?

III. PREGUNTAS PARA LA APLICACIÓN PERSONAL

1. ¿Piensa usted que Dios le escogió individualmente para ser salvo antes de crear al mundo? ¿Piensa usted que lo hizo sobre la base del hecho de que él sabía que usted creería en Cristo, o que fue una «elección incondicional», no basada en nada que él vio de antemano en usted que le hizo digno de su amor? Como quiera que haya respondido a la pregunta anterior, explique cómo le hace sentir su respuesta al pensar en usted mismo en relación a Dios.

2. ¿Le da la doctrina de la elección algún consuelo o seguridad en cuanto a su futuro?

3. Después de leer este capítulo, ¿siente sinceramente que le gustaría dar gracias y alabanza a Dios por haberlo escogido para salvarlo? ¿Siente que hubo alguna injusticia en el hecho de que Dios no decidió salvar a todo el mundo?

4. Si está de acuerdo con la doctrina de la elección según se presenta en este capítulo, ¿disminuye esto su sentido de persona como individuo o le hace sentir como una especie de robot o títere en las manos de Dios? ¿Piensa usted que debería sentirse de esa manera?

5. ¿Qué efectos, a su modo de pensar, tendrá este capítulo en su motivación para la evangelización? ¿Es un efecto positivo o negativo? ¿Puede pensar en maneras en que la doctrina de la elección puede ser usada como un estímulo positivo para la evangelización (vea 1 Ts 1:4-5; 2 Ti 2:10)?

IV. TÉRMINOS ESPECIALES

conocimiento previo

determinismo

elección

fatalismo

orden de la salvación

predestinación

reprobación

V. LECTURA BÍBLICA PARA MEMORIZAR

EFESIOS 1:3-6

Alabado sea Dios, Padre de nuestro Señor Jesucristo, que nos ha bendecido en las regiones celestiales con toda bendición espiritual en Cristo. Dios nos escogió en él antes de la creación del mundo, para que seamos santos y sin mancha delante de él. En amor nos predestinó para ser adoptados como hijos suyos por medio de Jesucristo, según el buen propósito de su voluntad, para alabanza de su gloriosa gracia, que nos concedió en su Amado.

CAPÍTULO DIECINUEVE

El llamamiento del evangelio

+ *¿Cuál es el mensaje del evangelio?*
+ *¿Cómo surte efecto?*

I. EXPLICACIÓN Y BASE BÍBLICA

Cuando Pablo habla de la manera en que Dios trae salvación a nuestra vida dice: «A los que *predestinó*, también los *llamó*; a los que llamó, también los *justificó*; y a los que justificó, también los *glorificó*» (Ro 8:30). Aquí Pablo señala un orden definido en que nos vienen las bendiciones de la salvación. Aunque hace mucho, antes de que el mundo fuese hecho, Dios nos «predestinó» para que fuéramos sus hijos y fuéramos conformados a imagen de su Hijo, Pablo apunta al hecho de que en la realización de ese propósito en cuanto a nuestra vida Dios nos «llamó». Luego menciona de inmediato la justificación y la glorificación, y muestra que estas vienen después del llamamiento. Pablo indica que hay un orden definido en el propósito salvador de Dios (aunque aquí no menciona todos los aspectos de nuestra salvación). Así que empezaremos nuestra consideración de las diferentes partes de nuestra experiencia de salvación con el tema del llamamiento.

A. Llamamiento efectivo

Cuando Pablo dice: «A los que *predestinó*, también los *llamó*, a los que llamó, también los *justificó*» (Ro 8:30), indica que ese llamamiento lo hace Dios. Es específicamente un acto de Dios el Padre, porque es él quien predestina a las personas «a ser transformados según la imagen de su Hijo» (Ro 8:29). Otros versículos describen más completamente qué es este llamamiento. Cuando Dios llama a las personas de esta manera poderosa, las llama «de las tinieblas a su luz admirable» (1 P 2:9), las llama «a tener comunión con su Hijo Jesucristo» (1 Co 1:9; cf. Hch 2:39) y «los llama a su reino y a su gloria» (1 Ts 2:12; cf. 1 P 5:10; 2 P 1:3). Los que han sido llamados por Dios le pertenecen a Jesucristo (vea Ro 1:6). Son llamados «a ser santos» (Ro 1:7; 1 Co 1:2) y han entrado a un reino de paz (1 Co 7:15; Col 3:15), libertad (Gá 5:13), esperanza (Ef 1:18; 4:4), santidad (1 Ts 4:7), con paciencia soportan el sufrimiento (1 P 2:20-21; 3:9) y tienen vida eterna (1 Ti 6:12).

Estos versículos indican que no se tiene en mente un simple llamamiento humano e impotente. Este llamado es más bien algo así como una «citación» del Rey del universo, y tiene tal poder que obtiene la respuesta que pide que brote del corazón de esas personas. Es un acto de Dios que *garantiza* una respuesta positiva, porque Pablo especifica en Romanos 8:30 que todos los que fueron «llamados» también fueron «justificados». Este llamamiento tiene la facultad de sacarnos del reino de las tinieblas y llevarnos al reino de Dios, y unirnos a él en plena comunión: «Fiel es Dios, quien *los ha llamado a tener comunión con su Hijo* Jesucristo, nuestro Señor» (1 Co 1:9).

A este poderoso acto de Dios a menudo se le llama *llamamiento efectivo*, para distinguirlo de la invitación general del evangelio que va a toda persona, y que algunos rechazan. Esto no quiere decir que la proclamación humana del evangelio no interviene. De hecho, el llamamiento efectivo de Dios llega *mediante* la predicación humana del evangelio, porque Pablo dice: «Para esto Dios los llamó *por nuestro evangelio*, a fin de que tengan parte en la gloria de nuestro Señor Jesucristo» (2 Ts 2:14). Por supuesto, hay muchos que oyen el llamado general del mensaje del evangelio y no responden. Pero en algunos casos el llamado del evangelio es tan efectivo gracias a la obra del Espíritu Santo en el corazón de las personas que estas en efecto responden; podemos decir que han recibido el «llamamiento efectivo».

Podemos definir el llamamiento efectivo como sigue: *El llamamiento efectivo es un acto de Dios el Padre en el que, hablando mediante la proclamación humana del evangelio, llama a las personas hacia sí mismo de tal manera que estas responden con fe salvadora.*

Es importante no dar la impresión de que la gente será salva por el poder de este llamamiento *aparte de* su propia respuesta voluntaria al evangelio (vea el cap. 21, sobre la fe personal y el arrepentimiento que son necesarios para la conversión). Aunque es cierto que el llamamiento efectivo despierta y obtiene de nosotros una respuesta positiva, siempre debemos insistir que esta respuesta tiene que ser de todos modos una respuesta voluntaria, dispuesta, en la que el individuo pone su fe en Cristo.

Por esto la oración es tan importante para la evangelización efectiva. A menos que Dios obre en el corazón de las personas para hacer efectiva la proclamación del evangelio, no habrá respuesta salvadora genuina. Jesús dijo: «Nadie puede venir a mí si no lo atrae el Padre que me envió» (Jn 6:44).

Un ejemplo de cómo el llamado del evangelio obra eficazmente se ve en la primera visita de Pablo a Filipos. Cuando Lidia oyó el mensaje del evangelio, «el Señor le abrió el corazón para que respondiera al mensaje de Pablo» (Hch 16:14).

A distinción del llamamiento efectivo, que es por entero un acto de Dios, podemos hablar del *llamamiento del evangelio* en general, que se hace por medio de la palabra humana. Este llamamiento del evangelio se ofrece a toda persona, incluso los que no lo aceptan. A veces a este llamamiento del evangelio se le llama *llamamiento externo* o *llamamiento general*. Por otro lado, al llamamiento efectivo de Dios que en efecto produce una respuesta voluntaria de la persona que oye a veces se le llama *llamamiento interno*. El llamamiento del evangelio es general y externo, y a menudo es rechazado, mientras que el llamamiento efectivo es particular e interno, y *siempre* es efectivo. Sin embargo, esto no es disminuir la importancia del llamado del evangelio; es el medio que Dios ha designado para que se haga el llamamiento efectivo. Sin el llamado del evangelio nadie podría responder y ser salvo. «¿Y cómo creerán en aquel de quien no han oído?» (Ro 10:14). Por consiguiente, es importante entender exactamente lo que es el llamado del evangelio.

B. Elementos del llamado del evangelio

En la predicación humana del evangelio hay que incluir tres elementos importantes:

1. Explicación de los hechos respecto a la salvación. Todo el que se acerca a Cristo para obtener salvación debe por lo menos tener un entendimiento básico de quién es Cristo, y cómo suple él nuestra necesidad de salvación. Por tanto, una explicación de los hechos concernientes a la salvación debe incluir por lo menos lo siguiente:

a. Todos han pecado (Ro 3:23).
b. La pena del pecado es muerte (Ro 6:23).
c. Jesucristo murió para pagar la pena de nuestros pecados (Ro 5:8).

Pero entender esos hechos e incluso convenir en que son verdad no es suficiente para que la persona sea salva. Tiene que haber una invitación a una respuesta personal de parte del individuo, a que se arrepienta de sus pecados y confíe personalmente en Cristo.

2. Invitación a responder personalmente a Cristo con arrepentimiento y fe. Cuando el Nuevo Testamento habla de las personas que aceptan la salvación, habla en términos de una respuesta personal a una invitación de Cristo mismo. Esa invitación queda hermosamente expresada, por ejemplo, en las palabras de Jesús: «*Vengan a mí* todos ustedes que están cansados y agobiados, y yo les daré descanso. Carguen con mi yugo y aprendan de mí, pues yo soy apacible y humilde de corazón, y encontrarán descanso para su alma. Porque mi yugo es suave y mi carga es liviana» (Mt 11:28-30).

Es importante dejar bien claro que estas no son simplemente palabras que dijo hace mucho tiempo un dirigente religioso del pasado. A toda persona que no es creyente y que oye estas palabras hay que llevarlas a que piense que son palabras que Jesucristo, *incluso en ese mismo momento*, está diciéndoselas personalmente. Jesucristo es un Salvador que está vivo en el cielo, y toda persona que no es cristiana debe comprender que es Jesús el que está hablándole y diciéndole: «*Ven a mí* ... y te daré descanso» (Mt 11:28). Esta es una invitación genuina *personal* que busca una respuesta personal de cada persona que la oye.

Juan también habla de la necesidad de una respuesta personal cuando dice: «Vino a lo que era suyo, pero los suyos no lo recibieron. *Mas a cuantos lo recibieron*, a los que creen en su nombre, les dio el derecho de ser hijos de Dios» (Jn 1:11-12). Al martillar la necesidad de «recibir» a Cristo, Juan, también, apunta a la necesidad de una respuesta individual. A los que estaban en la iglesia tibia que no se daba cuenta de su ceguera espiritual el Señor Jesús de nuevo le extiende una invitación que exige una respuesta personal: «Mira que estoy a la puerta y llamo. Si alguno oye mi voz y abre la puerta, entraré, y cenaré con él, y él conmigo» (Ap 3:20).

Pero, ¿qué incluye eso de ir a Cristo? Aunque esto se explicará más completamente en el capítulo 23, es suficiente observar aquí que si vamos a Cristo y confiamos en él para que nos salve de nuestro pecado, no podemos seguir aferrándonos a nuestro pecado sino que voluntariamente debemos renunciar a él con arrepentimiento genuino. En algunos casos en la Biblia se mencionan el arrepentimiento y la fe juntos al referirse a la conversión inicial de alguien (Pablo dijo que pasó tiempo «testificando a judíos y a gentiles acerca del *arrepentimiento* para con Dios, y de la *fe* en nuestro Señor Jesucristo», Hch 20:21, RVR). En otras ocasiones se menciona sólo el arrepentimiento, y la fe que salva se da por sentada como factor acompañante («y en su nombre se predicarán el *arrepentimiento* y el perdón de pecados a todas las naciones, comenzando por Jerusalén», Lc 24:47; cf. Hch 2:37-38; 3:19; 5:31; 17:30; Ro 2:4; 2 Co 7:10; et ál.). Por tanto, toda proclamación genuina del evangelio debe incluir una invitación a tomar una decisión conciente a dejar el pecado e ir a Cristo por fe, pidiéndole el perdón de los pecados. Si se deja a un lado el arrepentimiento de los pecados o la necesidad de confiar en Cristo para el perdón, no hay una proclamación completa y verdadera del evangelio.

Pero, ¿qué se promete a los que se acercan a Cristo? Este es el tercer elemento del llamado del evangelio.

3. Una promesa de perdón y vida eterna. Aunque las palabras de invitación personal de Cristo tienen en efecto promesas de descanso, potestad de ser hechos hijos de Dios y acceso al agua de vida, es útil decir explícitamente lo que Cristo promete a los que acuden a él en arrepentimiento y fe. Lo más importante que se promete en el mensaje del evangelio es perdón de pecados y vida eterna con Dios. «Porque tanto amó Dios al mundo, que dio a su Hijo unigénito, para que todo el que cree en él *no se pierda, sino que tenga vida eterna*» (Jn 3:16). Pedro, en su predicación del evangelio, dice: «Por tanto, *para que sean*

borrados sus pecados, arrepiéntanse y vuélvanse a Dios, a fin de que vengan tiempos de descanso de parte del Señor» (Hch 3:19; cf. 2:38).

Junto con la promesa de perdón y vida eterna debe haber la seguridad de que Cristo aceptará a todo el que va a él con arrepentimiento sincero y fe en busca de salvación: «Al que a mí viene, no lo rechazo» (Jn 6:37).

C. Importancia del llamado del evangelio

La doctrina del llamado del evangelio es importante porque si no hubiera llamado del evangelio no podríamos ser salvos. «¿Y cómo creerán en aquel de quien no han oído?» (Ro 10:14).

El llamado del evangelio es importante también porque mediante él Dios nos trata en la plenitud de nuestra humanidad. Él no nos salva «automáticamente» sin buscar una respuesta nuestra como personas. Más bien, dirige el llamado del evangelio a nuestro intelecto, a nuestras emociones y a nuestra voluntad. Habla a nuestro intelecto al explicarnos en su palabra la realidad de la salvación. Habla a nuestras emociones al extendernos una invitación sincera para que respondamos. Apela a la voluntad al pedirnos que oigamos su invitación y respondamos voluntariamente con arrepentimiento y fe, y que decidamos volvernos de nuestros pecados y recibir a Cristo como Salvador y dejar que nuestro corazón descanse en él en cuanto a la salvación.

II. PREGUNTAS DE REPASO

1. ¿En qué orden colocaría usted los siguientes tres aspectos de la salvación: llamamiento efectivo, justificación y predestinación? ¿Por qué?

2. ¿Cuál es la diferencia entre «llamamiento efectivo» y «llamamiento general» (o el «llamado del evangelio»)?

3. ¿Cuáles tres elementos deben presentarse en el llamado del evangelio?

4. A la luz de la doctrina de la elección (cap. 18), ¿es de veras necesario el llamado del evangelio? ¿Por qué?

III. PREGUNTAS PARA LA APLICACIÓN PERSONAL

1. ¿Puede usted recordar la primera vez que oyó el evangelio y respondió? ¿Puede describir lo que sintió en su corazón? ¿Piensa usted que el Espíritu Santo estaba obrando para hacer efectivo en su vida el llamamiento del evangelio? ¿Le presentó resistencia en ese tiempo?

2. En su explicación del llamado del evangelio a otras personas, ¿han estado faltando algunos elementos? Si es así, ¿qué diferencia haría si usted añadiera esos elementos a su explicación del evangelio? ¿Qué es lo más necesario para hacer más efectiva su proclamación del evangelio?

3. Antes de leer este capítulo, ¿había pensado usted que Jesús desde el cielo dice personalmente las palabras del evangelio a las personas incluso hoy? Si los incrédulos empiezan a pensar que Jesús les está hablando de esta manera, a su modo de pensar, ¿cómo afectaría su respuesta al evangelio?

4. ¿Entiende usted los elementos del llamado del evangelio con suficiente claridad para presentárselos a otros? ¿Podría acudir fácilmente a la Biblia para hallar cuatro o cinco versículos apropiados que le explicarían a la gente el llamado del evangelio? (La memorización de los elementos del llamado del evangelio y los versículos que lo explican debe ser una de las primeras disciplinas en la vida cristiana.)

IV. TÉRMINOS ESPECIALES

llamado del evangelio llamamiento externo

llamamiento efectivo llamamiento interno

V. LECTURA BÍBLICA PARA MEMORIZAR

MATEO 11:28-30

Vengan a mí todos ustedes que están cansados y agobiados, y yo les daré descanso. Carguen con mi yugo y aprendan de mí, pues yo soy apacible y humilde de corazón, y encontrarán descanso para su alma. Porque mi yugo es suave y mi carga es liviana.

Capítulo Veinte

Regeneración

+ *¿Qué significa nacer de nuevo?*

I. EXPLICACIÓN Y BASE BÍBLICA

Podemos definir la regeneración como sigue: *La regeneración es un acto secreto de Dios en el que él nos imparte nueva vida espiritual.* A veces a esto se le llama «nacer de nuevo» (usando el lenguaje de Juan 3:3-8).

A. La regeneración es totalmente obra de Dios

En algunos de los elementos de aplicación de la redención que consideraremos en capítulos subsiguientes, tenemos una parte activa (esto es cierto, por ejemplo, en la conversión, santificación y perseverancia). Pero en la obra de la regeneración nosotros no jugamos ningún papel activo. Es totalmente obra de Dios. Vemos esto, por ejemplo, cuando Juan habla de que aquellos a quienes Cristo les dio potestad de ser hechos hijos de Dios «no nacen de la sangre, *ni por deseos naturales, ni por voluntad humana*, sino que nacen de Dios» (Jn 1:13). Aquí Juan especifica que son hijos de Dios los que «nacen de Dios» y nuestra «voluntad humana» no tiene nada que ver con esta clase de nacimiento.

El hecho de que somos pasivos en la regeneración también es evidente cuando la Biblia se refiere a ella como que «se nos hizo nacer» o «nos ha hecho nacer de nuevo» (cf. Stg 1:18; 1 P 1:3; Jn 3:3-8). No escogimos que se nos diera la vida física, y no escogimos nacer: fue algo que nos sucedió. De modo similar, estas analogías de la Biblia sugieren que somos enteramente pasivos en la regeneración.

La profecía de Ezequiel también predice esta obra soberana de Dios en la regeneración. Por él Dios prometió un tiempo en el futuro cuando daría nueva vida espiritual a su pueblo: «Les daré *un nuevo corazón*, y *les infundiré un espíritu nuevo*; les quitaré ese corazón de piedra que ahora tienen, y les pondré un corazón de carne. Infundiré mi Espíritu en ustedes, y haré que sigan mis preceptos y obedezcan mis leyes» (Ez 36:26-27).

¿Cuál miembro de la Trinidad es el que actúa en la regeneración? Cuando Jesús habla del que «nace del Espíritu» (Jn 3:8), indica que es principalmente Dios Espíritu Santo el que produce la regeneración. Pero otros versículos también indican la intervención de Dios el Padre en la regeneración. Pablo especifica que «en unión con Cristo Jesús, Dios nos resucitó» (Ef 2:5; cf. Col 2:13). Santiago dice que es el «Padre que creó las lumbreras celestes» el que nos dio el nuevo nacimiento: «Por su propia voluntad nos hizo nacer mediante la palabra de verdad, para que fuéramos como los primeros y mejores frutos de su creación» (Stg 1:17-18). Finalmente, Pedro dice que Dios, «por su gran misericordia, nos ha hecho nacer de nuevo mediante la resurrección de Jesucristo» (1 P 1:3). Podemos concluir que Dios Padre y Dios Espíritu Santo producen la regeneración.

¿Cuál es la conexión entre el llamamiento efectivo[1] y la regeneración? Como veremos más adelante en este capítulo, la Biblia indica que la regeneración debe llegar antes de que podamos responder al llamamiento efectivo con fe salvadora. Por tanto, podemos decir que la regeneración llega antes del *resultado* del llamamiento efectivo (nuestra fe). Pero es más difícil especificar la relación exacta en tiempo entre la regeneración y la proclamación humana del evangelio por la que Dios obra el llamamiento efectivo. Por lo menos dos pasajes sugieren que Dios nos regenera al mismo tiempo en que nos habla en el llamamiento efectivo. Pedro dice: «Pues ustedes *han nacido de nuevo*, no de simiente perecedera, sino de simiente imperecedera, *mediante la palabra de Dios que vive y permanece.* ... Y ésta es la palabra del evangelio que se les ha anunciado a ustedes» (1 P 1:23,25). Y Santiago dice: *«Por su propia voluntad nos hizo nacer mediante la palabra de verdad»* (Stg 1:18). Al llegar el evangelio a nosotros, Dios nos habla por él y nos llama a que vayamos a él (llamamiento efectivo) y nos da nueva vida espiritual (regeneración) de modo que nos capacita para responder con fe. El llamamiento efectivo es entonces cuando Dios Padre nos habla con poder, y la regeneración es Dios el Padre y Dios Espíritu Santo obrando poderosamente en nosotros para darnos vida. Estas dos cosas deben haber sucedido simultáneamente mientras Pedro predicaba el evangelio en la casa de Cornelio, porque mientras él predicaba, «el Espíritu Santo descendió sobre todos los que escuchaban el mensaje» (Hch 10:44).

A veces se usa el término *gracia irresistible*[2] en esta conexión. Se refiere al hecho de que Dios efectivamente llama a las personas y también les da la regeneración, y ambas acciones garantizan que responderemos con fe que salva. No obstante, el término *gracia irresistible* se presta para malos entendidos, puesto que *parece* implicar que la gente no toma una decisión espontánea al responder al evangelio. Es una idea errada y una comprensión errónea del término *gracia irresistible*. El término sí preserva algo valioso, porque indica que la obra de Dios toca nuestros corazones para despertar una respuesta que es absolutamente segura, aunque respondemos voluntariamente.

B. La naturaleza exacta de la regeneración es un misterio para nosotros

Lo que sucede exactamente en la regeneración es un misterio para nosotros. Sabemos que de alguna manera a nosotros, que estábamos espiritualmente muertos (Ef 2:1), se nos ha dado vida para Dios y en todo sentido real se nos ha hecho «nacer de nuevo» (Jn 3:3,7; Ef 2:5; Col 2:13). Pero no entendemos cómo sucede esto ni lo que Dios hace exactamente en nosotros para darnos esta nueva vida espiritual. Jesús dice: «El viento sopla por donde quiere, y lo oyes silbar, aunque ignoras de dónde viene y a dónde va. Lo mismo pasa con todo el que nace del Espíritu» (Jn 3:8).

La Biblia ve la regeneración como algo que nos afecta como persona integral. Por supuesto, nuestro «espíritu vive» para Dios después de la regeneración (Ro 8:10), pero eso es simplemente porque la regeneración nos afecta a nosotros como *persona integral*. No es simplemente que nuestro espíritu estaba muerto antes; éramos nosotros los que estábamos muertos para Dios en delitos y pecados (vea Ef 2:1). Es incorrecto decir que todo lo que sucede en la regeneración es que nuestro espíritu recibe vida (como algunos enseñan), porque la regeneración afecta *todo lo que somos*: «Por lo tanto, si alguno está en Cristo, es una nueva creación. ¡Lo viejo ha pasado, ha llegado ya lo nuevo!» (2 Co 5:17).

Debido a que la regeneración es la obra de Dios en nosotros que nos da nueva vida, es correcto concluir que es un *hecho instantáneo*. Ocurre sólo una vez. En un momento estamos espiritualmente muertos, y al siguiente tenemos nueva vida espiritual de Dios. No

[1]Vea el cap. 19, pp. 295-296, sobre el llamamiento efectivo.

[2]Esta es la I en los «cinco puntos del calvinismo» representados [en inglés] por el acróstico TULIP. Las otras letras indican depravación Total (vea el cap 13, p. 215), expiación Limitada, gracia Irresistible (vea el cap 20, p. 301), y Perseverancia de los santos (vea el cap 24, pp. 336-346).

obstante, no siempre sabemos exactamente cuándo ocurre este cambio instantáneo. Especialmente en el caso de los niños que se crían en un hogar cristiano, o de las personas que asisten a una iglesia evangélica o estudio bíblico por un período de tiempo y crecen gradualmente en su comprensión del evangelio, puede que no haya una crisis dramática con un cambio radical de conducta de «pecador endurecido» a «santo», pero con todo habrá un cambio instantáneo cuando Dios por el Espíritu Santo, de una manera invisible, despierte la vida espiritual. El cambio *se hará evidente* con el tiempo en patrones de conducta y deseos que agradan a Dios.

En otros casos (probablemente en la mayoría de los casos cuando los adultos se convierten a Cristo), la regeneración tiene lugar en un momento claramente reconocible en el que la persona se da cuenta de que antes estaba separada de Dios y espiritualmente muerta, pero inmediatamente después hay de manera clara una nueva vida por dentro. Los resultados se pueden ver por lo general de inmediato: una confianza de corazón en Cristo en cuanto a la salvación, una seguridad de que los pecados le han sido perdonados, deseo de leer la Biblia y orar (y un sentido de que estas actividades son significativas), deleite en la adoración, deseo de comunión cristiana, deseo sincero de ser obediente a la palabra de Dios en la Biblia, y deseo de hablarles de Cristo a otros. La gente a veces dirá algo como esto: «No sé exactamente lo que sucedió, pero antes de ese momento no confiaba en Cristo en cuanto a la salvación. Me preguntaba y vacilaba en mi mente. Pero después de ese momento me di cuenta de que confío en Cristo y que él es mi Salvador. Algo le sucedió a mi corazón». Sin embargo, incluso en estos casos no estamos completamente seguros de lo que nos sucede en el corazón. Es como Jesús dijo respecto al viento: oímos su sonido y vemos los resultados, pero no podemos ver el viento mismo. Así es con la obra del Espíritu Santo en nuestros corazones.

C. En este sentido de «regeneración», tiene lugar antes de la fe salvadora

Usando los versículos citados arriba, hemos definido la regeneración como un acto de Dios que despierta la vida espiritual en nosotros y nos lleva de la *muerte* espiritual a la *vida* espiritual. En esta definición es natural entender que la regeneración llega antes de la fe que salva. Es en realidad esta obra de Dios lo que nos da la *capacidad* espiritual para responder a Dios con fe. Sin embargo, cuando decimos que llega «antes» de la fe que salva, es importante recordar que por lo general sucede tan cerca una de la otra que ordinariamente parece que suceden al mismo tiempo. Al dirigirnos Dios el llamado efectivo del evangelio, nos regenera y nosotros respondemos con fe y arrepentimiento a este llamado. Así que *desde nuestra perspectiva*, es difícil ver alguna diferencia en tiempo, especialmente porque la regeneración es una obra espiritual que no podemos percibir con los ojos y ni siquiera entender con la mente.

Sin embargo hay varios pasajes que nos dicen que esta obra secreta, oculta, de Dios en nuestros espíritus en efecto llega antes de que nosotros respondamos a Dios con la fe que salva (aunque a menudo pueden ser apenas segundos antes de que nosotros respondamos). Al hablar con Nicodemo sobe la regeneración, Jesús le dijo: «Yo te aseguro que quien no nazca de agua y del Espíritu, *no puede entrar en el reino de Dios*» (Jn 3:5). Entramos en el reino de Dios cuando nos convertimos en creyentes en la conversión. Pero Jesús dice que tenemos que nacer «del Espíritu» antes de que podamos hacer eso. («Nacer del agua» con toda probabilidad se refiere al lavamiento espiritual del pecado, que en la profecía de Ezequiel lo simboliza el agua, según Ez 36:25-26.) Nuestra incapacidad para acercarnos a Cristo por cuenta propia, sin una obra inicial de Dios en nosotros, también la enfatiza Jesús cuando dice: «Nadie puede venir a mí si no lo atrae el Padre que me envió» (Jn 6:44), y «nadie puede venir a mí, a menos que se lo haya concedido el Padre» (Jn 6:65). Este acto interno de regeneración se describe hermosamente cuando Lucas dice de Lidia: «El Señor le abrió el corazón para que respondiera al mensaje de Pablo» (Hch

16:14). Primero el Señor le abrió el corazón, y después ella pudo prestar atención a la predicación de Pablo y responder con fe.

En contraste, Pablo nos dice: «El que no tiene el Espíritu (lit. "el hombre natural") no acepta lo que procede del Espíritu de Dios, pues para él es locura. No puede entenderlo, porque hay que discernirlo espiritualmente» (1 Co 2:14). También dice que aparte de Cristo «no hay nadie que entienda, nadie que busque a Dios» (Ro 3:11).

La solución a este estado de muerte espiritual e incapacidad para responder sólo llega cuando Dios nos da nueva vida por dentro. «Pero Dios, que es rico en misericordia, por su gran amor con que nos amó, *aun estando nosotros muertos en pecados,* nos dio vida juntamente con Cristo» (Ef 2:4-5, RVR). Pablo también dice: «*Y a vosotros, estando muertos en pecados* y en la incircuncisión de vuestra carne, *os dio vida juntamente con él*» (Col 2:13, RVR).

La idea de que la regeneración llega antes de la fe que salva no siempre la entienden los evangélicos de hoy. A veces algunos incluso dicen algo así: «Si crees en Cristo como Salvador, entonces (después que creas) nacerás de nuevo». Pero la Biblia misma nunca dice algo igual. La Biblia ve el nuevo nacimiento como algo que Dios hace en nosotros a fin de capacitarnos para creer.

Los evangélicos que piensan a menudo que la regeneración llega después de la fe que salva es porque *ven los resultados* (tal como amor a Dios y a su Palabra, o dejar el pecado) *después* de que la gente abraza la fe, y piensan que la regeneración debe por consiguiente haber venido después de la fe que salva. Por cierto, algunas declaraciones evangélicas de fe contienen expresiones que sugieren que la regeneración llega después de la fe que salva. En estas declaraciones la palabra *regeneración* al parecer se refiere a *la evidencia externa de la regeneración* que se ve en una vida cambiada, evidencia que por cierto llega después de la fe que salva. Se piensa en «ser nacido de nuevo» no en términos de la entrega inicial de una nueva vida, sino en términos de la *transformación total de la vida que resulta* de esa entrega. Si el término *regeneración* se entiende de esta manera, sería cierto que la regeneración llega después de la fe que salva.

No obstante, para usar un lenguaje que se conforme estrechamente a las expresiones de la Biblia, sería mejor reservar la palabra *regeneración* para la obra instantánea, *inicial* de Dios en la que nos imparte vida espiritual. Entonces podemos enfatizar que no vemos la regeneración en sí misma, sino que vemos solamente sus resultados en nuestra vida, y que la fe en Cristo salvadora es el primer resultado que vemos. Es más, nunca podremos saber que hemos sido regenerados sino hasta que vayamos a la fe en Cristo, porque esa es la evidencia externa de la obra interna y oculta de Dios. Una vez que en efecto hallamos llegado a la fe que salva en Cristo, sabremos que hemos nacido de nuevo. A modo de aplicación, debemos darnos cuenta de que la explicación del mensaje del evangelio en la Biblia no toma la forma de un mandato: «Sé nacido de nuevo y serás salvo», sino más bien: «Cree en Jesucristo y serás salvo». Este es el patrón constante en la predicación del evangelio en todo el libro de Hechos y también en las descripciones del evangelio que se nos da en las Epístolas.

D. La regeneración genuina debe producir resultados en la vida

En la sección previa notamos que la capacidad para responder a Dios con la fe que salva es el primer resultado de la regeneración. Por eso Juan dice: «Todo el que cree que Jesús es el Cristo, *ha nacido de Dios*» (1 Jn 5:1). Pero también hay otros resultados de la regeneración, muchos de los cuales los especifica Juan en su primera epístola. Por ejemplo, Juan dice: «Ninguno que haya nacido de Dios practica el pecado, porque la semilla de Dios permanece en él; *no puede practicar el pecado,* porque ha nacido de Dios» (1 Jn 3:9). Aquí Juan explica que la persona que nace de nuevo tiene esa «semilla» espiritual (ese poder que genera vida y que crece) en sí y eso mantiene a la persona viviendo una vida libre de pecado continuo. Esto no quiere decir, por supuesto, que la persona vivirá una vida perfecta, sino sólo que el patrón

de vida no será el de continua indulgencia en el pecado. Debemos observar que Juan dice que esto es cierto de todo el que verdaderamente ha nacido de nuevo. «*Ninguno* que haya nacido de Dios practica el pecado». Otra manera de mirar esto es decir que «todo el que practica la justicia ha nacido de él» (1 Jn 2:29).

Un *amor* genuino, como el de Cristo, será un resultado concreto en la vida: «Todo el que ama ha nacido de él y lo conoce» (1 Jn 4:7). Otro efecto del nuevo nacimiento es *vencer al mundo*: «En esto consiste el amor a Dios: en que obedezcamos sus mandamientos. Y éstos no son difíciles de cumplir, porque todo el que ha nacido de Dios vence al mundo» (1 Jn 5:3-4). Aquí Juan explica que la regeneración da la capacidad para vencer las presiones y tentaciones del mundo que de otra manera nos impedirían obedecer los mandamientos de Dios y seguir sus caminos. Juan dice que venceremos estas presiones y por tanto no será «difícil» obedecer los mandamientos de Dios, sino, deja entrever, que más bien será un gozo.

Finalmente, Juan observa que otro resultado de la regeneración es *protección del mismo Satanás*. «Sabemos que el que ha nacido de Dios no está en pecado: Jesucristo, que nació de Dios, lo protege, y *el maligno no llega a tocarlo*» (1 Jn 5:18). Aunque pueden haber ataques de Satanás, Juan reasegura a sus lectores que «el que está en ustedes es más poderoso que el que está en el mundo» (1 Jn 4:4), y este mayor poder del Espíritu Santo en nosotros nos guarda del supremo daño espiritual de parte del maligno.

Debemos darnos cuenta de que Juan enfatiza todo esto como resultados *necesarios* en la vida de los que han nacido de nuevo. Si hay regeneración genuina en la vida de una persona, esa persona *creerá* que Jesús es el Cristo, y *se abstendrá* de un patrón de vida de pecado continuo, y *amará* a su hermano o hermana, y *vencerá* las tentaciones del mundo, y *será* guardado del supremo daño que puede hacernos el maligno. Estos pasajes muestran que es imposible la regeneración en una persona y que no se convierta verdaderamente.

Otros resultados de la regeneración los menciona Pablo cuando habla del «*fruto del Espíritu*», es decir, el resultado en la vida que produce el poder del Espíritu Santo al obrar en todo creyente: «En cambio, el fruto del Espíritu es amor, alegría, paz, paciencia, amabilidad, bondad, fidelidad, humildad y dominio propio. No hay ley que condene estas cosas» (Gá 5:22-23). Si hay verdadera regeneración, estos elementos del fruto del Espíritu serán cada día más evidentes en la vida de esa persona. Pero, en contraste, los que no son creyentes, incluyendo los que dicen ser creyentes pero no lo son, claramente carecerán de estos rasgos de carácter en sus vidas. Jesús dijo a sus discípulos:

> Cuídense de los falsos profetas. Vienen a ustedes disfrazados de ovejas, pero por dentro son lobos feroces. *Por sus frutos los conocerán*. ¿Acaso se recogen uvas de los espinos, o higos de los cardos? Del mismo modo, todo árbol bueno da fruto bueno, pero el árbol malo da fruto malo. Un árbol bueno no puede dar fruto malo, y un árbol malo no puede dar fruto bueno. Todo árbol que no da buen fruto se corta y se arroja al fuego. Así que por sus frutos los conocerán (Mt 7:15-20).

Ni Jesús, ni Pablo ni Juan señalan la actividad en la Iglesia ni los milagros como evidencia de la regeneración. Más bien señalan rasgos de carácter en la vida. De hecho, inmediatamente después de los versículos antes citados, Jesús advierte que en el día del juicio muchos le dirán: «"Señor, Señor, ¿no profetizamos en tu nombre, y en tu nombre expulsamos demonios e hicimos muchos milagros?" Entonces les diré claramente: "Jamás los conocí. ¡Aléjense de mí, hacedores de maldad!"» (Mt 7:22-23). La profecía, los exorcismos, y muchos milagros y obras poderosas en el nombre de Jesús (por no decir nada de otros tipos de actividad intensa en la Iglesia en la fuerza de la carne tal vez en décadas de la vida de una persona) no son evidencia convincente de que la persona verdaderamente ha nacido de nuevo. Al parecer todo esto puede ser producido por el hombre o

mujer natural por fuerza propia, o tal vez con la ayuda del maligno. Pero amor genuino a Dios y a su pueblo, obediencia de corazón a sus mandamientos, y el carácter semejante al de Cristo que Pablo llama el fruto del Espíritu, demostrado constantemente en un período de tiempo en la vida de una persona, *no los puede* producir Satanás, ni tampoco el ser humano por su propias fuerzas. Esto solo lo puede producir el Espíritu de Dios obrando en nosotros y dándonos vida nueva.

II. PREGUNTAS DE REPASO

1. ¿Juega la persona algún papel activo en la regeneración? Explique.

2. Compare y contraste el llamamiento efectivo y la regeneración.

3. ¿Cuál es la relación entre la regeneración y la fe que salva?

4. ¿Puede haber regeneración en una persona y no mostrar evidencia en su vida? Respalde su respuesta con base bíblica.

III. PREGUNTAS PARA LA APLICACIÓN PERSONAL

1. ¿Ha nacido usted de nuevo? ¿Hay en su vida evidencia del nuevo nacimiento? ¿Recuerda usted el momento preciso en que ocurrió la regeneración en su vida? ¿Puede describir cómo supo que algo había sucedido?

2. Si usted (o algún amigo que viene a verlo) no está seguro de si ha nacido de nuevo, ¿qué le anima la Biblia que haga para tener mayor seguridad (o nacer de nuevo verdaderamente por primera vez)? (Nota: En el siguiente capítulo se da mayor explicación del arrepentimiento y de la fe que salva.)

3. ¿Qué piensa usted del hecho de que su regeneración fue totalmente obra de Dios y que usted no contribuyó en nada para ella? ¿Cómo le hace sentirse esto respecto a usted mismo? ¿Cómo le hace sentirse respecto a Dios?

4. ¿Hay aspectos en los que los resultados de la regeneración no se ven muy claramente en su vida? ¿Piensa usted que es posible la regeneración en la persona y que se estanque espiritualmente al punto de que haya muy poco o ningún crecimiento? ¿Bajo qué condiciones puede suceder esto? ¿Hasta qué punto la clase de iglesia a la que uno asiste, la enseñanza que recibe, la clase de comunión cristiana que tiene y la regularidad del tiempo personal que dedica a leer la Biblia y a orar afectan la vida espiritual y crecimiento del creyente?

IV. TÉRMINOS ESPECIALES

gracia irresistible

nacer de agua

nacer del espíritu

nacer de nuevo

regeneración

V. LECTURA BÍBLICA PARA MEMORIZAR

JUAN 3:5-8

—Yo te aseguro que quien no nazca de agua y del Espíritu, no puede entrar en el reino de Dios —respondió Jesús—. Lo que nace del cuerpo es cuerpo; lo que nace del Espíritu es espíritu. No te sorprendas de que te haya dicho: «Tienen que nacer de nuevo». El viento sopla por donde quiere, y lo oyes silbar, aunque ignoras de dónde viene y a dónde va. Lo mismo pasa con todo el que nace del Espíritu.

Capítulo Veintiuno

Conversión (fe y arrepentimiento)

+ *¿Qué es el verdadero arrepentimiento?*

+ *¿Qué es la fe que salva?*

+ *¿Pueden las personas recibir a Jesús como Salvador y no como Señor?*

I. EXPLICACIÓN Y BASE BÍBLICA

Los dos capítulos anteriores han explicado cómo Dios mismo (por la predicación humana de la palabra) nos extiende el llamado del evangelio y, por la obra del Espíritu Santo, nos regenera, nos imparte una nueva vida espiritual por dentro. En este capítulo examinaremos nuestra respuesta al llamado del evangelio. Podemos definir la conversión como sigue: *La conversión es nuestra respuesta espontánea al llamado del evangelio, en la cual nos arrepentimos sinceramente de los pecados y ponemos nuestra confianza en Cristo para la salvación.*

La palabra *conversión* en sí misma significa «volverse»; y aquí representa un giro espiritual, un volverse *del* pecado *a* Cristo. El volverse del pecado se llama *arrepentimiento*, y el volverse a Cristo se llama *fe*. Podemos mirar a cada uno de estos elementos de la conversión, y en cierto sentido no importan cuál veamos primero, porque ninguno puede tener lugar sin el otro, y deben sucederse juntos cuando tiene lugar la verdadera conversión. Para propósitos de este capítulo examinaremos primero la fe que salva y luego el arrepentimiento.

A. La verdadera fe que salva incluye conocimiento, aprobación y confianza personal

1. El conocimiento solo no basta. La fe personal que salva, según la entienden las Escrituras, incluye más que solo conocimiento. *Es necesario que tengamos algún conocimiento de quién es Cristo y lo que él ha hecho, porque* ¿cómo podemos creer en aquel de quien no hemos oído? (Ro 10:14). Pero el conocimiento de los *hechos* de la vida de Jesús, su muerte y resurrección por nosotros no bastan, porque la gente puede saber los hechos y rebelarse contra ellos o no gustarles. Por ejemplo, Pablo dice que muchos saben las leyes de Dios pero no les agradan: «*Saben* bien que, según el justo decreto de Dios, quienes practican tales cosas merecen la muerte; sin embargo, no sólo siguen practicándolas sino que incluso aprueban a quienes las practican» (Ro 1:32). Incluso los demonios saben quién es Dios y saben los hechos de la vida y obras salvadoras de Jesús, porque Santiago dice: «¿Tú crees que hay un solo Dios? ¡Magnífico! También los demonios lo creen, y tiemblan» (Stg 2:19). Pero ese conocimiento no significa que los demonios son salvos.

2. El conocimiento y la aprobación no bastan. Es más, solo saber los hechos y *aprobarlos* o *convenir* en que son verdad no basta. Nicodemo sabía que Jesús había venido de Dios, porque leemos que le dijo: «Rabí, sabemos que eres un maestro que ha venido de parte de Dios, porque nadie podría hacer las señales que tú haces si Dios no estuviera con él» (Jn 3:2). Nicodemo había evaluado los hechos, incluyendo la enseñanza de Jesús y sus asombrosos milagros, y de esos hechos había sacado la conclusión correcta: Jesús era un maestro que había venido de Dios. Pero esto por sí solo no significa que Nicodemo tenía la fe que salva, porque todavía le faltaba poner su confianza en Cristo en cuanto a la salvación; todavía tenía que «creer en él». El rey Agripa provee otro ejemplo de conocimiento y aprobación sin fe que salva. Pablo se dio cuenta de que el rey Agripa sabía y evidentemente veía con aprobación las Escrituras judías (lo que nosotros conocemos como Antiguo Testamento). Cuando enjuiciaban a Pablo ante Agripa, este le dijo: «¿Crees, oh rey Agripa, a los profetas? Yo sé que *crees*» (Hch 26:27, RVR). Sin embargo Agripa no tenía la fe que salva, porque le dijo a Pablo: «Un poco más y me convences a hacerme cristiano» (Hch 26:28).

3. Tenemos que decidirnos a depender de Jesús para que nos salve individualmente. Además de conocer los hechos del evangelio y aprobarlos, a fin de ser salvo, tenemos que decidirnos a depender de Jesús para que nos salve. Al hacer esto, pasa de ser observadores interesados en los hechos de la salvación y en las enseñanzas de la Biblia a ser personas que entran en una nueva relación con Jesucristo como persona viva. Podemos, por consiguiente, definir la fe que salva de la siguiente manera: *La fe que salva es confiar en Jesucristo como persona viva en cuanto al perdón de pecados y la vida eterna con Dios.* Esta definición enfatiza que la fe que salva no es simplemente creer en hechos sino una *confianza personal en Jesús para que nos salve.* Como explicaremos en los capítulos siguientes, en la salvación interviene mucho más que simplemente el perdón de pecados y la vida eterna, pero alguien que acude a Cristo rara vez se da cuenta al principio del alcance de las bendiciones de la salvación que vendrán. Lo principal que le interesa al que no es creyente que acude a Cristo es el hecho de que el pecado le ha separado de la comunión con Dios para la que fuimos creados. El que no es creyente se acerca a Cristo buscando que le quite el pecado y la culpa, y poder entrar en una genuina relación con Dios que dure para siempre. Podemos apropiadamente resumir que las dos principales cosas que interesan a la persona que confía en Cristo son «perdón de pecados» y «vida eterna con Dios».

La definición enfatiza la *confianza personal* en Cristo, no simplemente creer en los hechos acerca de Cristo. Debido a que la fe que salva según la Biblia incluye esta confianza personal, *confiar* es una palabra mejor en la cultura contemporánea que la palabra *fe* o *creer.* Esto se debe a que podemos «creer» que algo es verdad sin ningún compromiso ni dependencia de por medio. Puedo *creer* que Camberra es capital de Australia o que 7 por 6 es 42 pero sin entrar en ningún compromiso ni dependencia de nadie por el simple hecho de creer eso. La palabra *fe* por otro lado a veces se usa hoy para referirse a un compromiso casi irracional con algo a pesar de la fuerte evidencia hacia lo contrario, una especie de decisión irracional a creer algo que estamos casi seguros que no es verdad. (Si su equipo de fútbol favorito continúa perdiendo partidos, alguien podría animarle a usted a «tener fe» aunque los hechos apuntan en dirección opuesta.) En estos dos sentidos populares, *creer* y *fe* tienen un sentido contrario al sentido bíblico.

La palabra *confiar* se acerca más a la idea bíblica, puesto que sabemos bien lo que es confiar en las personas en la vida cotidiana. Mientras más conocemos a una persona, y más vemos en ella un patrón de vida que inspira confianza, más nos hallamos dispuestos a depositar confianza en que esa persona hará lo que promete, o que actuará de maneras confiables. Este sentimiento más completo de confianza personal se indica en varios pasajes de la Biblia en los que se habla de la fe inicial que salva en términos muy personales,

a menudo usando analogías derivadas de relaciones personales. Juan dice: «Mas a todos los que *le recibieron*, a los que creen en su nombre, les dio potestad de ser hechos hijos de Dios» (Jn 1:12, RVR). Tal como recibiríamos a un visitante en casa, Juan habla de recibir a Cristo.

Juan 3:16 dice «para que todo el *que cree en él* no se pierda, sino que tenga vida eterna». Aquí Juan usa una frase sorprendente al no decir simplemente «todo el que *le cree*» (es decir, cree que lo que él dice es verdad y se puede confiar en eso), sino más bien, «todo *el que cree en él*». La frase griega *pisteuo eis autón* se pudiera traducir también «cree *en* él» con el sentido de confianza que *va* a Jesús y descansa *en* Jesús como persona. Leon Morris puede decir: «La fe, para Juan, es una actividad que saca a los hombres de sí mismos y los hace uno con Cristo». Morris entiende que la frase griega *pisteuo eis* es una indicación significativa de que la fe del Nuevo Testamento no es simplemente un asentimiento intelectual sino que incluye un «elemento moral de confianza personal».[1] Tal expresión era rara o tal vez no existente en el griego secular fuera del Nuevo Testamento, pero se brindaba muy bien para expresar la confianza personal en Cristo que va incluida en la fe que salva.

Jesús habla de «ir a él» en varios lugares. Dice: «Todos los que el Padre me da *vendrán a mí*; y al que a mí viene, no lo rechazo» (Jn 6:37). También dice: «¡Si alguno tiene sed, que venga a mí y beba!» (Jn 7:37). De modo similar dice: «Vengan a mí todos ustedes que están cansados y agobiados, y yo les daré descanso. Carguen con mi yugo y aprendan de mí, pues yo soy apacible y humilde de corazón, y encontrarán descanso para su alma. Porque mi yugo es suave y mi carga es liviana» (Mt 11:28-30). En estos pasajes tenemos la idea de acudir a Cristo y pedir aceptación, agua viva, descanso e instrucción. Todo esto da un cuadro intensamente personal de lo que va incluido en la fe que salva.

Con esta comprensión de la fe según el Nuevo Testamento, ahora podemos apreciar que cuando una persona llega a confiar en Cristo deben estar presentes estos tres elementos. Tiene que haber algún conocimiento básico o comprensión de los hechos del evangelio. Tiene que haber aprobación o asentimiento a estos hechos. Tal acuerdo incluye una convicción de que los hechos de que habla el evangelio son ciertos, especialmente el hecho de que somos pecadores que necesitan salvación y que sólo Cristo ha pagado la pena de nuestro pecado y nos ofrece salvación. También incluye percatarnos de que necesitamos confiar en Cristo en cuanto a la salvación y que él es el único camino a Dios y el único medio provisto para nuestra salvación. Esta aprobación de los hechos del evangelio también incluirá el deseo de que Cristo nos salve. Pero todo esto todavía no es una verdadera fe que salva. Esta resulta sólo cuando tomamos una decisión espontánea de depender de Cristo, o de poner *nuestra confianza* en Cristo como *nuestro* Salvador. Esta decisión personal de poner nuestra confianza en Cristo es algo que hacemos de corazón, facultad central de nuestro ser que hace los compromisos personales por nosotros como persona integral.

B. La fe y el arrepentimiento deben presentarse juntos

Podemos definir el arrepentimiento como sigue: *El arrepentimiento es tristeza de corazón por el pecado, renuncia al pecado y propósito sincero de olvidarlo y andar en obediencia a Cristo.*

Esta definición indica que el arrepentimiento es algo que sucede en un punto determinado del tiempo y no es equivalente a señales de cambio en el patrón de vida de una persona. El arrepentimiento, como la fe, es una *comprensión* intelectual (de que el pecado es maldad), una *aprobación* emocional de las enseñanzas bíblicas respecto al

[1]Leon Morris, *The Gospel According to John*, New International Commentary on the New Testament, Eerdmans, Grand Rapids, 1971, p. 336.

pecado (sentir tristeza por el pecado y aborrecerlo), y una *decisión personal* de apartarse de él (renunciar al pecado y una decisión espontánea de abandonarlo y llevar una vida de obediencia a Cristo). No podemos decir que uno tiene que vivir una vida cambiada por un período de tiempo antes de que el arrepentimiento sea genuino, porque en ese caso el arrepentimiento se convertiría en una especie de obediencia que pudiéramos hacer para merecer la salvación. Por supuesto, el arrepentimiento genuino resultará en una vida cambiada. Es más, una persona verdaderamente arrepentida empezará de inmediato a vivir una vida cambiada, y podemos llamar a esa vida cambiada fruto del arrepentimiento. Pero nunca debemos intentar exigir que haya un período de tiempo en el que la persona en realidad viva una vida cambiada antes de darle seguridad de perdón. El arrepentimiento es algo que ocurre en el corazón e incluye a la persona total en una decisión de apartarse del pecado.

Es importante que nos demos cuenta de que un simple pesar por lo que hemos hecho, o incluso un hondo remordimiento por nuestras acciones, no constituye arrepentimiento genuino a menos que vaya acompañado de una decisión sincera de abandonar el pecado que se comete contra Dios. El arrepentimiento genuino incluye un profundo sentido de que lo peor respecto al pecado de uno es que ha ofendido a un Dios santo. Pablo predicó «acerca del arrepentimiento *para con Dios,* y de la fe en nuestro Señor Jesucristo» (Hch 20:21, RVR). Dice que se regocijaba por los corintios: «Ahora me gozo, no porque hayáis sido contristados, sino porque fuisteis *contristados para arrepentimiento*; ... *Porque la tristeza que es según Dios produce arrepentimiento para salvación, de que no hay que arrepentirse; pero la tristeza del mundo produce muerte*» (2 Co 7:9-10, RVR). Una tristeza del tipo del mundo puede incluir gran tristeza por las acciones de uno y probablemente también miedo al castigo pero no una genuina renunciación al pecado ni un propósito firme de abandonarlo. Hebreos 12:17 nos dice que Esaú lloró por las consecuencias de sus acciones, pero no se arrepintió verdaderamente. Todavía más, como indica 2 Corintios 7:9-10, incluso la aflicción genuina según Dios es apenas un factor que lleva al arrepentimiento genuino, pero tal aflicción en sí misma no es una decisión sincera del corazón en la presencia de Dios que produce arrepentimiento genuino.

La Biblia pone al arrepentimiento y a la fe juntos como aspectos diferentes de un mismo acto de venir a Cristo para salvación. No es que la persona primero se vuelve de su pecado y luego confía en Cristo, o que primero confía en Cristo y luego se vuelve del pecado, sino más bien que ambas cosas suceden al mismo tiempo. Cuando acudimos a Cristo *en busca* de salvación de nuestros pecados, simultáneamente estamos *alejándonos* de los pecados de los cuales estamos pidiéndole a Cristo que nos salve. Si esto no fuera verdad, acudir a Cristo para salvación del pecado difícilmente podría ser acudir a él y confiar en él en el genuino sentido de esas palabras.

El hecho de que el arrepentimiento y la fe sean simplemente dos diferentes lados de la misma moneda, o dos aspectos diferentes de un mismo evento de conversión, se puede ver en la figura 21.1. En este diagrama la persona que genuinamente acude a Cristo para salvación debe al mismo tiempo dejar el pecado al que se ha estado aferrando y alejarse de él a fin de acudir a Cristo. Así que ni el arrepentimiento ni la fe vienen primero, sino que deben producirse juntos. John Murray habla de «fe arrepentida» y «arrepentimiento con fe».[2]

Por consiguiente, es claramente contrario a la evidencia del Nuevo Testamento hablar de la posibilidad de tener fe que salva sin tener arrepentimiento genuino por el pecado. También es contrario al Nuevo Testamento hablar de la posibilidad de que alguien acepte a Cristo «como Salvador» pero no «como Señor», si eso quiere decir simplemente depender de él en cuanto a salvación pero no proponerse uno abandonar el pecado y ser obediente a Cristo desde ese punto y en adelante.

[2]John Murray, *Redemption Accomplished and Applied*, Eerdmans, Grand Rapids, 1955, p. 113.

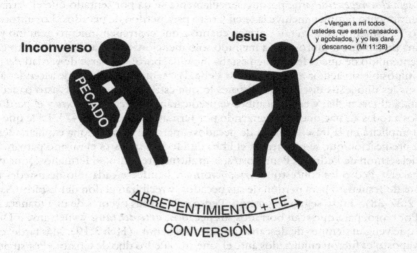

La conversión es el acto único de volverse uno del pecado
en arrepentimiento y acudir a Cristo en fe

figura 21.1

Cuando Jesús invita a los pecadores diciéndoles: «Vengan a mí todos ustedes que están cansados y agobiados, y yo les daré descanso», de inmediato añade: «*Carguen con mi yugo y aprendan de mí*» (Mt 11:28-29). Ir a él incluye tomar sobre nosotros su yugo, someternos a su dirección y guía, aprender de él y serle obedientes. Si no estamos dispuestos a proponernos eso, no hemos puesto realmente nuestra confianza en él.

Cuando la Biblia habla de confiar en Dios o en Cristo frecuentemente conecta tal confianza con el arrepentimiento genuino. Por ejemplo, Isaías da un elocuente testimonio que es típico del mensaje de muchos de los profetas del Antiguo Testamento:

> Busquen al SEÑOR mientras se deje encontrar,
> llámenlo mientras esté cercano.
> Que *abandone el malvado su camino*,
> y el perverso sus pensamientos.
> Que *se vuelva al SEÑOR*, a nuestro Dios, que es generoso para perdonar,
> y de él recibirá misericordia (Is 55:6-7).

Aquí se habla de arrepentirse del pecado y acudir a Dios para recibir perdón. En el Nuevo Testamento Pablo describe así su ministerio evangelizador: «Testificando a judíos y a gentiles acerca del *arrepentimiento* para con Dios, y de la *fe* en nuestro Señor Jesucristo» (Hch 20:21, RVR). El autor de Hebreos incluye como los dos primeros elementos en una lista de doctrinas elementales «el *arrepentimiento* de las obras que conducen a la muerte, la *fe* en Dios» (He 6:1).

Por supuesto, a veces se menciona a la fe sola como lo necesario para venir a Cristo para salvación (vea Jn 3:16; Hch 16:31; Ro 10:9; Ef 2:8-9, et ál.). Estos son pasajes conocidos, y los recalcamos a menudo cuando les explicamos a otros el evangelio. Pero lo

que a menudo no nos damos cuenta es que hay muchos otros pasajes en donde se menciona *sólo el arrepentimiento*, porque sencillamente se da por sentado que el verdadero arrepentimiento también incluye la fe en Cristo para perdón de pecados. Los autores del Nuevo Testamento estaban tan claro en cuanto a que el arrepentimiento genuino y la fe genuina tenían que ir juntos que a menudo solo mencionaban el arrepentimiento con el sobreentendido de que la fe también estaba incluida, porque alejarse de verdad *del* pecado es imposible sin acudir *a* Dios como se debe. Por tanto, poco antes de ascender al cielo, Jesús les dijo a sus discípulos: «Esto es lo que está escrito, que el Cristo padecerá y resucitará al tercer día, y en su nombre se predicarán el *arrepentimiento* y el perdón de pecados a todas las naciones, comenzando por Jerusalén» (Lc 24:46-47). La fe que salva queda implícita en la frase «perdón de pecados», pero no se menciona explícitamente.

La predicación que se registra en el libro de Hechos muestra el mismo patrón. Después del sermón de Pedro en Pentecostés, la multitud preguntó: «Hermanos, ¿qué debemos hacer?» Pedro les contestó: «*Arrepiéntanse* y bautícese cada uno de ustedes en el nombre de Jesucristo para perdón de sus pecados, y recibirán el don del Espíritu Santo» (Hch 2:37-38).[3] En su segundo sermón, Pedro habló a sus oyentes de una manera similar: «Por tanto, para que sean borrados sus pecados, *arrepiéntanse* y vuélvanse a Dios, a fin de que vengan tiempos de descanso de parte del Señor» (Hch 3:19). Más tarde, cuando los apóstoles fueron enjuiciados ante el sanedrín, Pedro dijo de Cristo: «Por su poder, Dios lo exaltó como Príncipe y Salvador, para que diera a Israel *arrepentimiento* y perdón de pecados» (Hch 5:31). Cuando Pablo estaba predicando en el Areópago en Atenas a una asamblea de filósofos griegos, dijo: «Pues bien, Dios pasó por alto aquellos tiempos de tal ignorancia, pero ahora manda a todos, en todas partes, que *se arrepientan*» (Hch 17:30). También en sus epístolas dice: «¿No ves que desprecias las riquezas de la bondad de Dios, de su tolerancia y de su paciencia, al no reconocer que su bondad quiere llevarte al *arrepentimiento*?» (Ro 2:4), y habla de que «la tristeza que proviene de Dios produce el *arrepentimiento* que lleva a la salvación» (2 Co 7:10).

Cuando nos percatamos de que la fe genuina que salva debe ir acompañada por un genuino arrepentimiento del pecado, entendemos por qué parte de la predicación del evangelio tiene resultados tan inadecuados hoy. Si no hay mención de la necesidad del arrepentimiento el mensaje del evangelio puede volverse solamente: «Cree en Jesucristo y serás salvo», sin ninguna mención del arrepentimiento. Pero esta versión diluida del evangelio no pide una consagración de todo corazón a Cristo; y la consagración *a* Cristo, si es genuina, debe incluir un compromiso para alejarse *del* pecado. Predicar la necesidad de fe sin arrepentimiento es predicar sólo la mitad del evangelio. Resultará en que muchos se engañen, pensando que han oído el evangelio cristiano y lo han probado, pero nada ha sucedido. Incluso pudieran decir algo así como: «Acepté a Cristo como Salvador muchas veces, y nunca sirvió». Sin embargo, nunca recibieron en realidad a Cristo como Salvador, porque él viene a nosotros en su majestad y nos invita a recibirle también como lo que él es: el que merece ser, y exige ser, absoluto Señor de nuestras vidas.

Finalmente, ¿qué diremos de la práctica común de pedir que la gente *ore* recibiendo a Cristo como Salvador y Señor? Puesto que la fe en Cristo debe incluir una decisión verdaderamente espontánea, a menudo es muy útil *expresar* esa decisión en palabras, y estas pudieran muy naturalmente tomar forma de una oración a Cristo en la que le decimos nuestra tristeza por el pecado, nuestro propósito de abandonar el pecado, y nuestra decisión de poner de veras nuestra confianza en él. Tal oración en voz alta en sí misma no salva, pero la actitud de corazón que representa en efecto constituye una verdadera conversión, y la decisión de pronunciar esa oración puede ser a menudo el punto en que la persona verdaderamente abraza la fe en Cristo.

[3] Vea el cap. 27; pp. 384-385, sobre la cuestión de si el bautismo es necesario para la salvación.

C. Tanto la fe como el arrepentimiento continúan toda la vida

Aunque hemos estado considerando la fe y el arrepentimiento como dos aspectos de la conversión al principio de la vida cristiana, es importante darnos cuenta de que la fe y el arrepentimiento no están confinados al comienzo de la vida cristiana. Más bien son actitudes del corazón que continúan durante toda nuestra vida como creyentes. Jesús les dice a sus discípulos que oren todos los días: «*Perdónanos nuestros pecados* así como nosotros también hemos perdonado a los que pecan contra nosotros» (Mt 6:12, traducción del autor), oración que, si es genuina, incluirá un lamento diario por el pecado y arrepentimiento genuino. El Cristo resucitado le dice a la iglesia de Laodicea: «Yo reprendo y disciplino a todos los que amo. Por lo tanto, sé fervoroso y *arrepiéntete*» (Ap 3:19; cf. 2 Co 7:10).

Con respecto a la fe, Pablo nos dice: «Ahora, pues, permanecen estas tres virtudes: *la fe, la esperanza y el amor*. Pero la más excelente de ellas es el amor» (1 Co 13:13). Con certeza que quiere decir que estas tres permanecen durante todo el curso de esta vida, pero probablemente también quiere decir que permanecen por toda la eternidad. Si la fe es confiar en que Dios suple todas nuestras necesidades, esta actitud nunca cesará, ni siquiera en la era venidera. Pero en todo caso el punto se indica claramente de que la fe continúa durante toda esta vida. Pablo también dice: «Lo que ahora vivo en el cuerpo, *lo vivo por la fe en el Hijo de Dios*, quien me amó y dio su vida por mí» (Gá 2:20).

Por consiguiente, aunque es cierto que la fe *inicial* que salva y el arrepentimiento *inicial* tiene lugar sólo una vez en nuestra vida, y cuando ocurren constituyen verdadera conversión, las actitudes del corazón de arrepentimiento y fe apenas empiezan en la conversión. Estas mismas actitudes deben continuar durante todo el curso de nuestra vida cristiana.[4] Cada día debe haber arrepentimiento de corazón por los pecados que hemos cometido, y fe en que Cristo ha de suplir nuestras necesidades y ha de darnos poder para vivir la vida cristiana.

II. PREGUNTAS DE REPASO

1. Describa los dos componentes de la conversión.

2. ¿Cuáles tres factores son necesarios para que haya fe genuina que salva?

3. Defina el arrepentimiento. ¿Cómo difiere esto del lamento o remordimiento mundanal (cf. 2 Co 7:9-10)?

4. ¿Puede una persona tener fe genuina que salva sin arrepentimiento? Explique.

5. ¿Ocurren la fe y el arrepentimiento solamente al comienzo de la vida cristiana? ¿Por qué sí o por qué no?

III. PREGUNTAS PARA LA APLICACIÓN PERSONAL

1. ¿Ha confiado usted ya en Cristo personalmente, o está todavía en el punto de conocimiento intelectual y aprobación emocional de los hechos de la salvación sin haber puesto personalmente su confianza en Cristo? Si no ha puesto todavía en Cristo su confianza, ¿qué piensa que le hace vacilar?

[4]Una excelente consideración de la manera en que la fe en Dios debe penetrar todo momento de nuestra vida cristiana se halla en John Piper, *Future Grace*, Mulmomah, Sisters, OR, 1995.

2. Si su conocimiento acerca de Dios ha aumentado con la lectura de este libro, ¿ha aumentado su fe en Dios a la par que ese conocimiento? ¿Por qué sí o por qué no? Si no, ¿qué puede hacer para alentar su fe a crecer más de lo que ha crecido?

3. En términos de relaciones humanas, ¿confía usted más en una persona cuando no conoce muy bien a esta persona o después de que ha llegado a conocerla bastante bien? ¿Qué le dice ese hecho respecto a cómo puede aumentar su confianza en Dios? ¿Qué cosas podría hacer usted durante el día para llegar a conocer a Dios mejor y llegar a conocer mejor a Jesús y al Espíritu Santo?

4. ¿Se ha arrepentido verdaderamente de su pecado, o piensa que le enseñaron un evangelio aguado que no incluía el arrepentimiento? ¿Piensa usted que es posible que alguien confíe genuinamente en Cristo para el perdón de pecados sin que se arrepienta genuinamente de los pecados?

5. ¿Han sido parte continua de su vida cristiana el arrepentimiento y la fe, o acaso esas actitudes de corazón se han debilitado algo en su vida? ¿Cuál ha sido el resultado de eso en su vida cristiana?

IV. TÉRMINOS ESPECIALES

arrepentimiento	conversión
creencia	fe
confianza	fe que salva

V. LECTURA BÍBLICA PARA MEMORIZAR

JUAN 3:16

Porque tanto amó Dios al mundo, que dio a su Hijo unigénito, para que todo el que cree en él no se pierda, sino que tenga vida eterna.

Capítulo Veintidós

Justificación y adopción

+ *¿Cómo y cuándo obtenemos la posición legal apropiada delante de Dios?*

+ *¿Cuáles son los beneficios de ser miembro de la familia de Dios?*

I. EXPLICACIÓN Y BASE BÍBLICA

En los capítulos anteriores hemos hablado del llamado del evangelio (en el que Dios nos llama a confiar en Cristo en cuanto a salvación), de la regeneración (en la que Dios nos imparte nueva vida espiritual), y de la conversión (en la que respondemos al llamado del evangelio con arrepentimiento y fe en Cristo en cuanto a la salvación). Pero, *¿qué de la culpa de nuestro pecado?* El llamado del evangelio nos invita a confiar en Cristo en cuanto al perdón de los pecados. La regeneración hizo posible que respondiéramos a esa invitación. En la conversión respondimos confiando en Cristo en cuanto al perdón de los pecados. El siguiente paso en el proceso de la aplicación a nosotros de la redención es que Dios responde a nuestra fe y hace lo que ha prometido; es decir, declara que nuestros pecados están perdonados. Esta es una *declaración legal* respecto a nuestra relación con las leyes de Dios, e indica que estamos completamente perdonados y ya no somos culpables del castigo.

Una comprensión correcta de la justificación es absolutamente crucial para la fe cristiana en su totalidad. Una vez que Martín Lutero se dio cuenta de la verdad de la justificación por la fe sola, se convirtió en creyente y rebosó con el recién hallado gozo del evangelio. Lo primordial de la Reforma Protestante fue una disputa con la Iglesia Católica Romana sobre la justificación. A fin de salvaguardar la verdad del evangelio para generaciones futuras, debemos entender la verdad de la justificación. Incluso hoy, una perspectiva verdadera de la justificación es la línea divisoria entre el evangelio bíblico de salvación por fe solamente y todos los evangelios falsos de salvación basada en las buenas obras.

Cuando Pablo da un vistazo general al proceso por el que Dios nos aplica la salvación, menciona explícitamente la justificación: «A los que predestinó, también los llamó; a los que llamó, también los *justificó*; y a los que justificó, también los glorificó» (Ro 8:30). Como ya explicamos en capítulos anteriores, la palabra «llamó» aquí se refiere al llamamiento efectivo del evangelio, que incluye la regeneración y produce la respuesta del arrepentimiento y la fe (o conversión) de parte nuestra. Después del llamamiento efectivo y la respuesta que eso inicia de parte nuestra, el próximo paso en la aplicación de la redención es la «justificación». Aquí pablo menciona que es algo que Dios mismo hace: «A los que llamó, *también los justificó*».

Es más, Pablo muy claramente enseña que esta justificación viene *después* de nuestra fe y *como respuesta de Dios a* nuestra fe. Dice que Dios es «*el que justifica a los que tienen fe en Jesús*» (Ro 3:26), y que «todos somos *justificados por la fe*, y no por las obras que la ley exige» (Ro 3:28). Dice: «En consecuencia, ya que hemos sido *justificados mediante la fe*, tenemos paz con Dios por medio de nuestro Señor Jesucristo» (Ro 5:1). Además, «nadie es justificado por las obras que demanda la ley sino *por la fe* en Jesucristo» (Gá 2:16).

¿Qué es la justificación? Podemos definirla como sigue: *La justificación es un acto legal instantáneo de Dios en el que él (1) da nuestros pecados por perdonados y la justicia de Cristo como perteneciente a nosotros, y (2) nos declara justos ante sus ojos.*

Al explicar los elementos de esta definición, veremos primero la segunda parte de la misma, el aspecto de la justificación en que Dios «nos declara justos ante sus ojos». Tratamos en reversa estos asuntos porque el énfasis del Nuevo Testamento en el uso de la palabra *justificación* y otros términos relativos recae en la segunda mitad de la definición, la declaración legal de parte de Dios. Pero hay también pasajes que muestran que esta declaración se basa en el hecho de que Dios primero piensa de la justicia como perteneciéndonos. Así que hay que tratar ambos aspectos, aunque los términos del Nuevo Testamento para la justificación enfocan la declaración legal de parte de Dios.

A. La justificación incluye una declaración legal de parte de Dios

El uso de la palabra *justificar* en la Biblia indica que la justificación es una declaración legal de parte de Dios. El verbo *justificar* en el Nuevo Testamento (gr. *dikaioo*) tiene varios significados, pero un sentido muy común es «declarar justo». Por ejemplo, leemos: «Y todo el pueblo y los publicanos, cuando lo oyeron, *justificaron* a Dios, bautizándose con el bautismo de Juan» (Lc 7:29, RVR). Por supuesto, el pueblo y los publicanos no *hicieron* que Dios sea justo; eso hubiera sido imposible. Más bien, *declararon* que Dios era justo. Este es también el sentido del término en pasajes en los que el Nuevo Testamento habla de que Dios nos declara justos (Ro 3:20,26,28; 5:1; 8:30; 10:4,10; Gá 2:16; 3:24). Este sentido es particularmente evidente, por ejemplo, en Romanos 4:5: «Sin embargo, al que no trabaja, sino que cree en el que *justifica al malvado*, se le toma en cuenta la fe como justicia». Aquí Pablo no puede querer decir que Dios «hace que el malvado sea justo» (cambiándolo internamente y haciéndolo moralmente perfecto), porque entonces ellos tendrían méritos u obras propias en las cuales depender. Más bien quiere decir que Dios declara al malvado justo ante sus ojos, no basándose en las buenas obras del malvado, sino en respuesta a su fe.

La idea de que la justificación es una declaración legal es muy evidente también cuando se contrasta la justificación con la condenación. Pablo dice: «¿Quién acusará a los que Dios ha escogido? Dios es el que *justifica*. ¿Quién condenará?» (Ro 8:33-34). «Condenar» a alguien es declararlo culpable. Lo opuesto de condenación es justificación, que, en este contexto, debe querer decir «declarar inocente a alguien». Esto también es evidente por el hecho de que el acto de Dios de justificar se da como la respuesta de Pablo a la posibilidad de que alguien lance una acusación contra el pueblo de Dios; tal declaración de culpa no puede mantenerse frente a la declaración divina de justicia.

En este sentido de «*declarar* justo» o «*declarar* inocente», Pablo frecuentemente usa la palabra para hablar de la justificación que Dios nos da, su declaración de que nosotros, aunque pecadores culpables, somos justos ante sus ojos. Es importante martillar que esta declaración legal en sí misma no cambia nuestra naturaleza interna o carácter de ninguna manera. En este sentido de «justificar», Dios emite una declaración legal en cuanto a nosotros. Por esto los teólogos también han dicho que la justificación es *forense*, donde la palabra *forense* denota que tiene que ver con procedimientos legales.

John Murray hace una importante distinción entre regeneración y justificación:

La regeneración es un acto de Dios en nosotros; la justificación es un veredicto de Dios respecto a nosotros. La distinción es como la distinción entre el acto de un cirujano y el acto de un juez. El cirujano, al remover un cáncer interno, hace algo en nosotros. Eso no es lo que el juez hace; el juez pronuncia un veredicto respecto a nuestra situación judicial. Si somos inocentes nos declara así.

La pureza del evangelio va unida al reconocimiento de esta distinción. Si se confunde la justificación con la regeneración o santificación, se abre la puerta a la perversión del evangelio en su mismo centro. La justificación sigue siendo el artículo en el que la Iglesia permanece erguida o cae.[1]

B. Dios declara que somos justos ante sus ojos

En la declaración legal divina de justificación, Dios específicamente declara que somos justos *ante sus ojos.* Esta declaración incluye dos aspectos. Primero, quiere decir que él declara que no tenemos pena que pagar por el pecado, incluyendo pecados pasados, presentes y futuros. Después de una larga consideración de la justificación por la fe sola (Ro 4:1—5:21) y una consideración parentética del pecado que sigue en la vida cristiana, Pablo vuelve a su principal argumento en su carta a los romanos y dice lo que es verdad de los que han sido justificados por la fe: «Por lo tanto, ya *no hay ninguna condenación* para los que están unidos a Cristo Jesús» (Ro 8:1). En este sentido, los que han sido justificados ya no tienen que pagar por sus pecados. Esto quiere decir que no estamos sujetos a ninguna acusación que implique culpa o condenación: «¿Quién acusará a los que Dios ha escogido? Dios es el que justifica.¿Quién condenará?» (Ro 8:33-34). En el acto de justificación que Dios efectúa nos concede pleno perdón de pecados.

Pero si Dios meramente nos declarara *perdonados de nuestros pecados,* eso no resolvería por completo nuestros problemas, porque solamente nos haría moralmente neutros ante Dios. Estaríamos en el estado en que estaba Adán antes de haber hecho algo bueno o malo a vista de Dios; no tenía culpa delante de Dios, pero tampoco se había ganado ningún historial de rectitud delante de Dios. Este primer aspecto de la justificación, en el que Dios declara que nuestros pecados son perdonados, se puede ilustrar como en la figura 22.1, en la que el signo de resta representa los pecados a cuenta nuestra que son perdonados por completo en la justificación.

El perdón de pecados es una parte de la justificación

figura 22.1

[1] John Murray, *Redemption Accomplished and Applied*, Eerdmans, Grand Rapids 1955, p. 121.

Sin embargo, tal movimiento no es suficiente para ganarnos el favor de Dios. Debemos más bien ir de neutralidad moral a un punto en que tenemos justicia positiva delante de Dios, la justicia de una vida de perfecta obediencia a él. Nuestra necesidad se puede representar, por tanto, como en la figura 22.2 en la que los signos de suma indican un historial de justicia delante de Dios.

La imputación de la justicia de Cristo a nosotros es la otra parte de la justificación

figura 22.2

Por tanto, el segundo aspecto de la justificación es que Dios debe declarar no sólo que somos neutrales ante sus ojos, sino que somos *justos* ante sus ojos. Es más, debe declarar que ante él tenemos los méritos de la justicia perfecta. El Antiguo Testamento a veces habla de que Dios da a su pueblo tal justicia aunque ellos no se la hayan ganado. Isaías dice: «Porque él me vistió con ropas de salvación y *me cubrió con el manto de la justicia*» (Is 61:10). Pero Pablo habla más específicamente de esto en el Nuevo Testamento. Como una solución a nuestra necesidad de justicia, Pablo nos dice que «ahora, sin la mediación de la ley, se ha manifestado la justicia de Dios, de la que dan testimonio la ley y los profetas. *Esta justicia de Dios llega, mediante la fe en Jesucristo*, a todos los que creen» (Ro 3:21-22). Dice: «Le creyó Abraham a Dios, y esto *se le tomó en cuenta como justicia*» (Ro 4:3; citando Gn 15:6). Esto resultó mediante la obediencia de Cristo, porque Pablo dice al final de esta extensa consideración de la justificación por fe que «por la obediencia de uno solo muchos *serán constituidos justos*» (Ro 5:19). El segundo aspecto de la declaración de Dios en la justificación, entonces, es que tenemos los méritos de perfecta justicia delante de él.

Pero surgen preguntas: ¿Cómo puede Dios declarar que no tenemos pena que pagar por el pecado y que se nos han acreditado los méritos de justicia perfecta si en realidad somos culpables de pecado? ¿Cómo puede Dios declarar que no somos culpables sino justos cuando en verdad somos malvados? Estas preguntas llevan al siguiente punto.

C. Dios puede declararnos justos porque nos imputa la justicia de Cristo

Cuando decimos que Dios nos *imputa* la justicia de Cristo, queremos decir que Dios considera que la justicia de Cristo es nuestra, o que la considera nuestra. Él «la reconoce» como nuestra. Leemos: «Creyó Abraham a Dios, y esto *se le tomó en cuenta como justicia*» (Ro 4:3; citando Gn 15:6). Pablo explica: «Al que no trabaja, sino que cree en el que justifica al malvado, *se le toma en cuenta* la fe como justicia. David dice lo mismo cuando habla de la dicha de aquel a quien *Dios le atribuye justicia* sin la mediación de las obras» (Ro 4:5-6), De esta manera la justicia de Cristo llega a ser nuestra. Pablo dice que somos los que recibimos «el don de la justicia» (Ro 5:17).

Esta es la tercera vez al estudiar las doctrinas bíblicas que hemos encontrado el concepto de imputar culpa o justicia a alguien. Primero, cuando Adán pecó, se nos imputó su culpa: Dios Padre la vio como nuestra, y por consiguiente lo hizo.[2] Segundo, cuando Cristo sufrió y murió por nuestros pecados, nuestros pecados fueron imputados a Cristo; Dios los consideró de Cristo, y Cristo pagó el castigo.[3] Ahora en la doctrina de la justificación vemos la imputación por tercera vez. La justicia de Cristo se nos imputa, y por tanto Dios la acepta como nuestra. No es nuestra propia justicia, sino la justicia de Cristo que nos es dada por generosidad. Pablo puede decir entonces que Cristo «ha sido hecho por Dios sabiduría, *justificación*, santificación y redención» (1 Co 1:30, RVR). Pablo dice además que su meta es ser hallado en Cristo, «no teniendo mi propia justicia, que es por la ley, sino la que es por la fe de Cristo, *la justicia que es de Dios* por la fe» (Fil 3:9, RVR). Sabe que la justicia que tiene delante de Dios no es algo que ha logrado por sí mismo; es la justicia de Dios que llega por medio de Jesucristo (cf. Ro 3:21-22).

Es esencial en la médula del evangelio insistir que Dios nos declara justos o que somos justos no sobre la base de nuestra verdadera condición de justicia o santidad, sino más bien sobre la base de la justicia perfecta de Cristo, que Dios considera que nos pertenece. Esto fue el núcleo de la diferencia entre el protestantismo y el catolicismo romano en la Reforma. El protestantismo desde días de Martín Lutero ha insistido en que la justificación no nos cambia internamente y no es una declaración basada de alguna manera en bondades nuestras.

Si la justificación nos cambiara internamente y entonces declarara que somos justos basada en lo bueno que de verdad somos, (1) nunca podríamos ser declarados perfectamente justos en esta vida, y (2) no habría provisión para el perdón de los pecados pasados (cometidos antes de que fuéramos cambiados interiormente), y por consiguiente nunca podríamos tener la confianza que Pablo tiene cuando dice: «En consecuencia, *ya que hemos sido justificados mediante la fe*, tenemos paz con Dios por medio de nuestro Señor Jesucristo» (Ro 5:1). Si pensáramos que la justificación se basa en algo que somos internamente, nunca podríamos tener la confianza de decir con Pablo: «Ya *no hay ninguna condenación* para los que están unidos a Cristo Jesús» (Ro 8:1). No tendríamos ninguna seguridad de perdón de Dios, ninguna confianza para acercarnos a él «con corazón sincero y con la plena seguridad que da la fe» (He 10:22). No podríamos hablar del «don de justicia» (Ro 5:17), ni decir que «la dádiva de Dios es vida eterna en Cristo Jesús, nuestro Señor» (Ro 6:23).

El concepto tradicional católico romano de la justificación es muy diferente a este. La Iglesia Católica Romana entiende la justificación como algo que nos cambia interiormente y nos hace más santos por dentro. Se puede decir que este concepto entiende la justificación como algo que se basa no en justicia *imputada*, sino en justicia *inyectada*, o sea, justicia que Dios en realidad *pone dentro de nosotros* que nos cambia internamente y en términos de nuestro carácter moral real.[4]

El resultado de este concepto católico romano tradicional de la justificación es que las personas no pueden estar seguras de si están o no en un «estado de gracia» en el que experimentan la aceptación completa de parte de Dios y su favor. Todavía más, según este concepto la gente experimenta variados grados de justificación de acuerdo a la medida de justicia que se les ha inyectado o colocado dentro de ellos. A fin de

[2]Vea el cap. 13, pp. 212-218, sobre la idea del pecado de Adán siendo imputado a nosotros.

[3]Vea el cap. 15, pp. 249-258, sobre el hecho de que nuestra culpa le fue imputada a Cristo.

[4]Es digno de observar que el 7 de octubre de 1997 quince notables católico romanos se unieron a dieciocho líderes evangélicos para firmar un documento llamado «La dádiva de la salvación» en el que conjuntamente declararon:

Convenimos en que la justificación no se gana por ninguna buena obra o méritos propios; es por entero dádiva de Dios, conferida por la pura gracia del Padre, de su amor que nos da en su Hijo, quien sufrió por nosotros y resucitó de

cuentas, la consecuencia lógica de esta creencia de la justificación es que nuestra vida eterna con Dios no se basa en la sola gracia de Dios, sino parcialmente también en nuestro mérito. Como dice un teólogo católico, «para el justificado la vida eterna es a la vez una dádiva de gracia que Dios ha prometido y una recompensa por sus propias buenas obras y méritos. ... Las obras salvadoras son, al mismo tiempo, dádivas de Dios y actos meritorios del hombre».[5] Asignar de esta manera mérito salvador a la justicia interna del hombre y a las «buenas obras» a la larga destruye lo fundamental del evangelio mismo.

Eso fue lo que Martín Lutero vio tan claramente y dio motivo a la Reforma. Cuando las buenas nuevas del evangelio verdaderamente se volvieron buenas noticias de salvación totalmente gratuita en Jesucristo, se esparcieron como incendio forestal por el mundo civilizado. Pero esto fue simplemente una recuperación del evangelio original, que declara: «La paga del pecado es muerte, mientras que *la dádiva de Dios* es vida eterna en Cristo Jesús, nuestro Señor» (Ro 6:23), e insiste que *«ya no hay ninguna condenación* para los que están unidos a Cristo Jesús» (Ro 8:1).

D. La justificación nos viene por entero por la gracia de Dios y no a cuenta de mérito en nosotros mismos

Después que Pablo explica en Romanos 1:18—3:20 que nadie podrá jamás justificarse delante de Dios («nadie será justificado en presencia de Dios por hacer las obras que exige la ley», Ro 3:20), pasa a explicar que «todos han pecado y están privados de la gloria de Dios, pero *por su gracia son justificados gratuitamente* mediante la redención que Cristo Jesús efectuó» (Ro 3:23-24). La «gracia» de Dios quiere decir «favor inmerecido» que nos concede. Debido a que somos completamente incapaces de ganarnos el favor de Dios, la única manera en que nos podían declarar justos es que Dios gratuitamente proveyera salvación para nosotros por gracia, totalmente aparte de nuestras obras. Pablo explica: «*Por gracia* ustedes han sido salvados mediante la fe; esto no procede de ustedes, sino que es el regalo de Dios, no por obras, para que nadie se jacte» (Ef 2:8-9; cf. Tit 3:7). Se pone la gracia en claro contraste con las obras o méritos como la razón por la que Dios está dispuesto a justificarnos. Dios no tenía ninguna obligación de imputarle a Cristo nuestro pecado, ni de imputarnos a nosotros la justicia de Cristo; fue sólo debido a su favor que no merecíamos que hizo esto.

Por esta razón Lutero y los demás reformadores insistieron en que la justificación viene por la gracia *sola*, no por gracia más méritos de parte nuestra. Esto fue en distinción de la enseñanza católica romana de que somos justificados por la gracia de Dios más algo de mérito que logramos a medida que nos hacemos aptos para recibir la gracia de la justificación y a medida que crecemos en este estado de gracia mediante nuestras buenas obras.

los muertos para nuestra justificación. ... En la justificación Dios, en base sólo a la justicia de Cristo, nos declara que ya no somos sus enemigos rebeldes sino sus amigos perdonados, y por virtud de su declaración es así.

El Nuevo Testamento deja en claro que la dádiva de la justificación se recibe por fe. ... Entendemos que lo que aquí se afirma está de acuerdo con lo que las tradiciones de La Reforma han querido indicar por justificación por la fe sola *(sola fide).* (Christianity Today, 8 de diciembre de 1997, pp. 35-37).

En un análisis inicial, estas palabras parecen afirmar una comprensión de la justificación por justicia imputada que se recibe por la fe sola, y por tanto esto parece ser una declaración por la que podemos en verdad estar agradecidos. Si en verdad esto señala completo acuerdo entre evangélicos influyentes y católico romanos sobre la doctrina de la justificación, tendría significación histórica. Podemos esperar que una declaración de esta clase pueda ganar el asentimiento de otros líderes dentro de la Iglesia Católica Romana y eso indicaría un apartarse de lo que en esta sección es denominada la posición católico romana tradicional. Vea «Appeal to Fellow Evangelicals», disponible en Alliance of Confessing Evangelicals, 1716 Spruce Street, Philadelphia, PA 19103, (215) 546-3696 ó www.alliancenet.org.

[5]Ludwig Ott, *Fundamentals of Catholic Dogma,* ed. James Canon Bastible, trad. Patrick Lynch, Herder, St. Louis, 1955, p. 264.

E. Dios nos justifica por nuestra fe en Cristo

1. La fe es un instrumento para obtener justificación, pero no tiene mérito en sí misma. Cuando empezamos este capítulo notamos que la justificación viene mediante la fe que salva. Pablo deja bien clara esta secuencia cuando dice: «*Hemos puesto nuestra fe en Cristo Jesús, para ser justificados* por la fe en él y no por las obras de la ley; porque por éstas nadie será justificado» (Gá 2:16). Aquí Pablo indica que la fe viene primero y es con el propósito de ser justificados. También dice que a Cristo «se recibe por la fe» y que Dios es «el que justifica a los que tienen fe en Jesús» (Ro 3:25,26). Todo el capítulo 4 de Romanos es una defensa del hecho de que somos justificados por fe, no por obras, tal como Abraham y David lo fueron. Pablo dice: «hemos sido justificados *mediante la fe*» (Ro 5:1).

La Biblia nunca dice que somos justificados debido a la bondad inherente de nuestra fe, como si nuestra fe tuviera mérito delante de Dios. Nunca nos permite pensar que nuestra fe en sí misma nos gana favor ante Dios. Más bien la Biblia dice que somos justificados «mediante» nuestra fe, en el sentido de que la fe es el instrumento mediante el cual se nos da la justificación, pero en ningún caso es una actividad que nos gana mérito o favor ante Dios. Más bien, somos justificados solamente gracias a los méritos de la obra de Cristo (Ro 5:17-19).

2. ¿Por qué Dios escogió la fe como el instrumento para que recibamos la justificación? Pero quizá nos preguntemos *por qué* Dios escogió la *fe* para que fuera la actitud del corazón por la que obtendríamos la justificación. ¿Por qué no podía Dios haber decidido dar la justificación a todos los que sinceramente mostraran amor, gozo, contentamiento, humildad o sabiduría? ¿Por qué Dios escogió la *fe* como el medio por el que recibiríamos justificación?

Aparentemente es porque la *fe* es la única actitud de corazón que es exactamente lo opuesto de depender de nosotros mismos. Cuando vamos a Cristo por fe, esencialmente decimos: «¡Me rindo! Ya no voy a depender de mí mismo ni de mis buenas obras. Sé que nunca puedo justificarme delante de Dios. Por consiguiente, Jesús, confío en ti y dependo completamente en que tú me darás una posición de justo delante de Dios». En esta manera, la fe es lo opuesto de confiar en nosotros mismos, y por tanto es la actitud que perfectamente encaja en una salvación que no depende para nada de nuestros propios méritos, sino que es por entero un regalo, una dádiva de la gracia de Dios. Pablo explica esto cuando dice: «Por tanto, *es por fe, para que sea por gracia, a fin de que la promesa sea firme* para toda su descendencia» (Ro 4:16). Por eso los reformadores, desde Martín Lutero en adelante fueron tan firmes en su insistencia de que la justificación no viene por fe más algunos méritos o buenas obras de parte nuestra, sino sólo *por la fe sola*. «Porque por gracia ustedes han sido salvados *mediante la fe*; esto no procede de ustedes, sino que es el regalo de Dios, no por obras, para que nadie se jacte» (Ef 2:8-9). Pablo repetidamente dice que «nadie será justificado en presencia de Dios por hacer las obras que exige la ley» (Ro 3:20); y la misma idea se repite en Gálatas 2:16; 3:11; 5:4.

3. ¿Qué quiere decir Santiago al decir que somos justificados por las obras? Pero, ¿armoniza esto con la epístola de Santiago? ¿Qué puede querer expresar Santiago cuando dice: «Vosotros veis, pues, que el hombre es *justificado* por las obras, y no solamente por la fe» (Stg 2:24)? Aquí debemos darnos cuenta de que Santiago está usando la palabra *justificado* en un sentido diferente del que Pablo la usa. Al principio de este capítulo notamos que la palabra *justificar* tiene varios significados, y que un sentido significativo es «declarar que se es justo», pero también debemos notar que la palabra griega *dikaioo* también puede significar «demostrar o mostrar que se es justo». Por ejemplo, Jesús les

dijo a los fariseos: «Vosotros sois los que *os justificáis a vosotros mismos* delante de los hombres; mas Dios conoce vuestros corazones» (Lc 16:15). El punto aquí no era que los fariseos iban por todas partes haciendo declaraciones legales de que «no eran culpables» delante de Dios, sino más bien que siempre andaban intentando mostrar a otros que eran justos por sus propias obras externas. Jesús sabía que la verdad era distinta, y «Dios conoce los corazones» (Lc 16:15). De modo similar, el maestro de la ley que puso a prueba a Jesús preguntándole qué debía hacer para heredar la vida eterna respondió bien a la primera pregunta de Jesús. Pero cuando Jesús le dijo: «Haz esto, y vivirás», el hombre no quedó satisfecho. Lucas nos dice: «Pero *él quería justificarse*, así que le preguntó a Jesús: "¿Y quién es mi prójimo?"» (Lc 10:28-29). El hombre no estaba deseando dar un pronunciamiento legal de que no era culpable ante Dios; más bien, estaba deseando «mostrarse a sí mismo como justo» ante otros que lo estaban oyendo. Otros ejemplos de la palabra *justificar* en el sentido de «mostrar que se es justo» las puede hallar en Mateo 11:19; Lucas 7:35 y Romanos 3:4.

Nuestra interpretación de Santiago 2 depende no sólo del hecho de que «mostrar que se es justo» es una acepción aceptable de la palabra *justificarse*, sino también en consideración a que este sentido encaja bien con el propósito primario de Santiago en esta sección. Santiago está preocupado por mostrar que el mero asentimiento intelectual al evangelio es una «fe» que no es fe. Desea razonar en contra de los que dicen que tienen fe pero no dan muestras de cambio en su modo de vivir. Dice: «Muéstrame tu fe sin las obras, y yo te mostraré la fe por mis obras» (Stg 2:18), «pues como el cuerpo sin el espíritu está muerto, así también la fe sin obras está muerta» (Stg 2:26). Santiago está simplemente diciendo aquí que la «fe» que no tiene resultados u «obras» no es fe real en ningún sentido; es una fe «muerta». No está negando la clara enseñanza de Pablo de que la justificación (en el sentido de declaración de una posición legal y correcta delante de Dios) es por fe sola sin las obras de la ley; está sencillamente afirmando una verdad diferente; es decir, que la «justificación» en el sentido de una exhibición externa de que uno es justo ocurre solamente cuando vemos evidencia en la vida de una persona. Para parafrasear, Santiago está diciendo que la persona «*demuestra que es justa* por sus obras y no por su fe sola». Esto es algo con lo que Pablo ciertamente estaría de acuerdo (2 Co 13:5; Gá 5:19-24).

4. *Implicaciones prácticas de la justificación solo por la fe.* Las implicaciones prácticas de la doctrina de justificación por la fe sola son muy significativas. Primero, esta doctrina nos permite ofrecer esperanza *genuina* a los inconversos que saben que nunca podrían por ellos mismos lograr ser justos delante de Dios. Si la salvación es un regalo que se recibe *solo* por la fe, cualquiera que oye el evangelio puede esperar que la vida eterna se ofrezca por gracia y que se puede obtener.

Segundo, esta doctrina nos da confianza de que Dios nunca nos hará pagar por los pecados que han sido perdonados sobre la base de los méritos de Cristo. Por supuesto, podemos continuar sufriendo las *consecuencias* ordinarias del pecado (el alcohólico que deja de emborracharse puede seguir sufriendo de debilidad física por el resto de su vida, y el ladrón que es justificado puede ser que con todo tenga que ir a la cárcel a pagar sus delitos). Es más, Dios puede *disciplinarnos* si continuamos actuando en desobediencia a él (véase He 12:5-11), y lo haría por amor y para nuestro propio bien. Pero Dios nunca puede vengarse ni se *vengará* de nosotros por pecados pasados, ni *nos hará pagar la pena* que merecemos por ellos, ni *nos castigará con ira* y con el propósito de hacernos daño. «Ya no hay ninguna condenación para los que están unidos a Cristo Jesús» (Ro 8:1). Esta verdad debe darnos un gran sentido de gozo y confianza ante Dios de que él nos ha aceptado y de que podemos estar ante él no como «culpables» sino «justos» para siempre.

F. Adopción

Además de la justificación, hay otro asombroso privilegio que Dios nos da en el momento en que llegamos a ser creyentes: el privilegio de la *adopción*. Podemos definir la adopción como sigue: *La adopción es un acto de Dios en el cual él nos hace miembros de su familia.*

Aunque la adopción es un privilegio que se nos da en el momento en que nos convertimos en creyentes (Jn 1:12; Gá 3:26; 1 Jn 3:1-2), no es lo mismo que la justificación ni que la regeneración. Por ejemplo, Dios podía habernos dado justificación sin los privilegios de la adopción en su familia, porque podía habernos perdonado nuestros pecados y habernos dado una posición legal correcta delante de él sin hacernos sus hijos. De modo similar, podía habernos hecho vivir espiritualmente mediante la regeneración sin habernos hecho miembros de su familia con los privilegios especiales de miembros de su familia; los ángeles, por ejemplo, evidentemente caen en esa categoría. La enseñanza bíblica de la adopción enfatiza mucho más las relaciones personales que la salvación nos da con Dios y con su pueblo.

Juan menciona la adopción al principio de su evangelio, en donde dice: «A todos los que le recibieron, a los que creen en su nombre, les dio potestad de *ser hechos hijos de Dios*» (Jn 1:12, RVR). Los que no creen en Cristo, por el contrario, no son hijos de Dios ni son adoptados en su familia, sino que son «hijos de ira» (Ef 2:3), e «hijos de desobediencia» (Ef 2:2; 5:6). Aunque los judíos que rechazaron a Cristo trataron de aducir que Dios era su Padre (Jn 8:41), Jesús les dijo: «Si Dios fuera su Padre, ustedes me amarían. ... Ustedes son de su padre, el diablo, cuyos deseos quieren cumplir» (Jn 8:42-44).

Las epístolas del Nuevo Testamento dan testimonio repetido del hecho de que ahora somos hijos de Dios en un sentido especial, miembros de su familia. Pablo dice: «Porque todos los que son guiados por el Espíritu de Dios son hijos de Dios. Y ustedes no recibieron un espíritu que de nuevo los esclavice al miedo, sino el Espíritu que los adopta como hijos y les permite clamar: *"¡Abba!* ¡Padre!"* El Espíritu mismo le asegura a nuestro espíritu que somos hijos de Dios. Y si somos hijos, somos herederos; herederos de Dios y coherederos con Cristo, pues si ahora sufrimos con él, también tendremos parte con él en su gloria» (Ro 8:14-17).

Pero si somos hijos de Dios, ¿no estamos entonces emparentados unos con otros como familiares? Claro que sí. Es más, esta adopción en la familia de Dios nos hace a todos partícipes en *una familia* que incluye también a los judíos creyentes del Antiguo Testamento, porque Pablo dice que somos también hijos de Abraham: «Tampoco por ser descendientes de Abraham son todos hijos suyos. Al contrario: "Tu descendencia se establecerá por medio de Isaac". En otras palabras, los hijos de Dios no son los descendientes naturales; más bien, se considera descendencia de Abraham a los hijos de la promesa» (Ro 9:7-8). Luego les explica a los gálatas: «Ustedes, hermanos, al igual que Isaac, son hijos por la promesa. ... no somos hijos de la esclava sino de la libre» (Gá 4:28,31; cf. 1 P 3:6, en donde Pedro ve a las mujeres creyentes como hijas de Sara en el nuevo pacto).

Pablo explica que este estatus de adopción como hijos de Dios no se realizó por completo en el antiguo pacto. Dice que: «Antes de venir esta fe, la ley nos tenía presos. ... Así que la ley vino a ser nuestro guía encargado de conducirnos a Cristo, para que fuéramos justificados por la fe. Pero ahora que ha llegado la fe, ya no estamos sujetos al guía. *Todos ustedes son hijos de Dios mediante la fe en Cristo Jesús*» (Gá 3:23-26). Esto no es decir que el Antiguo Testamento omitió por completo hablar de Dios como nuestro Padre, porque Dios en efecto se llama a sí mismo Padre de los hijos de Israel, y los llama sus hijos en varios lugares (Sal 103:13; Is 43:6-7; Mal 1:6; 2:10). Pero aunque había una conciencia

de Dios como Padre en el pueblo de Israel, los plenos beneficios y privilegios de la membresía en la familia de Dios, y la plena realización de esa membresía, no fueron efectivos sino cuando Cristo vino y el Espíritu del Hijo de Dios se derramó en nuestros corazones y dio testimonio a nuestro espíritu de que somos hijos de Dios.

Aunque el Nuevo Testamento dice que *ahora* somos hijos de Dios (1 Jn 3:2), debemos también observar que hay otro sentido en el que nuestra adopción todavía es futura porque no recibiremos los plenos beneficios y privilegios de adopción sino cuando Cristo vuelva y tengamos nuevos cuerpos resucitados. Pablo habla de este sentido posterior y más pleno de la adopción cuando dice: «Y no sólo ella, sino también nosotros mismos, que tenemos las primicias del Espíritu, gemimos interiormente, mientras aguardamos nuestra adopción como hijos, es decir, la redención de *nuestro cuerpo*» (Ro 8:23). Aquí Pablo ve la recepción de los nuevos cuerpos resucitados como el cumplimiento de nuestros privilegios de adopción, tanto que puede referirse a esto como nuestra «adopción como hijos».

II. PREGUNTAS DE REPASO

1. Defina la palabra *justificar* según se usa en el Nuevo Testamento en versículos tales como Romanos 3:20,26,28; 4:5; y 8:33.

2. ¿Cambia en realidad el acto divino de la justificación nuestra naturaleza o carácter interno? ¿Por qué sí o por qué no?

3. ¿Cuáles dos factores incluye la declaración divina de justificación?

4. ¿Cómo puede Dios declararnos justos cuando en realidad somos culpables de pecado? ¿Se basa su justicia en nuestras propias acciones o naturaleza interior? Si no, ¿en qué se basa?

5. Explique brevemente la diferencia entre la creencia protestante de la justificación y la comprensión católica romana tradicional.

6. ¿Cuál es la relación entre la fe y la justificación? ¿Ganamos por la fe la salvación? Explique.

7. Defina la doctrina bíblica de la adopción. ¿Cómo es diferente este privilegio de la bendición de justificación?

III. PREGUNTAS PARA LA APLICACIÓN PERSONAL

1. ¿Está usted confiado en que Dios le ha declarado «inocente» para siempre ante sus ojos? ¿Sabe cuándo sucedió eso en su vida? ¿Hizo usted algo o pensó algo que resultó en que Dios lo justificara? ¿Hizo algo para merecer la justificación? Si no está seguro de que Dios le haya justificado por completo y para siempre, ¿qué le persuadiría de que Dios de veras le ha justificado?

2. Si piensa que va a comparecer delante de Dios en el día de juicio, ¿piensa que es suficiente tener perdonados todos sus pecados, o siente que necesita la justicia de Cristo acreditada a su cuenta?

3. ¿Piensa usted que la diferencia entre la creencia católica romana y la protestante respecto a la justificación es importante? Describa cómo se sentiría respecto a su relación con Dios si sostuviera la creencia católica romana de la justificación.

4. ¿Alguna vez se ha preguntado si Dios sigue castigándole de tiempo en tiempo por pecados que ha cometido en el pasado, incluso hace mucho tiempo? ¿Cómo le ayuda la doctrina de la justificación a lidiar con esos sentimientos?

5. ¿En cuántos beneficios puede pensar que obtiene debido a que es un miembro de la familia de Dios? ¿Había pensado antes que estos beneficios son suyos automáticamente porque ha nacido de nuevo? ¿Cómo se siente ahora respecto al hecho de que Dios le ha adoptado en su familia, comparado con la manera en que se sentía antes de leer este capítulo?

IV. TÉRMINOS ESPECIALES

adopción

forense

imputar

justicia inyectada

justificación

V. LECTURA BÍBLICA PARA MEMORIZAR

ROMANOS 3:27-28

¿Dónde, pues, está la jactancia? Queda excluida. ¿Por cuál principio? ¿Por el de la observancia de la ley? No, sino por el de la fe. Porque sostenemos que todos somos justificados por la fe, y no por las obras que la ley exige.

Capítulo Veintitrés

Santificación

+ *¿Cómo crecemos en madurez cristiana?*

+ *¿Cuáles son las bendiciones del crecimiento cristiano?*

I. EXPLICACIÓN Y BASE BÍBLICA

Los capítulos anteriores han considerado varios actos de Dios que suceden al comienzo de nuestra vida cristiana: el llamado del evangelio (que Dios nos dirige), la regeneración (por la que Dios nos imparte nueva vida), la justificación (por la que Dios nos da una posición legal justa delante de él) y la adopción (en la que Dios nos hace miembros de su familia). Hemos hablado también de la conversión (en la que nos arrepentimos de los pecados y confiamos en Cristo en cuanto a la salvación). Todos estos hechos tienen lugar al comienzo de nuestra vida cristiana.

Pero ahora llegamos a una parte de la aplicación de la redención que es una obra *progresiva* que continúa durante toda nuestra vida terrenal. También es una obra en la que *cooperan Dios y el hombre*, cada uno con papeles distintos. A esta parte de la aplicación de la redención se le llama santificación: *La santificación es una obra progresiva de Dios y el hombre que nos hace más y más libres del pecado y más semejantes a Cristo en nuestra vida actual.*

A. Diferencia entre justificación y santificación

La siguiente tabla especifica varias diferencias entre justificación y santificación:

Justificación	Santificación
Posición legal	Condición interna
Una vez por todas	Continua durante toda la vida
Obra de Dios por entero	Nosotros cooperamos
Perfecta en esta vida	No es perfecta en esta vida
La misma en todos los creyentes	Más grande en unos que en otros

Cómo indica esta tabla, la santificación es algo que continúa durante toda nuestra vida cristiana. El curso ordinario de la vida del creyente incluirá continuo crecimiento en santificación, y es algo a lo que el Nuevo Testamento nos alienta a dar esfuerzo y atención.

B. Tres etapas de la santificación

1. La santificación tiene un principio definido en la regeneración. Un cambio moral definido tiene lugar en nuestra vida en el momento de la regeneración, porque Pablo

habla del «lavamiento de la regeneración y de la renovación por el Espíritu Santo» (Tit 3:5). Una vez que hemos nacido de nuevo, no podemos continuar pecando como hábito o patrón de vida (1 Jn 3:9), porque el poder de la nueva vida espiritual en nosotros nos guarda de someternos a una vida de pecado.

Este cambio moral inicial es la primera etapa de la santificación. En este sentido hay cierta superposición entre la regeneración y la santificación, porque este cambio moral es en realidad parte de la regeneración. Pero cuando vemos esto desde el punto de vista del cambio moral dentro de nosotros, también podemos verlo como la primera etapa de la santificación. Pablo mira hacia atrás como algo consumado cuando dice a los corintios: «[Ustedes] ya han sido lavados, *ya han sido santificados*, ya han sido justificados en el nombre del Señor Jesucristo y por el Espíritu de nuestro Dios» (1 Co 6:11). En forma similar, en Hechos 20:32 Pablo puede referirse a los creyentes como «todos los *santificados*» (usando un participio perfecto que expresa tanto una acción en el pasado [fueron santificados] y un resultado continuo [continúan experimentando la influencia de esa acción pasada]).

Este paso inicial en la santificación incluye un definido quebrantamiento del amor al pecado y su fuerza dominante en su vida, de modo que el creyente ya no esté dominado por el pecado y ya no ame el pecado. Pablo dice: «De la misma manera, también ustedes *considérense muertos al pecado*, pero vivos para Dios en Cristo Jesús. ... Así *el pecado no tendrá dominio sobre ustedes*» (Ro 6:11,14). Dice que los creyentes han sido «liberados del pecado» (Ro 6:18). En este contexto, estar muerto al pecado o liberado del pecado incluye el poder para vencer patrones de conducta pecaminosa en la vida del creyente. Pablo les dice a los romanos que no dejen que «el pecado reine en su cuerpo mortal», y también dice: «No ofrezcan los miembros de su cuerpo al pecado como instrumentos de injusticia; al contrario, ofrézcanse más bien a Dios» (Ro 6:12-13). Estar muertos al dominante poder del pecado quiere decir que nosotros, como creyentes, en virtud del poder del Espíritu Santo y la vida de resurrección de Cristo que obran en nosotros, tenemos poder para vencer las tentaciones y seducciones del pecado. El pecado ya no será nuestro amo, como lo fue una vez antes de que nos convirtiéramos en creyentes.

En términos prácticos, esto quiere decir que debemos afirmar dos cosas como verdaderas. Por un lado, nunca podremos decir: «Este pecado me ha derrotado. Me rindo. He tenido mal genio por treinta y siete años, y lo tendré hasta el día en que muera, y los demás simplemente tendrán que aguantarme». Decir esto es decir que el pecado nos tiene dominados. Es permitir que el pecado reine en nuestro cuerpo. Es confesar la derrota. Es negar la verdad de las Escrituras que nos dicen: «De la misma manera, también ustedes considérense muertos al pecado, pero vivos para Dios en Cristo Jesús» (Ro 6:11). Es negar la verdad bíblica que nos dice que «el pecado no tendrá dominio sobre ustedes» (Ro 6:14).

Esta ruptura inicial con el pecado incluye una reorientación de nuestros deseos, de modo que ya no tenemos en nuestra vida un dominante amor por el pecado. Pablo sabe que sus lectores eran anteriormente esclavos del pecado (como lo son todos los que no son creyentes), pero les dice que ya no son esclavos. «Gracias a Dios que, aunque antes eran esclavos del pecado, ya se han sometido de corazón a la enseñanza que les fue transmitida. En efecto, habiendo sido liberados del pecado, ahora son ustedes esclavos de la justicia» (Ro 6:17-18). Este cambio en el amor primordial de uno y los deseos primordiales ocurre al comienzo de la santificación.

2. *La santificación aumenta toda la vida.* Aunque el Nuevo Testamento habla de un comienzo definido de la santificación, también la ve como un proceso que continúa durante toda nuestra vida cristiana. Este es el sentido primario en que se usa en la

teología sistemática este concepto de la santificación, así como en la terminología evangélica general de hoy. Aunque Pablo dice que sus lectores han sido liberados del pecado (Ro 6:18), y que están «muertos al pecado pero vivos para Dios» (Ro 6:11), reconoce que todavía queda pecado en sus vidas y por eso les dice que no permitan que ese pecado reine y que no se sometan a él (Ro 6:12-13). Por consiguiente, la tarea de ellos como creyentes era crecer cada día más en santificación, tal como antes crecían cada vez más en el pecado: «Antes ofrecían ustedes los miembros de su cuerpo para servir a la impureza, que lleva más y más a la maldad; ofrézcanlos ahora para servir a la justicia que lleva a la santidad» (Ro 6:19).

Pablo dice que a través de la vida cristiana «*somos transformados* a su semejanza con más y más gloria por la acción del Señor» (2 Co 3:18). Progresivamente estamos llegando a ser más y más como Cristo conforme avanzamos en la vida cristiana. Por tanto, él dice: «Olvidando lo que queda atrás y esforzándome por alcanzar lo que está delante, sigo avanzando hacia la meta para ganar el premio que Dios ofrece mediante su llamamiento celestial en Cristo Jesús» (Fil 3:13-14); y esto en el contexto de decir que él todavía no es perfecto, pero se esfuerza por seguir avanzando y tratar de alcanzar todo el propósito para el cual Cristo lo salvó (vv. 9-12).

No es necesario mencionar múltiples citas bíblicas, porque una gran parte del Nuevo Testamento se dedica a instruir a los creyentes de las iglesias en cuanto a cómo deben crecer en semejanza a Cristo. Todas las exhortaciones morales y mandamientos de las epístolas del Nuevo Testamento se aplican aquí, porque todas exhortan a los creyentes en un aspecto u otro a una mayor santificación en sus vidas. Todos los autores del Nuevo Testamento esperan que nuestra santificación vaya aumentando durante toda nuestra vida cristiana.

3. La santificación se completa al morir (para nuestras almas) y cuando el Señor regrese (para nuestros cuerpos). Debido a que todavía queda pecado en nuestro corazón aunque hemos llegado a ser creyentes (Ro 6:12-13; 1 Jn 1:8), nuestra santificación nunca quedará completa en esta vida (véase mas adelante). Pero cuando morimos y vamos a estar con el Señor, nuestra santificación queda completa en un sentido, porque nuestras almas se liberan de su morada en pecado y alcanzan la perfección. El autor de Hebreos dice que cuando entramos a la presencia de Dios para adorar, nos acercamos «a los espíritus de los justos que *han llegado a la perfección*» (He 12:23). Esto es apropiado porque quiere decir que «nunca entrará ... nada impuro» en la presencia de Dios, la ciudad celestial (Ap 21:27).

Sin embargo, cuando apreciamos que la santificación incluye a la persona total, incluyendo nuestro cuerpo (vea 2 Co 7:1; 1 Ts 5:23), nos damos cuenta de que la santificación no quedará completa por entero hasta que el Señor vuelva y recibamos nuestros cuerpos resucitados. Esperamos la venida de nuestro Señor Jesucristo del cielo, y «él transformará nuestro cuerpo miserable para que sea como su cuerpo glorioso» (Fil 3:21). Es «cuando él venga» (1 Co 15:23) que pasaremos a vivir con un cuerpo resucitado y entonces plenamente «llevaremos también la imagen del celestial» (1 Co 15:49).[1]

Podemos diagramar el proceso de la santificación según la figura 23.1, al mostrar que somos esclavos del pecado antes de la conversión, (1) que hay un comienzo definido de la santificación en el punto de la conversión, (2) que la santificación debe aumentar durante toda la vida cristiana, y (3) que la santificación queda perfecta en la muerte. (La culminación de la santificación cuando recibamos nuestro cuerpo resucitado se omite en este gráfico por razón de sencillez.)

[1]Vea el cap. 25, sobre la glorificación, o sea, recibir un cuerpo resucitado cuando Cristo vuelva.

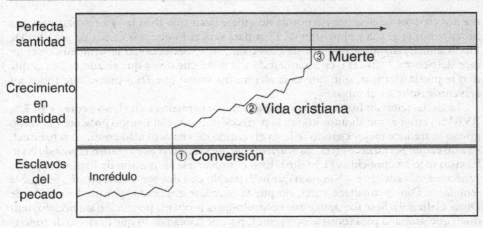

El proceso de santificación
figura 23.1

He mostrado en este gráfico el progreso de la santificación como una línea quebrada para indicar que el crecimiento en la santificación no es siempre hacia arriba en esta vida, sino que ese progreso ocurre algunas veces, mientras que en otras ocasiones nos damos cuenta de que estamos retrocediendo en cierta medida. En caso extremo, el creyente que hace escaso uso de los medios de santificación, y más bien recibe malas enseñanzas, no tiene buena comunión con los creyentes, y presta muy poca atención a la Palabra de Dios y a la oración, y en realidad puede vivir muchos años con un progreso pobre en la santificación; pero esto por cierto no es el patrón normal que se espera en la vida cristiana. Es altamente anormal.

4. La santificación nunca es completa en esta vida. Siempre ha habido en la historia de la Iglesia quienes han tomado mandamientos tales como Mateo 5:48 («Por tanto, *sean perfectos,* así como su Padre celestial es perfecto») o 2 Corintios 7:1 («Así que, amados, puesto que tenemos tales promesas, limpiémonos de toda contaminación de carne y de espíritu, *perfeccionando la santidad* en el temor de Dios») y con esta base han razonado que puesto que Dios nos da estos mandamientos, él también debe darnos la capacidad para obedecerlos perfectamente. Por tanto han concluido que es posible que nosotros logremos alcanzar en esta vida un estado de perfección sin pecado. Por cierto, Juan incluso dice: ¡«Todo aquel que permanece en él, no peca» (1 Jn 3:6, RVR)! ¿Acaso estos versículos no apuntan a la posibilidad de una perfección absoluta en la vida de algunos creyentes? En esta consideración usaré el término *perfeccionismo* para referirme a este concepto de que es posible alcanzar en esta vida la erradicación total del pecado.

Si examinamos bien estos pasajes, no respaldan la posición perfeccionista. Primero, en la Biblia sencillamente no se enseña que cuando Dios dicta un mandamiento también da la capacidad para obedecerlo en todos los casos. Dios manda a todos en todas partes que obedezcan todas sus leyes morales y pedirá cuentas a los que no lo hagan, aunque los irredentos son pecadores y, como tales, están muertos en delitos y pecados, y por tanto no están capacitados para obedecer los mandamientos de Dios. Cuando Jesús nos ordena que seamos perfectos como nuestro Padre celestial es perfecto (Mt 5:48), lo que está es diciéndonos que la pureza moral absoluta propia de Dios es la norma hacia la que nosotros debemos apuntar, y la norma por la que Dios nos exige cuentas. El hecho de que no

seamos capaces de alcanzar esa norma no quiere decir que Dios la va a rebajar; sino que necesitamos la gracia y el perdón de Dios para vencer lo que nos queda de pecado. De modo similar, cuando Pablo manda a los corintios a «perfeccionar la santidad» en el temor del Señor (2 Co 7:1), está apuntando a la meta que desea que alcancen. No es que uno la pueda alcanzar, sino que es la alta norma moral que Dios quiere que todos los creyentes aspiren a alcanzar.

La declaración de Juan de que «todo aquel que permanece en él, no peca» (1 Jn 3:6, RVR) no enseña que algunos logran la perfección, porque el tiempo presente del verbo griego se traduce mejor cuando se le da el sentido de una actividad continua o habitual: «Todo el que permanece en él, *no practica el pecado. Todo el que practica el pecado*, no lo ha visto ni lo ha conocido» (1 Jn 3:6). Esto es similar a la afirmación de Juan unos pocos versículos más adelante: «Ninguno que haya nacido de Dios *practica el pecado*, porque la semilla de Dios permanece en él; no puede practicar el pecado, porque ha nacido de Dios» (1 Jn 3:9). Si se tomaran estos versículos para probar la perfección sin pecado, tendrían que probarla para todos los creyentes, porque hablan de lo que es cierto de todo el que ha nacido de Dios, y de todo el que ha visto a Cristo y le conoce.

Por tanto, no parece haber ningún versículo convincente en la Biblia que enseñe que es posible que alguien esté completamente libre de pecado en esta vida. Por otro lado, hay pasajes en toda la Biblia que enseñan claramente que no podemos ser moralmente perfectos en esta vida. El escritor de Eclesiastés explícitamente dice: «*No hay en la tierra nadie tan justo que haga el bien y nunca peque*» (Ec 7:20). Jesús dijo a sus discípulos que oraran: «Danos este día nuestro pan cotidiano; y *perdónanos nuestros pecados*, como también nosotros hemos perdonado a los que pecan contra nosotros» (Mt 6:11-12, traducción del autor). Como la oración por el pan de cada día es un modelo de oración que se debe repetir cada día, la oración por el perdón de los pecados está incluida en el tipo de oración que el creyente debe elevar cada día.

Como se observó antes, cuando Pablo habla del nuevo poder sobre el pecado que es dado a los creyentes, no dice que ya no habrá pecado en la vida del creyente, sino que los creyentes no deben dejar que el pecado «reine» en sus cuerpos, y que «no presenten» sus miembros al pecado (Ro 6:12-13). El hecho mismo de que él indica todo eso muestra que comprende que el pecado continuará presente en la vida de los creyentes todo el tiempo que estemos en esta tierra. Incluso Jacobo, el hermano de nuestro Señor, decía: «*Todos fallamos mucho*» (Stg 3:2), y si el mismo Santiago puede decir esto, nosotros ciertamente debemos también estar listos para decirlo. Finalmente, en la misma carta en la que Juan declara tan frecuentemente que el hijo de Dios no puede continuar en un patrón de conducta de pecado, también dice claramente: «*Si afirmamos que no tenemos pecado, nos engañamos a nosotros mismos* y no tenemos la verdad» (1 Jn 1:8). Aquí Juan explícitamente excluye la posibilidad de quedar completamente libres de pecado en nuestra vida. Es más, dice que todo el que aduce ser libre de pecado simplemente se engaña a sí mismo, y la verdad no está en él.

Pero una vez que hemos concluido que la santificación nunca se completará en esta vida, debemos ejercer sabiduría y precaución en la manera en que usamos esta verdad. Algunos pueden tomar este hecho como excusa para no esforzarse por la santidad ni crecer en el proceso de santificación, lo que es exactamente contrario a docenas de mandamientos del Nuevo Testamento. Otros pueden pensar en el hecho de que no podemos ser perfectos en esta vida, y perder toda esperanza de lograr algún progreso en la vida cristiana, actitud esta que también es contraria a la clara enseñanza de Romanos 6 y otros pasajes que hablan del poder de la resurrección de Cristo en nuestra vida que nos capacita para vencer el pecado. Por tanto, aunque nuestra santificación nunca será completa en esta vida, debemos recalcar que *la santificación nunca debe dejar de crecer en esta vida*. En verdad, conforme el creyente crece en madurez, es ciertamente posible que habrá

muchos momentos durante el día en que estará libre de actos conscientes o voluntarios de desobediencia a Dios en sus palabras y obras. Es más, si los dirigentes cristianos deben ser «un ejemplo a seguir en la manera de hablar, en la conducta, y en amor, fe y pureza» (1 Ti 4:12), será frecuentemente cierto que sus vidas estarán libres de palabras y obras que otros puedan considerar cuestionables. Pero esto está muy lejos de lograr total libertad del pecado en nuestros motivos, pensamientos e intenciones del corazón.

C. Dios y el hombre cooperan en la santificación

Algunos objetan a la idea de que Dios y el hombre «cooperan» en la santificación porque insisten en que la obra de Dios es primordial y nuestra obra en la santificación es nada más que secundaria (véase Fil 2:12-13). Sin embargo, si explicamos claramente la naturaleza del papel de Dios en la santificación, y nuestro papel en ella, no parece inapropiado decir que Dios y el hombre cooperan en la santificación. No estamos diciendo que tenemos papeles iguales en la santificación, ni que Dios y el hombre funcionen de la misma manera, sino simplemente que nosotros cooperamos con Dios en la medida de nuestra condición como criaturas de Dios. El hecho de que la Biblia enfatiza el papel que nosotros jugamos en la santificación (con todos los mandamientos morales del Nuevo Testamento) hace apropiado enseñar que Dios nos llama a cooperar con él en esta actividad.

1. El papel de Dios en la santificación. Puesto que la santificación es primordialmente obra de Dios, es apropiado para Pablo orar: «*Que Dios mismo, el Dios de paz, los santifique por completo*» (1 Ts 5:23). Un papel específico de Dios el Padre en esta santificación es su proceso de disciplinarnos como hijos suyos (véase He 12:5-11). Pablo les dice a los filipenses: «*Dios es quien produce en ustedes* tanto el querer como el hacer para que se cumpla su buena voluntad» (Fil 2:13), con lo que les indicaba algo de la manera en que Dios los santificaba, tanto al hacerlos querer hacer su voluntad como al darles el poder para hacerla. El autor de Hebreos habla del papel del Padre y del papel del Hijo en la bendición familiar: «El Dios que da la paz ... los capacite en todo lo bueno para hacer su voluntad. Y que, por medio de Jesucristo, Dios cumpla en nosotros lo que le agrada. A él sea la gloria por los siglos de los siglos» (He 13:20-21).

Si bien es cierto que Dios Hijo, Jesucristo, tiene un papel en la santificación porque él *ganó* nuestra santificación y nos sirve de ejemplo (véase He 12:2), es específicamente Dios Espíritu Santo quien actúa en nosotros para cambiarnos, purificarnos y darnos mayor santidad de vida. Pedro habla de la «santificación del Espíritu» (1 P 1:2, traducción del autor), y Pablo habla de la «santificación por el Espíritu» (2 Ts 2:13). Es el Espíritu Santo quien produce en nosotros el «fruto del Espíritu» (Gá 5:22-23), que nos da esos rasgos de carácter que son parte de una santificación cada vez mayor. Si crecemos en santificación, «andamos por el Espíritu» y «somos guiados por el Espíritu» (Gá 5:16-18; cf. Ro 8:14), o sea, somos cada vez más aptos para responder a los deseos y estímulos del Espíritu Santo en nuestra vida y carácter. El Espíritu Santo es el Espíritu de Santidad, y produce santidad en nosotros.

2. Nuestro papel en la santificación. El papel que nosotros jugamos en la santificación es *pasivo*, o sea que dependemos de que Dios nos santifique, y al mismo tiempo *activo*, en el sentido de que nos esforzamos por obedecer a Dios y dar pasos que aumentarán nuestra santificación. Ahora podemos considerar estos dos aspectos de nuestro papel en la santificación.

Primero, lo que se puede llamar el papel «pasivo» que desempeñamos en la santificación se ve en pasajes que nos animan a confiar en Dios o a orar a Dios y pedirle que nos santifique. Pablo dice a sus lectores: «*Ofrézcanse* más bien a Dios como quienes han vuelto de la muerte

a la vida» (Ro 6:13; cf. v. 19), y dice a los creyentes de Roma: «Les ruego que cada uno de ustedes, en adoración espiritual, ofrezca su cuerpo como sacrificio vivo, santo y agradable a Dios» (Ro 12:1). Pablo se da cuenta de que dependemos de la obra del Espíritu Santo para crecer en santificación porque, dice, «si por medio del Espíritu dan muerte a los malos hábitos del cuerpo, vivirán» (Ro 8:13).

Desdichadamente hoy este papel «pasivo» en la santificación, esta idea de rendirse a Dios y confiar en que él obre en nosotros «tanto el querer como el hacer» (Fil 2:13) a veces se martilla tanto que es lo único que se le dice a la gente respecto a la senda de la santificación. A veces la frase popular «déjelo y déjeselo a Dios» se da como resumen de cómo vivir la vida cristiana. Pero esta es una distorsión trágica de la doctrina de la santificación, porque habla solamente de la mitad de la parte que debemos desempeñar, y, en sí misma, llevará a los creyentes a volverse holgazanes y a descuidar el papel activo que la Biblia les ordena desempeñar en su propia santificación.

Ese papel activo que debemos desempeñar se indica en Romanos 8:13, en donde Pablo dice: «Si por medio del Espíritu dan muerte a los malos hábitos del cuerpo, vivirán». Aquí Pablo reconoce que es «por el Espíritu» que podemos hacer esto. Pero también dice que ¡debemos hacerlo! No es el Espíritu Santo a quien se le ordena que haga morir las obras de la carne, ¡sino a los cristianos! De modo similar, Pablo dice a los filipenses: «Así que, mis queridos hermanos, como han obedecido siempre —no sólo en mi presencia sino mucho más ahora en mi ausencia— *lleven a cabo su salvación* con temor y temblor, pues Dios es quien produce en ustedes tanto el querer como el hacer para que se cumpla su buena voluntad» (Fil 2:12-13). Pablo dice que la obediencia es la manera en que ellos «llevan a cabo su propia salvación», o sea que ellos se esforzarán por obtener cada vez más los beneficios de la salvación en su vida cristiana. Los filipenses deben esforzarse en este crecimiento en santificación, y deben hacerlo solemnemente y con reverencia («con temor y temblor»), porque lo están haciendo en la presencia del mismo Dios. Pero hay más: Deben esforzarse y esperar que su esfuerzo rinda resultados positivos porque «Dios es quien obra en ellos», y la obra previa y fundamental de Dios en la santificación quiere decir que el esfuerzo de ellos cuenta con el poder de Dios; por tanto, vale la pena y rendirá resultados positivos.

Hay muchos aspectos en este papel activo que debemos desempeñar en la santificación. Debemos buscar «*la santidad*, sin la cual nadie verá al Señor» (He 12:14); debemos apartarnos de la inmoralidad sexual y obedecer así la voluntad de Dios, que es nuestra «santificación» (1 Ts 4:3). Juan dice que los que esperan ser como Cristo cuando él venga se esforzarán activamente en purificar sus vidas: «Todo el que tiene esta esperanza en Cristo, *se purifica a sí mismo*, así como él es puro» (1 Jn 3:3). Esta clase de esfuerzo por obedecer a Dios y por alcanzar santidad puede incluir gran esfuerzo de nuestra parte, porque Pedro les dice a sus lectores que «hagan todo esfuerzo» por crecer en rasgos de carácter que armonicen con la santidad (2 P 1:5). Muchos pasajes específicos del Nuevo Testamento estimulan la atención detallada a varios aspectos de la santidad y la bondad en la vida (vea Ro 12:1—13:14; Ef 4:17—6:20; Fil 4:4-9; Col 3:5—4:6; 1 P 2:11—5:11; et ál.). Continuamente estamos edificando patrones y hábitos de santidad, porque una de las medidas de madurez es que los creyentes maduros «tienen la capacidad de distinguir entre lo bueno y lo malo, pues han ejercitado su facultad de percepción espiritual» (He 5:14).

El Nuevo Testamento no sugiere ningún atajo por el cual podamos crecer en santificación, sino que simplemente nos anima repetidas veces a entregarnos a los medios bien conocidos, bien probados, de la lectura de la Biblia y la meditación (Sal 1:2; Mt 4:4; Jn 17:17), la oración (Ef 6:18; Fil 4:6), la adoración (Ef 5:18-20), el testimonio (Mt 28:19-20), la comunión cristiana (He 10:24-25) y el dominio propio (Gá 5:23; Tit 1:8).

Es importante que sigamos creciendo en nuestra confianza pasiva en Dios para que nos santifique, así como en nuestro esfuerzo activo buscando santidad y una mayor obediencia en nuestras vidas. Si descuidamos el esfuerzo activo por obedecer a Dios, nos volveremos creyentes pasivos y ociosos. Si descuidamos el papel pasivo de confiar en Dios y rendirnos a él, nos volveremos orgullosos y demasiado confiados en nosotros mismos. En cualquier caso, nuestra santificación será grandemente deficiente. El viejo himno lo dice muy sabiamente: «*Obedecer, y confiar* en Jesús, es la regla marcada para andar en la luz».

D. La santificación afecta a la persona entera

Vemos que la santificación afecta nuestro *intelecto* y nuestro conocimiento cuando Pablo dice que una vida «digna del Señor, agradándole en todo» es la que continuamente hace «crecer en el conocimiento de Dios» (Col 1:10). El crecimiento en la santificación también afecta nuestras *emociones*. Hallaremos que cada vez es más cierto que no amamos «al mundo ni nada de lo que hay en él» (1 Jn 2:15), sino que nosotros, como nuestro Salvador, nos deleitamos en hacer la voluntad de Dios. La santificación afectará nuestra *voluntad*, nuestra facultad de tomar decisiones, porque Dios obra en nosotros «tanto el querer como el hacer para que se cumpla su buena voluntad» (Fil 2:13). Es más, la santificación también afectará nuestro *espíritu*, la parte inmaterial de nuestro ser, y nuestro *cuerpo*, por lo que Pablo nos anima: «Purifiquémonos de todo lo que contamina *el cuerpo y el espíritu*, para completar en el temor de Dios la obra de nuestra santificación» (2 Co 7:1; cf. 1 Co 7:34). También dice que tener interés en las cosas del Señor es pensar en «consagrarse al Señor tanto en cuerpo como en *espíritu*» (1 Co 7:34).[2] El propósito de Dios en cuanto nuestra vida es que seamos «transformados según la imagen de su Hijo» (Ro 8:29) en toda dimensión de nuestra personalidad.

E. Motivos de obedecer a Dios en la vida cristiana

Los creyentes a veces no reconocen la amplia gama de motivos para la obediencia a Dios que se halla en el Nuevo Testamento. (1) Es cierto que un deseo de agradar a Dios y expresarle nuestro amor es un motivo de obedecerle muy importante; Jesús dice: «Si ustedes me aman, obedecerán mis mandamientos» (Jn 14:15), y «¿Quién es el que me ama? El que hace suyos mis mandamientos y los obedece» (Jn 13:21; cf. 1 Jn 5:3). Pero también se nos dan muchos otros motivos: (2) La necesidad de tener la conciencia limpia delante de Dios (Ro 13:5; 1 Ti 1:5,19; 2 Ti 1:3; 1 P 3:16); (3) el deseo de ser «vasos para uso noble» y ser cada vez más efectivos en la obra del reino (2 Ti 2:20-21); (4) el deseo de ver a los que no son creyentes buscar a Cristo al observar nuestra vida (1 P 3:1-2,15-16); (5) el deseo de recibir bendiciones presentes de Dios en nuestra vida y ministerio (1 P 3:9-12); (6) el deseo de evitar el desagrado y disciplina de Dios en nuestras vidas (a veces llamado «temor de Dios») (Hch 5:11; 9:31; 2 Co 5:11; 7:1; Ef 4:30; Fil 2:12; 1 Ti 5:20; He 12:3-11; 1 P 1:17; 2:17; cf. el estado de los que no son creyentes en Ro 3:18); (7) el deseo de buscar una mayor recompensa celestial (Mt 6:19-21; Lc 19:17-19; 1 Co 3:12-15; 2 Co 5:9-10);[3] (8) el deseo de andar más cerca de Dios (Mt 5:8; Jn 14:21; 1 Jn 1:6; 3:21-22; y, en el Antiguo Testamento, Sal 66:18; Is 59:2); (9) el deseo de que los ángeles glorifiquen a Dios por nuestra obediencia (1 Ti 5:21; 1 P 1:12); (10) el deseo de paz (Fil 4:9) y gozo (He 12:1-2) en nuestra vida; y (11) el deseo de hacer lo que Dios ordena simplemente porque sus mandamientos son buenos y nos deleitamos en hacer lo que es bueno (Fil 4:8; cf. Sal 40:8).

[2] Vea el cap. 11, pp. 193-196, para una consideración del hecho de que «alma» y «espíritu» se usan en la Biblia de una manera más o menos sinónima.

[3] Vea el cap. 33, pp. 456-457, para una consideración de los grados de recompensa en el cielo.

F. La belleza y gozo de la santificación

No estará bien terminar nuestra consideración sin notar que la santificación nos llena de gozo. Mientras más crecemos a semejanza de Cristo, más experimentaremos personalmente el «gozo» y la «paz» que son parte del fruto del Espíritu Santo (Gá 2:22), y más cerca estaremos de la clase de vida que tendremos en el cielo. Pablo dice que conforme obedecemos más a Dios, «ahora que han sido liberados del pecado y se han puesto al servicio de Dios, *cosechan* la santidad que conduce a la vida eterna» (Ro 6:22). Pablo se da cuenta de que esta es la fuente de nuestro verdadero gozo, «porque el reino de Dios no es cuestión de comidas o bebidas sino de justicia, paz y alegría en el Espíritu Santo» (Ro 14:17). Conforme crecemos en santidad, crecemos en semejanza a la imagen de Cristo, y más y más de la belleza de su carácter se ve en nuestras vidas. Esta es la meta de la santificación perfecta que esperamos y anhelamos, y que será nuestra cuando Cristo vuelva. «Todo el que tiene esta esperanza en Cristo, se purifica a sí mismo, así como él es puro» (1 Jn 3:3).

II. PREGUNTAS DE REPASO

1. Describa por lo menos tres maneras en que la santificación difiere de la justificación.

2. ¿Cuáles son las tres etapas de la santificación?

3. ¿Se completará alguna vez la santificación en esta vida? Explique.

4. Diferencie entre el papel de Dios y el papel del hombre en la santificación. ¿Cuál papel es primordial, y por qué es así?

5. ¿Está mal decir que debemos esforzarnos por la santidad y por una mayor obediencia en nuestras vidas? ¿Por qué sí o por qué no?

6. Mencione por lo menos cinco motivos de obedecer a Dios que nos da la Biblia.

III. PREGUNTAS PARA LA APLICACIÓN PERSONAL

1. ¿Puede usted recordar en su propia experiencia el comienzo definido de la santificación que tuvo lugar cuando llegó a ser creyente? ¿Sintió una clara ruptura con el amor al pecado y su fuerza dominante en su vida? ¿Realmente cree usted que ya está muerto al amor al pecado y su fuerza dominante en su vida? ¿Cómo puede esta verdad de la vida cristiana ayudarle en aspectos específicos de su vida en los que todavía necesita crecer en santificación?

2. Al mirar hacia atrás a los últimos años de su vida cristiana, ¿puede ver un patrón de crecimiento definido en santificación? ¿Cuáles son algunas cosas que usted solía disfrutar pero que ya no le interesan? ¿Cuáles son algunas cosas en las que solía no tener ningún interés y que ahora le interesan mucho?

3. ¿Cómo afecta su vida el darse cuenta de que el Espíritu Santo está continuamente obrando en usted para aumentar su santificación? ¿Ha mantenido usted un

balance entre su papel pasivo y su papel activo en la santificación, o ha tendido a enfatizar un aspecto por sobre el otro, y por qué? Si hay un desequilibrio en su vida, ¿qué podría hacer para corregirlo?

4. ¿Había pensado antes que la santificación afecta su intelecto y su manera de pensar? ¿Qué aspectos de su intelecto todavía necesitan crecer en santificación? Con respecto a sus emociones, ¿en qué aspectos sabe que Dios todavía necesita obrar para producir en usted una mayor santificación? ¿Hay aspectos de santificación que necesitan mejorar respecto a su cuerpo físico y su obediencia a los propósitos de Dios?

5. ¿Hay aspectos de su vida en los que usted ha luchado por años por crecer en santificación, pero sin mayor progreso? ¿Le ha ayudado este capítulo a recuperar la esperanza de progreso en esos aspectos? (A los creyentes que se han desalentado seriamente por su falta de progreso en la santificación les es muy importante hablar personalmente con un pastor u otro creyente maduro respecto a esa situación, antes que dejarla pasar por mucho tiempo.)

IV. TÉRMINOS ESPECIALES

perfeccionismo

santificación

perfección sin pecado

V. LECTURA BÍBLICA PARA MEMORIZAR

ROMANOS 6:11-14

De la misma manera, también ustedes considérense muertos al pecado, pero vivos para Dios en Cristo Jesús. Por lo tanto, no permitan ustedes que el pecado reine en su cuerpo mortal, ni obedezcan a sus malos deseos. No ofrezcan los miembros de su cuerpo al pecado como instrumentos de injusticia; al contrario, ofrézcanse más bien a Dios como quienes han vuelto de la muerte a la vida, presentando los miembros de su cuerpo como instrumentos de justicia. Así el pecado no tendrá dominio sobre ustedes, porque ya no están bajo la ley sino bajo la gracia.

CAPÍTULO VEINTICUATRO

La perseverancia de los santos (Siempre cristianos)

+ *¿Pueden los verdaderos cristianos perder la salvación?*

+ *¿Cómo podemos saber si de veras hemos nacido de nuevo?*

I. EXPLICACIÓN Y BASE BÍBLICA

Nuestra discusión anterior abordó muchos aspectos de la salvación que Cristo ganó para nosotros y que el Espíritu Santo ahora nos aplica. Pero, ¿cómo sabemos que seguiremos siendo creyentes toda la vida? ¿Hay algo que impedirá que caigamos y nos alejemos de Cristo, algo que garantice que seguiremos siendo creyentes hasta que muramos y que en verdad viviremos con Dios en el cielo para siempre? ¿Podemos apartarnos de Cristo y perder las bendiciones de nuestra salvación? El tema de la perseverancia de los santos habla de estos asuntos. *La perseverancia de los santos quiere decir que todos los que verdaderamente han nacido de nuevo serán guardados por el poder de Dios y perseverarán como creyentes hasta el final de sus vidas, y que sólo los que perseveren hasta el fin habrán verdaderamente nacido de nuevo.*

Esta definición tiene dos partes. Indica primero que hay seguridad para los que verdaderamente nacen de nuevo, porque les recuerda que el poder de Dios les guardará como creyentes hasta que mueran, y que con plena seguridad vivirán con Cristo en el cielo para siempre. Por otro lado, la segunda parte de la definición deja en claro que continuar en la vida cristiana es una de las evidencias de que la persona verdaderamente ha nacido de nuevo. Es importante mantener en mente también este aspecto de la doctrina, para que no se dé ninguna falsa seguridad a los que nunca fueron verdaderos creyentes.

Debe observarse que este asunto es uno respecto al cual los cristianos evangélicos por mucho tiempo han tenido desacuerdos significativos. Muchos dentro de la tradición wesleyana y arminiana han sostenido que es posible que alguien que de veras haya nacido de nuevo pierda su salvación, en tanto que los cristianos reformados han sostenido que eso no es posible.[1] La mayoría de los bautistas han seguido la tradición reformada en este punto; sin embargo, frecuentemente usan el término *seguridad eterna* o *seguridad eterna del creyente* en lugar de la expresión *perseverancia de los santos*.

[1]La doctrina de la perseverancia de los santos está representada por la P en el acróstico TULIP, que a menudo se usa en inglés para resumir «los cinco punto del calvinismo». (Vea la lista completa en la p. 288, nota 3.)

A. Todos los que verdaderamente han nacido de nuevo perseverarán hasta el fin

Muchos pasajes enseñan que los que han nacido de nuevo verdaderamente, que son creyentes en forma genuina, continuarán en la vida cristiana hasta la muerte y entonces irán a estar con Cristo en el cielo. Jesús dice: «Porque he bajado del cielo no para hacer mi voluntad sino la del que me envió. Y ésta es la voluntad del que me envió: que yo no pierda nada de lo que él me ha dado, sino que lo resucite en el día final. Porque la voluntad de mi Padre es que todo *el que reconoz*ca al Hijo y *crea en él*, tenga vida eterna, y *yo lo resucitaré en el día final*» (Jn 6:38-40). Aquí Jesús dice que todo el que cree en él tendrá vida eterna. Dice que él resucitará a esa persona en el día final, que, en este contexto de creer en el Hijo y tener vida eterna, quiere decir claramente que Jesús resucitará a esa persona a vida eterna con él (no simplemente resucitarlo para juzgarlo y condenarlo). Parece difícil evitar la conclusión de que todo el que verdaderamente cree en Cristo seguirá siendo creyente hasta el día de la resurrección final a las bendiciones de la vida en presencia de Dios. Todavía más, este pasaje enfatiza que Jesús hace la voluntad del Padre, que es que «*no pierda nada* de lo que él me ha dado» (Jn 6:39). De nuevo, los que el Padre le ha dado al Hijo no se perderán.

Otro pasaje que enfatiza esta verdad es Juan 10:27-29, en donde Jesús dice: «Mis ovejas oyen mi voz; yo las conozco y ellas me siguen. Yo les doy vida eterna, *y nunca perecerán*, ni nadie podrá arrebatármelas de la mano. Mi Padre, que me las ha dado, es más grande que todos; y de la mano del Padre nadie las puede arrebatar».

Aquí Jesús dice que a los que le siguen, que son sus ovejas, les da vida eterna. También dice que «nadie podrá arrebatármelas de la mano» (v. 28). Algunos han objetado esto de que aunque nadie puede arrebatar de la mano de Cristo a los creyentes, nosotros mismos podemos salirnos de ella. Pero eso es un argumento un tanto débil. ¿Acaso «nadie» no incluye también al que está en la mano de Cristo? Todavía más, sabemos que nuestros corazones distan mucho de ser dignos de fiar. Por consiguiente, si persiste la posibilidad de que nos podamos desprender nosotros mismos de la mano de Cristo, el pasaje difícilmente daría la seguridad de lo que Jesús quiere asegurar en él.

Pero, aun más importante, la frase más fuerte del pasaje es «*nunca perecerán*» (v. 28). La construcción del griego (*ou me* más aoristo subjuntivo) es especialmente enfática y se pudiera traducir más explícitamente como «y *con toda certeza no perecerán* jamás». Esto enfatiza que los que son «ovejas» de Jesús y le siguen, y a los que él ha dado vida eterna, nunca perderán su salvación ni se separarán de Cristo: «nunca perecerán».

Hay varios pasajes más que dicen que los que creen tienen «vida eterna». Un ejemplo es Juan 3:36: «El que cree en el Hijo *tiene vida eterna*» (cf. también Jn 5:24; 6:4-7; 10:28; 1 Jn 5:13). Ahora bien, si es vida verdaderamente *eterna* lo que los creyentes tienen, es vida que dura para siempre con Dios. A menudo se le pone en contraste con la condenación y el juicio eternos (p. ej., Jn 3:16-17,36; 10:28), y el énfasis de este pasaje con el adjetivo *eterno* muestra más que esta es vida que dura para siempre en la presencia de Dios.

Evidencia de los escritos de Pablo y de las otras epístolas del Nuevo Testamento también indican que los que verdaderamente han nacido de nuevo perseverarán hasta el fin. «Ya no hay ninguna condenación para los que están unidos a Cristo Jesús» (Ro 8:1); por consiguiente, sería injusto que Dios aplicara castigo eterno a los que son creyentes ya que no hay ninguna condenación para ellos, porque la pena entera de sus pecados ya ha sido pagada.

Luego, en Romanos 8:30, Pablo enfatiza la clara conexión entre los propósitos eternos de Dios en la predestinación y su forma de lograr esos propósitos en la vida, junto con la realización final de esos propósitos al «glorificar» o darles los cuerpos resucitados

definitivos a los que él ha llevado a unirse con Cristo: «A los que predestinó, también los llamó; a los que llamó, también los justificó; y a los que justificó, también los glorificó». Aquí Pablo ve el hecho futuro de la glorificación con tanta certeza en el propósito de Dios que puede hablar de ella como si ya se hubiera realizado («también los glorificó»). Esto es cierto de todos los que son llamados y justificados; es decir, todos los que verdaderamente llegan a ser creyentes.

Evidencia adicional de que Dios guarda seguros por toda la eternidad a los que han nacido de nuevo es el «sello» que Dios nos pone. Este «sello» es el Espíritu Santo en nosotros, que también actúa como la «garantía» de Dios de que recibiremos la herencia que nos ha prometido: «En él también ustedes, cuando oyeron el mensaje de la verdad, el evangelio que les trajo la salvación, y lo creyeron, fueron *marcados con el sello que es el Espíritu Santo prometido*. Éste *garantiza* nuestra herencia hasta que llegue la redención final del pueblo adquirido por Dios, para alabanza de su gloria» (Ef 1:13-14). La palabra griega que se traduce «garantiza» en este pasaje (*arrabón*) es un término legal y comercial que quiere decir «primera cuota, depósito, pago de enganche, promesa» y representa «un pago que obliga a la parte contratante a efectuar pagos futuros».[2] Cuando Dios nos dio el Espíritu Santo, se comprometió a darnos todas las demás bendiciones de la vida eterna y una gran recompensa en el cielo con él. Por esto Pablo puede decir que el Espíritu Santo «garantiza nuestra herencia hasta que llegue la redención final del pueblo adquirido por Dios» (Ef 1:14). Todos los que tienen en sí el Espíritu Santo, todos los que verdaderamente han nacido de nuevo, tienen la promesa inmutable de Dios y garantía de que la herencia de la vida eterna en el cielo será suya con certeza. Dios respalda con su propia fidelidad la promesa de cumplirlo.

Pedro les dice a sus lectores que ellos son «a quienes *el poder de Dios protege* mediante la fe hasta que llegue la salvación que se ha de revelar en los últimos tiempos» (1 P 1:5). La palabra que se traduce «protege» (gr. *froureo*) puede significar «impedir que se escape» así como «proteger de ataque», y tal vez lo que se intenta decir aquí son ambas cosas: Dios está preservando a los creyentes para que no se escapen de su reino, y está protegiéndolos de los ataques externos. «Salvación» no se usa aquí para referirse a la justificación pasada o la santificación presente (hablando en categorías teológicas), sino de la plena posesión futura de todas las bendiciones de nuestra redención, del cumplimiento final y completo de nuestra salvación (cf. Ro 13:11; 1 P 2:2). Aunque ya preparada o «lista», Dios no la «revelará» a la humanidad en general sino hasta «los últimos tiempos», el tiempo del juicio final. Si el hecho de que Dios nos guarde tiene como propósito la preservación de los creyentes hasta que reciban su salvación plena, celestial, es seguro concluir que Dios cumplirá ese propósito y estos en efecto alcanzarán esa salvación final. Alcanzar la salvación final a fin de cuentas depende del poder de Dios.

B. Sólo los que perseveren hasta el fin habrán nacido de nuevo verdaderamente

Si bien la Biblia enfatiza repetidamente que los que verdaderamente han nacido de nuevo perseverarán hasta el fin y que con certeza tendrán vida eterna en el cielo con Dios, hay otros pasajes que hablan de la necesidad de continuar en la fe toda la vida. Nos hacen darnos cuenta de que lo que Pedro dice en 1 Pedro 1:5 («a quienes *el poder de Dios* protege *mediante la fe*») es cierto; o sea, que Dios no nos guarda *aparte de* nuestra fe, sino sólo *mediante* nuestra fe y así nos capacita para continuar creyendo en él. Por eso, los que continúan confiando en Cristo cobran seguridad de que Dios está obrando en ellos y guardándolos.

Un ejemplo de esta clase de pasajes es Juan 8:31-32: «Jesús se dirigió entonces a los judíos que habían creído en él, y les dijo: "*Si se mantienen fieles a mis enseñanzas*, serán

[2]BAGD, p. 109.

realmente mis discípulos; y conocerán la verdad, y la verdad los hará libres"». Jesús está dando aquí una advertencia de que una evidencia de la fe genuina es mantenerse fiel a su palabra, o sea, seguir creyendo lo que él dice y viviendo una vida de obediencia a sus mandamientos. En forma similar Jesús dice: «*El que se mantenga firme hasta el fin* será salvo» (Mt 10:22), como medio para advertir a la gente que no debe apartarse en tiempos de persecución.

Pablo les dice a los creyentes colosenses que Cristo los ha reconciliado con Dios «a fin de presentarlos santos, intachables e irreprochables delante de él, los ha reconciliado en el cuerpo mortal de Cristo mediante su muerte, con tal de que se mantengan firmes en la fe, bien cimentados y estables, sin abandonar la esperanza que ofrece el evangelio. Éste es el evangelio que ustedes oyeron» (Col 1:22-23). Es simplemente natural que Pablo y los otros escritores del Nuevo Testamento hablen de esta manera, porque se dirigen a grupos de personas que profesaban ser creyentes, sin poder saber el estado real del corazón de toda persona. Puede que en Colosas haya habido algunos que se unieron a la comunión de la iglesia, e incluso que tal vez profesaban que tenían fe en Cristo y hayan sido bautizados y aceptados en la membresía de la iglesia, pero que nunca tuvieron verdadera fe que salva. ¿Cómo puede Pablo distinguir a tales personas de los verdaderos creyentes? ¿Cómo puede evitar darles la falsa seguridad de que serán salvos eternamente cuando en realidad no lo serán, a menos que lleguen a tener un verdadero arrepentimiento y fe? Pablo sabe que aquellos cuya fe no es real a la larga se saldrán de la participación de la comunión de la iglesia. Por tanto, les dice a sus lectores que ellos serán salvos a fin de cuentas «*con tal de que se mantengan firmes en la fe*» (Col 1:23). Los que continúan demuestran que son creyentes genuinos. Pero los que no perseveran en la fe demuestran que nunca hubo fe genuina en sus corazones.

Un énfasis similar se ve en Hebreos 3:14: «Hemos llegado a tener parte con Cristo, *con tal que retengamos firme hasta el fin la confianza que tuvimos al principio*». Este versículo provee una excelente perspectiva de la doctrina de la perseverancia. ¿Cómo sabemos que «hemos llegado a tener parte con Cristo»? ¿Cómo sabemos si esto de estar unidos con Cristo nos ha sucedido en algún momento en el pasado? Una manera de saber que hemos llegado a la fe genuina en Cristo es si continuamos en la fe hasta el fin de nuestras vidas.

Debemos recordar que hay otras evidencias en otras partes de la Biblia que dan a los creyentes la seguridad de la salvación (véase la sección D, más adelante), así que *no debemos pensar que la seguridad de que pertenecemos a Cristo es imposible antes de morir*. Sin embargo, continuar en la fe es uno de los medios de estar seguros que menciona el autor de Hebreos. Es más, en este y en todos los demás pasajes sobre la necesidad de continuar en la fe, *el propósito nunca es hacer que los que al presente confían en Cristo se preocupen de que en algún momento en el futuro podrían caer o descarriarse*. Nunca debemos usar estos pasajes de esa manera, porque eso daría una causa errónea para preocuparse de una manera que la Biblia no indica. Más bien, el propósito siempre es *advertir a los que están pensando en descarriarse o se han descarriado* que si lo hacen es una fuerte indicación de que nunca han sido salvos. Así, la necesidad de continuar en la fe debe usarse como advertencia de que no debemos descarriarnos, como una advertencia de que los que se apartan dan evidencia de que su fe nunca fue real.

C. Los que a la larga se apartan pueden dar muchas señales externas de conversión

¿Es siempre claro cuáles personas en la iglesia tienen fe genuina que salva y cuáles tienen sólo una persuasión intelectual de la verdad del evangelio pero no una fe genuina de corazón? No siempre es fácil decirlo, y la Biblia menciona en varios lugares que los que no son creyentes que están en comunión con la iglesia visible pueden dar algunas señales

externas o indicaciones que dan la impresión de que son creyentes genuinos. Por ejemplo, Judas, que traicionó a Cristo, debe haber actuado casi exactamente como los demás discípulos durante los tres años que estuvo con Jesús. Tan convincente fue su conformidad al patrón de conducta de los demás discípulos que al final de los tres años del ministerio de Jesús, cuando el Señor dijo que uno de sus discípulos lo traicionaría, ellos no sospecharon de inmediato de Judas, sino que más bien, «uno por uno comenzaron a preguntarle: «¿Acaso seré yo, Señor?» (Mt 26:22; cf. Mc 14:19; Lc 22:23; Jn 13:22). Sin embargo, Jesús sabía que no había fe genuina en el corazón de Judas, porque en cierto momento dijo: «¿No los he escogido yo a ustedes doce? No obstante, uno de ustedes es un diablo» (Jn 6:70). Juan más tarde escribió en su Evangelio que «Jesús conocía desde el principio quiénes eran los que no creían y quién era el que iba a traicionarlo» (Jn 6:64). Pero los discípulos no lo sabían.

Pablo también habla de «que algunos falsos hermanos se habían infiltrado» (Gá 2:4) y dice que en sus viajes había estado en «peligros de parte de falsos hermanos» (2 Co 11:26). También dice que no es raro que los siervos de Satanás «se disfracen de servidores de la justicia» (2 Co 11:15). Esto no quiere decir que todos los que no son creyentes que están en la iglesia y que dan algunas señales de verdadera conversión son servidores de Satanás que socavan en secreto la obra de la iglesia, porque algunos pueden estar en el proceso de estar considerando lo que dice el evangelio y avanzan a la fe real, otros pueden haber oído solamente una explicación inadecuada del mensaje del evangelio, y otros tal vez no hayan llegado todavía a estar bajo una convicción genuina del Espíritu Santo. Pero la afirmación de Pablo sí quiere decir que algunos que están en la iglesia no son creyentes sino falsos hermanos enviados para trastornar la comunión, mientras que otros son inconversos que a la larga llegarán a la fe genuina que salva. En ambos casos, sin embargo, dan algunas señales externas que los hacen verse como creyentes verdaderos.

Podemos ver esto también en la afirmación de Jesús sobre lo que sucede en el juicio final: «No todo el que me dice: "Señor, Señor", entrará en el reino de los cielos, sino sólo el que hace la voluntad de mi Padre que está en el cielo. Muchos me dirán en aquel día: "Señor, Señor, ¿no profetizamos en tu nombre, y en tu nombre expulsamos demonios e hicimos muchos milagros?" Entonces les diré claramente: "Jamás los conocí. ¡Aléjense de mí, hacedores de maldad!"» (Mt 7:21-23).

Aunque estas personas profetizaban y echaban fuera demonios, e hicieron «muchas obras poderosas» en el nombre de Jesús, la capacidad de hacer tales obras no garantiza que sean creyentes. Jesús dice: «Nunca los conocí». No dice: «Los conocí en un tiempo pero ya nos los conozco», ni «los conocí en un tiempo pero se alejaron de mí», sino más bien «*Nunca* los conocí». Nunca fueron creyentes.

Una enseñanza similar se halla en la parábola del sembrador, en Marcos 4. Jesús dice: «Otra parte cayó en terreno pedregoso, sin mucha tierra. Esa semilla brotó pronto porque la tierra no era profunda; pero cuando salió el sol, las plantas se marchitaron y, por no tener raíz, se secaron» (Mr 4:5-6). Jesús explica que la semilla sembrada en terreno rocoso representa a los que «cuando oyen la palabra, enseguida la reciben con alegría, pero como *no tienen raíz*, duran poco tiempo. Cuando surgen problemas o persecución a causa de la palabra, enseguida se apartan de ella» (Mr 4:16-17). El hecho de que «no tienen raíz» indica que no hay fuente de vida en esas plantas; de modo similar, las personas que representan no tienen vida genuina dentro de ellas. Tienen una apariencia de conversión y al parecer han llegado a ser creyentes, porque recibieron la palabra «con alegría», pero cuando vienen las dificultades no se les halla en ninguna parte. Lo que parecía conversión no fue genuina y en sus corazones tampoco había una fe genuina que salva.

La importancia de continuar en la fe también se afirma en la parábola de Jesús como la vid, en la que se ilustra a los creyentes como ramas (Jn 15:1-7). Jesús dice: «Yo soy la vid verdadera, y mi Padre es el labrador. Toda rama que en mí no da fruto, la corta; pero toda

rama que da fruto la poda para que dé más fruto todavía. ... El que no permanece en mí es desechado y se seca, como las ramas que se recogen, se arrojan al fuego y se queman» (Jn 14:1-2, 6).

Los arminianos han argumentado que las ramas que no llevan fruto son ramas verdaderas de la vid; Jesús se refiere a: «Toda rama *que en mí* no da fruto» (v. 2). Por consiguiente, las ramas que se recogen y se echan en el fuego y se queman debe referirse a creyentes verdaderos que en un momento fueron parte de la vid pero que cayeron y quedaron sujetos al juicio eterno. Pero esta no es una implicación necesaria de la enseñanza de Jesús en este punto. La ilustración de la vid que se usa en esta parábola está limitada en la cantidad de detalles que puede enseñar. En realidad, si Jesús hubiera querido enseñar que había creyentes verdaderos y falsos asociados con él, y si hubiera querido usar la analogía de la vid y las ramas, la única manera en que podía referirse a los que no tienen vida genuina en sí mismos era hablar de ramas que no llevan fruto (algo parecido a la analogía de las semillas que cayeron en terreno rocoso y «no tenían raíz en sí mismas» de Mr 4:17). Aquí en Juan 15 las ramas que no llevan fruto, aunque de alguna manera están conectadas con Jesús y dan la apariencia externa de ser ramas genuinas, dan indicación de su verdadero estado por el hecho de que no llevan fruto. Esto se indica de modo similar en el hecho de que la persona «no permanece» en Cristo (Jn 15:6) y se echa fuera como rama y se seca. Si tratamos de estirar la analogía todavía más, diciendo, por ejemplo, que todas las ramas de la vid están vivas porque de lo contrario no estarían allí, estaríamos sencillamente tratando de presionar la imagen más allá de lo que puede enseñar; y en ese caso no habría nada en la analogía que pudiera representar a los falsos creyentes. El punto de la ilustración es sencillamente que los que llevan fruto dan evidencia de que permanecen en Cristo; y los que no llevan fruto, no permanecen en él.

Finalmente, hay dos pasajes en Hebreos que también afirman que los que finalmente caen y se alejan pueden dar muchas señales externas de conversión y pueden parecerse de muchas maneras a los creyentes. El primero, Hebreos 6:4-6, lo usan con frecuencia los arminianos como prueba de que los creyentes pueden perder su salvación. Pero al inspeccionarla de cerca, tal interpretación no es convincente. El autor escribe: «Es imposible que renueven su arrepentimiento aquellos que han sido una vez iluminados, que han saboreado el don celestial, que han tenido parte en el Espíritu Santo y que han experimentado la buena palabra de Dios y los poderes del mundo venidero, y después de todo esto se han apartado. Es imposible, porque así vuelven a crucificar, para su propio mal, al Hijo de Dios, y lo exponen a la vergüenza pública» (He 6:4-6).

En este punto podríamos preguntar qué clase de persona se describe con todos estos términos. ¿Describe el pasaje a una persona que genuinamente ha nacido de nuevo?[3] Hay sin duda algunos que se *han afiliado estrechamente con la comunión de la Iglesia*. De alguna manera están afligidos por sus pecados (arrepentimiento). Claramente han entendido el evangelio (han sido iluminados). Han llegado a apreciar el atractivo de la vida cristiana y el cambio que resulta en la vida de la persona cuando llega a ser creyente; probablemente han recibido respuesta a sus oraciones y han sentido el poder del Espíritu Santo en sus vidas, y tal vez incluso han usado algunos dones espirituales a la manera de los inconversos de Mateo 7:22 (han llegado a «asociarse con» la obra del Espíritu Santo o a «tener parte» con el Espíritu Santo y tienen el don celestial y los poderes de la era venidera). También han estado expuestos a la predicación verdadera de la Palabra de Dios y han apreciado mucho sus enseñanzas (han probado la bondad de la Palabra de Dios).

Pero a pesar de todo esto, si «cometen apostasía» y «vuelven a crucificar, para su propio mal, al Hijo de Dios, y lo exponen a la vergüenza pública» (He 6:6), están

[3]Para una consideración mucho más extensa de este pasaje, vea «Perseverance of the Saints: A Case Study trom Hebrews 6:4-6 and the Other Warning Passages in Hebrews», en *The Grace of God and the Bondage of the Will,* ed. Thomas Schreiner y Bruce Ware, Baker, Grand Rapids, 1995, 1:133-82.

rechazando voluntariamente todas esas bendiciones y poniéndose decididamente en contra de ellas. El autor nos dice que si esto ocurre será imposible restaurar a estas personas de nuevo a algún tipo de arrepentimiento o aflicción por el pecado. El corazón se les habrá endurecido y su conciencia se les habrá encallecido. El conocimiento que tienen de las cosas de Dios y el haber experimentado de las influencias del Espíritu Santo han servido para endurecerles en cuanto a convertirse.

Es claro que había algunos en la comunidad a la que se escribió esta carta que estaban en peligro de recaer precisamente de esta manera (véanse He 2:3; 3:8,12,14-15; 4:1,7,11; 10:26,29,35-36,38-39; 12:3,15-17). El autor quiere advertirles que, aunque quizá participaron de la comunión de la Iglesia y experimentaron las bendiciones de Dios en su vida, si recaen, no hay salvación para ellos. Quiere usar el lenguaje más fuerte posible para decirles: «Una persona puede llegar hasta ese extremo en cuanto a experimentar *las bendiciones temporales* y no ser salva». Está advirtiéndoles que deben tener cuidado y no confiarse demasiado, porque las bendiciones temporales y las experiencias no bastan. Esto no implica que el autor piense que los verdaderos creyentes pueden recaer; Hebreos 3:14 implica precisamente lo opuesto. Pero sí quiere que se aseguren de su salvación manteniendo constancia en la fe, y por eso implica que una recaída demostraría que jamás fueron parte del pueblo de Cristo.

Por esto de inmediato pasa de su descripción de los que cometieron apostasía a una analogía adicional que muestra que los que recayeron nunca tuvieron ningún fruto genuino en sus vidas. Los versículos 7 y 8 hablan de los mismos en términos de «espinos y cardos», la clase de cosecha que produce la tierra y que no tiene vida digna de valor en sí misma aunque recibe repetidas bendiciones de Dios (en términos de la analogía, aunque la lluvia frecuentemente cae sobre ella). Debemos observar aquí que a las personas que caen en apostasía *no se les compara a un campo que antes daba buen fruto y ya no*, sino más bien que a *una tierra que nunca dio buen fruto*, sino solamente espinas y cardos. La tierra puede parecer buena antes de que las plantas empiecen a crecer, pero el fruto es la verdadera evidencia, y es malo.

Un fuerte respaldo a esta interpretación de Hebreos 6:4-8 se halla en el versículo que sigue de inmediato. Aunque el autor ha estado hablando muy severamente de la posibilidad de recaer, vuelve a hablar de la situación de la gran mayoría de las personas que piensan que son creyentes genuinos. Dice: «En cuanto a ustedes, queridos hermanos, aunque nos expresamos así, estamos seguros de que les espera lo mejor, es decir, lo que atañe a la salvación» (He 6:9). Pero la pregunta es «lo mejor» ¿de qué? El plural «mejores cosas» forma un contraste apropiado con las «buenas cosas» que se han mencionado en los versículos 4-6; el autor está convencido de que la mayoría de sus lectores han experimentado *mejores cosas* que sencillamente las influencias temporales y parciales del Espíritu Santo y la Iglesia de las que habla en los versículos 4-6.

De hecho, el autor habla de estas cosas diciendo (literalmente) que son «lo mejor, es decir, *lo que atañe a la salvación*» (gr. *kai ekómena soterias*).[4] Estas no son sólo las bendiciones temporales de que habla en los versículos 4-6, sino que son *mejores cosas*, cosas que no tienen sólo influencia temporal, sino también «*que atañen a la salvación*». Así que la palabra griega *kai*, «también», muestra que la salvación es algo que no fue parte de las cosas mencionadas anteriormente en los versículos 4-6. Por consiguiente, la palabra *kai* es clave para entender el pasaje. Si el autor hubiera querido decir que las personas mencionadas en los versículos 4-6 en verdad eran salvas, es muy difícil entender por qué dijo en el versículo 9 que estaba convencido de que había

[4]BAGD, p. 334, III, traduce el participio medio de *eco* como «apegarse firmemente, aferrarse a», y menciona Hebreos 6:9 como el único ejemplo del Nuevo Testamento que usa esta forma «para pertenencia interna y asociación estrecha» (cf. LSJ, p. 750,C: «sostenerse firme, apegarse estrechamente»). Sin embargo, aunque se la traduzca como voz media de la misma manera como la activa, la frase significaría «cosas también *teniendo* salvación», y mi argumento en esta sección no sería afectado.

mejores cosas para ellos, *cosas que además (o «en adición») atañen a la salvación*. Estas cosas tienen «salvación» como algo añadido a las cosas mencionadas antes. Esto muestra que puede usar una frase breve para decir que las personas «tienen salvación» si desea hacerlo (no necesita apilar frase sobre frase), y muestra, todavía más, que las personas de las que habla en los versículos 4-6 no son salvas.

¿Qué son esas «cosas mejores»? Además de la salvación que se menciona en el versículo 9, hay cosas que son verdaderas evidencia de la salvación: fruto genuino en la vida (v. 10), plena seguridad de una esperanza (v. 11) y fe que salva, del tipo de la que han hecho gala los que han heredado las promesas (v. 12). De esta manera vuelve a reconfortar a los creyentes genuinos, a los que muestran fruto en la vida y amor por otros creyentes, que muestran esperanza y fe genuina que continúa al tiempo presente, y que no están a punto de recaer. Quiere volver a reconfortar a estos lectores (que por cierto son la gran mayoría de las personas a quienes escribe), mientras a la vez emite una fuerte advertencia a los que de entre ellos pueden estar en peligro de recaer.

Una enseñanza similar se halla en Hebreos 10:26-31. Allí el autor dice: «Si después de recibir el conocimiento de la verdad pecamos obstinadamente, ya no hay sacrificio por los pecados» (He 10:26). La persona que rechaza la salvación de Cristo y «ha pisoteado al Hijo de Dios, que ha profanado la sangre del pacto por la cual había sido santificado» (v. 29), merece castigo eterno. Esta es, de nuevo, una fuerte advertencia contra la recaída, pero no se debe tomar como prueba de que alguien que verdaderamente ha nacido de nuevo puede perder su salvación. Cuando el autor habla de la sangre del pacto «por la cual había sido santificado», la palabra *santificar* se usa sencillamente para referirse a la «santificación externa, como la de los israelitas antiguos, por la conexión externa con el pueblo de Dios».[5] El pasaje no habla de alguien que fue genuinamente salvo, sino de alguien que ha recibido alguna influencia moral mediante el contacto con la iglesia.

D. ¿Qué puede darle al creyente seguridad genuina?

Si esto es verdad, como se explicó en la sección anterior de que los que no son creyentes y que a la larga recaen pueden dar muchas señales externas de conversión, ¿qué servirá como evidencia de una conversión genuina? ¿Qué puede dar verdadera seguridad a los que de veras son creyentes? Podemos mencionar tres categorías de preguntas que una persona puede hacerse a sí misma.

1. ¿Confío al presente en Cristo en cuanto a la salvación? Pablo les dice a los colosenses que serán salvos en el último día «*con tal de que se mantengan firmes en la fe*, bien cimentados y estables, sin abandonar la esperanza que ofrece el evangelio. Éste es el evangelio que ustedes oyeron» (Col 1:23). El autor de Hebreos dice: «Hemos llegado a tener parte con Cristo, con tal que retengamos firme hasta el fin la confianza que tuvimos al principio» (He 3:14), y anima a sus lectores a que «imiten a quienes por su fe y paciencia heredan las promesas» (He 6:12). Por cierto, el versículo más famoso de toda la Biblia usa un verbo en tiempo presente que se puede traducir «el que continúa creyendo en él» puede tener vida eterna (véase Jn 3:16).

Por consiguiente, la persona debe preguntarse: «¿Confío hoy en Cristo para que perdone mis pecados y me lleve sin culpa al cielo para siempre? ¿Tengo verdadera confianza de que él me ha salvado? Si muriera esta noche y compareciera ante el tribunal de Dios, y si él me preguntara por qué debe dejarme entrar en el cielo, ¿empezaría yo a pensar en mis buenas obras y a depender de ellas, o sin vacilación diría que dependo de los méritos de Cristo y tengo plena confianza en que él es suficiente como Salvador?»

[5] Augustus H. Strong, *Systematic Theology*, Judson, Valley Forge, PA, 1907, p. 884. A la santificación ceremonial también se hace referencia en He 9:13; cf. Mt 23:17,19.

Este énfasis en la fe *presente* en Cristo está en contraste con la práctica de algunos «testimonios» de algunas iglesias en donde la gente repetidamente repite detalles de una experiencia de conversión que puede haber sucedido hace veinte o treinta años. Si un testimonio de fe que salva es genuino, debe ser un testimonio de fe que está activo en ese momento.

2. ¿Hay evidencia de la obra regeneradora del Espíritu Santo en mi corazón? La evidencia de la obra del Espíritu Santo en nuestros corazones puede venir de muchas formas diferentes. Aunque no debemos poner confianza en la demostración de obras milagrosas (Mt 7:22), ni en largas horas y años de trabajo en alguna iglesia local (lo que puede ser simplemente «madera, heno o paja» [en los términos de 1 Co 3:12] para promover el ego propio, o poder sobre otros, o un esfuerzo por ganar méritos ante Dios), hay muchas otras evidencias de la obra del Espíritu Santo en el corazón del creyente.

Primero, hay un *testimonio subjetivo del Espíritu Santo en nuestro corazón* que da testimonio de que somos hijos de Dios (Ro 8:15-16; 1 Jn 4:13). Este testimonio por lo general va acompañado de la convicción de que la persona está dirigida por el Espíritu Santo por sendas de obediencia a la voluntad de Dios (Ro 8:14).

Además, si el Espíritu Santo está obrando genuinamente en nuestra vida, producirá los rasgos de carácter que Pablo llama «*fruto del Espíritu*» (Gá 5:22). Pablo menciona varias actitudes y rasgos de carácter que produce el Espíritu Santo: «amor, alegría, paz, paciencia, amabilidad, bondad, fidelidad, humildad y dominio propio» (Gá 5:22-23). Por supuesto, la pregunta no es: «¿Soy ejemplo perfecto de todas estas características en mi vida?» sino más bien: «¿Son estas cosas una característica general de mi vida? ¿Siento de corazón estas actitudes? ¿Ven otros (especialmente los que están más cerca de mí) que mi vida exhibe estas características? ¿He estado creciendo en ellas con el correr de los años?» No hay sugerencia alguna en el Nuevo Testamento de que el que no es creyente, que no es una persona regenerada, pueda falsificar convincentemente estos rasgos de carácter, especialmente ante los que lo conocen más de cerca.

Relacionado con este tipo de fruto hay otra clase: *los resultados de la vida y ministerio de uno* que han impactado a otros y a la iglesia. Hay algunos que profesan ser creyentes pero lo que logran en otros es desalentarlos, arrastrarlos hacia abajo, lastimar su fe y provocar controversia y división. El resultado de su vida y ministerio no es edificar a otros ni edificar la iglesia, sino destrozarla. Por otro lado, hay quienes parecen edificar a los demás en toda conversación, toda oración, y toda obra de ministerio que se pone en sus manos. Jesús dijo, respecto a los falsos profetas: «Por sus frutos los conocerán. ¿Acaso se recogen uvas de los espinos, o higos de los cardos? ... Todo árbol bueno da fruto bueno, pero el árbol malo da fruto malo. ... Así que por sus frutos los conocerán» (Mt 7:16-20).

Otra evidencia de la obra del Espíritu Santo es *continuar creyendo y aceptando la sana enseñanza de la Iglesia*. Los que empiezan a negar las doctrinas principales de la fe dan serias indicaciones negativas en cuanto a su salvación. «Todo el que niega al Hijo no tiene al Padre; ... Permanezca en ustedes lo que han oído desde el principio, y así ustedes permanecerán también en el Hijo y en el Padre» (1 Jn 2:23-24). Juan también dice: «Todo el que conoce a Dios nos escucha; pero el que no es de Dios no nos escucha» (1 Jn 4:6). Puesto que los escritos del Nuevo Testamento son el reemplazo actual de los apóstoles como Juan, podemos también decir que el que conoce a Dios seguirá leyendo y deleitándose en la Palabra de Dios, y continuará creyéndola por completo. Los que no creen ni se deleitan en la Palabra de Dios dan evidencia de que «no son de Dios».

Otra evidencia de la salvación genuina es *una relación presente y continua con Jesucristo*. Jesús dice: «Permanezcan en mí, y yo permaneceré en ustedes. ... Si permanecen en mí y mis palabras permanecen en ustedes, pidan lo que quieran, y se les concederá»

(Jn 15:4,7). Esta permanencia en Cristo incluirá no sólo confianza en él día tras día aunque cambien las situaciones, sino también cierta comunión regular con él en oración y adoración. Este permanecer también incluirá *obediencia* a los mandamientos de Dios. Juan dice: «El que afirma: "Lo conozco", pero no obedece sus mandamientos, es un mentiroso y no tiene la verdad. En cambio, el amor de Dios se manifiesta plenamente en la vida del que obedece su palabra. De este modo sabemos que estamos unidos a él: el que afirma que permanece en él, debe vivir como él vivió» (1 Jn 2:4-6). Por supuesto, una vida perfecta no es necesaria. Juan más bien está diciendo que en general nuestras vidas deben ser imitación de Cristo y semejanza a él en lo que decimos y hacemos. Si tenemos genuina fe que salva, en nuestra vida habrá resultados claros en obediencia (véase 1 Jn 3:9-10,24; 5:18).

3. ¿*Vemos un patrón de larga duración de crecimiento en nuestra vida cristiana?*

Los primeros dos aspectos de la seguridad tienen que ver con la fe presente y la evidencia presente de la obra del Espíritu Santo en nuestras vidas. Pero Pedro nos da otra clase de prueba que podemos usar para preguntarnos si verdaderamente somos creyentes o no. Nos dice que hay algunos rasgos de carácter que, si seguimos aumentando en ellos, garantizarán que «nunca caeremos» (2 P 1:10). Les dice a sus lectores que añadan a su fe «virtud ... entendimiento ... dominio propio ... constancia ... devoción a Dios ... afecto fraternal ... amor» (1 P 1:5-7). Luego dice que estas cosas deben ser parte de sus lectores y continuamente «abundar» en sus vidas (2 P 1:8). Añade que ellos deben esforzarse «más todavía por asegurarse del llamado de Dios» y dice entonces que: «*Si hacen estas cosas* [refiriéndose a los rasgos de carácter mencionados en los vv. 5-7] *no caerán jamás*» (2 P 1:10).

La manera en que confirmamos nuestro llamado y elección, entonces, es continuar creciendo en «estas cosas». Esto implica que nuestra seguridad de salvación puede ser algo que aumenta con el tiempo en nuestra vida. Cada año que añadimos a estos rasgos de carácter en nuestra vida, ganamos cada vez más una mayor seguridad de nuestra salvación. Así, aunque los nuevos creyentes pueden tener una confianza fuerte de su salvación, esa seguridad puede aumentar a una certeza mucho más profunda con los años en que van creciendo hacia la madurez cristiana. Si continúan añadiendo a estas cosas, confirmarán su llamado y elección, y «no caerán jamás».

El resultado de estas tres preguntas que podemos hacernos debe brindar gran seguridad a los que son creyentes genuinos. De esta manera, la doctrina de la perseverancia de los santos será una doctrina enormemente reconfortante. Nadie que tenga tal seguridad debe preguntarse: «¿Podré perseverar hasta el fin de mi vida y por ello ser salvo?» Todo el que adquiere seguridad mediante un autoexamen como este debe más bien pensar: «Verdaderamente, he nacido de nuevo; por tanto, perseveraré con seguridad hasta el fin, porque me guarda "el poder de Dios" que obra mediante mi fe (1 P 1:5), y por consiguiente nunca me perderé. Jesús me resucitará en el último día y entraré para estar para siempre en su reino» (Jn 6:40).

Por otro lado, esta doctrina de la perseverancia de los santos, entendida correctamente, debe causar genuina preocupación, e incluso temor, en el corazón de cualquiera que ha «recaído» o que se está descarriando de Cristo. A tales personas se les debe advertir muy claramente que solamente los que perseveran hasta el fin han nacido de nuevo verdaderamente. Si recaen de su profesión de fe en Cristo y de una vida de obediencia a él, tal vez no eran salvos; por lo menos, la evidencia que están dando es de que no han sido salvos, y nunca lo fueron en realidad. Una vez que dejan de confiar en Cristo y de obedecerle, no tienen seguridad genuina de la salvación, y deben considerarse que no han sido salvos, y acudir a Cristo en arrepentimiento, pidiéndole perdón por sus pecados.

En este punto, en términos de cuidado pastoral a los que se han extraviado de su profesión cristiana, debemos darnos cuenta de que los calvinistas y arminianos (los que creen en la perseverancia de los santos y los que piensan que los cristianos pueden perder su salvación) aconsejan al «descarriado» de la misma manera. Según los arminianos, esta persona fue creyente en un tiempo pero ya no lo es. Según el calvinista, tal persona en realidad nunca fue creyente antes ni tampoco lo es ahora. Pero en ambos casos el consejo bíblico dado será el mismo: «Parece que no eres creyente ahora; debes arrepentirte de tus pecados y confiar en Cristo en cuanto a tu salvación». Aunque el calvinista y el arminiano difieran en su interpretación de la historia previa, concordarían en lo que se debe hacer en el presente.

Pero aquí vemos por qué el término *seguridad eterna*, si se usa impropiamente, puede brindarse a equívocos. En algunas iglesias evangélicas, en lugar de enseñar una presentación completa y balanceada de la doctrina de la perseverancia de los santos, los pastores han enseñado a veces una versión aguada, que en efecto les dice a las personas que una vez que han hecho su profesión de fe y han sido bautizadas están «seguras eternamente». El resultado es que algunos que no son genuinamente convertidos «pasan al frente» al fin de un sermón de evangelización para profesar su fe en Cristo y son bautizados poco después, pero más tarde dejan la comunión de la iglesia y viven una vida que en nada difiere de la que llevaban antes de que tuvieran esta «seguridad eterna». De esta manera a la gente se le da una falsa seguridad y se les engaña cruelmente para que piensen que están yendo al cielo, cuando en realidad no lo están.

II. PREGUNTAS DE REPASO

1. ¿Es cierto que todos los que han nacido verdaderamente de nuevo perseverarán en la fe cristiana hasta el fin de sus vidas? Presente respaldo bíblico para su respuesta.

2. Dada nuestra consideración anterior de la elección, llamamiento efectivo y regeneración (caps. 18–20), ¿es el perseverar en la vida cristiana una evidencia necesaria de la fe genuina? Explique.

3. ¿Cómo es posible que una persona dé señales externas de conversión y más adelante abandone la fe cristiana?

4. Desde una perspectiva arminiana, ¿puede el creyente realmente tener alguna seguridad de la salvación? Explique.

5. Mencione tres evidencias de la fe genuina que pueden dar seguridad al verdadero creyente.

III. PREGUNTAS PARA LA APLICACIÓN PERSONAL

1. ¿Tiene usted seguridad de que ha nacido verdaderamente de nuevo? ¿Qué evidencia ve en su propia vida que le da esa seguridad? ¿Piensa usted que Dios quiere que los verdaderos creyentes tengan esta seguridad? (Véase 1 Jn 5:13). ¿Ha visto usted un patrón de crecimiento en su vida cristiana con el paso del tiempo? ¿Está usted confiando en sus propias fuerzas para seguir creyendo en Cristo, o en el poder de Dios para mantener su fe activa y viva?

2. Si tiene alguna duda de si ha nacido verdaderamente de nuevo, ¿qué hay en su vida que le da razón para esas dudas? ¿Qué diría la Biblia para animarle a resolver esas dudas (véase 2 P 1:5-11; también Mt 11:28-30; Jn 6:37)?

3. ¿Ha conocido usted personas, tal vez en su iglesia, cuyo «fruto» es siempre destructivo y divisivo, o dañino para el ministerio de la iglesia de la fe de otros? ¿Piensa usted que una evaluación del fruto de la vida de un creyente y la influencia en los demás debe ser un requisito para el liderazgo en la iglesia? ¿Es posible que algunos que profesan estar de acuerdo con toda doctrina cristiana aún no hayan nacido de nuevo? ¿Cuáles son las evidencias más confiables de la conversión genuina, aparte de la adherencia intelectual a la sana doctrina?

IV. TÉRMINOS ESPECIALES

bendiciones temporales	seguridad de salvación
perseverancia de los santos	seguridad eterna

V. LECTURA BÍBLICA PARA MEMORIZAR

JUAN 10:27-28

Mis ovejas oyen mi voz; yo las conozco y ellas me siguen. Yo les doy vida eterna, y nunca perecerán, ni nadie podrá arrebatármelas de la mano.

Capítulo Veinticinco

La muerte, el estado intermedio y la glorificación

+ *¿Cuál es el propósito de la muerte en la vida cristiana?*

+ *¿Qué les sucede a nuestros cuerpos y a nuestras almas cuando morimos?*

+ *¿Cuándo recibiremos los cuerpos resucitados?*

+ *¿Cómo serán?*

I. EXPLICACIÓN Y BASE BÍBLICA

A. La muerte: ¿Por qué mueren los creyentes?

Al abordar el tema de la aplicación de la redención, tenemos que incluir una consideración de la muerte y la pregunta de cómo deben ver los creyentes su muerte y la de los demás. También debemos preguntar lo que nos sucede entre el momento en que morimos y el tiempo del retorno de Cristo cuando recibiremos nuevos cuerpos resucitados.

1. La muerte no es castigo para los creyentes. Pablo dice claramente que «ya no hay ninguna condenación para los que están unidos a Cristo Jesús» (Ro 8:1). Toda la pena de nuestros pecados ya ha sido pagada. Por tanto, aunque sabemos que los creyentes mueren, no debemos ver la muerte de los creyentes como castigo de parte de Dios ni como el resultado de la pena que nosotros debíamos pagar por nuestros pecados. Es cierto que la pena del pecado es la muerte, pero esa paga ya no se aplica a nosotros (no en términos de muerte física, ni en términos de muerte espiritual o separación de Dios). Todo eso lo pagó Cristo. Por tanto, debe haber otra razón que no sea el castigo por nuestros pecados que nos permita entender por qué mueren los creyentes.

2. La muerte es el resultado final de vivir en un mundo caído. En su gran sabiduría, Dios decidió no aplicarnos de golpe todos los beneficios de la obra redentora de Cristo. Más bien, ha escogido aplicarnos los beneficios de la salvación gradualmente con el correr del tiempo (como lo hemos visto en los caps. 19–25). De modo similar, no ha escogido quitar del mundo y de manera inmediata todo el mal, sino esperar hasta el juicio final y el establecimiento del nuevo cielo y la nueva tierra (vea caps. 33 y 34). En resumen, todavía vivimos en un mundo caído y nuestra experiencia de la salvación todavía es incompleta.

El último aspecto del mundo caído que será quitado será la muerte. Pablo dice: «Entonces vendrá el fin, cuando él entregue el reino a Dios el Padre, luego de destruir todo dominio, autoridad y poder. Porque es necesario que Cristo reine hasta poner a todos sus enemigos debajo de sus pies. *El último enemigo que será destruido es la muerte*» (1 Co 15:24-26).

Cuando Cristo vuelva:

Entonces se cumplirá lo que está escrito:
«La muerte ha sido devorada por la victoria».
«¿Dónde está, oh muerte, tu victoria?
¿Dónde está, oh muerte, tu aguijón?» (1 Co 15:54-55)

Pero hasta ese tiempo la muerte seguirá siendo una realidad incluso en las vidas de los creyentes. Aunque la muerte no nos viene como castigo por nuestros pecados individuales (porque Cristo ya pagó por eso), sí nos viene como resultado de vivir en un mundo caído, en el que los efectos del pecado todavía no han sido quitados del todo. Relacionados con esta experiencia de la muerte hay otros resultados de la caída que hacen daño a nuestros cuerpos físicos y son señal de la presencia de la muerte en el mundo: creyentes y no creyentes experimentan envejecimiento, enfermedades, lesiones y desastres naturales (tales como inundaciones, tempestades violentas y terremotos). Aunque Dios ofrece contestar nuestras oraciones y librar a los creyentes (y también a los que no son creyentes) de algunos de estos efectos de la caída por un tiempo (y de ese modo indica la naturaleza de su reino venidero), los creyentes a la larga experimentan todas estas cosas en alguna medida, y, hasta que Cristo vuelva, todos envejeceremos y moriremos. El «último enemigo» todavía no ha sido destruido. Y Dios ha determinado permitirnos experimentar la muerte antes de que obtengamos todos los beneficios de la salvación que han sido ganados para nosotros.

3. Dios usa la experiencia de la muerte para completar nuestra santificación. En toda nuestra vida cristiana sabemos que nunca tendremos que pagar el castigo del pecado, porque Cristo lo llevó por completo (Ro 8:1). Por consiguiente, cuando sufrimos dolor y sufrimiento en esta vida, no debemos pensar que se debe a que Dios está *castigándonos* (para nuestro daño). A veces el sufrimiento simplemente es el resultado de vivir en un mundo pecador, caído, y a veces se debe a que Dios está *disciplinándonos* (para nuestro bien), pero en todo caso Romanos 8:28 nos asegura que «sabemos que Dios dispone *todas las cosas* para el bien de quienes lo aman, los que han sido llamados de acuerdo con su propósito».

El propósito positivo de la disciplina que Dios nos aplica es claro en Hebreos 12, en donde leemos: «El Señor disciplina a los que ama. ... Lo hace para nuestro bien, a fin de que participemos de su santidad. Ciertamente, ninguna disciplina, en el momento de recibirla, parece agradable, sino más bien penosa; sin embargo, después produce una cosecha de justicia y paz para quienes han sido entrenados por ella» (He 12:6,10-11). No toda disciplina sirve para corregirnos cuando hemos cometido pecados; Dios puede permitirla para fortalecernos de modo que podamos tener mayor capacidad para confiar en él y resistir al pecado en la retadora senda de la obediencia. Vemos esto claramente en la vida de Jesús, quien, aunque no tuvo pecado, «mediante el sufrimiento aprendió a obedecer» (He 5:8). Él fue perfeccionado «*mediante el sufrimiento*» (He 2:10). Por consiguiente, debemos ver toda la adversidad y sufrimiento que nos viene en la vida como algo que Dios nos envía *para hacernos bien,* fortalecer nuestra confianza en él y nuestra obediencia, y a la larga aumentar nuestra capacidad para glorificarle.

El saber que la muerte no es de ninguna manera castigo por el pecado, sino sencillamente algo que Dios nos envía para hacernos más como Cristo, debe ser un gran aliento para nosotros. Debe quitarnos el temor a la muerte que acosa a los incrédulos (cf. He 2:15). No obstante, aunque Dios nos hará bien mediante el proceso de la muerte, debemos recordar que la muerte no es natural; no está bien, y en un mundo creado por Dios es algo que no debería ser. Es un enemigo; algo que Cristo finalmente destruirá (1 Co 15:26).

4. Nuestra obediencia a Dios es más importante que conservar la vida. Si Dios usa la experiencia de la muerte para profundizar nuestra confianza en él y fortalecer nuestra obediencia a él, es importante que recordemos que el objetivo del mundo de preservar la vida física de uno cueste lo que cueste no es el objetivo más alto del creyente: *La obediencia a Dios y la fidelidad a él en toda circunstancia es mucho más importante.* Por esto Pablo podía decir: «Por el nombre del Señor Jesús estoy dispuesto no sólo a ser atado sino también a morir en Jerusalén» (Hch 21:13; cf. 25:11). Dijo a los ancianos efesios: «Considero que mi vida carece de valor para mí mismo, con tal de que termine mi carrera y lleve a cabo el servicio que me ha encomendado el Señor Jesús, que es el de dar testimonio del evangelio de la gracia de Dios» (Hch 20:24). Cuando estaba en la cárcel, no sabiendo si moriría allí o saldría vivo, pudo aun así decir: «Mi ardiente anhelo y esperanza es que en nada seré avergonzado, sino que con toda libertad, *ya sea que yo viva o muera,* ahora como siempre, *Cristo será exaltado* en mi cuerpo» (Fil 1:20).

La persuasión de que podemos honrar al Señor incluso mediante nuestra muerte y que la fidelidad a él es mucho más importante que preservar nuestra vida, les ha dado valor y motivación a los mártires en toda la historia de la Iglesia. Viéndose en la encrucijada de tener que escoger entre preservar su vida y pecar, o entregar su vida y ser fieles, escogieron entregar sus vidas: *«no valoraron tanto su vida como para evitar la muerte»* (Ap 12:11). Incluso en tiempos cuando hay poca persecución y muy escasa probabilidad del martirio, sería bueno que fijemos esta verdad en nuestra mente de una vez por todas, porque si estamos dispuestos incluso a poner nuestra vida por fidelidad a Dios, hallaremos mucho más fácil dejar igualmente a un lado todo lo demás por amor a Cristo.

B. **¿Cómo debemos pensar en cuanto a nuestra muerte y la de los demás?**

1. Nuestra muerte. El Nuevo Testamento no nos anima a ver nuestra muerte con temor, sino con gozo ante la perspectiva de ir a estar con Cristo. Pablo dice: «Preferiríamos ausentarnos de este cuerpo y vivir junto al Señor» (2 Co 5:8). Cuando está en la cárcel, no sabiendo si va a ser ejecutado o puesto en libertad, puede decir: «Para mí el vivir es Cristo y el morir es ganancia. Ahora bien, si seguir viviendo en este mundo representa para mí un trabajo fructífero, ¿qué escogeré? ¡No lo sé! Me siento presionado por dos posibilidades: *deseo partir y estar con Cristo, que es muchísimo mejor*» (Fil 1:22-23).

Leemos también la palabra de Juan en Apocalipsis: «Entonces oí una voz del cielo, que decía: "Escribe: *Dichosos los que de ahora en adelante mueren en el Señor*". "Sí —dice el Espíritu—, ellos descansarán de sus fatigosas tareas, pues sus obras los acompañan"» (Ap 14:13).

Por consiguiente, los creyentes no tienen que temer a la muerte porque la Biblia nos asegura una vez tras otra que ni siquiera la «muerte … podrá apartarnos del amor que Dios nos ha manifestado en Cristo Jesús nuestro Señor» (Ro 8:38-39, cf. Sal 23:4). A decir verdad, Jesús murió para «librar a todos los que por temor a la muerte estaban sometidos a esclavitud durante toda la vida» (He 2:15). Este versículo nos recuerda que un

testimonio claro de nuestra falta de temor a la muerte proveerá un testimonio fuerte para los creyentes en una edad que trata de evadir hablar de la muerte y no tiene respuesta para ella.

2. La muerte de amigos y parientes creyentes. Si bien podemos mirar a nuestra muerte con una expectativa gozosa de ir a estar en la presencia de Cristo, nuestra actitud será algo diferente cuando experimentamos la muerte de amigos y parientes creyentes. En estos casos experimentaremos genuina aflicción, pero mezclada con gozo porque ellos han ido a estar con el Señor.

No es incorrecto expresar tristeza por perder el compañerismo de seres queridos que han muerto, ni es incorrecto sentir tristeza por el sufrimiento y las adversidades que tal vez hayan atravesado antes de su muerte. A veces los creyentes piensan que es muestra de falta de fe si se afligen profundamente por un hermano o hermana en Cristo que ha muerto. Pero la Biblia no respalda tal idea, porque cuando Esteban fue apedreado, leemos: «Unos hombres piadosos sepultaron a Esteban *e hicieron gran duelo por él*» (Hch 8:2). Por cierto que no era por falta de fe de parte de nadie que Esteban ya estuviera en el cielo disfrutando de gran gozo en la presencia del Señor. Sin embargo, la aflicción de sus compañeros mostró la aflicción genuina que ellos sintieron por la pérdida del compañerismo de alguien a quien querían, y no fue incorrecto expresar esta aflicción; estuvo bien. Incluso Jesús lloró ante la tumba de Lázaro (Jn 11:35), pues sintió aflicción por el hecho de que Lázaro hubiera muerto y sus hermanas y otros estuvieran atravesando tal dolor; y sin duda lloró también por el hecho de que hubiera muerte en el mundo, porque la muerte no es natural y no debería haberla en un mundo creado por Dios.

No obstante, la aflicción que sentimos por la muerte de seres queridos claramente se mezcla con esperanza y gozo. Pablo no les dijo a los tesalonicenses que no se afligieran respecto a sus seres queridos que habían muerto, sino: «No se entristezcan como esos otros que no tienen esperanza» (1 Ts 4:13); no debían entristecerse de la misma manera, con la misma amarga desesperación, que sienten los que no son creyentes. Pero claro que tenían que afligirse. Les asegura que Cristo «murió por nosotros para que, en la vida o en la muerte, vivamos junto con él» (1 Ts 5:10), y por ello los anima diciéndoles que los que han muerto han ido a estar con el Señor. Por eso la Biblia puede decir: «Dichosos los que de ahora en adelante mueren en el Señor» (Ap 14:13). Es más, la Biblia incluso nos dice: «Mucho valor tiene a los ojos del SEÑOR la muerte de sus fieles» (Sal 116:15).

Por consiguiente, aunque sentimos genuina tristeza cuando mueren amigos o parientes creyentes, también podemos decir con las Escrituras: «¿Dónde está, oh muerte, tu victoria? ¿Dónde está, oh muerte, tu aguijón? ... ¡Pero gracias a Dios, que nos da la victoria por medio de nuestro Señor Jesucristo!» (1 Co 15:55-57).

3. La muerte de los que no son creyentes. Cuando muere un inconverso, la aflicción que sentimos no está mezclada con el gozo de la seguridad de que han ido a estar para siempre con el Señor. Esta aflicción, especialmente respecto a las personas más íntimas, es muy profunda y muy real. Pablo mismo, al pensar en algunos de sus hermanos judíos que habían rechazado a Cristo, dijo: «Digo la verdad en Cristo; no miento. Mi conciencia me lo confirma en el Espíritu Santo. *Me invade una gran tristeza y me embarga un continuo dolor*. Desearía yo mismo ser maldecido y separado de Cristo por el bien de mis hermanos, los de mi propia raza» (Ro 9:1-3).

Sin embargo, también hay que decir que a menudo no tenemos ninguna certeza absoluta de que una persona haya persistido en su negativa de confiar en Cristo hasta el mismo momento de su muerte. El conocimiento de la muerte inminente a menudo produce una búsqueda genuina de corazón de parte del moribundo, y a veces traerá a su memoria

las palabras de la Biblia o las palabras del testimonio cristiano que oyeron mucho tiempo atrás, y eso puede llevarle al arrepentimiento genuino y a la fe. Cierto es que no tenemos ninguna seguridad de que esto ha sucedido a menos que haya evidencia explícita para ellos, pero también es bueno darnos cuenta de que en muchos casos tenemos conocimiento probable pero no absoluto de que las personas que hemos conocido como incré-. dulas hayan persistido en su incredulidad hasta el momento de su muerte. En algunos casos simplemente no lo sabemos.

Con todo, después que el incrédulo ha muerto, sería incorrecto dar a otros con certeza alguna indicación de que pensamos que la persona ha ido al cielo. Sería dar una información desorientadora y falsa seguridad, y disminuiría la urgencia de la necesidad que tienen los que todavía están vivos y pueden confiar en Cristo. Es mucho mejor en tales ocasiones, según Dios provea la oportunidad, tomar tiempo para reflexionar en nuestra vida y futuro, y hablar del evangelio a otros. De hecho, las ocasiones cuando podemos hablar como amigos a los seres queridos de un inconverso que ha muerto son por lo general ocasiones en que el Señor abre oportunidades para hablar del evangelio a los que todavía están vivos.

C. ¿Qué sucede cuando la gente muere?

1. El alma de los creyentes va de inmediato a la presencia de Dios. La muerte es una cesación temporal de la vida corporal y una separación del alma y el cuerpo. Cuando el creyente muere, aunque su cuerpo físico queda en la tierra y se entierra, en ese momento su alma (o espíritu) de inmediato va con regocijo a la presencia de Dios. Cuando Pablo piensa en la muerte dice: «*Preferiríamos ausentarnos de este cuerpo y vivir junto al Señor*» (2 Co 5:8). Estar ausente del cuerpo es estar con el Señor. También dice que su deseo es «*partir y estar con Cristo*, que es muchísimo mejor» (Fil 1:23). Jesús le dijo al ladrón que estaba muriendo en la cruz a su lado: «Te aseguro que *hoy* estarás conmigo en el paraíso» (Lc 23:43). El autor de Hebreos dice que cuando los creyentes se reúnen para adorar, deben venir no sólo a la presencia de Dios en el cielo, sino también a la presencia de «los espíritus de los justos que han llegado a la perfección» (He 12:23). Sin embargo, como veremos con más detalle más adelante, Dios no dejará nuestros cuerpos muertos en la tierra para siempre, porque cuando Cristo vuelva las almas de los creyentes serán reunidas con sus cuerpos, y sus cuerpos serán resucitados de los muertos y ellos vivirán con Cristo eternamente.

a. *La Biblia no enseña la doctrina del purgatorio.* El hecho de que las almas de los creyentes van de inmediato a la presencia de Dios quiere decir que *no hay un purgatorio*. En la enseñanza católica romana, el purgatorio es el lugar adonde van las almas de los creyentes para ser más purificadas del pecado hasta que estén listas para ser recibidas en el cielo. Según esta creencia, los sufrimientos del purgatorio se entregan a Dios como sustitución por el castigo de los pecados que los creyentes deberían haber recibido en su tiempo, pero no lo recibieron.

Pero la Biblia no enseña esta doctrina, y en realidad es contraria a los versículos acabados de citar anteriormente. La Iglesia Católica Romana ha hallado respaldo para esta doctrina, no en las páginas de las Escrituras canónicas que los protestantes han aceptado desde La Reforma, sino en los escritos de la Apócrifa. Hay que decir primero que esta literatura no es igual a las Escrituras en autoridad y no se debe tomar como fuente autoritativa de doctrina.[1] Es más, los pasajes desde los que se deriva esta doctrina contradicen

[1] Vea de Wayne Grudem, *Systematic Theology*, Inter-Varsity Press, Leicester y Zondervan, Grand Rapids, 1994, cap. 3, pp. 57-59, sobre los Apócrifos.

claras afirmaciones del Nuevo Testamento y por consiguiente se oponen a la enseñanza de la Biblia. Por ejemplo, el pasaje primario que se usa respecto a esto, 2 Macabeos 12.42-45 (Nácar-Colunga) contradice las afirmaciones claras de la Biblia en cuanto a partir y estar con Cristo que ya citamos antes. El pasaje dice:

> [Judas Macabeo, dirigente de las fuerzas judías] también «mandó a hacer una colecta en las filas, recogiendo hasta dos mil dracmas, que envió a Jerusalén para ofrecer sacrificios por el pecado; obra digna y noble, inspirada en la esperanza de la resurrección, pues si no hubiera esperado que los muertos resucitarían, superfluo y vano era *orar por ellos*. Mas creía que a los muertos piadosamente les está reservada una magnífica recompensa. Obra santa y piadosa es orar por los muertos. Por eso hizo que *fuesen expiados los muertos: para que fuesen absueltos de los pecados*».

En ese pasaje está claro que orar por los muertos está aprobado y también el hacer una ofrenda a Dios para librar de los pecados a los muertos. Pero eso contradice la enseñanza explícita del Nuevo Testamento de que Cristo es el único que hizo expiación por nosotros. Este pasaje de 2 Macabeos es difícil encuadrar incluso con la enseñanza católica romana, porque enseña que se debe ofrecer oraciones y sacrificios por los soldados que han muerto en el pecado mortal de la idolatría (lo que no puede recibir perdón según la enseñanza católica romana) con la posibilidad de que serán librados de sus sufrimientos.

Otros pasajes que se usan a veces en respaldo de la doctrina del purgatorio incluyen Mateo 12:32 y 1 Corintios 3:15. En Mateo 12:32 Jesús dice: «El que hable contra el Espíritu Santo no tendrá perdón ni en este mundo ni en el venidero». Ludwig Ott dice que esta frase «deja abierta la posibilidad de que los pecados son perdonados no sólo en este mundo sino también en el venidero».[2] Sin embargo, esto es sencillamente un error de razonamiento, porque decir que algo no sucederá en la era venidera no implica que ¡pudiera suceder en la era venidera! Lo que se necesita para probar la doctrina del purgatorio no es una afirmación negativa tal como esta, sino una afirmación positiva que diga que las personas sufren con el propósito de continuar la purificación después de morir. Pero en ninguna parte la Biblia dice esto.

En 1 Corintios 3:15 Pablo dice que en el día del juicio la obra de cada uno será juzgada y probada por fuego, y entonces dice: «*Si su obra es consumida por las llamas*, él sufrirá pérdida. Será salvo, pero como quien pasa por el fuego». Pero esto no habla de que *la persona* es quemada o que sufra castigo, sino sencillamente habla de *sus obras* siendo probadas por fuego; lo que es bueno será como el oro, la plata y las piedras preciosas que duran para siempre (v. 12). Todavía más, Ott mismo reconoce que esto es algo que no ocurre durante esta edad, sino durante el día del «juicio general»,[3] y esto indica adicionalmente que difícilmente se lo puede usar como argumento convincente para el purgatorio.

Un problema incluso más serio con esta doctrina es que enseña que debemos añadir algo a la obra redentora de Cristo y que su obra redentora por nosotros no fue suficiente para pagar el castigo de todos nuestros pecados. Pero esto totalmente contradice la enseñanza de la Biblia.[4] Es más, en un sentido pastoral, la doctrina del purgatorio le roba a los creyentes el gran consuelo que debe ser suyo al saber que los que han muerto han ido de inmediato a la presencia del Señor y saber que ellos también, cuando mueran, irán a «estar con Cristo, que es muchísimo mejor» (Fil 1:23).

[2] Ludwig Ott, *Fundamentals of Catholic Dogma,* ed. James Canon Bastible, trad. Patrick Lynch, 4ª ed., Herder, St. Louis, 1955, p. 483.

[3] Ibid. p. 483.

[4] Vea el cap 15, pp. 249-258, sobre el hecho de que la muerte de Cristo pagó por completo el castigo de todos nuestros pecados.

b. *La Biblia no enseña la doctrina del «sueño del alma»*. El hecho de que las almas de los creyentes van inmediatamente a la presencia de Dios también significa que *la doctrina del sueño del alma es incorrecta*. Esta doctrina enseña que cuando los creyentes mueren van a un estado de existencia inconsciente, y lo próximo de que se dan cuenta tendrá lugar cuando Cristo vuelva y los resucite a vida eterna. Esta doctrina nunca halló amplia aceptación en la Iglesia.

Respaldo para esta creencia generalmente se halla en el hecho de que la Biblia varias veces habla de la muerte como «sueño» o «dormir» (Mt 9:24; 27:52; Jn 11:11; Hch 7:60; 13:36; 1 Co 15:6,18,20,51; 1 Ts 4:13; 5:10). Es más, ciertos pasajes parecen enseñar que los muertos no tienen existencia consciente (vea Sal 6:5; 115:17 [¡pero vea el v. 18!]; Ec 9:10; Is 38.19). Pero cuando la Biblia llama «sueño» a la muerte está utilizando una expresión metafórica para indicar que la muerte es temporal para los creyentes, tal como el sueño es temporal. Esto se ve claramente, por ejemplo, cuando Jesús les dijo a sus discípulos de la muerte de Lázaro. Les dijo: «Nuestro amigo Lázaro duerme, pero voy a despertarlo» (Jn 11:11). Luego Juan explica: «Jesús les hablaba de la muerte de Lázaro, pero sus discípulos pensaron que se refería al sueño natural. Por eso les dijo claramente: "Lázaro ha muerto"» (Jn 11:12-14). En cuanto a los otros pasajes que hablan de que están durmiendo algunas personas que han muerto, de la misma manera hay que interpretarlos como expresiones metafóricas que enseñan que la muerte es temporal.

En cuanto a los pasajes que indican que los muertos no alaban a Dios, o que hay un cese de la actividad consciente cuando la gente muere, hay que entenderlos desde la perspectiva de la vida en este mundo. Desde nuestra perspectiva, parece que una vez que la gente muere, ya no participan en ninguna de estas actividades. Pero el Salmo 115 presenta la perspectiva bíblica en cuanto a todo esto. Dice: «Los muertos no alaban al SEÑOR, ninguno de los que bajan al silencio. Somos *nosotros los que alabamos al SEÑOR desde ahora y para siempre*. ¡Aleluya! ¡Alabado sea el SEÑOR!» (Sal 115:17-18).

Finalmente, los pasajes antes citados que demuestran que el alma del creyente va inmediatamente a estar en la presencia de Dios y a disfrutar allí de comunión con él (2 Co 5:8; Fil 1:23; Lc 23:43; He 12:23), todos indican que hay una existencia consciente y comunión con Dios inmediatamente después de la muerte para el creyente. Jesús no dijo: «Hoy ya no estarás consciente de nada de lo que pasa», sino «Te aseguro que *hoy estarás conmigo en el paraíso*» (Lc 23:43). Por cierto que la concepción del paraíso que se entendía en ese tiempo no era de una existencia inconsciente sino una existencia de gran bendición y gozo en la presencia de Dios.[5] Pablo no dijo: «Mi deseo es partir y estar inconsciente por un largo período de tiempo», sino más bien: «Deseo partir y *estar con Cristo*, que es muchísimo mejor» (Fil 1:23); y por cierto sabía que Cristo no era un Salvador dormido e inconsciente, sino que estaba vivo y reinando en el cielo. Estar con Cristo era disfrutar de la bendición de comunión en su presencia, y por eso el partir y estar con él era «muchísimo mejor» (Fil 1:23). Así que dice: «preferiríamos ausentarnos de este cuerpo y vivir junto al Señor» (2 Co 5:8).

c. *¿Debemos orar por los muertos?* Finalmente, el hecho de que las almas de los creyentes van inmediatamente a la presencia de Dios quiere decir que *no debemos orar por los muertos*. Aunque en 2 Macabeos 12:42-45 se enseña a orar por los muertos (véase lo citado anteriormente), esto no se enseña en ninguna otra parte de la Biblia. Es más, no hay indicación que esto haya sido práctica de los creyentes en el tiempo del Nuevo Testamento, ni tampoco lo habría sido. Una vez que los *creyentes* mueren, entran en

[5]En los dos otros usos en el Nuevo Testamento, la palabra *paraíso* claramente quiere decir «cielo». En 2 Corintios 12:4 es el lugar al que Pablo fue arrebatado en su revelación del cielo, y en Apocalipsis 2:7 es el lugar donde hallamos el árbol de la vida.

la presencia de Dios y están en un estado de perfecta felicidad con él. ¿De qué serviría orar por ellos más? La recompensa celestial final se basará en las obras hechas en esta vida, como lo testifica repetidamente la Biblia (1 Co 3:12-15; 2 Co 5:10, et ál.).[6] Todavía más, las almas de los *inconversos* que mueren van a un lugar de castigo y separación eterna de la presencia de Dios. No serviría de nada orar por ellos tampoco, puesto que su destino final lo determinaron su pecado y su rebelión contra Dios en esta vida. Orar por los muertos, por consiguiente, es simplemente orar por algo que Dios nos ha dicho que ya está decidido. Es más, enseñar que debemos orar por los muertos, o animar a otros que lo hagan, sería alentar una falsa esperanza de que el destino de las personas pudiera cambiarse después que mueran, algo que la Biblia no sugiere en ninguna parte.

2. El alma de los que no son creyentes va de inmediato al castigo eterno. La Biblia nunca nos anima a pensar que las personas tienen una segunda oportunidad para confiar en Cristo después de la muerte. Es más, la situación es muy al contrario. El relato de Jesús del rico y Lázaro no da ninguna esperanza de que las personas puedan pasar del infierno al cielo después de haber muerto. Aunque el rico en el infierno clamaba: «"Padre Abraham, ten compasión de mí y manda a Lázaro que moje la punta del dedo en agua y me refresque la lengua, porque estoy sufriendo mucho en este fuego". Pero Abraham le contestó: "Hijo, recuerda que durante tu vida te fue muy bien, mientras que a Lázaro le fue muy mal; pero ahora a él le toca recibir consuelo aquí, y a ti, sufrir terriblemente. Además de eso, hay un gran abismo entre nosotros y ustedes, de modo que los que quieren pasar de aquí para allá no pueden, *ni tampoco pueden los de allá para acá*"» (Lc 16:24-26).

La Epístola a los Hebreos conecta la muerte con la consecuencia del juicio en secuencia estrecha: «Está establecido que los seres humanos mueran una sola vez, y después venga el juicio» (He 9:27). Es más, la Biblia nunca dice que el juicio final pueda depender de algo que se haga después de que hayamos muerto, sino sólo de lo que ha sucedido en esta vida (Mt 25:31-46; Ro 2:5-10; cf. 2 Co 5:10). Algunos han abogado por una segunda oportunidad para creer en el evangelio sobre la base de la predicación de Cristo a los espíritus encarcelados, según 1 Pedro 3:18-20, y la predicación del evangelio «a los muertos» según 1 Pedro 4:6, pero esas son interpretaciones inadecuadas de los versículos en cuestión, y, en inspección más detenida, no respaldan tal creencia.[7]

Debemos también darnos cuenta de que la idea de que habrá una segunda oportunidad para recibir a Cristo después de la muerte se basa en la presuposición de que todos merecen una oportunidad de aceptar a Cristo y que el castigo eterno es sólo para los que conscientemente deciden rechazarlo. Pero esa idea no tiene respaldo bíblico alguno; todos somos pecadores por naturaleza y decisión personal, y nadie merece nada de la gracia de Dios y ni siquiera una oportunidad de oír el evangelio de Cristo. Eso se recibe sólo gracias al favor inmerecido de Dios. La condenación viene no sólo debido a un rechazo voluntario de Cristo, sino también debido a los pecados que hemos cometido y a la rebelión contra Dios que esos pecados representan (véase Jn 3:18).[8]

Aunque los inconversos pasan a un estado de castigo eterno de inmediato al morir, sus cuerpos no serán resucitados sino en el día del juicio final. En ese día sus cuerpos serán resucitados y vueltos a unir con sus almas, y así comparecerán delante del trono de

[6]Vea el cap. 33, pp. 456-457, sobre los grados de recompensa en el cielo.

[7]Vea la explicación de estos versículos en el cap. 15, pp. 257-258; vea también Wayne Grudem, *The First Epistle of Peter*, Inter-Varsity Press, Leicester y Eerdmans, Grand Rapids, 1988, pp. 155-62, 170-72, 203-39.

[8]Vea el cap. 33, pp. 453-462, para una explicación del juicio final y la doctrina del infierno.

Dios para que se pronuncie el juicio final sobre ellos en el cuerpo (véase Mt 25:31-46; Jn 5:28-29; Hch 24:15; y Ap 20:12,15).[9] Esto nos lleva a hablar de la resurrección del cuerpo del creyente, que es el paso final en la redención del creyente.

D. Glorificación

Como ya se mencionó anteriormente, Dios no dejará nuestros cuerpos muertos en la tierra para siempre. Cuando Cristo nos redimió, no solamente redimió nuestro espíritu (o alma); nos redimió como personas completas, y esto incluye la redención del cuerpo. Por consiguiente, la aplicación a nosotros de la obra de Cristo de redención no estará completa sino cuando nuestros cuerpos estén completamente libres de los efectos de la caída y llevados a ese estado de perfección para el que Dios los creó. De hecho, la redención de nuestros cuerpos ocurrirá únicamente cuando Cristo vuelva y resucite nuestros cuerpos de los muertos. Pero al presente tiempo, Pablo dice que esperamos «*la redención de nuestro cuerpo*», y luego añade: «Porque en esa esperanza fuimos salvados» (Ro 8:23-24). Al estado de aplicación de la redención cuando recibamos un cuerpo resucitado se le llama *glorificación*. Refiriéndose a ese día futuro, Pablo dice «que juntamente con él seamos *glorificados*» (Ro 8:17, RVR). Es más, cuando Pablo traza los pasos en la aplicación de la redención, lo último que menciona es la glorificación: «A los que predestinó, también los llamó; a los que llamó, también los justificó; y a los que justificó, también los glorificó» (Ro 8:30).

Podemos definir la glorificación como sigue: *La glorificación es el paso final en la aplicación de la redención. Tendrá lugar cuando Cristo vuelva y resucite el cuerpo de los creyentes que han muerto a través de todos los tiempos, y lo vuelva a unir con el alma, y cambie el cuerpo de los creyentes que están vivos, para que los creyentes tengan al mismo tiempo cuerpos perfectos resucitados igual al suyo.*

1. Evidencia bíblica de la glorificación.

El pasaje elemental del Nuevo Testamento sobre la glorificación o la resurrección del cuerpo es 1 Corintios 15:12-58. Pablo dice: «También en Cristo todos volverán a vivir, pero cada uno en su debido orden: Cristo, las primicias; después, cuando él venga, los que le pertenecen» (vv. 22-23). Pablo habla de la naturaleza del cuerpo resucitado con algún detalle en los versículos 35-50, y luego concluye el pasaje diciendo que no todos los creyentes morirán, sino que los que estén vivos cuando Cristo regrese recibirán instantáneamente un nuevo cuerpo resucitado que nunca envejecerá ni se debilitará, y nunca morirá: «Fíjense bien en el misterio que les voy a revelar: No todos moriremos, pero todos seremos transformados, en un instante, en un abrir y cerrar de ojos, al toque final de la trompeta. Pues sonará la trompeta y los muertos resucitarán con un cuerpo incorruptible, y nosotros seremos transformados» (1 Co 15:51-52).

Pablo explica además en 1 Tesalonicenses que las almas de los que han muerto e ido a estar con Cristo volverán y se reunirán con sus cuerpos en ese día, porque Cristo los traerá consigo: «¿Acaso no creemos que Jesús murió y resucitó? Así también *Dios resucitará con Jesús a los que han muerto en unión con él*» (1 Ts 4:14). Pero aquí Pablo afirma no sólo que Dios traerá con Cristo a los que han muerto, sino que también afirma que «los muertos en Cristo resucitarán primero» (1 Ts 4:16). Así que los creyentes que han muerto con Cristo también serán resucitados para encontrarse con Cristo (Pablo dice en el v. 17: «seremos arrebatados junto con ellos en las nubes para encontrarnos con el Señor en el aire»). Esto solo tiene sentido si son las *almas* de los creyentes que han ido a estar en la presencia de Cristo las que vuelven con él, y si son sus *cuerpos* los que son resucitados de los muertos para reunirse con sus almas, y luego ascienden para estar con Cristo.

[9] Vea más adelante el cap. 33, pp. 454-455.

2. ¿Cómo serán nuestros cuerpos resucitados? Si Cristo va a resucitar nuestros cuerpos cuando él vuelva, y si nuestros cuerpos van a ser como su cuerpo resucitado (1 Co 15:20,23,49; Fil 3:21), ¿cómo serán nuestros cuerpos resucitados?

Usando el ejemplo de sembrar una semilla en la tierra y luego verla crecer hasta convertirse en algo maravilloso, Pablo pasa a explicar con más detalle cómo serán nuestros cuerpos resucitados: «Así sucederá también con la resurrección de los muertos. Lo que se siembra en corrupción, resucita en *incorrupción*; lo que se siembra en oprobio, resucita *en gloria*; lo que se siembra en debilidad, resucita *en poder*; se siembra un cuerpo natural, resucita *un cuerpo espiritual*. ... Y así como hemos llevado la imagen de aquel hombre terrenal, llevaremos también la imagen del celestial» (1 Co 15:42-44,49).

Pablo primero afirma que nuestros cuerpos resucitarán «en incorrupción». Esto quiere decir que no se gastarán ni envejecerán, y ni siquiera estarán sujetos a enfermedad o dolencias. Serán completamente saludables y fuertes para siempre. Todavía más, puesto que el proceso gradual de envejecimiento es parte del proceso por el cual nuestros cuerpos están ahora sujetos a «corrupción», es apropiado pensar que nuestros cuerpos resucitados no tendrán señal de envejecimiento, sino que tendrán para siempre las características de juventud pero madura. No habrá evidencia alguna de enfermedad o lesión, porque todo será hecho perfecto.[10] Nuestros cuerpos resucitados mostrarán el cumplimiento de la sabiduría perfecta de Dios al crearnos como seres humanos que son el pináculo de su creación y portadores apropiados de su semejanza e imagen. En estos cuerpos resucitados veremos claramente la humanidad tal como Dios propuso que fuera.

Pablo también dice que nuestros cuerpos serán resucitados «en gloria». Cuando se contrasta este término con «oprobio», como se contrasta aquí, se está sugiriendo la belleza y apariencia atractiva que van a tener nuestros cuerpos. No habrá nada «deshonroso» o sin atractivo, sino que habrá «gloria» en su belleza. Incluso tendrán un brillo radiante (vea Dn 12:3; Mt 13:43).

Nuestros cuerpos también serán resucitados «en poder» (1 Co 15:43). Esto está en contraste con la «debilidad» que vemos ahora en nuestros cuerpos. Nuestros cuerpos resucitados no sólo estarán libres de enfermedad y envejecimiento, sino que también les será dada plenitud de fuerza y poder; no poder infinito como el de Dios, por supuesto, y probablemente no lo que diríamos poder «sobrehumano» en el sentido que lo poseen los superhéroes de los escritos infantiles de ficción modernos, por ejemplo, pero tendrán poder y fuerza humanos plenos y completos, la fuerza que Dios quiso que los seres humanos tuvieran en sus cuerpos cuando los creó. Será, por consiguiente, una fuerza que será suficiente para hacer todo lo que deseemos hacer en conformidad con la voluntad de Dios.

Finalmente, Pablo dice que el cuerpo resucitará como «cuerpo espiritual» (1 Co 15:44). En las epístolas paulinas la palabra «espiritual» (gr. *pneumatikós*) nunca significa «inmaterial» sino más bien «consistente con el carácter y actividad del Espíritu Santo» (vea, por ejemplo, Ro 1:11; 7:14; 1 Co 2:13,15; 3:1; 14:37; Gá 6:1 [«ustedes que son espirituales»]; Ef 5:19). Algunas traducciones que dicen: «Se entierra el cuerpo *físico*, pero resucita un cuerpo *espiritual*» se presta a confusión. Una paráfrasis más clara sería: «Se siembra un cuerpo *natural* [es decir, sujetos a las características y deseos de esta edad, y gobernados por su propio libre albedrío de pecado], resucita un cuerpo *espiritual* [es decir, completamente sujeto a la voluntad del Espíritu Santo y con capacidad de responder a la dirección del Espíritu Santo]». Tal cuerpo no es en

[10] El hecho de que las cicatrices de las huellas de los clavos permanecieron en sus manos es un caso especial para recordarnos el precio que él pagó por nuestra redención, y no se debe tomar como una indicación de que permanecerán las cicatrices de nuestras lesiones físicas. Vea el cap. 16, p. 265.

ningún sentido «inmaterial», sino que es un cuerpo físico resucitado al grado de perfección que Dios propuso originalmente. Las repetidas veces en que Jesús demostró a los discípulos que tenía un cuerpo físico que ellos podían tocar, que tenía carne y huesos (Lc 24:39), y que podía comer alimentos, muestran que el cuerpo de Jesús, que es nuestro modelo, era a todas luces un cuerpo físico que había sido hecho perfecto.

En conclusión, cuando Cristo vuelva nos dará nuevos cuerpos resucitados que serán como su cuerpo resucitado. «Seremos semejantes a él, porque lo veremos tal como él es» (1 Jn 3:2; esta afirmación es verdad no sólo en sentido ético, sino también en términos de nuestros cuerpos físicos; cf. 1 Co 15:49; también Ro 8:29). Tal seguridad provee una clara afirmación de la bondad de la creación física que Dios hizo. Viviremos en cuerpos que tendrán todas las excelentes cualidades que Dios quiso que tuviéramos al crearnos, y por ello seremos para siempre prueba viva de la sabiduría de Dios al hacer la creación material que desde el principio fue «muy buena» (Gn 1:31). Viviremos en esos nuevos cuerpos como creyentes resucitados, y esos cuerpos serán apropiados para habitar «un cielo nuevo y una tierra nueva, en los que habite la justicia» (2 P 3:13).

II. PREGUNTAS DE REPASO

1. Si la pena del pecado es la muerte (Ro 6:23), ¿es la muerte castigo para los creyentes, puesto que todos los creyentes han pecado (cf. Ro 3:23)? ¿Por qué sí o por qué no? Si no, ¿por qué mueren los creyentes?

2. ¿Cuál es el propósito de la muerte para el creyente?

3. ¿Se debe ver la muerte como buena para el creyente? Explique su respuesta.

4. ¿Qué le sucede al creyente cuando muere? (Respalde su respuesta con la Biblia). Contraste esto con la enseñanza católica romana del purgatorio.

5. ¿Qué le sucede al inconverso cuando muere? ¿Recibirán los que no son creyentes una segunda oportunidad de confiar en Cristo después de morir? ¿Es la esperanza de resurrección futura de su cuerpo una de las cosas principales que usted espera en el futuro? Si no, ¿por qué no?

III. PREGUNTAS PARA LA APLICACIÓN PERSONAL

1. ¿Ha pensado usted mucho en la posibilidad de morir? ¿Ha habido un elemento de temor conectado con estos pensamientos? ¿Qué teme, si acaso, en cuanto a la muerte, y de dónde viene ese temor? ¿Cómo le ayudan las enseñanzas de la Biblia a lidiar con esos temores?

2. ¿Ha cambiado en algo la lectura de este capítulo lo que siente respecto a su muerte? ¿Puede sinceramente contemplarla ahora como algo que le llevará más cerca a Cristo y que aumentará su confianza en Dios y su fidelidad a él? ¿Cómo expresaría usted sus esperanzas respecto a su muerte?

3. ¿Piensa usted que tendría el valor para rehusar el pecado incluso si eso significara que lo echaran a los leones en un coliseo en época del Imperio Romano, o que lo quemaran en la hoguera durante la Reforma, o que lo echaran en la cárcel en

algún país extranjero hoy? ¿Qué les sucedió a los mártires cristianos de la historia que los equipó para este sufrimiento (léase 1 Co 10:13)? ¿Ha convenido usted en su mente que la obediencia a Cristo es más importante que preservar su vida? ¿Qué le haría vacilar en cuanto a creer esto o actuar según esta convicción?

4. Si la muerte en sí misma es vista como parte del proceso de santificación, ¿cómo debemos ver el proceso de envejecimiento y debilitamiento en este mundo? ¿Es así cómo ve el mundo el envejecimiento?

5. Pablo dice que la expectativa de un futuro cuerpo resucitado es la «esperanza» en la cual fuimos salvados (Ro 8:24). ¿Es la esperanza de una futura resurrección de su cuerpo una de las mayores cosas que usted espera en el futuro? Si no, ¿por qué?

IV. TÉRMINOS ESPECIALES

cuerpo espiritual

glorificación

muerte

purgatorio

sueño del alma

V. LECTURA BÍBLICA PARA MEMORIZAR

FILIPENSES 1:20-24

Mi ardiente anhelo y esperanza es que en nada seré avergonzado, sino que con toda libertad, ya sea que yo viva o muera, ahora como siempre, Cristo será exaltado en mi cuerpo. Porque para mí el vivir es Cristo y el morir es ganancia. Ahora bien, si seguir viviendo en este mundo representa para mí un trabajo fructífero, ¿qué escogeré? ¡No lo sé! Me siento presionado por dos posibilidades: deseo partir y estar con Cristo, que es muchísimo mejor, pero por el bien de ustedes es preferible que yo permanezca en este mundo.

La doctrina de la Iglesia

CAPÍTULO VEINTISÉIS

La naturaleza de la Iglesia

+ *¿Cómo podemos reconocer a una verdadera iglesia?*

+ *¿Cuáles son los propósitos de la Iglesia?*

+ *¿Qué hace a una iglesia más agradable a Dios... o menos?*

I. EXPLICACIÓN Y BASE BÍBLICA

A. Naturaleza de la Iglesia

1. Definición: La Iglesia es la comunidad de todos los verdaderos creyentes de todos los tiempos. Esta definición considera que la Iglesia está compuesta por todos los que han sido verdaderamente salvos. Pablo dice: «Cristo amó *a la iglesia* y se entregó por ella» (Ef 5:25). Aquí la expresión «la iglesia» se usa para aplicarla a todos los redimidos por la muerte de Cristo, a los que son salvos por la muerte de Cristo. Pero eso debe incluir por igual a los verdaderos creyentes de todos los tiempos, tanto los de la edad del Nuevo Testamento como los de la edad del Antiguo Testamento.[1] Tan grande es el plan de Dios para la Iglesia que ha exaltado a Cristo a una posición de suprema autoridad para bien de la Iglesia: «Dios sometió todas las cosas al dominio de Cristo, y lo dio como cabeza de todo a la Iglesia. Ésta, que es su cuerpo, es la plenitud de aquel que lo llena todo por completo» (Ef 1:22-23).

Jesús mismo edificó la Iglesia llamando a las personas a ir a él. Él prometió: «Yo edificaré mi iglesia» (Mt 16:18). Pero este proceso por el cual Cristo edifica la Iglesia es simplemente una continuación del patrón establecido por Dios en el Antiguo Testamento por el cual llama a las personas a sí mismo para que sean una asamblea que le adore a él. Hay varias indicaciones en el Antiguo Testamento de que para Dios su pueblo era una «iglesia», un pueblo reunido con el propósito de adorar a Dios. Cuando Moisés le dice al pueblo que el Señor le dijo: «*Convoca al pueblo para que se presente ante mí* y oiga mis palabras, para que aprenda a temerme todo el tiempo que viva en la tierra» (Dt 4:10), la Septuaginta traduce las palabras «convoca» (heb. *cajal*) con el término griego *ekklesiazo*, «convocar a una asamblea», que es el verbo cognado del sustantivo *ekklesia*, «iglesia», del Nuevo Testamento.[2]

[1] Vea la sección 5, que sigue, para una consideración de la creencia dispensacional de que se debe pensar de la iglesia e Israel como grupos distintos. En este libro he tomado la posición no dispensacional sobre este asunto, aunque cabe destacarse que muchos evangélicos que concuerdan con mucho del resto de este libro, diferirán conmigo en este asunto en particular.

[2] En realidad, la palabra griega *ekklesia*, que es el término que se traduce «iglesia» en el Nuevo Testamento, es la palabra que la Septuaginta usa con mayor frecuencia para traducir el término del Antiguo Testamento *kajal*, que es la palabra que se usa para hablar de la «congregación» o la «asamblea» del pueblo de Dios. *Ekklesia* traduce *kajal*, «asamblea», 69 veces en la Septuaginta. La traducción que sigue en frecuencia es *sunagogué*, «sinagoga», o «reunión, lugar de reunión» (37 veces).

No sorprende, entonces, que los autores del Nuevo Testamento puedan hablar del pueblo de Israel del Antiguo Testamento como una «iglesia» (*ekklesia*). Por ejemplo, Esteban habla del pueblo de Israel en el desierto como «la iglesia [*ekklesia*] en el desierto» (Hch 7:38, traducción del autor). El autor de Hebreos cita a Cristo diciendo que debe entonar alabanzas al Dios en medio de la gran asamblea del pueblo de Dios en el cielo: «En medio de la *iglesia* [*ekklesia*] te cantaré alabanzas» (He 2:12, traducción del autor, citando Sal 22:22).

Por consiguiente, el autor de Hebreos entiende que los creyentes del día presente, que constituyen la Iglesia en la tierra, están rodeados de una gran «nube de testigos» (He 12:1) que se remonta hasta la edad más temprana del Antiguo Testamento e incluye a Abel, Enoc, Noé, Abraham, Sara, Gedeón, Barac, Sansón, Jefté, David, Samuel y los profetas (He 11:4-32). Todos estos «testigos» rodean al pueblo de Dios del día presente, y parece apropiado que los consideremos, junto con el pueblo de Dios del Nuevo Testamento, como la gran «asamblea» o «iglesia» espiritual de Dios.[3]

Por tanto, aunque hay ciertamente nuevos privilegios y nuevas bendiciones que se dan al pueblo de Dios en el Nuevo Testamento, el uso del término *iglesia* en la Biblia y el hecho de que en todas las Escrituras Dios siempre ha llamado a su pueblo a reunirse para adorarle indican que es apropiado decir que la Iglesia está constituida por todo el pueblo de Dios de todos los tiempos, lo mismo los creyentes del Antiguo Testamento que los del Nuevo Testamento.

2. La Iglesia es invisible pero visible. En su realidad espiritual verdadera como compañerismo de todos los creyentes genuinos, la Iglesia es invisible. Esto se debe a que no podemos ver la condición espiritual del corazón de las personas. Podemos ver a los que asisten exteriormente a la Iglesia, y podemos ver las evidencias externas del cambio interior espiritual, pero no podemos en realidad ver el corazón de las personas y ver su condición espiritual; sólo Dios puede hacer eso. Por esto Pablo Dice: «*El Señor conoce a los suyos*» (2 Ti 2:19). Incluso en nuestras iglesias y en nuestros barrios, sólo Dios sabe con certeza y sin error quiénes son verdaderos creyentes. Al hablar de la Iglesia como invisible, el autor de Hebreos habla de «la iglesia de los primogénitos inscritos en el cielo» (He 12:23) y dice que los creyentes del día presente se unen a esa asamblea en adoración.

Podemos dar la siguiente definición: *La Iglesia invisible es la Iglesia según Dios la ve.* Tanto Martín Lutero como Juan Calvino afirmaron de buen grado este aspecto invisible de la Iglesia, en contra de la enseñanza católica romana de que la Iglesia Católica Romana era la única organización visible que había descendido de los apóstoles en línea ininterrumpida de sucesión (por medio de los obispos de la iglesia). La Iglesia Católica Romana ha argumentado que sólo en la organización visible de la iglesia romana podemos hallar a la única iglesia verdadera. Incluso hoy la Iglesia Católica Romana sostiene tal creencia.[4] Lutero y Calvino discreparon de esa idea, y afirmaron que la Iglesia Católica Romana tenía la forma externa, la organización, pero era nada más que el caparazón. Calvino aducía que así como Caifás (el sumo sacerdote en tiempo de Cristo) descendía de Aarón pero no era un verdadero sacerdote, los obispos de la Iglesia Católica Romana habían «descendido» de los apóstoles en línea de sucesión pero no eran verdaderos obispos de la iglesia de Cristo. Debido a que se habían apartado de la verdadera predicación del evangelio, su organización visible no era la Iglesia verdadera.

Por otro lado, la verdadera iglesia de Cristo también tiene ciertamente un aspecto visible. Podemos usar la siguiente definición: *La Iglesia visible es la Iglesia según la ven los*

[3]La palabra griega *ekklesia*, que se traduce «iglesia» en el Nuevo Testamento, simplemente significa «asamblea».
[4]Para una declaración reciente de esta creencia, vea «Pastoral Statement for Catholics on Biblical Fundamentalism», en *Origins* 17, no. 21, de noviembre de 1987, 376-77.

creyentes en la tierra. En ese sentido la Iglesia visible incluye a todos los que profesan fe en Cristo y dan evidencia en su vida de esa fe.

En esta definición no decimos que la Iglesia visible sea la Iglesia según el concepto de cualquier persona (digamos un inconverso o cualquiera que sostenga enseñanzas heréticas), sino que queremos hablar de la Iglesia según la perciben los que son creyentes genuinos y entienden la diferencia entre creyentes e inconversos.

La Iglesia visible en todo el mundo siempre incluirá a algunos inconversos, y las congregaciones individuales por lo general incluirán a algunos inconversos, porque no podemos ver el corazón como lo ve Dios. Pablo habla de «Himeneo y Fileto, que se han desviado de la verdad», y que «así trastornan la fe de algunos» (2 Ti 2:17-18). Pero tiene confianza de que «El Señor conoce a los suyos» (2 Ti 2:19). De modo similar Pablo advierte a los ancianos efesios que después de su partida «entrarán en medio de ustedes lobos feroces que procurarán acabar con el rebaño. Aun *de entre ustedes mismos* se levantarán algunos que enseñarán falsedades para arrastrar a los discípulos que los sigan» (Hch 20:29-30). Jesús mismo advirtió: «Cuídense de los falsos profetas. Vienen a ustedes disfrazados de ovejas, pero por dentro son lobos feroces. Por sus frutos los conocerán» (Mt 7:15-16). Dándose cuenta de la distinción entre la Iglesia invisible y la Iglesia visible, Agustín dijo de la Iglesia visible: «Muchas ovejas están fuera y muchos lobos están dentro».[5]

Cuando reconocemos que hay inconversos dentro de la Iglesia visible hay el peligro de volvernos demasiado suspicaces y empezar a dudar de la salvación de muchos verdaderos creyentes. Calvino advirtió en contra de este peligro diciendo que debemos hacer un «juicio caritativo» por el que reconocemos como miembros de la Iglesia a todos los que «por confesión de fe, por ejemplo de vida, y por su participación en los sacramentos, profesan al mismo Dios y Cristo como nosotros».[6] No debemos tratar de excluir del compañerismo de la Iglesia a las personas sino hasta que su pecado público traiga castigo sobre ellos mismos. Por otro lado, por supuesto, la Iglesia no debe tolerar en su membresía a los «inconversos declarados» que por profesión o vida proclaman claramente estar fuera de la verdadera Iglesia.

3. La Iglesia es local y universal. En el Nuevo Testamento la palabra *iglesia* se puede aplicar a un grupo de creyentes de cualquier nivel, desde un grupo muy pequeño que se reúne en una vivienda privada hasta el grupo de todos los verdaderos creyentes de la Iglesia universal. A una «iglesia *en su casa*» se le llama «iglesia» en Romanos 16:5: «Saludad también *a la iglesia de su casa*» (RVR), y en 1 Corintios 16:19: «Aquila y Priscila los saludan cordialmente en el Señor, como también *la iglesia que se reúne en la casa de ellos*». A la iglesia de una *ciudad* entera también se le llama «una iglesia» (1 Co 1:2; 2 Co 1:1; 1 Ts 1:1). A la iglesia de una *región* se le denomina «iglesia» en Hechos 9:31: «la iglesia disfrutaba de paz a la vez que se consolidaba *en toda Judea, Galilea y Samaria*, pues vivía en el temor del Señor. E iba creciendo en número». Finalmente, a la iglesia del *mundo* entero se puede hacer referencia como «la Iglesia». Pablo dice: «Cristo amó a *la iglesia* y se entregó por ella» (Ef 5:25), y «En la iglesia Dios ha puesto, en primer lugar, apóstoles; en segundo lugar, profetas; en tercer lugar, maestros» (1 Co 12:28). En este último versículo la mención de «apóstoles», que no fue dada a ninguna iglesia individual, garantiza que la referencia es a la Iglesia universal.

Podemos concluir que al grupo del pueblo de Dios considerado a cualquier nivel desde local a universal se le puede llamar con propiedad «iglesia». No debemos cometer el error de decir que sólo una iglesia que se reúne en una casa expresa la verdadera

[5] Juan Calvino, *Institutes of the Christian Religion,* Library of Christian Classics, ed. John T. McNeill, trad. F. L. Battles, 2 vols., Westminster, Philadelphia, 1960, 1:1022 (4.1.8).

[6] Ibid., 1:1022-23 (4.1.8).

naturaleza de la Iglesia, ni que sólo una iglesia considerada a nivel de ciudad puede ser llamada con propiedad una iglesia, ni que sólo a la Iglesia universal se le puede llamar apropiadamente «Iglesia». Lo correcto es decir que a la comunidad del pueblo de Dios considerada a cualquier nivel se le puede llamar apropiadamente una iglesia.

4. Metáforas referentes a la Iglesia. Para ayudarnos a entender la naturaleza de la Iglesia, la Biblia usa una amplia variedad de metáforas e ilustraciones que nos describen cómo es la Iglesia. Hay varias ilustraciones de familia; por ejemplo, Pablo ve a la Iglesia como una *familia* cuando le dice a Timoteo que actúe como si todos los miembros de la iglesia fueran miembros de una familia más extendida: «No reprendas con dureza al anciano, sino aconséjalo como si fuera tu padre. Trata a los jóvenes como a hermanos; a las ancianas, como a madres; a las jóvenes, como a hermanas, con toda pureza» (1 Ti 5:1-2). Dios es nuestro Padre celestial (Ef 3:14), y nosotros somos sus hijos, porque Dios nos dice: «Yo seré un padre para ustedes, y ustedes serán mis hijos y mis hijas, dice el Señor Todopoderoso» (2 Co 6:18). Por tanto nosotros somos hermanos y hermanas en la familia de Dios (Mt 12:49-50; 1 Jn 3:14-18). Una metáfora de familia algo diferente se ve cuando Pablo se refiere a la Iglesia como la *esposa de Cristo*. Dice que la relación entre esposo y esposa se refiere «a Cristo y a la iglesia» (Ef 5:32), y dice que él fue el que logró el compromiso entre Cristo y la iglesia de Corinto y que el mismo se asemeja a un compromiso entre un novio y una novia: «Los tengo prometidos a un solo esposo, que es Cristo, para presentárselos como una virgen pura» (2 Co 11:2); aquí Pablo mira hacia adelante al tiempo del retorno de Cristo como el tiempo cuando la Iglesia le será presentada al Señor como su esposa.

En otras metáforas, la Biblia compara a la Iglesia a *ramas de una vid* (Jn 15:5), un *olivo* (Ro 11:17-24), un *campo sembrado* (1 Co 3:6-9), un *edificio* (1 Co 3:9) y una *mies* o *cosecha* (Mt 13:1-30; Jn 4:35). A la Iglesia también se le ve como *un nuevo templo* no edificado con piedras literales sino edificado con creyentes que son «piedras vivas» (1 P 2:5), construido sobre la «piedra angular» que es Cristo Jesús (1 P 2:4-8). Sin embargo, la Iglesia no es solamente un nuevo templo para adorar a Dios; sino que es también *un nuevo grupo de sacerdotes*, un «sacerdocio santo» que puede ofrecer «sacrificios espirituales aceptables a Dios» (1 P 2:5). También se nos ve como *la casa de Dios*: «la casa de Dios. Y esa casa somos nosotros» (He 3:6), y a Jesucristo mismo se le ve como el «constructor» de la casa (He 3:3). A la Iglesia también se le ve como «columna y fundamento de la verdad» (1 Ti 3:15).

Finalmente, otra metáfora familiar ve a la Iglesia como el *Cuerpo de Cristo* (1 Co 12:12-17). Debemos reconocer que, en efecto, Pablo usa *dos metáforas diferentes* del cuerpo humano cuando habla de la Iglesia. Aquí en 1 Corintios 12 toma *al cuerpo entero* como metáfora de la Iglesia, porque Pablo habla del «oído» y del «ojo» y del «sentido del olfato» (1 Co 12:16-17). En esta metáfora no se ve a Cristo como la cabeza unida al cuerpo, porque los miembros individuales son como las partes individuales de la cabeza. Cristo es, en esta metáfora, el Señor que está «fuera» de ese cuerpo que representa a la Iglesia y es a quien la Iglesia sirve y adora.

Pero en Efesios 1:22-23; 4:15-16, y en Colosenses 2:19, Pablo usa una diferente metáfora del cuerpo para referirse a la Iglesia. En estos pasajes, Pablo dice que Cristo es la cabeza y la Iglesia es *el resto del cuerpo, aparte de la cabeza*: «Más bien, al vivir la verdad con amor, creceremos hasta ser en todo como aquel que es la cabeza, es decir, Cristo. Por su acción todo el cuerpo crece y se edifica en amor, sostenido y ajustado por todos los ligamentos, según la actividad propia de cada miembro» (Ef 4:15-16). No debemos confundir estas dos metáforas de 1 Corintios 12 y Efesios 4, sino mantenerlas aparte.

La amplia variedad de metáforas que se usa para referirse a la Iglesia en el Nuevo Testamento debe recordarnos que no hay que enfocar exclusivamente a alguna de ellas. Un

énfasis indebido en una metáfora, excluyendo a las otras, con toda probabilidad resultará en una perspectiva desequilibrada de la Iglesia. Es más, cada metáfora que se usa con referencia a la Iglesia puede ayudarnos a apreciar más la riqueza del privilegio que Dios nos ha dado al incorporarnos a la Iglesia. El hecho de que la Iglesia es como una familia debe aumentar nuestro amor y comunión de unos a otros. El pensamiento de que la Iglesia es la esposa de Cristo debe estimularnos a procurar mayor pureza y santidad, y también mayor amor a Cristo y mayor sumisión a él. La ilustración de la Iglesia como ramas en una vid debe hacernos descansar más completamente en él. Estas son apenas una pocas de las muchas aplicaciones que se pueden derivar de la rica diversidad de metáforas con referencia a la Iglesia que menciona la Biblia.

5. La iglesia e Israel. Entre los protestantes evangélicos ha habido una diferencia en el punto de vista respecto a la cuestión de la relación entre Israel y la Iglesia. Un punto de vista es la llamada *dispensacional*. Según este punto de vista, Dios tiene dos planes distintos para los dos grupos diferentes del pueblo que él ha redimido: Los propósitos de Dios y promesas para Israel son de bendiciones *terrenales*, y se cumplirán en esta tierra en algún momento en el futuro. Por otro lado, los propósitos y promesas de Dios para la Iglesia son bendiciones *celestiales*, y esas promesas se cumplirán en el cielo. Esta distinción entre los dos grupos diferentes que Dios salva se verá especialmente en el milenio, porque en ese tiempo Israel reinará en la tierra como pueblo de Dios y disfrutará del cumplimiento de las promesas del Antiguo Testamento, pero la Iglesia ya habrá sido llevada al cielo en el momento del retorno de Cristo por sus santos («el rapto»). Según esta creencia, la Iglesia no empezó sino en Pentecostés (Hch 2); y no es correcto decir que los creyentes del Antiguo Testamento y los creyentes del Nuevo Testamento constituyen una iglesia.[7]

Algunos líderes entre los más recientes dispensacionalistas han modificado muchos de estos puntos, y se refieren a su marco de trabajo teológico como «dispensacionalismo progresivo».[8] *No ven a la Iglesia como un paréntesis* en el plan de Dios, sino como el primer paso en el establecimiento del Reino de Dios. Hay así un solo propósito para Israel y la Iglesia: el establecimiento del Reino de Dios, y del cual participa tanto Israel como la Iglesia. Es más, los dispensacionalistas progresivos *no ven distinción alguna entre Israel y la iglesia en el estado futuro eterno*, porque ambos serán parte del pueblo de Dios.

Sin embargo, hay todavía una diferencia entre los dispensacionalistas progresivos y el resto del evangelicalismo en un punto: Dicen que *las profecías del Antiguo Testamento que tienen que ver con Israel se cumplirán en el milenio con el pueblo judío étnico* que creerá en Cristo y vivirá en la tierra de Israel como «nación modelo» para que todas las naciones vean y aprendan. Por consiguiente, no dicen que la Iglesia es «el nuevo Israel» ni que todas las profecías del Antiguo Testamento respecto a Israel se cumplirán en la Iglesia, porque estas profecías se cumplirán en el Israel étnico.

La posición que tomamos en este libro difiere bastante de las nociones dispensacionalistas tradicionales sobre este asunto, y también difieren en algo con los dispensacionalistas progresivos. No obstante, hay que decir aquí que las cuestiones respecto a la manera exacta en que las profecías bíblicas tocantes al futuro se cumplirán son, por la naturaleza del caso, difíciles de decidir con certeza, y es sabio tener algo de tentativo en nuestras conclusiones sobre estos asuntos. Con esto en mente, se puede decir lo siguiente:

[7]La teología sistemática más extensa escrita desde una perspectiva dispensacional es Lewis Sperry Chafer, *Systematic Theology*, 7 vols., Dallas Seminary Press, Dallas, 1947-48. Para su consideración de Israel y la iglesia, vea esp. 4:45-53.

[8]Vea de Robert L. Saucy, *The Case for Progressive Dispensationalism*, Zondervan, Grand Rapids, 1993, y Darrell L. Bock and Craig A. Blaising, eds., *Progressive Dispensationalism*, Victor, Wheaton, IL, 1993. Vea también John S. Feinberg, ed., *Continuity and Discontinuity: Perspectives on the Relationship Between the Old and New Testaments*, Crossway, Wheaton, IL, 1988.

Tanto los teólogos protestantes como los católicos romanos fuera de la posición dispensacionalista han dicho que la Iglesia incluye a los creyentes del Antiguo y del Nuevo Testamento en una sola Iglesia y un solo cuerpo de Cristo. Debemos observar primero los muchos versículos del Nuevo Testamento que presentan a la Iglesia como el «nuevo Israel» o el nuevo «pueblo de Dios». El hecho de que «Cristo amó *a la iglesia* y se entregó por ella» (Ef 5:25) sugiere esto. Todavía más, esta edad presente de la Iglesia, que ha traído la salvación de muchos millones de cristianos a la Iglesia, no es una interrupción o paréntesis del plan de Dios, sino una continuación de su plan expresado en todo el Nuevo Testamento de llamar a un pueblo a sí mismo. Pablo dice: «Lo exterior no hace a nadie judío, ni consiste la circuncisión en una señal en el cuerpo. El verdadero judío lo es interiormente; y la circuncisión es la del corazón, la que realiza el Espíritu, no el mandamiento escrito. Al que es judío así, lo alaba Dios y no la gente» (Ro 2:28-29). Pablo reconoce que aunque hay un sentido literal o natural en el que al pueblo que descendió físicamente de Abraham se le llama judío, hay también un sentido más profundo o espiritual en el que el «verdadero judío» es el que es creyente interiormente y Dios le ha limpiado el corazón.

Pablo dice que no se debe considerar a Abraham padre sólo del pueblo judío en un sentido físico. También es en un sentido más profundo y más verdadero «Abraham *es padre de todos los que creen, aunque no hayan sido circuncidados* ... y también es padre de aquellos que, además de haber sido circuncidados, siguen las huellas de nuestro padre Abraham, quien creyó cuando todavía era incircunciso» (Ro 4:11-12; cf. vv. 16,18). Por tanto Pablo puede decir: «Lo que sucede es que no todos los que descienden de Israel son Israel. Tampoco por ser descendientes de Abraham son todos hijos suyos. ... los hijos de Dios no son los descendientes naturales; más bien, se considera descendencia de Abraham a los hijos de la promesa» (Ro 9:6-8). Pablo aquí implica que los verdaderos hijos de Abraham, lo que es «Israel» en el sentido más verdadero, no es la nación de Israel por descendencia física de Abraham, sino los que han creído en Cristo.

Lejos de pensar que la iglesia es un grupo aparte del pueblo judío, Pablo les escribe a los creyentes gentiles de Éfeso diciéndoles que ellos estaban anteriormente «separados de Cristo, excluidos de la ciudadanía de Israel y ajenos a los pactos de la promesa» (Ef 2:12), pero que ahora «Dios los ha acercado mediante la sangre de Cristo» (Ef 2:13). Y cuando los gentiles fueron traídos a la Iglesia, judíos y gentiles fueron unidos en un nuevo cuerpo. Pablo dice que Dios «de los dos pueblos ha hecho uno solo, derribando mediante su sacrificio el muro de enemistad que nos separaba. ... Esto lo hizo para crear en sí mismo de los dos pueblos *una nueva humanidad* al hacer la paz, para reconciliar con Dios a ambos *en un solo cuerpo* mediante la cruz» (Ef 2:14-16). Por tanto Pablo puede decir que los gentiles son «conciudadanos de los santos y miembros de la familia de Dios, edificados sobre el fundamento de los apóstoles y los profetas, siendo Cristo Jesús mismo la piedra angular» (Ef 2:19-20). Con su extenso conocimiento del trasfondo del Antiguo Testamento con referencia a la Iglesia del Nuevo Testamento Pablo dice que «los gentiles son, junto con Israel, beneficiarios de la misma herencia, *miembros de un mismo cuerpo*» (Ef 3:6). El pasaje entero habla fuertemente de la unidad de los creyentes judíos y gentiles en un cuerpo en Cristo y no da indicación de ninguna distinción de que el pueblo judío será salvo aparte de la inclusión en el solo cuerpo de Cristo, que es la Iglesia. La iglesia incorpora en sí misma a todo el verdadero pueblo de Dios, y casi todos los títulos que se usan en referencia al pueblo de Dios en el Antiguo Testamento se aplican en un lugar u otro a la Iglesia en el Nuevo Testamento. Esto, junto con muchos pasajes, nos dan la seguridad de que la Iglesia ha llegado ahora a ser el verdadero Israel de Dios y recibirá todas las bendiciones que en el Antiguo Testamento fueron prometidas a Israel.

B. Las «marcas» de la Iglesia (características distintivas)

1. Hay iglesias verdaderas e iglesias falsas. ¿Qué hace iglesia a una iglesia? ¿Qué es necesario para que haya una iglesia? ¿Podría un grupo de personas que aducen ser creyentes llegar a ser *tan contrarios* a lo que una iglesia debe ser que no se les debería llamar iglesia?

Mientras que en los primeros siglos de la iglesia cristiana hubo poca controversia en cuanto a lo que era una verdadera iglesia, con la Reforma emergió una pregunta crucial: *¿Cómo podemos reconocer a una verdadera iglesia?* ¿Es la Iglesia Católica Romana una iglesia verdadera o no? Para responder a esta cuestión la gente tuvo que decidir cuáles eran las «marcas» de una verdadera iglesia, las características distintivas que nos llevan a reconocerla como una iglesia verdadera.

La Biblia ciertamente habla de iglesias falsas. Pablo dice de los templos paganos de Corinto: «Cuando ellos ofrecen sacrificios, lo hacen para los demonios, no para Dios» (1 Co 10:20). Les dice a los Corintios que «cuando eran paganos se dejaban arrastrar hacia los ídolos mudos» (1 Co 12:2). Estos templos paganos eran sin duda iglesias falsas o asambleas religiosas falsas. Es más, la Biblia puede hablar de una asamblea religiosa que en realidad es una «sinagoga de Satanás» (Ap 2:9; 3:9). Aquí el Señor Jesús resucitado parece estar refiriéndose a las asambleas judías en las que la gente aducía ser judíos pero no eran verdaderos judíos con fe que salva. Sus asambleas religiosas no eran asambleas del pueblo de Cristo, sino de los que todavía pertenecían al reino de las tinieblas, el reino de Satanás. Esta también sería con certeza una iglesia falsa.

En general hubo acuerdo entre Lutero y Calvino sobre la cuestión de lo que constituía una iglesia verdadera. La declaración luterana de fe, que se llama Confesión de Ausburgo (1530), definió a la Iglesia como «la congregación de santos en la que se enseña apropiadamente el evangelio y se administran correctamente los sacramentos» (Artículo 7).[9] De modo similar, Juan Calvino dijo: «Dondequiera que vemos la Palabra de Dios predicada y oída en su pureza, y se administran los sacramentos de acuerdo a la institución de Cristo, allí, sin dudarlo, existe una iglesia de Dios».[10] Aunque aparecen diferencias ligeras en estas confesiones, su comprensión de las marcas distintivas de una verdadera iglesia son muy similares. En contraste a la perspectiva de Lutero y Calvino respecto a las marcas de una iglesia, la posición católica romana ha sido que la Iglesia *visible* que descendió de Pedro y los apóstoles *es la verdadera iglesia.*

Parece apropiado que tomemos la perspectiva de Lutero y Calvino en cuanto a las marcas de una verdadera iglesia como correcta incluso hoy. Su primera marca fue *la predicación correcta de la Palabra de Dios.* Por cierto, si no se predica la Palabra de Dios, sino simplemente falsas doctrinas o doctrinas de los hombres, no hay verdadera iglesia. En algunos casos podemos tener dificultad para determinar precisamente cuánta falsa doctrina se puede tolerar antes de que a una iglesia no se le pueda considerar como una iglesia verdadera, pero hay muchos casos claros en los que podemos decir que no existe una iglesia verdadera. Por ejemplo, la Iglesia de Jesucristo de los Santos de los Últimos Días (la Iglesia Mormona) no sostiene ninguna de las principales doctrinas cristianas respecto a la salvación, a la persona de Dios o a la persona y obra de Cristo. Es claramente una iglesia falsa. De modo similar, los Testigos de Jehová enseñan la salvación por obras, y no por confiar sólo en Cristo. Esta es una desviación doctrinal fundamental, porque si las personas creen las enseñanzas de los Testigos de Jehová, no serán salvos. Cuando la predicación de una iglesia esconde de sus miembros el mensaje del evangelio de salvación por la fe sola y no proclama

[9] Citado por Philip Schaff, *The Creeds of Christendom,* 3 vols., Baker, Grand Rapids, 1983, reimpresión de la edición de 1931, pp. 11-12.
[10] Calvino, *Institutes,* p. 1023 (4.1.9).

claramente el mensaje del evangelio y este no ha sido proclamado por algún tiempo, el grupo no es realmente una iglesia.

La segunda marca de la Iglesia, *la administración apropiada de los sacramentos* (bautismo y Cena del Señor), probablemente se indicó en oposición a la creencia católica romana de que la gracia que salva se obtiene mediante los sacramentos, lo que convierte a los sacramentos en «obras» por las que ganamos méritos para la salvación. La Iglesia Católica Romana insistía en un pago, en vez de enseñar la fe sola como medio de obtener la salvación, y al hacerlo oscurecía el verdadero evangelio. La necesidad de proteger la pureza del evangelio es una de las razones de tener el correcto uso de los sacramentos (u «ordenanzas», como las llaman los bautistas) como una marca de la verdadera iglesia.

Pero existe una segunda razón para incluir los sacramentos (u ordenanzas) como marca de la Iglesia. Una vez que la organización empieza a practicar el bautismo y la Cena del Señor, es una institución que continúa y está intentando funcionar como iglesia. (En nuestra sociedad moderna, cualquier organización que empiece a reunirse para adoración, oración y enseñanza bíblica los domingos por la mañana también está claramente intentando funcionar como una iglesia.)

Una tercera razón por la que se incluye el correcto uso de los sacramentos (u ordenanza) es que el bautismo y la Cena del Señor sirven como «controles de membresía» para la iglesia. El bautismo es el medio para admitir en una iglesia a las personas, y la Cena del Señor es el medio para permitirle a la gente dar una señal de continuar en la membresía de la Iglesia; la Iglesia da a entender que considera que los que reciben el bautismo y la Cena del Señor han sido salvados. Por consiguiente, estas actividades indican lo que una iglesia piensa en cuanto a la salvación, y se les menciona igual y apropiadamente como una marca de la Iglesia hoy. En contraste, los grupos que no administran ni el bautismo ni la Cena del Señor no están intentando funcionar como iglesia. Alguien puede pararse en una esquina con un grupo pequeño y tener una verdadera predicación y oír de la Palabra de Dios, pero la gente no sería una iglesia. Incluso un estudio bíblico en un barrio, que se reúne en una casa, puede tener verdadera enseñanza y oír de la Palabra sin llegar a ser una iglesia. Pero si un estudio bíblico empieza a bautizar a sus nuevos convertidos y a participar regularmente en la Cena del Señor, eso significaría una intención de funcionar como iglesia, y sería difícil decir por qué no se le debería considerar como una iglesia en sí misma.

2. Iglesias verdaderas y falsas hoy. En vista de la cuestión planteada durante la Reforma, ¿qué de la Iglesia Católica Romana hoy? ¿Es una verdadera iglesia? Aquí parece que no podemos tomar una decisión simplemente respecto a la Iglesia Católica Romana como un todo porque es demasiado diversa. Algunas parroquias católicas romanas por cierto que carecen de ambas marcas: hay escasa o ninguna predicación de la Palabra de Dios y la gente de la parroquia no sabe del evangelio de salvación solo por la fe en Cristo ni lo ha recibido. La participación en los sacramentos se ve como «obras» que les pueden ganar méritos ante Dios. Tal grupo de personas no es una verdadera iglesia cristiana. Por otro lado, hay muchas parroquias católicas romanas en varias partes del mundo de hoy en las que los párrocos locales tienen un conocimiento genuino y salvador de Cristo y una relación personal vital con Cristo en oración y estudio bíblico. Sus propias homilías y enseñanza privada de la Biblia ponen mucho énfasis en la fe personal y la necesidad de la lectura individual de la Biblia y la oración. Sus enseñanzas sobre los sacramentos enfatizan sus aspectos simbólicos y conmemorativos mucho más que lo que hablan de ellos como actos que los hacen merecedores de alguna infusión de gracia salvadora de parte de Dios. En tales casos, aunque tendríamos que decir que de todas maneras tenemos profundas diferencias con la enseñanza católica romana respecto a algunas doctrinas, parecería que

tal iglesia se acercaría lo suficiente a las dos marcas de la Iglesia de forma tal que sería difícil negar que es una verdadera iglesia. Parecería una congregación genuina de creyentes en la se que enseña el evangelio (aunque no en su pureza) y se administran los sacramentos más del lado correcto que del equivocado.[11]

¿Hay iglesias falsas dentro del protestantismo? Con las dos marcas distintivas de la Iglesia en mente, me parece que *muchas iglesias protestantes de teología liberal hoy son de hecho iglesias falsas.* ¿Tiene el evangelio de obras y justicia y descreimiento de la Biblia que enseñan estas iglesias más probabilidad de salvar a las personas que la que tenía la enseñanza católica romana en el tiempo de la Reforma? ¿Acaso cuando administran los sacramentos sin enseñanza sana a cualquiera que entra por sus puertas no tiene toda probabilidad de dar tanta seguridad falsa a los pecadores no regenerados como lo daba el uso de los sacramentos por parte de la Iglesia Católica Romana en el tiempo de la Reforma? Cuando hay una asamblea de personas que toma el nombre de *cristiana* pero siempre enseña que las personas pueden no creer en la Biblia, una iglesia cuyo pastor y congregación rara vez leen la Biblia ni oran de una manera significativa, y no creen o tal vez ni siquiera entienden el evangelio de salvación por la fe sólo en Cristo, ¿cómo podemos decir que es una verdadera iglesia?

C. Pureza y unidad de la Iglesia

1. Iglesias más puras y menos puras. Más allá de la cuestión de si una iglesia es verdadera o falsa, se puede hacer una distinción adicional entre iglesias *más puras* y *menos puras.* Tal distinción es evidente en una breve comparación de las epístolas de Pablo. Por ejemplo, cuando miramos Filipenses o 1 Tesalonicenses hallamos evidencia del gran gozo de Pablo en estas iglesias, y la relativa ausencia de serios problemas doctrinales o morales (vea Fil 1:3-11; 4:10-16; 1 Ts 1:2-10; 3:6-10). Por otro lado, hay toda clase de serios problemas doctrinales y morales en las iglesias de Galacia (Gá 1:6-9; 3:1-5) y Corinto (1 Co 3:1-4; 4:18-21; 5:1-2,6; 6:1-8; 11:17-22; 14:20-23; 15:12; 2 Co 1:23—2:11; 11:3-5,12-15).

Podemos definir la pureza de la Iglesia como sigue: *La pureza de la Iglesia es el grado en que está libre de doctrina y conducta erradas, y su grado de conformidad a la voluntad revelada de Dios en cuanto a la Iglesia.* Hay varios factores que indicarían que una iglesia es «más pura», incluyendo doctrina bíblica, uso apropiado de los sacramentos (u ordenanzas), uso apropiado de la disciplina eclesiástica, adoración genuina, oración efectiva, testimonio eficaz, santidad personal de vida entre sus miembros, atención a los pobres, y amor a Cristo. Por supuesto, las iglesias pueden ser más puras en algunos aspectos y menos puras en otros; una iglesia puede tener excelente doctrina y predicación sana, por ejemplo, y sin embargo ser un fracaso desalentador en testimonio a otros y en adoración significativa. Pero el Nuevo Testamento nos anima a luchar por la pureza de la Iglesia en todos estos aspectos. La meta de Cristo para la Iglesia es «hacerla santa. Él la purificó, lavándola con agua mediante la palabra, *para presentársela a sí mismo* como una iglesia radiante, *sin mancha ni arruga ni ninguna otra imperfección*, sino santa e intachable» (Ef 5:26-27). Tal intención de parte de nuestro Señor debe animarnos a *esforzarnos por la pureza de la Iglesia visible* en sus muchas facetas.

2. Unidad de la Iglesia. No debemos descuidar otro énfasis del Nuevo Testamento: la necesidad de esforzarnos por la unidad de la Iglesia. *La unidad de la Iglesia es el grado en que está libre de divisiones entre los verdaderos creyentes.* La meta de Jesús es

[11] Vea el cap. 22, nota 4, sobre «La dádiva de la salvación», documento público en el que varios dirigentes católico romanos, en octubre de 1997, endosaron la doctrina de la justificación por fe sola.

que haya «*un solo rebaño y un solo pastor*» (Jn 10:16), y él ora por todos los creyentes futuros «que todos sean uno» (Jn 17:21). Esta unidad será un testimonio ante los inconversos, porque Jesús oró: «Que alcancen la *perfección en la unidad, y así el mundo reconozca que tú me enviaste* y que los has amado a ellos tal como me has amado a mí» (Jn 17:23). Pablo le escribe a Corinto: «Les suplico, hermanos, en el nombre de nuestro Señor Jesucristo, que todos *vivan en armonía* y que no haya divisiones entre ustedes, sino que *se mantengan unidos* en un mismo pensar y en un mismo propósito» (1 Co 1:10; cf. v. 13).

También anima así a los filipenses: «Llénenme de alegría teniendo un mismo parecer, un mismo amor, *unidos en alma y pensamiento*» (Fil 2:2). A los Efesios les dice: «Esfuércense por mantener la *unidad* del Espíritu mediante el vínculo de la paz» (Ef 4:3), y que el Señor da dones a la Iglesia «para edificar el cuerpo de Cristo. *De este modo, todos llegaremos a la unidad de la fe y del conocimiento del Hijo de Dios*, a una humanidad perfecta que se conforme a la plena estatura de Cristo» (Ef 4:12-13).

En armonía con este énfasis del Nuevo Testamento sobre la unidad de los creyentes está el hecho de que los mandamientos directos para *separarse* de otros siempre son mandamientos para separarse *de los inconversos*, no de los creyentes con quienes uno discrepa. Cuando Pablo dice: «Salgan de en medio de ellos y apártense» (2 Co 6:17), es en respaldo a su mandamiento inicial en esa sección: «No formen yunta *con los incrédulos*» (2 Co 6:14). Por supuesto, hay una clase de disciplina eclesiástica que exige separación del individuo que está causando problemas dentro de la iglesia (Mt 18:17; 1 Co 5:11-13), y puede haber otras razones por las que los cristianos concluyen que la separación es precisa, pero es importante observar aquí, al hablar de la unidad de la Iglesia, que no hay ningún mandamiento directo en el Nuevo Testamento a que nos separemos de los creyentes con quienes tenemos diferencias doctrinales (a menos que esas diferencias incluyan herejía tan seria que se niegue la misma fe cristiana, como en 2 Juan 10).

Estos pasajes sobre la unidad de la Iglesia nos dicen que, además de trabajar por la pureza de la Iglesia visible, *debemos trabajar por la unidad de la Iglesia visible*. Sin embargo, debemos darnos cuenta de que tal unidad no exige un gobierno mundial de la Iglesia sobre todos los cristianos. Lo cierto es que la existencia de diferentes denominaciones, juntas misioneras, instituciones educativas cristianas, ministerios universitarios, y organismos por el estilo no es necesariamente una marca de desunión de la Iglesia, porque puede haber mucha cooperación en frecuentes demostraciones de unidad entre cuerpos tan diversos como estos. Otra manera de entender la existencia de muchas denominaciones diferentes es que esto simplemente no es una marca de división sino en muchos casos es más bien la buena provisión de Dios para protegernos de la alternativa: un gobierno eclesiástico mundial que tendría tanto poder que inevitablemente se corrompería. Muchos cristianos argumentarían que no debe haber un gobierno mundial de la Iglesia, porque en el patrón que ofrece el Nuevo Testamento en cuanto al gobierno de la Iglesia nunca se ve a los ancianos teniendo autoridad más allá que su propia congregación local.[12] Realmente, incluso en el Nuevo Testamento, los apóstoles convinieron en que Pablo debía enfatizar la obra misionera entre los gentiles, en tanto que Pedro enfatizaría la obra misionera entre los judíos (Gá 2:7).

La unidad entre los cristianos a menudo se demuestra muy efectivamente mediante la cooperación y afiliación voluntarias entre grupos cristianos. Todavía más, diferentes tipos de ministerios y diferentes énfasis en el ministerio pueden resultar en organizaciones diferentes, todas bajo la cabeza universal de Cristo como Señor de la Iglesia.

[12]La presencia de los apóstoles en el Concilio de Jerusalén en Hechos 15 quiere decir que los ancianos presentes no ponen un patrón de autoridad de los ancianos a un nivel más allá del local.

D. Propósitos de la Iglesia

Podemos entender los propósitos de la Iglesia en términos de ministerio a Dios, ministerio a los creyentes y ministerio al mundo.

1. Ministerio a Dios: Adoración. Con relación a Dios, el propósito de la Iglesia es adorarle. Pablo orienta a la iglesia de Colosas a que «canten salmos, himnos y canciones espirituales *a Dios*, con gratitud de corazón» (Col 3:16). Dios nos ha destinado y designado en Cristo para que «seamos para alabanza de su gloria» (Ef 1:12). La adoración en la Iglesia no es meramente preparación para otra cosa; es en sí misma cumplimiento del principal propósito de la Iglesia con referencia a su Señor. Por eso Pablo puede continuar una exhortación a aprovechar «al máximo cada momento oportuno» con un mandamiento a que seamos llenos del Espíritu y entonces cantar y alabar *al Señor* con el corazón (Ef 5:16-19).

2. Ministerio a los creyentes: Ayudar a crecer. Según la Biblia, la Iglesia tiene la obligación de alimentar a los que ya son creyentes y edificarlos hasta que alcancen madurez en la fe. Pablo dijo que su propio objetivo no era simplemente llevar a las personas a la fe inicial que salva sino «presentarlos a todos perfectos en él» (Col 1:28). A la iglesia de Éfeso le dijo que Dios dio a la Iglesia personas dotadas «a fin de capacitar al pueblo de Dios para la obra de servicio, para edificar el cuerpo de Cristo. De este modo, todos llegaremos a la unidad de la fe y del conocimiento del Hijo de Dios, a *una humanidad perfecta* que se conforme a la plena estatura de Cristo» (Ef 4:12-13). Es claramente contrario al patrón del Nuevo Testamento pensar que nuestro único objetivo es llevar a las personas a la fe inicial que salva. Nuestra meta como iglesia debe ser presentar a Dios a todo creyente «maduro en Cristo» (Col 1:28).

3. Ministerio al mundo: Evangelización y misericordia. Jesús dijo a sus discípulos: «Hagan discípulos de todas las naciones» (Mt 28:19). Esta obra evangelizadora de declarar el evangelio es el ministerio primordial que tiene la Iglesia hacia el mundo. Sin embargo, acompañando a la obra de evangelización también hay un ministerio de misericordia, ministerio que incluye cuidar en el nombre del Señor a los pobres y necesitados. Aunque el énfasis del Nuevo Testamento es dar ayuda material a los que son parte de la Iglesia (Hch 11:29; 2 Co 8:4; 1 Jn 3:17), hay con toda una afirmación de que es correcto ayudar a los inconversos aunque no respondan con gratitud o aceptación al mensaje del evangelio. Jesús nos dice: «Ustedes, por el contrario, amen a sus enemigos, háganles bien y dénles prestado sin esperar nada a cambio. Así tendrán una gran recompensa y serán hijos del Altísimo, porque *él es bondadoso con los ingratos y malvados*. Sean compasivos, así como su Padre es compasivo» (Lc 6:35-36). El punto de la explicación de Jesús es que debemos imitar a Dios siendo amables también con los que son ingratos y egoístas.

Todavía más, tenemos el ejemplo de Jesús que no intentó sanar sólo a los que le aceptaban como Mesías. Más bien, cuando grandes multitudes iban a él, «él puso las manos sobre cada uno de ellos y los sanó» (Lc 4:40). Esto debería alentarnos a practicar obras de bondad y orar por la salud y otras necesidades tanto en la vida de los inconversos como en la de los creyentes. Tales ministerios de misericordia al mundo pueden también incluir participación en actividades cívicas o intentar influir en las regulaciones del gobierno para hacerlas más congruentes con los principios morales bíblicos. En aspectos en los que se manifiesta la injusticia sistemática en la manera de tratar a los pobres y a las minorías étnicas o religiosas, la Iglesia también debe orar y, según tenga oportunidad, pronunciarse contra tal injusticia. Todas estas son maneras en que la Iglesia puede complementar su

ministerio evangelizador al mundo y en verdad adornar el evangelio que profesa. Pero tales ministerios de misericordia al mundo nunca deben convertirse en sustituto de la evangelización genuina y de los demás aspectos del ministerio a Dios y a los creyentes mencionados anteriormente.

4. Cómo mantener en balance estos propósitos. Una vez que hemos mencionado estos tres propósitos de la Iglesia, alguien pudiera preguntar: «¿Cuál es el más importante?» O tal vez alguien preguntaría: «¿Pudiéramos descuidar alguno de estos tres por considerarlo menos importante que los otros?»

A eso debemos responder que el Señor ordena en la Biblia los tres propósitos de la Iglesia; por consiguiente, los tres son importantes y no hay que descuidar a ninguno. Es más, una iglesia fuerte tendrá ministerios efectivos en todos estos tres aspectos. Debemos tener cuidado de cualquier intento de reducir el propósito de la Iglesia a sólo uno de estos tres, y decir que ese debería ser nuestro enfoque primordial. Ciertamente, tales intentos de hacer primordial alguno de estos aspectos siempre resultarán en algún descuido de los otros dos.

Sin embargo, los individuos son diferentes de las iglesias al poner una prioridad relativa en uno u otro de estos propósitos de la Iglesia. Debido a que somos como un cuerpo con diversos dones y capacidades espirituales, es correcto que pongamos la mayoría de nuestro énfasis en el cumplimiento de ese propósito de la Iglesia que está más cerca de los dones e intereses que Dios nos ha dado. Alguien con el don de evangelización debe, por supuesto, pasar algún tiempo en adoración y en cuidar a otros creyentes, pero puede dedicar la vasta mayoría de su tiempo a la obra de evangelización. Alguien que tiene el don de dirigir la adoración puede acabar dedicando el noventa por ciento de su tiempo en la Iglesia preparando el culto y dirigiéndolo. Esta es simplemente una respuesta apropiada a la diversidad de dones que Dios nos ha dado.

II. PREGUNTAS DE REPASO

1. ¿Incluye la definición de «iglesia» en este capítulo sólo a los creyentes del Nuevo Testamento? Explique.

2. Defina los términos «iglesia invisible» e «iglesia visible». Compare y contraste los dos.

3. ¿Tiene Dios dos planes distintos para Israel y para la Iglesia, o deberíamos verlos a ambos como un solo pueblo de Dios? Respalde con la Biblia su respuesta.

4. ¿Cuáles son las dos marcas primordiales de una iglesia verdadera? ¿Por qué son importantes?

5. Mencione y describa los tres propósitos primordiales de la Iglesia.

III. PREGUNTAS PARA LA APLICACIÓN PERSONAL

1. Al pensar en la Iglesia como compañerismo invisible de todos los verdaderos creyentes de toda época, ¿cómo afecta eso la manera en que usted piensa de sí mismo como creyente individual? En la comunidad en que vive, ¿hay mucha unidad visible entre los creyentes genuinos (o sea, hay mucha evidencia visible de

la verdadera naturaleza de la Iglesia invisible)? ¿Dice algo el Nuevo Testamento respecto al tamaño ideal de una iglesia individual?

2. ¿Consideraría usted la iglesia a la que pertenece ahora como una iglesia verdadera? ¿Ha sido alguna vez miembro de una iglesia que usted pensaría ahora que es una iglesia falsa? Visto desde la perspectiva del juicio final, ¿qué bien o qué daño pudiera surgir de no decir que creemos que las iglesias incrédulas son iglesias falsas?

3. ¿Le dio alguna de las metáforas referentes a la Iglesia algún nuevo aprecio por la iglesia a la que asiste al presente?

4. ¿A cuál propósito de la Iglesia piensa usted que podría contribuir más eficazmente? ¿En cuanto a qué propósito ha puesto Dios en su corazón el fuerte deseo de poner en práctica?

IV. TÉRMINOS ESPECIALES

cuerpo de Cristo	iglesia visible
ekklesia	marcas de la Iglesia
iglesia	pureza de la Iglesia
iglesia invisible	unidad de la Iglesia

V. LECTURA BÍBLICA PARA MEMORIZAR

Efesios 4:11-13

Él mismo constituyó a unos, apóstoles; a otros, profetas; a otros, evangelistas; y a otros, pastores y maestros, a fin de capacitar al pueblo de Dios para la obra de servicio, para edificar el cuerpo de Cristo. De este modo, todos llegaremos a la unidad de la fe y del conocimiento del Hijo de Dios, a una humanidad perfecta que se conforme a la plena estatura de Cristo.

Capítulo Veintisiete

El bautismo

+ *¿Quién debe bautizarse?*
+ *¿Cómo se debe hacer?*
+ *¿Qué significa?*

I. EXPLICACIÓN Y BASE BÍBLICA

En este capítulo y el siguiente trataremos del bautismo y de la Cena del Señor, dos ceremonias que Jesús le ordenó a su Iglesia que realizara. Pero antes de empezar a repasarlas, debemos observar que hay desacuerdo entre los protestantes sobre el término general que se les debería aplicar. Debido a que la Iglesia Católica Romana llama «sacramentos» a estas dos ceremonias, y debido a que la Iglesia Católica Romana enseña que estos sacramentos *en sí mismos conceden gracia* a las personas (sin requerir fe de los que participan de ellas), algunos protestantes (especialmente bautistas) no han querido referirse al bautismo y a la Cena del Señor como «sacramentos». Han preferido la palabra *ordenanzas*. Se piensa que este es un término apropiado porque Cristo «ordenó» el bautismo y la Cena del Señor. Por otro lado, otros protestantes, tales como los anglicanos, los luteranos y los de tradiciones reformadas han estado dispuestos a usar la palabra *sacramentos* para referirse al bautismo y a la Cena del Señor, sin que por ello endosen la posición católica romana.

No parece muy importante la cuestión de si se le llama «ordenanzas» o «sacramentos» al bautismo y a la Cena del Señor. Puesto que los protestantes que usan ambas palabras claramente explican lo que significan al usarlas, el argumento en realidad no es respecto a doctrina sino en cuanto al significado de una palabra. Si estamos dispuestos a explicar bien lo que queremos decir, no parece haber ninguna diferencia si usamos la palabra *sacramento* o no. En este texto, al referirnos al bautismo y a la Cena del Señor en la enseñanza protestante, usaré «ordenanzas» y «sacramentos» intercambiablemente, y los consideraré como sinónimos en significado.

Antes de empezar a hablar del bautismo, debemos reconocer que históricamente, al igual que hoy, entre los creyentes evangélicos ha habido fuertes diferencias de puntos de vista respecto a este asunto. La posición que aboga este libro es que el bautismo no es una doctrina «principal» que debería ser base de división entre creyentes genuinos,[1] pero es de todas maneras un asunto de importancia para la vida ordinaria de la Iglesia , y es apropiado que le demos plena consideración.

[1]Vea el cap. 1, p. 21, para una consideración de las doctrinas principales y menores. No todos los cristianos concuerdan con mi creencia de lo que es una doctrina menor. Muchos creyentes en generaciones previas fueron perseguidos e incluso ejecutados porque diferían con la iglesia estatal oficial y su práctica del bautismo de infantes. Para ellos, el asunto no era meramente una ceremonia; era el derecho de tener una iglesia de creyentes, una que no incluyera automáticamente a toda persona

La posición que se aboga en este capítulo es «bautista»; es decir, que *el bautismo es administrado apropiadamente sólo a los que hacen una creíble profesión de fe en Jesucristo*. Durante la consideración, interactuaremos particularmente con la posición paidobautista («bautistas de infantes») abogada por Louis Berkhof en su *Teología sistemática*, puesto que esta es una presentación responsable y cuidadosa de la posición paidobautista, y es un texto de teología sistemática ampliamente usado.

A. Modo y significado del bautismo

La práctica del bautismo en el Nuevo Testamento tenía lugar sólo de una manera: La persona a la que se bautizaba era *sumergida*, o puesta completamente bajo agua, y luego sacada de nuevo. El bautismo *por inmersión* es por consiguiente la «forma» de bautizar, y la manera en que se llevaba a cabo en el Nuevo Testamento. Esto es evidente por las siguientes razones:

Primero, la palabra griega *baptizo* significa «sumergir, hundir, inmergir, sumir» algo en agua. Este es el significado comúnmente reconocido y regular del término en la literatura griega antigua tanto dentro como fuera de la Biblia.[2]

Segundo, el sentido de «sumergir» es apropiado y probablemente necesario según aparece esta palabra en varios pasajes del Nuevo Testamento. En Marcos 1:5, Juan bautizaba a la gente «*en* el río Jordán» (el texto griego tiene «en», y no «junto», ni «cercano» ni «próximo» al río). Marcos también nos dice que cuando Jesús fue bautizado, «subió del agua» (Mr 1:10). El texto griego especifica que él «salió del» (*ek*) agua, no que se alejó de ella (esto lo hubiera expresado con el gr. *apó*). El hecho de que Juan y Jesús bajaron al río y salieron de él sugiere fuertemente que hubo inmersión, puesto que rociar o derramar agua se pudiera haber hecho mucho más fácilmente junto al río, particularmente debido a las multitudes que acudían para ser bautizadas. El Evangelio de Juan nos dice, además, que Juan el Bautista «estaba bautizando en Enón, cerca de Salín, porque allí había mucha agua» (Jn 3:23). De nuevo, no se requeriría «mucha agua» para bautizar a la gente si la rociaban, pero sí se necesitaba mucha agua para bautizar por inmersión. (Vea también Hch 8:36.)

Tercero, el simbolismo de la unión con Cristo en su muerte, sepultura y resurrección parece requerir el bautismo por inmersión. Pablo dice: «¿Acaso no saben ustedes que todos los que fuimos bautizados para unirnos con Cristo Jesús, en realidad fuimos bautizados para participar en su muerte? Por tanto, mediante el bautismo fuimos sepultados con él en su muerte, a fin de que, así como Cristo resucitó por el poder del Padre, también nosotros llevemos una vida nueva» (Ro 6:3-4). De modo similar, Pablo les dice a los Colosenses: «Ustedes la recibieron *al ser sepultados con él en el bautismo. En él también fueron resucitados* mediante la fe en el poder de Dios, quien lo resucitó de entre los muertos» (Col 2:12).

El bautismo por inmersión simboliza claramente esta verdad. Cuando se sumerge al candidato al bautismo en el agua, se simboliza que desciende a la tumba y es sepultado. La salida del agua simboliza la resurrección con Cristo para andar en una vida nueva. El bautismo da de este modo un cuadro muy claro de la muerte a la vieja vida y la resurrección a una nueva clase de vida en Cristo. Pero el bautismo por rociamiento o derramamiento descarta este simbolismo.

A veces se objeta que lo esencial que se simboliza en el bautismo no es la muerte ni la resurrección con Cristo sino la purificación y el lavamiento de pecados. Por supuesto que

que nacía en una región geográfica. Vista bajo esta luz, la controversia sobre el bautismo incluye una diferencia mucho mayor sobre la naturaleza de la iglesia: ¿Llega uno a ser parte de la iglesia por nacer en una familia de creyentes, o mediante profesión voluntaria de fe?

[2] Así LSJ, p. 305: «hundir»; pasivo, «ser ahogado». Similarmente, BAGD, p. 131: «hundir, sumergir», y medio: «sumergirse uno mismo, lavarse (en la literatura no cristiana también "hundir, sumergir, empapar, abrumar")».

es cierto que el agua es un símbolo evidente de lavado y limpieza, y las aguas del bautismo en efecto simbolizan lavamiento y purificación de pecados así como muerte y resurrección con Cristo (cf. Tit 3:5; Hch 22:16).

Pero decir que lavar pecados es lo único (o incluso lo más esencial) que se simboliza en el bautismo no se ajusta fielmente a la enseñanza del Nuevo Testamento. El bautismo simboliza tanto el lavamiento como la muerte y resurrección con Cristo, pero Romanos 6:1-11 y Colosenses 2:11-12 ponen un énfasis claro en morir y resucitar con Cristo. Incluso el lavamiento se simboliza mucho más efectivamente por una inmersión que por salpicar o derramar, y a la muerte y a la resurrección con Cristo sólo las simbolizan una inmersión, y de ningún modo salpicar o rociar.

¿Cuál es, entonces, el significado positivo del bautismo? En toda la consideración sobre el modo del bautismo y las disputas sobre su significado, es fácil que los creyentes pierdan de vista el significado y belleza del bautismo y desdeñen la enorme bendición que acompaña a esta ceremonia. Las asombrosas verdades de morir y resucitar con Cristo y de tener nuestros pecados lavados son verdades de proporciones gigantescas y eternas, y deben ser una ocasión de dar gran gloria y alabanza a Dios. Si las iglesias enseñaran más claramente estas verdades, los bautismos serían una ocasión de mucha bendición en la iglesia.

B. A quiénes se debe bautizar

El patrón que se revela en varios lugares del Nuevo Testamento es que se debe bautizar sólo a los que han dado una profesión creíble de fe. A este criterio a menudo se le llama «bautismo de creyentes», puesto que sostiene que sólo los que han creído en Cristo (o, más precisamente, los que han dado una evidencia razonable de creer en Cristo) deben recibir el bautismo. Esto se debe a que el bautismo, que es *símbolo de empezar la vida cristiana*, debe recibirlo sólo el que en efecto ha empezado la vida cristiana.

1. Argumento de los pasajes narrativos del Nuevo Testamento sobre el bautismo. Los ejemplos narrativos de los que fueron bautizados sugieren que el bautismo se administró sólo a los que dieron una profesión creíble de fe. Después del sermón de Pedro en Pentecostés, leemos: «*los que recibieron su mensaje* fueron bautizados» (Hch 2:41). El pasaje especifica que el bautismo fue administrado a «los que recibieron su mensaje» y por consiguiente confiaron en Cristo para la salvación. Asimismo, cuando Felipe predicó el evangelio en Samaria, leemos: «Cuando creyeron a Felipe, que les anunciaba las buenas nuevas del reino de Dios y el nombre de Jesucristo, tanto hombres como mujeres se bautizaron» (Hch 8:12). De igual manera, cuando Pedro predicó a los gentiles en la casa de Cornelio, permitió que se bautizara a los que habían *oído* la palabra y *recibido el Espíritu Santo*; es decir, a los que habían dado evidencia persuasiva de una obra interna de regeneración. Mientras Pedro predicaba, «el Espíritu Santo descendió sobre todos los que escuchaban el mensaje» y Pedro y sus compañeros «los oían hablar en lenguas y alabar a Dios» (Hch 10:44-46). La respuesta de Pedro fue que el bautismo es apropiado para los que habían recibido la obra regeneradora del Espíritu Santo: «¿Acaso puede alguien negar el agua para que sean bautizados *estos que han recibido el Espíritu Santo* lo mismo que nosotros? Y mandó que fueran bautizados en el nombre de Jesucristo» (Hch 10:47-48). El punto de estos tres pasajes es que lo apropiado es bautizar a los que han recibido el evangelio y han confiado en Cristo en cuanto a salvación.

2. Argumento del significado del bautismo. Una segunda consideración que aboga por el bautismo de creyentes surge del significado del bautismo: El símbolo externo del *comienzo* de la vida cristiana se debe dar solamente a los que *muestran evidencia* de haber empezado la vida cristiana. Los autores del Nuevo Testamento escribieron como si

dieran claramente por sentado que todos los que fueron bautizados habían confiado personalmente en Cristo y experimentado la salvación. Por ejemplo, Pablo dice: «*Todos los que habéis sido bautizados en Cristo, de Cristo estáis revestidos*» (Gá 3:27, RVR). Aquí Pablo da por sentado que el bautismo es una señal externa de una regeneración interna. Esto no sería cierto en cuanto a los infantes; Pablo no podía haber dicho: «Todos los *infantes* que habéis sido bautizados en Cristo, de Cristo estáis revestidos», porque los infantes todavía no han llegado a la fe que salva ni han dado evidencia alguna de regeneración.[3]

Pablo habla de la misma manera en Romanos 6:3-4: «¿No sabéis que *todos los que hemos sido bautizados en Cristo Jesús*, hemos sido bautizados en su muerte? Porque somos sepultados juntamente con él para muerte por el bautismo». ¿Podría Pablo haber dicho esto de infantes? ¿Podría haber dicho que «todos los infantes que han sido bautizados en Cristo Jesús, han sido bautizados en su muerte?» y «son sepultados juntamente con él para muerte»? Si Pablo no podía haber dicho esas cosas de los infantes, los que abogan por el bautismo infantil deben decir que el bautismo significa algo *diferente* para los infantes de lo que Pablo dice que significa para «los que hemos sido bautizados en Cristo Jesús». Los que arguyen por el bautismo de infantes en este punto recurren a lo que me parece ser lenguaje vago en cuanto a que los niños son adoptados «en el pacto» o «en la comunidad del pacto», pero el Nuevo Testamento no habla de esa manera en cuanto al bautismo. Más bien, dice que todos los que han sido bautizados han sido sepultados con Cristo, y han sido resucitados con él, y se han revestido de Cristo (cf. también Col 2:12).

3. Alternativa # 1: La enseñanza católica romana.

3. Alternativa # 1: La enseñanza católica romana. La Iglesia Católica Romana enseña que se debe administrar el bautismo a los infantes, y a menudo se refieren al acto como «cristianización». Esto es porque la Iglesia Católica Romana cree que el bautismo es necesario para la salvación y que el acto del bautismo en sí mismo produce regeneración. Por consiguiente, según este punto de vista, el bautismo es un medio por el que la Iglesia concede gracia salvadora a las personas. Y si es esta clase de canal de gracia salvadora, hay que dárselo a toda persona.

Ludwig Ott, en su *Fundamentals of Catholic Dogma*, explica que mediante el sacramento del bautismo una persona «renace espiritualmente».[4] Luego añade que el bautismo es necesario para la salvación y deben realizarlo sólo los sacerdotes.[5] Es más, aunque los infantes no pueden ejercer por sí mismos fe que salva, la Iglesia Católica Romana enseña que el bautismo de infantes es válido porque «la fe que al infante le falta ... la suple la fe de la Iglesia ».[6]

Esencial en la enseñanza católica romana sobre el bautismo es la enseñanza de que los sacramentos obran aparte de la fe del que participa en el sacramento. Si esto fuera así, el bautismo conferiría gracia incluso a los infantes que no tienen la capacidad de ejercer fe. Creen que los sacramentos funcionan *ex opere operato*[7] («por la obra hecha»); o sea, que los sacramentos obran en virtud de lo que se ha hecho, y el poder de los sacramentos no depende de ninguna actitud subjetiva de fe de los que participan en ellos.

Al dar una respuesta a la enseñanza católica romana debemos recordar que la Reforma se centró en este asunto. Lo que más le interesaba a Martín Lutero era enseñar

[3] Esto no es aducir que *ningún* infante puede ser regenerado (vea el cap. 13, pp. 216-218), sino simplemente que Pablo no pudo tener base teológica para decir que *todos* los infantes que han sido bautizados han empezado la vida cristiana. En Gá 3:27 está hablando de «todos ustedes que han sido bautizados en Cristo».

[4] Ludwig Ott, *Fundamentals of Catholic Dogma,* ed. James Canon Bastible, trad Patrick Lynch, 4ª ed., Herder, St. Louis, 1955, p. 350.

[5] Ibid., p. 356.

[6] Ibid., p. 359.

[7] Ibid. pp. 329-30.

que la salvación depende solo de la fe, no de la fe más las obras. Pero si el bautismo y la participación en los demás sacramentos son necesarios para la salvación debido a que son necesarios para recibir la gracia que salva, la salvación en realidad se basa en la fe más las obras. En contraste a esto, el mensaje claro del Nuevo Testamento es que la justificación es solamente por la fe: «Porque por gracia ustedes han sido salvados *mediante la fe*; esto no procede de ustedes, sino que es el regalo de Dios, *no por obras*, para que nadie se jacte» (Ef 2:8-9). Es más, «la *dádiva* de Dios es vida eterna en Cristo Jesús, nuestro Señor» (Ro 6:23).

El argumento católico romano de que el bautismo es necesario para la salvación es muy similar al argumento de los que se oponían a Pablo en Galacia, que decían que la circuncisión era necesaria para la salvación. La respuesta de Pablo es que los que exigían la circuncisión estaban predicando «un evangelio diferente» (Gá 1:6). Dice: «Todos los que viven por las obras que demanda la ley están bajo maldición» (Gá 3:10), y habla muy severamente a los que intentan añadir alguna forma de obediencia como requisito para la justificación: «Aquellos de entre ustedes que tratan de ser justificados por la ley, han roto con Cristo; han caído de la gracia» (Gá 5:4). Por consiguiente, debemos concluir que no es necesaria ninguna obra para la salvación. Por tanto el bautismo no es necesario para la salvación.

Pero, ¿qué de 1 Pedro 3:21, en donde el apóstol dice: «*El bautismo que ... los salva*»? ¿No da esto claro respaldo a la enseñanza católica romana de que el bautismo en sí mismo da gracia que salva al que lo recibe?[8] No, porque cuando Pedro usa esta frase continúa en la misma oración a explicar exactamente lo que quiere decir con ella. Dice que ese bautismo que los salva «*no consiste en la limpieza del cuerpo* (o sea, no como un acto externo, físico, que lava la suciedad del cuerpo; esta no es la parte que los salva), *sino en el compromiso de tener una buena conciencia delante de Dios*» (o sea, como una transacción interna, espiritual, entre Dios y el individuo, transacción simbolizada por la ceremonia externa del bautismo). Podríamos parafrasear la afirmación de Pedro diciendo: «El bautismo ahora los salva, no la ceremonia externa física del bautismo, sino la realidad interna espiritual que ese bautismo representa». De esta manera Pedro vigila contra toda enseñanza en cuanto al bautismo que atribuiría poder salvador automático a la ceremonia física en sí misma.

En conclusión, las enseñanzas católicas romanas de que el bautismo es necesario para la salvación, que el acto del bautismo en sí mismo confiere gracia que salva, y que por lo tanto es correcto administrarlo a los infantes, no son persuasivas a la luz de las enseñanzas del Nuevo Testamento.

4. *Alternativa # 2: La enseñanza paidobautista protestante*. Aparte de la posición bautista que se defiende en la primera parte de este capítulo y con la enseñanza católica romana que acabamos de considerar, otra importante es la de que es correcto administrar el bautismo *a todos los niños pequeños de padres creyentes*. Esta es una enseñanza muy común en muchos grupos protestantes (especialmente en las iglesias presbiterianas y reformadas). A esta enseñanza a veces se le conoce como el argumento del pacto para el paidobautismo. Se le llama argumento «del pacto» porque depende de ver a los infantes nacidos como creyentes como parte de la «comunidad del pacto» del pueblo de Dios. La palabra *paidobautismo* quiere decir bautizo de infantes (el prefijo *paido* significa «niño» y se deriva de la palabra griega *pais*, «niño»). Consideraré primordialmente los argumentos que presenta Louis Berkhof, quien explica claramente y defiende la posición paidobautista.

[8] Este párrafo de ha adaptado de Wayne Grudem, *The First Epistle of Peter*, Inter-Varsity, Leicester y Eerdmans, Grand Rapids, 1988, pp. 163-65, y se lo usa con permiso.

El argumento de que los infantes de los creyentes deben ser bautizados depende primordialmente de los siguientes tres puntos:

a. *En el antiguo pacto se circuncidaba a los niños.* En el Antiguo Testamento, la circuncisión fue la señal externa de entrada en la comunidad del pacto, o comunidad del pueblo de Dios. La circuncisión se administraba a todos los varones israelitas a los ocho días de nacidos.

b. *El bautismo es paralelo a la circuncisión.* En el Nuevo Testamento la señal externa de entrada en la comunidad del pacto es el bautismo. Por consiguiente, el bautismo es la contraparte de la circuncisión en el Nuevo Testamento. Se entiende que el bautismo se debe administrar a todos los niños pequeños de padres creyentes. Negarles este beneficio es privarles de un privilegio y beneficio que les corresponde por derecho, la *señal* de pertenecer a la comunidad del pueblo de Dios, la «comunidad del pacto». El paralelo entre la circuncisión y el bautismo se ve muy claramente en Colosenses 2: «Además, en él *fueron circuncidados*, no por mano humana sino con la circuncisión que consiste en despojarse del cuerpo pecaminoso. Esta circuncisión la efectuó Cristo. Ustedes la recibieron *al ser sepultados con él en el bautismo*. En él también fueron resucitados mediante la fe en el poder de Dios, quien lo resucitó de entre los muertos» (Col 2:11-12). Aquí se dice que Pablo hace una conexión explícita entre la circuncisión y el bautismo.

c. *Bautismo de familias.* Adicional respaldo a la práctica de bautizar niños se halla en los «bautismos de familias» que se informan en Hechos y en las epístolas, particularmente el bautismo de la familia de Lidia (Hch 16:15), la familia del carcelero de Filipos (Hch 16:33) y la familia de Estéfanas (1 Co 1:16). También se aduce que Hechos 2:39 respalda esta práctica cuando declara que la bendición prometida del evangelio es «para ustedes, para sus hijos».

En respuesta a estos argumentos a favor del paidobautismo, enumeramos los siguientes puntos:

1. Es cierto que el bautismo y la circuncisión son similares de muchas maneras, pero no debemos olvidar que lo que simbolizan también es diferente en varias maneras importantes. El antiguo pacto tenía un *medio físico, externo, de entrada* a la «comunidad del pacto». Uno llegaba a ser judío al nacer de padres judíos. Por tanto, todos los varones judíos eran circuncidados. La circuncisión no estaba limitada a los que tenían una verdadera vida espiritual interior, sino más bien se la daba *a todos los que vivían entre el pueblo de Israel.* Dios dijo: «Todos los varones entre ustedes deberán ser circuncidados. ... Todos los varones de cada generación deberán ser circuncidados a los ocho días de nacidos, *tanto los niños nacidos en casa como los que hayan sido comprados por dinero* a un extranjero y que, por lo tanto, no sean de la estirpe de ustedes. Todos sin excepción, tanto el nacido en casa como el que haya sido comprado por dinero, deberán ser circuncidados» (Gn 17:10-13).

No fueron sólo los descendientes físicos del pueblo de Israel los que fueron circuncidados, sino también los siervos comprados y que vivían entre ellos (véase Gn 17:23; cf. Jos 5:4). La presencia o ausencia de la vida interior espiritual no hacía ninguna diferencia en la cuestión de si a uno lo circuncidaban o no.

Debemos darnos cuenta de que la circuncisión se aplicaba a todo varón que vivía entre el pueblo de Israel, aunque la verdadera circuncisión es algo interior y espiritual. «La circuncisión es la del corazón, la que realiza el Espíritu, no el mandamiento escrito» (Ro 2:29). Es más, Pablo en el Nuevo Testamento explícitamente indica que «no todos los que descienden de Israel son israelitas» (Ro 9:6). Pero aunque en tiempos del Antiguo

Testamento (y más completamente en tiempos del Nuevo Testamento) se daban cuenta de la realidad interior espiritual que la circuncisión debía representar, no se hacía nada por restringir la circuncisión sólo a las personas cuyos corazones en realidad habían sido circuncidados espiritualmente y tenían genuina fe que salva. Incluso entre adultos varones, la circuncisión se aplicaba a todo mundo, y no sólo a los que daban evidencia de fe interna.

2. Pero bajo el nuevo pacto la situación es muy diferente. El Nuevo Testamento no habla de una «comunidad del pacto» conformada por los creyentes y sus hijos inconversos, así como parientes y criados inconversos que vivieran con ellos. En la iglesia del Nuevo Testamento la única cuestión que importaba era si uno tiene fe que salva y ha sido incorporado espiritualmente al cuerpo de Cristo, la verdadera Iglesia. La única «comunidad del pacto» de que se habla es *la Iglesia*, la comunión de los redimidos.

Pero, ¿cómo llega uno a ser miembro de la Iglesia ? Los medios de entrada a la Iglesia son *voluntarios, espirituales e internos*. Uno llega a ser miembro de la verdadera Iglesia al nacer de nuevo y al tener fe que salva, no por nacimiento físico. No viene por un acto externo, sino por la fe interna en el corazón. Es cierto que el bautismo es la señal de entrada a la Iglesia , pero esto quiere decir que se debe administrar sólo a los que dan *evidencia* de membresía en la Iglesia, sólo a los que profesan fe en Cristo.

Este cambio en la manera en que se entraba a la comunidad del pacto entre el Antiguo Testamento (nacimiento físico en la nación de Israel) y el Nuevo Testamento (nacimiento espiritual en la Iglesia) se ve en paralelo en numerosos cambios entre el pacto antiguo y el nuevo. El antiguo pacto tenía un templo físico al cual acudía Israel para adorar, pero en el nuevo pacto los creyentes son edificados para ser un templo espiritual (1 P 2:5). Los creyentes del antiguo pacto ofrecían sacrificios físicos de animales y cosechas sobre un altar, pero los creyentes del Nuevo Testamento ofrecen «sacrificios espirituales que Dios acepta por medio de Jesucristo» (1 P 2:5; cf. He 13:15-16).

En estos y muchos otros contrastes vemos la verdad de la distinción que Pablo enfatiza entre el antiguo y el nuevo pacto. Los elementos físicos y actividades del antiguo pacto eran «una sombra de las cosas que están por venir», pero «la realidad» se halla en la relación del nuevo pacto que tenemos en Cristo (Col 2:17). Por tanto, es lógico al considerar este cambio de sistemas que los infantes (varones) fueran automáticamente circuncidados en el antiguo pacto, puesto que su descendencia física y presencia física en la comunidad del pueblo judío quería decir que eran miembros de esa comunidad en la que la fe no era un requisito de entrada. Pero en el nuevo pacto es apropiado que no se bautice a los infantes, y que el bautismo se aplique solamente a los que muestran evidencia de genuina fe que salva, porque la membresía en la Iglesia se basa en una realidad espiritual interna, no en descendencia física.

3. Los ejemplos de bautismos de familias en el Nuevo Testamento no son realmente decisivos para una posición o la otra. Cuando miramos más de cerca los ejemplos que se dan, vemos que en algunos de ellos hay indicaciones de fe que salva en todos los que fueron bautizados. Por ejemplo, es cierto que bautizaron a toda la familia del carcelero de Filipos (Hch 16:33), pero también es cierto que Pablo y Silas «les expusieron la Palabra de Dios a él y *a todos los demás que estaban en su casa*» (Hch 16:32). Si la Palabra del Señor fue dicha a todos en la casa, se da por sentado que todos tenían edad suficiente para entender la Palabra y creer en ella. Es más, después de que bautizaron a la familia, leemos que el carcelero filipense «*se alegró mucho junto con toda su familia* por haber creído en Dios» (Hch 16:34). Así que no sólo tenemos un bautismo de familia sino también una recepción de la Palabra de Dios por parte de la familia y un regocijo de toda la familia en su fe en Dios. Estos hechos sugieren muy fuertemente que la familia entera había llegado en forma individual a la fe en Cristo.

Con respecto al hecho de que Pablo bautizó a «a la familia de Estéfanas» (1 Co 1:16), debemos también observar que Pablo dice al final de 1 Corintios que «los de la familia de Estéfanas fueron los primeros convertidos de Acaya» (1 Co 16:15). Así que no solo se habían bautizado, sino que también se habían convertido y trabajaban sirviendo a otros creyentes. De nuevo, el ejemplo de *bautismo de familias* da indicación de una *fe de familia*.

De todos los ejemplos de «bautismos de familias» del Nuevo Testamento, el único que no tiene indicación alguna de fe de la familia es Hechos 16:14-15, donde se dice de Lidia: «El Señor le abrió el corazón para que respondiera al mensaje de Pablo. Cuando fue bautizada con su familia...» El texto no contiene ninguna información sobre si hubo infantes en esa familia o no. Es ambiguo y por cierto no es evidencia de peso para el bautismo infantil. Por consiguiente, debe considerarse poco convincente en sí mismo.

4. Un argumento adicional en objeción a la posición paidobautista se puede hacer al formular una pregunta sencilla: «¿Qué *hace* el bautismo?» En otras palabras, podríamos preguntar: «¿Qué no da? ¿Qué beneficios produce?»

Los católicos romanos tienen una respuesta clara a esta pregunta: El bautismo *produce* regeneración. Los bautistas tienen una respuesta clara: El bautismo *simboliza* el hecho de que ha tenido lugar la regeneración interna. Pero los paidobautistas no pueden adoptar ninguna de esas respuestas. No quieren decir que el bautismo produce regeneración, ni tampoco pueden decir (con respecto a los niños) que simboliza una regeneración que ya ha sucedido.[9] La única alternativa parece ser decir que simboliza una regeneración que ocurrirá en el futuro, cuando el niño tenga edad suficiente para llegar a una fe que salva. Pero incluso eso no es muy acertado, porque no es cierto que el niño recibirá la regeneración en el futuro; algunos niños que se bautizan nunca llegan más tarde a una fe que salva. Así que parece que la explicación más acertada es que lo que el bautismo simboliza para un paidobautista es una *regeneración futura probable*. No produce regeneración, ni simboliza una regeneración real; por tanto, se debe entender como símbolo de una regeneración probable en algún momento en el futuro.

Pero en este punto parece evidente que la comprensión paidobautista del bautismo es muy diferente de la del Nuevo Testamento. El Nuevo Testamento nunca ve al bautismo como algo que simboliza una probable regeneración futura. Los autores del Nuevo Testamento no dicen: «¿Puede alguien negar el agua para que se bauticen estos que quizás algún día serán salvos?» (cf. Hch 10:47), ni «Todos ustedes que fueron bautizados en Cristo probablemente un día se revestirán de Cristo» (cf. Gá 3:27), ni «¿No saben que todos los que hemos sido bautizados en Cristo Jesús probablemente un día seremos bautizados en su muerte?» (cf. Ro 6:3). Esta no es sencillamente la manera en que el Nuevo Testamento habla del bautismo. En el Nuevo Testamento el bautismo es una señal de haber nacido de nuevo, de haber sido limpiado del pecado, y de haber empezado la vida cristiana. Parece apropiado reservar esta señal para los que dan evidencia de que eso es de veras cierto en sus vidas.

5. Finalmente, los que abogan por el bautismo de creyentes a menudo expresan preocupación por las consecuencias prácticas del paidobautismo. Arguyen que la práctica del paidobautismo en la vida de la iglesia frecuentemente lleva a los que son bautizados en la infancia a dar por sentado que han sido regenerados, y por lo tanto no sienten la urgencia de llegar a tener una fe personal en Cristo. Con el paso de los años, esta tendencia es probable que resulte en que cada vez haya más miembros *inconversos* en la «comunidad del pacto», miembros que no son verdaderamente miembros de la iglesia de Cristo. Por supuesto, esto no hace de una iglesia paidobautista

[9] Sin embargo, algunos protestantes paidobautistas *darán por sentado* que la regeneración ha ocurrido (y que la evidencia se verá más tarde). Otros, incluyendo muchos episcopales y luteranos, dirían que la regeneración tiene lugar en el momento del bautismo.

una iglesia falsa, pero sí la hará una iglesia menos pura y una iglesia que con frecuencia tendrá que luchar contra las tendencias a inclinarse hacia doctrinas liberales u otras clases de enseñanzas que pueda introducir el sector no regenerado de la membresía.

C. Efecto del bautismo

Hemos explicado arriba que el bautismo simboliza regeneración o renacimiento espiritual. Pero, ¿sólo simboliza? ¿Acaso hay alguna otra manera en que también es un «medio de gracia», o sea, un medio que el Espíritu Santo usa para dar bendición a las personas? Parece apropiado decir que cuando se realiza el bautismo como es debido, por supuesto que también da cierto beneficio espiritual a los creyentes. Hay la bendición del favor de Dios que se recibe mediante la obediencia, así como la alegría que produce la profesión pública de la fe del creyente, y la seguridad que da tener un cuadro físico claro de lo que es morir y resucitar con Cristo y el lavamiento de los pecados. Es cierto que el Señor nos dio el bautismo para fortalecer y animar nuestra fe; y debe ser así para todo el que es bautizado y para todo creyente que presencia un bautismo.

D. Necesidad del bautismo

Si bien reconocemos que Jesús ordenó el bautismo (Mt 28:19), como también lo hicieron los apóstoles (Hch 2:38), no debemos decir que el bautismo es *necesario* para la salvación.[10] Este asunto ya se consideró antes con alguna extensión bajo la respuesta a la enseñanza católica romana del bautismo. Decir que el bautismo u otra acción cualquiera es *necesaria* para la salvación es decir que no somos justificados por la fe sola, sino por la fe más una cierta «obra», la obra del bautismo. El apóstol Pablo se habría opuesto a la idea de que el bautismo es necesario para la salvación tan firmemente como se opuso a la idea similar de que la circuncisión era necesaria para la salvación (véase Gá 5:1-12).

Los que arguyen que el bautismo es necesario para la salvación a menudo señalan Marcos 16:16: «*El que crea y sea bautizado será salvo, pero el que no crea será condenado*». Pero la respuesta muy evidente es que el versículo no dice nada de los que *creen* y *no son bautizados*. El versículo sencillamente está hablando de casos generales sin hacer una pedantesca calificación del caso nada común de alguien que cree y no se bautiza. Pero por cierto que no se debe forzar al versículo a que diga algo que no está diciendo.[11]

Más al punto es la afirmación de Jesús al ladrón que moría en la cruz: «Hoy estarás conmigo en el paraíso» (Lc 23:43). El ladrón no pudo bautizarse antes de morir en la cruz, pero ciertamente fue salvo ese día. Todavía más, la fuerza de este punto no se puede evadir arguyendo que el ladrón se salvó bajo el antiguo pacto (bajo el cual el bautismo no era necesario para la salvación), porque el nuevo pacto tomó efecto en la muerte de Jesús (vea He 9:17), y Jesús murió *antes* que los dos ladrones que fueron crucificados con él (vea Jn 19:32-33).

Otra razón por la que el bautismo no es necesario para la salvación es que nuestra justificación de pecados tiene lugar cuando se llega a tener la fe que salva, no cuando uno se bautiza en agua, lo que por lo general tiene lugar más tarde.[12] Pero si la persona ya es justificada y sus pecados perdonados eternamente en el momento que llega a tener la fe que salva, el bautismo no es necesario para el perdón de pecados ni para la concesión de nueva vida espiritual.[13]

[10]En este punto difiero no sólo con la enseñanza católico romana, sino también con la enseñanza de varias denominaciones protestantes que enseñan que, en cierto sentido, el bautismo es necesario para la salvación. Aunque hay diferentes matices en su enseñanza, esta es la posición que sostienen muchos episcopales, muchos luteranos, y las Iglesias de Cristo.

[11]Todavía más, es dudoso que este versículo se pueda usar para respaldo de una posición teológica en algún sentido, puesto que hay muchos manuscritos antiguos que no tienen este versículo (o Mr 16:9-20), y lo más probable parece ser que este versículo no fue parte del evangelio que Marcos escribió originalmente.

[12]Vea la consideración de la justificación en el cap. 22, pp. 316-322.

[13]Vea el cap. 20, pp. 300-305, para una explicación de la regeneración.

El bautismo, entonces, no es necesario para la salvación, pero sí es necesario para ser obedientes a Cristo, porque él ordenó que se bautizaran todos los que creen en él.

E. Edad para el bautismo

Los que están convencidos de los argumentos a favor del bautismo de creyentes deben empezar a preguntarse: «¿Cuántos años debe tener un niño o niña para poder ser bautizado?»

La respuesta más directa es que deben tener edad suficiente para hacer una *creíble* profesión de fe. Es imposible fijar una edad precisa que se aplique a todo niño, pero cuando los padres ven evidencia convincente de una genuina vida espiritual y también cierto grado de entendimiento respecto al significado de confiar en Cristo, el bautismo es apropiado. Por supuesto, esto exigirá una administración cuidadosa de parte de la Iglesia , así como una buena explicación de parte de los padres en la casa. La edad exacta para el bautismo variará de niño a niño, y los dirigentes de la iglesia pueden también dar dirección sabia respecto a lo que se piensa que es apropiado en su iglesia.

II. PREGUNTAS DE REPASO

1. ¿Cómo se realizaba el bautismo en el Nuevo Testamento? Respalde su respuesta con tres evidencias:

 - El significado de la palabra que en la Biblia se traduce *bautizar*
 - Referencias bíblicas
 - El simbolismo del bautismo

2. ¿Quién debe ser bautizado? Use la evidencia bíblica y el significado del bautismo en su respuesta.

3. La Iglesia Católica Romana enseña que el bautismo es necesario para la salvación y que el acto del bautismo por sí mismo produce regeneración. ¿Cómo es esta enseñanza diferente de la enseñanza del bautismo que se explica en este capítulo?

4. A diferencia de la enseñanza católica romana, la enseñanza protestante paidobautista no enseña que el bautismo salva a los niños. ¿A qué propósito sirve el bautismo según esta enseñanza? ¿Qué diferencia ve usted entre la circuncisión bajo el antiguo pacto y el bautismo bajo el nuevo?

5. Si el bautismo no es necesario para la salvación, ¿es de veras importante que los creyentes se bauticen? Explique.

III. PREGUNTAS PARA LA APLICACIÓN PERSONAL

1. ¿Se ha bautizado usted ya? ¿Cuándo? Si lo bautizaron como creyente, ¿cuál fue el efecto del bautismo en su vida cristiana (si tuvo alguno)? Si lo bautizaron cuando niño, ¿qué efecto surtió en su manera de pensar cuando llegó el momento en que supo que lo habían bautizado cuando niño?

2. ¿Qué aspectos del significado del bautismo ha llegado usted a apreciar más como resultado de leer este capítulo? ¿Qué aspectos del significado del bautismo le gustaría que se enseñaran más claramente en su iglesia?

3. Cuando hay bautismos en su iglesia, ¿son ocasiones de regocijo y alabanza a Dios? A su modo de pensar, ¿qué le sucede en ese momento a la persona que está siendo bautizada (si es que le sucede algo)? ¿Qué piensa que debería suceder?

4. ¿Ha modificado su propia enseñanza sobre el bautismo infantil a diferencia del bautismo de creyentes como resultado de leer este capítulo? ¿De qué manera?

5. ¿Cómo puede el bautismo ser una ayuda eficaz para la evangelización en su iglesia? ¿Lo ha visto funcionar de esta manera?

IV. TÉRMINOS ESPECIALES

bautismo de creyentes

comunidad del pacto

ex opere operato

inmersión

paidobautismo

profesión creíble de fe

V. LECTURA BÍBLICA PARA MEMORIZAR

ROMANOS 6:3-4

¿Acaso no saben ustedes que todos los que fuimos bautizados para unirnos con Cristo Jesús, en realidad fuimos bautizados para participar en su muerte? Por tanto, mediante el bautismo fuimos sepultados con él en su muerte, a fin de que, así como Cristo resucitó por el poder a del Padre, también nosotros llevemos una vida nueva.

CAPÍTULO VEINTIOCHO

La Cena del Señor

+ *¿Cuál es el significado de la Cena del Señor?*
+ *¿Cómo se debe observar?*

I. EXPLICACIÓN Y BASE BÍBLICA

El Señor Jesús instituyó dos ordenanzas (o sacramentos) que la iglesia debe observar. En el capítulo previo hablamos del *bautismo*, ordenanza que cada creyente observa solamente una vez como señal de que comienza su vida cristiana. Este capítulo considera la *Cena del Señor*, ordenanza que se debe observar repetidamente durante toda la vida cristiana como señal de que seguimos en comunión con Cristo.

A. Comer en la presencia de Dios: Bendición especial en toda la Biblia

Jesús instituyó la Cena del Señor de la siguiente manera:

Mientras comían, Jesús tomó pan y lo bendijo. Luego lo partió y se lo dio a sus discípulos, diciéndoles:

—Tomen y coman; esto es mi cuerpo.

Después tomó la copa, dio gracias, y se la ofreció diciéndoles:

—Beban de ella todos ustedes. Esto es mi sangre del pacto, que es derramada por muchos para el perdón de pecados. Les digo que no beberé de este fruto de la vid desde ahora en adelante, hasta el día en que beba con ustedes el vino nuevo en el reino de mi Padre. (Mt 26:26-29)

Pablo añade las siguientes frases de la tradición que él recibió (1 Co 11:23): «Esta copa es el nuevo pacto en mi sangre; hagan esto, cada vez que beban de ella, en memoria de mí» (1 Co 11:25).

¿Hay en el Antiguo Testamento algún trasfondo de esta ceremonia? Parece que lo hay, porque hubo instancias de comer y beber en la presencia del Señor también en el antiguo pacto. Por ejemplo, cuando el pueblo de Israel acampó en el Monte Sinaí, poco después de que Dios les dio los Diez Mandamientos, Dios llamó a los dirigentes de Israel a que subieran al monte para encontrarse con él: «Y subieron Moisés y Aarón, Nadab y Abiú, y setenta de los ancianos de Israel; y vieron al Dios de Israel; ... *y vieron a Dios, y comieron y bebieron*» (Éx 24:9-11, RVR).

Es más, cada año el pueblo de Israel debía dar el diezmo (dar una décima parte) de todas sus cosechas. A la sazón la ley de Moisés especificaba: «*En la presencia del SEÑOR tu Dios comerás la décima parte de tu trigo, tu vino y tu aceite, y de los primogénitos de tus manadas y rebaños,* lo harás en el lugar donde él decida habitar. Así aprenderás a temer siempre al SEÑOR tu Dios. ... y allí, *en presencia del SEÑOR tu Dios, tú y tu familia comerán y se regocijarán*» (Dt 14:23,26).

Pero incluso antes de eso, Dios puso a Adán y a Eva en el huerto del Edén y les dio de toda su abundancia para que comieran (excepto del fruto del árbol del conocimiento del bien y del mal). Puesto que no había pecado entonces, y puesto que Dios los había creado para que tuvieran comunión con él y para que le glorificaran, cada comida que Adán y Eva comieron debió haber sido una comida de festín en la presencia del Señor.

Cuando esta comunión en la presencia de Dios se interrumpió debido al pecado, Dios siguió permitiendo algunas comidas (tales como el diezmo de los frutos que ya se mencionó antes) que el pueblo comería en su presencia. Estas comidas eran una restauración parcial de la comunión con Dios que Adán y Eva disfrutaron antes de la caída, aunque estropeada por el pecado. Pero la comunión de comer en la presencia del Señor que hallamos en la Cena del Señor es mucho mejor. Las comidas de sacrificios del Antiguo Testamento continuamente apuntaban al hecho de que todavía no se había dado el pago por los pecados, porque los sacrificios se repetían año tras año, y porque miraban hacia el futuro al Mesías que vendría y quitaría el pecado (vea He 10:1-4). La Cena del Señor, sin embargo, nos recuerda que Jesús ya pagó por nuestros pecados, así que ahora comemos en la presencia del Señor con gran regocijo.

Sin embargo, incluso la Cena del Señor mira hacia adelante a una comida de comunión mucho más maravillosa en la presencia de Dios en el futuro, cuando la comunión del Edén sea restaurada y haya un gozo incluso mayor, porque los que coman en la presencia de Dios serán pecadores perdonados y confirmados en justicia, y nunca más pecarán. Esa ocasión futura de comer en la presencia de Dios la deja vislumbrar Jesús cuando dice: «Les digo que no beberé de este fruto de la vid desde ahora en adelante, *hasta el día en que beba con ustedes el vino nuevo* en el reino de mi Padre» (Mt 26:29). Se nos dice más explícitamente en Apocalipsis respecto a la cena de las bodas del Cordero: «El ángel me dijo: "Escribe: '¡Dichosos los que han sido convidados a la cena de las bodas del Cordero!'"» (Ap 19:9). Ese será un tiempo de gran regocijo en la presencia del Señor, así como un tiempo de veneración y temor reverencial ante él.

Desde Génesis a Apocalipsis, la meta de Dios ha sido llevar a su pueblo a la comunión consigo mismo, y uno de los más grandes gozos de experimentar esa comunión es el hecho de que podemos comer y beber en la presencia del Señor. Sería saludable para la Iglesia de hoy volver a captar un sentido más vívido de la presencia de Dios en la mesa del Señor.

B. Significado de la Cena del Señor

El significado de la Cena del Señor es complejo, rico, y pleno. Varias cosas se simbolizan y reiteran en la Cena del Señor.[1]

1. La muerte de Cristo. Cuando participamos de la Cena del Señor simbolizamos la muerte de Cristo porque nuestras acciones dan un cuadro de su muerte por nosotros. El hecho de partir el pan simboliza que el cuerpo de Cristo fue partido; y el hecho de verter la copa simboliza el derramamiento de la sangre de Cristo por nosotros. Por eso la participación de la Cena del Señor es también cierta clase de proclamación: «Cada vez que comen este pan y beben de esta copa, proclaman la muerte del Señor hasta que él venga» (1 Co 11:26).

2. Nuestra participación en los beneficios de la muerte de Cristo. Jesús ordenó a sus discípulos: «Tomen y coman; esto es mi cuerpo» (Mt 26:26). Conforme nosotros, como

[1]Los siguientes siete puntos son adaptados de Louis Berkhof, *Systematic Theology*, Eerdmans, Grand Rapids, 1932; reimpresión, Baker, Grand Rapids, 1979, pp. 650-51.

individuos, tomamos y participamos de la copa, cada uno de nosotros está proclamando: «Estoy participando de los beneficios de Cristo». Cuando hacemos esto estamos simbolizando que participamos o tenemos parte de los beneficios que la muerte de Cristo ganó para nosotros.

3. Nutrición espiritual. Así como el alimento ordinario nutre nuestros cuerpos físicos, el pan y el vino en la Cena del Señor nos dan nutrición. Pero también son un cuadro del hecho de que hay nutrición espiritual y refrigerio que Cristo está dando a nuestras almas; en verdad, la ceremonia que Jesús instituyó está diseñada por su misma naturaleza para enseñarnos esto. Jesús dijo: «Ciertamente les aseguro … que si no comen la carne del Hijo del hombre ni beben su sangre, no tienen realmente vida. El que come mi carne y bebe mi sangre tiene vida eterna, y yo lo resucitaré en el día final. Porque mi carne es verdadera comida y mi sangre es verdadera bebida. El que come mi carne y bebe mi sangre, permanece en mí y yo en él. Así como me envió el Padre viviente, y yo vivo por el Padre, también el que come de mí, vivirá por mí» (Jn 6:53-57).

Es cierto que Jesús no está hablando de comer literalmente su carne y su sangre. Pero si no está hablando de comer y beber literalmente, debe tener en mente una participación espiritual en los beneficios de la redención que él ganó. Esta nutrición espiritual, tan necesaria para nuestra alma, está simbolizada y la disfrutamos en nuestra participación en la Cena del Señor.

4. La unidad de los creyentes. Cuando los creyentes participamos juntos de la Cena del Señor, damos también una clara señal de unidad entre nosotros. Es más, Pablo dice: «Hay un solo pan del cual todos participamos; por eso, aunque somos muchos, formamos un solo cuerpo» (1 Co 10:17).

Cuando juntamos estas cuatro cosas, empezamos a darnos cuenta del rico significado de la Cena del Señor. Cuando participo vengo a la presencia de Cristo; recuerdo que él murió por mí; participo de los beneficios de su muerte; recibo nutrición espiritual, y me uno con otros creyentes que participan de la Cena. ¡Qué gran motivo de acción de gracias y gozo se puede hallar en la Cena del Señor!

Pero además de estas verdades que la Cena del Señor proyecta visiblemente, el hecho de que Cristo instituyó esta ceremonia para nosotros quiere decir también que por ella él también nos promete o reitera ciertas cosas. Cada vez que participemos de la Cena del Señor debemos recordar dos reiteraciones que Cristo nos está haciendo:

5. Cristo reitera su amor por mí. El hecho de que puedo participar en la Cena del Señor —¡es verdad! Jesús *me invita* a acudir—, es un vívido recordatorio y seguridad visual de que Jesucristo *me* ama individual y personalmente. Cada vez que participo en la Cena del Señor, hallo seguridad del amor de Cristo por mí.

6. Cristo reitera que todas las bendiciones de la salvación están reservadas para mí. Cuando acudo a la invitación de Cristo a la Cena del Señor, el hecho de que me ha invitado a su presencia me asegura que tiene abundantes bendiciones para mí. En esta Cena en realidad estoy comiendo y bebiendo un bocado de prueba del gran banquete del Rey. Vengo a esta mesa como miembro de su familia *eterna*. Cuando el Señor me brinda su acogida en esta mesa, me asegura que me brindará también su acogida a todas las demás bendiciones de la tierra y del cielo, y en especial a la gran cena de las bodas del Cordero, en la que tiene un lugar reservado para mí.

7. Afirmo mi fe en Cristo. Finalmente, al tomar del pan y de la copa, por mis acciones estoy proclamando: «Te necesito y confío en ti, Señor Jesús, en cuanto al perdón de mis

pecados y para que me des vida y salud a mi alma, y sólo por tu cuerpo partido y tu sangre derramada puedo alcanzar salvación». En verdad, al participar del partimiento del pan cuando lo como y del derramamiento de la copa cuando la bebo, proclamo de nuevo que mis pecados fueron parte de la causa del sufrimiento y la muerte de Cristo. De esta manera la tristeza, el gozo, la acción de gracias y el profundo amor que siento por Cristo se entremezclan ricamente en la belleza de la Cena del Señor.

C. ¿Cómo está Cristo presente en la Cena del Señor?

1. La creencia católica romana: Transubstanciación. Según la enseñanza de la Iglesia Católica Romana, en la eucaristía el pan y el vino *de veras se convierten* en el cuerpo y la sangre de Cristo.[2] Esto sucede en el momento en que el sacerdote dice: «Esto es mi cuerpo» durante la celebración de la misa. Al mismo tiempo en que el sacerdote dice esto, eleva el pan y lo adora. Esta acción de elevar el pan y pronunciar que es el cuerpo de Cristo solamente la puede realizar un sacerdote.

Cuando esto sucede, según la enseñanza católica romana, se imparte gracia a los presentes *ex opere operato*, es decir, «por la obra hecha»,[3] pero la cantidad de gracia dispensada está en proporción a la disposición subjetiva del que recibe la gracia.[4] Es más, cada vez que se celebra la misa, se repite el sacrificio de Cristo (en cierto sentido), y la Iglesia Católica Romana con todo cuidado afirma que es un sacrificio real, aunque no es lo mismo que el sacrificio que Cristo pagó en la cruz.

Con respecto al sacrificio real de Cristo en la misa, Ludwig Ott enseña lo siguiente en su obra *Fundamentals of Catholic Dogma*:

La santa misa es un sacrificio verdadero y apropiado (p. 402).

El propósito del sacrificio en el sacrificio de la misa es el mismo que en el sacrificio de la cruz: primordialmente la glorificación de Dios, secundariamente expiación, acción de gracias y apelación (p. 408).

Cómo sacrificio propiciatorio ... el sacrificio de la misa efectúa la remisión de pecados y el castigo de los pecados; como sacrificio de apelación ... produce el otorgamiento de dones sobrenaturales y naturales. El sacrificio eucarístico de propiciación puede, como expresamente lo afirmó el Concilio de Trento, ser ofrecido no meramente por los vivos, sino también por las pobres almas del purgatorio (pp. 412-13).

En respuesta a la enseñanza católica romana sobre la Cena del Señor, se debe decir que en primer lugar no reconoce el carácter simbólico de las afirmaciones de Jesús cuando declaró: «Este es mi cuerpo» o «Esto es mi sangre». Jesús habló en forma simbólica muchas veces al referirse a sí mismo. Dijo, por ejemplo: «*Yo soy la vid verdadera*» (Jn 15:1), o «*Yo soy la puerta*; el que entre por esta puerta, que soy yo, será salvo» (Jn 10:9), o «*Yo soy el pan* que bajó del cielo» (Jn 6:41). De modo similar, cuando Jesús dijo: «Esto es mi cuerpo», quiso decirlo de una manera simbólica, no de una manera real, literal y física. Es más, cuando estaba sentado con sus discípulos sosteniendo el pan, el pan estaba en su mano pero no era su cuerpo, y eso, por supuesto, era evidente para los discípulos. Era natural que entendieran de modo simbólico la afirmación de Jesús. De manera

[2]La palabra *eucaristía* simplemente significa la Cena del Señor. Se deriva de la palabra griega *eucaristía*, «dar gracias». El término *eucaristía* lo usan con frecuencia los católico romanos y también los episcopales. Entre muchas iglesias protestantes se usa más comúnmente el término *comunión* para referirse a la Cena del Señor.

[3]Vea la explicación de la expresión *ex opere operato* en relación al bautismo, en el cap. 27, pp. 379-380.

[4]Ludwig Ott, *Fundamentals of Catholic Dogma*, ed. James Canon Bastible, trad. Patrick Lynch, 4ª ed., Herder, St. Louis, 1955, p. 399.

similar, cuando Jesús dijo: «*Esta copa es el nuevo pacto en mi sangre*, que es derramada por ustedes» (Lc 22:20), no quiso decir que la copa era el nuevo pacto, sino que la copa *representaba* el nuevo pacto.

Todavía más, la creencia católica romana no reconoce la clara enseñanza del Nuevo Testamento de la *finalidad* y *plenitud* del sacrificio de Cristo de una vez por todas por nuestros pecados. El libro de Hebreos enfatiza esto muchas veces, cuando dice: «*Ni entró en el cielo para ofrecerse vez tras vez*, como entra el sumo sacerdote en el Lugar Santísimo cada año con sangre ajena. Si así fuera, Cristo habría tenido que sufrir muchas veces desde la creación del mundo. Al contrario, ahora, al final de los tiempos, se ha presentado *una sola vez* y para siempre a fin de acabar con el pecado mediante el sacrificio de sí mismo. ... Cristo fue ofrecido en sacrificio una sola vez para quitar los pecados de muchos» (He 9:25-28). Decir que el sacrificio de Cristo continúa o que se repite en la misa ha sido, desde la Reforma, una de las doctrinas católicas más objetables desde el punto de vista de los protestantes. Cuando nos damos cuenta de que el sacrificio de Cristo por nuestros pecados está terminado y completo «*Todo se ha cumplido*» (Jn 19:30; cf. He 1:3), nos sentimos bien seguros de que la deuda de *todos* nuestros pecados ya está pagada, y ya no queda ningún sacrificio por hacer. Pero el concepto de una continuación del sacrificio de Cristo destruye esa seguridad de que Cristo ya hizo el pago y Dios Padre ya lo ha aceptado y ya «no queda ninguna condenación» (Ro 8:1) para nosotros.

2. *La creencia luterana: «en, con y bajo».* Martín Lutero rechazó la creencia católica romana de la Cena del Señor, pero insistió en que la frase «Esto es mi cuerpo» había que tomarla en cierto sentido como afirmación literal. Su conclusión no fue que el pan literalmente *se convierte* en el cuerpo físico de Cristo, sino que el cuerpo físico de Cristo *está presente* «en, con y bajo» el pan en la Cena del Señor. Los elementos no se transforman en el cuerpo y sangre de Cristo, sino que estos últimos están presentes en los elementos. El ejemplo que a veces se da es que el cuerpo de Cristo está presente en el pan como el agua está presente en una esponja; el agua no es la esponja sino que está presente «en, con y bajo» la esponja, y está presente en todo punto en que la esponja está presente. Otros ejemplos que se dan son el magnetismo en un imán, o el alma en el cuerpo. Un pasaje que se podría pensar que da apoyo a esta posición es 1 Corintios 10:16: «El pan que partimos, ¿no es la comunión del cuerpo de Cristo?» (RVR).

En respuesta a la creencia luterana se puede decir que pasa por alto el hecho de que cuando Jesús dice: «Esto es mi cuerpo», está hablando de una realidad espiritual pero valiéndose de objetos *físicos* para enseñarnos. No debemos tomar esto más literalmente de lo que tomamos la oración correspondiente: «*Esta copa es el nuevo pacto en mi sangre*, que es derramada por ustedes» (Lc 22:20). Por cierto, Lucas no hace justicia a las palabras de Jesús en un sentido literal. Berkhof objeta de manera acertada que Lutero de veras hace que las palabras de Jesús quieran decir: «Esto acompaña mi cuerpo».[5] En este asunto sería provechoso leer de nuevo Juan 6:27-59, en donde el contexto muestra que Jesús está hablando del pan en términos literales y físicos, pero está explicándolo en todo momento en términos de realidad espiritual.

3. *El resto del protestantismo: Presencia de Cristo simbólica y espiritual.* A distinción de Martín Lutero, Juan Calvino y otros reformadores dijeron que el pan y el vino en la Cena del Señor no se transformaban en el cuerpo y la sangre de Cristo, ni tampoco contenían ni el cuerpo o la sangre de Cristo. Más bien, el pan y el vino *simbolizan* el

[5] Berkhof, *Systematic Theology*, p. 653.

cuerpo y la sangre de Cristo, y daban una señal visible del hecho de que Cristo mismo estaba verdaderamente presente.[6] Calvino dijo:

> Al mostrar el símbolo también se muestra el asunto mismo. Porque a menos que el hombre quiera llamar engañador a Dios, nunca se atrevería a afirmar que Dios presenta un símbolo vacío. ... Y el piadoso debe por todos los medios guardar esta regla: cada vez que ve los símbolos que el Señor señala, debe pensar y persuadirse de la verdad de que lo que representa está presente allí de verdad. Porque, ¿por qué iba el Señor a poner en tu mano el símbolo de su cuerpo, excepto para asegurarte de una verdadera participación suya en él?[7]

Sin embargo Calvino fue cuidadoso al diferir de la enseñanza católica romana (que decía que el pan se transformaba en el cuerpo de Cristo) y de la enseñanza luterana (que decía que el pan contenía el cuerpo de Cristo).

> Pero debemos establecer tal presencia de Cristo en la Cena sin apegarlo a él al elemento del pan, ni incluirlo en el pan, ni circunscribirlo de alguna manera (todo lo cual, es claro, le reduce su gloria celestial).[8]

Hoy la mayoría de los protestantes diría, además de que el pan y el vino simbolizan el cuerpo y la sangre de Cristo, que Cristo también está *espiritualmente presente* de una manera especial cuando participamos del pan y del vino. En verdad, Jesús prometió estar presente en todo lugar donde los creyentes adoran: «Porque donde dos o tres se reúnen en mi nombre, allí estoy yo en medio de ellos» (Mt 18:20). Y si él está presente especialmente cuando los creyentes se reúnen para adorar, deberíamos esperar que estará presente de una manera especial en la Cena del Señor. Nos encontramos con él en *su* mesa, a la que él mismo viene para darse *a* nosotros. Al recibir los elementos del pan y del vino en la presencia de Cristo, participamos de él y de todos sus beneficios. «Nos alimentamos de él de corazón» con acción de gracias. En verdad, incluso un niño que conoce a Cristo comprenderá esto sin que se le diga y esperará recibir una bendición especial del Señor durante esta ceremonia, porque el significado de ella está inherente en las mismas acciones de comer y beber. Sin embargo, no debemos decir que Cristo está presente aparte de nuestra fe personal, sino sólo que nos encuentra y nos bendice allí de acuerdo a nuestra fe en él.

Entonces, ¿de qué manera está Cristo presente? Está claro que hay una presencia simbólica de Cristo, pero también hay una presencia espiritual genuina y hay una bendición espiritual genuina en la ceremonia.

D. ¿Quiénes deben participar de la Cena del Señor?

A pesar de las diferencias en cuanto a algunos aspectos de la Cena del Señor, la mayoría de los protestantes concordarían, primero, en que *sólo los que creen en Cristo* deben participar en ella, porque es una señal de ser creyente y seguir en la vida cristiana. Pablo advierte que los que comen y beben indignamente enfrentarán serias consecuencias: «Porque el que come y bebe sin discernir el cuerpo, come y bebe su propia condena. Por eso hay entre ustedes muchos débiles y enfermos, e incluso varios han muerto» (1 Co 11:29-30).

[6]Hubo alguna diferencia entre Calvino y otro reformador suizo, Ulrico Zuinglio (1484–1531) sobre la naturaleza de la presencia de Cristo en la Cena del Señor, ambos concordando en que Cristo estaba presente de una manera simbólica, pero Zuinglio vacilando mucho más para afirmar una presencia espiritual real de Cristo. Sin embargo, la enseñanza real de Zuinglio respecto a este asunto es cuestión de diferencia entre los historiadores.

[7]Juan Calvino, *Institutes of the Christian Religion,* Library of Christian Classics, ed. John T. McNeill, trad. F. L. Battles, 2 vols., Westminster, Philadelphia, 1960, 1:1371 (4.17.10).

[8]Ibid., 1:1381 (4.17.19).

Un segundo requisito para la participación es el *examen de uno mismo*: «Por lo tanto, cualquiera que coma el pan o beba de la copa del Señor de manera indigna, será culpable de pecar contra el cuerpo y la sangre del Señor. *Así que cada uno debe examinarse a sí mismo antes de comer el pan y beber de la copa.* Porque el que come y bebe sin discernir el cuerpo, come y bebe su propia condena» (1 Co 11:27-29). En el contexto de 1 Corintios 11, Pablo está reprendiendo a los corintios por su conducta egoísta y desconsiderada cuando se reunían en la iglesia: «De hecho, cuando se reúnen, ya no es para comer la Cena del Señor, porque cada uno se adelanta a comer su propia cena, de manera que unos se quedan con hambre mientras otros se emborrachan« (1 Co 11:20-21). Esto nos ayuda a entender lo que Pablo quiere decir cuando habla de los que comen y beben «sin discernir el cuerpo» (1 Co 11:29). El problema en Corinto no era una falta de entendimiento de que el pan y la copa representaban el cuerpo y la sangre del Señor: ellos ciertamente lo sabían. El problema más bien era su conducta egoísta y desconsiderada entre ellos mientras estaban a la mesa del Señor. No había comprensión ni «discernimiento» de la verdadera naturaleza de la iglesia como *un cuerpo*. Esta interpretación de «sin discernir el cuerpo» recibe el apoyo de la mención de Pablo de la iglesia como cuerpo de Cristo apenas un poco antes en 1 Corintios 10:17: «Hay un solo pan del cual todos participamos; por eso, aunque somos muchos, formamos un solo cuerpo». Así que la frase «sin discernir el cuerpo» quiere decir «sin entender la unidad e interdependencia de las personas en la iglesia, que es el cuerpo de Cristo». Quiere decir no pensar en nuestros hermanos y hermanas cuando venimos a la Cena del Señor, en la cual deberíamos reflejar su carácter.

¿Qué quiere decir comer y beber «de manera indigna» (1 Co 11:27)? Podríamos pensar primero que las palabras se aplican más bien en forma estrecha y son pertinentes solamente a la manera en que nos conducimos cuando en efecto comemos y bebemos el pan y el vino. Pero cuando Pablo explica que la participación indigna incluye eso de «sin discernir el cuerpo» indica que debemos pensar en todas nuestras relaciones dentro del cuerpo de Cristo: ¿Estamos actuando de maneras que demuestran vívidamente, no la unidad de un pan y un cuerpo, sino desunión? ¿Estamos conduciéndonos de maneras que proclaman, no ese sacrificio de sí mismo de nuestro Señor, sino enemistad y egoísmo? En un sentido amplio, entonces, «cada uno debe examinarse a sí mismo» quiere decir que debemos preguntarnos si en efecto nuestras relaciones personales en el cuerpo de Cristo están reflejando el carácter del Señor con quien nos encontramos allí y a quien representamos.

En esta conexión se debe mencionar también la enseñanza de Jesús en cuanto a acudir a la adoración en general: «Por lo tanto, si estás presentando tu ofrenda en el altar y allí recuerdas que tu hermano tiene algo contra ti, deja tu ofrenda allí delante del altar. Ve primero y reconcíliate con tu hermano; luego vuelve y presenta tu ofrenda» (Mt 5:23-24). Jesús aquí nos dice que cada vez que vayamos a adorar debemos asegurarnos de que nuestras relaciones personales con otros están en debido orden, y si no lo están, debemos actuar con rapidez para corregirlas y entonces ir a adorar a Dios. Esta amonestación debe ser especialmente cierta cuando venimos a la Cena del Señor.

E. Otras preguntas

¿Quién debe administrar la Cena del Señor? La Biblia no da ninguna enseñanza explícita respecto a este asunto, así que se nos deja para que decidamos lo que es sabio y apropiado para el beneficio de los creyentes de la iglesia. Para resguardar en contra del abuso de la Cena del Señor, un dirigente responsable debe estar a cargo de su administración, pero no parece que la Biblia exija que sólo los ministros ordenados u oficiales selectos de la iglesia puedan hacerlo. En las situaciones ordinarias, por supuesto, el pastor u otro

dirigente que de ordinario oficia los cultos de adoración de la iglesia será el indicado para oficiar también en la Comunión. Similarmente, otras iglesias pueden considerar que la función del liderazgo en la iglesia está tan claramente ligado a la distribución de los elementos que querrán continuar con esa restricción de su práctica. Pero, aparte de esto, parece no haber razón por la que sólo los dirigentes, o sólo hombres, deban distribuir los elementos. ¿No diría mucho más claramente de nuestra unidad e igualdad espiritual en Cristo si tanto hombres como mujeres, por ejemplo, ayudaran en la distribución de los elementos de la Cena del Señor?

¿Con cuánta frecuencia se debe celebrar la Cena del Señor? La Biblia no nos lo dice. Jesús solo dijo: «Cada vez que comen este pan y beben de esta copa» (1 Co 11:26). Aquí se debería considerar la dirección de Pablo respecto a los cultos de adoración: «Todo esto debe hacerse para la edificación de la iglesia» (1 Co 14:26). En la realidad ha sido la práctica de la mayor parte de la iglesia en toda la historia celebrar la Cena del Señor cada semana cuando los creyentes se reúnen. No obstante, en muchos grupos protestantes desde la Reforma ha habido una celebración menos frecuente de la Cena del Señor; a veces una vez al mes o dos veces al mes, o, en muchas iglesias reformadas, sólo cuatro veces al año. Si se planea y explica la Cena del Señor, y se lleva a cabo de tal manera que sea un tiempo de examen propio, confesión, acción de gracias y alabanza, no parece que celebrarla una vez a la semana sea demasiada frecuencia, y por cierto se puede observar con esa frecuencia «para edificación».

II. PREGUNTAS DE REPASO

1. ¿Por qué el creyente se bautiza solo una vez en la vida, en tanto que la Cena del Señor la observa repetidas veces?

2. Mencione por lo menos cuatro cosas que simboliza la Cena del Señor.

3. Responda a los siguientes puntos de la creencia católica romana de la transubstanciación:

 • El pan y el vino de la Cena del Señor literalmente se transforman en el cuerpo y la sangre de Cristo.
 • La misa es en cierto sentido una repetición de la muerte de Cristo y un verdadero sacrificio.

4. En la creencia que sostiene la mayoría del protestantismo fuera del luteranismo, ¿cuál es la relación de los elementos de la Cena del Señor con el cuerpo y la sangre de Cristo? En esta creencia, ¿de qué maneras se dice que Cristo está presente en la Cena del Señor?

5. ¿Quiénes deben participar de la Cena del Señor? ¿Por qué el examen de uno mismo es importante para participar en la Cena del Señor?

III. PREGUNTAS PARA LA APLICACIÓN PERSONAL

1. ¿Qué cosas de las que simboliza la Cena del Señor han recibido nuevo énfasis en su mente como resultado de leer este capítulo? ¿Se siente ahora con mayor anhelo de participar en la Cena del Señor que antes de leer este capítulo? ¿Por qué?

2. ¿De qué maneras (si acaso) enfocará usted ahora de modo diferente la cena del Señor? ¿Cuál de las cosas que la Cena del Señor simboliza es la que más alienta su vida cristiana ahora?

3. ¿Qué concepto de la naturaleza de la presencia de Cristo en la Cena del Señor le habían enseñado en su iglesia anteriormente? ¿Qué opina ahora?

4. ¿Hay alguna relación personal rota en su vida que usted debe arreglar antes de acudir de nuevo a la Cena del Señor?

5. ¿Hay algún aspecto en su iglesia que se debe enseñar más respecto a la naturaleza de la Cena del Señor? ¿Cuál es ese aspecto?

IV. TÉRMINOS ESPECIALES

cena del Señor	presencia espiritual
comunión	presencia simbólica
«en, con y bajo»	sin discernir el cuerpo
eucaristía	transubstanciación

V. LECTURA BÍBLICA PARA MEMORIZAR

1 Corintios 11:23-26

Yo recibí del Señor lo mismo que les transmití a ustedes: Que el Señor Jesús, la noche en que fue traicionado, tomó pan, y después de dar gracias, lo partió y dijo: «Este pan es mi cuerpo, que por ustedes entrego; hagan esto en memoria de mí». De la misma manera, después de cenar, tomó la copa y dijo: «Esta copa es el nuevo pacto en mi sangre; hagan esto, cada vez que beban de ella, en memoria de mí». Porque cada vez que comen este pan y beben de esta copa, proclaman la muerte del Señor hasta que él venga.

CAPÍTULO VEINTINUEVE

Los dones del Espíritu (I):
Preguntas generales

+ *¿Qué son los dones espirituales?*
+ *¿Cuántos hay?*
+ *¿Han cesado algunos dones?*
+ *¿Cómo debemos buscar y usar los dones espirituales?*

I. EXPLICACIÓN Y BASE BÍBLICA

A. Cuestiones respecto a los dones espirituales en general

En generaciones anteriores, los libros de teología sistemática no tenían capítulos sobre los dones espirituales, porque había pocas preguntas respecto a su naturaleza y uso en la Iglesia. Pero el siglo veinte ha visto un aumento notorio en el interés en los dones espirituales, primordialmente debido a la influencia de los movimientos pentecostales y carismáticos dentro de la Iglesia.[1] En este capítulo veremos algunas de las cuestiones generales respecto a los dones espirituales, y luego examinaremos la cuestión específica de si algunos dones (milagrosos) han cesado. En el siguiente capítulo analizaremos la enseñanza del Nuevo Testamento sobre los dones en particular.

Antes de empezar, no obstante, podemos definir los dones espirituales como sigue: *Un don espiritual es cualquier destreza que imparte el poder del Espíritu Santo y se usa en cualquier ministerio de la Iglesia*. Esta definición amplia incluye tanto los dones relativos a las capacidades naturales (tales como la enseñanza, mostrar misericordia o administración), así como los dones que parecen ser más «milagrosos» y menos relacionados a las capacidades naturales (tales como de profecía, sanidad o discernimiento de espíritu). Esto se debe a que cuando Pablo da las listas de dones espirituales (en Ro 12:6-8; 1 Co 7:7; 12:8-10,28; y Ef 4:11) incluye ambas clases de dones. Sin

[1] Uso los términos *pentecostal* y *carismático* de la siguiente manera: *Pentecostal* se refiere a cualquier denominación o grupo que traza su origen histórico al despertamiento pentecostal que empezó en los Estados Unidos en 1901, y que sostiene las posiciones doctrinales de (a) que el bautismo en el Espíritu Santo es ordinariamente un evento subsiguiente a la conversión, (b) que el bautismo en el Espíritu Santo se evidencia por la señal de hablar en lenguas, y (c) que se deben buscar y usar hoy todos los dones espirituales mencionados en el Nuevo Testamento. Los grupos pentecostales por lo general tienen sus propias estructuras denominacionales distintas, siendo la más prominente las Asambleas de Dios.

Carismático se refiere a todo grupo (o personas) que traza su origen histórico al movimiento de renovación carismática de las décadas de los sesenta y setenta, que tratan de practicar todos los dones espirituales que se mencionan en el Nuevo Testamento (incluyendo profecía, sanidades, milagros, lenguas, interpretación y distinción de espíritus), y permiten diferentes puntos de vista respecto a si el bautismo en el Espíritu Santo es subsiguiente a la conversión y si las lenguas son una señal del bautismo en el Espíritu Santo. Los carismáticos a menudo se abstendrán de formar su propia denominación, pero se verán a sí mismos como una fuerza de renovación dentro de las iglesias existentes protestantes y católico romanas.

La obra de referencia definitiva para estos movimientos es ahora Stanley M. Burgess y Gary B. McGee, eds., *Dictionary of Pentecostal and Charismatic Movements*, Zondervan, Grand Rapids, 1988.

embargo, aquí no se incluyen todos los talentos naturales que las personas tienen, porque Pablo dice claramente que todos los dones espirituales deben venir por el poder de «un mismo y único Espíritu» (1 Co 12:11), que son dados «para el bien de los demás» (1 Co 12:7), y que se deben usar para «edificación» (1 Co 14:26) o para edificar a la Iglesia.

1. *Los dones espirituales en la historia de la redención.* Ciertamente el Espíritu Santo obraba en el Antiguo Testamento, y conducía a las personas a la fe y obró de maneras destacadas en unos cuantos individuos como Moisés o Samuel, David o Elías. Pero en general había actividad menos poderosa del Espíritu Santo en la vida de la mayoría de los creyentes. Había poca evangelización efectiva en las naciones, no había expulsión de demonios, las sanidades milagrosas eran poco comunes (aunque en efecto hubo algunas, especialmente en el ministerio de Elías y Eliseo), la profecía estaba limitada a unos pocos profetas o pequeños grupos de profetas, y hubo muy poca experiencia de lo que los creyentes del Nuevo Testamento llamarían el «poder de la resurrección» sobre el pecado, en el sentido de Romanos 6:1-14 y Filipenses 3:10.

El derramamiento del Espíritu Santo en la plenitud del nuevo pacto y poder en la Iglesia ocurrió en Pentecostés. Con esto quedó inaugurada una nueva era en la historia de la redención, y el poder del Espíritu Santo en el nuevo pacto que había sido profetizado por los profetas del Antiguo Testamento (cf. Jl 2:28-29) había llegado al pueblo de Dios; la edad del nuevo pacto había empezado. Y una característica de esta nueva era fue una distribución amplia de los dones espirituales a todas las personas que fueron hechas participantes de este nuevo pacto: hijos e hijas, jóvenes y viejos, criados y criadas. Todos recibieron un nuevo poder del Espíritu Santo bajo el nuevo pacto, y se esperaba que todos recibieran también dones del Espíritu Santo.

2. *Propósito de los dones espirituales en la edad del Nuevo Testamento.* Los dones espirituales tienen el propósito de equipar a la Iglesia para desempeñar su ministerio hasta que Cristo vuelva. Pablo les dice a los corintios: «De modo que no les falta ningún don espiritual mientras esperan con ansias que se manifieste nuestro Señor Jesucristo» (1 Co 1:7). Aquí él conecta la posesión de dones espirituales con su situación en la historia de la redención (en espera del retorno de Cristo) al sugerir que los dones fueron dados a la Iglesia para el período entre la ascensión de Cristo y su regreso. De modo similar, Pablo mira hacia adelante al tiempo del retorno de Cristo y dice: «Cuando llegue lo perfecto, lo imperfecto desaparecerá» (1 Co 13:10), indicando también que estos dones «imperfectos» (mencionados en los vv. 8-9), estarán en operación hasta que Cristo vuelva, cuando serán reemplazados por algo mucho mejor.[2] En verdad, el derramamiento del Espíritu Santo en «poder» en Pentecostés (Hch 1:8) fue para equipar a la Iglesia para que predicara el evangelio (Hch 1:8), algo que continuará hasta que Cristo vuelva. Pablo les recuerda a los creyentes que en su uso de los dones espirituales deben procurar «que éstos abunden para la edificación de la iglesia» (1 Co 14:12).

Pero los dones espirituales no sólo equipan a la Iglesia por el tiempo hasta que Cristo vuelva, sino que también son una degustación de la era venidera. Pablo les recuerda a los corintios que ellos fueron «enriquecidos» en su forma de hablar y en todo su conocimiento, y que el resultado de ese enriquecimiento fue que «no les falta ningún don espiritual» (1 Co 1:5,7). Así como el Espíritu Santo mismo es en esta edad un «adelanto» (2 Co 1:22; cf. 2 Co 5:5; Ef 1:14) de la obra más completa del Espíritu Santo en nosotros en la edad venidera, los dones del Espíritu Santo son un anticipo de la obra más completa del Espíritu Santo que será nuestra en la edad venidera.

[2] Esta interpretación de 1 Corintios 13:10 se defiende en gran extensión en la Sección B, más adelante.

De esta manera, los dones de percepción y discernimiento prefiguran el más completo discernimiento que tendremos cuando Cristo vuelva. Los dones de conocimiento y sabiduría prefiguran la más completa sabiduría que alcanzaremos cuando «conozcamos como somos conocidos» (cf. 1 Co 13.12). Los dones de sanidad dan un bocado de prueba de antemano de la salud perfecta que tendremos cuando Cristo nos dé nuestros cuerpos resucitados. Incluso la diversidad de dones debe conducir a una mayor unidad e interdependencia en la Iglesia (véanse 1 Co 12:12-13,24-25; Ef 4:13), y esta diversidad en unidad será en sí mismo una degustación de la unidad que tendrán en el cielo los creyentes.

3. ¿Cuántos dones hay? Las Epístolas del Nuevo Testamento mencionan dones espirituales específicos en seis pasajes diferentes.[3] Considérese la siguiente tabla.

1 Corintios 12:18
1. apóstol[5]
2. profeta
3. maestro
4. milagros
5. tipos de sanidad
6. ayuda
7. administración
8. lenguas

1 Corintios 12:8-10
9. palabra de sabiduría
10. palabra de conocimiento
11. fe
(5) dones de sanidad
(4) milagros
(2) profecía
12. distinción de espíritus
(8) lenguas
13. interpretación de
 lenguas

Efesios 4:11[4]
(1) apóstol
(2) profeta
14. evangelista
15. pastor-maestro

Romanos 12:6-8
(2) profecía
16. servicio
(3) enseñanza
17. animar a otros
18. generosidad
19. liderazgo
20. misericordia

1 Corintios 7:7
21. matrimonio
22. celibato

1 Pedro 4:11
el que habla
 (que abarca varios dones)
el que sirve
 (que abarca varios dones)

Lo que es obvio es que estas listas son todas muy diferentes entre sí. Ninguna tiene todos los dones, y ningún don es mencionado en todas las listas. Por cierto, 1 Corintios 7:7 menciona dos dones que no se hallan en ninguna otra lista: en el contexto de hablar del matrimonio y el celibato Pablo dice: «Cada uno tiene de Dios su propio don:[6] éste posee uno; aquél, otro».

Estos hechos indican que Pablo no se proponía compilar una lista exhaustiva de los dones cuando mencionó los que mencionó. Aunque hay a veces una indicación de cierto

[3]Algunas de las listas incluyen tanto oficios como dones. Hablando estrictamente, ser un apóstol es un oficio, no un don. En Efesios 4:11 la lista da cuatro tipos de personas en términos de oficios o funciones, y no cuatro dones, hablando estrictamente. Para tres de las funciones mencionadas en Efesios 4:11, los dones correspondientes serían profecía, evangelización y enseñanza.

[4]Esta lista da cuatro clases diferentes de personas en términos de oficios o funciones, y no cuatro dones, hablando estrictamente. Para las tres funciones de esta lista los dones correspondientes serían profecía, evangelización y enseñanza.

[5]Hablando estrictamente, ser un apóstol es un oficio, y no un don.

[6]El término griego traducido «don» aquí es *cárisma*, el mismo término que Pablo usa en 1 Corintios 12—14 para hablar de los dones espirituales.

orden (pone primero a los apóstoles, a los profetas en segundo lugar, y a los maestros en tercer lugar, pero las lenguas en último lugar en 1 Co 12:28), parece que en general Pablo está casi mencionando al azar una serie de ejemplos de diferentes dones según le venían a la mente.

Es más, hay cierto grado de superposición entre los dones que se mencionan en varios lugares. Sin duda el don de administración (*kybernesis*, 1 Co 12:28) es similar al don de liderazgo (*jo poistámenos*, Ro 12:8), y ambos términos probablemente se podrían aplicar a muchos que ocupan el cargo de pastor-maestro (Ef 4:11). Todavía más, en algunos casos Pablo menciona una actividad y en otros casos el sustantivo que describe a la persona (dice «profecía», en Ro 12:6 y 1 Co 12:10, pero «profeta» en 1 Co 12:28 y Ef 4:11).

¿Cuántos dones diferentes hay entonces? Simplemente depende de cuán específicos queremos ser. Podemos hacer una lista muy corta con sólo dos dones tal como Pedro lo hace en 1 Pedro 4:11: «El que habla» y «el que presta algún servicio». En esta lista de sólo dos artículos Pedro incluye todos los dones que menciona cualquier otra lista porque todos ellos encajan en una u otra categoría. Otras clasificaciones de dones incluyen dones de conocimiento (tales como discernimiento de espíritus, palabra de sabiduría y palabra de conocimiento), dones de poder (tales como de sanidad, milagros y fe) y dones del habla (lenguas, interpretación y profecía).[7] Pero también podríamos hacer una lista mucho más larga, tal como la lista de veintidós dones mencionada antes.

Lo que estoy tratando de expresar es que Dios da a la Iglesia una asombrosa variedad de dones espirituales, y que todos son muestras de su variada gracia. Por cierto, Pedro dice eso: «Cada uno ponga al servicio de los demás el don que haya recibido, administrando fielmente la gracia de Dios en sus diversas formas» (1 P 4:10; la palabra «diversas» que aquí se usa es *poikilos*, que quiere decir «tener muchas facetas o aspectos; tener rica diversidad»).

El resultado práctico de esto es que debemos estar dispuestos a reconocer y apreciar a las personas que tienen dones diferentes a los nuestros, que pueden diferir de nuestras expectativas de cómo se deberían ver ciertos dones. Es más, una iglesia saludable tendrá una gran diversidad de dones, y esta diversidad no debe llevar a la fragmentación sino a una mayor unidad entre los creyentes en la iglesia. El punto completo de Pablo en la analogía del cuerpo con muchos miembros (1 Co 12:12-26) es decir que Dios nos ha puesto en el cuerpo con todas estas diferencias para que podamos depender unos de otros. «El ojo no puede decirle a la mano: "No te necesito". Ni puede la cabeza decirles a los pies: "No los necesito". Al contrario, los miembros del cuerpo que parecen más débiles son indispensables» (1 Co 12:21-22; cf. vv. 4-6).

4. Los dones pueden variar en fuerza. Pablo dice que ti tenemos el don de profecía, debemos usarlo «según la gracia que se nos ha dado» (Ro 12:6), indicando que el don puede desarrollarse con mayor o menor fuerza en diferentes individuos, o en el mismo individuo en un período de tiempo. Por esto Pablo puede recordarle a Timoteo: «No descuides el don que hay en ti» (1 Ti 4:14, RVR), y puede decir: «Te aconsejo que avives el fuego del don de Dios que está en ti» (2 Ti 1:6, RVR). Era posible que Timoteo dejara que su don se debilitara, quizá por el uso infrecuente, y Pablo le recuerda que lo avive usándolo y con ello fortaleciéndolo. Esto es lógico, porque nos damos cuenta de que muchos dones aumentan en fuerza y efectividad conforme uno los usa, sea evangelización, enseñanza, estímulo, administración o fe.

Pasajes como estos indican que los dones espirituales pueden variar en fuerza. Si pensamos de algún don, sea enseñanza o evangelización por un lado, o profecía y curación

[7] Esta clasificación es adaptada de Dennis and Rita Bennett, *The Holy Spirit and You*, Logos International, Plainfield, NJ, 1971, p. 83.

por el otro, debemos darnos cuenta de que dentro de cualquier congregación lo más probable es que haya personas que son muy efectivas al usar ese don, tal vez por haberlo ejercitado largo tiempo y tener mayor experiencia, otros que son moderadamente fuertes en ese don, y otros que probablemente tienen el don pero que apenas están empezando a usarlo. Esta variación en fuerza en los dones espirituales depende de una combinación de influencia divina y humana. La influencia divina es la obra soberana del Espíritu Santo que «reparte a cada uno según él lo determina» (1 Co 12:11). La influencia humana resulta de la experiencia, capacitación, sabiduría y pericia natural en el uso de ese don. Por lo general no es posible saber en qué proporción se combinan la influencia divina con la humana en algún momento indicado, ni tampoco es necesario saberlo, porque incluso las destrezas que pensamos que son «naturales» son de Dios (1 Co 4:7), y están bajo su control soberano.

Pero esto nos lleva a una pregunta interesante: ¿cuán fuerte tiene que ser una pericia antes de que se le pueda llamar un don espiritual? ¿Cuánta capacidad para enseñar debe tener alguien para que se pueda decir que tiene el don de la enseñanza, por ejemplo? O ¿cuán efectivo en la evangelización tiene que ser alguien antes de que lo reconozcamos como que tiene el don de la evangelización? O ¿cuán frecuentemente tiene alguien que ver contestadas sus oraciones por curación antes de que podamos decir que tiene el don de curar personas?

La Biblia no responde directamente a esta pregunta, pero la verdad de que Pablo habla de estos dones como útiles para la edificación de la Iglesia (1 Co 14:12), y el hecho de que Pedro de la misma manera dice que toda persona que ha recibido un don debe recordar que debe emplearlo «para los demás» (1 P 4:10), sugiere que tanto Pablo como Pedro pensaban que estos dones son capacidades que deben ser suficiente fuertes para funcionar para el beneficio de la iglesia, sea la congregación en plena (como en la profecía o enseñanza), o para individuos de la congregación en diferentes momentos (como ayuda o estímulo). Probablemente no se puede trazar una línea definitiva en este asunto, pero Pablo sí nos recuerda que no todos tienen todos los dones o algún don en particular. Es muy claro respecto a esto en una serie de preguntas que esperan una respuesta de «no» en cada punto: «¿Son todos apóstoles? ¿Son todos profetas? ¿Son todos maestros? ¿Hacen todos milagros? ¿Tienen todos dones para sanar enfermos? ¿Hablan todos en lenguas? ¿Acaso interpretan todos?» (1 Co 12:29-30).

El texto griego (con la partícula *me* antes de cada pregunta) claramente espera un «no» como respuesta a cada pregunta. Por consiguiente, no todos son maestros, por ejemplo, ni tampoco todos poseen el don de enseñanza, ni todos hablan en lenguas.

Pero aunque no todos tienen el don de la enseñanza, es verdad que todos «enseñan» *en algún sentido* de la palabra *enseñar*. Incluso personas que jamás soñarían con enseñar en una clase de Escuela Dominical leen relatos bíblicos a sus hijos y les explican su significado; por cierto, Moisés ordenó a los israelitas que hicieran precisamente eso con sus hijos (Dt 6:7), que les explicaran la Palabra de Dios mientras estuvieran sentados en casa o andando por el camino. Así que debemos decir por un lado que no todos tienen el don de la enseñanza. Pero, por otro lado, debemos decir que hay una capacidad general relativa al don de la enseñanza que tiene todo creyente. Otra manera de decir esto sería decir que no hay un don espiritual que todo creyente tiene, y sin embargo siempre hay ciertas capacidades que son similares a cualquier don espiritual que los creyentes tienen.

Podemos ver esto con varios de los dones. No todos los creyentes tienen el don de evangelización, pero todo creyente tiene la capacidad de hablar del evangelio con sus vecinos. No todos los creyentes tienen don de curar, pero todo creyente puede orar y en efecto ora por la salud de amigos y parientes enfermos.

Podemos incluso decir que otros dones, como el de profecía, no sólo varían en fuerza entre los que tienen ese don, sino que también hallan una contraparte en algunas

destrezas generales que se hallan en la vida de todo creyente. Por ejemplo, si entendemos que profetizar (según la definición que se da en el capítulo 30)[8] es «informar algo que Dios trae a la mente», es cierto que no todo el mundo experimenta esto como un don, porque no todo el mundo experimenta que Dios le trae a la mente espontáneamente cosas con tanta claridad y fuerza que se siente libre para decirlas a un grupo de creyentes reunido. Pero probablemente todo creyente ha tenido en un momento u otro la percepción de que Dios le está trayendo a la mente la necesidad de orar por un amigo distante, o escribirle una palabra de estímulo, o llamarle por teléfono para dársela, a alguien distante, y más tarde hallar que era exactamente lo que esa persona necesitaba en ese momento. Pocos negarían que Dios soberanamente le puso de una manera espontánea en la mente esa necesidad, y aunque no se podría decir que es un don de profecía, es una capacidad general de recibir dirección especial o guía de Dios que es similar a lo que sucede en el don de profecía, pero que funciona en un nivel más débil.

El punto central de toda esta consideración es que los dones espirituales no son tan misteriosos ni «del otro mundo» como la gente los hace parecer. Muchos de esos dones son simplemente intensificaciones o instancias altamente desarrolladas de fenómenos que muchos creyentes experimentan en la vida. El otro punto importante que se deriva de esta consideración es que si Dios nos ha dado dones, tenemos la responsabilidad de usarlos efectivamente, y procurar crecer en su uso para que la Iglesia pueda recibir más beneficio de esos dones que Dios ha puesto bajo nuestra mayordomía.

5. *Cómo descubrir y procurar los dones espirituales.* Pablo parece dar por sentado que los creyentes sabrán cuáles son sus dones espirituales. Sencillamente les dice a los de la iglesia de Roma que usen sus dones de varias maneras: «Si el don de alguien es el de profecía, que lo use en proporción con su fe; … si es el de socorrer a los necesitados, que dé con generosidad; si es el de dirigir, que dirija con esmero; si es el de mostrar compasión, que lo haga con alegría» (Ro 12:6-8). De modo similar, Pedro les dice a sus lectores cómo usar sus dones, pero no dice nada en cuanto a cómo descubrir cuáles son esos dones: «Cada uno ponga al servicio de los demás el don que haya recibido, administrando fielmente la gracia de Dios en sus diversas formas» (1 P 4:10).

Pero, ¿qué si muchos miembros de una iglesia no saben cuál es su don o dones que Dios les ha dado? En tal caso, los dirigentes de la iglesia deben preguntar si están proveyendo suficientes oportunidades para que se usen los diferentes dones. Aunque las listas de dones que aparecen en el Nuevo Testamento no son exhaustivas, proveen un buen punto de partida para que las iglesias se pregunten si por lo menos se está dando oportunidad para que se usen esos dones. Si Dios ha puesto en una iglesia a personas con ciertos dones, si no se estimulan esos dones, o si no se permite su uso, las personas se sentirán frustradas e incompletas en su ministerio cristiano, y tal vez se irán a otra iglesia en donde puedan desempeñar sus dones para el beneficio de la obra.

Más allá de la pregunta de cómo descubrir qué dones tiene uno, la pregunta es de si hay que buscar dones espirituales adicionales. Pablo les ordena a los creyentes: «Ustedes, por su parte, ambicionen los mejores dones» (1 Co 12:31), y más tarde dice: «Empéñense en seguir el amor y ambicionen los dones espirituales, sobre todo el de profecía» (1 Co 14:1). En este contexto Pablo define lo que quiere decir por «mejores dones» o «dones mayores» porque en 1 Corintios 14:5 repite la palabra que usó en 12:31 «mejores» (gr. *meidsón*) cuando dice: «Mayor es el que profetiza que el que habla en lenguas, a no ser que las interprete para que la iglesia reciba edificación» (RVR). Aquí los dones «mayores» son los que más edifican a la Iglesia. Esto armoniza con lo que Pablo afirma pocos versículos más adelante, al decir: «Ya que tanto ambicionan dones espirituales, procuren

[8]Vea el cap. 30, pp. 408-415, para una definición del don de profecía en la iglesia.

que éstos abunden para la edificación de la iglesia» (1 Co 14:12). Los dones mayores son los que edifican más a la Iglesia y dan mayor beneficio a los demás.

Pero, ¿cómo buscamos más dones espirituales? Primero, debemos pedírselos a Dios. Pablo dice directamente que «el que habla en lenguas pida en oración el don de interpretar lo que diga» (1 Co 14:13; cf. Stg 1:5, donde Santiago dice que debemos pedirle a Dios sabiduría). Luego, los que buscan dones espirituales adicionales deben tener motivos puros. Si se buscan los dones espirituales sólo para ser más prominente o tener más influencia o poder, esto claro que es incorrecto a los ojos de Dios. Estos fueron los motivos que impulsaban al mago Simón en Hechos 8:19, cuando dijo: «Denme también a mí ese poder, para que todos a quienes yo les imponga las manos reciban el Espíritu Santo». (Véase la represión de Pedro en vv. 21-22). Es bien peligroso querer dones espirituales o prominencia en la iglesia sólo para gloria propia, y no para la gloria de Dios y para ayudar a los demás. Por consiguiente, los que buscan dones espirituales deben preguntarse primero si están buscándolos por amor a otros y con el interés de poder ayudarlos en sus necesidades, porque los que tienen grandes dones espirituales pero «no tienen amor» «nada» son a la vista de Dios (cf. 1 Co 13:1-3).

Ahora bien, es correcto buscar oportunidades para probar el don, tal como el caso de la persona que está tratando de descubrir su don, como se explicó antes. Finalmente, los que buscan dones espirituales adicionales deben seguir usando los dones que ya tienen, y deben contentarse si Dios decide no darles más. El amo aprobó al criado cuya mina había «producido diez minas», pero condenó al que escondió la suya en un pañuelo y no hizo nada con ella (Lc 19:16-17,20-23), lo que nos dice bien a las claras que tenemos la responsabilidad de usar y de tratar de aumentar los talentos y capacidades que Dios nos ha dado como mayordomos suyos. Debemos balancear esto con el recuerdo de que los dones espirituales el Espíritu Santo los reparte a cada persona «como él quiere» (1 Co 12:11, RVR), y que «Dios colocó cada miembro del cuerpo como mejor le pareció» (1 Co 12:18). De esta manera Pablo les recuerda a los corintios que a fin de cuentas la distribución de dones depende de la voluntad soberana de Dios, y es para el bien de la Iglesia y para nuestro bien que ninguno de nosotros tenga todos los dones, y que continuamente necesitemos depender de otros que tienen dones diferentes a los nuestros. Estas consideraciones deben hacernos sentir contentos si Dios decide no darnos los otros dones que buscamos.

B. ¿Han cesado algunos dones?

Dentro del mundo evangélico hoy hay diferentes posiciones respecto a la pregunta: «¿Son válidos para la Iglesia de hoy todos los dones que se mencionan en el Nuevo Testamento?» Algunos dirían que sí. Otros dirían que no, y sostendrían que los dones más milagrosos (tales como profecía, lenguas e interpretación, y tal vez curación de enfermos y exorcismos) fueron dados sólo para el tiempo de los apóstoles, como «señales» para autenticar la predicación inicial del evangelio. Primero indican que estos dones ya no son necesarios como señales hoy, y luego que esos dones cesaron con el fin de la era apostólica, probablemente hacia fines del primer siglo o principios del segundo siglo d.C.[9]

Debemos también darnos cuenta de que hay un grupo grande «en la mitad» con respecto a esta cuestión, un grupo de «evangélicos tradicionales» que no son ni carismáticos

[9]Para una diálogo extensivo con representantes de cuatro diferentes creencias sobre este asunto, vea de Wayne Grudem, ed., *Are Miraculous Gifts for Today: Four Views*, Zondervan, Grand Rapids, 1996. Los cuatro contribuyentes son Richard Gaffin (cesacionista), Robert Saucy (abierto pero cauto), Sam Storms (tercera ola), y Doug Oss (pentecostal y carismático). Para una lectura adicional sobre la perspectiva cesacionista, vea de John MacArthur Jr., *Charismatic Chaos*, Zondervan, Grand Rapids, 1992, y de Richard Gaffin, *Perspectives on Pentecost: Studies in New Testament Teaching on the Gifts of the Holy Spirit*, Presbyterian and Reformed, Phillipsburg, NJ, 1979. Para una perspectiva no cesacionista, vea de Jack Deere, *Surprised by the Power of the Spirit: A Former Dallas Seminary Professor Discovers that God Speaks and Heals Today*, Zondervan, Grand Rapids, 1993; Jack Deere, *Surprised by the Voice of God*, Zondervan, Grand Rapids, 1996; Jon Ruthven, *On the Cessation of the Charismata: The*

ni pentecostales por un lado, ni «cesacionistas»[10]por el otro, sino que están indecisos o inseguros en cuanto a si esta cuestión se puede decidir partiendo de la Biblia.[11]

Mucho de este debate gira alrededor de 1 Corintios 13:8-13, en donde Pablo dice:

> El amor jamás se extingue, mientras que el don de profecía cesará, el de lenguas será silenciado y el de conocimiento desaparecerá. Porque conocemos y profetizamos de manera imperfecta; pero cuando llegue lo perfecto, lo imperfecto desaparecerá. Cuando yo era niño, hablaba como niño, pensaba como niño, razonaba como niño; cuando llegué a ser adulto, dejé atrás las cosas de niño. Ahora vemos de manera indirecta y velada, como en un espejo; pero entonces veremos cara a cara. Ahora conozco de manera imperfecta, pero entonces conoceré tal y como soy conocido. Ahora, pues, permanecen estas tres virtudes: la fe, la esperanza y el amor. Pero la más excelente de ellas es el amor (1 Co 13:8-13).

1. ¿Nos dice 1 Corintios 13:8-13 cuándo van a cesar los dones milagrosos? El propósito de este pasaje es mostrar que el amor es superior a dones tales como el de profecía, porque esos dones pasarán pero el amor nunca pasará. Debemos entender «lo imperfecto» del versículo 10 como que incluye no sólo la profecía sino también todos los demás dones como «lenguas» o «conocimiento» por igual, puesto que también se mencionan en el versículo 9 como cosas que «pasarán». La cuestión clave es a qué tiempo se hace referencia con la palabra *cuando* en el versículo 10: «cuando llegue lo perfecto, lo imperfecto desaparecerá».

Algunos que sostienen que estos dones han cesado creen que esta frase se refiere a un tiempo anterior al tiempo del retorno del Señor, tal como cuando «la Iglesia esté madura» o «cuando la Biblia quede completa». Sin embargo, el significado del versículo 12 parece exigir que esta frase se refiere sólo al tiempo del regreso del Señor. La frase «veremos cara a cara» se usa varias veces en el Antiguo Testamento para referirse a ver a Dios personalmente;[12] no completa ni exhaustivamente, porque ninguna criatura finita puede hacer eso, pero de todas formas de una manera personal y real. Así que cuando Pablo dice que «entonces veremos cara a cara», sin duda quiere decir: «Entonces veremos a Dios cara a cara». Esa será ciertamente la mayor bendición del cielo y nuestro mayor gozo por toda la eternidad (Ap 22:3: «lo verán cara a cara»). Esto solamente podrá suceder cuando el Señor regrese. Todavía más, la segunda mitad del versículo 12 dice: «Ahora conozco de manera imperfecta, pero entonces conoceré tal y como soy conocido». Pablo no espera poseer un conocimiento infinito, sino que cuando el Señor regrese espera estar libre de los conceptos errados e ineptitudes para comprender (especialmente a Dios y su obra) que son parte de esta vida presente. Su conocimiento se parecerá a lo que Dios sabe de él al presente porque no contendrá ninguna impresión falsa y no estará limitado a lo que puede percibir en esta edad. Pero tal conocimiento tendrá lugar sólo cuando el Señor regrese. Este es el tiempo al que se refiere el versículo 10 cuando dice: «Cuando llegue lo perfecto, lo imperfecto desaparecerá». Cuando Cristo regrese, las maneras «imperfectas» o parciales de

Protestant Polemic on Post-Biblical Miracles, Sheffield University Academic Press, Sheffield, 1993; y Gary Greig and Kevin Springer, eds., *The Kingdom and the Power,* Regal, Ventura, CA, 1993. Sobre el asunto completo, vea también a D. A. Carson, *Showing the Spirit: A Theological Exposition of 1 Corinthians 12—14,* Baker, Grand Rapids, 1987.

[10]La palabra *cesacionista* quiere decir alguien que piensa que ciertos dones espirituales milagrosos cesaron hace mucho tiempo, cuando los apóstoles murieron y cuando la Biblia quedó completa.

[11]La consideración en el resto de esta sección sobre el debate cesacionista es adaptada de Wayne Grudem, *The Gift of Prophecy in the New Testament and Today,* Kingsway, Eastbourne, UK, y Crossway, Westchester, IL, 1988, pp. 227-52, y se usa con permiso.

[12]Vea, por ejemplo, Gn 32:30 y Jue 6:22 (exactamente las mismas palabras griegas como 1 Co 13:12); Dt 5:4; 34:10; Ez 20:35; Éx 33:11.

adquirir conocimiento acerca de Dios desaparecerán porque la clase de conocimiento que tendremos en la consumación final de todas las cosas hará obsoletos los dones imperfectos. Esto implicaría, sin embargo, que hasta que Cristo vuelva tales dones continuarán existiendo y siendo útiles para la iglesia, en toda la edad de la iglesia, incluyendo hoy, y exactamente hasta el día de la Segunda Venida de Cristo.

Todavía más, esta interpretación parece encajar mejor con el propósito global del pasaje. Pablo está tratando de recalcar la grandeza del amor y establece que: «El amor jamás se extingue» (1 Co 13:8). Para probar este punto argumenta que durará hasta más allá del tiempo cuando el Señor vuelva, a diferencia de los dones espirituales presentes. Esto constituye un argumento convincente: El amor es tan fundamental para los planes de Dios para el universo que durará mucho más allá de la transición de esta edad a la edad venidera en el retorno de Cristo. Continuará por la eternidad.

Finalmente, una afirmación más general de Pablo sobre el propósito de los dones espirituales en la edad del Nuevo Testamento respalda esta interpretación. En 1 Corintios 1:7 Pablo liga la posesión de dones espirituales (gr. *carismata*) a la actividad de anhelar el regreso del Señor: «No les falta ningún don espiritual mientras esperan con ansias que se manifieste nuestro Señor Jesucristo». Esto sugiere que Pablo veía los dones como una provisión temporal para equipar a los creyentes para el ministerio hasta que regrese el Señor. Así que este versículo constituye un buen paralelo al pensamiento de 1 Corintios 13:8-13, en donde la profecía y el conocimiento (y sin duda las lenguas) se ven, de modo similar, como útiles hasta el retorno de Cristo, pero innecesarios más allá de ese momento.

La Primera Carta a los Corintios 13:10, por consiguiente, se refiere al tiempo del retorno de Cristo y dice que estos dones espirituales durarán entre los creyentes hasta ese tiempo. Esto quiere decir que tenemos aquí una clara afirmación bíblica de que Pablo esperaba que estos dones habrían de continuar por toda la era de la Iglesia para beneficio de esta hasta que el Señor regrese.

2. ¿Pondría la continuación de la profecía hoy en tela de duda la suficiencia de la Biblia? Algunos que adoptan el concepto «cesacionista» argumentarían que permitir «palabras de Dios» en pronunciamientos proféticos continuos sería, en efecto, o añadir algo a la Biblia o competir con ella. En ambos casos, sería cuestionar la suficiencia de la Biblia y, en la práctica, comprometer su autoridad única en nuestra vida. Sin embargo, he discutido extensamente en otras partes que la profecía congregacional ordinaria en las iglesias del Nuevo Testamento *no* tienen la autoridad de las Escrituras.[13] No fueron pronunciadas en palabras que eran palabras de Dios, sino más bien en palabras humanas. Debido a que tienen menos autoridad, no hay razón para pensar que las profecías no continuarán en la Iglesia hasta que Cristo regrese. No amenazan ni compiten con las Escrituras en autoridad, sino que están sujetas a la Biblia, así como al juicio maduro de la congregación.

Otra objeción se presenta a veces en este punto. Algunos aducen que aun si los que usan el don de profecía hoy dicen que no es igual a la Biblia en autoridad, de hecho funciona en sus vidas para competir e incluso reemplazar a la Biblia en cuando a darles dirección respecto a la voluntad de Dios. Por tanto, se dice, la profecía hoy cuestiona la doctrina de la suficiencia de la Biblia para dirigirnos en la vida.

Aquí debemos reconocer que se han cometido muchas equivocaciones en la historia de la Iglesia. Pero en esta discusión la pregunta debe ser: ¿Son los abusos *necesarios* para el funcionamiento del don de profecía? Si se arguye que los errores y abusos de un don invalidan el don en sí mismo, tendríamos que rechazar la enseñanza de la Biblia (porque

[13] Para mayor consideración de la autoridad del don de profecía, vea el cap. 30, pp. 408-415.

muchos profesores de Biblia han enseñado errores y empezado sectas falsas), y por igual la administración de la Iglesia (porque muchos dirigentes de la Iglesia han hecho descarriar a muchos), y otras cosas por el estilo. El abuso de un don no quiere decir que se debe prohibir el uso correcto de ese don, a menos que se pueda demostrar que no se puede usar adecuadamente porque cualquier uso es abuso.

3. ¿Se presentan los dones milagrosos sólo durante el otorgamiento de nuevas Escrituras? Otra objeción es que los dones milagrosos acompañaron el otorgamiento de las Escrituras, y puesto que hoy ya no se están dando nuevas Escrituras, no debemos esperar nuevos milagros.

Pero en respuesta a eso hay que decir que ese no es el único, y ni siquiera el principal, propósito de los dones milagrosos. Los milagros tienen varios otros propósitos en la Biblia: (1) autentican el mensaje del evangelio en toda la era de la iglesia; (2) son de ayuda a los necesitados, y por ello demuestran la misericordia y el amor de Dios; (3) equipan a las personas para el ministerio y (4) glorifican a Dios.

Debemos también observar que no todos los milagros coincidieron con el otorgamiento de Escritura adicional. Por ejemplo, los ministerios de Elías y Eliseo en el Antiguo Testamento se vieron marcados por varios milagros, pero ni Elías ni Eliseo escribieron libros ni secciones de la Biblia. En el Nuevo Testamento hubo varios milagros que no estuvieron acompañados por otorgamiento de Escrituras. Tanto Esteban como Felipe, en el libro de Hechos, hicieron milagros pero no escribieron Escrituras. Hubo profetas que no escribieron nada de la Biblia en Cesarea (Hch 21:4), Tiro (Hch 21:9-11), Roma (Ro 12:6), Tesalónica (1 Ts 5:20-21), Éfeso (Ef 4:11) y las comunidades a las que fue escrita 1 Juan (1 Jn 4:1-6). Evidentemente hubo muchos milagros en las iglesias de Galacia (Gá 3:5). Santiago espera que haya curación de enfermos de parte de los ancianos en todas las iglesias a las que escribe (véase Stg 5:14-16).

4. ¿Es peligroso hoy día que una iglesia permita el posible ejercicio de dones milagrosos? Una objeción final desde la posición cesacionista es que una iglesia que enfatiza el uso de los dones milagrosos corre el peligro de desequilibrarse, y con toda probabilidad descuidará otras cosas importantes, tales como la evangelización, la sana doctrina y la pureza moral de la vida.

Decir que el ejercicio de los dones milagrosos es «peligroso» no es crítica adecuada en sí misma, porque algunas cosas que son correctas son peligrosas, por lo menos en algún sentido. La obra misionera es peligrosa. Conducir un coche es peligroso. Si definimos *peligroso* como «algo que puede salir mal», podemos criticar cualquier cosa que cualquier persona pueda hacer como «peligrosa», y esto sería una crítica de todo cuanto se haga si no hay algún abuso específico que señalar. Un mejor enfoque respecto a los dones espirituales es preguntar: «¿Se están ejerciendo de acuerdo a la Biblia?» «¿Se están dando pasos adecuados para protegerlos contra el abuso?»

Por supuesto, es cierto que las iglesias pueden desequilibrarse, y a algunas en efecto así le ha pasado. Pero no a todas le vas a pasar, ni tampoco tiene que pasarles. Es más, puesto que este argumento se basa en resultados reales en la vida de algunas iglesias, también es apropiado preguntar: «¿Qué iglesias en el mundo de hoy hacen la evangelización más efectiva? ¿Cuáles reciben las ofrendas más sacrificiales de sus miembros? ¿Cuáles, en verdad, tienen el mayor énfasis en la pureza de la vida? ¿Cuáles tienen el más profundo amor por el Señor y su Palabra?» En tanto que es difícil responder claramente a estas preguntas, no pienso que podemos decir con equidad que las iglesias dentro de los movimientos pentecostales y carismáticos en su mayor parte sean más débiles en estos aspectos que otras iglesias evangélicas. En realidad, en ciertos casos incluso pueden ser las más fuertes en algunos aspectos. El punto es simplemente que cualquier argumento que

diga que las iglesias que enfatizan dones milagrosos se desequilibran no halla respaldo en la práctica.

5. Una nota final: Los cesacionistas y carismáticos se necesitan unos a otros. Finalmente, se puede afirmar que los que se hallan en los campos carismático y pentecostal, y los del campo cesacionista (primordialmente cristianos reformados y dispensacionales) se necesitan unos a otros, y que harían mejor en apreciarse más unos a otros. Los primeros tienden a tener una experiencia más práctica en el uso de los dones espirituales, y vitalidad en los cultos, y los cesacionistas bien pudieran aprovechar eso, si están dispuestos a aprender. Por otro lado, los grupos reformados y dispensacionales tradicionalmente han sido muy fuertes en el entendimiento de las enseñanzas de la Biblia. Los grupos carismáticos y pentecostales pudieran aprender mucho de ellos si estuvieran dispuestos a hacerlo. Pero por cierto que no sirve de nada a la Iglesia como un todo que ambos lados piensen que no pueden aprender nada del otro, o que no hay beneficio que pudieran obtener al tener comunión con el otro.

II. PREGUNTAS DE REPASO

1. ¿Cuál es el propósito de los dones espirituales en la era del Nuevo Testamento? ¿Qué tienen que ver los dones espirituales con la época después que Cristo vuelva?

2. Refiérase a la lista de dones espirituales que se da en la página 398.
 - ¿Qué diferencias observa entre las listas?
 - ¿Cuáles dones se repiten en más de una lista?
 - ¿Qué inferencias deduce usted de estas observaciones?

3. ¿Qué evidencia hay de que los dones espirituales varían en fuerza de persona a persona?

4. ¿Tenemos autorización bíblica para desear y buscar los dones espirituales? (Presente respaldo bíblico para su respuesta). Mencione cuatro recomendaciones sobre cómo debe una persona abordar esto.

5. ¿Cesó algún don espiritual después del tiempo de los apóstoles? Presente respaldo bíblico para su respuesta.

6. ¿Fue el propósito de los milagros acompañar el otorgamiento de la Biblia? ¿Para cuáles otros propósitos sirven los milagros?

III. PREGUNTAS PARA LA APLICACIÓN PERSONAL

1. Antes de leer este capítulo, ¿cuáles dones espirituales pensaba usted que tenía? ¿Ha cambiado su entendimiento de su don o dones espirituales después de estudiar este capítulo? ¿De qué manera?

2. ¿Qué puede hacer usted para avivar o fortalecer los dones espirituales que tiene y que necesita que se les fortalezcan? ¿Hay algunos dones que le han sido dados pero que usted ha descuidado? ¿Por qué piensa que los ha descuidado?

3. Al pensar en su iglesia, ¿qué dones espirituales piensa usted que están obrando más efectivamente al presente? ¿Cuáles son los dones que más necesita su iglesia? ¿Hay algo que usted podría hacer para atender esas necesidades?

4. A su modo de pensar ¿qué se podría hacer para ayudar a las iglesias a evitar tener controversias y divisiones respecto a los dones espirituales? ¿Hay hoy en su iglesia tensiones respecto a estos asuntos? Si las hay, ¿qué podría hacer usted para aliviar esas tensiones?

5. ¿Piensa usted que algunos dones espirituales que menciona el Nuevo Testamento cesaron temprano en la historia de la Iglesia y ya no son válidos para hoy? ¿Ha cambiado su opinión como resultado de leer este capítulo?

IV. TÉRMINOS ESPECIALES

Vea la lista al final del siguiente capítulo.

V. LECTURA BÍBLICA PARA MEMORIZAR

1 PEDRO 4:10-11

Cada uno ponga al servicio de los demás el don que haya recibido, administrando fielmente la gracia de Dios en sus diversas formas. El que habla, hágalo como quien expresa las palabras mismas de Dios; el que presta algún servicio, hágalo como quien tiene el poder de Dios. Así Dios será en todo alabado por medio de Jesucristo, a quien sea la gloria y el poder por los siglos de los siglos. Amén.

CAPÍTULO TREINTA

Los dones del Espíritu (II):
Dones específicos

+ *¿Cómo debemos entender y usar los dones espirituales específicos?*

I. EXPLICACIÓN Y BASE BÍBLICA

En este capítulo continuaremos la consideración general de los dones espirituales, basándonos en el capítulo anterior y examinando con más detalle varios dones. No vamos a considerar todos los dones mencionados en el Nuevo Testamento, pero sí enfocaremos varios que no se entienden bien y el ejercicio de los cuales ha levantado controversia hoy. Por tanto, no examinaremos los dones cuyo significado y uso es evidente debido al término que se usa (tales como servicio, estímulo, contribución, mostrar liderazgo o mostrar misericordia), sino que más bien nos concentraremos en los siguientes dones: (1) profecía, (2) enseñanza, (3) curación de enfermos y (4) lenguas e interpretación.

A. Profecía

Aunque se le han dado varias interpretaciones al don de profecía, un examen fresco de la enseñanza del Nuevo Testamento sobre este don mostrará que se debe definir no como «predecir el futuro», ni como «proclamar una palabra del Señor», ni tampoco como «predicación poderosa»; sino más bien como *«decir algo que Dios ha traído espontáneamente a la mente»*. Los primeros cuatro puntos del material que sigue respaldan esta conclusión; los puntos restantes tratan de otras consideraciones respecto a este don.[1]

1. En el Nuevo Testamento la contraparte de los profetas del Antiguo Testamento son los apóstoles. Los profetas del Antiguo Testamento tenían una impresionante responsabilidad: Debían poder hablar y escribir palabras que tenían autoridad divina absoluta. Podían decir: «Así dice el Señor», y las palabras que decían eran palabras directas de Dios. Los profetas del Antiguo Testamento escribieron en la Biblia sus propias palabras como palabras de Dios para todo tiempo (vea Nm 22:38; Dt 18:18-20; Jer 1:9; Ez 2:7; et ál.). Por consiguiente, no creer o desobedecer las palabras de un profeta era no creer o desobedecer a Dios (vea Dt 18:19; 1 S 8:7; 1 R 20:36; y muchos otros pasajes).

[1]Para un desarrollo más extenso de todos los puntos que siguen respecto a la profecía, vea de Wayne Grudem, *The Gift of Prophecy in 1 Corinthians*, University Press of America, Lanham, MD, 1982, y también de Wayne Grudem, *The Gift of Prophecy in the New Testament and Today*, Kingsway, Eastbourne, UK, y Crossway, Westchester, IL, 1988. (El primero es más técnico con más interacción con la literatura de erudición.) Mucho del material que sigue en cuanto a la profecía es adaptado de mi artículo «Why Christians Can Still Prophesy», en *Christianity Today*, 16 de septiembre de 1988, pp. 29-35, y se usa con permiso.

En el Nuevo Testamento también hubo personas que hablaron y escribieron palabras de Dios mismo y las registraron en las Escrituras, pero tal vez nos sorprenda descubrir que Jesús ya no los llama «profetas» sino que usa un nuevo término: «apóstoles». Los apóstoles son en el Nuevo Testamento la contraparte de los profetas del Antiguo Testamento (vea 1 Co 2:13; 2 Co 13:3; Gá 1:8-9,11-12; 1 Ts 2:13; 4:8,15; 2 P 3:2). Son los apóstoles, no los profetas, quienes tienen autoridad para escribir las palabras de las Escrituras del Nuevo Testamento.

Cuando los apóstoles querían establecer su autoridad singular, nunca apelaban al título de «profeta» sino que más bien se llamaban «apóstoles» (Ro 1:1; 1 Co 1:1; 9:1-2; 2 Co 1:1; 11:12-13; 12:11-12; Gá 1:1; Ef 1:1; 1 P 1:1; 2 P 1:1; 3:2; et ál.). Esto sugiere que las palabras *profeta* y *profecía* tal vez no hayan sido apropiadas para describir a los autores de las Escrituras del Nuevo Testamento y que tal vez en ese tiempo las palabras se usaban frecuentemente en un sentido más amplio.

2. Significado de la palabra profeta en tiempos del Nuevo Testamento. ¿Por qué Jesús escogió el nuevo término *apóstol* para designar a los que tenían la autoridad para escribir las Escrituras? Probablemente porque la palabra griega *profetes* («profeta») en el tiempo del Nuevo Testamento tenía una amplia variedad de significados. Por lo general no tenía el sentido de «persona que habla palabras directas de Dios», sino más bien «persona que habla basado en alguna influencia externa» (a menudo algún tipo de influencia espiritual). Tito 1:12 usa la palabra en este sentido, en donde Pablo cita al poeta griego pagano Epiménides: «Fue precisamente uno de sus propios *profetas* el que dijo: "Los cretenses son siempre mentirosos, malas bestias, glotones perezosos"». Los soldados que se mofaban de Jesús también parecen usar la palabra *profetizar* de esta manera, cuando le vendaron los ojos a Jesús y exigieron: «Profetiza, ¿quién es el que te golpeó?» (Lc 22:64, RVR). No querían decir: «Di palabras de autoridad divina absoluta», sino «Dinos algo que te haya sido revelado» (cf. Jn 4:19).

Muchos escritos fuera de la Biblia usan la palabra *profeta* (gr. *profetes*) de esta manera sin querer decir que había autoridad divina en las palabras del llamado «profeta». Ciertamente, en el tiempo del Nuevo Testamento el término *profeta* en el uso de todos los días simplemente quería decir «persona que tiene conocimiento sobrenatural» o «uno que predice el futuro»; o incluso simplemente «portavoz» (sin ninguna connotación de autoridad divina). Helmut Kramer examina una serie de ejemplos del uso de esta palabra cerca del tiempo del Nuevo Testamento en su artículo en *Theological Dictionary of the New Testament*, y concluye que la palabra griega que se traduce «profeta» (*profetes*) «expresa solamente la función formal de declarar, proclamar, dar a conocer». Sin embargo, debido que «todo profeta declara algo que no es suyo propio», la palabra griega que se traduce «heraldo» (*kerux*) «es el sinónimo más próximo».[2]

Por supuesto, las palabras *profeta* y *profecía* a veces se usaban en referencia a los apóstoles en contextos que enfatizaban la influencia espiritual externa (del Espíritu Santo) bajo la cual hablaban (como Ef 2:20; 3:5 y Ap 1:3; 22:7), pero esta no era la terminología ordinaria que se empleaba para referirse a los apóstoles, ni tampoco los términos *profeta* y *profecía* en sí mismos implicaban autoridad divina en sus palabras o escritos. Mucho más comúnmente, las palabras *profeta* y *profecía* se usaban para referirse a creyentes ordinarios que hablaban no con autoridad divina absoluta, sino que simplemente informaban algo que Dios les había puesto en el corazón o traído a sus mentes.

3. El don de profecía es dado a toda clase de creyentes en cada congregación. Con el otorgamiento del Espíritu Santo en la plenitud del nuevo pacto en Pentecostés, un

[2] *TDNT* 6, pp. 794-795.

resultado fue la amplia distribución del don de profecía a miles del pueblo de Dios en miles de congregaciones cristianas por toda la iglesia primitiva. Pedro dijo que esto sucedería:

En realidad lo que pasa es lo que anunció el profeta Joel:

«Sucederá que en los últimos días —dice Dios—,
derramaré mi Espíritu sobre todo el género humano.
Los hijos y las hijas de ustedes profetizarán,
tendrán visiones los jóvenes
y sueños los ancianos.
En esos días derramaré mi Espíritu
aun sobre mis siervos y mis siervas,
y profetizarán». (Hch 2:16-18)

Así como el oficio de sacerdote en el Antiguo Testamento estuvo reservado para unos pocos, pero en el Nuevo Testamento todo miembro del pueblo de Dios es sacerdote (o pertenece a un «sacerdocio real», 1 P 2:9), en el oficio de profeta hay también un cambio: el don de profecía se distribuye ampliamente al pueblo de Dios, pero la autoridad profética es una autoridad menor, y ya no tiene autoridad de palabras que proceden de Dios. Tenemos evidencia específica de profetas por lo menos en Jerusalén (Hch 11:27), Antioquía (Hch 13:1), Tiro (Hch 21:4), Cesarea (Hch 21:8-9), Roma (Ro 12:6), Corinto (1 Co 14:29), Tesalónica (1 Ts 5:20-21), y las iglesias a las que Juan escribió (1 Jn 4:1-2). Cuando unimos esta evidencia a la promesa de distribución de dones que hallamos en Hechos 2:16-18 (antes citado), vemos que es probable que hubiera creyentes con el don de profecía en cada una de las miles de congregaciones cristianas del mundo antiguo. Pablo esperaba que estos profetizaran en cada reunión de la iglesia (1 Co 14:1,5,26,29-33).

¿Decían estos miles de personas con el don de profecía palabras que procedían de Dios y debían escribirse en las Escrituras, en el «libro del pacto» de Dios, para que se preservaran para todo el pueblo de Dios de todos los tiempos? Claro que no. Por cierto, ninguno de estos primeros profetas cristianos escribió un libro del Nuevo Testamento. Como vimos en el capítulo 2, fueron los apóstoles o personas directamente autorizadas por estos los que escribieron los libros del Nuevo Testamento. Entonces, ¿qué clase de autoridad tenían las palabras proféticas que escuchaban las congregaciones del Nuevo Testamento? Debe haber sido una autoridad inferior de algún tipo. En efecto, esto es lo que hallamos en varios versículos que describen el don de profecía.

4. Indicaciones de que los «profetas» no hablaban con una autoridad igual a las palabras de las Escrituras.

a. *Hechos 21:4.* En Hechos 21:4 leemos de los discípulos de Tiro: «Ellos, por medio del Espíritu, exhortaron a Pablo a que no subiera a Jerusalén». Esto parece ser una referencia a una profecía dirigida a Pablo, pero ¡Pablo la desobedeció! Nunca lo hubiera hecho si la profecía hubiera contenido palabras directas de Dios y hubiera tenido la misma autoridad de las Escrituras.

b. *Hechos 21:10-11.* Luego, en Hechos 21:10-11 Agabo profetizó que los judíos de Jerusalén atarían a Pablo y que lo entregarían en manos de los gentiles, predicción que era casi correcta pero no del todo: Fueron los romanos, no los judíos, los que ataron a

Pablo (v. 33; también 22:29),[3] y los judíos, antes que entregarlo voluntariamente, trataron de matarlo, y los soldados tuvieron que rescatarlo a la fuerza (v. 32).[4] La predicción no estaba muy lejos, pero tenía inexactitudes en detalles que habían puesto en tela de duda la validez de cualquier profeta del Antiguo Testamento. Por otro lado, este pasaje se podría explicar perfectamente bien mediante una suposición de que Agabo tuvo una visión de Pablo preso de los romanos en Jerusalén, rodeado de una chusma enfurecida de judíos. Su propia interpretación de tal «visión» o «revelación» del Espíritu Santo habría sido que los judíos habían atado a Pablo y le habían entregado a los romanos, y eso es lo que Agabo profetizó (hasta cierto punto erróneamente). Esta es exactamente la clase de profecía falible que encajaría en la definición de la profecía congregacional del Nuevo Testamento propuesta antes: o sea, informar en nuestras propias palabras algo que Dios espontáneamente nos ha puesto en la mente.[5]

c. *1 Tesalonicenses 5:19-21*. Pablo dice a los tesalonicenses: «No desprecien las profecías, *sométanlo todo a prueba*, aférrense a lo bueno» (1 Ts 5:20-21). Si los tesalonicenses hubieran pensado que la profecía equivalía a Palabra de Dios en cuanto a autoridad, él nunca habría tenido que decirles que no la despreciaran; porque ellos «recibieron» y «aceptaron» la Palabra de Dios «con gozo del Espíritu Santo» (1 Ts 1:6; 2:13; cf. 4:15). Pero cuando Pablo les dice «sométanlo todo a prueba», seguramente incluía por lo menos las profecías que acababa de mencionar en la frase previa. Al animarles a que se aferren «*a lo bueno*» está implicando que las profecías contienen algunas cosas que son buenas y otras que no lo son. Esto es algo que nunca se podría haber dicho de las palabras de un profeta del Antiguo Testamento ni de las enseñanzas autoritativas de un apóstol del Nuevo Testamento.

d. *1 Corintios 14:29-38*. Una evidencia más extensa sobre la profecía en el Nuevo Testamento la hallamos en 1 Corintios 14. Cuando Pablo dice: «En cuanto a los profetas, que hablen dos o tres, y *que los demás examinen con cuidado lo dicho*», sugiere que deben escuchar con atención y cernir lo bueno y lo malo, aceptando algo y rechazando el resto (porque esta es la implicación de la palabra griega *diakrino*, que aquí se traduce «examinen con cuidado lo dicho»). No podemos imaginarnos que un profeta del Antiguo Testamento, como Isaías, hubiera dicho: «Escuchen lo que digo y examinen con cuidado lo dicho; separen lo bueno de lo malo, lo que deben aceptar y lo que no deben aceptar». Si la profecía tenía autoridad divina absoluta, habría sido pecado hacer eso. Pero aquí Pablo ordena hacerlo, sugiriendo que la profecía en el Nuevo Testamento no tenía la autoridad de palabra de Dios.[6]

[3] En ambos versículos Lucas usa el mismo verbo griego (*deo*) que Agabo había usado para predecir que los judíos atarían a Pablo.

[4] El verbo que usó Agabo (*paradídomi*, «entregar») requiere el sentido de entregar algo voluntaria, consciente y deliberadamente a otro. Ese es el significado que tiene en todos los demás casos de la palabra en el Nuevo Testamento. Pero ese sentido no es verdad respecto a la manera en que los judíos trataron a Pablo; ¡ellos no lo entregaron voluntariamente a los romanos!

[5] No se debe objetar que Hechos 28:17 habla de un cumplimiento de la profecía de Agabo, porque la narración entera de Hechos 28:17-19 se refiere a la transferencia de Pablo de Jerusalén a Cesarea (en Hch 23:12-35) y explica a los judíos de Roma por qué Pablo está bajo custodia de los romanos. En Hechos 28:17 Pablo se refiere a su transferencia *fuera de (ex)* Jerusalén como prisionero (gr. *desmios*). (La traducción de la NVI: «me arrestaron en Jerusalén y me entregaron a los romanos», es una paráfrasis inexacta que yerra por completo la idea de ser entregado *fuera de [ex]* Jerusalén, y elimina la idea de que fue entregado como preso, añadiendo más bien la idea de que fue arrestado en Jerusalén, evento que no se menciona en el texto griego.) En el texto griego el lenguaje claramente se refiere a la transferencia de Pablo *fuera del* sistema judicial judío (los judíos querían llevarle de nuevo para ser examinado por el sanedrín, según Hch 23:15,20) *y dentro del* sistema judicial romano en Cesarea (Hch 23:23-25). Por tanto, Pablo correctamente dice en Hechos 28:18 que los mismos romanos a cuyas manos había sido entregado como preso (v. 17) fueron los que (*joitínes*, v. 18), «me interrogaron y quisieron soltarme por no ser yo culpable de ningún delito que mereciera la muerte» (Hch 28:18).

[6] Las instrucciones de Pablo son diferentes de las que constan en el antiguo documento cristiano conocido como la *Didaqué*, que les dice a las personas: «No prueben ni examinen a ningún profeta que está hablando en un espíritu (o: en el Espíritu)» (cap 11). Pero la *Didaqué* dice varias cosas que son contrarias a la doctrina del Nuevo Testamento (vea de Wayne Grudem,

En 1 Corintios 14:30 Pablo permite que un profeta interrumpa a otro: «Si alguien que está sentado recibe una revelación, el que esté hablando ceda la palabra. Así todos pueden profetizar por turno». De nuevo, si los profetas hubieran estado hablando palabras directas de Dios, igual en valor a las de las Escrituras, difícilmente Pablo hubiera dicho que los debían interrumpir y no permitirles que terminaran su mensaje. Pero eso es lo que Pablo ordenó.

Lo que Pablo indica es que nadie en Corinto, una iglesia que tenía mucha profecía, podía hablar palabras de Dios. Dice en 1 Corintios 14:36: «¡Qué! ¿*Salió de ustedes la palabra de Dios?* ¿O son ustedes los únicos que ella ha alcanzado?» (traducción del autor). Pablo claramente implica que «ninguna palabra de Dios» ha salido de todos los profetas de Corinto.[7]

Luego, en los versículos 37 y 38, Pablo se adjudica a sí mismo una autoridad mucho mayor que la de cualquier profeta de Corinto: «Si alguno se cree profeta o espiritual, reconozca que esto que les escribo es mandato del Señor. Si no lo reconoce, tampoco él será reconocido».

Todos estos pasajes indican que la idea común de que los profetas hablaban «palabras del Señor» cuando no había presente ningún apóstol en las primeras iglesias es totalmente incorrecta.

5. ¿*Qué debemos decir de la autoridad de la profecía hoy?* Las profecías en la iglesia de hoy se deben considerar como *palabras humanas, no palabras de Dios*, y no iguales en autoridad a las palabras de Dios.

La mayoría de los dirigentes pentecostales y carismáticos estarían de acuerdo en que la profecía contemporánea no es igual en autoridad a la Biblia. Pero hay que decir que en la práctica real mucha confusión resulta del hábito de poner como prefacio a las profecías la frase común del Antiguo Testamento: «Así dice el Señor» (frase que ningún profeta, en ninguna parte del Nuevo Testamento, pronunció en ninguna iglesia del Nuevo Testamento). El uso de esta frase es desdichado porque da la impresión de que las palabras que siguen son palabras directas de Dios, en tanto que el Nuevo Testamento no justifica esa posición y, cuando se les cuestiona, la mayoría de los portavoces carismáticos responsables no quieren afirmar tal cosas en cuanto a todas las partes de sus profecías. Así que se ganaría mucho y no se perdería nada si se descartara esa frase introductoria.

Ahora bien, es cierto que Agabo usa una frase similar («Así dice el Espíritu Santo») en Hechos 21:11, pero las mismas palabras (gr. *tade legei*) las usan los escritores cristianos después del tiempo del Nuevo Testamento para introducir paráfrasis muy generales e interpretaciones ampliadas grandemente de lo que se informa (como Ignacio, *Epístola a los Filadelfos* 7:1-2 [alrededor del 108 d.C.] y la *Epístola de Bernabé* 6:8; 9:2. 5 [70-100 d.C.]). La frase al parecer quiere decir: «Esto es generalmente (o aproximadamente) lo que el Espíritu Santo nos dice».

Si alguien en realidad piensa que Dios está trayendo algo a su mente que debe informar a la congregación, no hay nada de malo con decir: «*Pienso* que el Señor está poniéndome en la mente que...» o «*Me parece que* el Señor está mostrándonos...» o alguna expresión similar. Por supuesto, esto no suena tan «imponente» como «Así dice el Señor», pero si el mensaje realmente es de Dios, el Espíritu Santo hará que el mensaje resuene con gran poder en los corazones que necesitan oírlo.

Systematic Theology, Zondervan, Grand Rapids, 1994, p. 67, nota 32), y no debemos tomarla como una guía confiable para la naturaleza de la profecía en tiempos del Nuevo Testamento. (Por ejemplo, dice que los apóstoles no debían quedarse en una ciudad más de dos días [11:5]; pero obsérvese que Pablo se quedó un año y medio en Corinto ¡y tres años en Éfeso!) La Biblia es nuestra autoridad, y no la *Didaqué*.

[7]Varias traducciones recientes de 1 Corintios 14:36 añaden la idea de que la Palabra de Dios *primero* u originalmente salió de Corinto, pero el texto griego claramente no exige ese sentido. La afirmación de Pablo es muy sencilla y simplemente dice: «¿Acaso ha salido [aoristo de *exerkomai*, "salir"] de vosotros la palabra de Dios...? (RVR)» La KJV [en inglés] literalmente traduce: «¿Qué? ¿Salió de ustedes la palabra de Dios?»

6. Una «revelación» espontánea hace de la profecía un don diferente de los demás dones. Si la profecía no contiene palabras directas de Dios, ¿qué es entonces? ¿En qué sentido viene de Dios?

Pablo indica que Dios puede traer espontáneamente algo a la mente para que la persona que profetiza lo informe en sus propias palabras. Pablo llama a esto «revelación». «Si alguien que está sentado recibe una revelación, el que esté hablando ceda la palabra. Así todos pueden profetizar por turno, para que todos reciban instrucción y aliento» (1 Co 14:30-31). Aquí usa la palabra *revelación* en el sentido más amplio que la manera en que los teólogos la han usado para hablar de las palabras de las Escrituras; pero el Nuevo Testamento en otras partes usa los términos *revelar* y *revelación* en un sentido más amplio de comunicación de Dios que no resulta en Escrituras o palabras iguales en autoridad a las Escrituras (vea Mt 11:27; Ro 1:18; Ef 1:17; Fil 3:15).

Pablo simplemente está refiriéndose a algo que Dios puede de repente traer a la mente, o algo que Dios puede imprimir en la conciencia de alguien de tal manera que la persona se da cuenta que viene de Dios. Puede ser que el pensamiento que llega a la mente es sorprendentemente distinto de la línea de pensamiento de la persona, o que llega acompañado de sentido de urgencia o persistencia, o que de alguna otra manera hace que la persona sienta claramente que es del Señor.

La figura 30.1 ilustra la idea de una revelación de Dios que el profeta transmite en sus propias palabras (meramente humanas).

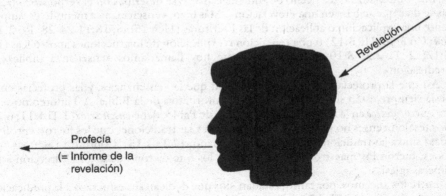

La profecía tiene lugar cuando el profeta trasmite en sus propias palabras (meramente humanas) una revelación de Dios

figure 30.1

Así que si un extraño entra y todos profetizan, «los secretos de su corazón quedarán al descubierto. Así que se postrará ante Dios y lo adorará, exclamando: "¡Realmente Dios está entre ustedes!"» (1 Co 14:25). Escuché un informe en cuanto a que esto está sucediendo en una iglesia claramente no carismática y bautista en los Estados Unidos. Un misionero se detuvo en medio de su mensaje y dijo algo como esto: «Yo no planeé decir esto, pero parece que el Señor está indicando que alguien en esta iglesia acaba de dejar a su esposa y a su familia. Si es así, déjenme decirle que Dios quiere que regrese a ellos y aprenda a seguir el modelo divino para la vida de la familia». El misionero no lo sabía, pero en un balcón poco iluminado estaba sentado un hombre que había entrado a la iglesia momentos antes por primera vez en su vida. Esta descripción le encajaba perfectamente, y se dio a conocer, reconoció su pecado y empezó a buscar a Dios.

De esta manera la profecía sirve como «señal» para los creyentes (1 Co 14:22); es una clara demostración de que Dios está definitivamente obrando en medio de ellos, una «señal» de que la mano de Dios está bendiciendo a la congregación. Puesto que esto sirve también para la conversión de los que no son creyentes, Pablo anima a que se use este don cuando «entran algunos que no entienden o no creen» (1 Co 14:23).

Muchos creyentes en todos los períodos de la Iglesia han experimentado u oído de acontecimientos similares; por ejemplo, se puede haber presentado una petición no planeada pero urgente de orar por ciertos misioneros en Nigeria. Luego, mucho más tarde, los que oraron descubren que en aquellos precisos momentos los misioneros habían estado en un accidente de automóvil o a punto de un intenso conflicto espiritual y habían necesitado esas oraciones. Pablo llamaría «revelación» a este sentido o intuición de estas cosas, y la información que recibió la iglesia en cuanto de Dios se llamaría «profecía». Puede haber contenido elementos de lo que el que hablaba entendía o interpretación de la misma, y era necesario evaluarla y probarla, pero sin embargo tiene de todos modos una función valiosa en la iglesia.[8]

7. Diferencia entre profecía y enseñanza. En tanto que toda la «profecía» del Nuevo Testamento se basa en esta clase de instigación espontánea del Espíritu Santo (cf. Hch 11:28; 21:4,10-11; y obsérvense los conceptos de profecía representados en Lc 7:39; 22:63-64; Jn 4:19; 11:51), en el Nuevo Testamento ningún acto de habla humana que se llame «enseñanza», sea hecho por un «maestro» o se describa con el verbo *enseñar*, jamás se dice que se basa en una «revelación». Más bien, «enseñanza» a menudo es simplemente una explicación o aplicación de las Escrituras (Hch 15:35; 18:11,24-28; Ro 2:21; 15:4; Co 3:16; He 5:12) o una repetición o explicación de instrucciones apostólicas (Ro 16:17; 2 Ti 2:2; 3:10; et ál.). Es lo que hoy llamaríamos «enseñanza bíblica» o «predicación».

Así que la profecía tiene menos autoridad que la «enseñanza», y las profecías en la iglesia siempre están sujetas a la enseñanza autoritativa de la Biblia. A Timoteo no se le dice que *profetice* en la iglesia las instrucciones de Pablo; debe *enseñarlas* (1 Ti 4:11; 6:2). A los tesalonicenses no se les dice que se aferren a las tradiciones que les fueron «profetizadas» sino a las tradiciones que Pablo les «enseñó» (2 Ts 2:15). Contrario a algunas opiniones, fueron los maestros, no los profetas, los que dieron liderazgo y dirección a las primeras iglesias.

Entre los ancianos, por tanto, estaban «los que dedican sus esfuerzos a la predicación y a la enseñanza» (1 Ti 5:17), y el anciano debía ser «capaz de enseñar» (1 Ti 3:2; cf. Tit 1:9); pero no se dice nada de los ancianos cuyo trabajo era profetizar, ni tampoco se dice nada de que el anciano debe ser «capaz de profetizar» ni de que los ancianos deben «aferrarse a las profecías sanas». En su función de liderazgo, Timoteo debía cuidar de sí mismo y de su «enseñanza» (1 Ti 4:16), pero nunca se le dice que cuide de sus profecías. Santiago advierte que los que enseñan, no los que profetizan, serán juzgados con mayor severidad (Stg 3:1).

A la tarea de interpretar y aplicar la Biblia en el Nuevo Testamento se le llama «enseñanza». La distinción entre esto y la profecía es muy clara: Si un mensaje es resultado de una reflexión consciente del pasaje de la Biblia, y contiene interpretación del texto y aplicación a la vida, en términos del Nuevo Testamento es una enseñanza. Pero si el mensaje es algo que Dios trae de repente a la mente, es una profecía. Incluso las enseñanzas que

[8] Algunos creyentes hoy considerarían los informes de revelaciones de Dios como «palabras de sabiduría» o «palabras de conocimiento». Sin embargo, en lugar de estas frases parece que el término preferido de Pablo para estas sería la categoría más amplia de «profecía». Nuestras conclusiones respecto a lo que Pablo quería decir con «palabra de sabiduría» y «palabra de conocimiento» deben ser algo tentativas, puesto que el único lugar en que se mencionan en la Biblia (o en cualquier otra literatura cristiana inicial) es en 1 Corintios 12:8.

uno ha preparado pueden verse interrumpidas por material adicional no planeado que el maestro bíblico de repente siente que Dios está poniéndole a la mente; en ese caso, es una «enseñanza» mezclada con un elemento de profecía.

B. Enseñanza

El don de la enseñanza en el Nuevo Testamento es *la facultad de explicar la Biblia y aplicarla a la vida de las personas.* Esto es evidente en varios pasajes. En Hechos 15:35, Pablo, Bernabé y «muchos otros» están en Antioquía *«enseñando* y anunciando la palabra del Señor». En Corinto, Pablo se quedó un año y medio *«enseñando* entre el pueblo la palabra de Dios» (Hch 18:11). Y los lectores de la epístola a los hebreos, aunque debían haber sido maestros, tenían necesidad más bien de que alguien les volviera a enseñar «las verdades más elementales de la palabra de Dios» (He 5:12). Pablo les dice a los romanos en cuanto a las palabras de las Escrituras del Antiguo Testamento que «todo lo se escribió en el pasado se escribió para enseñarnos [gr. *didaskalía*]» (Ro 15:4) y le escribe a Timoteo que «toda la Escritura» es «útil para enseñar [*didaskalía*]» (2 Ti 3:16).

Por supuesto, si la «enseñanza» en la iglesia primitiva se basaba a menudo en las Escrituras del Antiguo Testamento, era lógico que pudiera basarse en algo igual en autoridad a las Escrituras, como las instrucciones apostólicas que habían recibido. Por eso Timoteo podía tomar la enseñanza que había recibido de Pablo y encargarla a hombres fieles que fueran capaces para «enseñar a otros» (2 Ti 2:2). A los tesalonicenses se les dice: «Sigan firmes y manténganse fieles a las enseñanzas» que Pablo les había «enseñado» (2 Ts 2:15). Lejos de basarse en una revelación espontánea que se manifestaba durante un culto de adoración en la iglesia (como lo era la profecía), este tipo de «enseñanza» era la repetición y explicación de una enseñanza apostólica auténtica. Enseñar algo contrario a las instrucciones de Pablo era enseñar una doctrina diferente o herética (*jeterodisdakalo*) y no prestar atención a «las sanas palabras de nuestro Señor Jesucristo, y a la doctrina que es conforme a la piedad» (1 Ti 6:3; RVR). Es más, Pablo dijo que Timoteo fue a recordarles a los corintios las instrucciones que enseñaba por todas partes y en todas las iglesias (1 Co 4:17). De modo similar, Timoteo debía «encargar y enseñar estas cosas» (1 Ti 4:11), y «enseñar y recomendar» (1 Ti 6:2) las instrucciones de Pablo a la iglesia de Éfeso. Así que no fue profecía, sino enseñanza, lo que en un sentido primario (de los apóstoles) proveyó las normas doctrinales y éticas por las que se regulaba la iglesia. Y cuando los que aprendieron de los apóstoles empezaron a enseñar, sus enseñanzas fueron guiando y dirigiendo a las iglesias locales.

Así que la enseñanza en términos de las epístolas del Nuevo Testamento consistía en la repetición y explicación de las palabras de la Biblia (o de enseñanzas igualmente autoritativas de Jesús y de los apóstoles) y la aplicación de estas a los oyentes. En las epístolas del Nuevo Testamento, «enseñanza» a veces se parece mucho a lo que hoy describe nuestra frase «enseñanza bíblica».

C. Curación de enfermos

1. Introducción: La enfermedad y la salud en la historia de la redención. Debemos darnos cuenta desde el mismo comienzo que la enfermedad física vino como resultado de la caída de Adán, y la enfermedad y las dolencias no son más que parte de los resultados de la maldición después de la caída, y que a la larga llevan a la muerte física. Sin embargo, Cristo nos redimió de la maldición cuando murió en la cruz: «Ciertamente *él cargó con nuestras enfermedades* y soportó nuestros dolores, ... *y gracias a sus heridas fuimos sanados*» (Is 53:4-5). Este pasaje se refiere a la curación física y espiritual que Cristo compró para nosotros, porque Pedro lo cita en referencia a nuestra salvación: «Él mismo, en su cuerpo, *llevó al madero nuestros pecados*, para que muramos al pecado y vivamos para la justicia. *Por sus heridas ustedes han sido sanados*» (1 P 2:24). Pero Mateo cita el mismo

pasaje de Isaías con referencia a las curaciones físicas que Jesús realizó: «Con una sola palabra expulsó a los espíritus, y sanó a todos los enfermos. Esto sucedió para que se cumpliera lo dicho por el profeta Isaías: *Él cargó con nuestras enfermedades* y soportó nuestros dolores"» (Mt 8:16-17).

Todos los creyentes probablemente convendrían en que en la expiación Cristo ha comprado para nosotros no sólo completa libertad del pecado sino también completa libertad de las debilidades y dolencias en su obra de redención (vea el cap. 25, sobre la glorificación). Todos los creyentes probablemente estarían de acuerdo en que la posesión completa y plena de todos los beneficios que Cristo ganó para nosotros no la tendremos sino cuando Cristo regrese. Sólo «en su venida» (1 Co 15:23) recibiremos cuerpos perfectos resucitados. Lo mismo sucede con la curación física y la redención de la enfermedad física que surgió como resultado de la maldición en Génesis 3. Nuestra posesión completa de la redención de la enfermedad física no será nuestra sino hasta que Cristo vuelva y recibamos nuestros cuerpos resucitados.[9]

Pero la cuestión que nos confronta con respecto al don de curar es si Dios puede de tiempo en tiempo concedernos una degustación o un adelanto de la curación física total que nos concederá en el futuro. Los milagros de curación de Jesús por cierto que demuestran que a veces Dios está dispuesto a dejarnos probar parcialmente la salud perfecta que será nuestra en la eternidad. El ministerio de curación que se ve en la vida de los apóstoles y entre otros en la iglesia primitiva también indica que esto fue parte del ministerio de la era del nuevo pacto. Como tal, encaja en el modelo más amplio de bendiciones del nuevo pacto, mucho o todo de lo cual nos permite probar algo de las bendiciones que serán nuestras cuando Cristo regrese. «Ya» poseemos algunas de las bendiciones del reino, pero esas bendiciones «todavía no» son nuestras por completo.

2. Propósito de la curación de enfermos. Como con los demás dones espirituales, la curación de enfermos tiene varios propósitos. Está claro que actúa como una «señal» para autenticar el mensaje del evangelio, para mostrar que el reino de Dios ha llegado. La curación también da consuelo a los enfermos y con ello demuestra el atributo divino de la misericordia para con los afligidos. Tercero, la curación equipa a las personas para el servicio conforme elimina los impedimentos físicos para el ministerio. Cuarto, la curación da una oportunidad de que Dios se glorifique conforme las personas ven evidencia física de su bondad, amor, poder, sabiduría y presencia.

3. ¿Qué en cuanto al uso de medicina? ¿Cuál es la relación entre la oración por salud, las medicina y la pericia de un médico? Es cierto que debemos usar la medicina si la hay disponible, porque Dios también ha creado sustancias en la tierra que tienen propiedades curativas. Las medicinas por tanto deben ser consideradas como parte de toda la creación que Dios consideró «muy buena» (Gn 1:31). Debemos de buen grado usar la medicina con agradecimiento al Señor, porque «Del SEÑOR es la tierra y todo cuanto hay en ella» (Sal 24:1). Cuando hay medicina disponible y no las usamos (en casos en los que no usarlas nos pondría a nosotros o a otros en peligro), estamos indebidamente tentando al Señor nuestro Dios (cf. Lc 4:12, RVR). Es similar al caso en que Satanás tentó a Jesús retándolo a que se tirara del templo en vez de bajar por las gradas. Cuando hay disponibles medios ordinarios para bajar del templo (los escalones), es tentar a Dios saltar al vacío y con ello exigir que él realice un milagro en ese momento. No tomar medicinas efectivas porque queremos que Dios realice un milagro de curación en lugar de sanarnos mediante la medicina es muy similar a esto.

[9]Cuando las personas dicen que la sanidad completa está «en la expiación», la afirmación es verdad en sentido último, pero en realidad no nos dice nada de cuándo recibiremos la «sanidad completa» (o alguna parte de ella).

Por supuesto, es incorrecto confiar en los médicos y medicinas *en vez de* confiar en el Señor, error que cometió trágicamente el rey Asá: «En el año treinta y nueve de su reinado, Asá se enfermó de los pies; y aunque su enfermedad era grave, no buscó al SEÑOR, sino que recurrió a los médicos. En el año cuarenta y uno de su reinado, Asá murió y fue sepultado con sus antepasados» (2 Cr 16:12-13) Pero si se usa la medicina en conexión con la oración, debemos esperar que Dios bendiga y hasta multiplique la eficacia de la medicina (cf. 1 Ti 5:23). Incluso Isaías, cuando recibió del Señor la promesa de salud para el rey Ezequías, les dijo a los criados de Ezequías que buscaran una cataplasma de higos y la aplicaran (como remedio médico) a la llaga que sufría Ezequías. «Isaías dijo: "Preparen una pasta de higos". Así lo hicieron; luego se la aplicaron al rey en la llaga, y se recuperó» (2 R 20:7).

Sin embargo, a veces no hay medicina apropiada disponible, o la medicina no resulta. Por cierto que debemos recordar que Dios puede sanar cuando los médicos y la medicina no pueden curar (y tal vez nos asombre saber con cuánta frecuencia los médicos no pueden curar, incluso en las naciones más avanzadas en medicina). Todavía más, puede haber muchas veces cuando una enfermedad no nos pone a nosotros ni a otros en peligro inmediato, y decidimos pedirle a Dios que cure nuestra enfermedad sin recurrir al uso de medicina simplemente porque deseamos otra oportunidad para ejercer nuestra fe y darle gloria, y tal vez porque deseamos evitar el tener que gastar tiempo y dinero en médicos y medicina, o deseamos evitar los efectos secundarios que tienen algunas medicinas. En todos estos casos, es sencillamente cuestión de preferencia personal y no sería «tentar» a Dios. (Sin embargo, la decisión de no usar medicina en estos casos debe ser una decisión personal y no impuesta por otros.)

4. ¿Muestra el Nuevo Testamento métodos comunes usados para curar enfermos? Los métodos que Jesús y los discípulos usaron para curar enfermos variaron de caso a caso, pero lo más frecuente fue la imposición de manos. Jesús podía haber dado una orden poderosa y todos en una enorme multitud hubieran sanado instantáneamente; sin embargo, «él puso las manos sobre cada uno de ellos y los sanó» (Lc 4:40). Poner las manos sobre las personas parece haber sido el principal medio que Jesús usó para sanar, porque cuando la gente se le acercaba y le pedía que los sanara no se limitaban a pedirle que orara, sino que dijeron, por ejemplo: «Ven y pon tu mano sobre ella, y vivirá» (Mt 9:18).

Otro símbolo material del poder sanador del Espíritu Santo era la unción con aceite. Los discípulos de Jesús «sanaban a muchos enfermos, ungiéndolos con aceite» (Mr 6:13). Santiago les dice a los ancianos de la iglesia que unjan al enfermo con aceite al orar: «¿Está enfermo alguno de ustedes? Haga llamar a los ancianos de la iglesia para que oren por él y lo unjan con aceite en el nombre del Señor. La oración de fe sanará al enfermo y el Señor lo levantará. Y si ha pecado, su pecado se le perdonará» (Stg 5:14-15).

El Nuevo Testamento a menudo enfatiza el papel de la fe en el proceso de curación; a veces la fe del enfermo (Lc 8:48; 17:19), pero otras veces la fe de otros que traen al enfermo para que lo sanen. En Santiago 5:15 son los ancianos los que oran, y Santiago dice que es «la oración de fe» la que sana al enfermo; esta debe ser la fe de los ancianos que oran, no la fe del enfermo. Cuando los cuatro hombres bajaron al paralítico por el agujero del techo donde Jesús estaba predicando, leemos: «Al ver Jesús la fe *de ellos*, le dijo al paralítico...» (Mr 2:5). En otras ocasiones Jesús menciona la fe de la cananea respecto a la curación de su hija (Mt 15:28), o la del centurión para la curación de su criado (Mt 8:10,13).

5. ¿Cómo debemos orar por un enfermo? Entonces, ¿cómo debemos orar respecto a las enfermedades físicas? Es cierto que es apropiado pedirle a Dios que cure, porque Jesús nos dice que oremos: «Líbranos del mal» (Mt 6:13), y el apóstol Juan le escribe a Gayo:

«Oro para que te vaya bien en todos tus asuntos y *goces de buena salud*» (3 Jn 2). Es más, Jesús frecuentemente sanó *a todos* los que le llevaron, y nunca despidió a la gente diciéndoles que les convenía seguir enfermos por más tiempo. Jesús nos revela el carácter de Dios Padre, y su ejemplo de curación compasiva muestra la voluntad de Dios en la enfermedad y en la cura. Además, siempre que tomamos algún tipo de medicina o buscamos atención médica en alguna enfermedad estamos *confesando que pensamos que es la voluntad de Dios que procuremos curarnos*. Si pensáramos que Dios quisiera que sigamos enfermos, ¡nunca buscaríamos medios médicos para sanarnos! Así que cuando oramos parece correcto que nuestra primera suposición, a menos que tengamos razón específica para pensar lo contrario, debería ser que a Dios le agradaría sanar a la persona por la que estamos orando; hasta donde podemos decir según la Biblia, esta es voluntad revelada de Dios.[10]

Entonces, ¿cómo debemos orar? Ciertamente, es correcto pedirle a Dios que nos cure, y debemos acudir a él con la petición sencilla de que nos dé salud física en tiempo de necesidad. Santiago nos advierte que la incredulidad simple puede conducir a la falta de oración y a no recibir las respuestas de Dios: «No tienen, porque no piden» (Stg 4:2). Pero cuando oramos por los enfermos debemos recordar que debemos orar que Dios se glorifique en el caso, sea que él escoja sanarnos o no. También debemos orar con la misma compasión sincera que Jesús sentía por los que sanó. Cuando oramos de esta manera Dios a veces, y tal vez a menudo, concede respuestas a nuestras oraciones.

Alguno puede objetar en este punto que, desde un punto de vista pastoral, mucho daño se hace cuando se anima a la gente a creer que ocurrirá un milagro de curación y luego no sucede nada; y puede resultar en desilusión con la iglesia e ira contra Dios. Los que oran porque las personas sanen hoy necesitan oír esta objeción y usar sabiduría en lo que dicen a los enfermos.

Pero también debemos darnos cuenta de que hay más de un error que se comete: (1) *No orar por los enfermos* no es una solución correcta, porque incluye desobediencia a Santiago 5. (2) Decirle a las personas que *Dios rara vez sana hoy* y que no deben esperar que suceda algo tampoco es una solución correcta, porque no provee una atmósfera conducente a la fe y no encaja bien con el patrón que vemos en el ministerio de Jesús y la iglesia primitiva en el Nuevo Testamento. (3) Decirles a las personas que *Dios siempre sana hoy* si tenemos suficiente fe es una enseñanza cruel que no cuenta con el respaldo de la Biblia (vea la sección 6, más adelante).

La solución pastoralmente sabia, parece estar entre los puntos (2) y (3). Podemos decirle a la personas que Dios con frecuencia sana hoy (si creemos que eso es cierto), y que es muy posible que se curará, pero que todavía vivimos en una edad en que el reino de Dios «ya» está aquí, pero «todavía no» está aquí por completo. Por tanto, los creyentes en esta vida experimentarán curas (y muchas otras respuestas a la oración), pero también experimentarán enfermedades continuas y a la larga la muerte. En cada caso es la sabiduría soberana de Dios la que decide, y nuestro papel es simplemente pedirle y esperar su respuesta (sea «sí», o «no», o «sigue orando y espera»).

Los que tienen «don de sanar enfermos» (1 Co 12:9,28) serán los que hallan que sus oraciones por los enfermos reciben respuestas con mayor frecuencia y que las curaciones son más completas. Cuando eso se hace evidente, una iglesia será sabia al animar a esta persona en este ministerio y darle más oportunidad de orar por otros que estén enfermos. También debemos darnos cuenta de que los dones de curar pueden incluir ministerio no sólo en términos de salud física, sino también en términos de salud emocional. Puede a veces incluir la capacidad de librar a las personas de los ataques demoníacos, porque a esto a veces también se llama «sanación» en la Biblia (vea Lc 6:18; Hch 10:38). Tal vez

[10]Vea la consideración en el cap. 5, pp. 95-98, sobre la voluntad secreta y revelada de Dios.

los dones de orar eficazmente en diferentes clases de circunstancias o por diferentes clases de necesidades es a lo que Pablo se refería cuando usó la expresión plural «dones de curar».

6. Pero, ¿qué si Dios no sana? Sin embargo, debemos darnos cuenta de que no todas las oraciones por curación de enfermos recibirán respuesta en esta era. A veces Dios no concederá la «fe» especial (Stg 5:15) para que tenga lugar la cura, y a veces Dios decidirá no sanar debido a sus propósitos soberanos. En estos casos debemos recordar que Romanos 8:28 sigue siendo verdad: Aunque experimentemos «los sufrimientos actuales» y aunque «gemimos interiormente, mientras aguardamos ... la redención de nuestro cuerpo» (Ro 8:18, 23), «sabemos que Dios dispone todas las cosas para el bien de quienes lo aman» (Ro 8:28). Esto incluye también trabajar en nuestras circunstancias de sufrimiento y enfermedad. Durante tales tiempos podemos encontrar aliento en los ejemplos de Pablo y otros que, aunque a menudo experimentaron milagros dramáticos, también sufrieron circunstancias de enfermedad y sufrimiento (cf. 2 Co 4:16-18; 12:7-9; Fil 2:25-27; 1 Ti 5:23; 2 Ti 4:20).

Cuando Dios decide no sanar, aun cuando se lo hemos pedido, lo correcto es dar gracias en toda situación (1 Ts 5:18; cf. Stg 1:2-4) y comprender que Dios puede valerse de la enfermedad para acercarnos a él y mejorar nuestra obediencia a su voluntad. Por eso el salmista puede decir: «Me hizo bien haber sido afligido, porque así llegué a conocer tus decretos» (Sal 119:71) y «Antes de sufrir anduve descarriado, pero ahora obedezco tu palabra» (Sal 119:67).

Por consiguiente, Dios puede darnos una mayor santificación mediante la enfermedad y el sufrimiento, tal como puede darnos santificación y crecimiento en la fe mediante la curación milagrosa. Pero el énfasis del Nuevo Testamento, tanto en el ministerio de Jesús como en el ministerio de los discípulos en Hechos, parece ser animarnos en la mayoría de los casos a buscar con fervor y anhelo a Dios en cuanto a sanar, y luego continuar confiando en que él nos sacará con bien de la situación, sea que nos conceda curación física o no. El punto es que en todo Dios debe recibir la gloria y nuestro gozo y confianza en él debe aumentar.

D. Lenguas e interpretación

1. Las lenguas en la historia de la redención. El fenómeno de hablar en lenguas es particular para la edad del nuevo pacto. Antes de que Adán y Eva cayeran en pecado, no había necesidad de hablar otros lenguajes, porque hablaban *el mismo idioma* y *estaban unidos en el servicio a Dios* y en comunión con él. Después de la caída, la gente hablaba *el mismo lenguaje* pero con el tiempo *se unieron en oposición a Dios*, y «la maldad del ser humano en la tierra era muy grande», y «todos sus pensamientos tendían siempre hacia el mal» (Gn 6:5). Este lenguaje unificado usado en la rebelión contra Dios culminó en la construcción de la torre de Babel en un tiempo cuando «tenía entonces toda la tierra una sola lengua y unas mismas palabras» (Gn 11:1, RVR). A fin de detener aquella rebelión del hombre contra él, Dios en Babel «confundió el idioma de toda la gente de la tierra, y de donde los dispersó por todo el mundo» (Gn 11:9).

Cuando Dios llamó a Abraham (Gn 12:1), prometió hacer de Abraham una «gran nación» (Gn 12:2), y la nación de Israel que resultó de aquel llamado tenía un solo idioma que Dios quería que usaran en el servicio a él. Sin embargo, aquel idioma no lo hablaba el resto de las naciones del mundo, y estas quedaron fuera del alcance del plan divino de redención. Así que la situación se mejoró en algo, porque *un lenguaje de entre todos los lenguajes del mundo se usaba en el servicio a Dios*, en tanto que en Génesis 11 Dios no recibía alabanza en ningún lenguaje.

Ahora, si pasamos a la edad de la iglesia del Nuevo Testamento y miramos a la eternidad futura, veremos que de nuevo será restaurada la unidad del lenguaje, pero esta vez todo el mundo volverá a hablar *el mismo lenguaje en el servicio a Dios*, y para alabarle (Ap 7:9-12; cf. Sof 3:9; 1 Co 13:8; tal vez Is 19:18).

En la iglesia del Nuevo Testamento hay un vislumbre de la unidad de lenguaje que existirá en el cielo, pero se da sólo en algunas ocasiones, y de una manera parcial. En Pentecostés, que fue el punto en el que el evangelio en realidad empezó a ir a todas las naciones, fue apropiado que los discípulos reunidos en Jerusalén *«comenzaron a hablar en diferentes lenguas*, según el Espíritu les concedía expresarse»* (Hch 2:4).[11] El resultado fue que los judíos que estaban de visita en Jerusalén procedentes de varias naciones oyeron en su propio lenguaje una proclamación de «las maravillas de Dios» (Hch 2:11). Fue un impresionante símbolo del hecho de que el mensaje del evangelio estaba a punto de salir a todas las naciones del mundo, e invitaría a las personas de todo lugar a volverse a Cristo y ser salvos.

Todavía más, dentro del contexto del culto de adoración de la iglesia, el hablar en lenguas más la interpretación da indicación adicional de la promesa de que un día serán superadas las diferencias de lenguajes que se originaron en Babel. Si este don está operando en una iglesia, sin que importe en qué lenguaje se eleve una palabra de oración o alabanza, una vez que hay interpretación, todos podrán entenderla. Esto es, por supuesto, un proceso de dos pasos que es «imperfecto», como lo son todos los dones en esta era (1 Co 13:9), pero con todo es una mejor situación que la que existió de Babel a Pentecostés, cuando no había manera de que la gente pudiera entender el mensaje en un idioma que no sabían.

Finalmente, orar en lenguas en una situación en privado es otra forma de oración a Dios. Pablo dice: «Si yo oro en lenguas, mi espíritu ora, pero mi entendimiento no se beneficia en nada» (1 Co 14:14). En el contexto global de la historia de la redención, esto también se puede ver como otra solución parcial a los resultados de la caída, por la que fuimos separados de la comunión con Dios. Por supuesto, esto no quiere decir que los espíritus de las personas pueden tener comunión con Dios *sólo* cuando hablan en lenguas; porque Pablo decía que oraba y cantaba tanto en lenguas como en su propio lenguaje (1 Co 14:15). Sin embargo, Pablo en efecto ve el orar en lenguas como un medio adicional de comunión directamente con Dios en oración y adoración. De nuevo, este aspecto del don de hablar en lenguas no estaba en operación, hasta donde podemos saberlo, antes de la edad del nuevo pacto.

2. ¿Qué es hablar en lenguas? Podemos definir este don como sigue: *Hablar en lenguas es oración o alabanza expresada en sílabas que el que habla no entiende.*

a. *Palabras de oración y alabanza dirigidas a Dios.* Esta definición indica que hablar en lenguas es primordialmente conversación que se dirige a Dios (es decir, oración o alabanza). Por consiguiente, es diferente del don de profecía, que frecuentemente consiste en mensajes *de* Dios dirigidos a la gente en la iglesia. Pablo dice: «El que habla en lenguas no habla a los demás sino *a Dios*» (1 Co 14:2), y si no hay intérprete presente en el culto de la iglesia, Pablo les dice a los que tienen el don de hablar en lenguas «que guarden silencio en la iglesia y cada uno hable para sí mismo y *para Dios*» (1 Co 14:28).

¿Qué clase de habla es la que se dirige a Dios? Pablo dice: «Si *yo oro* en lenguas, *mi espíritu ora*, pero mi entendimiento no se beneficia en nada» (1 Co 14:14; cf. vv. 14-17, en

[11] Este versículo muestra que el milagro fue de hablar, no de oír. Los discípulos «comenzaron *a hablar* en otras lenguas [lenguajes o idiomas]».

donde Pablo cataloga el hablar en lenguas como orar y dar gracias, y v. 28). Por tanto, hablar en lenguas al parecer es orar y alabar directamente a Dios, y viene del «espíritu» de la persona que está hablando.

Esto no es incongruente con la narración de Hechos 2, porque la multitud dijo: «¡Todos por igual los oímos proclamar en nuestra propia lengua las maravillas de Dios!» (Hch 2:11), descripción que por cierto podía significar que todos los discípulos estaban alabando a Dios y proclamando sus poderosas obras en adoración, y que la multitud empezó a escuchar esto conforme tenía lugar en varios lenguajes. En realidad, no hay indicación de que los discípulos mismos estuvieran hablándole a la multitud, sino hasta Hechos 2:14, cuando Pedro se puso de pie y se dirigió directamente a la multitud, presumiblemente en griego.

b. *No la entiende el que la habla.* Pablo dice que «el que habla en lenguas no habla a los demás sino a Dios. En realidad, *nadie le entiende lo que dice*, pues habla misterios por el Espíritu» (1 Co 14:2). De modo similar, dice que si hay alguien que habla en lenguas sin interpretación, no se comunica nada: «Seré como un extranjero para el que me habla, y él lo será para mí» (1 Co 14:11). Todavía más, el argumento completo de 1 Corintios 14:13-19 da por sentado que cuando se habla en lenguas en la congregación, si no va acompañado de interpretación, los que lo oyen no entienden.

En Pentecostés se habló en lenguajes conocidos; los que lo oyeron entendieron, «porque cada uno les oía hablar *en su propia lengua*» (Hch 2:6). Pero, de nuevo, los que hablaban no entendieron lo que hablaban, porque lo que causó el asombro fue que eran galileos los que hablaban todos estos diferentes lenguajes (v. 7). Parece, por tanto, que *a veces* el hablar en lenguas puede incluir hablar en lenguajes humanos reales, a veces incluso lenguajes que entienden algunos de los que oyen. Pero en otras ocasiones, y Pablo da por sentado que esto será el caso ordinariamente, el habla será en un lenguaje que «nadie entiende» (1 Co 14:2).

c. *No en éxtasis, sino controlado por la persona.* Algunas iglesias dicen que la frase «hablar en lenguas» debiera traducirse «habla extática», lo que da respaldo adicional a la idea de que los que hablan en lenguas pierden el sentido de lo que los rodea o pierden el control de sí mismos, o se ven forzados a hablar contra su voluntad. Es más, algunos de los elementos extremos en el movimiento pentecostal han permitido conducta frenética y desordenada en los cultos de adoración, y esto, según algunos, ha perpetuado la creencia de que hablar en lenguas es una clase de habla extática.

Pero no es este el cuadro que nos da el Nuevo Testamento. Incluso cuando el Espíritu Santo vino con abrumador poder en Pentecostés, los discípulos pudieron dejar de hablar en lenguas para que Pedro pudiera dar su sermón a la multitud reunida. Más explícitamente, Pablo dice: «Si se habla en lenguas, que hablen dos —o cuando mucho tres—, cada uno por turno; y que alguien interprete. Si no hay intérprete, que guarden silencio en la iglesia y cada uno hable para sí mismo y para Dios» (1 Co 14:27-28). Aquí Pablo exige que los que hablan en lenguas hablen por turno, y limita el número a tres, indicando claramente que los que hablan en lenguas estaban conscientes de lo que sucedía en derredor de ellos y que podían controlarse lo suficiente para hablar sólo cuando les tocaba el turno y cuando nadie más estaba hablando. Si no había intérprete, debían fácilmente guardar silencio y no hablar. Todos estos factores indican un alto grado de dominio propio y no dan respaldo alguno a la idea de que Pablo pensaba que las lenguas eran habla extática.

d. *Lenguas sin interpretación.* Si no se sabe que en la asamblea está presente alguien que tenga el don de interpretación, el pasaje indicado antes dice que el hablar en lenguas

debe hacerse en privado. No debe haber nada de hablar en lenguas en el culto de la iglesia sin que tenga interpretación.

Pablo habla de hablar en lenguas y cantar en lenguas cuando dice: «¿Qué debo hacer entonces? Pues orar con el espíritu, pero también con el entendimiento; *cantar con el espíritu*, pero también con el entendimiento» (1 Co 14:15). Esto da más confirmación a la definición antes dada en la que se ve las lenguas como algo primordialmente dirigido a Dios en oración y alabanza. También da legitimidad a la práctica de cantar en lenguas, sea en público o privado. Sin embargo, las mismas reglas se aplican lo mismo a cantar que a hablar; si no hay intérprete, hay que hacerlo en privado.

No obstante, a pesar de que Pablo se pronuncia en contra del uso de lenguas sin interpretación *en la iglesia*, las ve de manera positiva y anima a que se haga *en privado*. Dice: «El que habla en lenguas *se edifica a sí mismo*; en cambio, el que profetiza edifica a la iglesia» (1 Co 14:4). ¿Cuál es la conclusión? No es (como algunos aducirían) que los creyentes no deben usar el don o pensar que no tiene valor alguno cuando se usa en privado. Más bien dice: «¿Qué debo hacer entonces? Pues orar con el espíritu, pero también con el entendimiento; cantar con el espíritu, pero también con el entendimiento» (v. 15). Y dice: «Doy gracias a Dios porque hablo en lenguas más que todos ustedes» (v. 18), y «*Yo quisiera que todos ustedes hablaran en lenguas*, pero mucho más que profetizaran» (v. 5), y «ambicionen el don de profetizar, y no prohíban que se hable en lenguas» (v. 39). Si nuestra interpretación del concepto de las lenguas como oración y alabanza a Dios es correcta, es de esperarse que haya edificación, aunque el entendimiento del que habla no entienda lo que está diciendo, porque su espíritu humano se está comunicando directamente con Dios. Según Pablo, así como la oración y la adoración en general nos edifican, esta clase de oración y adoración nos edifica también.

e. *Lenguas con interpretación: Edificación para la iglesia.* Pablo dice: «El que profetiza aventaja al que habla en lenguas, *a menos que éste también interprete*, para que la iglesia reciba edificación» (1 Co 14:5). Una vez que se interpreta un mensaje en lenguas, todos pueden entender. En ese caso Pablo dice que el mensaje en lenguas es *tan valioso* para la iglesia como la profecía. Debemos notar que *no dice que tiene las mismas funciones* (porque otros pasajes indican que la profecía es comunicación de Dios por medio de seres humanos, en tanto que el ejercicio de las lenguas es comunicación de los seres humanos con Dios). Pero Pablo dice claramente que tienen igual valor para edificar a la iglesia. Podemos decir que mediante el don de interpretación se *informa a la iglesia el significado general de algo que se ha dicho en lenguas.*

f. *No todos hablan en lenguas.* Así como no todos los creyentes son apóstoles, ni tampoco todos son profetas, ni maestros, y no todos poseen dones de curación de enfermos, no todos hablan en lenguas. Pablo claramente implica esto cuando hace una serie de preguntas, todas las cuales esperan la respuesta «no», e incluye la pregunta «¿Hablan todos en lenguas?» (1 Co 12:30). La respuesta implicada es que no. Algunos han aducido que Pablo aquí sólo quiere decir que no todos hablan en lenguas *públicamente*, pero que tal vez él hubiera reconocido que todos pueden hablar en lenguas en privado. Pero esta distinción parece ajena al contexto, y no convence. Pablo no especifica que no todos hablan en lenguas *públicamente* o *en la iglesia*, sino que no todos hablan en lenguas. Su siguiente pregunta es: «¿Interpretan todos?» (v. 30). Sus dos preguntas previas fueron: «¿Hacen todos milagros? ¿Tienen todos dones para sanar enfermos?» (vv. 29-30). ¿Diríamos respecto a estos dones lo mismo que se ha dicho en cuanto a las lenguas: que no todos interpretan lenguas *públicamente*, pero todos pueden hacerlo *en privado*; o que no todos hacen milagros públicamente,

pero todos pueden hacer milagros en privado? Tal distinción parece no tener base en el contexto.

II. PREGUNTAS DE REPASO

1. ¿Hablaron los profetas del Nuevo Testamento con la misma autoridad como la de las Escrituras? Presente respaldo bíblico para su respuesta.

2. Si la profecía no es igual a las Escrituras en autoridad, ¿en qué sentido podemos decir que es de Dios? Distinga entre una «revelación» (según se define en este capítulo) y una profecía.

3. ¿De qué manera es el don de enseñanza diferente a la profecía? ¿Cuál tiene mayor peso en la Iglesia?

4. ¿Cuál es la relación entre el don de curar enfermos en la era de la Iglesia y los cuerpos resucitados que los creyentes recibirán cuando Cristo vuelva?

5. Mencione por lo menos cuatro propósitos de la curación de enfermos.

6. Defina «hablar en lenguas». ¿A quién se dirige el hablar en lenguas?

7. En un ambiente público en la iglesia, ¿qué otro don espiritual debe acompañar al don de hablar en lenguas? ¿Puede una persona hablar en lenguas en privado? Presente respaldo bíblico para su respuesta.

III. PREGUNTAS PARA LA APLICACIÓN PERSONAL

1. ¿Ha experimentado usted el don de profecía según se define en este capítulo? ¿Cómo lo llamó usted? ¿Se ha manifestado este don (o algo parecido) en su iglesia? Si es así, ¿cuáles han sido los beneficios, y los peligros? Si no, ¿piensa usted que este don pudiera ser útil en su iglesia? ¿Por qué sí o por qué no?

2. ¿Desempeñan eficazmente en su iglesia el don de la enseñanza? ¿Quién usa este don además del pastor y los diáconos? ¿Piensa usted que su iglesia aprecia adecuadamente la sana enseñanza bíblica? ¿En qué aspectos (si acaso alguno) piensa usted que su iglesia necesita crecer en su conocimiento y amor de las enseñanzas de las Escrituras?

3. De los demás dones que se trataron en este capítulo, ¿ha usado usted alguno de ellos? ¿Hay alguno que a su modo de pensar su iglesia necesita pero no tiene al momento? ¿Qué piensa usted que sería lo mejor que pudiera hacer en respuesta a esa necesidad?

IV. TÉRMINOS ESPECIALES

(Esta lista se aplica a los capítulos 29 y 30.)

apóstol

cesacionista

dones del Espíritu Santo

enseñanza

hablar en lenguas

interpretación de lenguas

oficio

profecía

curación

V. LECTURA BÍBLICA PARA MEMORIZAR

1 CORINTIOS 12:7-11

A cada uno se le da una manifestación especial del Espíritu para el bien de los demás. A unos Dios les da por el Espíritu palabra de sabiduría; a otros, por el mismo Espíritu, palabra de conocimiento; a otros, fe por medio del mismo Espíritu; a otros, y por ese mismo Espíritu, dones para sanar enfermos; a otros, poderes milagrosos; a otros, profecía; a otros, el discernir espíritus; a otros, el hablar en diversas lenguas; y a otros, el interpretar lenguas. Todo esto lo hace un mismo y único Espíritu, quien reparte a cada uno según él lo determina.

PARTE VII

La doctrina del futuro

Capítulo Treinta y Uno

El retorno de Cristo:
¿Cuándo y cómo?

+ *¿Cuándo y cómo volverá Cristo?*

+ *¿Podría venir a cualquier hora?*

I. EXPLICACIÓN Y BASE BÍBLICA

Al llegar a la sección final de este libro, pasaremos a considerar algunos eventos futuros. Al estudio de esos eventos a menudo se le llama «escatología», de la palabra griega *escatos*, que significa «último». El estudio de la escatología es, por tanto, el estudio de «las últimas cosas».

Los incrédulos pueden hacer predicciones razonables en cuanto a eventos futuros basados en los patrones de sucesos pasados, pero en la naturaleza de la experiencia humana es claro que los seres humanos no pueden por sí mismos saber el futuro. Por consiguiente, los incrédulos no pueden tener conocimiento cierto de nada de lo que sucederá en el futuro. Pero los que creemos en la Biblia estamos en una situación diferente. Aunque no podemos saberlo todo en cuanto al futuro, Dios sí lo sabe todo y en la Biblia nos habla respecto a los principales acontecimientos que tendrán lugar en la historia del universo. Respecto a que estos eventos sucederán, podemos tener absoluta confianza: Dios nunca se equivoca y jamás miente.

Respecto a nuestro futuro como individuos, ya hemos considerado la enseñanza de la Biblia en el capítulo 25 (respecto a la muerte, el estado intermedio y la glorificación). El estudio de estos acontecimientos futuros que afectarán a los individuos a veces se llama «escatología personal». Pero la Biblia también habla de ciertos eventos importantes que afectarán al universo entero. Específicamente nos habla de la Segunda Venida de Cristo, el milenio, el juicio final, el castigo eterno de los incrédulos y la recompensa eterna para los creyentes, y la vida con Dios en el nuevo cielo y la nueva tierra. Al estudio de estos sucesos a veces se le llama «escatología general». En este capítulo estudiaremos la cuestión del regreso de Cristo, o su «Segunda Venida». En capítulos subsiguientes abordaremos los temas restantes en el estudio de las últimas cosas.

Ha habido muchos debates, y a menudo acalorados, en la historia de la Iglesia sobre cuestiones respecto al futuro. En este capítulo empezaremos con los aspectos de la Segunda Venida de Cristo con los que todos los evangélicos concuerdan, y luego al final pasaremos a un asunto de discrepancia en cuanto si Cristo puede volver en cualquier momento. En el capítulo siguiente hablaremos de la cuestión del milenio, tema que por largo tiempo ha sido fuente de desacuerdo entre creyentes.

A. Habrá un regreso de Cristo repentino, personal, visible y corporal

Jesús a menudo habló de su regreso: «También ustedes deben estar preparados, porque el Hijo del hombre vendrá cuando menos lo esperen» (Mt 24:44). Él dijo: «Y si me voy y se lo preparo, *vendré para llevármelos conmigo.* Así ustedes estarán donde yo esté» (Jn 14:3).

Inmediatamente después que Jesús ascendió al cielo, dos ángeles les dijeron a los discípulos: «Este mismo Jesús, que ha sido llevado de entre ustedes al cielo, vendrá otra vez de la misma manera que lo han visto» (Hch 1:11). Pablo enseñó: «El Señor mismo descenderá del cielo con voz de mando, con voz de arcángel y con trompeta de Dios» (1 Ts 4:16). El autor de Hebreos escribió que Cristo «*aparecerá por segunda vez,* ya no para cargar con pecado alguno, sino para traer salvación a quienes lo esperan» (He 9:28). Santiago escribió: «Aguarden con paciencia la venida del Señor, que ya se acerca» (Stg 5:8). Pedro dijo: «El día del Señor vendrá como un ladrón» (2 P 3:10). Juan escribió: «Cuando Cristo venga seremos semejantes a él, porque lo veremos tal como él es» (1 Jn 3:2). El libro de Apocalipsis tiene referencias frecuentes al retorno de Cristo, y acaba con la promesa de Jesús: «*Sí, vengo pronto*» y la respuesta de Juan: «Amén. ¡Ven, Señor Jesús!» (Ap 22:20).

Este tema, entonces, se menciona frecuentemente por todo el Nuevo Testamento. Es la esperanza dominante de la iglesia del Nuevo Testamento. Estos versículos predicen un retorno repentino de Cristo que será dramático y visible («¡Miren que viene en las nubes! Y todos lo verán con sus propios ojos», Ap 1:7). Los pasajes son demasiado explícitos como para permitir la idea (en un tiempo popular en los círculos de teología liberal protestante) de que Cristo mismo no volvería, sino que simplemente su espíritu, en el sentido de una aceptación de su enseñanza y una imitación de su estilo de vida de amor, poco a poco iría regresando a la tierra. No es que sus enseñanzas y su conducta volverán, sino que «*el Señor mismo* descenderá del cielo» (1 Ts 4:16). Es Jesús mismo «que ha sido llevado de entre ustedes al cielo», quien «vendrá otra vez *de la misma manera* que lo han visto irse». Su aparición no será un regreso simplemente espiritual para morar en el corazón de las personas, sino un regreso *personal* y *corporal* «de la misma manera que lo han visto irse».

B. Debemos anhelar fervientemente el regreso de Cristo

La respuesta de Juan al fin de Apocalipsis debe caracterizar el corazón de los creyentes en todos los tiempos: «Amén. ¡Ven, Señor Jesús!» (Ap 22:20). El verdadero cristianismo nos entrena a «rechazar la impiedad y las pasiones mundanas. Así podremos vivir en este mundo con justicia, piedad y dominio propio, *mientras aguardamos la bendita esperanza, es decir, la gloriosa venida de nuestro gran Dios y Salvador Jesucristo*» (Tit 2:12-13). Pablo dice: «Nosotros somos ciudadanos del cielo, de donde anhelamos recibir al Salvador, el Señor Jesucristo» (Fil 3:20). El término ¡*Marana ta!* de 1 Corintios 16:22, en tono similar, quiere decir: «Señor nuestro, ven» (1 Corintios 16:22, DHH).

¿Anhelan con ansia los creyentes el retorno de Cristo? Mientras más se dejan atrapar los creyentes en el disfrute de las buenas cosas de esta vida, y mientras más descuidan la comunión cristiana y su relación personal con Cristo, menos anhelarán su retorno. Por otro lado, muchos creyentes que atraviesan sufrimiento o persecución, o que están envejeciendo o enfermos, y que andan en forma vital y profunda con Cristo, tendrán un anhelo mucho más intenso de su regreso. Hasta cierto punto, el grado en que en realidad ansiamos el retorno de Cristo es una medida de la condición espiritual de nuestras vidas en ese momento. También es una medida del grado en que vemos al mundo en toda su realidad, como Dios lo ve, esclavo del pecado, en rebelión contra Dios y bajo el poder del maligno (1 Jn 5:19).

Pero, ¿significa esto que no debemos emprender proyectos de largo alcance? Si un científico es creyente y anhela fervientemente el retorno de Cristo, ¿debe empezar un proyecto de investigación que le llevará diez años? ¿Acaso debe un creyente matricularse en un curso de tres años en un seminario teológico? ¿Qué si Cristo vuelve el día antes de su graduación, antes de que tenga oportunidad alguna de dedicar un tiempo significativo al ministerio?

Claro que debemos comprometernos a actividades a largo plazo. Es precisamente por esta razón que Jesús no nos permite saber el tiempo exacto de su regreso: Él quiere que nos dediquemos a obedecerle, sea cual sea nuestro sendero en la vida, hasta el mismo momento de su regreso. Estar «preparado» para el retorno de Cristo (Mt 24:44) es estar obedeciéndole fielmente en el presente, participando activamente en el trabajo que él nos ha llamado a realizar. Conforme a la naturaleza de la situación, puesto que no sabemos cuándo volverá, no hay duda de que algunos misioneros que están partiendo para el campo misionero ese mismo día nunca llegarán a su destino. Algunos estudiantes estarán en el último año de su educación teológica y jamás usarán en una iglesia esa preparación. Algunos investigadores estarán ese mismo día presentando sus disertaciones doctorales, fruto de años de investigación y nunca serán publicadas y nunca tendrán influencia alguna en el mundo. Pero a todas esas personas que son creyentes Jesús les dirá: «¡Hiciste bien, siervo bueno y fiel! En lo poco has sido fiel; te pondré a cargo de mucho más. ¡Ven a compartir la felicidad de tu señor!» (Mt 25:21).

C. No sabemos cuándo volverá Cristo

Varios pasajes indican que no sabemos, ni podemos saber, el tiempo del retorno de Cristo. «Por eso también ustedes deben estar preparados, porque el Hijo del hombre vendrá *cuando menos lo esperen*» (Mt 24:44). «Por tanto —agregó Jesús—, manténganse despiertos porque *no saben ni el día ni la hora*» (Mt 25:13). Es más, Jesús dijo: «Pero en cuanto al día y la hora, nadie lo sabe, ni siquiera los ángeles en el cielo, ni el Hijo, sino sólo el Padre. ¡Estén alertas! ¡Vigilen! Porque *ustedes no saben cuándo* llegará ese momento» (Mr 13:32-33).

Decir que no podemos saber el día ni la hora, pero que sí podemos saber el mes o el año definitivamente es ignorar la fuerza de estos pasajes. El hecho sigue siendo que Jesús vendrá «cuando menos lo esperen» (Mt 24:44), y «a la hora que no penséis» (Lc 12:40, RVR). (En estos versículos la palabra «hora» [*jora*] se entiende mejor en un sentido general, para referirse al tiempo cuando algo va a tener lugar, y no necesariamente a un período de sesenta minutos.)[1] Lo que estos pasajes quieren decir es que Jesús nos está diciendo que *no podemos* saber cuándo él va a volver. Puesto que vendrá en el momento inesperado, siempre debemos estar listos para su retorno.

El resultado práctico de esto es que a cualquiera que aduce saber específicamente cuándo va a volver Jesús automáticamente se le debe considerar equivocado. Los Testigos de Jehová han hecho muchas predicciones de fechas específicas del retorno de Cristo, y todas han estado equivocadas. Pero otros en la historia de la iglesia también han hecho tales predicciones, a veces aduciendo nueva perspectiva de las profecías bíblicas, y a veces aduciendo haber recibido revelaciones personales de Jesús mismo en las que les indicaba el tiempo de su regreso. Es triste que muchos se hayan dejado engañar por estas afirmaciones, porque si la gente se convence de que Jesús va a volver (por ejemplo) dentro de un mes, empezarían a abstenerse de hacer compromisos a largo plazo. Sacarían a sus hijos de las escuelas, venderían sus casas, renunciarían a sus empleos, y abandonarían su trabajo y todo proyecto de largo plazo en la iglesia o en cualquier otro lugar. Inicialmente tal vez haya un aumento de celo por la evangelización y la oración, pero la naturaleza

irrazonable de su conducta anularía todo impacto evangelizador que pudieran tener. Es más, estarían simplemente haciendo caso omiso de la enseñanza de la Biblia de que no se puede saber la fecha del retorno de Cristo, lo que quiere decir que incluso su oración y comunión con Dios sufriría también. A cualquiera que alegue saber la fecha del retorno de Cristo, sea cual sea la fuente, se le debe descartar como incorrecto.

D. Todos los evangélicos concuerdan con los resultados finales del retorno de Cristo

Sin que importen las diferencias en cuanto a detalles, todos los cristianos que toman la Biblia como su autoridad final concuerdan en que el resultado final y definitivo del retorno de Cristo será el juicio de los incrédulos y la recompensa final de los creyentes, y que estos últimos vivirán con Cristo en el nuevo cielo y la nueva tierra por toda la eternidad. Dios Padre, Hijo y Espíritu Santo reinarán y serán adorados en un reino sin fin en donde no habrá pecado, ni tristeza ni sufrimiento. Hablaremos de esto con más detalles en los capítulos siguientes.

E. Hay desacuerdo en cuanto a los detalles de los acontecimientos futuros

No obstante, los creyentes difieren en cuanto a los detalles específicos que conducen al retorno de Cristo y de los otros eventos que le siguen. Específicamente difieren en cuanto a la naturaleza del milenio y su relación con el retorno de Cristo, la secuencia del retorno de Cristo y el período de la gran tribulación que habrá sobre la tierra, y la cuestión de la salvación del pueblo judío (y la relación entre los judíos que son salvados y la Iglesia).

Antes de examinar algunas de estas cuestiones con más detalles, es importante reiterar la posición evangélica genuina de los que sostienen diferentes posiciones sobre estas cuestiones. Todos los evangélicos que sostienen estas posiciones diferentes concuerdan en que la Biblia es inerrable, y se han comprometido a creer *cualquier cosa* que enseñen las Escrituras. Sus diferencias tienen que ver con interpretaciones de varios pasajes relativos a estos eventos, pero sus diferencias sobre estos asuntos se deben ver como asuntos de secundaria importancia, y no diferencias sobre asuntos doctrinales principales.

Con todo, vale la pena dedicar tiempo para estudiar estas cuestiones con más detalle, porque podemos obtener una noción mejor de la naturaleza de los acontecimientos que Dios ha planeado y nos ha prometido, y porque todavía hay esperanza de que una mayor unidad surgirá en la Iglesia cuando convengamos en examinar estos asuntos de nuevo con más detalle y entablar diálogos sobre ellos.

F. ¿Podría Cristo volver en cualquier momento?

Uno de los aspectos significativos de desacuerdo tiene que ver con la cuestión de si Cristo podría volver en cualquier momento. Por un lado, muchos pasajes nos animan a estar preparados porque Cristo volverá en la hora que menos se le espera. Por otro lado, varios pasajes hablan de ciertas cosas que sucederán antes de que Cristo vuelva. Ha habido diferentes maneras de resolver la tensión aparente entre estos dos conjuntos de pasajes. Algunos creyentes concluyen que de todos modos Cristo puede volver en cualquier momento, y otros creyentes concluyen que no puede volver por lo menos en una generación más, puesto que ese es el tiempo que se requeriría para que se sucedan todas las cosas que se predicen que deben suceder antes de su retorno.

1. Versículos que predicen un regreso de Cristo repentino e inesperado. Varios versículos de la Biblia predicen que Cristo podría venir muy pronto. Por ejemplo, Jesús les

dijo a sus discípulos: «Por lo tanto, *manténganse despiertos*, porque no saben qué día vendrá su Señor. Pero entiendan esto: Si un dueño de casa supiera a qué hora de la noche va a llegar el ladrón, se mantendría despierto para no dejarlo forzar la entrada. Por eso *también ustedes deben estar preparados, porque el Hijo del hombre vendrá cuando menos lo esperen*». (Mt 24:42-44; cf. vv. 36-39; 25:13; Mr 13:32-33; Lc 12:40; 1 Co 16:22; 1 Ts 5:2; et ál.).

¿Qué diremos de muchos pasajes como este? Si no hubiera pasajes en el Nuevo Testamento en cuanto a señales que precederán el retorno de Cristo, probablemente concluiríamos sobre la base de los pasajes citados que Jesús podría venir en cualquier instante. En este sentido podemos decir que el retorno de Cristo es *inminente*.[2] Parecería suprimir la fuerza de los mandamientos a *estar listos* y a *vigilar* si hubiera razón para pensar que Cristo no fuera a volver pronto.

Antes de mirar a los pasajes sobre las señales que precederán al regreso de Cristo, hay otro problema que se debe considerar en este punto. ¿Se equivocaron Jesús y los autores del Nuevo Testamento en su expectación de que él volvería pronto? ¿*Acaso no pensaban* y *enseñaban* que la Segunda Venida de Cristo tendría lugar en pocos años? Ciertamente, una creencia muy prominente entre los eruditos de filosofía liberal del Nuevo Testamento es que Jesús enseñó erróneamente que volvería pronto.

Pero ninguno de estos pasajes que se acaban de citar exigen esta interpretación. Los pasajes que dicen que debemos estar preparados no dicen cuánto tendremos que esperar, ni tampoco dice que Jesús viene en el tiempo que no se le espera. En cuanto a los pasajes que dice que Jesús viene «pronto», debemos darnos cuenta de que los profetas bíblicos a menudo hablan en términos de «abreviatura profética», que ve los eventos futuros pero no el tiempo que transcurre antes de que sucedan.

2. Señales que preceden al retorno de Cristo. El otro conjunto de pasajes que se debe considerar habla de varias señales que la Biblia dice que precederán el tiempo del retorno de Cristo. Aquí será útil mencionar varios de esos pasajes que hablan más directamente de las señales que deben suceder antes de que Cristo retorne.

a. *Predicación del evangelio a todas las naciones.* «*Pero primero tendrá que predicarse el evangelio a todas las naciones*» (Mr 13:10; cf. Mt 24:14).

b. *La gran tribulación.* «*Porque serán días de tribulación como no la ha habido desde el principio, cuando Dios creó el mundo, ni la habrá jamás. Si el Señor no hubiera acortado esos días, nadie sobreviviría.* Pero por causa de los que él ha elegido, los ha acortado*» (Mr 13:19-20).

c. *Falsos profetas obrando señales y maravillas.* «*Porque surgirán falsos Cristos y falsos profetas que harán señales y milagros para engañar, de ser posible, aun a los elegidos*» (Mr 13:22; cf. Mt 24:23-24).

d. *Señales en los cielos.* «*Pero en aquellos días, después de esa tribulación, se oscurecerá el sol y no brillará más la luna; las estrellas caerán del cielo y los cuerpos celestes serán sacudidos. Verán entonces al Hijo del hombre venir en las nubes con gran poder y gloria*» (Mr 13:24-26; cf. Mt 24:29-30; Lc 21:25-27).

[2]En este capítulo no estoy usando el término *inminente* para decir que Cristo *con certeza* vendrá pronto (porque entonces los versículos que enseñan la inminencia habrían sido incorrectos cuando fueron escritos). Más bien estoy usando la palabra *inminente* para querer decir que Cristo *podría* venir y *pudiera* venir en cualquier momento, y que debemos estar preparados para que él venga cualquier día.

e. *La llegada del hombre de maldad y la rebelión*. Pablo les escribe a los tesalonicenses que Cristo no vendrá si no se revela primero el hombre de maldad, y entonces el Señor Jesús lo destruirá en su venida. A este «hombre de maldad» a veces se le identifica con la bestia de Apocalipsis 13, y a veces se le llama el anticristo, el último y peor de la serie de «anticristos» mencionados en 1 Juan 2:18. Pablo escribe:

> Ahora bien, hermanos, en cuanto a la venida de nuestro Señor Jesucristo ... porque *primero tiene que llegar la rebelión contra Dios y manifestarse el hombre de maldad*, el destructor por naturaleza. Éste se opone y se levanta contra todo lo que lleva el nombre de Dios o es objeto de adoración, *hasta el punto de adueñarse del templo de Dios y pretender ser Dios*. ... Bien saben que hay algo que detiene a este hombre, a fin de que él se manifieste a su debido tiempo. Es cierto que el misterio de la maldad ya está ejerciendo su poder; pero falta que sea quitado de en medio el que ahora lo detiene. Entonces se manifestará aquel malvado, a quien el Señor Jesús derrocará con el soplo de su boca y destruirá con el esplendor de su venida. El malvado vendrá, por obra de Satanás, con toda clase de milagros, señales y prodigios falsos. Con toda perversidad engañará a los que se pierden por haberse negado a amar la verdad y así ser salvos. (2 Ts 2:1-10)

f. *La salvación de Israel*. Pablo habla del hecho de que muchos judíos no han confiado en Cristo, pero dice que en algún momento en el futuro un gran número serán salvos: «Hermanos, quiero que entiendan este misterio para que no se vuelvan presuntuosos. Parte de Israel se ha endurecido, y así permanecerá hasta que haya entrado la totalidad de los gentiles. De esta manera *todo Israel será salvo*» (Ro 11:25-26, cf. v. 12).

g. *Conclusiones de estas señales que preceden al retorno de Cristo*. El impacto de estos pasajes parece ser tan claro que, como ya se mencionó antes, muchos creyentes han opinado que Cristo no puede volver en cualquier momento. Al mirar la lista de señales indicadas anteriormente, pareciera que no se necesita mucha argumentación para demostrar que la mayoría de estos eventos, o tal vez todos ellos, todavía no han sucedido. Por lo menos esto es lo que parece ser el caso a primera vista de estos pasajes.

3. Posibles soluciones. ¿Cómo podemos reconciliar los pasajes que parecen advertirnos que debemos estar preparados porque Cristo podría volver repentinamente con los pasajes que indican que varios eventos importantes y visibles tienen que suceder antes de que Cristo vuelva? Se han propuesto varias soluciones.

Una solución es decir que *Cristo no podía volver en cualquier momento*. Precisamente cuánto tiempo debe pasar antes de que Cristo vuelva depende de cómo cada persona calcule cuánto tiempo se necesitará para que se cumplan algunas de las señales indicadas, como por ejemplo la predicación del evangelio a todas las naciones, la llegada de la gran tribulación y la reunión del número completo de judíos que serán salvados.

La dificultad con esta creencia es doble. Primero, parece anular la fuerza de las advertencias de Jesús de que debemos estar alertas, estar listos y que él vuelve a la hora que no esperamos. ¿Qué fuerza tiene una advertencia a estar preparados para que Cristo vuelva en un momento inesperado cuando sabemos que no puede suceder por muchos años? El sentido de la expectación urgente del retorno de Cristo se disminuye grandemente o se niega del todo en esta posición, y el resultado parece ser muy al contrario de la intención de Jesús al dar estas advertencias.

Segundo, esta posición parece usar estas señales de una manera muy opuesta a la manera en que Jesús propuso que se usaran. Se nos dan las señales para que, cuando las

veamos, *intensifiquen nuestra expectación* del retorno de Cristo. Jesús dijo: «*Cuando comiencen a suceder estas cosas, cobren ánimo y levanten la cabeza, porque se acerca su redención*» (Lc 21:28). Las advertencias también se nos dan para prevenir que los creyentes se desvíen y sigan a los falsos mesías: «Tengan cuidado de que nadie los engañe. Vendrán muchos que, usando mi nombre, dirán: "Yo soy", y engañarán a muchos. … Entonces, si alguien les dice a ustedes: "¡Miren, aquí está el Cristo!" o "¡Miren, allí está!", no lo crean"» (Mr 13:5-6, 21). Así que las señales se dan para prevenir que estos extraordinarios eventos tomen por sorpresa a los creyentes, para asegurarles que Dios lo sabe todo de antemano, y para impedir que sigan a los supuestos mesías que no vendrán de la manera dramática, visible y conquistadora en que Jesús mismo vendrá. *Pero las señales nunca se nos dan para hacernos pensar: «Jesús no puede venir en unos cuantos años»*. No hay indicación de que Jesús haya dado estas señales para dar a los creyentes motivos *para no estar preparados* para su retorno o para animarlos a *no esperar* que él puede volver en cualquier momento.

La otra solución principal al problema es decir que *Cristo en efecto puede venir en cualquier momento*, y armonizar los dos conjuntos de pasajes de varias maneras. (1) Una manera de armonizarlos es decir que *el Nuevo Testamento habla de dos distintos retornos de Cristo*, o de dos segundas venidas de Cristo, o sea, un retorno *secreto* en el que Cristo saca de este mundo a los creyentes (un regreso «por sus santos»), y luego, después de que siete años de tribulación hayan tenido lugar sobre la tierra, un retorno visible, *público* y triunfante (un regreso «con los santos») en el que Cristo viene para reinar sobre la tierra. Durante el intervalo de siete años se cumplirán todas las señales que todavía no se hayan cumplido (la gran tribulación, los falsos profetas con señales y maravillas, el anticristo, la salvación de Israel y las señales en los cielos), de modo que no hay tensión entre esperar un regreso que puede ocurrir «en cualquier momento» y la realización de un retorno posterior al que precederán muchas señales.[3]

El problema con esta solución es que es difícil derivar dos advenimientos de Cristo separados a partir de los pasajes que predicen su regreso. Sin embargo, no vamos a tratar este asunto aquí sino que lo analizaremos en el próximo capítulo, al considerar las nociones pretribulacionista y premilenial del retorno de Cristo.[4] Se debe observar también que esta solución es históricamente muy reciente, porque no se conoció en la historia de la Iglesia antes de que la propusiera en el siglo XIX John Nelson Darby (1800–1882). Esto debería alertarnos al hecho de que esta solución no es la única posible a la tensión que los pasajes citados arriba presentan.

(2) Otra solución es decir que *todas las señales se han cumplido y por consiguiente Cristo en verdad puede volver en cualquier momento*. Según este punto de vista, uno podría buscar posibles cumplimientos de estas señales en los eventos de la iglesia primitiva, incluso en el primer siglo. En cierto sentido, se pudiera decir que el evangelio en verdad fue predicado a todas las naciones, surgieron falsos profetas y se opusieron al evangelio, y hubo una gran tribulación que la iglesia sufrió a manos de algunos de los emperadores romanos, el hombre de maldad fue en efecto el emperador Nerón, y que el número completo de los judíos que debían ser salvados gradualmente se ha llenado en la historia de la Iglesia, puesto que el mismo Pablo es un ejemplo del principio de esta reunión de judíos (Ro 11:1). En la próxima sección hablaremos con más detalles de la creencia de que las señales que preceden al retorno de Cristo pudieran haberse cumplido ya, pero aquí simplemente podemos observar que muchos no han hallado convincente nada que diga que ya han sucedido, porque estas señales parecen apuntar a eventos mucho más grandes que los que sucedieron en el primer siglo.

[3] Esta es la creencia pretribulacionista, a menudo llamada la creencia del rapto pretribulacionista, que se considera en el cap. 32, pp. 445-446.

[4] Vea el cap. 32, pp. 445-446, para un análisis de la noción pretribulacionista premilenarista del retorno de Cristo.

(3) Hay una tercera manera posible de resolver este asunto de los dos conjuntos de pasajes. Es decir, que *es improbable pero posible que las señales ya se hayan cumplido*, y por consiguiente no podemos saber con certeza si en algún punto de la historia todas las señales ya se han cumplido o no. Esta posición es atractiva porque toma en serio el propósito primordial de las señales, el propósito primordial de las advertencias, y el hecho de que no sabemos cuándo volverá Cristo. Con respecto a las señales, su propósito primordial es intensificar nuestra expectación del retorno de Cristo. Por consiguiente, cada vez que vemos indicaciones de cosas que se parecen a estas señales, nuestra expectación del retorno de Cristo crecerá y se intensificará. Con respecto a las advertencias a estar preparados, los que abogan por esta posición dirían que Cristo *podría* volver en cualquier momento (puesto que no podemos tener certeza de que las señales no se han cumplido), y por eso debemos estar preparados, aunque es *improbable* que Cristo vuelva de inmediato (porque parece que hay varias señales todavía por cumplirse). Finalmente, esta posición concuerda en que no podemos saber cuándo va a volver Cristo y que él volverá cuando menos lo esperemos.

Pero, ¿es posible que estas señales se hayan cumplido? En cada caso, nuestra conclusión de que *es improbable pero posible que estas señales ya se hayan cumplido* parece muy razonable.

a. *La predicación del evangelio a todas las naciones.* Aunque es improbable que esta señal se haya cumplido, Pablo en efecto habla en Colosenses del esparcimiento del evangelio por todo el mundo. Habla de que «el evangelio que ha llegado hasta ustedes. Este evangelio está dando fruto y creciendo *en todo el mundo*» (Col 1:5-6). Habla de «el evangelio que ustedes oyeron y que *ha sido proclamado en toda la creación debajo del cielo*, y del que yo, Pablo, he llegado a ser servidor» (Col 1:23). Es cierto que en estos versículos no quiere decir que toda criatura viva ha oído la proclamación del evangelio, sino que la proclamación ha ido por todo el mundo y que, en un sentido representativo por lo menos, el evangelio ha sido predicado a todo el mundo o a todas las naciones. Por consiguiente, es improbable pero posible que esta señal se haya cumplido inicialmente en el primer siglo y que se haya cumplido en un sentido mayor muchas veces desde entonces.

b. *La gran tribulación.* De nuevo, parece probable que el lenguaje de la Biblia indica un período de sufrimiento que cae sobre la tierra que es mucho mayor que cualquier cosa que se haya experimentado hasta aquí. Pero hay que comprender que muchos han entendido que las advertencias de Jesús en cuanto a la gran tribulación se referían al asedio romano de Jerusalén en la Guerra Judía de los años 66–70 d.C. El sufrimiento durante esa guerra fue en verdad terrible y pudiera ser lo que describió Jesús al predecir esta tribulación. En verdad, desde el primer siglo, ha habido muchos períodos de persecución violenta e intensa contra los creyentes que sigue incluso hasta nuestro siglo. Por tanto, parece apropiado concluir que es improbable pero posible que la predicción de una gran tribulación ya se haya cumplido.

c. *Falsos cristos y falsos profetas.* Si bien a través de los siglos ha habido milagros demoníacos y falsas señales, parece probable que las palabras de Jesús predicen una manifestación mucho mayor de esta clase de actividad en el tiempo antes de su retorno. No obstante, de nuevo debemos decir que es difícil tener certeza de que será así. Es mejor concluir que es improbable pero posible que esta señal ya se haya cumplido.

d. *Poderosas señales en los cielos.* La aparición de señales extraordinarias en los cielos es la señal que casi con certeza todavía no ha sucedido. Por supuesto, ha habido

eclipses del sol y de la luna, y han aparecido cometas, desde que el mundo es mundo. Pero Jesús habla de algo mucho mayor: «Inmediatamente después de la tribulación de aquellos días, *se oscurecerá el sol y no brillará más la luna; las estrellas caerán del cielo y los cuerpos celestes serán sacudidos*» (Mt 24:29). Aunque algunos intentan explicar esto como lenguaje simbólico que se refiere a la destrucción de Jerusalén y el juicio divino sobre esa ciudad,[5] parece más probable que este versículo, junto con Isaías 13:10 (del cual Jesús parece haber tomado las palabras de Mt 24:29), hablan de una caída literal de las estrellas y del oscurecimiento del sol y de la luna futuros, algo que sería un apropiado preludio para el estremecimiento de la tierra y del cielo y la destrucción cósmica que vendrá después del retorno de Cristo (vea He 1:10-12; 12:27; 2 P 3:10-11). Con todo, pudieran sucederse muy rápidamente, en un espacio de unos pocos minutos o a lo mucho una hora o dos, y luego producirse el retorno de Cristo. Estas señales en particular no son del tipo que nos llevarían a negar que Cristo pudiera regresar en cualquier momento.

e. *La aparición del hombre de maldad.* Se han hecho muchos intentos a través de la historia por identificar al hombre de maldad (el «anticristo») con personajes históricos que han tenido gran autoridad y han acarreado caos y devastación a los pueblos de la tierra. Si bien a esas personas malvadas se les pudiera considerar «anticristos» en el sentido de que son precursores del anticristo final (cf. 1Jn 2:18), todas las identificaciones pasadas del anticristo han demostrado ser erradas, y es probable que todavía un peor «hombre de maldad» surgirá en la escena mundial y acarreará sufrimiento y persecución sin paralelos, sólo para que Jesús lo destruya cuando venga otra vez. Pero el mal perpetrado por muchos de estos otros gobernantes ha sido tan grande que, por lo menos cuando estaban en el poder, habría sido difícil tener certeza de que el «hombre de maldad» mencionado en 2 Tesalonicenses 2 todavía no hubiera aparecido. De nuevo, es improbable pero posible que esta señal se haya cumplido.

f. *La salvación de Israel.* Con respecto a la salvación de la plenitud de Israel, de nuevo hay que decir que Romanos 9—11 parece indicar que habrá una reunión futura masiva del pueblo judío que se vuelve para recibir a Jesús como su Mesías. Pero no es cierto que Romanos 9—11 prediga esto, y muchos han argumentando que no ocurrirá ninguna reunión futura del pueblo judío más allá de la clase que ya hemos visto en la historia de la Iglesia, puesto que Pablo mismo se pone como ejemplo primario de esta reunión (Ro 11:1-2). De nuevo, es improbable pero posible que esta señal se haya cumplido.

g. *Conclusión.* Excepto por las señales espectaculares en los cielos, es improbable pero posible que estas señales ya se hayan cumplido. Es más, la única señal que parece con certeza no haber ocurrido, el oscurecimiento del sol y la luna, y la caída de las estrellas, pudiera ocurrir en el espacio de pocos minutos, y por tanto parece apropiado decir que Cristo ahora pudiera regresar en cualquier hora del día o de la noche. Es por tanto improbable pero ciertamente posible que Cristo pudiera volver en cualquier momento.

Pero, ¿hace justicia esta posición a las advertencias de que debemos estar preparados y que Cristo viene a la hora que no esperamos? ¿Es posible *estar preparados* para algo que pensamos que es *improbable* que suceda en el futuro cercano? Por cierto que lo es. Todo el que se abrocha un cinturón de seguridad mientras maneja, o compra seguro para su

[5] R. T. France, *The Gospel According to Matthew*, TNTC, Inter-Varsity Press, Leicester, y Eerdmans, Grand Rapids, 1985, pp. 343-44.

coche, se prepara para un evento que piensa que es improbable. De modo similar, parece posible tomar en serio las advertencias de que Jesús pudiera venir cuando no lo esperamos, y con todo decir que las señales que preceden a su venida probablemente sucederán en el futuro.

Esta posición tiene beneficios espirituales positivos conforme procuramos vivir la vida cristiana en medio de un mundo que cambia rápidamente. En el teje y maneje de la historia mundial vemos de tiempo en tiempo eventos que *pudieran ser* el cumplimiento final de estas señales. Suceden, y luego se esfuman. En cada oleada sucesiva de acontecimientos, no sabemos cuál será el último. Esto es bueno, porque Dios no tiene intención de que lo sepamos. Él simplemente quiere que sigamos anhelando el regreso de Cristo y que esperemos que puede suceder en cualquier momento. Es espiritualmente malsano decir que sabemos que estas señales no han sucedido, y parece estirar los límites de la interpretación creíble decir que sabemos que estas señales ya han sucedido. Pero parece encajar exactamente en pleno medio del enfoque del Nuevo Testamento hacia el retorno de Cristo decir que no sabemos con certeza si estos eventos han sucedido. Esta posición preserva a la vez la exégesis responsable, una expectación del retorno repentino de Cristo, y una medida de humildad en nuestra comprensión.

Entonces, si Cristo en efecto regresa de repente, no nos sentiremos tentados a objetar, diciendo que una señal u otra todavía no ha sucedido. Simplemente estaremos listos para darle la bienvenida cuando él aparezca. Si hay gran sufrimiento todavía en el futuro, y si empezamos a ver intensa oposición al evangelio, un gran avivamiento entre el pueblo judío, notable progreso en la predicación del evangelio por todo el mundo, e incluso señales espectaculares en los cielos, no nos desalentaremos ni nos desanimaremos, porque recordaremos las palabras de Jesús: «Cuando comiencen a suceder estas cosas, cobren ánimo y levanten la cabeza, porque se acerca su redención» (Lc 21:28).

II. PREGUNTAS DE REPASO

1. Mencione versículos bíblicos que respaldan cada una de las siguientes características del retorno de Cristo:

 * repentino
 * personal
 * visible
 * corporal

2. ¿Cuál debe ser la actitud del creyente hacia el retorno de Cristo? ¿Cómo debe la expectación del retorno de Cristo afectar los planes que hacemos en la vida?

3. ¿Qué deberíamos pensar en cuanto a las predicciones que se hacen respecto al retorno de Cristo? Respalde con la Biblia sus respuestas.

4. Mencione por lo menos cinco señales que según las Escrituras precederán al retorno de Cristo. ¿Cuál de estas piensa usted que ya ha sucedido?

5. ¿Cómo reconcilia el autor los pasajes bíblicos que enseñan que Cristo puede venir en cualquier momento con los que hablan de señales que precederán al retorno de Cristo?

III. PREGUNTAS PARA LA APLICACIÓN PERSONAL

1. Antes de leer este capítulo, ¿pensaba que Cristo puede volver en cualquier momento? ¿Cómo afectaba eso su vida cristiana? Si sus puntos de vista han cambiado, ¿qué efecto piensa usted que tendrá eso en su propia vida?

2. A su modo de pensar, ¿por qué Jesús decidió dejar el mundo por un tiempo y luego volver, antes que quedarse en la tierra después de su resurrección y predicar el evangelio por todo el mundo por sí mismo?

3. ¿Anhela usted fervientemente el retorno de Cristo? ¿Tiene ahora un anhelo mayor que en el pasado? Si no tiene un anhelo fuerte por el retorno de Cristo, ¿qué factores de su vida, a su modo de pensar, contribuyen a esa carencia de anhelo?

4. ¿Alguna vez decidió no emprender un proyecto a largo plazo porque pensaba que el retorno de Cristo estaba cerca? Si es así, ¿piensa que esa vacilación tuvo alguna consecuencia negativa en su vida?

5. ¿Está listo hoy para el retorno de Cristo? Si supiera que él fuera a volver dentro de veinticuatro horas, ¿qué situaciones o relaciones querría enderezar antes de que él regresara? ¿Piensa usted que el mandamiento de «estar preparados» quiere decir que usted debería tratar de arreglar esas cosas ahora, aunque pensara que es improbable que él vuelva hoy?

IV. TÉRMINOS ESPECIALES

escatología	inminente
escatología general	marana ta
escatología personal	segunda venida de Cristo

V. LECTURA BÍBLICA PARA MEMORIZAR

1 TESALONICENSES 4:15-18

Conforme a lo dicho por el Señor, afirmamos que nosotros, los que estemos vivos y hayamos quedado hasta la venida del Señor, de ninguna manera nos adelantaremos a los que hayan muerto. El Señor mismo descenderá del cielo con voz de mando, con voz de arcángel y con trompeta de Dios, y los muertos en Cristo resucitarán primero. Luego los que estemos vivos, los que hayamos quedado, seremos arrebatados junto con ellos en las nubes para encontrarnos con el Señor en el aire. Y así estaremos con el Señor para siempre. Por lo tanto, anímense unos a otros con estas palabras.

CAPÍTULO TREINTA Y DOS

El milenio

+ *¿Qué es el milenio?*
+ *¿Cuándo sucederá?*
+ *¿Atravesarán los creyentes la gran tribulación?*

I. EXPLICACIÓN Y BASE BÍBLICA

La palabra *milenio* significa «mil años» (del latín *milenium*, «mil años»). El término surge de Apocalipsis 20:4-5, en donde dice que algunos «Volvieron a vivir y reinaron con Cristo *mil años*. Ésta es la primera resurrección; los demás muertos no volvieron a vivir hasta que se cumplieron *los mil años*». Justo antes de esta afirmación leemos que un ángel descendió del cielo y atrapó al diablo, «y lo encadenó por *mil años*. Lo arrojó al abismo, lo encerró y tapó la salida para que no engañara más a las naciones, hasta que se cumplieran *los mil años*» (Ap 20:2-3).

A través de toda la historia de la Iglesia ha habido tres creencias principales del tiempo y la naturaleza de este «milenio».

A. Amilenarismo

Esta noción que se va a explicar aquí, amilenarismo, es realmente la más sencilla. Se puede ilustrar como en la figura 32.1

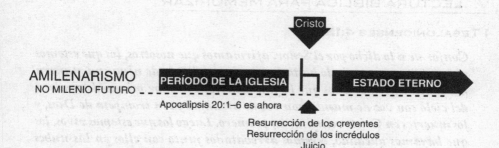

Amilenarismo

figura 32.1

Según esta posición, Apocalipsis 20:1-10 describe el período presente de la Iglesia. Esta es una época en la que la influencia de Satanás sobre las naciones ha sido reducida grandemente para que se pueda predicar el evangelio por todo el mundo. Los que se dice que van a reinar con Cristo por mil años son creyentes que han muerto y ya han empezado a reinar con él en el cielo. El reinado de Cristo en el milenio, según esta creencia, no es un reinado corporal aquí en la tierra, sino más bien el reinado celestial de que habló cuando dijo: «Se me ha dado toda autoridad en el cielo y en la tierra» (Mt 28:18).

A esta noción se le llama «amilenarismo» porque sostiene que no habrá milenio. Puesto que los amilenaristas creen que Apocalipsis 20 está cumpliéndose ahora en esta época de la Iglesia, sostienen que el «milenio» describe lo que está sucediendo en la actualidad. No se puede saber la duración exacta de la época de la Iglesia, y la expresión «mil años» simplemente es una figura de dicción para denotar un período de tiempo muy largo en el que los propósitos perfectos de Dios se realizarán.

Desde el punto de vista amilenarista, el período presente de la Iglesia continuará hasta que Cristo retorne (vea la figura 32.1). Cuando Cristo vuelva, habrá una resurrección de creyentes e incrédulos. Los cuerpos de los creyentes resucitarán para reunirse con sus espíritus y entrar en un pleno y eterno disfrute del cielo. Los incrédulos resucitarán para enfrentar el juicio final y la condenación eterna. Los creyentes también comparecerán ante el tribunal de Cristo (2 Co 5:10), pero ese juicio solo determinará grados de recompensa en el cielo, porque sólo los incrédulos serán condenados eternamente. En este momento también empezarán los nuevos cielos y la nueva tierra. Inmediatamente después de este juicio final, comenzarán el estado eterno y continuará para siempre.

Este esquema es bastante sencillo porque todos los acontecimientos del tiempo del fin sucederán a la vez, inmediatamente después del retorno de Cristo. Algunos amilenaristas dicen que Cristo puede volver en cualquier momento, en tanto que otros (como Berkhof) arguyen que todavía tienen que cumplirse ciertas señales.

A favor de la creencia amilenarista se pueden mencionar los siguientes argumentos.

1. Cuando miramos a toda la Biblia, *sólo un pasaje* (Ap 20:1-6) parece enseñar que habrá un futuro gobierno terrenal de Cristo milenial, y ese pasaje es oscuro en sí mismo. No es sabio basar una doctrina tan importante en un único pasaje de interpretación incierta y ampliamente disputada.

Pero, ¿cómo entienden los amilenaristas Apocalipsis 20:1-6? Según la interpretación amilenarista, este pasaje se *refiere a la época presente de la Iglesia*. El pasaje dice como sigue:

Vi además a un ángel que bajaba del cielo con la llave del abismo y una gran cadena en la mano. Sujetó al dragón, a aquella serpiente antigua que es el diablo y Satanás, *y lo encadenó por mil años.* Lo arrojó al abismo, lo encerró y tapó la salida para que no engañara más a las naciones, hasta que se cumplieran los mil años. Después habrá de ser soltado por algún tiempo.

Entonces vi tronos donde se sentaron los que recibieron autoridad para juzgar. Vi también las almas de los que habían sido decapitados por causa del testimonio de Jesús y por la palabra de Dios. No habían adorado a la bestia ni a su imagen, ni se habían dejado poner su marca en la frente ni en la mano. *Volvieron a vivir y reinaron con Cristo mil años.* Ésta es la primera resurrección; los demás muertos no volvieron a vivir hasta que se cumplieron los mil años. Dichosos y santos los que tienen parte en la primera resurrección. La segunda muerte no tiene poder sobre ellos, sino que serán sacerdotes de Dios y de Cristo, y *reinarán con él mil años.*

Según la interpretación amilenarista,[1] la sujeción de Satanás mencionada en los versículos 1-2 es la atadura que ocurrió durante el ministerio terrenal de Jesús. Jesús habló de atar al fuerte a fin de poder saquear la casa (Mt 12:29) y dijo que el Espíritu de Dios estaba presente en ese tiempo en poder para triunfar sobre las fuerzas demoníacas: «En cambio, si expulso a los demonios por medio del Espíritu de Dios, eso significa que el reino de Dios ha llegado a ustedes» (Mt 12:28). De modo similar, con respecto a romper el poder de Satanás, Jesús dijo durante su ministerio: «Yo veía a Satanás caer del cielo como un rayo» (Lc 10:18).

El amilenarista arguye que esta atadura de Satanás en Apocalipsis 20:1-3 tiene un propósito específico: «*para que no engañara más a las naciones*» (v. 3). Esto, entonces, es lo que sucedió cuando Jesús vino y se empezó a proclamar el evangelio no simplemente a los judíos sino, después de Pentecostés, a todas las naciones del mundo. En realidad, la actividad misionera mundial de la Iglesia y la presencia de la Iglesia en la mayoría o en todas las naciones del mundo muestran que el poder que Satanás tenía en el Antiguo Testamento para «engañar a las naciones», y mantenerlas en las tinieblas, ha sido roto.

Según el concepto amilenarista, puesto que Juan ve «almas» y no cuerpos físicos, en el versículo 4, se arguye que esta escena debe estar sucediéndose en el cielo. Cuando el pasaje dice que «volvieron a vivir», no quiere decir que recibieron una resurrección corporal. Posiblemente significa que «vivieron», puesto que el verbo aoristo *edsesan* se puede fácilmente interpretar como una afirmación de un hecho que sucedió durante un largo período de tiempo. Por otro lado, para algunos intérpretes amilenaristas el verbo *edsesan* quiere decir que «volvieron a vivir» en el sentido de entrar a una existencia celestial en la presencia de Cristo y empezar a reinar con él desde el cielo.

Según este punto de vista, la frase «primera resurrección» (v. 5) se refiere a ir al cielo para estar con el Señor. No es una resurrección corporal, sino ir a la presencia de Dios en el cielo. De modo similar, cuando el versículo 5 dice que «los demás muertos *no volvieron a vivir* hasta que se cumplieron los mil años» quiere decir que no comparecieron ante la presencia de Dios para el juicio sino hasta se cumplieron los mil años. Así que en los versículos 4 y 5 la frase «volvieron a vivir» quiere decir «entrar a la presencia de Dios». (Otra creencia del amilenarismo en cuanto a la «primera resurrección» es que se refiere a la resurrección de Cristo, y a la participación de los creyentes en la resurrección de Cristo mediante su unión con él.)

2. Un segundo argumento que a menudo se propone a favor del amilenarismo es el hecho de que la Biblia enseña *sólo una resurrección*, cuando los creyentes y los incrédulos resucitarán, y no dos resurrecciones (una resurrección de creyentes antes de que empiece el milenio, y una resurrección de los incrédulos para el juicio después del fin del milenio). Este es un argumento importante porque la creencia premilenial requiere dos resurrecciones separadas por mil años.

Evidencia a favor de una sola resurrección se halla en versículos tales como Juan 5:28-29, en donde Jesús dice: «*Viene la hora en que todos los que están en los sepulcros oirán su voz*, y saldrán de allí. Los que han hecho el bien resucitarán para tener vida, pero los que han practicado el mal resucitarán para ser juzgados». Aquí Jesús habla de una sola «hora» cuando tanto los creyentes muertos como los incrédulos muertos saldrán de las tumbas (cf. también Dn 12.2; Hch 24:15).

3. La idea de que haya creyentes glorificados viviendo juntos con pecadores en la tierra es demasiado difícil de aceptar. Berkhof dice: «Es imposible entender cómo una parte de la tierra vieja y de la humanidad pecadora puede existir junto con una parte de la nueva tierra y de una humanidad glorificada. ¿Cómo pueden los santos perfectos en cuerpos glorificados

[1] Aquí sigo en su mayor parte la excelente explicación de Anthony A. Hoekema, «Amillennialism», en *The Meaning of the Millennium: Four Views*, ed. Robert G. Clouse, InterVarsity Press, Downers Grove, IL, 1977, pp. 155-87.

tener comunión con pecadores en la carne? ¿Cómo pueden los pecadores glorificados vivir en esta atmósfera cargada de pecado y en medio de escenas de muerte y putrefacción?»[2]

4. Si Cristo viene en gloria para reinar en la tierra, ¿cómo puede la gente todavía persistir en pecar? Una vez que Jesús esté realmente presente en su cuerpo resucitado y reinando como Rey sobre la tierra, ¿no parece altamente improbable que la gente todavía lo rechace y que el mal y la rebelión crezcan en la tierra hasta que a la larga Satanás pueda reunir a las naciones para luchar contra Cristo?

5. En conclusión, los amilenaristas dicen que la Biblia parece indicar que *todos los eventos principales todavía por venir* antes del estado eterno sucederán al instante. Cristo volverá, habrá una sola resurrección de creyentes e incrédulos, el juicio final tendrá lugar, y serán establecidos un nuevo cielo y una nueva tierra. Entonces entraremos de inmediato al estado eterno, sin milenio alguno.

B. Postmilenarismo

El prefijo *post* significa «después». Según esta creencia Cristo volverá *después* del milenio. La creencia postmilenarista se puede representar como en la figura 32.2.

Según esta creencia, el progreso del evangelio y el crecimiento de la Iglesia aumentará

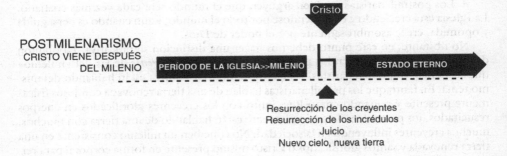

Postmilenarismo

figura 32.2

gradualmente de modo que una proporción cada vez mayor de la población del mundo será creyente. Como resultado, habrá influencias cristianas significativas en la sociedad, la sociedad funcionará más y más de acuerdo a las normas de Dios, y gradualmente tendrá lugar sobre la tierra un «período milenial» de paz y justicia. Este «milenio» durará por un período largo de tiempo (no necesariamente mil años literales), y finalmente, *al final de ese período, Cristo volverá a la tierra*, los creyentes y los incrédulos resucitarán, tendrá lugar el juicio final, y habrá un nuevo cielo y una nueva tierra. Entraremos entonces en el estado eterno.

La característica primordial del postmilenarismo es que es muy optimista respecto al poder del evangelio para cambiar vidas y producir mucho bien en el mundo. La creencia en el postmilenarismo tiende a aumentar en tiempos cuando la Iglesia está experimentando un gran avivamiento, cuando hay ausencia de guerras y conflictos internacionales, y cuando parece que se está haciendo gran progreso para superar el mal y el sufrimiento en el mundo.

[2]Louis Berkhof, *Introduction to Systematic Theology*, Eerdmans, Grand Rapids, 1932; reimpresión, Baker, Grand Rapids, 1979, p. 715.

Pero el postmilenarismo en su forma más responsable no se basa simplemente en la observación de acontecimientos del mundo que nos rodea, sino en argumentos de varios pasajes bíblicos.

Los argumentos a favor del postmilenarismo son como siguen:

1. La Gran Comisión nos lleva a esperar que el evangelio avanzará con poder y a la larga resultará en un mundo cristiano en su mayoría. Jesús dijo explícitamente: «Se me ha dado *toda autoridad en el cielo y en la tierra*. Por tanto, vayan y hagan discípulos de todas las naciones, bautizándolos en el nombre del Padre y del Hijo y del Espíritu Santo, enseñándoles a obedecer todo lo que les he mandado a ustedes. Y les aseguro que estaré con ustedes siempre, hasta el fin del mundo» (Mt 28:19-20). Puesto que Cristo tiene toda autoridad en el cielo y en la tierra, y puesto que él promete estar con nosotros en el cumplimiento de esta comisión, es de esperarse que eso suceda sin estorbo y a la larga triunfe en el mundo entero.

2. Las parábolas del crecimiento gradual del reino indican que a la larga llenará la tierra con su influencia. Aquí los postmilenaristas apuntan a lo siguiente: «Les contó otra parábola: «El reino de los cielos es como un grano de mostaza que un hombre sembró en su campo. Aunque es la más pequeña de todas las semillas, cuando crece es la más grande de las hortalizas y se convierte en árbol, de modo que vienen las aves y anidan en sus ramas» (Mt 13:31-32). Según los postmilenaristas, parábolas como esta indican que el reino crecerá en influencia hasta que penetre y en cierto grado transforme el mundo entero.

3. Los postmilenaristas también arguyen que el mundo será cada vez más cristiano. La Iglesia está creciendo y esparciéndose por todo el mundo, y aun cuando es perseguida y oprimida, crece asombrosamente por el poder de Dios.

No obstante, en este punto debemos hacer una distinción significativa. La opinión del «milenio» que sostienen los postmilenaristas es *muy diferente* de las del «milenio» que sostienen los premilenaristas. En cierto sentido, ni siquiera están hablando del mismo tema. En tanto que los premilenaristas hablan de una tierra renovada con Jesús físicamente presente y reinando como Rey, junto con los creyentes glorificados en cuerpos resucitados, los postmilenaristas simplemente están hablando de una tierra con muchos, muchos creyentes influyendo en la sociedad. No conciben un milenio consistente en una tierra renovada y santos glorificados o Cristo mismo presente en forma corporal para reinar (porque piensan que estas cosas tendrán lugar sólo después que Cristo vuelva para inaugurar el estado eterno). Por consiguiente, todo el debate sobre el milenio es más que un debate de la secuencia de eventos o acontecimientos alrededor del mismo. También incluye una diferencia significativa sobre la naturaleza de este período en sí mismo.

C. Premilenarismo

1. Premilenarismo clásico o histórico. El prefijo *pre* quiere decir «antes», y la posición «premilenarista» dice que Cristo volverá *antes* del milenio. Este punto de vista tiene una larga historia, desde los primeros siglos y hasta la fecha. Se puede representar como en la figura 32.3.

Según este punto de vista, el período presente de la Iglesia continuará hasta que, conforme se acerca a su fin, venga sobre la tierra un tiempo de gran tribulación y sufrimiento (La T en el dibujo simboliza la tribulación).[3] Después de ese tiempo de tribulación *al final del período de la Iglesia, Cristo volverá a la tierra para establecer un reino milenial.* Cuando él vuelva, los creyentes que han muerto serán resucitados de los muertos, sus cuerpos serán reunidos con sus espíritus, y *estos creyentes reinarán con Cristo en la tierra por mil años.*

[3] Un tipo alterno de premilenarismo sostiene que Cristo regresará *antes* de que empiece el período de gran tribulación sobre la tierra. Examinaremos esa forma alterna de premilenarismo más adelante.

(Algunos premilenaristas toman esto como mil años literales, y otros lo entienden como una expresión simbólica que denota un largo período de tiempo.) Durante este tiempo, Cristo estará físicamente presente en la tierra en su cuerpo resucitado y reinará como Rey sobre toda la tierra. Los creyentes que hayan sido resucitados de los muertos y los que estén en la tierra cuando Cristo vuelva recibirán cuerpos glorificados que nunca morirán, y en estos cuerpos resucitados vivirán en la tierra y reinarán con Cristo. De los incrédulos que quedan en la tierra, muchos (pero no todos) acudirán a Cristo y serán salvos. Jesús reinará con justicia perfecta y habrá paz en toda la tierra. Durante este tiempo Satanás estará atado y preso en el abismo para que no tenga influencia alguna sobre la tierra durante el milenio (Ap 20:1-3).

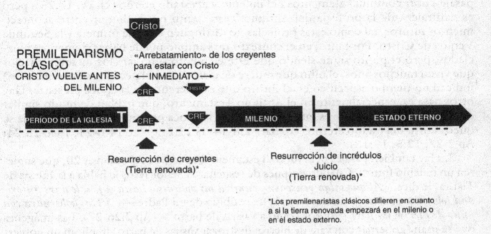

Premilenarismo clásico o histórico
figura 32.3

Según el punto de vista premilenarista, al final de los mil años, Satanás será liberado del abismo y reunirá sus fuerzas con muchos incrédulos que se han sometido externamente al reinado de Cristo pero que por dentro han estado carcomiéndose en rebelión contra él. Satanás reunirá a estas gentes rebeldes para luchar contra Cristo, pero serán derrotados decisivamente. Cristo entonces resucitará de los muertos a los incrédulos que han muerto en toda la historia, y estos comparecerán ante él durante el juicio final. Después que haya tenido lugar el juicio final, los creyentes entrarán en el estado eterno.

Parece que el premilenarismo ha tendido a aumentar en popularidad cuando la Iglesia ha sufrido persecución y sufrimiento, y el mal ha aumentado en la tierra. Pero, como en el caso del postmilenarismo, los argumentos a favor de la posición premilenarista no se basan en la observación de hechos presentes, sino en pasajes bíblicos específicos, especialmente (pero no exclusivamente) Apocalipsis 20:1-10.

Los argumentos primordiales a favor de la posición premilenarista se indican a continuación:

1. Varios pasajes del Antiguo Testamento no parecen encajar en la época presente ni en el estado eterno. Estos pasajes indican alguna etapa futura en la historia de la redención que es mucho mayor que el período presente de la Iglesia, pero que todavía no ve la remoción del pecado de la tierra y de la rebelión y la muerte.

Hablando de Jerusalén en algún momento en el futuro, Isaías dice:

Nunca más habrá en ella
 niños que vivan pocos días,
 ni ancianos que no completen sus años.
El que muera a los cien años será considerado joven;
 pero el que no llegue a esa edad será considerado maldito (Is 65:20).

Aquí leemos que no habrá más niños que mueran en la infancia ni viejos que mueran prematuramente, algo muy diferente a la edad presente. Pero la muerte y el pecado todavía estarán presentes, porque el niño que cumpla cien años podrá morir, y el pecador aun cuando cumpla cien años «será maldito». El contexto más amplio de este pasaje *puede* combinar elementos del milenio y el estado eterno (cf. vv. 17,25), pero es naturaleza de la profecía del Antiguo Testamento no distinguir entre acontecimientos futuros, tal como estas profecías no distinguen entre la primera y la Segunda Venida de Cristo. Por tanto, en el contexto más amplio puede haber elementos mezclados, pero el punto sigue siendo que este elemento singular (los infantes y viejos que viven muchos años, el niño que muere de cien años, y el pecador siendo maldito) indican un tiempo específico en el futuro que es diferente de la época presente. Hay otros pasajes, especialmente en el Antiguo Testamento, que hablan de modo similar de un período futuro que es mucho mayor que la época presente, pero que todavía se queda corto del estado eterno (vea Sal 72:8-14; Is 11:2-9; Zac 14:6-21; 1 Co 15:24; Ap 2:27; 12:5; 19:15).

2. Hay también pasajes del Nuevo Testamento, aparte de Apocalipsis 20, que sugieren un milenio futuro. Cuando después de resucitar el Señor Jesús le habla a la Iglesia de Tiatira, le dice: «*Al que salga vencedor y cumpla mi voluntad hasta el fin, le daré autoridad sobre las naciones* —así como yo la he recibido de mi Padre— y *"él las gobernará con puño de hierro*; las hará pedazos como a vasijas de barro"*» (Ap 2:26-27). Las imágenes que se usan (gobernar con vara de hierro; destrozar vasijas de barro) implican un gobierno de fuerza sobre gente rebelde. Pero, ¿cuándo irán los creyentes que conquisten el mal a participar de este gobierno? La idea encaja bien en un reino milenial futuro cuando los santos glorificados reinarán con Cristo en la tierra, pero no encaja bien en ningún tiempo de la edad presente ni en el estado eterno. (La idea de gobernar a las naciones «con vara de hierro» también se halla en Ap 12:5-6 y 19:15).

Cuando Pablo habla de la resurrección dice que toda persona recibirá un cuerpo resucitado en su propio orden: «Cada uno en su debido orden: Cristo, las primicias; *después* [gr. *epeita*], cuando él venga, los que le pertenecen. Entonces [gr. *eita*] vendrá el fin, cuando él entregue el reino a Dios el Padre, luego de destruir todo dominio, autoridad y poder. Porque es necesario que Cristo reine hasta poner a todos sus enemigos debajo de sus pies» (1 Co 15:23-25). Las palabras que se traducen «después» y «entonces» en este pasaje (*epeita* y *eita*) toman el sentido de «después de», y no el sentido de «al mismo tiempo». Por consiguiente, el pasaje da algún respaldo a la idea de que, así como hay un intervalo de tiempo entre la resurrección de Cristo y su Segunda Venida cuando recibamos un cuerpo resucitado (v. 23), también habrá un intervalo de tiempo entre la Segunda Venida de Cristo y «el fin» (v. 24), cuando Cristo entregue el reino a Dios después de haber reinado por un tiempo y puesto a todos sus enemigos bajo sus pies.

3. Con el trasfondo de otros pasajes que sugieren o indican claramente un tiempo futuro mucho mayor que la edad presente pero quedándose corto del estado eterno, es apropiado entonces mirar a Apocalipsis 20 de nuevo. Varias afirmaciones aquí se entienden mejor como refiriéndose a un reino terrenal futuro de Cristo antes del juicio futuro.

a. La sujeción y apresamiento de Satanás en el abismo (vv. 2-3) implican una restricción mucho mayor de su actividad de lo que vemos en esta época presente (vea la explicación antes dada, bajo amilenarismo).

b. La afirmación de que los que son fieles «volvieron a vivir» (v. 4) se entiende mejor como refiriéndose a una resurrección corporal, porque el versículo que sigue dice: «Ésta es la primera resurrección». El verbo *edsesan*, «volver a vivir», es el mismo verbo y la misma forma del verbo que se usa en Apocalipsis 2:8, en donde Jesús se identifica como «el que murió y *volvió a vivir*», aquí obviamente refiriéndose a su resurrección.

c. En la interpretación premilenarista, el reinar con Cristo (en Ap 20:4) es algo que todavía está en el futuro, no algo que esté sucediéndose hoy (como afirman los amilenaristas). Esto concuerda con el resto del Nuevo Testamento, en donde frecuentemente se nos dice que los creyentes reinarán con Cristo y se les dará autoridad con él para reinar sobre la tierra (vea Lc 19:17,19; 1 Co 6:3; Ap 2:26-27; 3:21). Pero en ninguna parte la Biblia dice que los creyentes en el estado intermedio (entre su muerte y el retorno de Cristo) reinarán con Cristo o compartirán con él en el reinado.

Entre los que vuelven a vivir y reinan con Cristo en Apocalipsis 20 están personas que «*no habían adorado a la bestia ni a su imagen, ni se habían dejado poner su marca en la frente ni en la mano*» (Ap 20:4). Esto es una referencia a los que no se rindieron a la persecución desatada por la bestia que se menciona en Apocalipsis 13:1-18. Pero si la severidad de la persecución descrita en Apocalipsis 13 nos lleva a concluir que la bestia todavía no ha entrado en escena en el mundo, sino que todavía está en el futuro, esta persecución de parte de la bestia también todavía está en el futuro. Si esta persecución todavía es futura, la escena de Apocalipsis 20 en donde los que «no habían adorado a la bestia ... ni se habían dejado poner su marca en la frente ni en la mano» (Ap 20:4) también pertenece al futuro. Esto quiere decir que Apocalipsis 20:16 no se refiere a la época presente de la Iglesia sino que se entiende mejor cuando se toma en el sentido de que se refiere a un futuro gobierno milenial de Cristo.

2. Premilenarismo pretribulacionista (o premilenarismo dispensacional). Otra variedad del premilenarismo ha ganado popularidad amplia en los siglos diecinueve y veinte, particularmente en el Reino Unido y en los Estados Unidos. Según esta posición, Cristo volverá no sólo *antes* del milenio (el retorno de Cristo es premilenarista), sino también *antes* de la gran tribulación (el retorno de Cristo es pretribulacionista). Esta posición se parece a la posición premilenarista clásica que se mencionó antes, pero con una diferencia importante: Añade otro retorno de Cristo antes de su regreso para reinar sobre la tierra en el milenio. Se piensa que este regreso será secreto para sacar del mundo a los creyentes.[4] La creencia premilenarista pretribulacionista se puede representar como en la figura 32.4 que se halla más adelante.

Según esta creencia, el período de la Iglesia continuará hasta que *de repente, inesperada y secretamente Cristo se sitúe a medio camino la tierra, y llame a sí a los creyentes*: «El Señor mismo descenderá del cielo con voz de mando, con voz de arcángel y con trompeta de Dios, y los muertos en Cristo resucitarán primero. Luego los que estemos vivos, los que hayamos quedado, seremos arrebatados junto con ellos en las nubes para encontrarnos con el Señor en el aire» (1 Ts 4:16-17). *Cristo entonces volverá con los creyentes que han sido sacados de la tierra. Cuando esto suceda, habrá una gran tribulación sobre la tierra* por un período de siete años.

Durante este período de siete años de tribulación, se cumplirán muchas de las señales que se predicen que precederán el retorno de Cristo.[5] La gran reunión de la plenitud de los judíos tendrá lugar conforme ellos confían en Cristo como su Mesías. En medio de gran sufrimiento también habrá mucha evangelización efectiva, especialmente llevada a cabo por los nuevos creyentes judíos. *Al fin de la tribulación, Cristo volverá con sus santos*

[4] A veces a esta Segunda Venida de Cristo por los creyentes se le llama el «rapto, de la palabra latina *raptum,* que quiere decir «atrapar, arrebatar, llevar».

[5] Vea el cap. 31, pp. 431-432, para una consideración de las señales que precederán el retorno de Cristo.

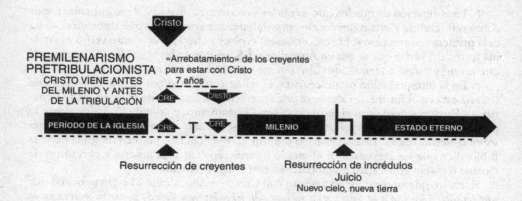

Premilenarismo pretribulacionista
figura 32.4

para reinar sobre la tierra por mil años. Después de este período milenial habrá una rebelión que resultará en la derrota final de Satanás y sus fuerzas, y entonces se efectuará la resurrección de los incrédulos, el juicio final, y el comienzo del estado eterno.

Hay que mencionar otra característica del premilenarismo pretribulacionista: Esta creencia se halla casi exclusivamente entre los dispensacionalistas que quieren mantener una clara distinción entre la Iglesia e Israel. El punto de vista pretribulacionista permite que se mantenga la distinción, puesto que la Iglesia es sacada del mundo antes de la extensa conversión de los judíos. Estos judíos, por tanto, siguen siendo un grupo aparte de la Iglesia. Otra característica del premilenarismo pretribulacionista es su insistencia en interpretar las profecías bíblicas «literalmente en donde es posible». Esto se aplica especialmente a las profecías del Antiguo Testamento respecto a Israel. Los que sostienen estos puntos de vista arguyen que las profecías de las futuras bendiciones de Dios para Israel todavía están por cumplirse entre el mismo pueblo judío; no se deben «espiritualizar» para decir que tienen cumplimiento en la Iglesia. Finalmente, un rasgo atractivo del premilenarismo pretribulacionista es que permite que se insista en que el retorno de Cristo puede ocurrir «en cualquier momento» y por tanto hace justicia a la plena fuerza de los pasajes que nos animan a estar preparados para el retorno de Cristo, mientras que a la vez permite un cumplimiento muy literal de las señales que precederán al retorno de Cristo, puesto que dice que sucederán durante la tribulación.

D. En defensa del premilenarismo clásico

Es importante observar que la interpretación de los detalles de los pasajes proféticos tocantes a acontecimientos futuros a menudo es tarea compleja y difícil que incluye muchos factores variables. Por tanto, el grado de certeza que concedemos a nuestras conclusiones en este aspecto será mucho menor que con muchas otras doctrinas. Aunque es importante que los creyentes examinen la información bíblica e intenten lograr convicciones sobre lo que la Biblia enseña respecto al milenio, también pienso que es importante que reconozcamos que este aspecto del estudio es complejo y que extendamos una buena medida de gracia a otros que sostienen creencias diferentes respecto al milenio y al período de la tribulación.

A mi juicio, los argumentos a favor del premilenarismo clásico son los más persuasivos. En tanto que arriba ya se mencionaron los argumentos primarios a favor de esta

posición, ahora se pueden hacer algunas consideraciones adicionales relativas a las otras posiciones.

1. En respuesta a la objeción de que sólo un pasaje enseña un milenio terrenal futuro se debe decir que la Biblia necesita decir sólo una vez algo para que sea verdad y lo creamos. Es más, no debe sorprender a nadie que esta doctrina se enseñe claramente en el libro de Apocalipsis. Puesto que Apocalipsis es el libro del Nuevo Testamento que más explícitamente enseña sobre los acontecimientos futuros, es apropiado que esta revelación más explícita del milenio futuro sea puesta en este punto en la Biblia.

2. La interpretación amilenarista de Apocalipsis 20:1-6 tiene dificultades significativas. Primero, la detención de Satanás descrita en Apocalipsis 20 parece ser mucho más que una atadura o restricción de actividad como sostienen los amilenaristas. La imagen del lanzamiento de Satanás al abismo y cerrarlo y sellarlo da un cuadro de una remoción total de su influencia sobre la tierra, que parece ser muy diferente de la situación mundial presente durante la época de la Iglesia en la que la actividad de Satanás sigue fuerte, en la que «ronda como león rugiente, buscando a quién devorar» (1 P 5:8).

Es más, las interpretaciones amilenaristas de la frase «primera resurrección» no son convincentes. La palabra *resurrección* (gr. *anástasis*) en ninguna otra parte quiere decir «ir al cielo» ni «ir a la presencia de Dios», sino más bien significa una resurrección corporal. Es difícil aceptar la contención de que la Biblia enseña sólo *una* resurrección cuando nos damos cuenta de que Apocalipsis 20 explícitamente habla de «la *primera* resurrección», lo que implica que habrá también una segunda resurrección. El pasaje distingue a los que tienen parte en esta primera resurrección y son benditos de los demás que no participan en ella. Son «los demás muertos», y la implicación es que «la segunda muerte» (es decir, enfrentar el juicio final y ser condenado al castigo eterno lejos de la presencia de Dios) tiene en efecto poder sobre ellos, y que la experimentarán.

3. En respuesta a la posición postmilenarista de que la Gran Comisión nos lleva a esperar que el poder del evangelio a la larga resultará en un mundo en su mayoría cristiano, podemos concordar que la Gran Comisión en verdad habla de la gran autoridad que se ha puesto en las manos de Cristo. Sin embargo, esto no necesariamente implica que Cristo va a usar esa autoridad para producir la conversión de la mayoría de la población del mundo. La suposición de que él va a usarla para producir la cristianización del mundo no se basa en ninguna evidencia específica de la Gran Comisión, ni en ningún otro pasaje que habla de la autoridad y poder de Cristo en esta edad presente. De manera similar, la parábola de la semilla de mostaza y otras parecidas nos dicen que el reino de Dios crecerá gradualmente de algo muy pequeño a algo muy grande, pero no nos dice hasta qué punto crecerá el reino.

4. Varios pasajes del Nuevo Testamento parecen negar explícitamente la posición postmilenarista. Jesús dijo: «Entren por la puerta estrecha. Porque es ancha la puerta y espacioso el camino que conduce a la destrucción, y muchos entran por ella. Pero estrecha es la puerta y angosto el camino que conduce a la vida, y *son pocos los que la encuentran*» (Mt 7:13-14). Antes que enseñar que una mayoría del mundo se convertirá en creyentes, Jesús parece estar diciendo aquí que los que son salvos serán pocos en comparación con los muchos que irán a la destrucción eterna. Contraria a la creencia de que el mundo será cada vez mejor conforme crece la influencia de la Iglesia, Pablo le escribe a Timoteo respecto a los últimos días: «Ahora bien, ten en cuenta que *en los últimos días* vendrán tiempos difíciles. La gente estará llena de egoísmo y avaricia; serán jactanciosos, arrogantes, blasfemos, desobedientes a los padres, ingratos, impíos, insensibles, implacables, calumniadores, libertinos, despiadados, enemigos de todo lo bueno, traicioneros, impetuosos, vanidosos y más amigos del placer que de Dios. Aparentarán ser piadosos, pero su conducta desmentirá el poder de la piedad» (2 Ti 3:1-5). Además dice: «*Así mismo serán perseguidos todos los que quieran llevar una vida piadosa en Cristo Jesús, mientras*

que esos malvados embaucadores irán de mal en peor, engañando y siendo engañados. ... Porque llegará el tiempo en que no van a tolerar la sana doctrina, sino que, llevados de sus propios deseos, se rodearán de maestros que les digan las novelerías que quieren oír. Dejarán de escuchar la verdad y se volverán a los mitos» (2 Ti 3:12-14; 4:3-4).

Finalmente, y tal vez bien terminantemente, Mateo 24:15-31 habla de una gran tribulación que precederá al tiempo del retorno de Cristo.

> *Habrá una gran tribulación, como no la ha habido desde el principio del mundo hasta ahora, ni la habrá jamás. Si no se acortaran esos días, nadie sobreviviría, ... Inmediatamente después de la tribulación de aquellos días, «se oscurecerá el sol y no brillará más la luna; las estrellas caerán del cielo y los cuerpos celestes serán sacudidos». La señal del Hijo del hombre aparecerá en el cielo, y se angustiarán todas las razas de la tierra. Verán al Hijo del hombre venir sobre las nubes del cielo con poder y gran gloria. (Mt 24:21-30)*

Este pasaje no describe un mundo cristianizado sino un mundo de gran sufrimiento y maldad, una gran tribulación que excede todos los períodos previos de sufrimiento sobre la tierra. No dice que la gran mayoría del mundo darán la bienvenida a Cristo cuando él venga, sino que cuando aparezca en el cielo la señal del Hijo del hombre, «se angustiarán todas las razas de la tierra». (Mt 24:30)

5. Finalmente, todos los pasajes que indican que Cristo puede retornar pronto y que debemos estar preparados para cuando él vuelva en cualquier momento[6] se deben considerar igualmente como un argumento significativo en contra del postmilenarismo. Porque si Cristo puede volver en cualquier momento, y debemos estar listos para su retorno, el largo período que se requiere para el establecimiento del milenio en la tierra antes de que él vuelva no es una teoría persuasiva.

Estas consideraciones se combinan para favorecer el premilenarismo. Aunque no podemos tener mucha claridad en todos los detalles de la naturaleza del milenio, podemos tener certeza razonable de que habrá un futuro reinado terrenal de Cristo que será marcadamente diferente de esta época presente.

E. El tiempo de la gran tribulación

Para los que están persuadidos de los argumentos a favor del premilenarismo, todavía resta por decidir otra interrogante. ¿Volverá Cristo antes o después de la «gran tribulación»?

La expresión «gran tribulación» procede de Mateo 24:21 (y paralelos) en donde Jesús dice: «Habrá una *gran tribulación*, como no la ha habido desde el principio del mundo hasta ahora, ni la habrá jamás». El premilenarismo histórico cree que Cristo volverá después de esa tribulación, porque el pasaje continúa: «Inmediatamente después de la tribulación de aquellos días, "se oscurecerá el sol y no brillará más la luna; las estrellas caerán del cielo y los cuerpos celestes serán sacudidos". La señal del Hijo del hombre aparecerá en el cielo, y se angustiarán todas las razas de la tierra. Verán al Hijo del hombre venir sobre las nubes del cielo con poder y gran gloria» (Mt 24:21-30). Pero, como ya se explicó antes, en los siglos diecinueve y veinte se popularizó una variedad del premilenarismo que sostiene un retorno pretribulacionista de Cristo. A esta creencia suele llamársele «rapto pretribulacionista» porque sostiene que cuando Cristo vuelva por vez primera, la Iglesia será «arrebatada» o llevada al cielo para estar con él.

Los argumentos a favor del rapto pretribulacionista son como siguen:[7]

[6]Vea el cap. 31, pp. 430-436, sobre los pasajes que enseñan el retorno inminente de Cristo.

[7]Mucha de la argumentación para la posición del rapto pretribulacionista se toma del ensayo muy erudito de Paul D. Feinberg, «The Case for the Pretribulation Rapture Position» en Gleason Archer, Paul Feinberg, Douglas Moo, y Richard Reiter, eds., *The Rapture: Pre-, Mid-, or Post-Tribulational?*, Zondervan, Grand Rapids, 1984, pp. 45-86.

1. El período completo de la tribulación será un tiempo de derramamiento de la ira de Dios sobre toda la tierra. Por tanto, no sería apropiado que los creyentes estuvieran en la tierra en ese tiempo.

2. Jesús promete en Apocalipsis 3:10: «*Te guardaré de la hora de tentación, que vendrá sobre el mundo entero* para poner a prueba a los que viven en la tierra». Este pasaje indica que la Iglesia será sacada del mundo antes que empiece esa hora de prueba.

3. Si Cristo vuelve *después* de la tribulación y derrota a todos sus enemigos, ¿de dónde van a venir los creyentes que son necesarios para poblar el reino milenial? La posición pretribulacionista, sin embargo, concibe a miles de creyentes judíos que se han convertido a Cristo durante la tribulación y que entrarán en el reino milenial en cuerpos no glorificados.

4. Este punto de vista hace posible creer que Cristo puede venir en cualquier momento (su retorno antes de la tribulación) y sin embargo que muchas señales deben cumplirse antes de que él venga (su retorno después de la tribulación cuando las señales ya se hayan cumplido).

Aunque no es específicamente un argumento a favor de una posición pretribulacionista, también hay que observar que los pretribulacionistas ven entonces que la enseñanza bíblica sobre la tribulación en Mateo 24 y las advertencias y estímulos que se dan a los creyentes en esa situación se aplican a los creyentes judíos durante la tribulación, y no a la Iglesia en general.

En respuesta a estos argumentos se puede decir los siguientes puntos:

1. No concuerda con las descripciones del Nuevo Testamento de la tribulación decir que *todo* el sufrimiento que sucede durante ese tiempo es específicamente resultado de la ira de Dios. Mucho del sufrimiento se debe al hecho de que «la maldad se multiplica» (Mt 24:12), y al hecho de que la persecución a la Iglesia y la oposición de parte de Satanás aumentará grandemente durante ese período. Por supuesto que todos los creyentes (sean gentiles o judíos) no sufrirán nunca la ira de Dios, pero esto no quiere decir que evadirán todo sufrimiento, incluso en tiempos de intensa adversidad.

2. El hecho de que Jesús les dice a los creyentes fieles de la Iglesia de Filadelfia (Ap 3:10) que él los guardará en la hora de la prueba que viene sobre todo el mundo no es evidencia suficientemente fuerte para decir que la Iglesia entera será sacada del mundo antes de la tribulación. Primero, esta afirmación se hace a una Iglesia específica (Filadelfia) y no se la debe aplicar a toda la Iglesia en algún punto futuro de la historia. Es más, «la hora de tentación que vendrá sobre el mundo entero» no necesariamente se refiere al tiempo de la gran tribulación, sino más probablemente al tiempo de gran sufrimiento y persecución que vendría sobre el imperio romano o todo el mundo habitado. Finalmente, la promesa de que la Iglesia de Filadelfia será *guardada* no implica que la sacarían de este mundo, sino simplemente que sería mantenida fiel, protegida de todo daño durante ese período de sufrimiento y prueba.

3. No es un argumento a favor del concepto pretribulacionista decir que seguramente algunos entrarán en el milenio con cuerpos no glorificados, porque (según la creencia postribulacionista) cuando Cristo venga al final de la tribulación *derrotará* a todas las fuerzas que se le oponen, pero eso no quiere decir que las matará o aniquilará a todas. Muchos simplemente se rendirán sin confiar en Cristo y entrarán en el milenio como incrédulos. Durante todo el período del milenio, sin duda muchos se convertirán a Cristo y serán también creyentes.

4. El concepto pretribulacionista no es el único que concuerda con las ideas de que Cristo puede volver en cualquier momento que haya señales que preceden su venida. La posición presentada en el capítulo previo, que es improbable pero posible que las señales se hayan cumplido, concuerda también con estas ideas.[8] Pero detrás de este argumento

[8]Vea el cap. 31, pp. 434-436.

de los pretribulacionistas probablemente hay una preocupación más fundamental: el deseo de preservar una distinción entre *la Iglesia* (que piensan que será llevada al cielo para estar con Cristo) e *Israel* (que piensan que constituirá el pueblo de Dios sobre la tierra durante la tribulación y luego durante el reino milenial). Pero, como observamos en un capítulo anterior,[9] el Nuevo Testamento no respalda una distinción de esta clase entre Israel y la Iglesia. De aquí que no haga necesario ver una distinción entre estos grupos en el tiempo de la tribulación y el milenio.

Finalmente, algunas objeciones a la posición del rapto pretribulacionista se pueden indicar en forma de argumentos a favor del concepto del rapto postribulacionista (la creencia premilenarista histórica de que Cristo volverá después de un período de tribulación sobre la tierra):

1. El Nuevo Testamento en ninguna parte dice claramente que la Iglesia será sacada del mundo antes de la tribulación. Por ejemplo, es muy difícil entender 1 Tesalonicenses 4:17, el único pasaje que habla explícitamente del hecho de que la Iglesia será «arrebatada» (o «raptada»), para hablar de la idea de un regreso secreto de Cristo para sacar de este mundo a los creyentes antes de la tribulación. Dice: «El Señor mismo descenderá del cielo *con voz de mando, con voz de arcángel y con trompeta de Dios*» (1 Ts 4:16). Un notable comentarista dice muy bien de estas palabras: «Es difícil ver cómo él podría describir más claramente algo que es conocido y público».[10]

2. La tribulación se conecta bien claramente con el regreso del Señor en algunos pasajes. Primero, el toque de trompeta para reunir a los elegidos según Mateo 24:31, el toque de la trompeta de Dios según 1 Tesalonicenses 4:16, y la última trompeta al sonido de la cual nuestros cuerpos serán transformados según 1 Corintios 15:21-52 parecen ser la misma trompeta, la última que se toca exactamente antes del milenio. Si es en verdad «la final trompeta» (1 Co 15:52), es difícil concebir que haya otro toque fuerte de trompeta (Mt 24:31) siete años después.

Además, es muy difícil decir que Mateo 24 se refiere al pueblo judío que se salvará durante la tribulación y no a la Iglesia. Jesús está hablando con *sus discípulos* (Mt 24:1-4), y les advierte de la persecución y sufrimiento que vendría. No parece probable que Jesús, al decirles todas estas cosas a *sus discípulos*, se propusiera que sus palabras no se aplicaran a la Iglesia, sino a un reino futuro de judíos que se convertirán durante la tribulación. Tampoco parece probable que los discípulos sean representantes de un futuro reino judío y no representantes de la Iglesia, con cuyo establecimiento ellos estaban tan integralmente conectados que fueron su fundamento (Ef 2:20).

3. Finalmente, el Nuevo Testamento no parece justificar la idea de dos retornos separados de Cristo (uno *por* su Iglesia antes de la tribulación y luego siete años más tarde *con* su Iglesia para juzgar a los incrédulos). En ningún pasaje se enseña explícitamente tal creencia, sino que no es más que una inferencia derivada de las diferencias entre los varios pasajes que describen el retorno de Cristo desde diferentes perspectivas. Pero no es difícil en lo absoluto ver que estos pasajes se refieren a algo que sucede solo una sola vez.

Parece mejor concluir, como la gran mayoría de la Iglesia en toda la historia, que la Iglesia atravesará el tiempo de tribulación que Jesús predijo. Probablemente nosotros no habríamos escogido que así fuera, pero la decisión no es nuestra. Si Dios quiere que alguno de nosotros que hoy está vivo siga en la tierra hasta el tiempo de esta gran tribulación, debemos prestar atención a las palabras de Pedro: «Dichosos ustedes si los insultan por causa del nombre de Cristo, porque el glorioso Espíritu de Dios reposa sobre ustedes» (1 P 4:14), y «porque Cristo sufrió por ustedes, dándoles ejemplo para que sigan sus pasos» (1 P 2:21). Esta idea de que los creyentes deben prepararse para soportar sufrimiento también se ve en las

[9] Vea el cap. 26, pp. 367-368, sobre la cuestión de una distinción entre Israel y la iglesia.
[10] Leon Morris, *The First and Second Epistles to the Thessalonians,* New International Commentary on the New Testament, Eerdmans, Grand Rapids, 1959, p.145.

palabras de Pablo de que somos coherederos con Cristo, «pues si ahora sufrimos con él, también tendremos parte con él en su gloria» (Ro 8:17). Es del propio Salvador que sufrió más de lo que algunos de sus hijos jamás sufrirá que nos viene la amonestación: «No tengas miedo de lo que estás por sufrir. ... Sé fiel hasta la muerte, y yo te daré la corona de la vida» (Ap 2:10).

II. PREGUNTAS DE REPASO

1. Haga un resumen de los acontecimientos respecto al retorno de Cristo y el milenio según cada una de las siguientes creencias:

 - Amilenarismo
 - Postmilenarismo
 - Premilenarismo clásico
 - Premilenarismo pretribulacionista

2. ¿Cómo respondería un defensor del premilenarismo las siguientes preguntas respecto a la interpretación de Apocalipsis 20:1-6?

 - ¿Cuándo sucedió (o sucederá) el apresamiento de Satanás, de los versículos 1-2?
 - ¿Dónde ocurre lo que se describe en el versículo 4?
 - ¿A qué se refiere la frase «volvieron a vivir» del versículo 4?
 - El versículo 4 dice que los creyentes reinaron con Cristo por mil años, ¿dónde tiene lugar este reinado? ¿Cuándo?
 - ¿A qué se refiere esto de «mil años»?

3. Responda a las preguntas previas desde una perspectiva premilenarista clásica.

4. Describa el «milenio» que concibe la perspectiva postmilenarista.

5. ¿Cuáles son las distinciones primordiales entre la creencia premilenarista clásica y la creencia premilenarista dispensacional?

III. PREGUNTAS PARA LA APLICACIÓN PERSONAL

1. ¿Tenía usted, antes de leer este capítulo, alguna convicción en cuanto a si el retorno de Cristo va a ser amilenarista, postmilenarista o premilenarista, o si va a ser postribulacionista o pretribulacionista? Si es así, ¿cómo ha cambiado su creencia, si ese es el caso?

2. Explique cómo su creencia presente del milenio afecta su vida cristiana hoy. De modo similar, cómo afecta su creencia de la tribulación su vida cristiana.

3. A su modo de pensar, ¿cómo será vivir en la tierra con un cuerpo glorificado, y con Jesús como Rey de todo el mundo? ¿Puede describir con algún detalle algunas de las actitudes y respuestas emocionales que tendrá hacia diferentes circunstancias en tal reino? (Sus respuestas diferirán en algún sentido dependiendo de si espera un cuerpo glorificado durante el milenio, o si no lo espera hasta el estado eterno.)

4. ¿Cuáles podrían ser los resultados positivos y negativos de una posición de rapto pretribulacionista en la vida diaria y en las actitudes de los creyentes? De modo similar, ¿cuáles podrían ser los resultados positivos y negativos de una posición de rapto postribulacionista?

IV. TÉRMINOS ESPECIALES

amilenarismo

gran tribulación

milenio

postmilenarismo

premilenarismo

premilenarismo dispensacional

premilenarismo histórico

premilenarismo postribulacionista

premilenarismo pretribulacionista

rapto

rapto postribulacionista

rapto pretribulacionista

V. LECTURA BÍBLICA PARA MEMORIZAR

APOCALIPSIS 20:4-6

Vi tronos donde se sentaron los que recibieron autoridad para juzgar. Vi también las almas de los que habían sido decapitados por causa del testimonio de Jesús y por la palabra de Dios. No habían adorado a la bestia ni a su imagen, ni se habían dejado poner su marca en la frente ni en la mano. Volvieron a vivir y reinaron con Cristo mil años. Ésta es la primera resurrección; los demás muertos no volvieron a vivir hasta que se cumplieron los mil años. Dichosos y santos los que tienen parte en la primera resurrección. La segunda muerte no tiene poder sobre ellos, sino que serán sacerdotes de Dios y de Cristo, y reinarán con él mil años.

CAPÍTULO TREINTA Y TRES

El Juicio Final
y el castigo eterno

+ ¿Quién será juzgado?
+ ¿Qué es el infierno?

I. EXPLICACIÓN Y BASE BÍBLICA

A. El hecho del juicio final

La Biblia frecuentemente afirma el hecho de que habrá un gran juicio final de creyentes e incrédulos. Todos comparecerán ante el tribunal de Cristo en cuerpos resucitados y le oirán dictarles su destino eterno.

El juicio final se describe vívidamente en la visión de Juan en Apocalipsis:

> *Luego vi un gran trono blanco y a alguien que estaba sentado en él.* De su presencia huyeron la tierra y el cielo, sin dejar rastro alguno. *Vi también a los muertos, grandes y pequeños, de pie delante del trono. Se abrieron unos libros,* y luego otro, que es el libro de la vida. *Los muertos fueron juzgados según lo que habían hecho, conforme a lo que estaba escrito en los libros.* El mar devolvió sus muertos; la muerte y el infierno devolvieron los suyos; y cada uno fue juzgado según lo que había hecho. La muerte y el infierno fueron arrojados al lago de fuego. Este lago de fuego es la muerte segunda. Aquel cuyo nombre no estaba escrito en el libro de la vida era arrojado al lago de fuego (Ap 20:11-15).

Muchos otros pasajes enseñan este juicio final. Pablo les dice a los filósofos griegos de Atenas que Dios «ahora manda a todos, en todas partes, que se arrepientan. *Él ha fijado un día en que juzgará al mundo con justicia*, por medio del hombre que ha designado. De ello ha dado pruebas a todos al levantarlo de entre los muertos» (Hch 17:30-31). De modo similar, Pablo habla del «día de la ira, cuando Dios revelará su justo juicio» (Ro 2:5). Otros pasajes hablan claramente de un día venidero de juicio (vea Mt 10:15; 11:22, 24; 12:36; 25:31-46; 1 Co 4:5; He 6:2; 2 P 2:4; Jud 6; et ál.).

Este juicio final es la culminación de muchos precursores en los que Dios recompensó la justicia y castigó la maldad a través de toda la historia. Cuando dio bendición y liberación del peligro a los que le fueron fieles, incluyendo a Abel, Noé, Abraham, Isaac, Jacob, Moisés, David y los fieles del pueblo de Israel, también de tiempo en tiempo castigó a los que persistían en la desobediencia e incredulidad; sus castigos incluyeron el diluvio, la dispersión de la humanidad en la torre de Babel, el castigo de Sodoma y Gomorra, y continuos juicios a través de la historia, tanto sobre individuos (Ro 1:18-32) como sobre naciones (Is 13—23; et ál.) que persistieron en pecado. Es

más, en el ámbito espiritual invisible, Dios castigó a los ángeles que pecaron (2 P 2:4). Pedro nos recuerda que los juicios de Dios se han llevado a cabo cierta y periódicamente, y esto nos recuerda que hay un juicio final todavía por venir, porque «el Señor sabe librar de la prueba a los que viven como Dios quiere, y reservar a los impíos para castigarlos en el día del juicio. Esto les espera sobre todo a los que siguen los corrompidos deseos de la naturaleza humana y desprecian la autoridad del Señor» (2 P 2:9-10).

B. El tiempo del juicio final

El juicio final tendrá lugar después del milenio y de la rebelión que sucederá al fin del mismo. En Apocalipsis 20:1-16, Juan describe el reino milenial y la remoción de Satanás y su influencia de la tierra (vea la explicación en el cap. 32) y luego dice: «Cuando se cumplan los mil años, Satanás será liberado de su prisión, y saldrá para engañar a las naciones … a fin de reunirlas para la batalla» (Ap 20:7-8). Después de que Dios derrote decisivamente esta rebelión final (Ap 20:9-10), Juan nos dice que seguirá el juicio: «Luego vi un gran trono blanco y a alguien que estaba sentado en él» (v. 11).

C. Naturaleza del juicio final

1. Jesucristo será el Juez. Pablo habla de «Cristo Jesús, que ha de venir en su reino y que juzgará a los vivos y a los muertos» (2 Ti 4:1). Pedro dice que Jesucristo «ha sido nombrado por Dios como juez de vivos y muertos» (Hch 10:42; cf. 17:31; Mt 25:31-33). Este derecho a actuar como juez sobre todo el universo es algo que el Padre le ha dado al Hijo: «Le ha dado autoridad para juzgar, puesto que es el Hijo del hombre» (Jn 5:26-27).

2. Los incrédulos serán juzgados. Es claro que todos los incrédulos comparecerán ante Cristo para el juicio, porque dicho juicio incluye «a los muertos, grandes y pequeños» (Ap 20:12), y Pablo dice que es «el día de la ira y de la revelación del justo juicio de Dios, el cual pagará a cada uno conforme a sus obras: … ira y enojo a los que son contenciosos y no obedecen a la verdad, sino que obedecen a la injusticia» (Ro 2:5-8, RVR).

Este juicio de los incrédulos incluirá *grados de castigo* porque leemos que los muertos fueron juzgados «según lo que habían hecho» (Ap 20:12, 13), y este juicio según lo que la gente haya hecho debe por tanto incluir una evaluación de las obras que hayan hecho.[1] De modo similar, Jesús dice: «El siervo que conoce la voluntad de su señor, y no se prepara para cumplirla, recibirá muchos golpes. En cambio, el que no la conoce y hace algo que merezca castigo, recibirá pocos golpes» (Lc 12:47-48). Cuando Jesús les dice a las ciudades de Corazín y Betsaida: «en el día del juicio será *más tolerable* el castigo para Tiro y Sidón que para ustedes» (Mt 11:22, cf. v.24), o cuando dice que los escribas «recibirán *peor castigo*» (Lc 20:47), implica que habrá grados de castigo en el último día.

De hecho, se recordará toda maldad y se tomará en cuenta en el castigo impuesto en ese día, porque «en el día del juicio todos tendrán que dar cuenta de toda palabra ociosa que hayan pronunciado» (Mt 12:36). Toda palabra dicha, toda obra hecha será sacada a

[1]El hecho de que habrá grados de castigo para los no creyentes conforme a sus obras no quiere decir que los no creyentes pueden de alguna forma hacer suficiente bien como para merecer la aprobación de Dios o ganarse la salvación, porque la salvación viene sólo como el don gratuito a los que confían en Cristo: «El que cree en él no es condenado, pero el que no cree ya está condenado por no haber creído en el nombre del Hijo unigénito de Dios» (Jn 3:18). Para una explicación del hecho de que no habrá una «segunda oportunidad» para que la gente acepte a Cristo después de morir, vea el cap. 25, pp. 355-356.

la luz y recibirá juicio, pues «Dios juzgará toda obra, buena o mala, aun la realizada en secreto» (Ec 12:14).

Como indican estos versículos, en el día del juicio serán revelados y puestos en público los secretos del corazón de cada persona. Pablo habla del día cuando «por medio de Jesucristo, Dios juzgará los secretos de toda persona» (Ro 2:16, cf. Lc 8:17). «No hay nada encubierto que no llegue a revelarse, ni nada escondido que no llegue a conocerse. Así que todo lo que ustedes han dicho en la oscuridad se dará a conocer a plena luz, y lo que han susurrado a puerta cerrada se proclamará desde las azoteas» (Lc 12:2-3).

3. Los creyentes serán juzgados. Escribiéndoles a los creyentes, Pablo dice: «*¡Todos tendremos que comparecer ante el tribunal de Dios!* ... cada uno de nosotros tendrá que dar cuentas de sí a Dios» (Ro 14:10-12). También dice a los corintios: «*Es necesario que todos comparezcamos ante el tribunal de Cristo, para que cada uno reciba lo que le corresponda, según lo bueno o malo que haya hecho mientras vivió en el cuerpo*» (2 Co 5:10; cf. Ro 2:6-11; Ap 20:12,15). Además, el cuadro del juicio final en Mateo 25:31-46 incluye a Cristo separando las ovejas de las cabras y recompensando a los que reciben su bendición.

Es importante darnos cuenta de que este juicio de los creyentes será un juicio para evaluar y otorgar varios grados de recompensa (vea más adelante), pero el hecho de que enfrentarán un juicio no debe nunca hacer que los creyentes teman ser condenados eternamente. Jesús dice: «Ciertamente les aseguro que el que oye mi palabra y cree al que me envió, tiene vida eterna y *no será juzgado*, sino que ha pasado de la muerte a la vida» (Jn 5:24). Aquí el juicio se debe entender en el sentido de condenación y muerte eternas, puesto que se contrasta con pasar de muerte a vida. En el día del juicio final más que en cualquier otro tiempo, es de suprema importancia entender que «*ya no hay ninguna condenación para los que están unidos a Cristo Jesús*» (Ro 8:1). Por lo tanto, el día del juicio se puede describir como aquel en el que se recompensa a los creyentes y se castiga a los incrédulos: «Las naciones se han enfurecido; pero ha llegado tu castigo, el momento de juzgar a los muertos, y de *recompensar a tus siervos lo*s profetas, a tus santos y a los que temen tu nombre, sean grandes o pequeños, y de destruir a los que destruyen la tierra» (Ap 11:18).

¿Serán reveladas todas las palabras y obras secretas de los creyentes, así como todos sus pecados, en ese último día? Podemos pensar esto al principio, porque al escribirles a los *creyentes* en cuanto al día del juicio, Pablo dice que cuando el Señor venga, «*sacará a la luz lo que está oculto en la oscuridad* y pondrá al descubierto las intenciones de cada corazón. Entonces cada uno recibirá de Dios la alabanza que le corresponda» (1 Co 4:5; cf. Col 3:25). Por otro lado, este es un contexto que habla de «alabanza» o elogio (gr. *epainos*) que viene de Dios, y tal vez no se refiera a pecados. Otros versículos sugieren que Dios nunca recordará nuestros pecados: «Arroja al fondo del mar todos nuestros pecados» (Mi 7:19); «Tan lejos de nosotros echó nuestras transgresiones como lejos del oriente está el occidente» (Sal 103:12); «Yo soy el que por amor a mí mismo borra tus transgresiones y *no se acuerda más de tus pecados*» (Is 43:25); «Yo les perdonaré sus iniquidades, y *nunca más me acordaré de sus pecados*» (He 8:12; cf. 10:17).[2]

En cualquier caso, el hecho de que comparezcamos ante Dios para que nuestras vidas sean evaluadas debe ser para nosotros un motivo para vivir santamente, y Pablo lo usa de esa manera en 2 Corintios 5:9-10: «*Por eso nos empeñamos en agradarle*, ya sea que vivamos en

[2]Yo había pasado por alto este énfasis bíblico sobre que Dios se olvida de nuestros pecados en mi *Systematic Theology* (p. 1444), pero mis estudiantes de la Trinity Evangelical Divinity School me llamaron la atención. Este párrafo es por tanto una revisión de mi posición anterior.

nuestro cuerpo o que lo hayamos dejado. Porque es necesario que todos comparezcamos ante el tribunal de Cristo». Pero esta perspectiva nunca debe ser causa de terror o alarma de parte de los creyentes, porque incluso los pecados que son hechos públicos en ese día, serán hechos públicos como pecados que han sido *perdonados*, y por ello serán ocasión de dar gloria a Dios por las riquezas de su gracia.

La Biblia también enseña que habrá *grados de recompensa para los creyentes*. Pablo anima a los corintios a tener cuidado en cómo edifican la Iglesia sobre el fundamento que ya ha sido puesto, Jesucristo mismo:

Si alguien construye sobre este fundamento, ya sea con oro, plata y piedras preciosas, o con madera, heno y paja, su obra se mostrará tal cual es, pues el día del juicio la dejará al descubierto. El fuego la dará a conocer, y pondrá a prueba la calidad del trabajo de cada uno. *Si lo que alguien ha construido permanece, recibirá su recompensa*, pero si su obra es consumida por las llamas, él sufrirá pérdida. Será salvo, pero como quien pasa por el fuego. (1 Co 3:12-15).

Pablo de modo similar dice de los creyentes que «es necesario que todos comparezcamos ante el tribunal de Cristo, para que *cada uno reciba lo que le corresponda, según lo bueno o malo que haya hecho mientras vivió en el cuerpo*» (2 Co 5:10), implicando de nuevo grados de recompensa por lo que hemos hecho en esta vida. De igual manera, en la parábola de las minas al que ganó diez minas se le dijo: «Te doy el gobierno de diez ciudades», y al hombre cuya mina produjo cinco se le dijo: «A ti te pongo sobre cinco ciudades» (Lc 19:17,19). Muchos otros pasajes enseñan o implican igualmente grados de recompensa para los creyentes en el juicio final.[3]

Pero debemos cuidarnos contra un malentendido aquí. Aunque habrá grados de recompensa en el cielo, el gozo de cada persona será pleno y completo por toda la eternidad. Si nos preguntamos cómo puede ser esto cuando hay diferentes grados de recompensa, debemos recordar una vez más que nuestra actual percepción de la felicidad se basa en la presuposición de que esta depende de lo que poseemos o del status o poder que tenemos. Sin embargo, nuestra verdadera felicidad en realidad consiste en deleitarnos en Dios y regocijarnos en la situación y reconocimiento que él nos ha dado. La necedad de pensar que solamente los que han recibido gran recompensa y se les ha dado gran posición serán verdaderamente felices en el cielo se ve cuando nos damos cuenta de que sin que importe cuán grande recompensa nos sea dada, siempre habrá algunos con recompensas mayores, o que tendrán una posición más alta y más autoridad, incluyendo los apóstoles, las criaturas celestiales, y Jesucristo y Dios mismo. Por consiguiente, si una posición más alta fuera esencial para que la gente sea plenamente feliz, nadie excepto Dios sería completamente feliz en el cielo, lo que ciertamente es una idea incorrecta. Es más, los que tengan una mayor recompensa y honor en el cielo, los que estén más cerca del trono de Dios, se deleitarán no en su posición sino solamente en el privilegio de postrarse ante el trono de Dios para adorarle (vea Ap 4:10-11).

Sería moral y espiritualmente provechoso tener una mayor conciencia de esta clara enseñanza del Nuevo Testamento respecto a grados de la recompensa celestial. En lugar de ponernos en competencia unos con otros, nos sería mejor ayudarnos y animarnos unos a otros para que todos crezcamos en nuestra recompensa celestial, porque Dios tiene una capacidad infinita para bendecirnos, y todos somos miembros los unos de los

[3] La enseñanza de la Biblia sobre los grados de recompensa en el cielo es más extensa de lo que los creyentes normalmente se percatan: vea también Dn 12:2; Mt 6:20-21; 19:21; Lc 6:22-23; 12:18-21,32,42-48; 14:13-14; 1 Co 3:8; 9:18; 13:3; 15:19,29-32,58; Gá 6:9-10; Ef 6:7-8; Col 3:23-24; 1 Ti 6:18; He 10:34,35; 11:10,14-16,26,35; 1 P 1:4; 2 Jn 8; Ap 11:18; 22:12; cf. también Mt 5:46; 6:2-6,16-18,24; Lc 6:35.

otros (cf. 1 Co 12:26-27). Debemos prestar mayor atención a la amonestación del autor de Hebreos: «*Preocupémonos los unos por los otros, a fin de estimularnos al amor y a las buenas obras*. No dejemos de congregarnos, como acostumbran hacerlo algunos, sino animémonos unos a otros, y con mayor razón ahora que vemos que aquel día se acerca» (He 10:24-25). Además, buscar con sinceridad en nuestra vida una recompensa futura nos motivará a trabajar de corazón para el Señor en cualquier tarea que nos llame a hacer, sea grande o pequeña. También haría que anheláramos su aprobación antes que riqueza o triunfos. Nos motivaría a trabajar en la edificación de la Iglesia sobre el único cimiento: Jesucristo (1 Co 3:10-15).

4. Los ángeles serán juzgados. Pedro dice que los ángeles rebeldes están guardados en el abismo más profundo reservados para el juicio» (2 P 2:4), y Judas dice que Dios ha encerrado a los ángeles rebeldes hasta el juicio del gran Día (Jud 6). Esto quiere decir que por lo menos los ángeles rebeldes o demonios estarán sujetos por igual al juicio en ese día final.

La Biblia no indica claramente si los ángeles justos tendrán que someterse a algún tipo de evaluación de su servicio, pero es posible que queden incluidos en la afirmación de Pablo: «¿No saben que aun *a los ángeles los juzgaremos*?» (1 Co 6:3). Es probable que esto incluya a los ángeles justos, porque no hay indicación en el contexto de que Pablo esté hablando de demonios o ángeles caídos, y la palabra *ángeles* sin otro calificativo en el Nuevo Testamento normalmente se entendería como refiriéndose a ángeles justos. Pero el texto no es explícito lo suficiente como para darnos certeza.

D. Necesidad del juicio final

Puesto que los creyentes pasan de inmediato a la presencia de Dios cuando mueren, y los incrédulos pasan a un estado de separación de Dios y a soportar el castigo cuando mueren,[4] tal vez nos preguntemos por qué Dios ha establecido un tiempo de juicio final, después de todo. Berkhof sabiamente destaca que el juicio final no tiene el propósito de permitirle a Dios descubrir la condición de nuestro corazón y el patrón de conducta de nuestras vidas, porque él ya sabe todo eso al detalle. Berkhof más bien dice del juicio final que:

Servirá al propósito más bien de exhibir ante todas las criaturas racionales la gloria declarativa de Dios en un acto formal, judicial, que magnifica por un lado su santidad y justicia, y por otro lado su gracia y misericordia. Es más, hay que tener en mente que el juicio del último día diferirá del de la muerte de cada individuo en más de un aspecto. No será secreto, sino público; no tendrá que ver sólo con el alma, sino también con el cuerpo; no tendrá referencia a un solo individuo, sino a todos los hombres.[5]

E. La justicia de Dios en el juicio final

La Biblia afirma claramente que Dios será completamente justo en su juicio y nadie podrá quejarse contra él en ese día. Dios es el «que juzga con imparcialidad las obras de cada uno» (1 P 1:17), y «con Dios no hay favoritismos» (Ro 2:11; cf. Col 3:25). Por esto, en el día último «toda boca se cerrará» y todo el mundo «quede convicto delante de Dios» (Ro 3:19), y nadie podrá quejarse de que Dios le ha tratado injustamente. Por cierto, una de las grandes bendiciones del juicio final será que los

[4]Vea el cap. 25, pp. 352-356, por evidencia respaldando la idea de que los creyentes van inmediatamente a la presencia de Dios al morir y que los no creyentes van de inmediato a un lugar de castigo separados de Dios. (Vea también Lc 16:24-26; He 9:27).

[5]Louis Berkhof, *Introduction to Systematic Theology*, Eerdmans, Grand Rapids, 1932; reimpresión, Baker, Grand Rapids, 1979, p. 731.

santos y los ángeles verán demostrada la justicia absolutamente pura de Dios, y esto
será una fuente de alabanza a él por toda la eternidad. En el momento del juicio habrá
una gran alabanza en el cielo, porque Juan dice: «Después de esto oí en el cielo un tre-
mendo bullicio, como el de una inmensa multitud que exclamaba: ¡Aleluya! La salva-
ción, la gloria y el poder son de nuestro Dios, pues sus juicios son verdaderos y justos»
(Ap 19:1-2).

F. Aplicación moral del juicio final

La doctrina del juicio final tiene varias influencias morales positivas en nuestra
vida.

*1. La doctrina del juicio final satisface nuestro sentido interno de necesidad de
justicia en el mundo.* El hecho de que habrá un juicio final nos da la seguridad de que
a fin de cuentas el universo de Dios es *justo*, porque Dios tiene las riendas, y él lleva
cuentas exactas y dicta juicios justos. Cuando Pablo pide a los esclavos que se sujeten
a sus amos, les asegura que «el que hace el mal pagará por su propia maldad, y en esto
no hay favoritismos» (Col 3:25). Cuando el cuadro de un juicio final menciona el he-
cho de que «se abrieron los libros» (Ap 20:12; cf. Mal 3:16), recordamos(sea que los
libros sean literales o simbólicos) que Dios ha estado llevando un registro permanen-
te y exacto de todas nuestras obras, y al final todas las cuentas quedarán arregladas y
que todo será corregido.

2. La doctrina del juicio final nos permite perdonar a otros libremente. Nos da-
mos cuenta de que no nos corresponde vengarnos de otros que nos han hecho mal, y
ni siquiera en pensar hacerlo, porque Dios se ha reservado ese derecho. «No tomen
venganza, hermanos míos, sino dejen el castigo en las manos de Dios, porque está es-
crito: *"Mía es la venganza; yo pagaré", dice el Señor*» (Ro 12:19). Así que, siempre que
se nos haga daño, podemos entregar en las manos de Dios cualquier deseo de hacer el
mal o desquitarnos de la persona que nos ha hecho daño, sabiendo que un día toda
maldad que se haya hecho en el universo se pagará, bien sea porque se pague por me-
dio de Cristo y su muerte en la cruz (si el que hizo el mal se entrega a Cristo), o en el
juicio final (por parte de los que no confían en Cristo en cuanto a la salvación). Pero
en cualquier caso podemos dejar la situación en las manos de Dios y luego orar que el
que nos hizo mal acepte a Cristo como Salvador y reciba así perdón de sus pecados.
Este pensamiento evitará que guardemos amargura o resentimiento en nuestros cora-
zones por las injusticias que hemos sufrido y que no han sido pagadas. Dios es justo y
podemos dejarlo todo en sus manos, sabiendo que un día él enderezará todos los ma-
les y dará recompensas absolutamente justas y castigos también absolutamente justos.
De esta manera estamos siguiendo el ejemplo de Cristo, quien «cuando proferían in-
sultos contra él, no replicaba con insultos; cuando padecía, no amenazaba, sino que *se
entregaba a aquel que juzga con justicia*» (1 P 2:22-23). Y también oró: «Padre,
perdónalos, porque no saben lo que hacen» (Lc 23:34; cf. Hch 7:60, en donde
Esteban siguió el ejemplo de Jesús al orar por los que estaban matándolo).

3. La doctrina del juicio final constituye un motivo para una vida santa. Para
los creyentes, el juicio final es un incentivo para la fidelidad y las buenas obras, no
como medio de obtener perdón de pecados, sino como medio de ganar una recom-
pensa eterna mayor. Es un motivo saludable y bueno para nosotros. Jesús nos dice:
«Acumulen para sí tesoros en el cielo» (Mt 6:20); aunque esto va contra las creencias
populares de nuestra cultura secular, cultura que en realidad no cree ni en el cielo ni
en recompensas eternas.

Para los incrédulos la doctrina del juicio final de todos modos constituye cierto freno moral en sus vidas. Si en una sociedad hay un reconocimiento ampliamente extendido de que todos un día daremos cuenta al Creador del universo de lo que hemos hecho en la vida, algo de «temor a Dios» caracterizará la vida de muchos. En contraste, los que no tengan una conciencia profunda de un juicio final se entregarán a una maldad cada vez mayor, y demostrarán así que «*No hay temor de Dios delante de sus ojos*» (Ro 3:18). Pedro dice que los que niegan el juicio final en los últimos días serán «gente burlona que, siguiendo sus malos deseos, se mofará: "¿Qué hubo de esa promesa de su venida?"» (2 P 2:3-4). El concepto del juicio final es a la vez consuelo para los creyentes y advertencia para los incrédulos para que no continúen en sus caminos de maldad.

4. La doctrina del juicio final constituye un gran motivo para la evangelización. Las decisiones que toman las personas en esta vida afectarán su destino por toda la eternidad, y es correcto que nuestros corazones sientan y nuestras bocas hagan eco del sentimiento de Dios al apelar por medio de Ezequiel: «*¡Conviértete, pueblo de Israel; conviértete de tu conducta perversa! ¿Por qué habrás de morir?*» (Ez 33:11). Verdaderamente, Pedro indica que la demora del regreso del Señor se debe al hecho de que Dios «tiene paciencia con ustedes, porque no quiere que nadie perezca sino que todos se arrepientan» (2 P 3:9).

G. El infierno

Es apropiado considerar la doctrina del infierno en conexión con la doctrina del juicio final. Podemos definir el infierno como sigue: *El infierno es un lugar de castigo consciente y eterno para el malo*. La Biblia enseña en varios pasajes que hay tal lugar. Al fin de la parábola de los talentos el amo les dice: «Y a ese siervo inútil échenlo afuera, a la oscuridad, donde habrá llanto y rechinar de dientes» (Mt 25:30). Esta es una de las varias indicaciones de que habrá conciencia del castigo después del juicio final. De modo similar, en el juicio el Rey les dirá a algunos: «Apártense de mí, malditos, *al fuego eterno* preparado para el diablo y sus ángeles» (Mt 25:41), y Jesús dice que los condenados así «irán al *castigo eterno*, y los justos a la vida eterna» (Mt 25:46). En este pasaje, el paralelo entre «vida eterna» y «castigo eterno» indica que ambos estados no tienen fin.

Jesús se refiere al infierno como «el fuego [que] nunca se apaga» (Mr 9:43) y dice que el infierno es un lugar donde «su gusano no muere, y el fuego no se apaga» (Mr 9:48). El relato del rico y Lázaro también indican una conciencia horrible de castigo. «Resulta que murió el mendigo, y los ángeles se lo llevaron para que estuviera al lado de Abraham. También murió el rico, y lo sepultaron. En el infierno, en medio de sus tormentos, el rico levantó los ojos y vio de lejos a Abraham, y a Lázaro junto a él. Entonces alzó la voz y lo llamó: "Padre Abraham, ten compasión de mí y manda a Lázaro que moje la punta del dedo en agua y me refresque la lengua, porque estoy sufriendo mucho en este fuego"» (Lc 16:22-24). Luego suplica a Abraham que envíe a Lázaro a la casa de su padre, «para que advierta a mis cinco hermanos y no vengan ellos también a *este lugar de tormento*» (Lc 16:28).

Cuando pasamos a Apocalipsis vemos que las descripciones de este castigo eterno también son muy explícitas:

Si alguien adora a la bestia y a su imagen, y se deja poner en la frente o en la mano la marca de la bestia, beberá también el vino del furor de Dios, que en la copa de su ira está puro, no diluido. Será atormentado con fuego y azufre, en presencia de los santos ángeles y del Cordero. *El humo de ese tormento sube por los siglos de los siglos. No habrá descanso ni de día ni de*

noche para el que adore a la bestia y su imagen, ni para quien se deje poner la marca de su nombre (Ap 14:9-11).

Este pasaje afirma muy claramente la idea de castigo consciente eterno de los incrédulos.

Con respecto al juicio de la perversa ciudad de Babilonia, una gran multitud en el cielo clama: «¡Aleluya! *El humo de ella sube por los siglos de los siglos*» (Ap 19:3). Después que la rebelión final de Satanás es aplastada, leemos: «El diablo, que los había engañado, será arrojado al lago de fuego y azufre, donde también habrán sido arrojados la bestia y el falso profeta. *Allí serán atormentados día y noche por los siglos de los siglos*» (Ap 20:10). Este pasaje es también significativo en conexión con Mateo 25:41, en donde los incrédulos son enviados «al fuego eterno preparado para el diablo y sus ángeles». Estos versículos deben hacer que nos demos cuenta de la inmensidad del mal que se halla en el pecado y rebelión contra Dios, y la magnitud de su santidad y la justicia de Dios que pide esta clase de castigo.

Algunos teólogos evangélicos han negado recientemente la idea de que habrá un castigo *eterno* consciente de los incrédulos. Ya antes lo negaron la Iglesia Adventista del Séptimo Día y varios individuos a través de la historia de la Iglesia. Los que niegan el castigo eterno consciente a menudo aducen el *aniquilacionismo*, que enseña que después que los malos han sufrido el castigo de la ira de Dios por un tiempo, Dios los «aniquilará» para que ya no existan más. Muchos que creen en el aniquilacionismo también sostienen la realidad del juicio final y el castigo del pecado, pero arguyen que después que los pecadores han sufrido por un cierto período de tiempo, recibiendo la ira de Dios contra su pecado, finalmente dejarán de existir. El castigo será por consiguiente «consciente» pero no «eterno». Los argumentos que se presentan a favor del aniquilacionismo son: (1) las referencias bíblicas a la *destrucción* de los malos, que, algunos dicen, implica que ya no existirán después de que los hayan destruido (Fil 3:19; 1 Ts 5:3; 2 Ts 1:9; 2 P 3:7 et ál.); (2) la aparente incongruencia del castigo eterno consciente con el amor de Dios; (3) la aparente injusticia que representaría el castigo eterno consciente dada la *desproporción* que existiría entre el pecado temporal y el castigo eterno; y (4) el hecho de que la continua presencia de criaturas perversas en el universo de Dios manchará eternamente la perfección del universo que Dios creó para que refleje su gloria.

En respuesta, (1) hay que decir que los pasajes que hablan de la *destrucción* (tales como Fil 3:19; 1 Ts 5:3; 2 Ts 1:9; 2 P 3:7) no necesariamente implican la cesación de la existencia, porque en estos pasajes los términos que se traducen «destrucción» no implican forzosamente cesación de la existencia ni aniquilación, sino que pueden referirse a los efectos dañinos y destructivos del juicio final sobre los incrédulos.[6]

(2) Con respecto al argumento del amor de Dios, la misma dificultad para reconciliar el amor de Dios con el castigo eterno parece estar presente para reconciliar el amor de Dios con la idea del castigo eterno, y, al contrario, si (como la Biblia abundantemente testifica) es lógico que Dios castigue a los malos por un cierto período de tiempo después del juicio final, no parece haber razón para pensar que es ilógico que Dios aplique el mismo castigo por un período de tiempo interminable.

[6]En Filipenses 3:19 y 2 Pedro 3:7, el término traducido «destrucción» es *apoleia,* que es la misma palabra que usan los discípulos en Mateo 26:8 para hablar del «desperdicio» (a su manera de ver) del ungüento que acababa de ser derramado en la cabeza de Jesús. El ungüento no dejó de existir, puesto que era muy evidente en la cabeza de Jesús. Pero había sido «destruido» en el sentido de que ya no lo podía usar alguna otra persona, o vendido. En 1 Tesalonicenses 5:3 y 2 Tesalonicenses 1:9 se usa otra palabra, *oledsros,* para la destrucción de los malos, pero de nuevo, esta palabra no implica que algo deja de existir, porque se la usa en 1 Corintios 5:5 para la entrega de un hombre a Satanás (excluirlo de la iglesia) para la *destrucción* de la carne, pero ciertamente su carne no dejó de existir cuando fue excluido de la iglesia, aunque puede haber sufrido en su cuerpo (esto sería cierto sea que tomemos «carne» como queriendo referirse a su cuerpo físico o a su naturaleza de pecado).

Esta clase de razonamiento puede llevar a algunos a adoptar otro tipo de aniquilacionismo, en el que no hay sufrimiento consciente en lo absoluto, ni siquiera por un breve tiempo, y que el único castigo es que los incrédulos dejarán de existir al morir. Pero, en respuesta, habría que preguntarse si esta clase de aniquilación inmediata se podría realmente llamar castigo, puesto que no habría conciencia del dolor. Realmente, la garantía de que habría una cesación de existencia parecería a muchos en alguna manera una alternativa deseable, especialmente a los que están sufriendo o en dificultad en esta vida. Y si no hay ningún castigo para los incrédulos, personas como Hitler y Stalin no recibirían lo que merecen, y no habría justicia suprema en el universo. La gente tendría gran incentivo para ser tan perversa como les fuera posible en esta vida.

(3) El argumento de que el castigo *eterno* es injusto (porque hay una desproporción entre el pecado temporal y el castigo eterno) da por sentado erróneamente que sabemos el alcance del mal que se hace cuando los pecadores se rebelan contra Dios. David Kingdon observa que «el pecado contra el Creador es atroz a un grado completamente más allá de lo que nuestra imaginación torcida por el pecado puede concebir ... ¿Quién tendría la temeridad de sugerirle a Dios qué debe ser el castigo?»[7] También responde a esta objeción sugiriendo que los incrédulos en el infierno pueden seguir pecando y recibiendo castigo por su pecado, pero nunca arrepintiéndose, y observa que Apocalipsis 22:1 señala en esta dirección: «Deja que el malo siga haciendo el mal y que el vil siga envileciéndose».[8]

(4) Respecto al cuarto argumento, si bien el mal *que queda sin castigo* le resta gloria a Dios en el universo, también debemos darnos cuenta de que cuando Dios *castiga* el mal y *triunfa* sobre él, se ve la gloria de su justicia, rectitud y poder para triunfar sobre toda oposición (vea Ro 9:17,22-24). La profundidad de las riquezas de la misericordia de Dios también serán reveladas, porque todos los pecadores redimidos reconocerán que ellos también merecen tal castigo de Dios y no lo recibieron por la misericordia de Dios por medio de Jesucristo (cf. Ro 9:23-24).

Sin embargo, habiendo dicho todo esto, tenemos que reconocer que la resolución definitiva a las profundidades de este asunto está mucho más allá de nuestra capacidad de entender, y queda oculta en los consejos de Dios. Si no fuera por los pasajes bíblicos citados arriba que tan claramente afirman el castigo eterno consciente, el aniquilacionismo nos parecería una opción atractiva. Aunque el aniquilacionismo se puede refutar con argumentos teológicos, es a fin de cuentas la claridad y fuerza de los pasajes bíblicos en sí mismos los que nos convencen que el aniquilacionismo es incorrecto y que la Biblia en efecto enseña el castigo consciente eterno de los malos.

¿Qué debemos pensar en cuanto a esta doctrina? Es difícil para nosotros pensar en esta doctrina hoy, y debe serlo. Si nuestros corazones nunca se conmueven con profunda aflicción cuando contemplamos esta doctrina, hay una seria deficiencia en nuestra sensibilidad espiritual y emocional. Cuando Pablo piensa en la perdición de sus compatriotas los judíos, dice: «Me invade una *gran tristeza* y me embarga *un continuo dolor*» (Ro 9:2). Esto es congruente con lo que Dios nos dice de su propia tristeza por la muerte del malvado: «Tan cierto como que yo vivo —afirma el SEÑOR omnipotente—, que *no me alegro con la muerte del malvado*, sino con que se convierta de su mala conducta y viva. ¡Conviértete, pueblo de Israel; conviértete de tu conducta perversa! ¿Por qué habrás de morir?» (Ez 33:11). Y la agonía de Jesús es evidente cuando exclama: «¡Jerusalén, Jerusalén, que matas a los profetas y apedreas a los que se te envían! ¡Cuántas veces quise reunir a tus hijos, como reúne la gallina a sus

[7] David Kingdon, «Annihilationism: Gain or Loss?», marzo de 1992; ensayo no publicado obtenido del autor, p.9.
[8] Ibid., pp. 9-10.

pollitos debajo de sus alas, ¡pero no quisiste! Pues bien, la casa de ustedes va a quedar abandonada» (Mt 23:37-38; cf. Lc 19:41-42).

Para nosotros es difícil pensar en esta doctrina del infierno porque Dios ha puesto en nuestros corazones una porción de su amor por las personas que creó a su imagen, incluso su amor por los pecadores que se rebelan contra él. Mientras estemos en esta vida, y mientras veamos y pensemos en otros que necesitan oír el evangelio y aceptar a Cristo como salvador, debe causarnos gran aflicción y agonía de espíritu pensar en el castigo eterno. No obstante, debemos comprender que lo que Dios en su sabiduría ha ordenado y enseñado en la Biblia es *correcto*. Por tanto, debemos tener cuidado de no detestar esta doctrina y rebelarnos contra ella, sino que debemos procurar, en todo lo que nos sea posible, llegar al punto en que reconocemos que el castigo eterno es bueno y es correcto, porque en Dios no hay ninguna injusticia.

Puede sernos de ayuda darnos cuenta de que si Dios no ejecutara el castigo eterno, su justicia no alcanzaría satisfacción y su gloria no avanzaría de la manera en que él lo consideró sabio. Tal vez nos ayudará también darnos cuenta de que desde la perspectiva del mundo venidero hay un reconocimiento mucho mayor que el nuestro de la necesidad y rectitud del castigo eterno. Juan oye que los creyentes martirizados que ya están en el cielo claman: «¿Hasta cuándo, Soberano Señor, santo y veraz, seguirás sin juzgar a los habitantes de la tierra y sin vengar nuestra muerte?» (Ap 6:10). También, en la destrucción final de Babilonia, la voz fuerte de una gran multitud en el cielo entona alabanzas a Dios por la rectitud de su juicio al ver la atroz naturaleza del mal tal cual es en realidad: «¡Aleluya! La salvación, la gloria y el poder son de nuestro Dios, pues sus juicios son verdaderos y justos: ha condenado a la famosa prostituta que con sus adulterios corrompía la tierra; ha vindicado la sangre de los siervos de Dios derramada por ella ... ¡Aleluya! El humo de ella sube por los siglos de los siglos» (Ap 19:1-3). Tan pronto como esto sucedió, «los veinticuatro ancianos y los cuatro seres vivientes se postraron y adoraron a Dios, que estaba sentado en el trono, y dijeron: "¡Amén, Aleluya!"» (Ap 19:4). No podemos decir que esta gran multitud de redimidos y de seres vivientes del cielo tengan juicio moral incorrecto cuando alaban a Dios por ejecutar justicia sobre el mal, porque están libres de pecado y sus juicios morales agradan a Dios. Deben ver cuán terrible es el pecado mucho más claramente que lo que lo vemos nosotros hoy.

En esta época presente, sin embargo, debemos abordar tal celebración del castigo del mal cuando meditamos en el castigo eterno impuesto a Satanás y sus demonios. Cuando pensamos en ellos, instintivamente no los amamos, aunque ellos también a ellos los creó Dios. Pero ahora están plenamente dedicados al mal y fuera del potencial de la redención. Así que no podemos anhelar su salvación como anhelamos la redención de toda la humanidad. Debemos creer que el castigo eterno es verdadero y es justo, sin embargo también debemos anhelar que incluso los que más severamente persiguen a la Iglesia abracen la fe de Cristo y escapen así de la condenación eterna.

II. PREGUNTAS DE REPASO

1. Presente tres evidencias bíblicas del juicio final.

2. ¿Cuándo sucederá el juicio final?

3. ¿Cómo diferiría el juicio de los creyentes del de los incrédulos? ¿Afectará el juicio de los creyentes su posición legal ante Dios? Explique.

4. Mencione cuatro influencias morales que debe tener sobre nuestras vidas la doctrina del juicio final.

5. Defina el término *infierno* y presente respaldo bíblico sobre su existencia.

6. ¿Qué es «aniquilacionismo»? ¿Es bíblica esta enseñanza? ¿Cómo respondería usted a esta enseñanza?

III. PREGUNTAS PARA LA APLICACIÓN PERSONAL

1. ¿Había pensado antes que habrá un juicio final para los creyentes? ¿Cómo piensa al respecto ahora? ¿Cómo le afecta su vida hoy el darse cuenta de que todos compareceremos ante el tribunal de Cristo? A su modo de pensar, ¿cómo será eso de ver todas sus palabras y obras puestas en público en ese último día? ¿Hay un elemento de temor en usted al contemplar ese día? Si es así, medite en 1 Juan 4:16-18.

2. ¿Había pensado mucho acumular tesoros en el cielo o ganarse una recompensa celestial incluso mayor? Si realmente cree en esta doctrina, ¿qué clase de efecto piensa que debe tener en su vida?

3. Piense en algunos de sus amigos creyentes de su iglesia. ¿Cómo piensa usted que se sentirá al verlos comparecer ante Cristo en el juicio final? ¿Cómo se sentirán ellos en cuanto a usted en ese momento? ¿Afecta hoy esa contemplación del juicio futuro la manera en que piensa de su comunión con los demás como hermanos y hermanas en Cristo? ¿Le ayuda la doctrina del juicio final a ser un poco más capaz de perdonar a las personas?

4. ¿Se alegra de que habrá un juicio final tanto para creyentes como para incrédulos? ¿Le da eso un sentido de la justicia de Dios, o percibe usted injusticia y falta de equidad en el concepto?

5. ¿Está usted convencido de que la Biblia enseña que para el malvado habrá un castigo eterno consciente? Cuando piensa en esa idea respecto a Satanás y los demonios, ¿siente que es correcta?

IV. TÉRMINOS ESPECIALES

aniquilacionismo infierno

castigo eterno consciente juicio final

V. LECTURA BÍBLICA PARA MEMORIZAR

APOCALIPSIS 20:11-13

Luego vi un gran trono blanco y a alguien que estaba sentado en él. De su presencia huyeron la tierra y el cielo, sin dejar rastro alguno. Vi también a los muertos, grandes y pequeños, de pie delante del trono. Se abrieron unos libros, y luego otro, que es el libro de la vida. Los muertos fueron juzgados según lo que habían hecho, conforme a lo que estaba escrito en los libros. El mar devolvió sus muertos; la muerte y el infierno devolvieron los suyos; y cada uno fue juzgado según lo que había hecho.

El nuevo cielo y la nueva tierra

+ *¿Qué es el cielo?*
+ *¿Es un lugar?*
+ *¿Cómo será renovada la tierra?*
+ *¿Cómo será vivir en el nuevo cielo y la nueva tierra?*

I. EXPLICACIÓN Y BASE BÍBLICA

A. Viviremos eternamente con Dios en un cielo nuevo y una tierra nueva

Después del juicio final, los creyentes entrarán para siempre en el pleno disfrute de la vida en la presencia de Dios. Jesús nos dirá: «Vengan ustedes, a quienes mi Padre ha bendecido; reciban su herencia, el reino preparado para ustedes desde la creación del mundo» (Mt 25:34). Entraremos en un reino en donde «ya no habrá maldición. El trono de Dios y del Cordero estará en la ciudad. Sus siervos lo adorarán» (Ap 22:3).

Al referirse a este lugar, los creyentes suelen hablar de vivir con Dios «en el cielo» para siempre. Esto no es errado, pero la verdad de la enseñanza bíblica es mucho más rica que eso: Nos dice que habrá un nuevo cielo *y una nueva tierra*, una creación renovada por entero, y allí viviremos con Dios.

El Señor promete por medio de Isaías: «Presten atención, que estoy por crear *un cielo nuevo y una tierra nueva*. No volverán a mencionarse las cosas pasadas, ni se traerán a la memoria» (Is 65:17), y habla de «el cielo nuevo y la tierra nueva que yo haré» (Is 66:22). Pedro dice: «Pero, según su promesa, esperamos un cielo nuevo y una tierra nueva, en los que habite la justicia» (2 P 3:13). En la visión de Juan de los eventos que siguen al juicio final, dice: «Después vi *un cielo nuevo y una tierra nueva*, porque el primer cielo y la primera tierra habían dejado de existir, lo mismo que el mar» (Ap 21:1). Luego pasa a decirnos que también habrá una nueva clase de unificación del cielo y la tierra, porque ve a la ciudad santa, la «nueva Jerusalén», «que bajaba del cielo, procedente de Dios» (Ap 21:2), y oye una voz que proclama: «¡Aquí, entre los seres humanos, está la morada de Dios! Él acampará en medio de ellos, y ellos serán su pueblo; Dios mismo estará con ellos y será su Dios» (v. 3). Así que habrá una unión del cielo y la tierra en esta nueva creación, y allí viviremos en la presencia de Dios.

1. ¿Qué es el cielo? Durante esta época presente, al lugar donde vive Dios la Biblia le llama con frecuencia el «cielo». El Señor dice: «El cielo es mi trono» (Is 66:1), y Jesús nos enseña a orar: «Padre nuestro que estás *en el cielo*» (Mt 6:9). Jesús «subió al cielo y tomó su lugar a la derecha de Dios» (1 P 3:22). De hecho, se puede definir el cielo como sigue: *El cielo es el lugar donde Dios da a conocer más plenamente su presencia para bendecir.*

Examinamos anteriormente cómo Dios está presente en todas partes[1] pero especialmente cómo manifiesta su presencia para bendecir en cierto lugares. La mayor manifestación de la presencia de Dios para bendecir se ve en el cielo, en donde él da a conocer su gloria, y en donde los ángeles, otras criaturas celestiales y los santos redimidos le adoran.

2. El cielo es un lugar, no simplemente un estado mental. Alguien pudiera preguntarse cómo el cielo se puede unir con la tierra. Claramente la tierra es *un lugar* que existe en una cierta ubicación en nuestro universo de espacio y tiempo, pero ¿puede también decirse que el cielo es *un lugar* que puede unirse con la tierra?

Fuera del mundo evangélico se suele negar la idea de que el cielo es un lugar, principalmente sobre la base de que solo se sabe de su existencia a través del testimonio de las Escrituras. Recientemente, algunos eruditos evangélicos han titubeado al afirmar que el cielo es un lugar. ¿Debe el hecho de que *sólo* sabemos del cielo lo que dice la Biblia, y que no podemos dar ninguna evidencia empírica del mismo, ser una razón para no creer que exista tal lugar?

El Nuevo Testamento enseña de varias maneras y muy claramente que existe el cielo. Cuando Jesús ascendió al cielo, el hecho de que él fue a *un lugar* parece ser esencial en el relato, y esto es lo que Jesús quiso que sus discípulos entendieran al ascender gradualmente mientras les hablaba: «Mientras ellos lo miraban, fue llevado a las alturas hasta que una nube lo ocultó de su vista» (Hch 1:9; cf. Lc 24:51: «Sucedió que, mientras los bendecía, se alejó de ellos y fue llevado al cielo»). Los ángeles exclamaron: «Este mismo Jesús, que ha sido tomado de vosotros *al cielo*, así vendrá como le habéis visto ir al cielo» (Hch 1:11, RVR). Es difícil enseñar más claramente el hecho de la ascensión de Jesús a *un lugar*.

Claro, no podemos ver dónde está Jesús, pero esto no se debe a que haya pasado a algún estado etéreo que no tiene lugar en ningún sitio en el universo espacio-tiempo, sino a que nuestros ojos no pueden ver el mundo espiritual invisible que existe alrededor de nosotros. Hay ángeles que nos rodean, pero no podemos verlos porque nuestros ojos no tienen esa capacidad: Eliseo estaba rodeado de un ejército de ángeles y carros de fuego que los protegían de los sirios en Dotán, pero el criado de Eliseo no pudo ver a esos ángeles sino hasta que Dios le abrió los ojos para viera las cosas que existían en esa dimensión espiritual (2 R 6:17).

Una conclusión similar se puede derivar del relato de la muerte de Esteban. Poco antes de ser apedreado, «Esteban, lleno del Espíritu Santo, fijó la mirada en el cielo y vio la gloria de Dios, y a Jesús de pie a la derecha de Dios. "¡Veo el cielo abierto", exclamó, "y al Hijo del hombre de pie a la derecha de Dios!"» (Hch 7:55-56). No vio simples símbolos de un estado de existencia ¡que no está en ninguna parte! Parece más bien que sus ojos le fueron abiertos para que viera una dimensión espiritual que Dios nos ha ocultado en esta época presente, dimensión que sin embargo existe en nuestro universo de espacio-tiempo y en la cual Jesús ahora vive en su cuerpo físico resucitado, en espera del momento de volver a la tierra.[2] Es más, el hecho de que tendremos cuerpos resucitados como el cuerpo resucitado de Cristo indica que el cielo será un lugar, porque en tales cuerpos físicos (perfeccionados, para nunca más debilitarse ni morir)[3] habitaremos en un lugar determinado en un momento dado, tal como Jesús ahora lo hace en su cuerpo resucitado.

La idea del cielo como un lugar también es el argumento más fácil con el que podemos entender la promesa de Jesús: «Voy a prepararles *un lugar*» (Jn 14:6). Él hablaba muy claramente de regresar de su existencia en este mundo al Padre, y luego volver otra

[1]Vea el cap. 4, pp. 78-81, sobre la omnipresencia de Dios.

[2]Vea la explicación del cuerpo resucitado de Cristo y su ascensión en el cap. 16, pp. 261-268.

[3]Vea el cap. 25, pp. 357-358, sobre la naturaleza de nuestros cuerpos resucitados.

vez: «Y si me fuere y os preparare *lugar*, vendré otra vez, y os tomaré a mí mismo, para que *donde yo estoy*, vosotros también estéis» (Jn 14:3, RVR).

No podemos decir exactamente dónde está el cielo. La Biblia muchas veces habla de personas que ascienden al cielo (como Jesús lo hizo, y también Elías), o bajan del cielo (como los ángeles en el sueño de Jacob, Gn 28:12), así que hay justificación para pensar que el cielo está en alguna parte «arriba» de la tierra. Claro, la tierra es redonda y gira, así que no podemos decir con precisión dónde está el cielo; la Biblia no nos lo dice. Pero el énfasis repetido en el hecho de que Jesús se fue a algún lugar (y lo mismo Elías, 2 R 2:11), y el hecho de que la Nueva Jerusalén bajará del cielo, de Dios (Ap 21:2), indican a las claras que el cielo está ubicado en el universo espacio-tiempo. Los que no creen en la Biblia pueden mofarse de tal idea y preguntarse cómo puede ser, como lo hizo el primer cosmonauta ruso que regresó del espacio y declaró que no vio a Dios ni el cielo en ninguna parte. Pero eso denota la ceguera de sus ojos hacia el mundo espiritual invisible, no que el cielo no exista en algún lugar.

Estos pasajes bíblicos nos llevan a concluir que el cielo existe ahora mismo en un lugar, aunque su ubicación por ahora nos es desconocida y aunque su existencia ahora somos incapaces de percibir con nuestros sentidos naturales. Es este lugar de morada de Dios el que de alguna manera será renovado durante el tiempo del juicio final y unido con una tierra renovada también.

3. La creación física será renovada, y continuaremos existiendo y actuando en ella. Además de un cielo renovado, Dios hará una «tierra nueva» (2 P 3:13; Ap 21:1). Varios pasajes indican que la creación física será renovada de una manera significativa. «La creación aguarda con ansiedad la revelación de los hijos de Dios, porque fue sometida a la frustración. Esto no sucedió por su propia voluntad, sino por la del que así lo dispuso. Pero queda la firme esperanza de que *la creación misma ha de ser liberada de la corrupción que la esclaviza, para así alcanzar la gloriosa libertad de los hijos de Dios*» (Ro 8:19-21).

Pero, ¿será la tierra simplemente renovada, o será completamente destruida y reemplazada por otra tierra totalmente nueva que Dios creará? Algunos pasajes parecen hablar de una creación enteramente nueva. Por ejemplo, el autor de Hebreos (citando el Salmo 102) nos habla de cielos y tierra: «Ellos perecerán, pero tú permaneces para siempre. Todos ellos se desgastarán como un vestido. Los doblarás como un manto, y cambiarán como ropa que se muda; pero tú eres siempre el mismo, y tus años no tienen fin» (He 1:11-12). Más adelante nos dice lo que Dios ha prometido: «Una vez más haré que se estremezca no sólo la tierra sino también el cielo ... para que permanezca lo inconmovible» (He 12:26-27). Pedro dice: «Pero el día del Señor vendrá como un ladrón. En aquel día *los cielos desaparecerán con un estruendo espantoso*, los elementos serán destruidos por el fuego, y *la tierra, con todo lo que hay en ella, será quemada*» (2 P 3:10). Un cuadro similar se halla en Apocalipsis, en donde Juan dice: «De su presencia huyeron la tierra y el cielo, sin dejar rastro alguno» (Ap 20:11). Es más, Juan dice: «Después vi un cielo nuevo y una tierra nueva, porque el primer cielo y la primera tierra habían dejado de existir, lo mismo que el mar» (Ap 21:1).

Dentro del mundo protestante hay discrepancia en cuanto a si la tierra va a ser completamente destruida y reemplazada, o simplemente cambiada y renovada. Berkhof dice que los eruditos luteranos han enfatizado el hecho de que habrá una creación enteramente nueva, mientras que los eruditos reformados tienden a enfatizar los versículos que se limitan a decir que esta creación presente será renovada.[4] La posición reformada parece

[4]Louis Berkhof, *Introduction to Systematic Theology*, Eerdmans, Grand Rapids, 1932; reimpresión, Baker, Grand Rapids, 1979, p. 737.

preferible, porque es difícil pensar que Dios destruirá por entero su creación original, dándole al parecer con ello al diablo la última palabra y eliminando la creación que originalmente fue «muy buena» (Gn 1:31). Los pasajes mencionados que hablan de estremecer y quitar la tierra y de que la primera tierra pasa solo se refieren a su existencia en su forma presente, no a su existencia misma, e incluso 2 Pedro 3:10, que habla de que los elementos se fundirán y la tierra y todo lo que hay en ella se quemará, tal vez no esté hablando de la tierra como planeta sino más bien de las cosas superficiales de la tierra (es decir, mucho del suelo y las cosas del suelo).

4. Nuestros cuerpos resucitados serán parte de la creación renovada. En el nuevo cielo y la nueva tierra habrá lugar y actividades para nuestros cuerpos resucitados, que nunca envejecerán, ni se debilitarán, ni se enfermarán. Una fuerte consideración a favor de esto es el hecho de que Dios hizo la creación física original «muy buena» (Gn 1:31). No hay nada inherentemente pecaminoso, malo y ni siquiera «no espiritual» en el mundo físico que Dios hizo, en las criaturas que puso allí y en el cuerpo físico que nos dio al crearnos. Aunque estas cosas han sido estropeadas y distorsionadas por el pecado, Dios no destruirá por completo el mundo físico (lo que sería un reconocimiento de que el pecado ha frustrado y derrotado los propósitos de Dios), sino más bien que perfeccionará la creación entera y la pondrá en armonía con los propósitos para los que la creó originalmente. Por tanto, podemos esperar que en el cielo nuevo y la tierra nueva habrá una tierra plenamente perfecta que será de nuevo «muy buena». Podemos esperar que tendremos cuerpos físicos que de nuevo serán «muy buenos» a la vista de Dios, y funcionarán para cumplir los propósitos para los que él originalmente puso al hombre en la tierra.

Por eso no debe sorprendernos que algunas de las descripciones de la vida en el cielo incluyan rasgos que son parte propia de la creación física o material que Dios ha hecho. *Comeremos y beberemos* en «la cena de las bodas del Cordero» (Ap 19:9). Jesús de nuevo *beberá vino* con sus discípulos en el reino celestial (Lc 22:18). El «río de agua de vida» saldrá «del trono de Dios y del Cordero» y correrá «por el centro de *la calle principal de la ciudad*» (Ap 22:1-2). «El árbol de la vida» producirá «doce cosechas al año, una por mes» (Ap 22:2). Aunque, por supuesto, hay descripciones simbólicas en el libro de Apocalipsis, no hay razón fuerte para decir que tales expresiones son solo simbólicas, sin ningún sentido directo. ¿Son banquetes simbólicos, vino simbólico, ríos y árboles simbólicos, de alguna manera superior a banquetes verdaderos, vino verdadero y ríos y árboles verdaderos en el plan eterno de Dios? Estos son apenas unos cuantos de los excelentes rasgos de perfección y bondad definitiva del universo material que Dios ha hecho.

Por tanto, aunque podemos tener cierta incertidumbre en cuanto a nuestro entendimiento de ciertos detalles, no parece ser incongruente con este cuadro decir que comeremos y beberemos en el cielo nuevo y la tierra nueva, y seguiremos realizando también otras actividades físicas. La música por cierto es prominente en las descripciones del cielo en Apocalipsis, y podemos imaginarnos que habrá actividades musicales y artísticas que se realizarán para la gloria de Dios. No es improbable que la gente continuará trabajando en una amplia variedad de investigación y desarrollo de la creación mediante medios tecnológicos, creativos y de inventiva, haciendo gala de haber alcanzado su potencial como seres excelentes creados a imagen de Dios.

Todavía más, puesto que Dios es infinito y nunca podremos agotar su grandeza (Sal 145:3), y puesto que somos criaturas finitas que jamás igualaremos el conocimiento de Dios ni seremos omniscientes, podemos esperar que por toda la eternidad podremos seguir aprendiendo más de Dios y de su relación con su creación. De esta manera seguiremos el proceso de aprender que empezó en esta vida, en el cual una vida «digna del

Señor» es una que incluye continuamente «crecer en el conocimiento de Dios» (Col 1:10).

B. La doctrina de la nueva creación provee una gran motivación para almacenar tesoros en el cielo antes que en la tierra

Cuando consideramos que esta creación presente es temporal y que nuestra vida en la nueva creación dura por toda la eternidad, tenemos una fuerte motivación para vivir santamente y de tal manera que almacenemos tesoros en el cielo. Al reflexionar sobre el hecho de que el cielo y la tierra serán destruidos, Pedro dice: «*Ya que todo será destruido de esa manera, ¿no deberían vivir ustedes como Dios manda, siguiendo una conducta intachable* y esperando ansiosamente la venida del día de Dios? Ese día los cielos serán destruidos por el fuego, y los elementos se derretirán con el calor de las llamas. Pero, según su promesa, esperamos un cielo nuevo y una tierra nueva, en los que habite la justicia» (2 P 3:11-13). Y Jesús muy explícitamente nos dice: «No acumulen para sí tesoros en la tierra, donde la polilla y el óxido destruyen, y donde los ladrones se meten a robar. Más bien, *acumulen para sí tesoros en el cielo*, donde ni la polilla ni el óxido carcomen, ni los ladrones se meten a robar. Porque donde esté tu tesoro, allí estará también tu corazón» (Mt 6:19-21).

C. La nueva creación será un lugar de gran belleza, abundancia y gozo en la presencia de Dios

En medio de todas las preguntas que naturalmente tenemos respecto al cielo nuevo y la tierra nueva, no debemos perder de vista el hecho de que la Biblia siempre describe esta nueva creación como un lugar de gran belleza y gozo. En la descripción del cielo que hallamos en Apocalipsis 21 y 22 se afirma repetidamente este tema. Es una «ciudad santa» (21:2), y está «preparada como una novia hermosamente vestida para su prometido» (21:2). En ese lugar «ya no habrá muerte, ni llanto, ni lamento ni dolor, porque las primeras cosas han dejado de existir» (21:4). Allí podremos beber «gratuitamente de la fuente del agua de la vida» (21:6). Es una ciudad que «resplandecía con la gloria de Dios, y su brillo era como el de una piedra preciosa, semejante a una piedra de jaspe transparente» (21:11). Es una ciudad de tamaño inmenso, sea que las medidas se entiendan como literales o simbólicas. Su longitud mide «doce mil estadios» (21:16, RVR), o sea como dos mil doscientos kilómetros, y «su longitud, su anchura y su altura eran iguales» (21:16). Partes de la ciudad están construidas de inmensas piedras preciosas de varios colores (21:18-21). Estará libre de todo mal, porque «nunca entrará en ella nada impuro, ni los idólatras ni los farsantes, sino sólo los que tienen su nombre escrito en el libro de la vida, el libro del Cordero» (21:27). En esa ciudad también tendremos cargos de gobierno sobre toda la creación divina, porque «reinarán por los siglos de los siglos» (22:5).

Pero más importante que toda la belleza física de la ciudad celestial, más importante que la comunión que disfrutaremos eternamente con todo el pueblo de Dios de todas las naciones y de todos los períodos de la historia, más importante que nuestra libertad del dolor, la aflicción y el sufrimiento físico, y más importante que reinar sobre el reino de Dios, más importante que todo, será el hecho de que estaremos en la presencia de Dios y disfrutaremos con él de comunión sin estorbos. «¡Aquí, *entre los seres humanos, está la morada de Dios!* Él acampará en medio de ellos, y ellos serán su pueblo; *Dios mismo estará con ellos* y será su Dios. Él les enjugará toda lágrima de los ojos» (Ap 21:3-4).

En el Antiguo Testamento, cuando la gloria de Dios llenó el templo, los sacerdotes no podían entrar y ministrar (2 Cr 5:14). En el Nuevo Testamento, cuando la gloria de Dios rodeó a los pastores en los campos fuera de Belén, «se llenaron de temor»

(Lc 2:9). Pero aquí en la ciudad celestial podremos contemplar el poder y la santidad de la presencia de la gloria de Dios, porque viviremos continuamente en la atmósfera de la gloria de Dios. «La ciudad no necesita ni sol ni luna que la alumbren, porque *la gloria de Dios la ilumina, y el Cordero es su lumbrera*» (Ap 21:23). Esto será el cumplimiento del propósito de Dios al llamarnos «por su propia gloria y potencia» (2 P 1:3). Entonces moraremos continuamente «con gran alegría ante su gloriosa presencia» (Jud 1:24; cf. Ro 3:23; 8:18; 9:23; 1 Co 15:43; 2 Co 3:18; 4:17; Col 3:4; 1 Ts 2:12; He 2:10; 1 P 5:1,4,10).

En esa ciudad viviremos en la presencia de Dios, porque «el trono de Dios y del Cordero estará en la ciudad. Sus siervos lo adorarán» (Ap 22:3). De tiempo en tiempo aquí en la tierra experimentamos el gozo de la adoración genuina a Dios, y nos damos cuenta de que es nuestro mayor gozo darle gloria. Pero en esa ciudad este gozo se multiplicará muchas veces, y conoceremos el cumplimiento de aquello para lo que fuimos creados. Nuestro mayor gozo será ver al mismo Señor y estar con él para siempre. Cuando Juan habla de las bendiciones de la ciudad celestial, la culminación de esas bendiciones viene en una afirmación breve: «Lo verán cara a cara» (Ap 22:4). Cuando veamos la cara de nuestro Señor, veremos allí el cumplimiento de todo lo que sabemos que es bueno, recto y deseable en el universo. Veremos cumplido cualquier anhelo que jamás hayamos tenido de conocer el amor, la paz y el gozo perfectos, y conocer la verdad y la justicia, santidad y sabiduría, bondad y poder, gloria y belleza. Al contemplar la cara de nuestro Señor conoceremos más plenamente que nunca que «*me llenarás de alegría en tu presencia, y de dicha eterna a tu derecha*» (Sal 16:11). Entonces se cumplirá el anhelo que hemos expresado al decir:

Una sola cosa le pido al SEÑOR,
 y es lo único que persigo:
habitar en la casa del SEÑOR
 todos los días de mi vida,
para contemplar la hermosura del SEÑOR
 y recrearme en su templo. (Sal 27:4)

Cuando por fin veamos al Señor cara a cara, nuestro corazón no querrá nada más. «¿A quién tengo en el cielo sino a ti? Si estoy contigo, ya nada quiero en la tierra» (Sal 73:25). Con gozo en el corazón uniremos nuestras voces a la de los redimidos de todas las épocas y con los poderosos ejércitos de los cielos cantaremos: «Santo, santo, santo es el Señor Dios Todopoderoso, el que era y que es y que ha de venir» (Ap 4:8).

II. PREGUNTAS DE REPASO

1. ¿Dónde estarán los creyentes después del juicio final?

2. ¿Qué es el cielo? ¿Es un lugar real?

3. ¿Será destruida la tierra que conocemos? Respalde su respuesta con la Biblia.

4. ¿Tendrán los creyentes una existencia física después del juicio? Explique.

5. ¿Cuál será la característica más importante de la nueva creación?

III. PREGUNTAS PARA LA APLICACIÓN PERSONAL

1. ¿Ha dedicado usted tiempo para pensar en la vida en el cielo nuevo y la tierra nueva? ¿Piensa usted que hay en su corazón un anhelo muy fuerte en cuanto a esto? Si no ha sido muy fuerte, ¿por qué piensa que ese ha sido el caso?

2. ¿De qué maneras le ha entusiasmado más este capítulo respecto a entrar en la ciudad celestial? ¿Qué efectos positivos sobre su vida cristiana piensa usted que resultarán de tener un anhelo más fuerte de la vida venidera?

3. ¿Está usted convencido de que la nueva creación es un lugar en donde existiremos con cuerpos físicos perfeccionados? Si es así, ¿le anima o le desanima esta idea? ¿Por qué? ¿Por qué, a su manera de pensar, es necesario insistir en que el cielo es un lugar real, incluso hoy?

4. ¿Cuáles son algunas maneras en que usted ya ha almacenado tesoros en el cielo antes que en la tierra? ¿Hay más maneras en que usted podría hacer eso ahora? ¿Piensa que va a hacerlo?

5. A veces las personas han pensado que se aburrirán en la vida venidera. ¿Se siente usted de esa manera? ¿Cuál sería una buena respuesta a la objeción de que el estado eterno será aburrido?

IV. TÉRMINOS ESPECIALES

cielo

cielo nuevo y tierra nueva

V. LECTURA BÍBLICA PARA MEMORIZAR

APOCALIPSIS 21:3-4

Oí una potente voz que provenía del trono y decía: «¡Aquí, entre los seres humanos, está la morada de Dios! Él acampará en medio de ellos, y ellos serán su pueblo; Dios mismo estará con ellos y será su Dios. Él les enjugará toda lágrima de los ojos. Ya no habrá muerte, ni llanto, ni lamento ni dolor, porque las primeras cosas han dejado de existir».

APÉNDICE 1

Confesiones históricas de fe

Este apéndice reimprime tres de las más significativas confesiones de fe de la iglesia antigua: El Credo Apostólico (tercer o cuarto siglo d.C.), el Credo Niceno (325-381 d.C.), y la Definición de Calcedonia (451 d.C.). También he incluido la Declaración de Chicago sobre la Inerrancia Bíblica (1978) porque fue el producto de una conferencia que representaba a una amplia variedad de tradiciones evangélicas, y porque ha ganado aceptación amplia como valioso estándar doctrinal respecto a una cuestión de controversia reciente y corriente en la iglesia.

EL CREDO APOSTÓLICO

(tercero o cuarto siglo d.C.)

Creo en Dios Padre, todopoderoso, creador del cielo y de la tierra.

Y en Jesucristo su único Hijo, nuestro Señor; que fue concebido por obra del Espíritu Santo[1], nació de la virgen María; padeció bajo el poder Poncio Pilato, fue crucificado, muerto y sepultado;[2] al tercer día resucitó de entre los muertos; subió a los cielos y está sentado a la diestra de Dios Padre todopoderoso, y desde allí ha de venir a juzgar a los vivos y a los muertos.

Creo en el Espíritu Santo, la santa iglesia católica; el perdón de los pecados, la resurrección de la carne, y la vida perdurable. Amén

EL CREDO NICENO

(325 d.C.; revisado en Constantinopla en 381 d.C.)

Creo en un solo Dios, Padre todopoderoso, creador del cielo y de la tierra y de todo lo visible e invisible.

Y creo en un solo Señor Jesucristo, Hijo unigénito de Dios, engendrado del Padre antes de todos los siglos, Dios de Dios, Luz de Luz, verdadero Dios de verdadero Dios, engendrado y no hecho, consustancial al Padre, y por quien todas las cosas fueron hechas; el cual, por amor de nosotros y por nuestra salvación, descendió del cielo y, encarnado de la virgen María por obra del Espíritu Santo, se hizo hombre; y fue crucificado por nosotros bajo el poder de Poncio Pilato. Padeció y fue sepultado, y resucitó al tercer día según las Escrituras; y ascendió a los cielos, y está sentado a la diestra del Padre; y vendrá otra vez en gloria a juzgar a los vivos y a los muertos, y su reino no tendrá fin.

[1] He usado la traducción moderna «Espíritu Santo» en lugar del nombre arcaico «Fantasma Santo» en todos los credos antiguos.

[2] No he incluido la frase «descendió a los infiernos», porque no la atestiguan las versiones más antiguas del Credo Apostólico, y debido a las dificultades doctrinales asociadas con ella (véase más explicación en el cap. 15, pp. 257-258).

Y creo en el Espíritu Santo, Señor y Dador de vida, que procede del Padre y el Hijo,[3] que con el Padre y el Hijo juntamente es adorado y glorificado, que habló por medio de los profetas.

Y creo en una santa iglesia católica y apostólica. Confieso que hay un solo bautismo para la remisión de los pecados; y espero la resurrección de los muertos, y la vida del mundo venidero. Amén.

LA DEFINICIÓN DE CALCEDONIA

(451 d.C.)

Nosotros, entonces, siguiendo a los santos Padres, todos de común consentimiento, enseñamos a los hombres a confesar a uno y el mismo Hijo, nuestro Señor Jesucristo, el mismo perfecto en deidad y también perfecto en humanidad; verdadero Dios y verdadero hombre, de cuerpo y alma racional; consustancial con el Padre de acuerdo a la Deidad, y consustancial con nosotros de acuerdo a la Humanidad; en todas las cosas como nosotros, sin pecado; engendrado del Padre antes de todas las edades, de acuerdo a la Deidad; y en estos postreros días, para nosotros, y por nuestra salvación, nacido de la virgen María, de acuerdo a la Humanidad; uno y el mismo, Cristo, Hijo, Señor, Unigénito, para ser reconocido en dos naturalezas, inconfundibles, incambiables, indivisibles, inseparables; por ningún medio de distinción de naturalezas desaparece por la unión, más bien es preservada la propiedad de cada naturaleza y concurrentes en una Persona y una Sustancia, no partida ni dividida en dos personas, sino uno y el mismo Hijo, y Unigénito, Dios la Palabra, el Señor Jesucristo; como los profetas desde el principio lo han declarado con respecto a Él, y como el Señor Jesucristo mismo nos lo ha enseñado, y el Credo de los Santos Padres que nos ha sido dado.

LA DECLARACIÓN DE CHICAGO SOBRE LA INERRANCIA BÍBLICA

(1978)

Prefacio

La autoridad de las Escrituras es un elemento central para la Iglesia Cristiana tanto en esta época como en toda otra. Los que profesan su fe en Jesucristo como Señor y Salvador son llamados a demostrar la realidad del discipulado obedeciendo la Palabra escrita de Dios en una forma humilde y fiel. El apartarse de las Escrituras en lo que se refiere a fe y conducta es demostrar deslealtad a nuestro Señor. El reconocimiento de la verdad total y de la veracidad de las Santas Escrituras es esencial para captar y confesar su autoridad en una forma completa y adecuada.

La Declaración siguiente afirma esta inerrancia de las Escrituras dándole un nuevo enfoque, haciendo más clara su comprensión y sirviéndonos de advertencia en caso de denegación. Estamos convencidos de que el acto de negarla es como poner a un lado el testimonio de Jesucristo y del Espíritu Santo, como también el no someterse a las demandas de la Palabra de Dios que es el signo de la verdadera fe cristiana. Reconocemos que es nuestra responsabilidad hacer esta Declaración al encontrarnos con la presente negación de la inerrancia que existe entre cristianos, y los malentendidos que hay acerca de esta doctrina en el mundo en general.

[3] La frase «y el Hijo» fue añadida después del Concilio de Constantinopla en 381, pero se la incluye comúnmente en el texto del Credo Niceno que usan las iglesias protestantes y católicas hoy. La frase no se incluye en el texto usado por las iglesias ortodoxas.

Esta Declaración consta de tres partes: un Resumen, los Artículos de Afirmación y de Negación, y una Exposición que acompaña a estos [la cual no estará incluida en este escrito]. Todo esto ha sido preparado durante tres días de estudio consultivo en Chicago. Los que firmaron el Resumen y los Artículos desean declarar sus propias convicciones acerca de la inerrancia de las Escrituras; también desean alentar y desafiar a todos los cristianos a crecer en la apreciación y entendimiento de esta doctrina. Reconocemos las limitaciones de un documento preparado en una breve e intensa conferencia, y de ninguna manera proponemos que se lo considere como parte del credo cristiano. Aun así nos regocijamos en la profundización de nuestras creencias durante las deliberaciones, y oramos para que esta Declaración que hemos firmado sea usada para la gloria de nuestro Dios y nos lleve a una nueva reforma de la Iglesia en su fe, vida y misión.

Ofrecemos este Documento en un espíritu de amor y humildad, no de disputa. Por la gracia de Dios, deseamos mantener este espíritu a través de cualquier diálogo futuro que surja a causa de lo que hemos dicho. Reconocemos sinceramente que muchos de los que niegan la inerrancia de las Escrituras, no muestran las consecuencias de este rechazo en el resto de sus creencias y conducta, y estamos plenamente concientes de que nosotros, los que aceptamos esta doctrina, muy seguido la rechazamos en la vida diaria, por no someter nuestros pensamientos, acciones, tradiciones y hábitos a la Palabra de Dios.

Nos gustaría saber las reacciones que tengan los que hayan leído esta Declaración y vean alguna razón para enmendar las afirmaciones acerca de las Escrituras, siempre basándose en las mismas, sobre cuya autoridad infalible nos basamos. Estaremos muy agradecidos por cualquier ayuda que nos permita reforzar este testimonio acerca de la Palabra de Dios, y no pretendemos tener infalibilidad personal sobre la atestación que presentamos.

Una declaración breve

1. Dios, que es la Verdad misma y dice solamente la verdad, ha inspirado las Sagradas Escrituras para de este modo revelarse al mundo perdido a través de Jesucristo como Creador y Señor, Redentor y Juez. Las Sagradas Escrituras son testimonio de Dios acerca de sí mismo.

2. Las Sagradas Escrituras, siendo la Palabra del propio Dios, escrita por hombres preparados y dirigidos por su Espíritu, tienen autoridad divina infalible en todos los temas que tocan; deben ser obedecidas como mandamientos de Dios en todo lo que ellas requieren; deben de ser acogidas como garantía de Dios en todo lo que prometen.

3. El Espíritu Santo, autor divino de las Escrituras, las autentifica en nuestro propio espíritu por medio de su testimonio y abre nuestro entendimiento para comprender su significado.

4. Siendo completa y verbalmente dadas por Dios, las Escrituras son sin error o falta en todas sus enseñanzas, tanto en lo que declaran acerca de los actos de creación de Dios, acerca de los eventos de la historia del mundo, acerca de su propio origen literario bajo la dirección de Dios, como en su testimonio de la gracia redentora de Dios en la vida de cada persona.

5. La autoridad de la Escrituras es inevitablemente afectada si esta inerrancia divina es de algún modo limitada o ignorada, o es sometida a cierta opinión de la verdad que es contraria a la de la Biblia; tales posiciones ideológicas causan grandes pérdidas al individuo y a la Iglesia.

Artículos de afirmación y de negación
Artículo I

Afirmamos que las Santas Escrituras deben de ser recibidas como la absoluta Palabra de Dios.

Negamos que las Escrituras reciban su autoridad de la Iglesia, de la tradición o de cualquier otra fuente humana.

Artículo II

Afirmamos que las Escrituras son la suprema norma escrita por la cual Dios enlaza la conciencia, y que la autoridad de la Iglesia está bajo la autoridad de las Escrituras.

Negamos que los credos de la Iglesia, los concilios o las declaraciones tengan mayor o igual autoridad que la autoridad de la Biblia.

Artículo III

Afirmamos que la Palabra escrita es en su totalidad la revelación dada por Dios.

Negamos que la Biblia sea simplemente un testimonio de la revelación, o sólo se convierta en revelación cuando haya contacto con ella, o dependa de la reacción del hombre para confirmar su validez.

Artículo IV

Afirmamos que Dios, el cual hizo al hombre en su imagen, usó el lenguaje como medio para comunicar su revelación.

Negamos que el lenguaje humano esté tan limitado por nuestra humanidad que sea inadecuado como un medio de revelación divina. Negamos además que la corrupción de la cultura humana y del lenguaje por el pecado haya coartado la obra de inspiración de Dios.

Artículo V

Afirmamos que la revelación de Dios en las Sagradas Escrituras fue hecha en una forma progresiva.

Negamos que una revelación posterior, la cual puede completar una revelación inicial, pueda en alguna forma corregirla o contradecirla. Negamos además que alguna revelación normativa haya sido dada desde que el Nuevo Testamento fue completado.

Artículo VI

Afirmamos que las Sagradas Escrituras en su totalidad y en cada una de sus partes, aún las palabras escritas originalmente, fueron divinamente inspiradas.

Negamos que la inspiración de las Escrituras pueda ser considerada como correcta solamente en su totalidad al margen de sus partes, o correcta en alguna de sus partes pero no en su totalidad.

Artículo VII

Afirmamos que la inspiración fue una obra por la cual Dios, por medio de su Espíritu y de escritores humanos, nos dio su Palabra. El origen de la Escrituras es divino. El modo usado para transmitir esta inspiración divina continúa siendo, en gran parte, un misterio para nosotros.

Negamos que esta inspiración sea el resultado de la percepción humana, o de altos niveles de concienciación de cualquier clase.

Artículo VIII

Afirmamos que Dios, en su obra de inspiración, usó la personalidad característica y el estilo literario de cada uno de los escritores que Él había elegido y preparado.

Negamos que Dios haya anulado las personalidades de los escritores cuando hizo que ellos usaran las palabras exactas que Él había elegido.

Artículo IX

Afirmamos que la inspiración de Dios, la cual de ninguna manera les concedía omnisciencia a los autores bíblicos, les garantizaba sin embargo que sus declaraciones fueran verdaderas y fidedignas en todo a lo que estos fueron impulsados a hablar y a escribir.

Negamos que la finitud o el estado de perdición de estos escritores, por necesidad o por cualquier otro motivo, introdujeran alguna distorsión de la verdad o alguna falsedad en la Palabra de Dios.

Artículo X

Afirmamos que la inspiración de Dios, en sentido estricto, se aplica solamente al texto autográfico de las Escrituras, el cual gracias a la providencia de Dios, puede ser comprobado con gran exactitud por los manuscritos que están a la disposición de todos los interesados. Afirmamos además que las copias y traducciones de la Escrituras son la Palabra de Dios hasta el punto en que representen fielmente los manuscritos originales.

Negamos que algún elemento esencial de la fe cristiana esté afectado por la ausencia de los textos autográficos. Negamos además que la ausencia de dichos textos resulte en que la reafirmación de la inerrancia bíblica sea considerada como inválida o irrelevante.

Artículo XI

Afirmamos que las Escrituras, habiendo sido divinamente inspiradas, son infalibles de modo que nunca nos podrían engañar, y son verdaderas y fiables en todo lo referente a los asuntos que trata.

Negamos que sea posible que la Biblia en sus declaraciones, sea infalible y errada al mimo tiempo. La infalibilidad y la inerrancia pueden ser diferenciadas pero no separadas.

Artículo XII

Afirmamos que la Biblia es infalible en su totalidad y está libre de falsedades, fraudes o engaños.

Negamos que la infalibilidad y la inerrancia de la Biblia sean sólo en lo que se refiera a temas espirituales, religiosos o redentores, y no a las especialidades de historia y ciencia. Negamos además que las hipótesis científicas de la historia terrestre puedan ser usadas para invalidar lo que enseñan las Escrituras acerca de la creación y del diluvio universal.

Artículo XIII

Afirmamos que el uso de la palabra inerrancia es correcto como término teológico para referirnos a la completa veracidad de las Escrituras.

Negamos que sea correcto evaluar las Escrituras de acuerdo con las normas de verdad y error que sean ajenas a su uso o propósito. Negamos además que la inerrancia sea invalidada por fenómenos bíblicos como la falta de precisión técnica moderna, las irregularidades gramaticales u ortográficas, las descripciones observables de la naturaleza, el reportaje de falsedades, el uso de hipérboles y de números completos, el arreglo temático del material, la selección de material diferente en versiones paralelas, o el uso de citas libres.

Artículo XIV

Afirmamos la unidad y consistencia intrínsecas de las Escrituras.

Negamos que presuntos errores y discrepancias que todavía no hayan sido resueltos menoscaben las verdades declaradas en la Biblia.

Artículo XV

Afirmamos que la doctrina de la inerrancia está basada en la enseñanza bíblica acerca de la inspiración.

Negamos que las enseñanzas de Jesús acerca de las Escrituras puedan ser descartadas por apelaciones a complacer o a acomodarse a sucesos de actualidad, o por cualquier limitación natural de su humanidad.

Artículo XVI

Afirmamos que la doctrina de la inerrancia ha sido esencial durante la historia de la Iglesia en lo que a su fe se refiere.

Negamos que la inerrancia sea una doctrina inventada por el protestantismo académico, o que sea una posición reaccionaria postulada en respuesta a una crítica negativa de alto nivel intelectual.

Artículo XVII

Afirmamos que el Espíritu Santo da testimonio de las Escrituras y asegura a los creyentes de la veracidad de la Palabra escrita de Dios.

Negamos que este testimonio del Espíritu Santo obre separadamente de las Escrituras o contra ellas.

Artículo XVIII

Afirmamos que el texto de las Escrituras debe interpretarse por la exégesis gramática histórica, teniendo en cuenta sus formas y recursos literarios, y que las Escrituras deben ser usadas para interpretar cualquier parte de sí mismas.

Rechazamos la legitimidad de cualquier manera de cambio del texto de las Escrituras, o de la búsqueda de fuentes que puedan llevar a que sus enseñanzas se consideren relativas y no históricas, descartándolas o rechazando su declaración de autoría.

Artículo XIX

Afirmamos que una confesión de la completa autoridad, infalibilidad e inerrancia de las Escrituras es fundamental para tener una comprensión sólida de la totalidad de la fe cristiana. Afirmamos además que dicha confesión tendría que llevarnos a una mayor conformidad a la imagen de Jesucristo.

Negamos que dicha confesión sea necesaria para ser salvo. Negamos además, sin embargo, que esta inerrancia pueda ser rechazada sin que tenga graves consecuencias para el individuo y para la Iglesia.

APÉNDICE 2

Glosario

Los números en paréntesis se refieren al capítulo y sección en que se considera el término.

adopción. Un acto de Dios por el que nos hace miembros de su familia. (22F)

alma. Parte inmaterial del hombre; que se la usa intercambiablemente con «espíritu». (11D.1)

amilenarismo. La noción de que no habrá un reinado corporal literal de Cristo, por mil años, antes del juicio final y el estado eterno. En esta noción las referencias bíblicas al milenio en Apocalipsis 20 se entienden como que describen la presente edad de la iglesia. (32A.1)

amor. Cuando se lo usa en referencia a Dios, doctrina de que Dios se da eternamente a sí mismos a otros. (5C.7)

ángel. Un ser espiritual creado con juicio moral y alta inteligencia pero sin cuerpo físico. (10A)

aniquilacionismo. La enseñanza de que después de la muerte los no creyentes sufren la pena de la ira de Dios por un tiempo y luego son «aniquilados», o destruidos, de modo que dejan de existir. Algunas formas de esta enseñanza sostienen que la aniquilación sucede inmediatamente al morir. (33G)

anticristo. El «hombre de maldad» que aparecerá antes de la Segunda Venida de Cristo y causará gran sufrimiento y persecución, sólo para ser destruido por Jesús. El término también se usa para describir a otros personajes que incorporan tal oposición a Cristo y son precursores del anticristo final. (31F.3.e)

apolinarismo. Herejía del siglo cuatro que sostenía que Cristo tuvo un cuerpo humano pero no mente ni espíritu humano, y que la mente y espíritu de Cristo fueron de la naturaleza del Hijo de Dios. (14C.1.a)

apologética. Disciplina que procura proveer una defensa de la veracidad de la fe cristiana, con el propósito de convencer a los no creyentes. (1A.1)

apóstol. Oficio reconocido de la iglesia inicial. Los apóstoles fueron la contraparte de los profetas del Antiguo Testamento y como tales tenían autoridad para escribir las palabras de las Escrituras. (30A.1)

arcángel. Un ángel con autoridad sobre otros ángeles. (10A.4)

argumento circular. Argumento que procura probar su conclusión apelando a una afirmación que depende de la verdad de la conclusión. (2A5)

arminianismo. Tradición teológica que procura preservar las libres decisiones de los seres humanos y niega el control providencial de Dios sobre los detalles de todos los eventos. (8E)

arrepentimiento. Tristeza de corazón por el pecado, renunciar a él y un compromiso sincero a abandonarlo y a andar en obediencia a Cristo. (21B)

arrianismo. Doctrina errónea que niega la plena deidad de Jesucristo y del Espíritu Santo. (6C.2)

ascensión. Subida de Jesús de la tierra al cielo cuarenta días después de su resurrección. (16B.1)

ascetismo. Enfoque a la vida que renuncia muchas comodidades del mundo material y practica una rígida negación propia. (7D)

aseidad. Otro nombre del atributo divino de independencia o auto-existencia. (4D.1)

atributos comunicables. Aspectos del carácter de Dios que comparte más plenamente con nosotros o «nos comunica». (4C)

atributos de propósito. Aspectos del carácter de Dios que atañen a tomar y llevar a la práctica decisiones. (5D)

atributos de ser. Aspectos del carácter de Dios que describen su modo esencial de existencia. (5A)

atributos incomunicables. Aspectos del carácter de Dios que comparte menos plenamente con nosotros. (4C)

atributos mentales. Aspectos del carácter de Dios que describen la naturaleza de su conocimiento y razonamiento. (5B)

atributos morales. Aspectos del carácter de Dios que describen su naturaleza moral o ética. (5C)

atributos sumarios. Cualidades del carácter de Dios que enfatizan la excelencia de su ser completo, tales como la perfección (no le falta ninguna cualidad deseable), bendición (se deleita en todas sus cualidades) y belleza (es la suma de todo lo deseable). (5E)

auto-existencia. Otro término para la independencia de Dios. (4D.1)

autoridad absoluta. La más alta autoridad en la vida de uno; autoridad que no se puede refutar apelando a una autoridad más alta. (2A)

autoridad de la Biblia. Idea de que todas las palabras de la Biblia son palabras de Dios de tal manera que no creer en ellas o desobedecer alguna palabra de la Biblia es no creer o desobedecer a Dios. (2)

Biblia. Escrituras (gr. *grafé*) del Antiguo y Nuevo Testamentos, que históricamente han sido reconocidas como palabras de Dios en forma escrita. Otro término para las Escrituras Sagradas. (2A)

bautismo de creyentes. Creencia de que el bautismo se administra apropiadamente sólo a los que dan una profesión creíble de fe en Jesucristo. (27B)

bautismo infantil. Vea «paidobautismo».

belleza. Atributo de Dios por el que él es la suma de todas las cualidades deseables. (5E.16)

bendición, bienaventuranza. Atributo de Dios por el que se deleita plenamente en sí mismo y en todo lo que refleja su carácter. (5E.15)

bendiciones temporales. Influencias del Espíritu Santo y la iglesia para hacer que los creyentes se vean y parezcan como creyentes genuinos cuando en realidad no lo son. (24C)

bondad. Atributo de Dios por el que él es la norma final del bien y todo lo que él es y hace es digno de aprobación. (5C.6)

calvinismo. Tradición teológica que recibe su nombre por el reformador francés del siglo dieciséis Juan Calvino (1509–64) que enfatiza la soberanía de Dios en todas las cosas y la ineptitud del hombre para hacer bien espiritual ante Dios. (8)

características de la iglesia. Véase «marcas de la iglesia».

carismático. Término que se refiere a cualquier grupo o personas que traza su origen histórico al movimiento de renovación carismática de las décadas de los sesenta y setenta, que procura practicar todos los dones espirituales que menciona el Nuevo Testamento, y permite diferentes puntos de vista en cuanto a si el bautismo en el Espíritu Santo es subsiguiente a la conversión o si las lenguas son una señal del bautismo en el Espíritu Santo. (29)

castigo consciente eterno. Descripción de la naturaleza del castigo en el infierno, que será interminable y del cual los malos estarán conscientes. (33G)

causa primaria. Causa divina, invisible y directora de todo lo que sucede. (8B.4)

causa secundaria. Propiedades y acciones de las cosas creadas que producen eventos en el mundo. (8B.4)

Cena del Señor. Una de las dos ordenanzas que Jesús ordenó a su iglesia que observara. Esta es una ordenanza que se debe observar repetidamente durante toda nuestra vida cristiana, como señal de continuar en comunión con Cristo. (28)

celos. Doctrina de que Dios continuamente procura proteger su propio honor. (5C.10)

cesacionista. Alguien que piensa que ciertos dones espirituales milagrosos (tales como sanidad, profecía, lenguas e interpretación de lenguas) cesaron cuando los apóstoles murieron y la Biblia quedó completa. (29B)

cielo. Lugar donde Dios da a conocer más plenamente su presencia para bendecir. Es en el cielo en donde Dios revela más plenamente su gloria y en donde los ángeles, otras criaturas celestiales y los santos redimidos le adoran. (34A.1)

claridad de la Biblia. Idea de que la Biblia está escrita de tal manera que sus enseñanzas las puede entender todo el que las lee buscando la ayuda de Dios y esté dispuesto a seguirlas. (3A3)

compatibilidad. Otro término para la creencia reformada de la providencia. El término indica que la soberanía absoluta de Dios es compatible con la significación humana y decisiones humanas reales. (8A)

complementaria. Creencia de que los hombres y mujeres son iguales en valor ante Dios pero que tienen papeles diferentes en el matrimonio y en la iglesia; específicamente, que hay un liderazgo único para el esposo en el matrimonio y que algunas de las funciones de gobierno y enseñanza en la iglesia están reservadas para los hombres. (12C.2.i)

comunidad del pacto. Comunidad del pueblo de Dios. Los que defienden el bautismo infantil ven el bautismo como una señal de entrada a la «comunidad del pacto» del pueblo de Dios. (27B.4)

comunión. Término que se usa comúnmente para referirse a la Cena del Señor. (28C.1)

concurrencia. Aspecto de la providencia de Dios por el que coopera con las cosas creadas en toda acción, dirigiendo sus propiedades distintivas parea hacerlas actuar como actúan. (8B)

confianza. Aspecto de la fe bíblica o creencia en la que no sólo sabemos y convenimos con los hechos acerca de Cristo, sino que también ponemos nuestra confianza personal en él como persona viva. (21A.3)

conocible, cognoscible. Se refiere al hecho de que podemos conocer cosas ciertas en cuanto a Dios, y que podemos conocer al mismo Dios y no simplemente hechos acerca de él. (4B)

conocimiento. Atributo de Dios por el que se conoce plenamente a sí mismo y todas las cosas reales y posibles en un acto sencillo y eterno. (5B.2)

conocimiento cierto. Conocimiento que está establecido más allá de toda duda o cuestionamiento. Debido a que sólo Dios sabe todos los hechos del universo y nunca miente, el único conocimiento absolutamente cierto que podemos tener en esta época se halla en las palabras de Dios en la Biblia. (3B.3)

contaminación original. Otro término para nuestra naturaleza heredada de pecado (vea «corrupción heredada»). (12C.2)

contradicción. Conjunto de dos afirmaciones, una de las cuales niega a la otra. (1D.3)

conversión. Nuestra respuesta voluntaria al llamado del evangelio, en la que sinceramente nos arrepentimos de los pecados y ponemos nuestra confianza en Cristo para la salvación. (21)

corrupción heredada. Naturaleza de pecado, o tendencia a pecar, que toda persona hereda debido al pecado de Adán (a menudo referida como «contaminación original»). Esta idea supone que (1) en nuestra naturaleza carecemos totalmente de todo bien delante de Dios, y (2) en nuestras acciones somos totalmente incapaces de hacer el bien espiritual delante de Dios. (13C.2)

creación. Doctrina de que Dios creó de la nada el universo entero; fue originalmente muy buena, y él la creó para glorificarse. (7)

creencia. En la cultura contemporánea este término por lo general se refiere a la aceptación de la verdad de algo, tal como los datos respecto a Cristo, sin que haya necesariamente un elemento de confiar en Cristo como persona. En el Nuevo Testamento este término a menudo incluye un sentido de confianza personal o entrega a Cristo (o, en otros versículos, confianza en Dios Padre y entrega a él) (vea Jn 3:16; vea también «fe»). (21A.3)

cuerpo de Cristo. Metáfora bíblica para la iglesia. Esta imagen se usa para dos metáforas diferentes en el Nuevo Testamento, una para recalcar la interdependencia de los miembros del cuerpo y otra que recalca que Cristo es la cabeza de la iglesia. (26A.4)

cuerpo espiritual. Tipo de cuerpo que recibiremos en nuestra futura resurrección, que no será «inmaterial» sino más bien apropiado y que responde a la guía del Espíritu Santo. (16A.2)

culpa heredada. Idea de que Dios considera a todos culpables debido al pecado de Adán (a menudo llamada «culpa original»). (13C.1)

culpa original. Otro término para «culpa heredada». (13C.1)

decisiones libres. Decisiones tomadas de acuerdo al libre albedrío (vea «libre albedrío»).

decisiones voluntarias. Decisiones que se toman de acuerdo a nuestros deseos y sin darnos cuenta de los frenos de nuestra voluntad. (8B.9)

decretos de Dios. Planes eternos de Dios por los que, antes de la creación del mundo determinó producir todo lo que ha sucedido. (5D.12.b; 6D.1)

deísmo. Creencia de que Dios creó el universo pero ahora no interviene directamente en él. (7B)

Definición de Calcedonia. Declaración producida por el concilio de Calcedonia en el 451 d.C., que ha sido considerada por la mayoría de las ramas del cristianismo como la definición ortodoxa de la enseñanza bíblica sobre la persona de Cristo. (14.C.2; apéndice)

demonios. Ángeles malvados que pecaron contra Dios y que ahora obran continuamente el mal en el mundo. (10D)

depravación. Otro término para «corrupción heredada». (13C.2)

depravación total. Término tradicional para la doctrina que en este texto se considera como «incapacidad total». (13C.2.a)

determinismo. Idea de que actos, eventos y decisiones son resultados inevitables de alguna condición o decisión previa a ellos que es independiente de la voluntad humana. (18C.2.d)

dicotomía. Creencia de que el hombre está hecho de dos partes: cuerpo y alma o espíritu. (11D.1)

dictado. Idea de que Dios expresamente les dijo a los autores humanos cada palabra de la Biblia. (2A.6)

diferencia en papel. Idea de que Dios les ha dado a hombres y mujeres diferentes funciones primarias en la familia y en la iglesia. (12C)

Dios. En el Nuevo Testamento, traducción de la palabra griega *teos*, que por lo general, pero no siempre, se la usa para referirse a Dios Padre (14B.1.a)

discernimiento de espíritus. Otro término para la capacidad de distinguir entre espíritus. (29A.3)

diseño inteligente. Creencia de que Dios creó directamente al mundo y sus muchas formas de vida, que está en contra de la creencia de que nuevas especies aparecieron mediante el proceso evolutivo de mutación al azar. (7E.2.b)

dispensacionalismo. Sistema teológico que empezó en el siglo diecinueve con los escritos de J. N. Darby (1800–1882). Entre las doctrinas generales de este sistema están la distinción entre Israel y la iglesia como dos grupos en el plan global de Dios, el rapto pretribulacionista de la iglesia, un cumplimiento literal futuro de las profecías del Antiguo Testamento respecto a Israel, y la división de la historia bíblica en siete períodos o «dispensaciones» de las maneras en que Dios se relaciona con su pueblo. (32C.2)

distinción de espíritus. Una capacidad especial para reconocer la influencia del Espíritu Santo o espíritus demoníacos en una persona. (29A.3)

distorsión de papeles. Idea de que en los castigos que Dios les impuso a Adán y a Eva después de su pecado, no introdujo nuevos papeles o funciones, sino que sencillamente introdujo dolor y distorsión en las funciones que previamente tenían. (12C.2.g)

docetismo. Enseñanza herética de que Jesús no era realmente hombre, sino que parecía serlo (de la palabra griega *dokeo*, «parecer, parecerse»). (14A.5)

doctrina. Lo que la Biblia nos enseña hoy respecto a algún tema en particular. (1A.4)

doctrina menor. Doctrina que tiene poco impacto en cómo pensamos de otras doctrinas y que tiene poco impacto en cómo vivimos la vida cristiana. (1A.5)

doctrina principal. Doctrina que tiene impacto significativo en nuestro pensamiento respecto a otras doctrinas o que tiene impacto significativo en cómo vivimos la vida cristiana. (1A.5)

dones del Espíritu Santo. Todas las capacidades que el Espíritu Santo da con poder y se usan en cualquier ministerio de la iglesia. (29A)

dualismo. Idea de que Dios y el universo material (o alguna fuerza maligna) han existido eternamente lado a lado como dos fuerzas supremas en el universo. (7B; también 13B)

ekklesia. Término griego que se traduce «iglesia» en el Nuevo Testamento. La palabra significa literalmente «asamblea» y en la Biblia indica la asamblea o congregación del pueblo de Dios. (26A.1)

elección. Acto de Dios antes de la creación en el que escogió a algunos para salvarlos, no a cuenta de ningún mérito previsto en ellos, sino sólo debido a su soberana buena voluntad. (18)

encarnación. Acto de Dios Hijo por el que tomó una naturaleza humana. (14B)

«en, con y bajo». Frase descriptiva de la creencia luterana de la Cena del Señor, que sostiene, no que el pan en realidad se convierte en el cuerpo físico de Cristo, sino que el cuerpo físico de Cristo está presente «en, con y bajo» el pan de la Cena del Señor. (28C.2)

endemoniado. Estar bajo influencia demoníaca (gr. *daimonizomai*); en el Nuevo Testamento el término a menudo sugiere casos más extremos de influencia demoníaca. (10F.3)

«en el nombre de Jesús». Se refiere a la oración hecha por autorización de Jesús y conforme a su carácter. (9B.3)

enseñar. En el Nuevo Testamento, capacidad de explicar la Biblia y aplicarla a la vida de las personas. (30B)

escatología. Estudio de «las últimas cosas», o eventos futuros (del gr. *escatos*, «último»). (31)

escatología general. Estudio de los eventos o acontecimientos futuros que afectarán al universo entero, tales como la Segunda Venida de Cristo, el milenio y el juicio final. (31)

escatología personal. Estudio de los eventos o acontecimientos futuros que les sucederán a individuos, tales como la muerte, el estado intermedio y la glorificación. (31)

Escrituras. Otro término para la Biblia. (2A)

espíritu. Parte inmaterial del hombre; se la usa intercambiablemente con «alma». (11D.1)

espiritualidad. Doctrina de que Dios existe como un ser que no está hecho de ninguna materia, no tiene partes ni dimensiones, nuestros sentidos corporales no lo pueden percibir, y es más excelente que toda otra clase de existencia. (5A.1)

Espíritu Santo. Una de las tres personas de la Trinidad, cuya obra es manifestar la presencia activa de Dios en el mundo, y específicamente en la iglesia. (17)

estado intermedio. Estado de una persona entre su muerte y el tiempo del retorno de Cristo para darles a los creyentes cuerpos nuevos resucitados. En el estado intermedio los creyentes existen como espíritus sin cuerpos físicos. (25)

eternidad. Cuando se aplica a Dios, doctrina de que Dios en su propio ser no tiene ni principio ni fin, ni sucesión de momentos, y de que él ve todo el tiempo igualmente vívido y sin embargo ve los eventos en el tiempo y actúa en el tiempo. (4D.3)

ética. Vea «ética cristiana».

eucaristía. Otro término para la Cena del Señor (del gr. *eucaristía*, «dar gracias»). (28C.1)

ética cristiana. Cualquier estudio que responde a la pregunta: «¿Qué exige Dios que sintamos, pensemos o hagamos hoy?» con respecto a cualquier situación. (1A.1)

eutiquianismo. Otro término para el monofisismo, nombrado por el monje del siglo quinto Eutico. (14C.1.c)

evangelización. Proclamación del evangelio a los no creyentes (del gr. *euangelizo*, «anunciar buenas noticias»). (19)

evolución darviniana. Teoría general de la evolución (vea también «macro-evolución») nombrada por Carlos Darwin, naturalista británico que expuso esto en su libro *Orígenes de las Especies Mediante la Selección Natural* en 1859. (7E.2.c.1)

evolución teísta. Teoría de que Dios usó el proceso de la evolución para producir todas las formas de vida en la tierra. (7E.2.b)

exhalada por Dios o inspirada por Dios. Traducción de la palabra griega *teospneustos* (a veces traducida como «inspirada por Dios») que la Biblia (2 Ti 3:16) usa metafóricamente para describir las palabras de las Escrituras como siendo dichas por Dios. (2A.1)

exégesis. Proceso de interpretar un pasaje de la Biblia. (3A.4)

ex nihilo. Frase latina que quiere decir «de la nada». Se refiere a la creación divina del universo «de la nada», o sin usar nada de materiales que existían previamente. (7A.1)

ex opere operato. Frase latina que quiere decir «por la obra realizada». En la enseñanza católico romana la frase se usa para indicar que los sacramentos (tales como el bautismo o la eucaristía) son efectivos debido a la actividad real hecha y esta efectividad no depende de la actitud subjetiva de fe de los participantes. (28C.1)

expiación. Obra que Cristo hizo en su vida y muerte para obtener nuestra salvación. (15)

expiación vicaria. La obra que Cristo hizo en su vida y muerte para obtener nuestra salvación al ocupar nuestro lugar como nuestro «vicario» o representante (15C.2.b.[4])

fatalismo. Sistema en el que las decisiones humanas no hacen ninguna diferencia real porque las cosas resultarán tal como han sido ordenadas previamente. Esto está en contraste con las doctrinas bíblicas de la providencia y elección, en las que las personas toman decisiones reales que tienen consecuencias reales y por las que deberán rendir cuentas. (18C.1)

fe. Confianza o dependencia en Dios basada en el hecho de que le tomamos su palabra y creemos lo que él ha dicho (vea también «fe que salva»). (9C.1; 21A.3)

fe y práctica. Algunos que niegan la inerrancia de la Biblia aducen que el propósito de la Biblia es solamente decirnos acerca de estos dos temas. (2D.2.a)

fe que salva. Gracia de Dios que lleva a las personas a la salvación; también conocida como «gracia especial». (17A)

fidelidad. Atributo de Dios por el que siempre hará lo que ha dicho y cumplirá lo que ha prometido. (5B.5)

glorificación. Paso final en la aplicación de la redención. Tendrá lugar cuando Cristo vuelva y resucite de los muertos a los cuerpos de todos los creyentes de todas las edades que han muerto, y los vuelva a unir con sus almas, y cambie los cuerpos de los creyentes que estén vivos, dándoles así a todos los creyentes al mismo tiempo cuerpos resucitados perfectos como el suyo.

gobierno. Aspecto de la providencia de Dios que indica que Dios tiene un propósito en todo lo que hace en el mundo y que providencialmente él gobierna o dirige todas las cosas de modo que cumplan sus propósitos. (8C)

gracia. Bondad de Dios hacia los que merecen sólo castigo. (5C.6)

gracia común. Gracia de Dios por la que él da a las personas innumerables bendiciones que no son parte de la salvación. (17A)

gracia irresistible. Acción de Dios por la que efectivamente llama a las personas y también les da regeneración, ambas cosas estas que garantizan que responderemos con fe que salva. Este término se presta para malos entendidos porque *parece* implicar que la gente no toma una decisión voluntaria, dispuesta, para responder al evangelio. (20A)

Gran Comisión. Mandamientos finales de Jesús a los discípulos, registrados en Mt 28:18-20. (1C.1)

gran tribulación. Expresión de Mateo 24:21 que se refiere a un período de gran adversidad y sufrimiento antes del retorno de Cristo. (32E)

guardianes. Otro nombre para los ángeles (Dn 4:13,17,23). (10A.2)

hablar en lenguas. Oración o alabanza dicha en sílabas que el que habla no entiende. (30D.2)

hermenéutica. Estudio de los métodos correctos de interpretar textos. (3A.4)

Hijo de Dios. Título a menudo usado para Jesús para designarlo como el Hijo celestial y eterno que es igual en naturaleza a Dios mismo. (14B.1.c)

Hijo del hombre. Término que Jesús más a menudo usó para referirse a sí mismo, que tiene un trasfondo del Antiguo Testamento, especialmente en la figura celestial a la que se le da gobierno eterno del mundo en la visión de Daniel 7:13. (14B.1.c)

homoiousios. Palabra griega que significa «de naturaleza similar», que usó Arrio en el siglo cuarto para afirmar que Cristo era un ser celestial sobrenatural pero no de la *misma* naturaleza como Dios Padre. (6C.2)

homoousios. Palabra griega que significa «de la misma naturaleza», que se incluyó en el Credo Niceno para enseñar que Cristo era de la misma naturaleza exacta que Dios el Padre y por tanto era plenamente divino tanto como plenamente humano. (6C.2)

iglesia. Comunidad de todos los verdaderos creyentes de todos los tiempos. (26A.1)

iglesia invisible. La iglesia según Dios la ve. (26A.2)

iglesia visible. La iglesia según la ven los creyentes en la tierra. Debido a que sólo Dios ve nuestros corazones, la iglesia visible siempre incluirá algunos no creyentes. (26A.2)

igualdad en personalidad. Idea de que hombres y mujeres fueron creados igualmente a imagen de Dios y por consiguiente son igualmente importantes a Dios e igualmente valiosos para él. (12B)

igualdad ontológica. Frase que describe a los miembros de la Trinidad como eternamente iguales en ser o existencia. (6D.2)

igualitario. Creencia de que todas las funciones y papeles en la familia y la iglesia están abiertos por igual para hombres y mujeres (excepto los que se basan en diferencias físicas, tales como dar a luz hijos). Específicamente el igualitarismo sostiene que no hay ningún papel singular de liderazgo para el esposo en el matrimonio y ningún papel de gobierno o enseñanza en la iglesia está reservado para los hombres. (12C.2.i)

imagen de Dios. Naturaleza del hombre tal que él es como Dios y representa a Dios. (11C)

impasibilidad. Doctrina, a menudo basada en una mala comprensión de Hechos 14:15, de que Dios no tiene pasiones ni emociones. La Biblia más bien enseña que Dios en efecto tiene emociones, pero no tiene pasiones ni emociones de pecado. (4D.2.c)

imputar. Pensar como que pertenece a alguien y por consiguiente hacer que pertenezca a esa persona. Dios «piensa del» pecado de Adán como perteneciéndonos a nosotros, y por consiguiente nos pertenece. En la justificación, Dios piensa de la rectitud de Cristo como perteneciéndonos, y sobre esa base declara que nos pertenece, y por consiguiente así es. (13C.1; 22C)

inmutabilidad. Doctrina de que Dios es inmutable en su ser, perfecciones, propósitos y promesas, y sin embargo Dios en efecto actúa y siente emociones, y actúa y siente diferentemente en respuesta a diferentes situaciones. (4D.2)

incapacidad total. Carencia total del hombre de bien espiritual e incapacidad para hacer el bien delante de Dios (a menudo llamada «depravación total»). (13C.2.a)

incomprensible. Que no se puede entender por completo. Al aplicarse esto a Dios quiere decir que nada en cuanto a Dios se puede entender plena o exhaustivamente, aunque sí podemos conocer cosas verdaderas acerca de Dios. (4B.1)

incorruptible. Naturaleza de nuestros futuros cuerpos resucitados, que serán como el cuerpo resucitado de Cristo y por tanto no se gastarán, ni envejecerán, ni estarán sujetos a ninguna clase de enfermedad o dolencia. (16A.4.c)

independencia. Atributo de Dios por el que no nos necesita ni a nosotros ni al resto de la creación para nada, sin embargo nosotros y el resto de la creación podemos glorificarle y darle gozo. (4D.1)

inerrancia. Idea de que la Biblia en los manuscritos originales no afirma nada que sea contrario a los hechos. (2D.1)

infalibilidad. Idea de que la Biblia no nos puede desviar en cuestiones de fe y práctica. (2D.2.a)

infierno. Lugar de castigo eterno consciente para los malos. (33C)

infinito. Cuando se lo usa para referirse a Dios, se refiere al hecho de que él no está sujeto a ninguna de las limitaciones de la humanidad o de la creación en general. (4D.2.d)

infinito respecto a espacio. Otro término para la omnipresencia de Dios. (4D.4)

infinito con respecto a tiempo. Otro término para la eternidad de Dios. (4D.3)

inspiración. Se refiere al hecho de que las palabras de la Biblia son dichas por Dios. Debido al sentido débil de esta palabra en el uso ordinario, este texto prefiere el término «exhalada por Dios» para indicar que las palabras de la Biblia son dichas por Dios. (2A.1)

intachable. Moralmente perfecto a la vista de Dios, características de los que siguen completamente la Palabra de Dios (Sal 119:1). (3C)

inmanente. Que existe o permanece en; se lo usa en teología para hablar de la intervención de Dios en la creación. (7B)

inmersión. Modo del bautismo en el Nuevo Testamento en el que la persona era sumergida completamente bajo agua y luego sacada de nuevo. (27A)

inminente. Se refiere al hecho de que Cristo podría volver y puede volver en cualquier momento, y que debemos estar preparados para que él venga cualquier día. (31F.1)

inmutabilidad. Otro término para decir que Dios no cambia. (4D.2)

interpretación de lenguas. Don del Espíritu Santo por el que se informa a la iglesia el significado general de algo que se ha sido dicho en lenguas. (30D.2.e)

invisibilidad. Atributo de Dios por el que su esencia total, todo su ser espiritual, jamás podrá ser visto por nosotros, y sin embargo Dios se nos muestra mediante cosas visibles y creadas. (5A.2)

ira. Atributo de Dios por el que aborrece intensamente todo pecado. (5C.11)

judicial. Que tiene que ver con procedimientos legales; se lo usa para describir la justificación como siendo una declaración legal de parte de Dios que en sí misma no cambia nuestra naturaleza interna o carácter. (22A)

juicio. Vea «juicio final».

juicio final. Proclamación última y final de parte de Jesucristo de los destinos eternos de toda persona, que tendrá lugar después del milenio y de la rebelión que sucede después de este. (33A)

justicia. Atributo de Dios por el que él siempre actúa de acuerdo a lo que es recto y es en sí mismo la norma final de lo que es recto. (5C.9)

justicia inyectada. Justicia que Dios en realidad nos pone en nosotros y que nos cambia internamente. La Iglesia Católica Romana entiende la justificación como que se basa en tal infusión, que difiere de la creencia del protestantismo de que la justificación es una declaración legal de parte de Dios basada en justicia imputada. (22C)

justificación. Acto legal instantáneo de Dios en el que (1) él piensa de nuestros pecados como perdonados y la justicia de Cristo como perteneciéndonos a nosotros, y (2) nos declara justos a su vista. (22)

libertad. Atributo de Dios por el que hace lo que quiere. (5D.12.b)

libre albedrío. Capacidad de tomar decisiones voluntarias que tienen efectos reales (sin embargo, otros definen esto de otras maneras, incluyendo la capacidad de tomar decisiones que no son determinadas por Dios). (8B.9)

llamado del evangelio. Invitación general del evangelio a toda persona que viene mediante proclamación humana del evangelio. También se le dice «llamado externo». (19A)

llamado efectivo. Acto de Dios el Padre, hablando mediante la proclamación humana del evangelio, en el que él llama a las personas a sí mismo de tal manera que ellas responden con fe que salva. (19A)

llamado externo. Invitación general del evangelio ofrecida a toda persona que viene mediante proclamación humana del evangelio. También se le dice «llamado general» o «llamado del evangelio», y la gente puede rechazarlo. (19A)

llamado interno. Otro término para «llamado efectivo». (19A)

macro-evolución. «Teoría general de la evolución» o creencia de que la sustancia inerte dio lugar a la primera materia viva, que luego se reprodujo y se diversificó para producir todas las cosas vivas que ahora existen o que han existido en el pasado. (7E.2.c.[1])

marana ta. Término arameo que se usa en 1 Corintios 16:22 y que quiere decir: «Ven, Señor nuestro», expresando ferviente anhelo por el retorno de Cristo. (31B)

marcas de la iglesia. Características distintivas de una iglesia verdadera. En la tradición protestante por lo general estas se han reconocido como la predicación correcta de la Palabra de Dios y la administración correcta de los sacramentos (bautismo y Cena del Señor). (26B.1)

materialismo. Creencia de que el universo material es todo lo que existe. (7B)

mediador. Papel que Jesús juega al venir entre Dios y nosotros, permitiéndonos ir a la presencia de Dios. (9B.2)

micro-evolución. Creencia de que desarrollos pequeños ocurren dentro de especies individuales sin crear nuevas especies. (7E.2.c.[1])

Miguel. Arcángel que aparece como líder en el ejército angelical. (10A.4)

milenio. Período de mil años (mencionado en Ap 20:4-5) cuando Cristo estará físicamente presente y reinará en perfecta paz y justicia sobre la tierra. (del lat. *millenium*, «mil años»). (32)

misericordia. Bondad de Dios hacia los que están en miseria y aflicción. (5C.6)

modalismo. Enseñanza herética que sostiene que Dios en realidad no es tres personas distintas, sino sólo una persona que se aparece a las personas en diferentes «modos» en ocasiones diferentes. También se le llama sabelianismo. (6C.1)

monismo. Creencia de que el hombre está hecho de un solo elemento, el cuerpo físico, y que su cuerpo es la persona. (11D.1)

monofisismo. Herejía del siglo quinto que sostiene que Cristo tenía sólo una naturaleza, que era una mezcla de las naturalezas humana y divina (del gr. *monos*, «uno» y *fisis*, «naturaleza»). (14C.1.c)

muerte. Terminación de nuestra vida corporal resultante de la entrada del pecado en el mundo. (Para el creyente la muerte nos lleva a la presencia de Dios porque Cristo pagó la pena de nuestros pecados.) (25A)

mutación al azar. Según la teoría evolucionista, mecanismo enteramente al azar por el que ocurrieron las diferencias cuando las células se reproducían, con el resultado de que todas las formas de vida se desarrollaron de la forma más simple sin ninguna dirección ni diseño inteligentes. (7E.2.b)

nacer de nuevo. Término bíblico (Jn 3:3-8) que se refiere a la obra de Dios de regeneración por la que él nos imparte nueva vida espiritual. (20A)

nacer del agua. Frase que usó Jesús en Jn 3:5 y que se refiere a la limpieza espiritual del pecado que acompaña la obra divina de regeneración (cf. Ez 36:25,26). (20C)

nacer del espíritu. Otro término para la regeneración que indica el papel especial que juega el Espíritu Santo al impartirnos nueva vida espiritual. (20C)

nacimiento virginal. Enseñanza bíblica de que Jesús fue concebido en el vientre de su madre María por una obra milagrosa del Espíritu Santo y sin padre humano. (14A.1)

necesidad absoluta consecuente. Creencia de que la expiación no fue absolutamente necesaria, sino que como «consecuencia» de la decisión de Dios de salvar a algunos seres humanos, la expiación fue absolutamente necesaria porque no

había otra manera en que podía salvar a los pecadores excepto por la muerte y resurrección de su Hijo. (15B)

necesidad de la Biblia. Idea de que la Biblia es necesaria para saber el evangelio, para mantener la vida espiritual, y para conocer la voluntad de Dios, pero no es necesaria para saber que Dios existe o para saber algo de su carácter y leyes morales. (3B)

neortodoxia. Movimiento teológico del siglo veinte representado por las enseñanzas de Karl Barth. En lugar de la posición ortodoxa de que todas las palabras de las Escrituras fueron dichas por Dios, Barth enseñaba que las palabras de la Biblia llegan a ser palabras de Dios para nosotros conforme las encontramos. (2A.2)

nestorianismo. Herejía del siglo quinto que enseñaba que en Cristo había dos personas separadas, una persona humana y otra persona divina. (34A)

obediencia activa. La obediencia perfecta de Cristo a Dios durante toda su vida terrenal, que obtuvo la justicia que Dios acredita a los que ponen su fe en Cristo. (15C.1)

obediencia pasiva. Se refiere a los sufrimientos de Cristo por nosotros en los que él llevó la pena de nuestros pecados y como resultado murió por nuestros pecados. (15C.2)

oficio. Posición o cargo públicamente reconocido de una persona que tiene el derecho y la responsabilidad de desempeñar ciertas funciones para el beneficio de toda la iglesia. (29A.3)

omnipotencia. Atributo de Dios por el que es capaz de hacer todo lo que su santa voluntad quiere (del lat. *omni*, «todo», y *potens* «poderoso»). (5D.13)

omnipresencia. Atributo de Dios por el que no tiene tamaño ni dimensiones espaciales, y está presente en todo punto del espacio con todo su ser, y sin embargo Dios actúa en forma diferente en diferentes lugares. (4D.4)

omnisciencia. Atributo de Dios por el que plenamente se conoce a sí mismo, y todas las cosas reales y posibles en un acto sencillo y eterno. (5B.2)

oración. Comunicación personal de nosotros a Dios. (9)

orden de la salvación. Lista de eventos en los cuales Dios nos aplica la salvación, arreglado en el orden específico en que tienen lugar en nuestras vidas. (18)

paidobautismo. Práctica de bautizar infantes (el prefijo *paida-* se deriva del gr. *pais*, «niño»). (27B.4)

panteísmo. Idea de que todo el universo es Dios o parte de Dios. (7B)

paradoja. Afirmación al parecer contradictoria que con todo puede ser verdad; contradicción aparente pero no real. (1D.3)

pecado. Todo fracaso para conformarnos a la ley moral de Dios en acción, actitud o naturaleza. (13A)

pecado heredado. Culpa y tendencia a pecar que toda persona hereda debido al pecado de Adán (a menudo llamado «pecado original»). El pecado heredado incluye tanto la culpa heredada y la corrupción heredada. (13C)

pecado imperdonable. Rechazo inusualmente malicioso, voluntario y calumniador contra la obra del Espíritu Santo que da testimonio de Cristo, y atribuirle a Satanás esa obra. (13D.5)

pecado original. Término tradicional para la doctrina que en este texto se trata como «pecado heredado». El pecado original incluye tanto la culpa original como la contaminación original. (13C)

Pelagio. Monje del siglo quinto que enseñaba que toda persona tiene la capacidad de obedecer los mandamientos de Dios y puede dar por sí mismo el primero y más importante paso hacia la salvación. (13D.2)

pentecostal. Cualquier denominación o grupo que traza su origen histórico al desperta-
miento pentecostal que empezó en los Estados Unidos en 1901, y que sostie-
ne las posiciones doctrinales de (1) que el bautismo en el Espíritu Santo es
ordinariamente un acontecimiento subsiguiente a la conversión, (2) que el
bautismo en el Espíritu Santo se evidencia por la señal de hablar en lenguas, y
(3) que se debe buscar y usar hoy todos los dones espirituales mencionados en
el Nuevo Testamento. (29)

perfección. Atributo de Dios por el que posee completamente todas las cualidades exce-
lentes y no carece de ninguna cualidad que sería deseable para él.

perfección impecable. Estado de estar totalmente libre de pecado. Algunos errónea-
mente sostienen que tal estado es posible en esta vida (vea también «perfeccio-
nismo»). (23B.4)

perfeccionismo. Creencia de que la perfección impecable, o libertad del pecado cons-
ciente, es posible en esta vida para el creyente. (23B.4)

perseverancia de los santos. Doctrina de que a todos los que verdaderamente han naci-
do de nuevo los guardará el poder de Dios y perseverarán como creyentes has-
ta el fin de sus vidas, y que sólo los que perseveren hasta el fin habrán nacido de
nuevo verdaderamente. (24)

poder. Otro término para la omnipotencia de Dios. (5D.13)

posesión demoníaca. Frase equívoca que se halla en algunas traducciones de la Biblia, y
que parece sugerir que la voluntad de una persona está completamente domi-
nada por un demonio. El término griego *dainomizomai* se traduce mejor
como «bajo influencia demoníaca», que podría variar desde influencia muy
débil a muy fuerte o ataque. (10F.3)

postmilenarismo. Creencia de que Cristo volverá a la tierra después del milenio. En esta
creencia el milenio es una época de paz y justicia en la tierra que resulta del
progreso del evangelio y del crecimiento de la iglesia pero no por la presencia
física de Cristo sobre la tierra. (32B)

preconocimiento, o conocimiento de antemano. Relativo a la doctrina de la elección,
conocimiento personal relacional por el que Dios pensó en ciertas personas en
una relación salvadora consigo mismo antes de la creación. Hay que distinguir
esto del mero conocimiento de hechos acerca de una persona. (18C.2.a)

predestinación. A veces se usa como otro término para «elección». Sin embargo, en la
teología reformada por lo general la predestinación es un término más amplio
que incluye no sólo la elección (para los creyentes) sino también la reproba-
ción (para los no creyentes). (18)

premilenarismo. Incluye una variedad de nociones que tienen en común la creencia de
que Cristo volverá a la tierra antes del milenio. (32C)

premilenarismo dispensacional. Otro término para el «premilenarismo pretribulacio-
nista». El término *dispensacional* se usa porque la mayoría de los que propo-
nen esta creencia quieren mantener una clara distinción entre la iglesia e Israel,
con quienes Dios trata bajo diferentes arreglos o «dispensaciones». (32C.2)

premilenarismo histórico. Creencia de que Cristo volverá a la tierra después de un pe-
ríodo de gran tribulación y establecerá un reino milenial. En ese tiempo los
creyentes que han muerto serán resucitados y los creyentes que estén vivos re-
cibirán cuerpos resucitados glorificados, y juntos reinarán con Cristo sobre la
tierra por mil años. (32C.1; 32E)

premilenarismo postribulacionista. Otro término para el premilenarismo histórico (o
«premilenarismo clásico»). Esta posición se distingue de otras creencias pre-
milenaristas por la idea de que Cristo volverá después de la gran tribulación.
(32)

premilenarismo pretribulacionista. Creencia de que Cristo volverá en secreto antes de la gran tribulación para llamar a sí a los creyentes, y luego de nuevo después de la tribulación para reinar sobre la tierra por mil años. (32C.21)

presencia espiritual. Frase descriptiva de la perspectiva reformada de la Cena del Señor, que ve a Cristo como espiritualmente presente de una manera especial conforme participamos del pan y del vino. (28C.3)

presencia simbólica. Creencia protestante común de que el pan y el vino de la Cena del Señor simbolizan el cuerpo y la sangre de Cristo antes que transformarse en o de alguna manera contener el cuerpo y la sangre de Cristo. (25C.3)

preservación. Aspecto de la providencia de Dios por el que él mantiene existiendo a todas las cosas creadas y manteniendo las propiedades con que las creó. (8A)

presuposición. Algo que se da por sentado y que forma el punto inicial de cualquier estudio. (1B)

primicias. Primera porción de la cosecha madura (gr. *aparjé*). Al describir a Cristo en su resurrección como las «primicias» (1 Co 15:20), la Biblia indica que nuestros cuerpos resucitados serán como el suyo cuando Dios nos resucite de los muertos. (16A.4.c)

primogenitura. Práctica del Antiguo Testamento por la cual el primer hijo de cualquier generación de una familia humana tiene liderazgo sobre la familia por esa generación. (12C.2.a)

principados y poderes. Otros nombres para los poderes demoníacos (y tal vez poderes angélicos) en algunos versículos de la Biblia. (10G.2)

profecía. En el Nuevo Testamento, un don del Espíritu Santo que incluye decir algo que Dios espontáneamente ha puesto en la mente. (30A)

profesión creíble de fe. Componente central de la creencia «bautista» del bautismo, que sostiene que sólo los que han dado evidencia razonable de creer en Cristo deben ser bautizados. (27B)

propiciación. Sacrificio que lleva al fin la ira de Dios y al hacerlo cambia en favor la ira de Dios hacia nosotros. (15C.2.b.[4])

providencia. Doctrina de que Dios continuamente está interviniendo con todas las cosas creadas de tal manera que él (1) las mantiene existiendo y manteniendo las propiedades con que las creó; (2) coopera con las cosas creadas en toda acción, dirigiendo sus propiedades distintivas para hacerlas actuar como actúan; y (3) las dirige para que cumplan sus propósitos. (8)

pureza de la iglesia. Grado de libertad de la iglesia de doctrina y conducta erradas, y su grado de conformidad a la voluntad revelada de Dios para la iglesia. (26C.1)

purgatorio. En la doctrina católico romana lugar a donde va el alma de los creyentes para ser más purificados del pecado hasta que estén listos para ser admitidos en el cielo. (25C.1.a)

querubín. Una clase de seres espirituales creados que una vez guardaban la entrada al huerto del Edén, y sobre quienes Dios está entronizado. (10A.3.a)

rapto. El arrebatamiento de los creyentes después de la gran tribulación para recibir a Cristo en el aire pocos momentos antes de su retorno a la tierra con ellos para reinar durante el reino milenial (o, en la creencia amilenarista, durante el estado eterno). (32E)

rapto postribulacionista. Arrebatamiento o llevada arriba (del latín *raptum*, «arrebatar, llevar») de los creyentes para estar con Cristo cuando él vuelva a la tierra. (32E)

rapto pretribulacionista. Arrebatamiento de los creyentes al cielo cuando (según esta creencia) Cristo vuelva en secreto, antes de la gran tribulación. (32E)

reconciliación. Remoción de la enemistad y restauración de la comunión entre dos partes; en la expiación fuimos reconciliados con Dios. (15C.2.c.[3])

rectitud. Otro término para la justicia de Dios. (5C.9)

redención. Acto de comprar a los pecadores para rescatarlos de su esclavitud al pecado y a Satanás mediante el pago de un rescate. (15C.2.[4])

reformada. Otro término para la tradición teológica conocida como calvinismo. (8)

regeneración. Acto secreto de Dios en el que nos imparte nueva vida espiritual; a veces llamada «nacer de nuevo». (20)

reprobación. Decisión soberana de Dios antes de la creación de pasar por alto a algunas personas, lamentando al decidir no salvarlas, y castigarlas por sus pecados, y por ello manifestar su justicia. (18E)

resucitado en gloria. Frase que describe nuestro futuro cuerpo resucitado, que exhibirá una belleza y esplendor apropiado para la posición de exaltación y gobierno sobre la creación que Dios nos dará, llevando alguna similitud con el cuerpo glorificado de Cristo. (16.1.4.c; 25D.2)

resucitado en poder. Frase que describe nuestro futuro cuerpo resucitado, que exhibirá la plenitud de la fuerza y poder que Dios propuso que los seres humanos tuvieran en sus cuerpos cuando los creó. (16A.2; 25D.2)

resurrección. Retorno de los muertos a una nueva clase de vida no sujeta a enfermedad, ni envejecimiento, ni deterioro ni muerte. (16A.2)

revelación especial. Palabras de Dios dirigidas a personas específicas, incluyendo las palabras de la Biblia. Se le debe distinguir de la revelación general, que es dada a todas las personas por lo general. (3B.4)

revelación general. Conocimiento de la existencia de Dios, su carácter y ley moral, que viene mediante la creación a toda la humanidad. (3B.4)

sabiduría. Atributo de Dios por el que siempre escoge las mejores metas y los mejores medios para esas metas. (5B.4)

sacrificio. La muerte de Cristo en la cruz vista desde el punto de vista de que él pagó la pena que nosotros nos merecíamos. (15C.2.c.[1])

sanación. Don del Espíritu Santo que actúa para restaurar la salud como bocado de prueba o un adelanto de la libertad completa de la debilidad y enfermedad física que Cristo compró para nosotros por su muerte y resurrección. (30C)

santidad. Atributo de Dios por el que está separado del pecado y dedicado a buscar su propio honor. (5C.8)

santificación. Obra progresiva de Dios y el hombre que nos hace cada vez más libres del pecado y más como Cristo en nuestra vida real. (23)

Satanás. Nombre personal del jefe de los demonios. (10E)

Segunda Venida de Cristo. Retorno repentino, personal, visible y corporal de Cristo del cielo a la tierra. (32)

seguridad de la salvación. Confianza que podemos tener basada en ciertas evidencias en nuestras vidas de que verdaderamente hemos nacido de nuevo y que perseveraremos como creyentes hasta el fin de nuestras vidas. (24D)

seguridad eterna. Otro término para la «perseverancia de los santos». Sin embargo, este término se puede malentender como queriendo decir que todos los que una vez hicieron una profesión de fe están «eternamente seguros» en su salvación cuando en verdad tal vez nunca se convirtieron genuinamente. (24D.3)

selección natural. Idea, que la teoría de la evolución da por sentado, de que los organismos vivos que son más aptos a su medio ambiente sobreviven y se multiplican mientras que otros perecen (también llamada «la supervivencia del más apto»). (7E.2.c.[1])

semejanza. Se refiere a algo que es similar pero no idéntico a la cosa que representa. (heb. *demut* en Gn 1:26: el hombre fue hecho a «semejanza» de Dios). (11C.1)

sentido interno de Dios. Conciencia instintiva de la existencia de Dios que posee todo ser humano. (4A)

Señor. En el Nuevo Testamento, traducción de la palabra griega *kurios*, que por lo general, pero no siempre, se usa para referirse a Cristo. En la traducción griega del Antiguo Testamento se usa esta palabra para traducir el hebreo *yhwh*, que es el nombre personal del Dios omnipotente. (14B.1.b)

serafín. Una clase de seres espirituales creados de los que se dice que adoran a Dios continuamente. (10A.3.b)

seres vivientes. Una clase de seres espirituales creados con apariencia de león, buey, hombre y águila, de los que se dice que adoran alrededor del trono de Dios. (10A.3.c)

sesión. El «sentarse» de Cristo a la diestra de Dios después de su ascensión, indicando que su obra de redención estaba completa y que había recibido autoridad sobre el universo. (16B.2)

«sin discernir el cuerpo». Frase que se usa en 1 Corintios 11:29 respecto a los abusos de los corintios en cuanto a la Cena del Señor. En su conducta egoísta y desconsiderada de unos a otros durante la Cena del Señor, no estaban comprendiendo la unidad e interdependencia de las personas en la iglesia, que es el cuerpo de Cristo. (28D)

soberanía. Ejercicio de Dios de su poder sobre su creación. (5D.13)

subordinación económica. Enseñanza de que ciertos miembros de la Trinidad tienen papeles o funciones que están sujetos a la autoridad de otros miembros; específicamente, que el Hijo está eternamente sujeto al Padre, y el Espíritu Santo está eternamente sujeto al Padre y al Hijo. (Hay que distinguir esto de la subordinación ontológica o subordinacionismo, enseñanza errónea que la iglesia ha rechazado). (6D.2)

subordinacionismo. Enseñanza herética de que el Hijo era inferior o «subordinado» en ser a Dios Padre. También se le llama «subordinación ontológica» pero es diferente de la subordinación económica, que ha sido la creencia histórica de la iglesia. (6C.2)

sueño del alma. Doctrina errónea de que los creyentes van a un estado de existencia inconsciente al morir y que luego vuelven a la conciencia cuando Cristo vuelve y los resucita a vida eterna. (25C.1.b)

suficiencia de la Biblia. Idea de que la Biblia contiene todas las palabras de Dios que él propuso que su pueblo tenga en cada etapa de la historia de la redención y que ahora contiene todas las palabras de Dios que necesitamos para la salvación, para confiar en él perfectamente, y para obedecerle perfectamente. (3C)

sustitución penal. Creencia de la expiación que sostiene que Cristo en su muerte llevó la pena justa impuesta por Dios por nuestros pecados, y lo hizo como sustituto por nosotros. (15C.2.b.[4])

teofanía. Una «aparición de Dios» en la que él toma una forma visible para mostrarse a las personas. (5A.2)

teología bíblica. Estudio de la enseñanza de autores individuales y secciones de la Biblia, y el lugar de cada enseñanza en el desarrollo histórico de la Biblia. (1A.1)

teología histórica. Estudio histórico de cómo los cristianos en diferentes períodos desde los tiempos del Nuevo Testamento han entendido varios temas teológicos. (1A.1)

teología del Antiguo Testamento. Estudio de la enseñanza de autores individuales y secciones del Antiguo Testamento y del lugar de cada enseñanza en el desarrollo histórico del Antiguo Testamento. (1A.1)

teología del Nuevo Testamento. Estudio de la enseñanza de autores individuales y secciones del Nuevo Testamento y del lugar de cada enseñanza en el desarrollo histórico del Nuevo Testamento. (1A.1)

teología filosófica. Estudio de temas teológicos que primordialmente emplea las herramientas y métodos del razonamiento filosófico y una información que puede ser conocida en cuanto a Dios al observar el universo, pero no información que brota de la Biblia. (1A.1)

teología sistemática. Cualquier estudio que responde a la pregunta: «¿Qué nos enseña la Biblia entera hoy?» en cuanto a cualquier tema dado. (1A)

teoría de la influencia moral. Teoría de que la muerte de Cristo no fue un pago por los pecados sino simplemente una demostración de cuánto Dios amaba a los seres humanos, porque mostró cómo Dios se identificaba con sus sufrimientos, incluso hasta la muerte. La expiación se convirtió, entonces, en un ejemplo diseñado para recabar de nosotros una respuesta de gratitud. (15C.2.d.[2])

teoría de la tierra joven. Teoría de la creación que ve a la tierra como relativamente joven, tal vez teniendo apenas de diez mil a veinte mil años. (7E.3)

teoría de la tierra vieja. Teoría de la creación que ve a la tierra como siendo muy vieja, tal vez como teniendo unos cuatro mil millones de años. (7E.3)

teoría del ejemplo. Creencia de que en la expiación Cristo no llevó la pena justa de Dios por nuestros pecados sino que simplemente nos provee de un ejemplo de cómo debemos confiar y obedecer a Dios perfectamente, aunque esto conduzca a la muerte. (15C.2.d.[3])

teoría del rescate a Satanás. Creencia errónea de que en la expiación Cristo le pagó a Satanás rescate para redimirnos de su reino. (15C.2.d.[1])

teoría gubernamental. Teoría de que la muerte de Cristo no fue un pago por nuestros pecados sino la demostración de Dios del hecho de que, puesto que él es el gobernador moral del universo, algún tipo de pena tiene que ser pagado siempre que se rompen sus leyes. (15C.2.d.[4])

teoría kenótica. Teoría errónea de que Cristo dejó unos cuantos de sus atributos divinos mientras estaba en la tierra como hombre (del verbo griego *kenoo*, que quiere decir «vaciar»). (14B.3)

testimonio propio. Naturaleza auto autentificada de la Biblia por la que nos convence de que sus palabras son las palabras de Dios. (2A.4)

tipos transitorios. En la teoría evolucionista, fósiles que muestran algunas características de algún animal o algo del siguiente tipo de desarrollo, que, si se lo halla, proveería evidencia para la teoría evolucionista llenando las brechas entre distintas clases de animales. (7E.2.c.[1])

trascendente. Término usado para describir a Dios como siendo más grande que la creación e independiente de ella. (7B)

transubstanciación. Enseñanza católico romana de que el pan y el vino en la Cena del Señor (a menudo llamada la eucaristía) en realidad se transforman en el cuerpo y la sangre de Cristo. (28C.1)

tricotomía. Creencia de que el hombre se compone de tres partes: cuerpo, alma y espíritu. (11D.1)

Trinidad. Doctrina de que Dios existe eternamente como tres personas: Padre, Hijo y Espíritu Santo, y que cada persona es plenamente Dios y hay un solo Dios. (6)

triteísmo. Creencia de que hay tres dioses. (6C.3)

unidad. Doctrina de que Dios no está dividido en parte, y sin embargo vemos diferentes atributos de Dios enfatizados en momentos diferentes. (4D.5)

unidad de la iglesia. Grado al que la iglesia está libre de divisiones entre los verdaderos creyentes. (26C.2)

unigénito. Traducción errada del griego *monogenes* (Jn 3:16), que en realidad quiere decir «único» o «único en su clase». Los arrianos usaron esta palabra para negar la deidad de Cristo, pero el resto de la iglesia la entendió como queriendo decir que el Hijo eternamente se relaciona con el Padre como Hijo. (6C.2)

variantes textuales. Diferentes palabras que aparecen en diferentes copias antiguas del mismo versículo de la Biblia. (2D.2.c)

veracidad. Doctrina de que Dios es el verdadero Dios, y que todo su conocimiento y palabras son a la vez verdad y la norma final de verdad. (5B.5; 5B.4)

voluntad. Atributo de Dios por el que aprueba y determina producir toda acción necesaria para la existencia y actividad de sí mismo y de toda la creación. (5D.12)

voluntad revelada. La voluntad declarada de Dios respecto a lo que le agrada y nos ordena hacer. La voluntad revelada de Dios se halla en la Biblia. (5D.12.b)

voluntad secreta. Decretos escondidos de Dios por los que él gobierna el universo y determina todo lo que sucede. (5D.12.b)

ÍNDICE DE AUTORES

ÍNDICE TEMÁTICO

Los caracteres en **negritas** indican un enfoque más profundo del tema o dónde se encuentra un capítulo o sección que trata sobre el asunto

A

D

ÍNDICE DE ESCRITURAS
PASAJES COMENTADOS

Los pasajes de la escritura que no fueron comentados no se incluyen en el índice.

Nos agradaría recibir noticias suyas.
Por favor, envíe sus comentarios sobre este libro
a la dirección que aparece a continuación.
Muchas gracias.

Vida@zondervan.com
www.editorialvida.com

Printed in the USA
CPSIA information can be obtained
at www.ICGtesting.com
LVHW031308030124
768017LV00024B/337